THE
METROPOLITAN MUSEUM
OF ART
GUÍA

THE METROPOLITAN MUSEUM OF ART
GUÍA

OBRAS DE ARTE SELECCIONADAS POR
PHILIPPE DE MONTEBELLO, DIRECTOR

BAJO LA DIRECCIÓN DE KATHLEEN HOWARD

TEXTOS DESCRIPTIVOS A CARGO DEL
EQUIPO DE CONSERVACIÓN DEL MUSEO

THE METROPOLITAN MUSEUM OF ART
NUEVA YORK

Segunda Edición, 1994
Tercera reimpresión 2000

Editado por The Metropolitan Museum of Art
John P. O'Neill, redactor jefe
R. Michael Shroyer, diseñador, según la diagramación original
 de Irwin Glusker y Kristen Reilly

Nuevas traducciones de Eugenio Caldi para Scriptum Srl, Roma

Planos de las plantas a cargo de The Sarabande Press, según los
 planos originales de H. Shaw Borst, Inc.

Fotocomposición: EDOM Composizioni Grafiche, Padua

Impreso y encuadernado en Italia

Edición española a cargo de Gabriella Piomboni, Leonardo Arte

LIBRARY OF CONGRESS CATALOGING-IN-PUBLICATION DATA

Metropolitan Museum of Art (New York, N.Y.)
The Metropolitan Museum of Art Guide / works of art selected by
 Philippe de Montebello; descriptive texts written by the curatorial
 staff of the Museum.-Rev. ed.
 p. cm.
 Includes index.
ISBN 0-87099-710-6.-ISBN 0-87099-711-4 (pbk.).
 1. Art-New York (N.Y.) – Catalogs. 2. Metropolitan Museum of Art
 (New York, N.Y.) – Catalogs. I. De Montebello, Philippe. II. Title.

N610.A6743 1994 94-9094
708.147.1-dc20 CIP

ÍNDICE

INTRODUCCIÓN

The Metropolitan Museum es una enciclopedia viviente del arte mundial. En él se encuentran representadas todas las culturas, de cualquier lugar del mundo –sea Florencia, Tebas o Papua Nueva Guinea–, desde los tiempos remotos hasta el presente y en cualquier medio, con frecuencia en su más alto nivel de calidad y creatividad. Los casi diecinueve kilómetros cuadrados del Metropolitan albergan una verdadera colección de colecciones. Varios departamentos podrían constituir y constituyen en sí mismos importantes museos independientes. Pero aquí los instrumentos musicales se hallan al lado de las armas y las armaduras, y cuarenta mil objetos egipcios se exhiben en el piso de encima de una colección de cuarenta y cinco mil vestidos.

Una guía de las inmensas pertenencias del Museo –más de tres millones de obras de arte, de las cuales varios cientos de miles se exponen al público– sólo puede ser la más breve de las antologías. Aunque se trate de una selección de algunas de las obras más relevantes de cada departamento, hemos intentado dar una visión equilibrada de la colección. Era inevitable que muchos dignos candidatos fueran excluidos y no es un alarde decir que la guía hubiera podido duplicar su contenido sin que las obras presentadas perdieran apenas calidad o relevancia. Por ejemplo, en lugar de treinta cuadros de Monet, citamos cuatro, y sólo cincuenta y un ejemplos de arte griego y romano representan a los miles de objetos que contienen las galerías del departamento. ¿ Cuántos museos podrían omitir dos obras de ese raro y supremo pintor que es Vermeer, y aún presentar tres?

La dificultad que afrontamos al realizar la selección deja bien patente que las obras de arte aquí reproducidas son sólo indicadores para dirigir e introducir al visitante en las diversas secciones del Metropolitan. Espero que quienes acudan al Museo utilicen este libro para planear sus visitas y crear itinerarios que se adapten al tiempo o al humor que dispongan; descubrirán, como yo, que una breve y centrada visita es quizás el modo más

gratificante de experimentar el Museo. Desde luego, esta guía puede utilizarse como base para efectuar un recorrido de lo más destacado, sirviendo así de acompañante para facilitar la visita y encauzar los pasos del visitante. Cabría añadir que pasear al azar y descubrir lo inesperado suele proporcionar tanto placer como la satisfacción de localizar un objeto determinado.

Seleccionar las obras de arte para esta guía ha supuesto una buena cura de humildad, pues aún persisten varios vacíos en las colecciones del Metropolitan: ¿Dónde está Donatello?, ¿dónde están los poéticos interiores de la iglesia de Saenredam?, ¿y dónde, en nuestra superlativa muestra de impresionistas, está Caillebotte*? No obstante, esta guía nos llena de orgullo, recalca el papel crucial de los donantes en el crecimiento del Museo y a todos ellos extendemos nuestra profunda gratitud y admiración.

Philippe de Montebello
Director

* En una precedente edición de este libro aparecía, en el lugar que ahora ocupa Caillebotte, el nombre Bazille. Nos complace informar de que desde entonces se ha llenado esa importante laguna de nuestra coleccíon.

INFORMACIÓN GENERAL

En 1866 un grupo de norteamericanos se reunió en París para celebrar el 4 de julio en un restaurante del Bois de Boulogne. John Jay, nieto de un eminente jurista y él mismo distinguido hombre público, pronunció un discurso de sobremesa en el que propuso a sus compatriotas la creación de una "Institución y Galería de Arte Nacional". Esta sugerencia fue recibida con entusiasmo y en años posteriores la Union League Club de Nueva York, bajo la presidencia de Jay, enroló para la causa a dirigentes cívicos, coleccionistas de arte y filántropos. El proyecto progresó con rapidez y el 13 de abril de 1870 se creó el Metropolitan Museum of Art. Durante los años setenta del siglo pasado, el Museo se emplazó primero en el edificio Dodworth, en el n. 681 de la Quinta Avenida y después en la Mansión Douglas en el n. 128 oeste de la calle Catorce; finalmente, el 30 de marzo de 1880, se trasladó a Central Park, entre la calle Ochenta y Dos y la Quinta Avenida. Su primer edificio, una construcción gótica ruskiniana, fue diseñado por Calvert Vaux y Jacob Wrey Mould; aún puede verse su fachada occidental en el Ala Lehman. La fachada neoclásica del Museo, en la Quinta Avenida, se erigió durante los primeros años de este siglo. El pabellón central (1902) lo diseñó Richard Morris Hunt. A su muerte, en 1895, las obras continuaron bajo la supervisión de su hijo, Richard Howland Hunt. Las alas norte y sur (1911 y 1913) fueron obra de McKim, Mead y White. El Ala Robert Lehman (1975), el Ala Sackler (1978), el Ala Norteamericana (1980), el Ala Michael C. Rockefeller (1982), el Ala Lila Acheson Wallace (1987) y el Ala Henry R. Kravis (1991) fueron diseñadas por Kevin Roche John Dinkeloo y asociados.

Entrada: 7,00 $ precio sugerido para adultos, 3,50 $ precio sugerido para estudiantes y personas de la tercera edad (cubre la visita al Edificio principal y a Los Claustros en un mismo día). Miembros y niños menores de doce años, acompañados por un adulto, gratis. Se exige alguna contribución, pero la cantidad, deducible de impuestos, es voluntaria.

Horario (edificio principal): Viernes y sábado de 9:30 a 20:45; domingo, martes, miércoles y jueves de 9:30 a 17:15. Cerrado los lunes, el 1 de enero, el día de Acción de Gracias y el 25 de diciembre. Para información grabada, llámese al (212) 535-7710. Bibliotecas y salas de estudio: (212) 879-5500; TTY: (212) 879-0421; los martes, miércoles y jueves están abiertas algunas galerías, bien por la mañana, bien por la tarde. Se hace todo lo posible para mantener abiertas todas las galerías en viernes, sábado y domingo.

Aparcamiento del Museo: Calle Ochenta y Quinta Avenida. Existen espacios pensados para visitantes discapacitados.

Accesibilidad: Entradas al nivel del suelo entre la Quinta Avenida y la Calle Ochenta y Uno y en el aparcamiento del Museo. Áreas de sillas de ruedas y guardarropía. Información de acceso y mapas en los mostradores de información. Sistemas de información sonora en los auditorios. Para programas y otras informaciones para invidentes y sordos, llámese al Servicio para Visitantes Minusválidos: (212) 535-7710 o al TTY: (212) 879-0421.

Mostrador internacional para visitantes: Vestíbulo principal. Mapas, folletos, recorridos y ayuda en francés, alemán, italiano, español, chino y japonés. Llámese al (212) 879-5500, ext. 2987.

Biblioteca y Centro de Recursos Uris: Abierto viernes y sábado de 10:00 a 20:30; domingo, martes, miércoles y jueves, de 10:00 a 16:30. Para información, llámese al (212) 570-3788. Horario estival: de martes a domingo, de 10:00 a 16:30.

Mochilas portabebés: Disponibles en el área de guardarropía de la calle Ochenta y Uno.

Cochecitos: Permitidos durante el horario habitual del Museo (menos el domingo), excepto si se indica lo contrario.

Servicios de comedor del Museo. Cafetería: Viernes y sábado de 9:30 a 20:30; domingo, martes, miércoles y jueves de 9:30 a 16:30. **Café:** Viernes y sábado de 11:30 a 21:00; domingo, martes, miércoles y jueves de 11:30 a 16:30. **Bar en el balcón del vestíbulo principal:** Viernes y sábado de 16:00 a 20:30; con música, de 17:00 a 20:00. **Restaurante:** Viernes y sábado de 11:30 a 22:00 (últimas reservas: 20:00); domingo, martes, miércoles y jueves, de 11:00 a 15:00; para reservas, llámese al (212) 570-3964. **Comedor para fideicomisarios:** reservado a miembros patrocinadores y sostenedores y a los miembros amigos; para reservas, llámese al (212) 570-3975.

Tiendas del Museo: Estas tiendas, a las que se accede desde el vestíbulo principal, ofrecen una gran selección de libros, publicaciones infantiles, postales, carteles y reproducciones de esculturas, joyas y otras obras de las colecciones del Museo.

Fotografías y dibujos: Está permitido tomar fotografías *personales, para uso no comercial*, sin flash ni trípode, en las exposiciones permanentes (no en las especiales). No se permite el uso de cámaras de vídeo o de cine o flash. Pídase permiso para hacer dibujos en el mostrador de información.

Recorridos: Diariamente se organizan recorridos y charlas en las galerías (gratis con la entrada). Recorridos grabados en inglés y otros idiomas; información en el mostrador de recorridos grabados en el vestíbulo principal o llamando al (212) 570-3821. **Recorridos en grupo para adultos** en inglés, francés, japonés y otros idiomas, llamando a la División de servicios para turistas: (212) 570-3711. **Grupos escolares**, llamando al (212) 288-7733.

Conciertos y conferencias: para reservar localidades con antelación, llámese a Artcharge al (212) 570-3949. Para conferencias educativas (gratis con la entrada), viernes por la tarde y domingo; para información, llámese al (212) 570- 3930.

Calendar: Esta publicación bimensual cataloga exposiciones especiales, conferencias, conciertos, películas y demás actividades. Disponible en el mostrador de Información del vestíbulo principal, y se envía gratuitamente a los miembros del Museo.

Los Claustros (*The Cloisters*): Las dependencias del Metropolitan dedicadas al arte medieval se encuentran en el Parque Fort Tryon en el extremo septentrional de Manhattan. Abierto de martes a domingo (marzo-octubre) de 9:30 a 17:15. De martes a domingo (noviembre-febrero) de 9:30 a 16:45. Cerrado los lunes, el 1 de enero, el día de Acción de Gracias y el 25 de diciembre. Debido a las especiales características de Los Claustros, la accesibilidad es limitada para las personas con dificultades motoras. Se ofrecen recorridos para visitantes individuales varias veces a la semana. Las reservas para las visitas en grupo deben hacerse por adelantado. Información en el (212) 923-3700.

PLANTA BAJA

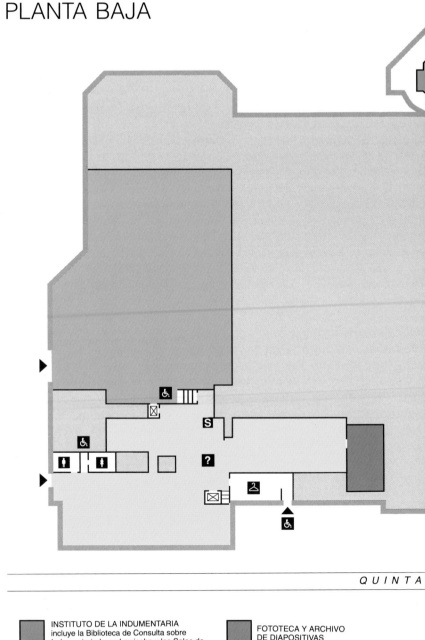

QUINTA

INSTITUTO DE LA INDUMENTARIA
incluye la Biblioteca de Consulta sobre
Indumentaria Irene Lewisohn y las Salas de
Diseñadores Dorothy Shaver

FOTOTECA Y ARCHIVO
DE DIAPOSITIVAS

APARCAMIENTO

CENTRO RUTH Y HAROLD D. URIS
PARA LA EDUCACIÓN

COLECCIÓN ROBERT LEHMAN

El Centro Uris para la Educación ofrece programas y actos interpretativos a todos los visitantes del Museo. El Auditorio Uris alberga conferencias, sesiones de cine y recitales de música. En las aulas y en las salas para reuniones tienen lugar actividades de menor envergadura tales como talleres y seminarios. La Biblioteca y el Centro de Recursos Uris dis-

ponen de una selección de libros, vídeos y mate les de preparación para maestros que ayudan a visitantes a explorar las colecciones del Museo y exposiciones temporales. En el Centro Uris se cuentran los despachos del personal del eq educativo del Museo.

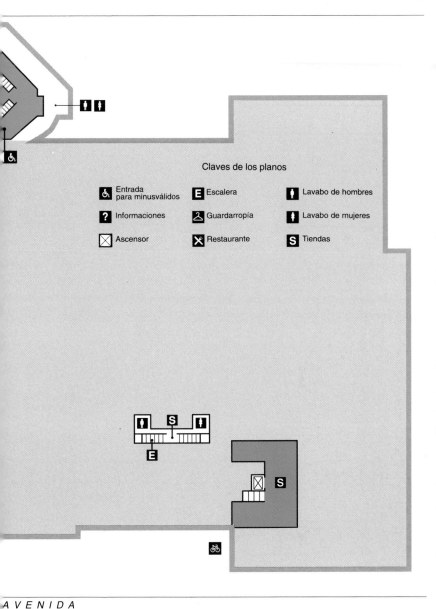

Claves de los planos

& Entrada para minusválidos	**E** Escalera	**♂** Lavabo de hombres
? Informaciones	**⚊** Guardarropía	**♀** Lavabo de mujeres
⊠ Ascensor	**✕** Restaurante	**S** Tiendas

A V E N I D A

Durante casi 125 años, la ciudad de Nueva York y los fideicomi-
sarios del Metropolitan Museum of Art han compartido la tarea
de ofrecer al público los servicios del Museo. El complejo de edi-
ficios de Central Park es propiedad de la ciudad y la ciudad pro-
porciona al Museo calefacción, luz y energía. La ciudad también
paga una parte de los costes de mantenimiento y seguridad pa-
ra las dependencias y sus colecciones. Las propias colecciones
están administradas por los fideicomisarios. Ellos, a su vez, se
encargan de satisfacer todos los gastos relacionados con la
conservación, la educación, las exposiciones especiales, adqui-
siciones, publicaciones eruditas y actividades profesionales y
administrativas correspondientes, incluyendo los costes de se-
guridad no cubiertos por la ciudad. En resumen, el Metropolitan
representa una rara combinación de recursos públicos y priva-
dos unidos en el esfuerzo por enriquecer las vidas de quienes
visitan el Museo.

PRIMER PISO

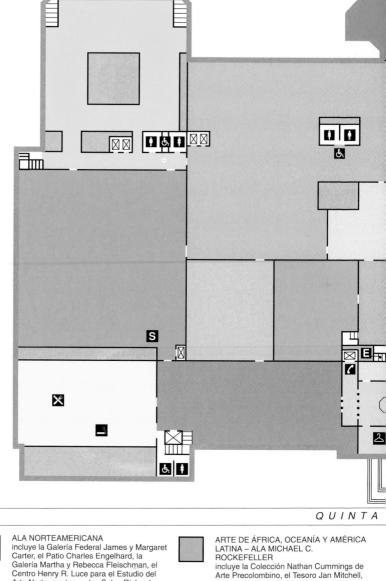

ALA NORTEAMERICANA
incluye la Galería Federal James y Margaret Carter, el Patio Charles Engelhard, la Galería Martha y Rebecca Fleischman, el Centro Henry R. Luce para el Estudio del Arte Norteamericano, las Salas Richard y Gloria Manney, las Galerías Israel Sack y la Galería Erving y Joyce Wolf

ARMAS Y ARMADURAS
incluye las Galerías Russell B. Aitken, la Galería Bashford Dean, la Galería Ronald S. Lauder y la Galería Robert M. Lee

ARTE DE ÁFRICA, OCEANÍA Y AMÉRICA LATINA – ALA MICHAEL C. ROCKEFELLER
incluye la Colección Nathan Cummings de Arte Precolombino, el Tesoro Jan Mitchell, la Colección Lester Wunderman de Arte Dogon y la Biblioteca Robert Goldwater

ARTE EGIPCIO
incluye las Galerías Lila Acheson Wallace de Arte Egipcio, la Galería Sackler de Arte Egipcio y el Templo de Dendur en el Ala Sackler

ESCULTURA Y ARTES DECORATIVAS EUROPEAS
incluye el Ala Henry R. Kravis y el Patio Blumenthal, las Galerías Annie Laurie Aitken, las Galerías Iris y B. Gerald Cantor, las Galerías Florence Gould, la Galería Josephine Mercy Heathcote, la Galería Josephine Bay Paul, el Patio Carroll y Milton Petrie de Escultura Europea y las Galerías Wrightsman

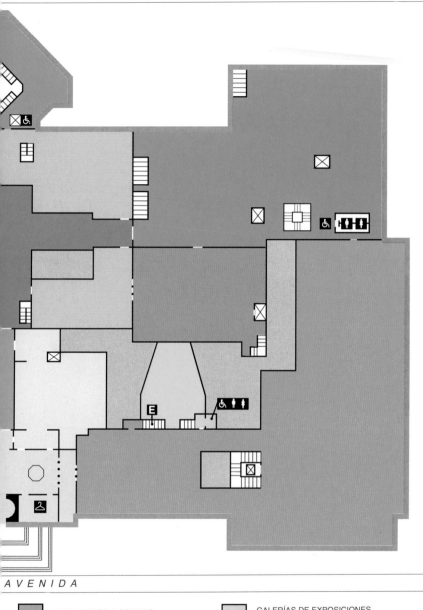

A V E N I D A

ARTE GRIEGO Y ROMANO

COLECCIÓN ROBERT LEHMAN

COLECCIÓN JACK Y BELLE LINSKY

ARTE MEDIEVAL
incluye la Galería Lawrence A. y Barbara
Fleischman de Arte Secular de la Baja Edad
Media

ARTE DEL SIGLO XX – ALA LILA
ACHESON WALLACE
incluye la Colección Berggruen Klee, la
Galería Alice Pratt Brown, la Galería Helen
y Milton Kimmelman, la Galería Gioconda
y Joseph King, el Patio Blanche y A.L. Levine,
la Galería Muriel Kallis Steinberg Newman,
la Galería Marietta Lutze Sackler, la Galería
Sharp y la Galería Esther Annenberg Simon

GALERÍAS DE EXPOSICIONES
ESPECIALES

VESTÍBULO PRINCIPAL

BIBLIOTECA THOMAS J. WATSON
incluye el Centro Jane Watson Irwin para
Educación Superior y la Sala de Consulta
Arthur K. Watson

AUDITORIO GRACE RAINEY ROGERS

RESTAURANTE DEL MUSEO

TIENDAS
tienda de libros; tienda de porcelana y
reproducciones; tienda de regalos y postales

SEGUNDO PISO

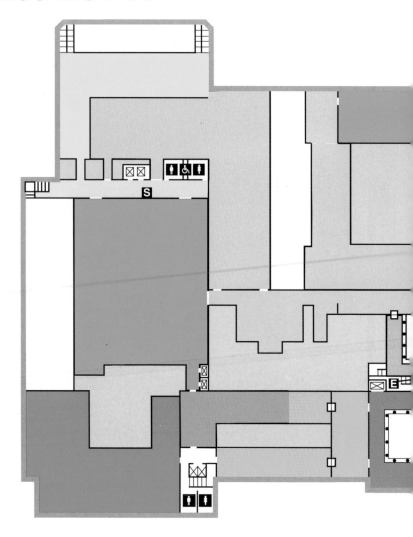

ALA NORTEAMERICANA
incluye las Galerías Frank A. Cosgrove Jr.,
el Patio Charles Engelhard, las Galerías
George M. y Linda H. Kaufman, la Galería
Virginia y Leonard Marx y las Galerías Joan
Whitney Payson

ARTE ANTIGUO DE ORIENTE PRÓXIMO
incluye la Galería Raymond y Beverly
Sackler de Arte Asirio y el Centro de Estudio
Jonathan Sackler

ARTE ASIÁTICO
incluye la Colección Benjamin Altman,
el Patio Astor, las Galerías Douglas Dillon,
la Colección Adele y Stanley Herzman, las
Galerías Florence y Herbert Irving, la Galería
Arthur M. Sackler, las Galerías Sackler de
Arte Asiático y las Galerías Charlotte C.
y John C. Weber

DIBUJOS Y GRABADOS; FOTOGRAFÍAS
incluye la Galería Karen B. Cohen, la Galería
Robert Wood Johnson Jr., la Fototeca Joyce
F. Menschel, la Galería Charles Z. Offin
y la Sala de Estudio de Grabados

PINTURA EUROPEA
incluye la Colección Benjamin Altman, las
Galerías Annenberg, las Galerías Harry
Payne Bingham, las Galerías Stephen C.
Clark, las Galerías Havemeyer, la Galería
Janice H. Levin, las Galerías Jack y Belle
Linsky, la Galería R.H. Macy, las Galerías
Andre Meyer, la Galería Dr. Mortimer,
D. Sackler y Theresa Sackler y la Galería
C. Michael Paul

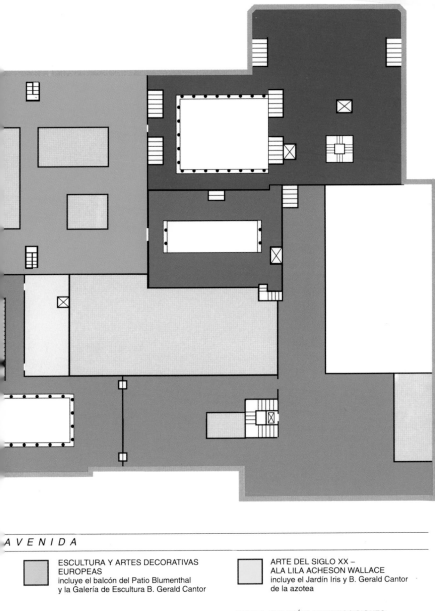

A V E N I D A

ESCULTURA Y ARTES DECORATIVAS EUROPEAS
incluye el balcón del Patio Blumenthal y la Galería de Escultura B. Gerald Cantor

ARTE GRIEGO Y ROMANO
incluye la Galería Norbert Schimmel

ARTE ISLÁMICO
incluye la Galería de exposiciones especiales del Fondo Hagop Kevorkian

INSTRUMENTOS MUSICALES
Galerías André Mertens de instrumentos musicales y Colección Crosby Brown de instrumentos musicales

ARTE DEL SIGLO XX – ALA LILA ACHESON WALLACE
incluye el Jardín Iris y B. Gerald Cantor de la azotea

GALERÍAS DE EXPOSICIONES ESPECIALES
incluye la Sala de exposiciones Iris y B. Gerald Cantor y las Galerías Tisch

TIENDAS
tienda de grabados y carteles; tienda de libros infantiles. La Galería del entrepiso está situada entre el primer y el segundo piso

16

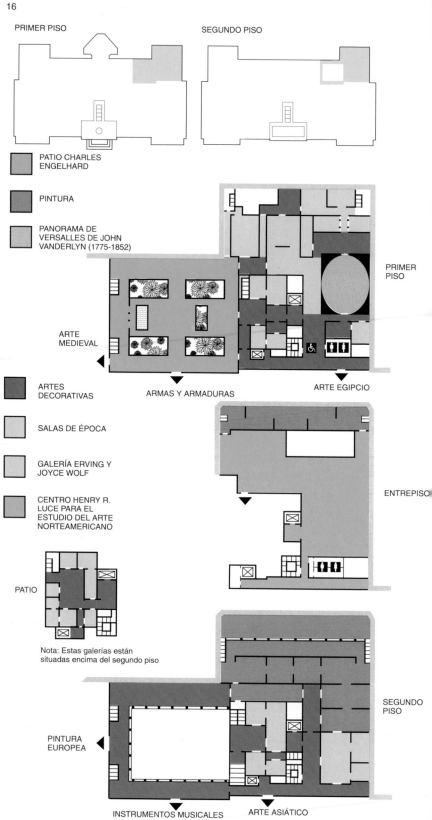

PRIMER PISO

SEGUNDO PISO

PATIO CHARLES
ENGELHARD

PINTURA

PANORAMA DE
VERSALLES DE JOHN
VANDERLYN (1775-1852)

PRIMER
PISO

ARTE
MEDIEVAL

ARMAS Y ARMADURAS

ARTE EGIPCIO

ARTES
DECORATIVAS

SALAS DE ÉPOCA

GALERÍA ERVING Y
JOYCE WOLF

CENTRO HENRY R.
LUCE PARA EL
ESTUDIO DEL ARTE
NORTEAMERICANO

ENTREPISO

PATIO

Nota: Estas galerías están
situadas encima del segundo piso

SEGUNDO
PISO

PINTURA
EUROPEA

INSTRUMENTOS MUSICALES

ARTE ASIÁTICO

Nota: Los elementos escultóricos y arquitectónicos
se exhiben en el Patio Engelhard; en las galerías
de pintura también se exhibe escultura.

ALA
NORTEAMERICANA

Desde su fundación en 1870, el Museo ha adquirido importantes muestras de arte norteamericano. La colección, una de las mejores y más completas que existen, se aloja en el Ala Norteamericana y está supervisada por los departamentos de Pintura y Escultura Norteamericanas, constituidos en 1948, y de Artes Decorativas Norteamericanas, organizado en 1924.

La extensa y extraordinaria colección de pintura ilustra casi todas las fases de la historia del arte norteamericano desde finales del siglo XVIII hasta principios del XX. La colección de escultura es igual de notable y especialmente sólida en obras neoclásicas y *beaux-arts*. (La pintura y la escultura de artistas nacidos después de 1876, así como las artes decorativas creadas después de la primera guerra mundial, se exhiben en el Departamento de Arte del Siglo XX.)

La colección de artes decorativas abarca desde finales del siglo XVII a principios del XX e incluye mobiliario, platería, cristalería, cerámica y tejidos. Las salas de época son de especial interés; veinticinco salas con obras de ebanistería y mobiliario original ofrecen una visión incomparable de la historia del arte y de la vida doméstica norteamericana.

El Centro Henry R. Luce para el Estudio del Arte Norteamericano exhibe obras de arte y objetos de arte decorativo que normalmente no pueden verse en las exposiciones permanentes y en las salas para épocas determinadas.

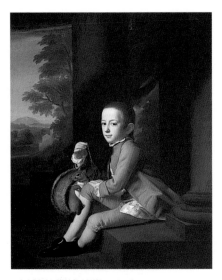

1 JOHN SINGLETON COPLEY, 1738-1815
Daniel Crommelin Verplanck
Óleo sobre tela; 125,7 × 101,6 cm

En el siglo XVIII, Copley era el pintor más importante de Norteamérica. Este retrato de Daniel Verplanck, pintado en 1771 cuando el modelo tenía nueve años, representa el cenit de Copley. Daniel sujeta una ardilla por una cadena de oro, motivo que el artista empleó en varios retratos. Se cree que el paisaje romántico era la vista divisada desde la hacienda de los Verplanck en Fishkill, Nueva York, en dirección a Mount Gulian. *Donación de Bayard Verplanck, 1949, 49.12*

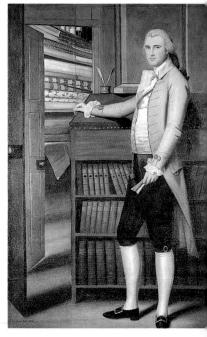

2 RALPH EARL, 1751-1801
Elijah Boardman
Óleo sobre tela; 210,9 × 129,5 cm

Boardman aparece retratado en un cuarto de la tienda de telas que dirigía junto con su hermano en Connecticut. La puerta abierta a una habitación contigua descubre unas estanterías que sostienen piezas de tejidos lisos y estampados. El joven comerciante posa frente a un mueble raro, probablemente una escribanía para ser utilizada de pie. Este retrato, pintado en 1789 durante los años considerados más brillantes de la obra de Earl, une la veracidad con la gracia, y encarna el espíritu de la época y el lugar donde fue pintado. *Legado de Susan Tyler, 1979, 1979.395*

3 RUFUS HATHAWAY, 1770-1822
Dama con sus mascota
(Molly Wales Fobes)
Óleo sobre tela; 87 × 81,3 cm

Esta obra, realizada en 1790 por Rufus Hathaway, un artista itinerante de Massachusetts, es una de las más exquisitas pinturas primitivas norteamericanas. Es representativa de la curiosa dicotomía que caracteriza las obras del autodidacto: la ingenuidad narrativa combinada con un uso casi abstracto de la línea, el color y el dibujo en una compleja composición. La reducción de los pliegues del vestido a dibujos lineales y rítmicos reafirma la cualidad bidimensional y decorativa de la obra. La pintura presenta un craquelado en toda su extensión, como resultado de una inadecuada combinación de materiales. *Donación de Edgar William y Bernice Chrysler Garbisch, 1963, 63.201.1*

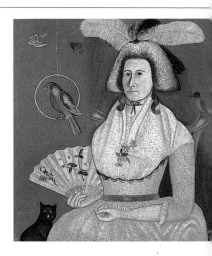

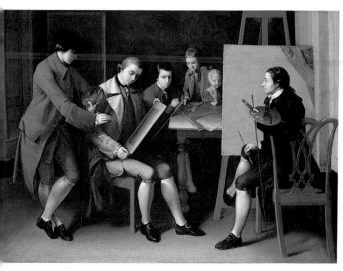

MATTHEW PRATT, 1734-1805
La escuela norteamericana
Óleo sobre tela; 91,4 × 127,6 cm

En 1765, Pratt pintó uno de los grandes documentos de la pintura colonial, *La escuela norteamericana*, cuando se encontraba en Londres estudiando con su paisano Benjamin West. De colores templados, acabado laborioso, dibujo minucioso y composición algo torpe, constituye un raro intento por parte de un norteamericano de practicar un retrato de grupo informal, o "escena de conversación". El cuadro representa a un grupo de jóvenes artistas norteamericanos trabajando en el estudio de West bajo la supervisión directa del maestro, que se halla de pie, paleta en mano, comentando la obra de un joven que tal vez fuera el propio Pratt. El cuadro habla con elocuencia del entusiasmo de Pratt y sus compañeros mientras escuchan a West, que enseñó prácticamente a los principales artistas de los Estados Unidos hasta su muerte en 1820. *Donación de Samuel P. Avery, 1897, 97.29.3*

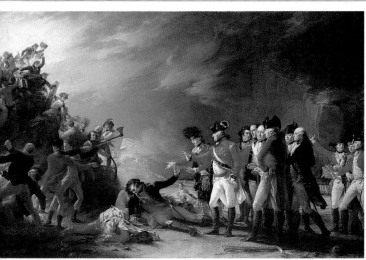

JOHN TRUMBULL, 1756-1843
La salida de la guarnición de Gibraltar
Óleo sobre tela; 179,1 × 269,2 cm

Trumbull quería crear cuadros de gran escala y de significado heroico. Posiblemente su mejor obra en esta modalidad sea *La salida de la guarnición de Gibraltar*, pintada en 1789 cuando estaba en Londres. Describe un episodio ocurrido durante los tres años de asedio de la plaza fuerte inglesa por las tropas francesas y españolas. En 1781, los ingleses al mando del general Eliott destruyeron una línea entera de trincheras del enemigo en una incursión nocturna. Trumbull eligió la dramatización del momento en que un gallardo español, don José de Barboza, aunque mortalmente herido, rechazó la ayuda inglesa porque eso habría significado la rendición al enemigo. *Compra, legado de Pauline V. Fullerton, donación del Sr. y la Sra. James Walter Carter, donación del Sr. y la Sra. Raymond J. Horowitz, donación de la Fundación Erving Wolf, donación de la Fundación Vain y Harry Fish, Inc., donación de Hanson K. Corning, por intercambio, y Fondos Maria DeWitt Jesup y Morris K. Jesup, 1976, 1976.332*

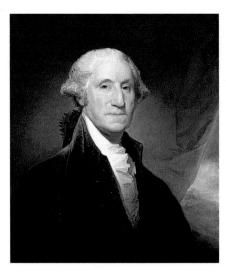

6 GILBERT STUART, 1755-1828
George Washington
Óleo sobre tela; 76,8 × 64,1 cm

En 1795, dos años después de regresar a lo Estados Unidos procedente de Gran Bretañ Stuart pintó en Filadelfia su primer retrato e George Washington del natural. El cuadro, qu hizo de Stuart el principal retratista norteame cano de su época, es una de las imágene más conocidas del arte norteamericano. S encargaron treinta y dos réplicas, pero poca de ellas poseen la vitalidad y la calidad de es cuadro, indicativas de que debió pintarlo, menos en parte, del natural. Los ricos y vibra tes tonos del rostro, realzados por el cortina verde y la pincelada expresiva, contrastan co la composición sencilla y la austera dignida del modelo. La obra de Stuart ha influido eno memente en varios retratistas norteamerican de principios del siglo. *Fondo Rogers, 190 07.160*

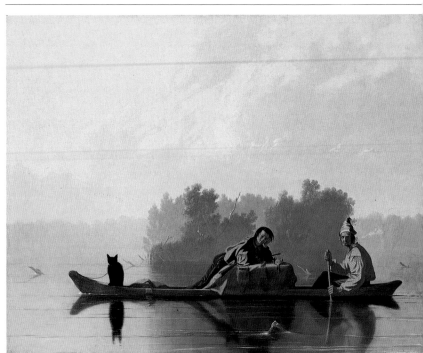

7 GEORGE CALEB BINGHAM, 1811-1879
Mercaderes de pieles descendiendo por el Missouri
Óleo sobre tela; 73,7 × 92,7 cm

Documento excepcional sobre la vida en el río en el Medio Oeste, este cuadro es una de las obras maestras de la pintura norteamericana de género. Bingham eleva la anécdota al nivel del drama poético articulando una tensión entre la mirada suspicaz del viejo mercader, la ensoñación apática de su hijo tendido y la den- sa, enigmática silueta del zorro. Los planos pa ralelos que ceden a un espacio profundo su gieren la familiaridad del artista con los graba dos de la pintura clásica europea; sin emba go, la atmósfera exquisitamente luminosa ate núa el riguroso formalismo. Pintada alrededo de 1845, esta obra es un temprano ejemplo c luminismo, un realismo meticuloso preocupac por la luz y la atmósfera. *Fondo Morris K. J sup, 1933, 33.61*

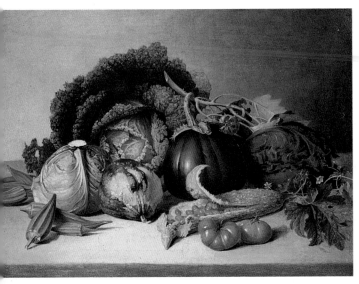

JAMES PEALE, 1749-1831
Bodegón: balsamina y legumbres
Óleo sobre tela; 51,4 × 67,3 cm

Este sobresaliente bodegón, probablemente
de los años veinte del siglo pasado, es una
sorprendente desviación de la obra habitual de
Peale en este género. En lugar de la composi-
ción formal más corriente de las frutas pinta-
das con trazo firme derramándose sobre una
cesta de porcelana china, hallamos un conjun-
to de verduras libremente pintadas y dispues-
tas al azar –quimgombó, col, col rizada, col ro-
ja, calabaza, berengena y tomates– y una bal-
samina. En lugar del lúgubre colorido que ca-
racteriza la mayor parte de sus bodegones,
Peale ajusta su paleta y tratamiento de la pin-
tura a fin de reproducir los ricos colores y tex-
turas de las hortalizas. *Fondo Maria De Witt
Jesup, 1939, 39.52*

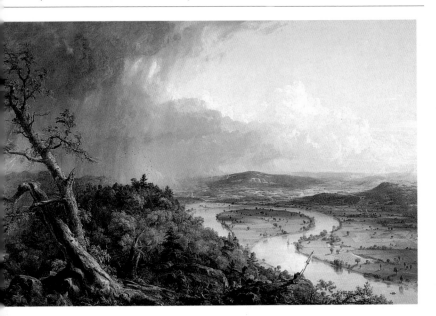

THOMAS COLE, 1801-1848
**Vista desde Mount Holyoke, Northampton,
Massachusetts, después de una tempestad
(El meandro)**
Óleo sobre tela; 130,8 × 193 cm

"Jamás viviría donde nunca hay tempestades,
pues ellas traen una estela de belleza", escri-
bía Cole en su diario en 1835, el año antes de
que pintara esta magnífica panorámica del va-
lle del río Connecticut. No debe sorprendernos
que eligiera el momento posterior a la descar-
ga de una nube, cuando toda la naturaleza pa-
rece renovada y el follaje, aún húmedo, reluce
con la frágil luz. Posee una maravillosa riqueza
de detalle, sobre todo en las rocas y la vegeta-
ción que se extiende por el promontorio en pri-
mer plano. A Cole se le suele calificar de padre
de la escuela de paisajistas del río Hudson.
*Donación de la Sra. de Russel Sage, 1908,
08.228*

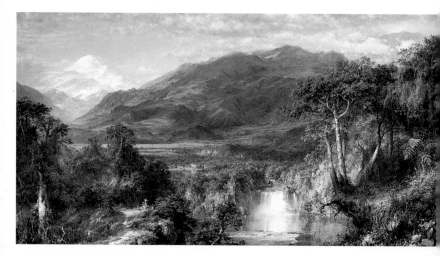

10 FREDERIC EDWIN CHURCH, 1826-1900
El corazón de los Andes
Óleo sobre tela; 168,3 × 302,9 cm

Church, el principal discípulo de Thomas Cole, dirigió la segunda generación de la escuela del río Hudson. Adquirió fama por sus grandes paisajes. En 1859, esta vista de los Andes ecuatorianos causó sensación cuando se expuso en el estudio del artista en Nueva York. Este enorme lienzo es un compendio sorprendente y minuciosamente ejecutado de la vege-

tación y el terreno vírgenes. Para darle má sensación de realismo, *El corazón de los An des* se expuso en una galería en penumbra enmarcado como si fuera una ventana e ilumi nado por luces de gas. Para que los visitante pudieran experimentar toda la grandeza de cuadro, se les aconsejaba el uso de binóculo de teatro, para explorar, fragmento a fragmen to, los detalles maravillosamente plasmados *Legado de Margaret E. Dows, 1909, 09.95*

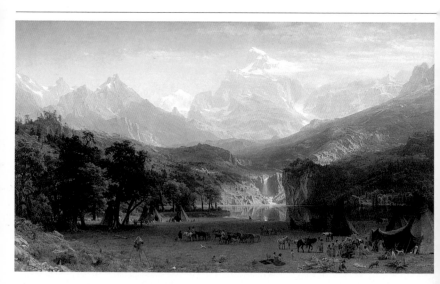

11 ALBERT BIERSTADT, 1830-1902
Las Montañas Rocosas, Lander's Peak
Óleo sobre tela; 186,1 × 306,7 cm

Bierstadt se especializó en descripciones panorámicas del Oeste norteamericano. *Las Montañas Rocosas*, pintado en 1863, es un buen ejemplo de ello. El tranquilo campamento de los indios shoshones, bañado por la tenue luz de la mañana, es una imagen idílica del indómito Oeste norteamericano. La visión de

Bierstadt de las elevadas cumbres coronada por la nieve y los anchurosos y fértiles valle refleja la divulgada creencia en el destino ine quívoco: la suposición de que la voluntad de Dios coincidía con el interés nacional en la ex pansión del país hacia el Oeste. Bierstadt em pleaba bocetos y fotografías hechos durant sus viajes al Oeste para terminar los cuadro en su estudio. *Fondo Rogers, 1907, 07.123*

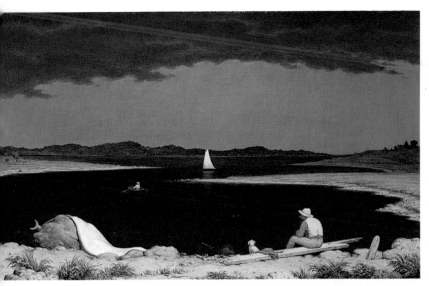

2 MARTIN JOHNSON HEADE, 1819-1904
La tormenta en ciernes
Óleo sobre tela; 71,1 × 111,8 cm

La preocupación por los efectos de la luz y la atmósfera valió a un grupo de pintores el nombre de "Luministas", entre ellos John Frederick Kensett, Fitz Hugh Lane y Martin Johnson Heade. En *La tormenta en ciernes* (1859), Heade revela su intenso amor por la naturaleza y la luz. Tierra y mar aguardan inquietos el amenazador avance de la tormenta. Las figuras aisladas y una sola vela blanca bajo la nube amenazadora producen una impresión casi surrealista, típica de su obra. Los fantasmagóricos cuadros de Heade del cielo y el agua consiguen ese efecto encantado gracias a su excitante contraste entre la oscuridad y la luz. *Donación de la Fundación Erving Wolf y del Sr. y la Sra. Erving Wolf, 1975, 1975.160*

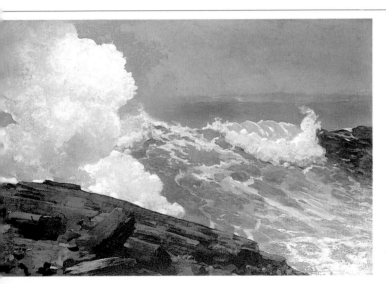

3 WINSLOW HOMER, 1836-1910
Viento del noreste
Óleo sobre tela; 87,3 × 127,6 cm

Viento del noreste, pintado en 1895, es un excelente ejemplo de la obra tardía de Homer, uno de los maestros indiscutibles de Norteamérica. En esta pintura, el embate de la tormenta se concentra en una única oleada y la composición se simplifica en una diagonal. Dos zonas de brusco contraste entre luz y oscuridad contribuyen al dramatismo, como también el amedrentador mar de fondo en el ángulo superior derecho. Estos efectos son posibles gracias a la gran amplitud y libertad de pincelada de Homer. El pintor produjo una serie de imágenes singulares del mar que carecen de paralelismos en el arte norteamericano. La fidelidad a la evidencia de sus propias observaciones, el desarrollo de una técnica directa, libre de las limitaciones de la enseñanza académica, y su imaginería creativa poco convencional contribuyen a la originalidad que distingue su obra. (Véase también n. 23). *Donación de George A. Hearn, 1910, 10.64.5*

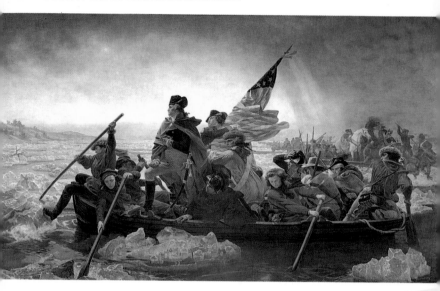

14 EMANUEL GOTTLIEB LEUTZE, 1816-186
Washington cruzando el Delaware
Óleo sobre tela; 378,5 × 647,7 cm

Muchos pintores, escultores y novelistas del s
glo XIX crearon reconstrucciones llenas d
sentimiento de la historia colonial norteamer
cana. Inexacta en algunos detalles, esta pintu
ra es un notable ejemplo de dicha imaginería
romántica. El estilo es muy representativo d
una escuela de pintura romántica que floreci
en Düsseldorf, donde vivía Leutze cuando pir
tó este cuadro en 1851. Worthington Whittred
ge, un pintor norteamericano presente mier
tras Leutze trabajaba en Alemania, posó par
los personajes de Washington y del timone
Donación de John S. Kennedy, 1897, 97.34

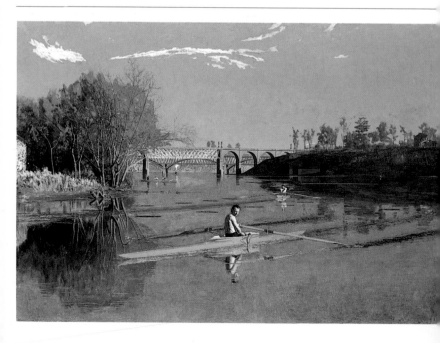

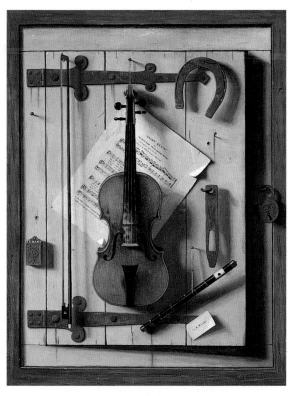

16 WILLIAM MICHAEL HARNETT, 1848-1892
Naturaleza muerta; violín y música
Óleo sobre tela; 101,6 × 76,2 cm

En esta obra de 1888, Harnett lleva la pintura
del trampantojo al límite, presentando los obje-
tos en una audaz gradación de planos espa-
ciales: la partitura y la tarjeta de visita apare-
cen con los extremos doblados, la puerta par-
cialmente abierta sugiere profundidad, objetos
pesados se hallan suspendidos de cuerdas o
cuelgan precariamente de clavos. Harnett se
recrea en las texturas y domina los colores del
viejo violín y sus brillantes cuerdas, en el pla-
teado, el marfil y el negro del flautín, en el me-
tal de las bisagras, la herradura, la aldaba y el
candado. Su excelencia técnica y los temas
populares hicieron de Harnett el más emulado
pintor norteamericano de naturalezas muertas
de su generación. *Colección Catharine Loril-
lard Wolfe, Fondo Wolfe, 1963, 63.85*

5 THOMAS EAKINS, 1844-1916
Max Schmitt en una piragua individual
El campeón de piragua individual
Óleo sobre tela; 82,6 × 117,5 cm

En esta obra memorable, pintada en 1871, la
pasión del artista por los deportes está impreg-
nada de una respuesta lírica a las sutiles cuali-
dades de la luz y al rítmico emplazamiento de
las formas en un espacio profundo. En un se-
reno y espacioso paraje del río Schuylkill a su
paso por Fairmount Park, en Filadelfia, el ami-
go de Eakins, Max Schmitt, vira hacia noso-
tros; detrás, el propio artista se aleja en una pi-
ragua. Otros remeros, un tren acercándose al
puente y un barco de vapor, crean la ilusión de
la distancia. La mayoría de los detalles son de
una nitidez cristalina; sin embargo, esporádica-
mente las transiciones están pintadas con ma-
yor libertad, como la casa de piedra y la orilla
frondosa de la izquierda. *Compra, Fondo de la
Fundación Alfred N. Punnett y donación de
George D. Pratt, 1934, 34.92*

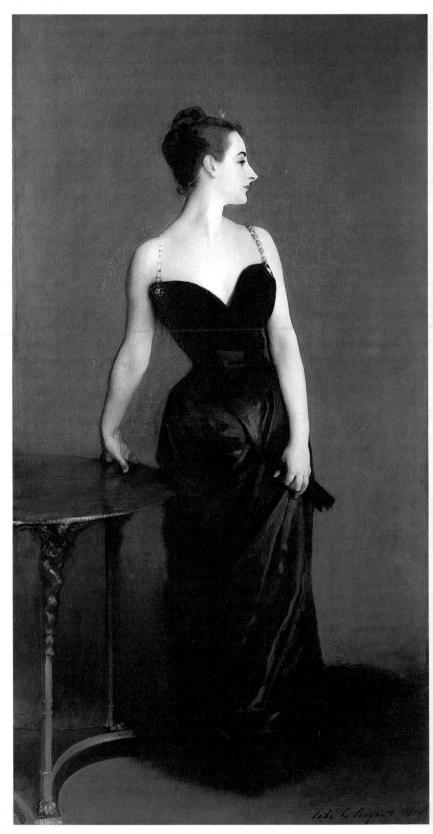

7 JOHN SINGER SARGENT, 1856-1925
Madame X (Madame Pierre Gautreau)
Óleo sobre tela; 208,6 × 109,9 cm

Madame Gautreau, nacida Virginie Avegno en
Nueva Orleans, se casó con un banquero fran-
és y se convirtió en una de las bellezas más
famosas de París durante los años ochenta del
siglo pasado. Posiblemente, Sargent la cono-
ció en 1881 e, impresionado por su belleza y el
uso teatral del maquillaje, decidió pintarla. Em-
pezó la obra el año siguiente, pero la tela sufrió
retrasos y numerosos retoques. El cuadro se
expuso en el Salón de París de 1884 con el tí-
tulo de *Portrait de Mme...* Los comentaristas
críticos del carácter de madame Gautreau, de
su tez color lavanda y de lo indecoroso del
vestido, con su revelador escote y el tirante
caído que mostraba el hombro derecho desnu-
do (este tirante fue pintado más tarde), le de-
pararon una amarga recepción.

El retrato carece de la briosa pincelada de
muchas de las principales obras de Sargent,
en parte debido a los retoques, pero la elegan-
te pose y el perfil de la figura, que recuerdan
su deuda con Velázquez, hacen de él uno de
sus óleos más bellos. En 1916, cuando lo ven-
dió al Museo, Sargent escribió: "Supongo que
es lo mejor que he hecho". *Fondo Arthur Hop-
pock Hearn, 1916, 16.53*

18 MARY CASSATT, 1844-1926
Dama a la mesa de té
Óleo sobre tela; 73,7 × 61 cm

Cassatt fue la única pintora norteamericana
que llegó a ser miembro del grupo impresionis-
ta en París. En esta pintura de 1885 sitúa la
imponente figura en un espacio ambiguo don-
de el primer plano y el fondo –prácticamente
del mismo color– casi se funden. Esta desvia-
ción de las relaciones espaciales tradicionales
revela la deuda de Cassatt con Degas y Ma-
net, y su creciente conciencia de los grabados
japoneses a principios de los años ochenta del
siglo pasado. El servicio de té cantonés azul y
dorado, y la fluida pincelada del delicado enca-
je, junto al rostro sensiblemente captado, ani-
man el cuadro. En el sólido dibujo de Cassatt,
la modelo está enmarcada en una serie de rec-
tángulos, que crecen en intensidad a medida
que disminuyen en tamaño. *Donación de Mary
Cassatt, 1923, 23.101*

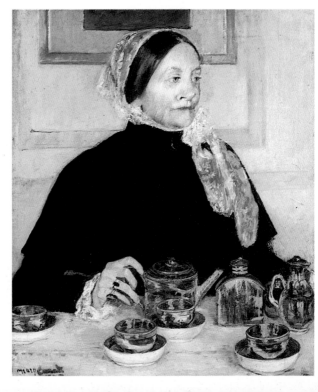

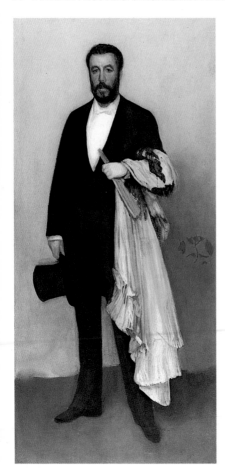

19 JAMES MCNEILL WHISTLER, 1834-190?
Composición en color carne y negro:
Retrato de Théodore Duret
Óleo sobre tela; 193,4 × 90,8 cm

Este cuadro, que data aproximadamente d∙
1883, demuestra que Whistler usaba el retrat∙
como vehículo de investigación de problema∙
formales de dibujo y color. También refleja s∙
preocupación por los sutiles efectos de colo∙
En una paleta de blanco, gris y negro introduc∙
color sólo en la carne, en el dominó rosado y l∙
estilizada mariposa (su firma). La figura oscur∙
sobre un fondo neutro tiene sus precedente∙
en las obras de Velázquez y Manet. La reduc∙
ción del contenido a las formas más esenciale∙
y expresivas, el emplazamiento sutilmente asi∙
métrico de la figura, la poderosa silueta y e∙
propio monograma demuestran el interés d∙
Whistler por el arte japonés. Estas característi∙
cas de estilo hacen de Whistler uno de los pin∙
tores más vanguardistas y controvertidos de∙
siglo XIX. *Colección Catharine Lorillard Wolfe∙
Fondo Wolfe, 1913, 13.20*

20 JOHN H. TWACHTMAN, 1853-1902
Arques-la-Bataille
Óleo sobre tela; 152,4 × 200,3 cm

Twachtman fue un miembro influyente del gru∙
po impresionista norteamericano conocido co∙
mo "Los diez". Esta obra, pintada en París e∙
1885, describe una escena fluvial cerca de∙
Dieppe en la costa de Normandía en una sut∙
orquestación de colores templados. Su palet∙
restringida (grises, verdes y azules delicados)∙
la pintura aplicada en capas finas y amplias∙
las sutiles transiciones tonales y los motivo∙
fuertemente caligráficos, reflejan las influen∙
cias del impresionismo francés, el arte japoné∙
y los estudios tonales de Whistler. El cuadro s∙
considera hoy una de las obras maestras de l∙
pintura norteamericana del siglo XIX. *Fond∙
Morris K. Jesup, 1968, 68.52*

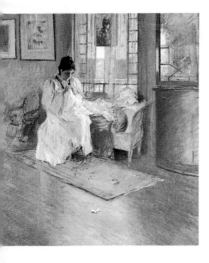

21 WILLIAM MERRITT CHASE, 1849-1916
Para el pequeño
Óleo sobre tela; 101,6 × 89,5 cm

En esta apacible escena (c. 1895) aparece la esposa de Chase cosiendo en su hogar de Long Island. La luz del sol que entra por las ventanas acaricia los pliegues del vestido blanco y la blusa rosada, y anima las superficies de madera. Ignorando el detalle, Chase se regocija en la fluidez de los pigmentos, en la textura y el contorno. Su composición, dispuesta en diagonal, relega a la figura y al mobiliario a un plano medio, dejando el primer plano vacío, si no fuera por una broza blanca. Chase, impresionista norteamericano, pintó muchos óleos soberbios, pero pocos igualan a éste en intimidad, calidad lumínica y frescura de composición. *Fondo Amelia B. Lazarus, por intercambio, 1917, 13.90*

ACUARELAS

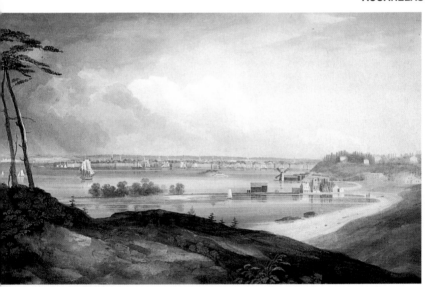

22 WILLIAM GUY WALL,
1792 - después de 1864
Nueva York desde unas lomas
cerca de Brooklyn
Acuarela con blanco sobre papel; 40,6 × 64,8 cm

Nacido en Dublín, Wall llegó a los Estados Unidos en 1818. Durante los años veinte del siglo pasado, la publicación de una serie de aguatintas a partir de veinte de sus acuarelas en el *Hudson River Portfolio* le dio la fama. Esta obra fue publicada como aguatinta en 1823. En ella aparece un viejo molino de viento, las lomas de Brooklyn a la derecha y Manhattan a lo lejos. Ejemplo elocuente de la habilidad de Wall como acuarelista, este raro paisaje de la ciudad de principios del siglo XIX demuestra su agudo sentido de la luz, del color y del detalle descriptivo. *Colección Edward W. C. Arnold de Grabados, Mapas y Cuadros de Nueva York. Legado de Edward W.C. Arnold, 1954, 54.90.301*

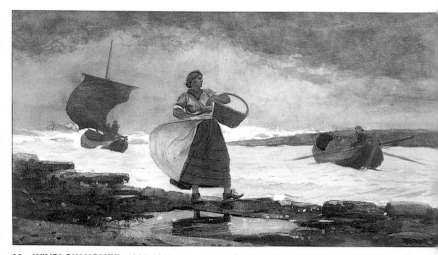

23 WINSLOW HOMER, 1836-1910
En el banco de arena
Acuarela y lápiz sobre papel; 39,1 × 72,4 cm

En 1881 y 1882, Homer pasó varios meses en el pueblo de pescadores inglés de Cullercoats, reflexionando sobre su enfoque de la acuarela. Ya una eminencia del movimiento acuarelista norteamericano, regresó para sorprender a sus coetáneos de Nueva York con una técnica y un contenido transformados por su contacto con la acuarela británica. Si previamente había estudiado temas originales norteamericanos de un modo personal y controlado, su obra inglesa demuestra una noción más convencional de lo pintoresco, captado en un estilo monumental y estudiado. *En el banco de arena* (1883), una de sus obras de Cullercoats más poderosas, ilustra la disciplinada complejidad de la nueva técnica de Homer y su concepto heroico de la lucha entre los humanos y su entorno. *Donación de Louise Ryals Arkell, en memoria de su marido, Bartlett Arkell, 1954, 54.183*

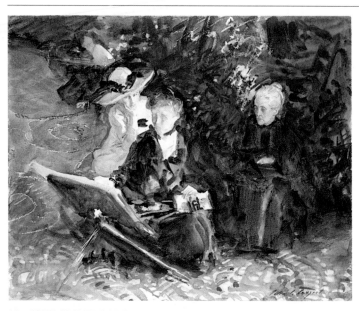

24 JOHN SINGER SARGENT, 1856-1925
En el Generalife
Lápiz y acuarela sobre papel; 37,5 × 45,4 cm

Esta escena (c. 1912) representa a la hermana de Sargent ante el caballete, con dos amigas, en los jardines del Generalife, residencia anterior de los sultanes de Granada, España. Sargent demuestra vívidamente la versatilidad de su medio en una técnica que va desde las aguadas transparentes, con poca articulación de la forma, hasta las zonas bien trabajadas, densamente saturadas, en las que enérgicas pinceladas crean sombras ricas y profundas. Logra luminosas inundaciones de luz al dejar el papel blanco y animar las superficies fuidas con yesosas líneas caligráficas. Sargent sitúa sus figuras en un primer plano oblicuo, que parece atraer al espectador hacia las frías y misteriosas sombras. *Compra, legado de Joseph Pulitzer, 1915, 15.142.8*

ESCULTURA

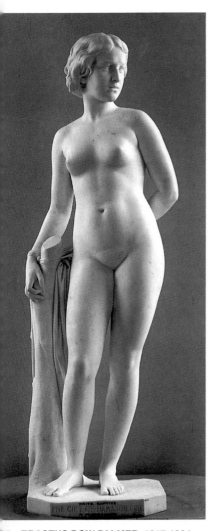

25 ERASTUS DOW PALMER, 1817-1904
La cautiva blanca
Mármol; a. 167,6 cm

El neoclasicismo dominó la escultura norte-
americana durante el segundo cuarto del siglo
XIX. Aunque el espíritu neoclásico es evidente
en este grácil desnudo de tamaño natural, pro-
bablemente la figura estaba inspirada en los
relatos de los prisioneros de los indios a lo lar-
go de la frontera colonial. Palmer fue un neo-
yorquino del área rural, autodidacto y, a dife-
rencia de la mayoría de sus coetáneos, no fue
al extranjero a estudiar. Trabajó directamente
con modelos del natural, como la niña local
menor de 18 años" que posó para *La cautiva
blanca*. Esta obra, acabada en 1859, es el pri-
mer intento de Palmer de abordar una figura
sin ropa, es uno de los desnudos más excelen-
tes realizados en los Estados Unidos durante
el siglo XIX. *Legado de Hamilton Fish, 1894,*
94.9.3

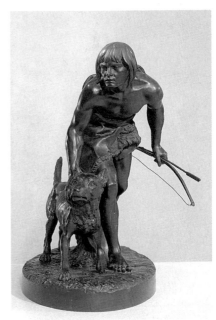

26 JOHN QUINCY ADAMS WARD, 1830-1910
El cazador indio
Bronce; a. 40,6 cm

Ward fue uno de los principales escultores de
los Estados Unidos de finales del siglo XIX. *El
cazador indio*, fechada en 1860, es un paradig-
ma del estilo realista. El escultor prestó extre-
mada atención a la exactitud fisonómica del
hombre y del perro y al detalle de la textura su-
perficial del bronce. Alentado por el éxito de
esta estatuilla, Ward realizó pocos años más
tarde una versión ampliada, que fue la primera
escultura que se emplazó en el Central Park
de la ciudad de Nueva York. *Fondo Morris K.
Jesup, 1973, 1973.257*

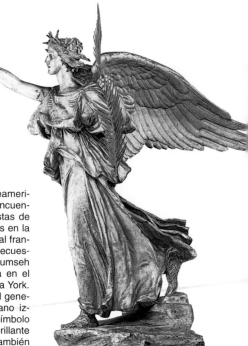

27 AUGUSTUS SAINT-GAUDENS,
1848-1907
Victoria
Bronce dorado; a. 106 cm

Uno de los principales escultores norteameri-
canos del siglo XIX, Saint-Gaudens se encuen-
tra entre la primera generación de artistas de
los Estados Unidos que estudió en París en la
École des Beaux-Arts, la academia oficial fran-
cesa. Esta figura deriva de una estatua ecues-
tre de bronce del general William Tecumseh
Sherman, que en 1903 estaba situada en el
rincón sureste del Central Park de Nueva York.
Con su brazo derecho extendido guía al gene-
ral montado hacia adelante. En su mano iz-
quierda sostiene una rama de laurel, símbolo
del honor. Esta reducida *Victoria* es un brillante
recuerdo del monumento a Sherman, también
dorado. *Fondo Rogers, 1917, 17.90.1*

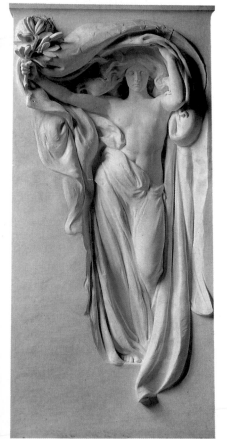

28 DANIEL CHESTER FRENCH, 1850-1931
Monumento conmemorativo Melvin
Mármol; a. 345,4 cm

El monumento conmemorativo Melvin, el más
soberbio monumento funerario de French, re
cuerda a los tres hermanos que murieron
mientras servían en el ejército de la Unión du
rante la guerra civil. El mármol original de 190
se halla en el cementerio Sleepy Hollow, Con
cord, Massachusetts. La réplica del Museo da
ta de 1915. French disfrutó de una larga e ilus
tre carrera. En 1874 había realizado el *Minute*
Man, de bronce, también en Concord, con e
que se hizo famoso. Cuarenta y ocho años
más tarde creó la estatua de Abraham Lincoln
para el monumento conmemorativo de es
presidente en Washington, D.C.
El monumento conmemorativo Melvin, tambié
conocido como *La victoria del luto*, proyecta la
dualidad entre la melancolía (los ojos bajos y la
expresión sombría) y el triunfo (el laurel soste
nido en alto). En esta conmovedora obra
French capta el sentimiento de calma despué
de la batalla. *Donación de James C. Melvin
1912, 15.75*

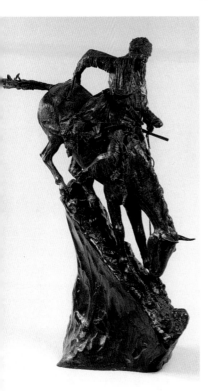

29 FREDERIC REMINGTON, 1861-1909
El montañés
Bronce; a. 71,1 cm

El montañés es una de las cuatro estatuillas compradas en 1907 por el Museo directamente a Remington. El artista la describió como "uno de esos viejos tramperos iroqueses [*sic*] que guiaban a las compañías peleteras en las Montañas Rocosas durante los años treinta y cuarenta". Pertrechado con todo su equipo –trampas para osos, hacha, manta de dormir y rifle– el montañés conduce su caballo por un precario sendero inclinado. Remington ha captado magistralmente el momento crucial del descenso. *Fondo Rogers, 1907, 07.79*

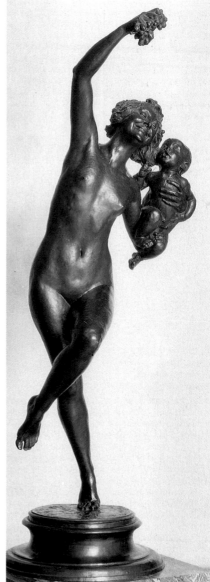

FREDERICK WILLIAM MACMONNIES, 863-1937
acante y fauno niño
ronce; a. 210,8 cm

a bacante de MacMonnies encarna el júbilo el estilo *beaux-arts* en escultura. Su forma en spiral, su boca risueña y la rica textura de las perficies crean una imagen alegre. MacMones regaló la estatua al arquitecto Charles Mcm, quien la colocó en el patio de la Biblioteca ública de Boston, diseñada por su empresa. a escultura fue retirada tras las protestas cona la "ebria indecencia" de la figura. Entonces cKim la donó al Museo. *Donación de Charles llen McKim, 1897, 97.19*

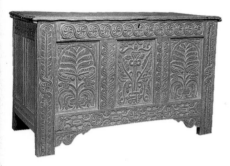

1 Arcón

Ipswich, Massachusetts, 1660-1680
Roble rojizo y blanco; 75,6 × 124,8 × 72,1 cm

La talla más rica y más exuberante del periodo colonial se atribuye a la obra de William Searle (1634-1667) y Thomas Dennis (m. 1706) de Ipswich. Hojas simétricas, de una calidad naturalista, tridimensional, rara en el mobiliario norteamericano de la época, dominan los paneles de este arcón. Los cuarterones presentan el dibujo popular del siglo XVII de un tallo de flores saliendo de un jarrón, del que sólo se insinúa la abertura. Varios motivos geométricos y vegetales aparecen en los largueros y en los travesaños. Searle y Dennis procedían de Devonshire, Inglaterra, donde a principios del siglo XVII existía una tradición de talla florida que empleaba muchos de los motivos que aparecen en este arcón. *Donación de la Sra. de Russell Sage, 1909, 10.125.685*

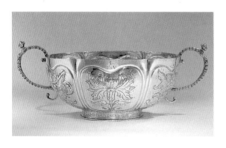

2 CORNELIUS KIERSTEDE,

Nueva York, 1675-1757
Tazón de dos asas, c. 1700-1710
Plata; a. 13,7 cm, diám. 25,4 cm

La forma exclusivamente neoyorquina de este tazón de seis lóbulos pródigamente decorado certifica la habilidad de los primeros plateros de la ciudad y el gusto suntuoso de los burgueses prósperos. Su autor es Cornelius Kierstede, un importante artesano de la antigua Nueva York, descendiente de holandeses. Según la costumbre holandesa, el tazón se llenaba de una mezcla de brandy y pasas y se ofrecía a los invitados, que se servían con cucharones de plata. Combina la forma horizontal, asas de cariátides, base troquelada y flores naturalistas de finales del siglo XVII, con los fuertes y reiterativos ritmos barrocos y el extravagante ornamento del estilo Guillermo y María. *Fondo Samuel D. Lee, 1938, 38.63*

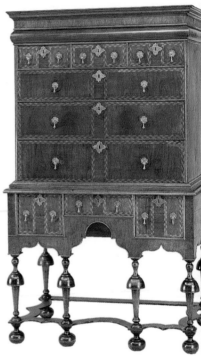

3 Arcón alto de cajones

Probablemente Nueva York, 1700-1730
Chapa de nogal, lista de arce y cedro, arce y nogal; 165,1 × 95,3 × 55,9 cm

El estilo Guillermo y María, introducido en las colonias en la última década del siglo XVII, dominó la moda hasta los años treinta del siglo XVIII. Entre las nuevas formas que se popularizaron durante este periodo, se encuentra el arcón alto que sustituyó al armario como la pieza más importante de mobiliario del hogar. El arcón alto del siglo XVIII, que se levanta sobre seis patas torneadas realzadas, dibuja líneas orladas y grandes superficies lisas decoradas con chapa dibujada. Los arcones originarios de Nueva York tienen un cajón convexo bajo la cornisa y tres cajones en la hilera superior, como se observa en este ejemplo, en lugar de dos. También es característica de los artífices de Nueva York la franja prominente que divide visualmente cada cajón en unidades más pequeñas. *Donación de la Sra. de J. Insley Blair, 1950, 50.228.2*

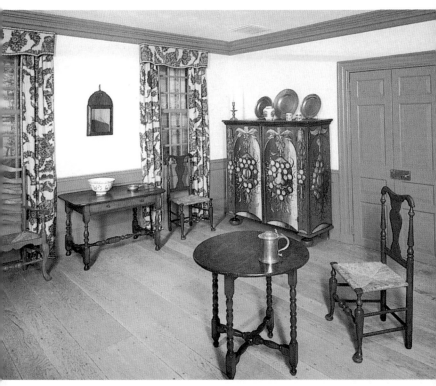

Habitación de la casa Hewlett

Woodbury, Nueva York, 1740-1760
. 2,78 m, l. 5,33 m, an. 4,27 m

a obra de ebanistería de esta habitación, pin-
ada de un azul claro basado en los vestigios
el color original, procede de una granja de
ong Island. La pared opuesta a la puerta está
otalmente recubierta de paneles y contiene la
himenea y un armario tallado en concha. Du-
ante el siglo XVII y principios del XVIII, en las
olonias del Atlántico medio, donde se hizo el
mobiliario de esta habitación, los estilos ingle-
ses se mezclaban con los de otros países eu-
ropeos. El armario pintado, o *kast*, del rincón,
fabricado en torno a 1690-1720, procede de la
familia Hewlett, para la que se construyó la ca-
sa. Los armarios de esta forma y con esta pe-
culiar grisalla de pesados frutos y hojas se en-
cuentran exclusivamente en las zonas de Nue-
va York y Nueva Jersey fundadas por los ho-
landeses, que importaron una tradición de
muebles pintados con dibujos que simulaban
el tallado en madera. *Donación de la Sra. de
Robert W. de Forest, 1910, 10.83*

Sillón

iladelfia, 1740-1750
Nogal; 135,1 × 81,3 × 47 cm

l estilo reina Ana, caracterizado por curvas si-
uosas continuas, se popularizó en las colo-
ias durante el segundo cuarto del siglo XVIII.
Boston, Newport, Nueva York y Filadelfia desa-
rollaron interpretaciones peculiares de este
stilo, pero su versión pura y más elegante la
onstituye el mobiliario de asiento de Filadelfia.
ste magnífico sillón reina Ana, atractivo por el
mplio asiento y los brazos abiertos con las
elicadas volutas de los reposabrazos, es una
infonía de curvas. Encarna perfectamente la
amosa descripción de William Hogarth de la
urva serpenteante como la "línea de la belle-
a". *Fondo Rogers, 1925, 25.115.36*

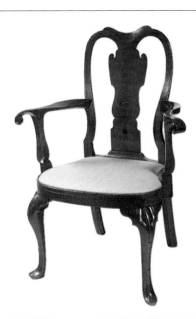

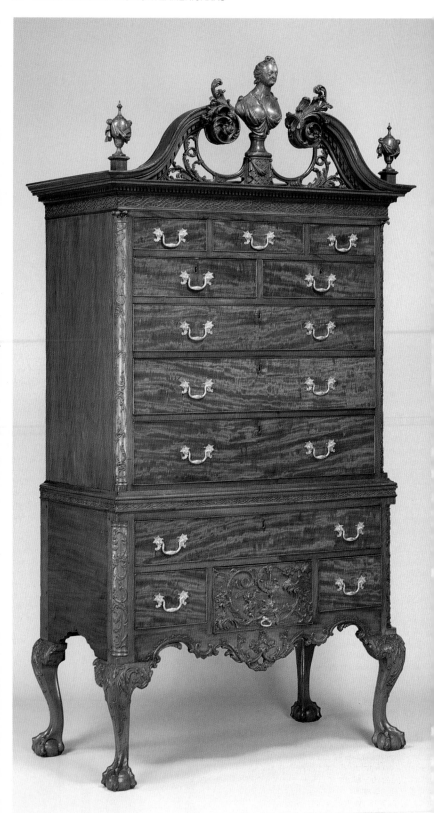

6 Arcón alto de cajones
Filadelfia, 1762-1790
Caoba, chapa de caoba;
232,4 × 118,7 × 62,2 cm

Este arcón alto, un ejemplo insuperable del estilo Chippendale de Filadelfia, se conoce popularmente como "Pompadour", debido a la frívola idea de que el busto del remate representa a la cortesana de Luis XV, Madame de Pompadour. Aunque la forma básica de doble arcón sobre altas patas cabriolé es una innovación genuinamente norteamericana, el frontón y el calado se han extraído de libros ingleses de dibujos. La representación en el gran cajón inferior de dos cisnes y una serpiente arrojando agua se ha tomado directamente del *New Book of Ornament* (1762) de Thomas Johnson. La pieza superior –la cornisa continua con el frontón con volutas– se ha adaptado de un secreter del *Gentleman and Cabinet Makers's Director* (1782) de Thomas Chippendale. Los jarrones del remate que flanquean el frontón son versiones reducidas de otras librerías también en el *Director*. Por sus proporciones perfectas y su magistral ejecución este arcón de cajones no tiene parangón dentro de las piezas norteamericanas. *Fondo John Stewart Kennedy, 1918, 18.110.4*

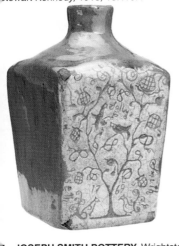

7 JOSEPH SMITH POTTERY, Wrightstown, Condado de Bucks, Pensilvania
Recipiente para el té, c. 1769
Cerámica; a. 19 cm

Este recipiente para el té, uno de los primeros ejemplos de cerámica norteamericana que se conoce, es una desviación de la cerámica decorativa roja típica de los alemanes de Pensilvania. Aunque está decorada a la manera esgrafiada alemana, en la que se arañaba el dibujo sobre la capa exterior de color crema, para descubrir el cuerpo rojo inferior, refleja la herencia inglesa de Joseph Smith. El recipiente para el té, o *caddy*, formaba parte de un servicio de té a la moda, que se solía fabricar de loza fina o porcelana inglesa. Este recipiente representa un intento de emular en cerámica un estilo elegante y elevado, en concreto el de un *caddy* de cerámica vidriada inglesa de los años cuarenta y cincuenta del siglo XVIII. *Compra, donación de Peter H.B. Frelinghuysen y donaciones anónimas, y Amigos del Fondo del Ala Norteamericana, 1981, 1981.46*

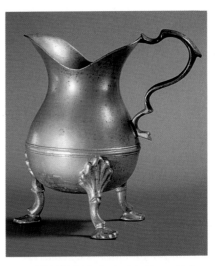

8 PETER YOUNG, Ciudad de Nueva York o Albany, Nueva York, act. 1775-1795
Jarra para la leche
Peltre; a. 11,4 cm

Esta diminuta jarra para la leche, o *creamer*, de peltre tiene una forma robusta, una elegancia y una seguridad de líneas que rara vez igualan las jarras más grandes. En un rectángulo estriado aparecen grabadas las siglas PY, la marca de Peter Young, uno de los más brillantes peltreros de Norteamérica.

El peltre, que fue muy empleado en los utensilios para la comida y la bebida de la Norteamérica colonial, contiene un 90 por ciento de estaño y cobre o bismuto para conferirle dureza. Se fundía en moldes de bronce y luego se burilaba a mano o se retocaba en un torno. Como los moldes eran muy costosos, los peltreros seguían utilizándolos mucho después de que su forma pasara de moda. Por tanto, no debe extrañarnos que, en el último cuarto del siglo XVIII, Young produjera estas magistrales jarritas para la leche (se conoce media docena), cuya forma de balaustre y patas *cabriolé* con pies de concha igualan el estilo barroco de las jarritas para crema de plata de los años cincuenta del siglo XVIII. *Compra, donación anónima, 1981, 1981.117*

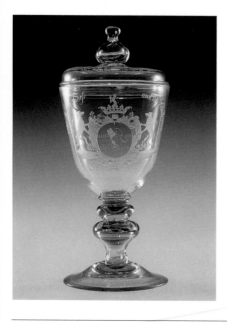

9 NEW BREMEN GLASS MANUFACTORY,
Condado de Frederick, Maryland, 1784-1795
Copa con tapadera, 1788
Cristal; a. con tapadera 28,6 cm

Esta copa, o vaso de lujo, data de 1788 y tiene
grabadas las armas de Bremen, Alemania.
Probablemente fuera un regalo de John Fred-
erick Amelung (1784-1795) a los mercaderes
de su Alemania natal que habían invertido en
sus cristalerías de New Bremen, Maryland. El
soberbio grabado, el tallo en balaustre inverti-
do y el pie abovedado de borde plano son típi-
cos de la cristalería de Amelung. La copa se
remonta al barroco y al rococó más que al re-
cientemente popularizado gusto neoclásico.
Fondo Rogers, 1928, 28.52

10 Habitación de la casa Williams
Richmond, Virginia, 1810
a. 3,96 m, l. 6,05 m, an. 5,94 m

Este salón pertenece a la casa de Williams C.
Williams en Richmond. La influencia del estilo
Imperio francés es evidente en las proporcio-
nes enormes de las puertas, los palmitos que
adornan los arrocabes, las sencillas pero im-
presionantes molduras y la inclusión de un zó-
calo de paneles. El uso de la caoba oscura la-
brada y el mármol rey de Prusia para el roda-
pié es extraordinariamente raro, pero acorde
con la estética. La obra de carpintería está fir-
mada: "Theo. Nash, ejecutor", presumiblemen-
te el ebanista. Las paredes están recubiertas
de facsímiles de un pintoresco papel pintado
francés, lleno de color, adorno popular de las
casas federales norteamericanas desde Nueva
Inglaterra hasta Virginia. Comercializado en
1814 por la firma Dufour de París, este papel
celebra los monumentos de París. La habita-
ción contiene muebles de los dos ebanistas
más célebres de Nueva York de ese periodo,
Duncan Phyfe (1768-1854) y Charles Honoré
Lannuier (1779-1819). *Donación de Joe Kin-
dig, Jr., 1968, 68.137*

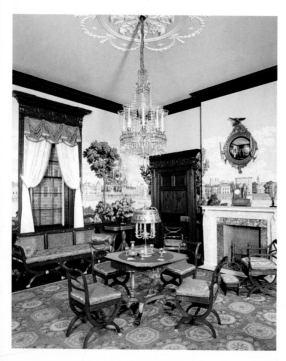

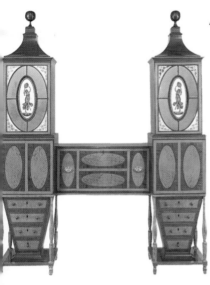

11 Escritorio y librería

Baltimore, c. 1811
Caoba, satín, églomisé;
231,1 × 162,9 × 48,6 cm

El diseño de esta grande, compleja y pintoresca combinación de escritorio y librería está tomado de una ilustración del *Cabinet Dictionary* (1803) de Thomas Sheraton, donde se la denomina la "Sister's Cylinder Bookcase", aunque se han introducido algunos retoques diestros y originales. Los óvalos de satín, las franjas y, sobre todo, los dos paneles de cristal de los flancos, pintados con ornamentación neoclásica, son propios del mobiliario del Baltimore Federal. Una inscripción en lápiz en el fondo de uno de los cajones dice: "M. Oliver casado el 5 de octubre de 1811 Baltimore". *Donación de la Sra. Russell Sage y otros donantes, por intercambio, 1969, 69.203*

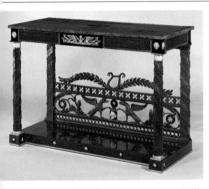

2 JOSEPH B. BARRY (act. 1794 - m. 1838)
E HIJO, Filadelfia

onsola, 1810-1815
aoba, satín, amboyna, bronce dorado;
8,1 × 137,2 × 60,3 cm

a consola fue construida para Louis Clapier, omerciante de Filadelfia, por uno de los mejores ebanistas de Filadelfia del periodo Federal, oseph B. Barry e hijo. El diseño de esta mesa xtraordinariamente rica es una interpretación eculiarmente norteamericana del gusto clásico que demuestra la familiaridad del ebanista on el neoclásico inglés y la clara influencia del stilo imperio francés. El panel y los grifos cados se basan en un "Ornamento para friso o ablilla" del *Drawing Book* (1793) de Thomas heraton. *Compra, Amigos del Fondo del Ala Norteamericana, donación anónima, donación de George M. Kaufman, Fondo Sansbury-Mills, onaciones de los miembros del Comité del Fondo Memorial Bertha King Benkard, Sra. de ussell Sage, Sra. de Frederick Wildman, F. Ethel Wickham, Edgar William y Bernice Chrysler Garbish y Sra. de F.M. Townsend, por ntercambio; y Fondo John Stewart Kennedy y egados de Martha S. Tiedeman y W. Gedney Beatty, por intercambio, 1976*

13 FLETCHER & GARDINER,
Filadelfia, 1808 - c. 1827
Copa conmemorativa, 1824
Plata; 59,7 × 52,1 cm

Thomas Fletcher y Sidney Gardiner fueron los principales diseñadores y elaboradores de las grandes piezas conmemorativas que constituyeron una forma importante en la plata del periodo Federal tardío. Esta copa es una de las dos que en 1825 un grupo de mercaderes de la ciudad regalaron a DeWitt Clinton, gobernador de Nueva York, por su papel en la construcción del canal Erie. La forma de la copa y las asas de parra que se prolongan en un zarcillo de vid se basan directamente en un modelo clásico. La decoración combina motivos norteamericanos, como el águila del remate, con una ornamentación derivada de fuentes antiguas. En la parte frontal, Mercurio (comercio) y Ceres (agricultura) flanquean una panorámica del canal de Albany. *Compra, Fondos Louis V. Bell y Rogers; donaciones anónimas y de Robert G. Goelet; y donaciones de Fenton L.B. Brown y de los nietos de la Sra. de Ranson Spaford Hooker, en su memoria, por intercambio, 1982, 1982.4*

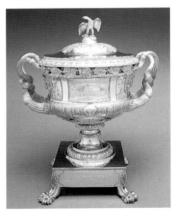

14 THE AMERICAN CHAIR COMPANY,
Troy, Nueva York, 1829-1858
Silla de muelle centrípeto, c. 1849
Hierro fundido, madera, tapicería;
79,1 × 45,1 cm

Las innovaciones en diseño, materiales y función, características todas del mobiliario del siglo XIX, se hallan inmejorablemente ilustradas en esta silla de hierro fundido, tapizada, de muelle centrípeto. Prototipo de las sillas de despacho del siglo XIX, que giran y se inclinan para facilitar el movimiento y proporcionar el máximo de comodidad, se construyó a mano según los diseños de Thomas Warren, que patentó por primera vez su muelle central en 1849. *Donación de Elinor Merrell, 1977, 1977.255*

15 Tête-à-tête
Nueva York, mitad del siglo XIX
Palisandro; 101,3 × 132,1 × 109,2 cm

El amor victoriano por la innovación produjo numerosas formas nuevas en el mobiliario, entre ellas el *tête-a-tête*, o sillón del amor. Este ejemplo de recuperación del Rococó en palisandro laminado fue construido en Nueva York, posiblemente en la fábrica de John Henry Belter (1804-1863). Volutas en "ese" y "ce" realzadas perfilan los respaldos y forman el pasamano del asiento y las patas *cabriolé*. Flores, hojas, parras, bellotas y vides talladas constituyen la decoración. La forma sinuosa ilustra la importancia de la laminación y el curvado. Esta pieza tiene ocho capas, la madera fue prensada en moldes de vapor para conseguir las curvas. *Donación de la Sra. de Charles Reginald Leonard, en memoria de Edgar Welch Leonard, Robert Jarvis Leonard y Charles Reginald Leonard, 1957, 57.130.7*

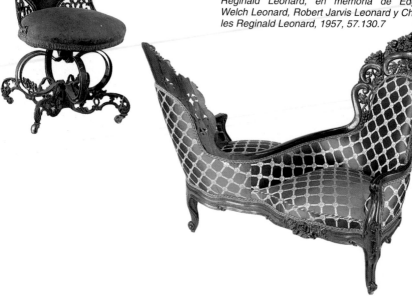

16 CRISTALERÍA GREENPOINT FLINT,
Brooklyn, Nueva York, 1852-1863
Compotera, c. 1861
Cristal; a. 19,1 cm

Esta compotera de elegante diseño demuestra la contención y la predilección por el grabado entallado superficial típico de la cristalería fina en los años sesenta del siglo pasado. Presenta el escudo de armas de los Estados Unidos en medio de un ribete de hojas, volutas y flores. La compotera formaba parte del servicio encargado por el Presidente Lincoln y Sra. para la Casa Blanca a Christian Dorflinger (1828-1915), el emigrante francés que, en 1852, fundó la primera fábrica de vidrio en Brooklyn. *Donación de Kathryn Hait Dorflinger Manchee, 1972, 1972.232.1*

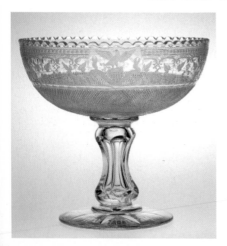

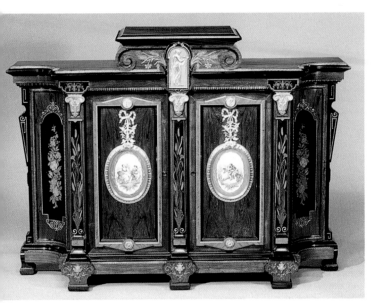

7 ALEXANDER ROUX,
Nueva York, c. 1813-1886
Armario, c. 1866
*Palisandro, tulipero, cerezo ebanificado,
álamo, porcelana, bronce dorado;
135,6 × 186,4 × 46,7 cm*

La revitalización del Renacimiento a mediados de los años sesenta del siglo pasado se caracterizaba frecuentemente por una combinación ecléctica de estilos. En este armario, que lleva la marca del constructor, se combina el orna-

mento Luis XVI con una forma derivada de la *credenza* del Renacimiento italiano. Las molduras y engastes de similor, la placa de metal con una figura clásica, las placas de porcelana pintada de las puertas y la marquetería están hechas a la manera de Luis XVI. Tanto su forma como el uso de maderas contrastadas a efecto colorista y la decoración tallada y dorada son típicos de los ebanistas neoyorquinos de los años sesenta. *Compra, donación de la Fundación Edgar J. Kaufmann, 1968, 68.100.1*

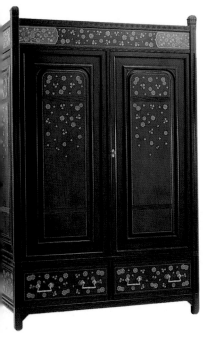

18 HERMANOS HERTER, Nueva York
Armario ropero, c. 1880
Cerezo, madera ebanificada y taraceada con enchapado; 199,4 × 125,7 × 66 cm

Los hermanos Herter fueron unos de los decoradores de interiores y ebanistas más pujantes de Nueva York en la segunda mitad del siglo XIX. Aunque se educó en el continente, Christian Herter está influido por reformadores ingleses como E.W. Godwin, que se rebeló contra la recuperación histórica de estilos mobiliarios exhuberantes, y defendieron diseños que presentaban formas rectilíneas y ornamentación de superficie plana. Este armario ropero es engañosamente simple en sus líneas rectas y escasa ornamentación, pues en realidad es una estudiada composición. Su marquetería "japonesa", aparentemente asimétrica, confiere movimiento al estático rectángulo. La minuciosa relación entre el ornamento y la estructura, con énfasis en el espacio vacío, expresa la nueva visión de la reforma –o del "arte"– mobiliarios, de la cual es éste uno de los más exquisitos ejemplos de la manera anglojaponesa. *Donación de Kenneth O. Smith, 1969, 69.140*

19 GORHAM MANUFACTURING COMPANY,
Providence, Rhode Island, 1865-1961
Aguamanil con plato, 1900-1904
Plata; a. con plato 54,6 cm,
diám. del plato 43,5 cm

Martelé era un término aplicado a una línea de platería introducida por Gorham y considerada la más delicada expresión del estilo modernista en los Estados Unidos. Este aguamanil es un ejemplo particularmente brillante de plata *martelé*, martilleada para darle estas formas ondulantes, y decorada con sinuosas ondas, plantas y figuras femeninas repujadas. *Donación del Sr. y la Sra. Hugh J. Grant, 1974, 1974.214.26a,b*

20 LOUIS COMFORT TIFFANY,
Nueva York, 1848-1933
Botella y jarrones de vidrio *favrile*, 1893-1910
Vidrio soplado; a. (de izquierda a derecha)
7,3 cm, 39,4 cm, 47,6 cm, 10,5 cm

Louis Comfort Tiffany, el principal diseñador modernista norteamericano, ganó fama internacional por su obra en vidrio. Hijo de Charles L. Tiffany, fundador de la conocida joyería de Nueva York, estudió pintura paisajista y luego se forjó un porvenir en las artes decorativas. En 1893, después de trabajar con vidrio de color durante casi quince años, Tiffany empezó a experimentar con vidrio soplado en su horno Corona de Nueva York. Rechazando la producción mecánica a favor de la calidad artesanal, llamó a sus piezas *favrile*, una variante del *fabrile* (relativo al artesano) del inglés antiguo. En el vidrio *favrile* predominan las formas naturales, jarros en forma de flores estilizadas, diseños frondosos plasmados en vidrio, plumas de pavo real de vivos colores. *Donación de H.O. Havemeyer, 1896, 96.17.46; donación de la Fundación Louis Comfort Tiffany, 1951. 51.121.17; donación anónima, 1955, 55.213.11,27*

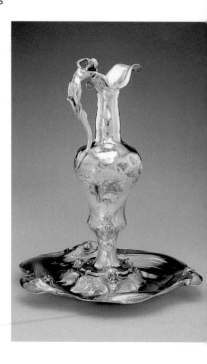

21 GRUEBY FAIENCE COMPANY,
Boston, 1894-1911
Jarrón, 1899-1910
Cerámica; a. 27,9 cm, diám. 15,2 cm

Entre 1875 y los años veinte, las empresas comerciales produjeron cerámica artística (término que se refiere en general a la alfarería realizada con intención estética, y respeto por el objeto hecho a mano), a lo largo de todos los Estados Unidos. La mayoría de la cerámica artística de la Grueby Company parece influida por las formas egipcias, y este jarrón amarillo de pequeñas volutas y hojas planas, es un ejemplo típico. Típico también es el tono mate que William Grueby (1867-1925) desarrolló en la última década del siglo pasado. *Compra, donación de la Fundación Edgar J. Kaufman, 1969, 69.91.2*

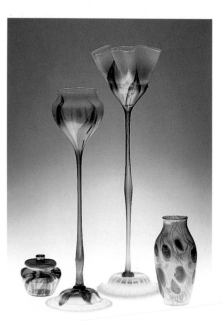

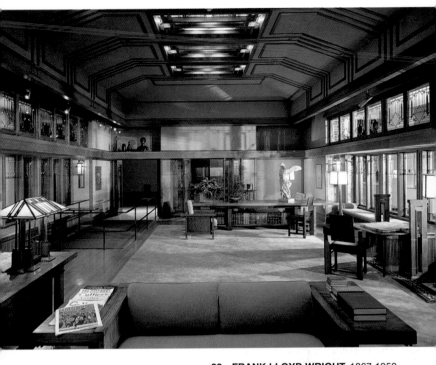

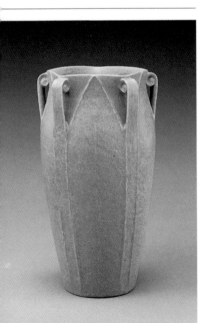

22 FRANK LLOYD WRIGHT, 1867-1959
Sala de estar de Little House, Wayzata,
Minnesota, 1912-1914
a. 4,17 m, l. 14 m, an. 8,53 m

La sala de estar de Little House es una exten-
sión de las casas del primer estilo *Prairie* de
Wright, donde desarrolló por primera vez su
concepto de un diseño total de interiores. Es
característica la fuerte calidad arquitectónica
de los acabados y el mobiliario de la sala. Lo-
gra una maravillosa armonía en la combina-
ción de paredes estucadas en ocre, el suelo y
el zócalo de roble natural, los ladrillos rojizos
de la chimenea (repetición del enladrillado ex-
terior), y el acabado en cobre electroplateado
de las ventanas engarzadas en plomo. Las au-
daces formas del mobiliario de roble fueron
concebidas como parte integral de la composi-
ción, y la disposición de los muebles refleja la
tendencia arquitectónica de Wright. El centro
de la habitación vacío y los muebles ubicados
en el perímetro conforman esencialmente un
"esquema abierto". Muchos de los accesorios
son los originales; otros recuerdan objetos que
aparecen en fotografías coetáneas. El uso de
grabados japoneses y los arreglos de flores
naturales son detalles propios de Wright. *Com-
pra, legado de Emily Crane Chadbourne, 1972,
1972.60.1*

44

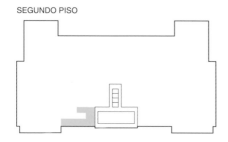

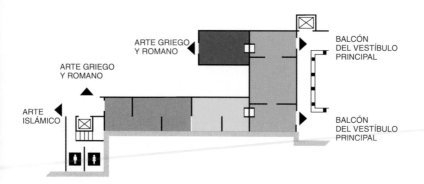

ARTE GRIEGO
Y ROMANO

ARTE GRIEGO
Y ROMANO

ARTE
ISLÁMICO

BALCÓN
DEL VESTÍBULO
PRINCIPAL

BALCÓN
DEL VESTÍBULO
PRINCIPAL

 GALERÍA RAYMOND Y BEVERLY
SACKLER DE ARTE ASIRIO

 ARTE MESOPOTÁMICO, SIRIO
Y ANATOLIO

 ARTE IRANÍ, AQUEMÉNIDA, PARTO
Y SASÁNIDA

 ANATOLIA, LEVANTE Y MUNDO
MEDITERRÁNEO ORIENTAL

ARTE ANTIGUO DE ORIENTE PRÓXIMO

Este departamento, constituido en 1956, cubre una larga franja cronológica y una vasta zona geográfica. Las obras de arte de la colección van desde el sexto milenio antes de Cristo hasta la conquista árabe en el 626 d.C., casi siete mil años más tarde. Fueron creadas en Mesopotamia, Irán, Siria, Anatolia y otras tierras de la región que se extiende desde el Cáucaso, en el norte, hasta el golfo de Adén, en el sur, y desde las fronteras más occidentales de Turquía hasta el valle del río Indo, en el centro de Pakistán. En los tiempos más remotos, las culturas que florecieron en esta zona estaban a menudo aisladas entre sí; sin embargo, los contactos se incrementaron gradualmente. Podemos trazar interconexiones gracias a los vestigios materiales.

La colección del departamento se ha ido reuniendo gracias a donaciones, entre las que sobresalen los 44 objetos recientemente donados por el Norbert Schimmel Trust; mediante adquisiciones; y con la participación en excavaciones en Oriente Próximo. Incluye esculturas sumerias en piedra, marfiles anatolios, bronces iraníes, y obras aqueménidas y sasánidas en plata y oro. En la Galería Raymond y Beverly Sackler de Arte Asirio puede contemplarse un extraordinario grupo de relieves asirios y estatuas del palacio de Asurnasirpal II (r. 883-859 a.C.) en Nimrud.

IRÁN, INDO, BACTRIANA

1 Jarro
Iraní, c. 3500 a.C.
Terracota; a. 53 cm, diám. 48,6 cm
Este recipiente ovoide es una obra maestra de
la alfarería primitiva. En los dos tercios supe-
riores del recipiente aparecen tres cabras mon-
tesas, pintadas en marrón oscuro, contra un
fondo ocre. Cada cabra está situada en el cen-
tro de un gran panel y su silueta aparece mi-
rando hacia la derecha. Los paneles están de-
limitados por arriba y por abajo mediante va-
rias líneas finas y a los lados por zonas de lí-
neas zigzagueantes enmarcadas entre anchas
franjas verticales. *Compra, legado Joseph Pul-
itzer, 1959, 59.52*

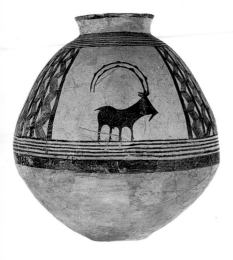

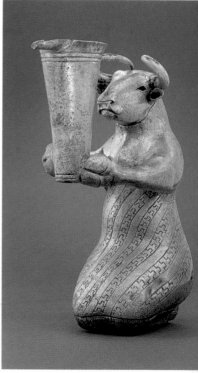

2 Toro sosteniendo un vaso
Protoelamita, c. 2900 a.C.
Plata; a. 16,2 cm
Este toro arrodillado está magníficamente mo-
delado en plata. Vestido, como si fuera huma-
no, de un tejido decorado con un dibujo escalo-
nado, sostiene un gran recipiente en sus pezu-
ñas extendidas en posición suplicante. Desco-
nocemos los ritos religiosos iraníes de princi-
pios del tercer milenio a.C. Sin embargo, en ci-
lindros-sello protoelamitas coetáneos apare-
cen animales en actitudes humanas que po-
drían relacionarse con cierta actividad ritual.
Compra, legado Joseph Pulitzer, 1966, 66.173

3 Carnero recostado
Harappa maduro (?), segunda mitad
del tercer milenio a.C.
Mármol; l. 28 cm

Esta poderosa escultura representa a un car-
nero, una oveja salvaje originaria de las regio-
nes montañosas de Oriente Próximo. Todo el
cuerpo está contenido dentro de un solo perfil
íntegro. Los cuernos y orejas, el rabo y los
músculos están modelados en relieve, aunque
el tiempo y algún uso secundario hayan reba-
jado los contornos. Líneas incisas definen el
ojo y el ceño y señalan las estriaciones hori-
zontales de los cuernos. Esta combinación de
un perfil cerrado con masas ampliamente mo-
deladas y un mínimo de detalles incisos, es ca-
racterística de las esculturas animales proce-
dentes de estratos del periodo Harappa en el
asentamiento de Mohenjo Daro en los límites
inferiores del río Indo. Se desconoce la función
de las esculturas animales como ésta, pero los
hallazgos de las excavaciones sugieren que

eran básicamente objetos religiosos. Es proba-
ble que tales imágenes fueran depositadas co-
mo ofrendas en lugares sagrados para asegu-
rar la abundancia de la caza. *Donación anóni-
ma y Fondo Rogers, 1978, 1978.58*

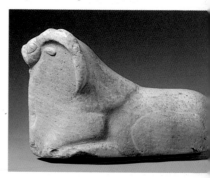

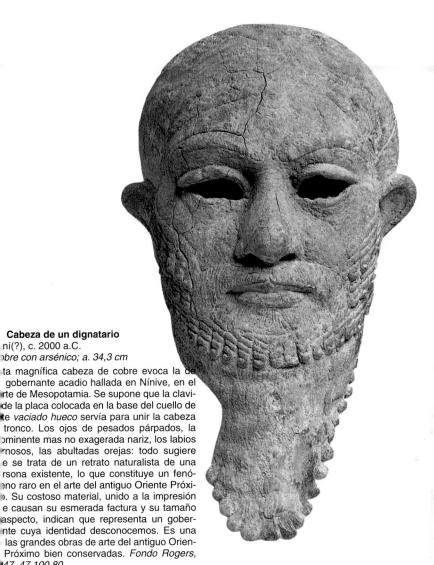

Cabeza de un dignatario

ní(?), c. 2000 a.C.

bre con arsénico; a. 34,3 cm

ta magnífica cabeza de cobre evoca la de
gobernante acadio hallada en Nínive, en el
rte de Mesopotamia. Se supone que la clavi-
de la placa colocada en la base del cuello de
te *vaciado hueco* servía para unir la cabeza
tronco. Los ojos de pesados párpados, la
ominente mas no exagerada nariz, los labios
rnosos, las abultadas orejas: todo sugiere
e se trata de un retrato naturalista de una
rsona existente, lo que constituye un fenó-
eno raro en el arte del antiguo Oriente Próxi-
. Su costoso material, unido a la impresión
e causan su esmerada factura y su tamaño
aspecto, indican que representa un gober-
nte cuya identidad desconocemos. Es una
las grandes obras de arte del antiguo Orien-
Próximo bien conservadas. *Fondo Rogers,*
47, 47.100.80

Copa con cuatro gacelas

ní, c. 1000 a.C.

o; a. 6,4 cm

tradición de fabricar recipientes decorados
n animales cuyas cabezas se proyectan en
ieve posee una larga historia en Oriente
óximo, y numerosas copas semejantes a és-
se han encontrado en excavaciones en Mar-
, en el norte de Irán, y Susa, en el suroeste.
esta copa, que probablemente procede de
región caspia del suroeste, cuatro gacelas,
marcadas por unas franjas de cenefas, ca-
nan hacia la izquierda. Sus cuerpos están
pujados con detalles delicadamente cincela-
s. Las cabezas son de bulto redondo añadi-
s mediante un hábil trabajo de metal. Los
ernos y las orejas se han añadido a las ca-
zas. La base de la copa está decorada con
dibujo cincelado de siete rosetas de seis
talos superpuestas contra un fondo puntea-
. *Fondo Rogers, 1962, 62.84*

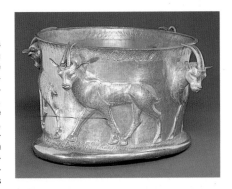

6 Placa con criaturas fantásticas

Iraní, c. 700 a.C.

Oro; 21,3 × 27 cm

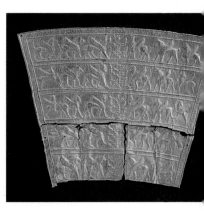

Esta placa de oro forma parte de un tesoro supuestamente hallado en 1947 en el noroeste de Irán, en Ziwiyeh, sede de una fortaleza sobre una colina del primer milenio. En la época de su descubrimiento, la placa estaba cortada en tres partes. Es de metal delgado y ahora consta de cinco registros (el sexto registro, inferior, se ha perdido) con ornamentación repujada y un relieve de animales fantásticos alados –grifos, leones con cuernos y cola de escorpión, toros con cabeza humana–, que avanzan de izquierda a derecha hacia un árbol sagrado central. Un dibujo de cenefas hermosamente ejecutado separa cada registro y bordea la placa. Esta placa tal vez se cosía al atuendo de un hombre rico. Aunque sin duda fue hecha en Irán, su estilo presenta influencias tanto de los asirios como de los urartos, quienes rivalizaron por la conquista del norte de Irán durante la primera parte del primer milenio a.C. F*do Rogers, 1962, 62.78.1*

7 Vaso rematado en torso de león

Aqueménida, c. ss. VI-V a.C.

Oro; a. 17,8 cm, diám. del borde 13,7 cm

Los recipientes y las copas en forma de cuerno, rematadas por una cabeza de animal, poseen una larga historia en Irán y Oriente Próximo, como también en Grecia y en Italia. A principios del primer milenio a.C., este tipo de recipiente se desarrolló en Hasanlu en el noroeste de Irán. Esos tempranos ejemplos iraníes eran de una sola pieza y presentaban la copa y la cabeza del animal en el mismo plano. Más de, en el periodo aqueménida, la cabeza sc colocarse en el ángulo derecho de la copa, mo en este ejemplo. El recipiente aquí mos do está constituido por varias piezas: la co el cuerpo del león y sus patas se hicieron separado y luego se juntaron. La lengua animal, algunos de sus dientes y el palac que está exquisitamente acanalado, son ar didos decorativos. *Fondo Fletcher, 19 54.3.3*

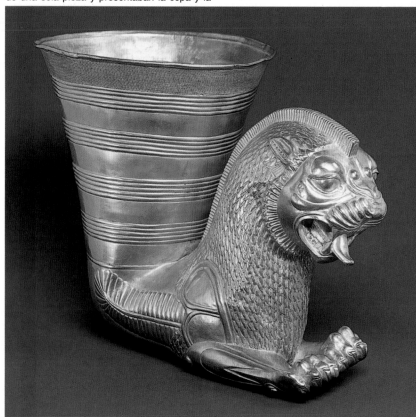

Cabeza de animal astado
queménida, ss. VI-V a.C.
ronce; a. 34 cm, an. con los cuernos
prox. 23 cm

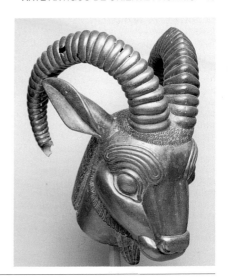

a estilización de todas las formas, humanas,
egetales y animales, es una notable caracte-
stica del arte de Oriente Próximo, tipificado
 esta cabeza. Los modelos de los ojos, el
eño, los cuernos, la barba y los rizos son los
npleados una y otra vez por los artistas del
eriodo aqueménida. El gran tamaño y peso
e la cabeza sugiere que tal vez decorara un
ono o alguna parte de un edificio real. La ca-
eza fue fundida en varias partes, ensambla-
as por soldadura de fusión. Esta pieza es un
ocuente ejemplo de arte iraní del periodo
queménida, aún libre de la influencia de la
recia clásica. *Fondo Fletcher, 1956, 56.45*

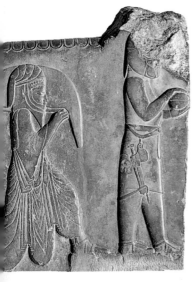

Criados portando un odre de vino
un cuenco tapado
queménida, Persépolis, s. IV a.C.
edra caliza; 86,4 x 64,8 cm

 arte y la arquitectura aqueménidas se hallan
nejorablemente representados en las vastas
inas de Persépolis, la capital ceremonial del
perio bajo Darío I y sus sucesores. (Estas
inas se hallan a cuarenta y ocho kilómetros
 Shiraz en el suroeste de Irán.) Los capiteles
 las columnas se decoraban con prominen-
s torsos de toros, leones y grifos esculpidos
 bulto redondo. Sin embargo, las esculturas
queménidas más características son los relie-
s en piedra como este fragmento de una es-
lera de Persépolis. Las esculturas son esen-
lmente simbólicas. Mientras que el detalle
tá exquisitamente plasmado, las formas y la
mposición tienden a ser formales y abstrac-
. *Fondo Harris Brisbane Dick, 1934, 34.158*

10 Plato con rey cazando antílopes
Sasánida, c. s. V a.C.
Plata, niel, mercurio dorado; a. 4,1 cm,
diám. 21,9 cm

En este plato de plata, supuestamente proce-
dente de Qazvin, en el noroeste de Irán, apare-
ce un rey arquero montado sobre un caballo.
Los animales se representan por partes: un
par vivo corriendo ante el rey, el otro muerto
bajo los cascos del caballo. Numerosas
escenas de caza similares aparecen en reci-
pientes de plata sasánidas. El dibujo realzado,
que está cubierto con mercurio dorado, consis-
te en diversas piezas ajustadas en hendiduras
que se han recortado en el fondo del plato. Es
imposible identificar al rey con precisión, pero
a juzgar por las monedas de la época se trata
de Peroz o Kavad I, que reinaron en Irán en la
segunda mitad del siglo V a.C. Este plato es
superior en estilo –por el naturalismo de las
formas y el delicado modelado de los cuerpos–
a la mayoría de los objetos de plata sasánidas.
Fondo Fletcher, 1934, 34.33

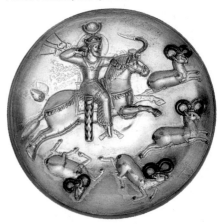

11 Cabeza de rey
Sasánida, finales s. IV d.C.
Plata; a. 38,4 cm

El prestigio de la dinastía sasánida, que gobernó el noroeste de Irán desde el siglo III hasta mediados del VII, fue tan grande que su arte fue muy imitado en Oriente y Occidente. Platos de plata dorada y vasos decorados con escenas de caza, escenas rituales y de banquetes se encuentran entre las más famosas obras del arte sasánida (nos. 10 y 13). También existen armas magníficas, con empuñaduras y vainas de oro y plata y hojas de hierro (n. 12).

Esta poderosa cabeza, que quizá represente al rey sasánida Sapor II (310-379), está hecha de una sola pieza de plata con detalles incisos y repujados. Auténtica escultura en plata, demuestra el dominio de la técnica y la elocuencia estética de los orfebres sasánidas. *Fondo Fletcher, 1965, 65.126*

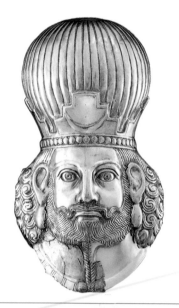

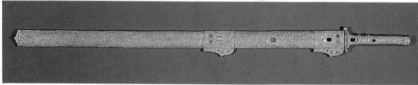

12 Espada
Iraní, ss. VI-VII d.C.
Hierro y oro; l. 100,3 cm

Esta espléndida espada de hierro con vaina y empuñadura recubierta de oro, que data del siglo VI o VII d.C., es un excelente ejemplo de las espadas utilizadas por los nómadas hunos que vagaban por Europa y Asia en esa época. Es del tipo que los sasánidas adoptaron de estos nómadas poco antes del principio de la era islámica. La espada tiene una larga empuñadura sin pomo, con dos ristres para los dedos y un arriaz muy corto. La vaina presenta un par de anillas con salientes en forma de P, que son accesorios para los tahalíes –uno corto y otro largo– que suspendían la espada del cinturón. Las diferentes longitudes de los tahalíes hacían que la espada colgara en un ángulo adecuado para desenvainar rápidamente. Este modo de portar la espada era particularmente práctico para un jinete. El oro de la vaina sustituyó al cuero, que era el material que se solía emplear para la funda. Se conocen otras espadas de este tipo, algunas de oro, otras de plata. Estilística y técnicamente, son todas muy parecidas, aunque la espada del Museo es con mucho, la más elaborada del grupo. *Fondo Rogers, 1965, 65.28*

13 Aguamanil
Sasánida, c. s. VI d.C.
Plata, mercurio dorado; a. 34,1 cm

Los recipientes de plata del último periodo sasánida solían decorarse con figuras femeninas. Estas escenas podrían estar relacionadas con el culto de una deidad iraní, tal vez la diosa Anahit, o con los festivales iraníes. En esta pieza, los pájaros pican fruta y una pequeña pantera bebe de un aguamanil. Enmarcadas bajo las arcadas, las figuras femeninas, cual ménades, se encuentran en posición danzante y sostienen ramas y flores. Han pervivido pocas tapaderas de aguamaniles; ésta se halla decorada con una figura femenina que sostiene una rama y un pájaro. Ambos extremos del asa están rematados por una cabeza de onagro. Hecho por partes, este aguamanil es similar, en cuanto a forma, a los recipientes de los periodos romano y bizantino tardíos. *Compra, donación del Sr. y la Sra. C. Douglas Dillon y Fondo Rogers, 1967, 67.10ab*

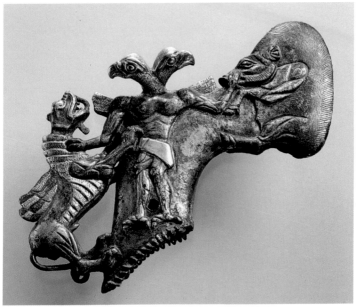

**4 Hacha con ojo para el asta, con
demonio-pájaro, verraco y dragón alado**
Norte de Afganistán, finales 3er. milenio -
principios 2° milenio a.C.
Plata dorada a la hoja; l. 15 cm

Esta hacha de plata dorada con orificio para el
mango es una obra maestra de la escultura tri-
mensional y en relieve. Diestramente mol-
deada y dorada con hoja de oro, está decorada
con una escena de heroica lucha entre una
criatura sobrehumana con doble cabeza de pá-
jaro y las fuerzas demoniacas, representadas
por un dragón alado y un verraco. La forma del
hacha, de hoja ensanchada y mango cortado,

así como los detalles estilísticos e iconográfi-
cos de sus imágenes escultóricas, la identifi-
can como un producto de la cultura de la edad
del bronce de la antigua Bactriana, que abar-
caba una zona que ahora comprende parte del
norte de Afganistán y el sur de Turkmenistán.
En esa región floreció desde finales del tercer
milenio a.C. hasta principios del segundo una
próspera cultura urbana, que en parte se sos-
tuvo merced a un animado comercio de artícu-
los de lujo y de utilidad con las civilizaciones
de Irán, Mesopotamia y Asia Menor. *Compra,
Fondo Harris Brisbane Dick, donaciones de
James N. Spear y Fundación Schimmel, Inc.,
1982, 1982.5*

MESOPOTAMIA

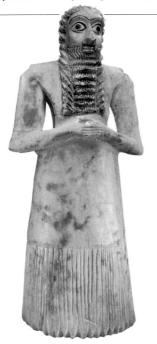

15 Figura masculina
Sumeria, Tell Asmar, c. 2750-2600 a.C.
Yeso blanco; a. 28,9 cm

Esta figura masculina, que procede del Templo
Cuadrado de Tell Asmar, ilustra el estilo
geométrico abstracto de cierta escultura sume-
ria del primer periodo dinástico. La gran cabe-
za tiene una nariz triangular dominante y ojos
prominentes hechos de concha y fijados con
betún; la única pupila que se conserva está ta-
llada en piedra caliza negra. Aún se notan los
restos del betún que en otro tiempo coloreó el
largo cabello, el bigote y la barba, lo cual re-
cuerda que los sumerios hablaban de sí mis-
mos como "el pueblo de cabeza negra". En un
estilo característicamente sumerio, la figura
masculina de pecho desnudo está ataviada
con un largo faldón. A pesar de su abstracción,
o tal vez debido a ella, la estatuilla parece
emanar vida y poder. *Fondo Fletcher, 1940,
40.156*

17 Íbice sobre pedestal
Sumerio, c. 2600 a.C.
Cobre con arsénico; a. 39,7 cm

Durante el primer periodo dinástico (2900
2370 a.C.), la civilización sumeria se desarroll
en el sur de Mesopotamia. La unidad de go
bierno era la ciudad-Estado. Cada ciudad ten
un dios benefactor, aunque también adoraba
a muchos otros dioses. La vida de las ciudade
se articulaba en torno al templo de la deida
benefactora y del palacio del rey.

La parte superior de este pedestal, con su
cuatro anillos, debió emplearse para sosten
los cuencos de las ofrendas. La parte inferi
del pedestal, a la que está fijado el íbice, es d
una forma parecida a otros hallados en exc
vaciones de la región del río Diyala. *Fonc
Rogers, 1974, 1974.190*

16 Diadema de hojas de oro
Sumeria, c. 2600-2500 a.C.
Oro, lapislázuli, coralina; l. 38,4 cm

Esta diadema forma parte de una importante
colección de joyería sumeria hallada en las
tumbas reales del primer periodo dinástico en
el asentamiento de Ur, excavando en 1927-
1928. Procede de una de las tumbas de las
doncellas de la reina Pu-abi, que fueron ente-
rradas con ella. Esta guirnalda de hojas de ha-
ya doradas, suspendidas de un hilo de cuentas
de lapislázuli y coralina, se colocaba alrededor
de la frente. *Fondo Dodge, 1933, 33.35.3*

Sello

Impresión

18 Cilindro-sello
Mesopotámico, periodo acadio tardío,
2250-2154 a.C.
Serpentina verde; a. 2,8 cm, diám. 1,8 cm

La escena grabada en este sello representa un
cazador armado de una jabalina sujetando por
los cuernos a una cabra montés rampante. Es-
ta viva escena de caza está ubicada en un pai-
saje de montaña en el que se observan dos
cabras semejantes, cada una colgada de un
pico escarpado, rodeado de coníferas de altas
copas. Sobre la escena de la captura se en-
cuentra una inscripción acadia de dos líneas

en escritura cuneiforme que identifica al dueñ
de este sello como "el copero Balu-ilu".

Durante el periodo acadio (2334-2154 a.C.
el repertorio iconográfico de los grabadores d
sellos se expandió hasta incluir una varieda
de escenas mitológicas y narrativas descon
cidas en los periodos anteriores. El artista tam
bién reproducía imágenes en un estilo realis
que a veces incluía detalles específicos d
paisaje, un rasgo raro en Oriente Próximo. L
gado de W. Gedney Beatty, 1941, 41.160.192

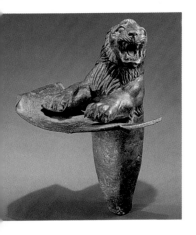

19 Figura de fundación

Norte de Mesopotamia, supuestamente Urkish, c. 2200 a.C.
Bronce; a. 11,7 cm

Esta figura de fundación de bronce en forma de león rugiente procede de los límites septentrionales del imperio acadio. Sus patas delanteras están extendidas para sostener una tablilla inscrita (ahora perdida). Aunque se atribuye a los hurritas, un pueblo cuyo papel en la Mesopotamia del tercer milenio permanece aún oscuro, esta pieza se asemeja al arte acadio por su sorprendente realismo. *Compra, legado Joseph Pulitzer, 1948, 48.180*

0 Gudea sedente

Neosumerio, c. 2100 a.C.
Diorita; a. 44,1 cm

A finales del tercer milenio a.C., bajo la dirección de los reyes de Lagash y los gobernantes de la tercera dinastía de Ur, la cultura sumeria experimentó un renacimiento que acompañó al resurgir del poder político sumerio. Durante ese periodo, mientras Gudea y su hijo Ur-Ningirsu (n. 21) eran gobernadores de la ciudad-Estado de Lagash, se produjeron muchas excelentes obras de arte, entre ellas esta estatua de Gudea.

Esta es la única estatua completa de Gudea en los Estados Unidos y es casi idéntica a otra que se encuentra ahora en el Louvre. La figura del Museo está rota. Sin embargo, la perfecta adaptación de la cabeza al cuerpo no deja lugar a dudas sobre su unidad. Gudea se sienta en una silla baja en actitud formal de piedad consciente, como revela la firme mirada de los ojos, las manos de larguísimos dedos firmemente apretadas, los pies esculpidos con precisión, y el atuendo pulcramente plegado. Al igual que la mayoría de las estatuas de Gudea, presenta una inscripción cuneiforme que dice: "Es de Gudea, el hombre que construyó el templo: que tenga larga vida". *Fondo Harris Brisbane Dick, 1959, 59.2*

21 Ur-Ningirsu, hijo de Gudea
Neosumerio, c. 2100 a.C.
*Clorita; a. de la cabeza 11,4 cm,
a. del cuerpo 46 cm*

Esta estatua de Ur-Ningirsu, hijo de Gudea (n. 20), demuestra la habilidad del escultor neosumerio. Aunque no es una obra monumental, posee un aspecto de elevada dignidad. La escena que aparece en la base representa el tributo que rinden al gobernante unas figuras con unos peculiares tocados de plumas. La cabeza de Ur-Ningirsu pertenece al Metropolitan y el cuerpo al Museo del Louvre. En 1974 se unieron como resultado de un acuerdo sin precedentes de las dos instituciones, y ahora la estatua completa se exhibe en cada institución durante periodos de tres años alternos. Cabeza de Ur-Ningirsu: *Fondo Rogers, 1947, 47.100.86*; cuerpo y base: *prestado por el Museo del Louvre, Département des Antiquités Orientales (Inv. A.O.9504)*

22 Divinidad alada con cabeza de pájaro
Neoasiria, Nimrud, 883-859 a.C.
Piedra caliza; 238,8 × 167,6 cm

Del siglo IX al VII a.C. los reyes del imperi neoasirio gobernaron sobre una vasta zona. E primer rey asirio de esta era fue Asurnasirpal (r. 883-859 a.C.). Su capital era Nimrud (la an tigua Kalhu), cerca de la moderna Mosul, y em prendió un ambicioso programa de construc ciones en ese lugar. Las salas de palacio esta ban decoradas según un nuevo estilo, con in mensos relieves de piedra y figuras en los ac cesos. Mientras que los guardianes de la puertas (n. 24) están esculpidos en parte e bajorrelieve y en parte en bulto redondo, los re lieves murales como éste, que en su origen es taban pintados de distintos colores, son siem pre de relieve bajo y plano. Esta divinidad d cabeza de pájaro se parece al *apkallu* de lo textos rituales babilónicos, que lleva en su ma no derecha un purificador y en la izquierda un taza ritual. Esta criatura protegía la casa contr los espíritus malignos. En su origen, el presen te relieve decoraba la jamba de una puerta de palacio de Nimrud. *Donación de John D Rockefeller, Jr., 1932, 32.143.7*

23 Conjunto de alhajas
Mesopotámico, c. ss. XVIII-XVI a.C.
Oro

Se supone que este conjunto de colgantes cuentas de collar, cilindros-sellos y tapas de sellos procede de Dilbat, de la región de Babi lonia. Algunos de los colgantes están confor mados como símbolos divinos: la horca relam pagueante de Adad (dios de la tormenta), la lúnula creciente de Sin (dios de la luna) y un medallón con rayos, que acaso represente a dios del sol, Shamash. Otras dos figuras repre sentan a quien se identifica como Lama, la dio sa suplicante, que actuaba como mediadora entre los seres humanos y los dioses. Estas fi guras están cuidadosamente delineadas a pe sar de su minúsculo tamaño. Sus túnicas con vuelos, sus divinas coronas de cuernos y sus pesados collares con contrapesos están repre sentados con fino detalle. Tanto por su forma como por su granulación elaborada, los diver sos colgantes y cuentas están estrechamente relacionados con ciertas piezas de joyería de los siglos XIX y XVIII a.C. halladas en una ca sa de la zona arqueológica de Larsa, al igua que con las joyas de mediados del segundo milenio a.C. Desde el punto de vista estilístico los cilindros-sello pertenecientes al conjunto de alhajas del Metropolitan Museum se ha datado entre los periodos babilónico antiguo tardío y kassita temprano (siglos XVIII-XV a.C.). *Fondo Fletcher, 1947, 47.1a-n*

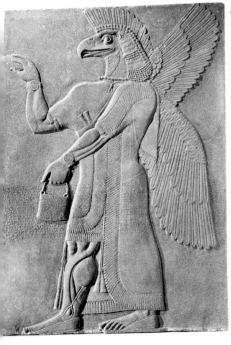

4 León alado con cabeza humana
Neoasirio, Nimrud, 883-859 a.C.
Piedra caliza; a. 3,11 m

En el palacio de Asurnasirpal II (n. 22), pares de leones y toros alados con cabeza humana decoraban las puertas y soportaban los arcos. Esta criatura leonina está coronada con los cuernos de la divinidad y lleva un cinturón que representa su poder sobrehumano. El escultor neoasirio dotó de cinco patas a estas figuras guardianas. Visto de frente, el animal se encuentra firmemente quieto; desde un costado, parece avanzar hacia adelante. *Donación de John D. Rockefeller, Jr., 1932, 32.143.2*

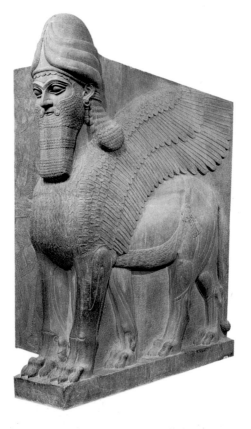

25 Portador de tributo nubio

Neoasirio, Nimrud, s. VIII a.C.
Marfil; a. 13,7 cm

En contraste con los enormes relieves de piedra
y los animales alados (nos. 22 y 24), el Museo
posee otro grupo importante de objetos de Ni-
mrud consistente en tallas de marfil, de mate-
rial, tamaño y ejecución delicados. Esta estatui-
lla es una de las cuatro que tal vez decoraron
una pieza de mobiliario real. Muchos de los
marfiles de Nimrud fueron trasladados como bo-
tín o como tributo de los estados vasallos al
oeste de Asiria, de donde son oriundos los ele-
fantes y donde la talla de marfil era una arte-
sanía de larga tradición. Esta obra maestra tal
vez llegó de Fenicia como tributo, o pudo ser ta-
llada en Nimrud por artesanos fenicios. Las ta-
llas de marfil fenicias estaban fuertemente influi-
das por el arte egipcio, y el estilo egipcianizante
de esta pieza es la razón por la que se la asocia
con Fenicia. *Fondo Rogers, 1960, 60.145.11*

26 León en movimiento

Babilónico, s. VI a.C.
Ladrillo vidriado; 227,3 × 97,2 cm

La dinastía asiria sucumbió ante los asaltos
combinados de los babilonios, escitas y medos
en el 612 a.C. En los últimos días del imperio,
Nabopolasar, que había pertenecido al ejército
asirio, se convirtió en rey de Babilonia, y du-
rante el reinado de su hijo Nabucodonosor el
imperio babilónico llegó a su cenit. Durante es-
te periodo tuvo lugar una sorprendente activi-
dad constructora en el sur de Mesopotamia.
Babilonia se convirtió en una ciudad de colores
brillantes gracias al uso de ladrillos vidriados –
blancos, azules, rojos y amarillos– que decora-
ban las puertas y los edificios de la ciudad. Es-
te relieve procede del camino procesional que
atravesaba la ciudad hasta la casa de las cele-
braciones. Los muros de ese camino entre la
puerta de Ishtar y la casa de las celebraciones
estaban decorados con estos leones en movi-
miento. *Fondo Fletcher, 1931, 31.13.1*

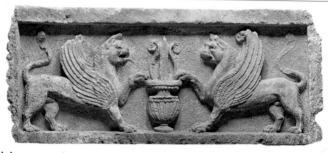

27 Dintel de una puerta

Norte de Irak, Hatra, c. s. II d.C.
Piedra; l. 172,2 cm

Siendo en su origen parte de una puerta deco-
rada en la sala norte del Palacio de Hatra, este
dintel de piedra estaba colocado de tal modo
que la superficie esculpida se encontraba de
cara al suelo. Las dos criaturas fantásticas tie-
nen cuerpo de felino, largas orejas, alas de pá-
jaro y crestas emplumadas, una combinación
de elementos animales y de ave típica de los
leones-grifos de Oriente Próximo. Entre las
dos figuras, un jarro contiene una estilizada
hoja de loto y dos zarcillos. El modelado natu-
ralista de los cuerpos de las criaturas y la for-
ma del jarrón central delatan su influencia ro-
mana. Sin embargo, la rígida simetría de la
composición, la pronunciada simplificación de
las formas de las plantas y el motivo del león-
grifo son rasgos característicos de Oriente
Próximo. *Compra, legado Joseph Pulitzer,
1932, 32.145*

**8 Medo llevando los caballos
l rey Sargón**
eoasirio, Jorsabad, s. VIII a.C.
iedra caliza; 50,8 × 81,3 cm

as criaturas divinas y fantásticas (nos. 22 y
4) no eran los únicos temas de representa-
ón de los escultores asirios.
ambién se interesaron por la
escripción de los triunfos de
us monarcas en la guerra y en
 caza. Llenas de vitalidad y
xtraordinariamente detalladas,
stas escenas expresaban el
oder y la victoria regios. Este
agmento procede del palacio
e Sargón II (r. 722-705 a.C.)
n Jorsabad. Representa a un
ontañés medo llevando dos
aballos enjaezados como tri-
uto al rey. *Donación de John
. Rockefeller, Jr. 1933, 33.16.1*

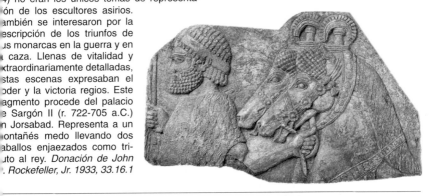

ANATOLIA

**29 Estandarte con dos toros
de astas largas**
Anatólico, probablemente de Horoztepe,
c. 2300-2000 a.C.
Cobre con arsénico; a. 15,9 cm

Esta yunta de toros de astas largas servía pro-
bablemente como remate simbólico de un es-
tandarte religioso o ceremonial. Los toros fue-
ron moldeados por separado y se mantienen
unidos por las prolongaciones de sus patas de-
lanteras y traseras, plegadas alrededor de la
base. En ella, una espiga agujereada sugiere
que la yunta estaba acoplada a otro objeto.
Los elaborados y encorvados cuernos de los
toros son una vez y media más largos que sus
cuerpos y, no obstante su índole innatural, ilus-
tran una convención estilística eficaz. La ten-
dencia a acentuar algunas características im-
portantes de los animales al representarlos se
repite con frecuencia en el arte antiguo de
Oriente Próximo. *Compra, legado de Joseph
Pulitzer, 1955, 55.137.5*

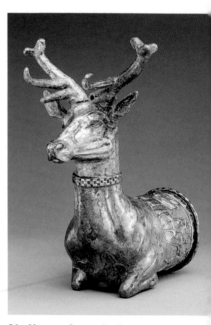

30 Esfinge femenina
Anatolia, c. s. XVIII a.C.
Marfil; a. 13,7 cm

Ésta es una de las tres esfinges femeninas de marfil, procedentes de Anatolia central, de la colección del Museo. Con toda probabilidad estos marfiles procedían de Acemhöyük, una gran colina cerca de la ciudad turca de Aksaray, en el llano de Konya. Recientes excavaciones han descubierto un edificio quemado en la parte más alta de la colina. Esta construcción contenía marfiles relacionados con los de la colección del Museo. El calor del incendio que destruyó el edificio se refleja en la vitrificación, deformación y decoloración de los marfiles del Museo. Las esfinges formaban parte de algún objeto de mobiliario. En la cabeza y a veces en la base se le practicaron profundos agujeros para encajarlas en algún lugar. Aún persisten restos de pan de oro en la cabeza y en el pelo de algunas de las esfinges. Los rizos espirales de las esculturas derivan definitivamente de la moda del peinado femenino del Imperio Medio de Egipto y las cabezas son precursoras de aquéllas de las esculturas de la puerta de Boghazkeui, capital del imperio hitita en el siglo XIV. *Donación de George D. Pratt, 1932, 32.161.46*

31 Vaso en forma de ciervo
Anatólico, periodo del imperio hitita,
c. ss. XV-XIV a.C.
Plata con incrustaciones de oro; a. 18,1 cm

La Anatolia es rica en minerales metálicos; es te fino ritón de plata, que se tiene por rar ejemplo de arte producido por los talleres pala ciegos, es una acabada demostración del art consumado de los metaleros hititas. Es part cularmente interesante la decoración de la zo na junto al borde de la copa: un friso que repre senta una ceremonia religiosa. Aunque el sig nificado exacto de éste sea aún materia d conjeturas, es posible que el vaso estuvier dedicado al dios ciervo o se lo considerara d su pertenencia. *Donación del Norbert Schin mel Trust, 1989, 1989.281.10*

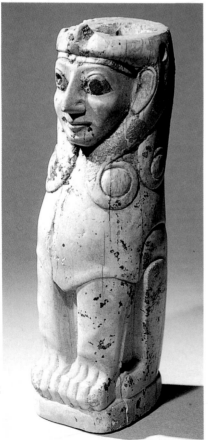

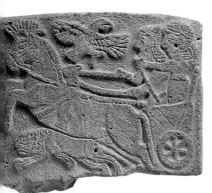

2 Escena de caza
Neohitita, Tell Halaf, s. IX a.C.
Basalto; 55,9 × 68,6 cm

Durante el periodo neoasirio (883-612 a.C.) se
produjeron numerosos acontecimientos en las
áreas periféricas de Asiria. Las dos regiones
de mayor poder e importancia se dirigieron ha-
cia el oeste en el norte de Siria y hacia el su-
este en Elam. En el oeste, varias pequeñas
ciudades-Estado arameas, que actuaban co-
mo barrera entre Asiria y la costa mediterrá-
nea, cayeron poco a poco bajo el dominio asi-
rio. Aunque al principio el arte de esta región
occidental era independiente del de Asiria,
pronto reflejó la influencia cultural de su pode-
rosa vecina. Relieves de piedra decoraron las
paredes de los palacios y templos neohititas.
Estas esculturas suelen ser extraordinariamen-
te toscas, pero se detecta la influencia de los
prototipos asirios en la elección de escenas y
en detalles tales como el tipo de carros y en-
jaezamiento de los caballos (Véanse nos. 22 y
24-26). *Fondo Rogers, 1943, 43.135.2*

33 Esfinge
Norte de Siria, ss. IX-VIII a.C.
Bronce; a. 13,3 cm

Esta placa, una de las dos que posee el Mu-
seo, está trabajada con el martillo a partir de
una gruesa hoja de bronce. La postura y los
rasgos faciales de esta criatura fantástica se
parecen a los de obras similares en bronce y
marfil del mismo periodo del norte de Siria. El
dibujo flamígero de las patas traseras era co-
mún en esa época y aparece en marfiles de
Hama, Nimrud y Ziwiyeh. Las placas del Mu-
seo pudieron emplearse como incrustaciones
en un objeto mobiliario, o para colocar en la
pared o en una puerta. Cualquiera que fuera
su uso, las placas son excelentes ejemplos de
la metalurgia del norte de Siria. *Fondo Rogers,
1953, 53.120.2*

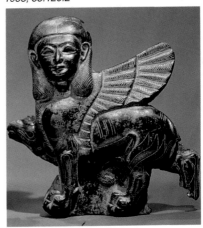

4 Bocal
Región danubiana, c. s. IV a.C.
Plata; a. 27,9 cm

En este bocal de plata de una sola pieza apa-
recen dibujos repujados, grabados y cincela-
dos de ciervos y cabras, pájaros y peces. Bajo
las patas de los animales hay espirales y, más
abajo, pequeñas escamas. El modo decorativo
fantástico en que los animales están represen-
tados, la adición de las cabezas de pájaros a
los cuernos de los animales y la posición sus-
pendida de las pezuñas caracterizan el arte de
los pueblos nómadas que se extendieron por
las estepas del sur de Rusia hacia Europa en
el primer milenio a.C.

En el siglo IV a.C. varias tribus ocuparon la
zona de la que procede el bocal del Museo, la
antigua Tracia. En yacimientos funerarios de
Rumania y Bulgaria se han hallado objetos re-
lacionados con la forma y el estilo de este reci-
piente, y pueden asociarse a las tribus getas y
triballi que gobernaban en el norte de Tracia.
Fondo Rogers, 1947, 47.100.88

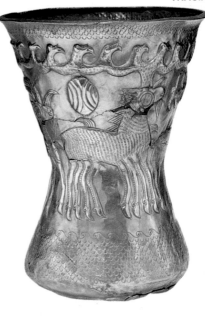

PRIMER PISO

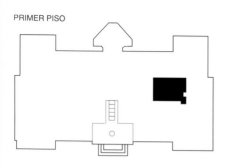

ALA NORTEAMERICANA

ESCULTURA
Y ARTES
DECORATIVAS
EUROPEAS

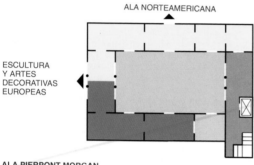

ALA PIERPONT MORGAN

ARMAS NORTEAMERICANAS

PATIO ECUESTRE

ARMAS Y ARMADURAS EUROPEAS

ARMAS Y ARMADURAS ISLÁMICAS

ARMAS Y ARMADURAS JAPONESAS

ARMAS Y ARMADURAS

El Departamento de Armas y Armaduras incluye aproximadamente catorce mil objetos, que se remontan al periodo comprendido entre los siglos V y XIX. Si bien Europa Occidental y el Japón tienen aquí su representación más imponente, la colección contiene material importante de Norteamérica, de los países islámicos del Oriente Medio y de Asia. (En los departamentos de conservación respectivos se exhiben armas y armaduras de Egipto, de Grecia y Roma clásicas y del antiguo Oriente Próximo.) El Museo viene exponiendo armas y armaduras desde 1904. En 1912, la colección se convirtió en un departamento de conservación independiente, con el fin de presentar armaduras, armas cortantes y de fuego de la mayor calidad como obras de arte.

Las armaduras elaboradas y los equipos marciales fueron por mucho tiempo algunos de los adornos esenciales de los guerreros de alto rango y de los gobernantes. Hábilmente diseñadas y modeladas por manos expertas, las armaduras y las armas, embellecidas a menudo con metales preciosos y gemas, eran símbolos que proclamaban la posición social, la riqueza y el gusto de quien las llevaba. Los ejemplos más exquisitos están íntimamente relacionados con el diseño y la artesanía coetáneos y reflejan por ende la evolución histórica y artística de su fecha, lugar y cultura de origen.

El departamento debe especial notoriedad a su colección de armaduras europeas, que incluye numerosos conjuntos de piezas de la Edad Media tardía, así como armaduras ceremoniales renacentistas primorosamente repujadas o grabadas. Entre los conjuntos islámicos se cuenta una notable serie de armaduras decoradas del siglo XV de Irán y Anatolia y de armas tachonadas de piedras preciosas de las cortes turcas otomanas e hindúes del periodo mogol. La colección japonesa, que comprende más de cinco mil objetos, está considerada como la más bella fuera del Japón. En 1991 concluyó una renovación completa de las galerías de armas y armaduras, en las que se encuentra una selección representativa de las armas de mayor excelencia de la colección.

1 *Spangenhelm*

Germánico, principios s. VI
Acero, bronce, dorado; a. 21,7 cm, p. 0,9 kg

Durante el periodo de las migraciones y los
principios de la Edad Media, el *Spangenhelm* o
yelmo segmentado, era el característico de los
guerreros bárbaros que precipitaron la caída
de Roma. Los rasgos estructurales de este tipo
de yelmo –segmentos triangulares de acero
montados sobre un bastidor constituido por
una anillo frontal y tiras de bronce– transmutan
en metal el gorro de fieltro que llevaban los nó-
madas de la estepa oriental. Probablemente la
invasión de Europa llevada a cabo por los hu-
nos (375-453) introdujera el *Spangenhelm* en
Occidente. Los veintitantos *Spangenhelm* co-
nocidos, la mayoría hallados en tumbas de je-
fes germánicos, son de un estilo y una factura
tan parecidos que se cree que todos ellos pro-
ceden de un mismo taller. Lo más probable es
que se forjasen en la armería de la corte de los
reyes ostrogodos que gobernaron Italia desde
Ravena (c. 500-550). Estos yelmos eran pre-
ciados distintivos especiales que se ofrecían a
los príncipes y jefes aliados como regalos di-
plomáticos.

En su origen, este yelmo tenía dos orejeras y
un cubrenuca de malla que colgaba del cerco
(anillo frontal). Un penacho de caballo se fijaba
en su cima. Este yelmo es el único *Spangen-
helm* del hemisferio occidental. *Donación de
Stephen V. Grancsay, 1942, 42.50.1*

2 Armadura compuesta

Italiana, c. 1400
Acero, bronce, terciopelo; p. 18,7 kg

La aparición del "caballero de resplandeciente
armadura" fue en realidad un proceso gradual.
Empezó en el siglo XIII cuando el cuero endu-
recido o las launas se añadían a la cota de ma-
lla del caballero (un tejido hecho de anillos de
hierro entrelazados) en puntos tan vulnerables
como los codos, rodillas y espinillas. Este pro-
ceso culminó alrededor de 1400, cuando el ca-
ballero estaba enfundado de la cabeza a los
pies en unas launas de acero articuladas, uni-
das por tiras de cuero que las dotaban de flexi-

bilidad. Esta armadura representa este últim[
estadio, aunque la coraza aún no está formad
de una sola placa pectoral y dorsal. El tors
está cubierto por una "brigantina", una chaqu
tilla ajustada y sin mangas forrada de unas la
nas de acero fijadas al tejido con remaches d
corativos visibles desde el exterior. A exce
ción del yelmo, esta armadura se compone
launas halladas en las ruinas de la fortalez
veneciana de Chalcis, en la isla griega d
Eubea, que fue saqueada por los turcos e
1470. *Colección Memorial Bashford Dean, d
nación de Helen Fahnestock Hubbard, en m
moria de su padre, Harris C. Fahnestoc
1929, 29.154.3*

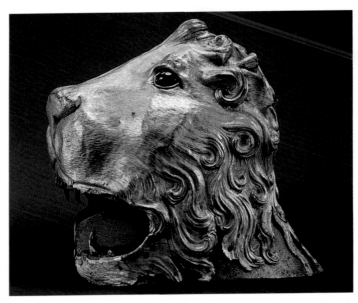

Celada ceremonial
aliana, c. 1460
cero, cobre, dorado y en parte plateado,
edras semipreciosas; a. 28,3 cm, p. 3,7 kg

ajo la espléndida cubierta de cobre dorado
pujado en forma de cabeza de león, se ocul-
un simple yelmo de batalla de acero, pintado
rojo alrededor de la abertura de la cara para
mular las fauces abiertas del animal. Los
entes del león son plateados y los ojos son
edras semipreciosas incrustadas, presumi-
blemente cornalinas. Este yelmo ceremonial –
a imitación del tocado de Hércules, que llevaba
la piel del león de Nemea– es un sorprendente
ejemplo del impacto del redescubrimiento del
mundo clásico en el incipiente Renacimiento.
Una de las figuras que acompañan al rey Al-
fonso en su arco de triunfo de Castel Nuovo,
en Nápoles, lleva un yelmo prácticamente
idéntico. *Fondo Harris Brisbane Dick, 1923,
23.141*

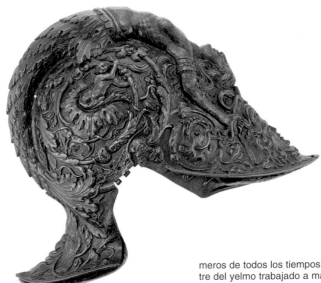

Celada ceremonial
lilanesa, 1543
cero y oro; a. 24,1 cm

ste magnífico ejemplo del arte renacentista
aliano del acero es obra de Filippo Negroli (c.
500-m. 1561), uno de los mayores artistas ar-
meros de todos los tiempos. El espléndido lus-
tre del yelmo trabajado a martillo hace que pa-
rezca fundido en bronce negro; el anillo frontal
está adamasquinado en oro y la decoración re-
pujada repite motivos clásicos descubiertos re-
cientemente en la Domus Aurea de Nerón en
Roma. Una sirena reclinada, que forma la
cresta del yelmo, sostiene la cabeza de Medu-
sa, que mira fijamente al enemigo que se
aproxima. *Donación de J. Pierpont Morgan,
1917, 17.190.1720*

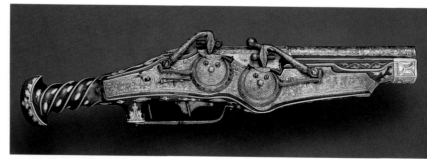

5 Pistola de llave giratoria

Alemana, Munich, c. 1540
Acero, oro, nogal, hueso; l. 49,2 cm

Las armas de fuego portátiles aparecen en Europa en el siglo XIV, primero como cañones de mano, más tarde como armas de fuego con mecha. Hasta principios del siglo XVI no se inventó el primer sistema de ignición automática: la llave giratoria. Este mecanismo permitía cargar y cebar el arma con antelación, dejándola lista para su uso inmediato, y por tanto era ideal para las tropas de caballería. La versión más corta, la pistola, no apareció hasta los años treinta del siglo XVI. Esta pistola, construida alrededor de 1540, es la obra maestra de un relojero y armero de Munich llamado Peter Peck (1500/1510-1596). Combina el ingenio mecánico con un diseño y una ornamentación exquisitos. Los cañones y llaves grabados y dorados están decorados con el escudo de armas y las divisas (las columnas de Hércules y el lema "Plus Ultra") del emperador del Sacro Imperio Carlos V (r. 1519-1556). *Donación de William H. Riggs, 1913, 14.25.1425*

6 Armaduras para hombre y caballo

Alemanas, Nuremberg, ambas de 1548
Acero grabado, cuero; p. de la armadura para hombre 25,4 kg, p. de la armadura para caballo 41,7 kg

Kunz Lochner (1510-1567) fue uno de los pocos armeros del Nuremberg de mediados del siglo XVI que adquirió reputación internacional. La armadura para hombre de la ilustración lleva la marca personal de Lochner (un león rampante) y la fecha de 1548. La armadura del caballo, también hecha en Nuremberg y fechada en 1548, puede atribuirse a Lochner por motivos estilísticos. Su decoración incluye las armas e iniciales de su primer propietario, el duque Johann Ernst de Sajonia. Armadura humana: *Colección Memorial Bashford Dean, Donación de la Sra. de Bashford Dean, 1929.151.2*; armadura equina: *Fondo Rogers, 1932, 32.69*

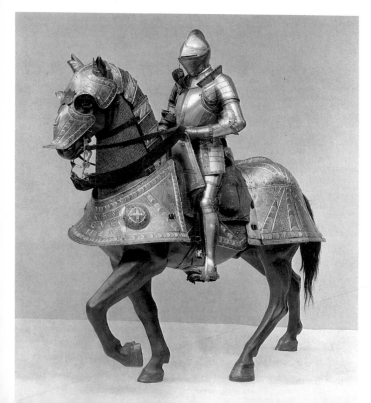

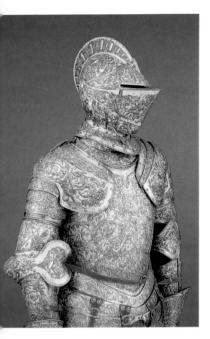

7 Armadura ceremonial
Francesa, c. 1555
*Acero repujado, empavonado, plateado
y dorado, cuero, terciopelo rojo; a. 175 cm*

Probablemente, esta suntuosa armadura cere-
monial fue hecha en el Taller de Armeros Rea-
les del Louvre para adorno de Enrique II (r.
1547-1559) en ocasión de sus desfiles de es-
tado en medio de gran pompa y aparato. En
este caso, las exigencias de defensa están to-
talmente subordinadas a fines de ostentación.
La ornamentación, diseñada por Etienne De-
laune (1518/1519-1583), delata la influencia de
italianos como Primaticcio y Benvenuto Cellini.
Su trabajada superficie está adornada con una
variedad de técnicas: sólo el repujado requirió
de los cuidados de tres orífices. Su diseño,
contenido en arabescos de acanto, ilustra el
tema del triunfo y la fama y se propone reflejar
las hazañas militares del rey. *Fondo Harris
Brisbane Dick, 1939, 39.121*

Estoque ceremonial
emán, Dresde, 1606
*ero, bronce dorado, joyas variadas
aljófares, restos de esmalte; l. 121,9 cm*

rael Schuech (act. c. 1590-1610), que forjaba
jas y empuñaduras para la corte electoral de
ajonia, diseñó la guarda de bronce maravillo-
mente fundida y cincelada de este estoque
ra Cristián II, duque de Sajonia y elector del
cro Imperio. Lujosamente cubierta de deta-
s ornamentales de elaborada filigrana y ex-
isitas figuras alegóricas, y llena de joyas y
rlas, la empuñadura da una idea de la pom-
 y la ceremonia del barroco temprano. Sin
nbargo, bajo toda esa ostentación se oculta-
n los conflictos religiosos y dinásticos que
sembocaron en la guerra de los Treinta
os (1618-1648) y, en esos tiempos revuel-
s, un hombre, por rico y poderoso que fuera,
día verse obligado a emplear el filo de la es-
da para defender su vida. Por tanto, sigue a
guarda espléndidamente decorada una hoja
cha por Juan Martínez (act. finales s. XVI),
más famoso forjador de espadas de Toledo,
servicio del rey de España. *Fondo Rogers,
70, 1970.77*

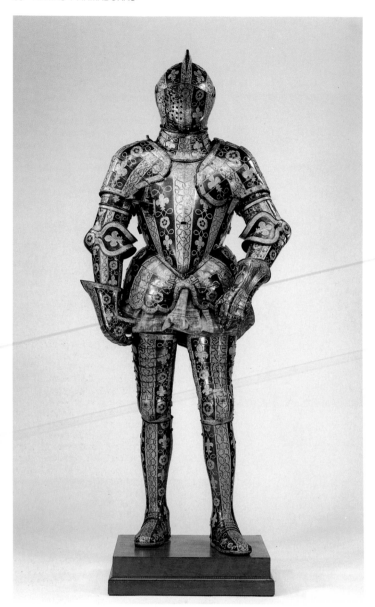

9 Armadura de piezas intercambiables
Inglesa, Greenwich, c. 1580-1585
Acero pavonado, grabado y dorado;
bronce, cuero, terciopelo; a. montada
176,5 cm, p. aprox. montada 27 kg

Esta armadura, "aparato" que comprende piezas suplementarias intercambiables y de refuerzo para utilizar en batallas y torneos, se hizo para sir George Clifford (1558-1605), el tercer conde de Cumberland. Clifford fue el prototipo de caballero cortesano isabelino, soldado, erudito y pirata. Estudió en Cambridge y Oxford; pertrechó diez expediciones contra los españoles dirigiendo en persona cuatro de ellas, y llegó a ser en 1590 el adalid de la reina que presidió los torneos del 17 de noviembre, día de la Ascensión.

Esta armadura se hizo bajo la dirección de Jacob Halder (act. 1555-1607), maestro del ller real de Greenwich, fundado por Enrique para la fabricación de sus armas personale Para un caballero poseer una armadura de e taller era un privilegio especial concedido p el soberano. La armadura del conde de Cu berland es la mejor conservada y la más co pleta del taller de Greenwich.

Los principales motivos decorativos son sas Tudor y flores de lis anudadas por dob nudo y, repetido sobre bandas ornamentale doradas llenas de filigranas, un monograma dos "E" (de Elizabeth) adosadas, entrelazad con anuletes (el emblema de Clifford). *Fon Rogers, 1932, 32.130.6a-y*

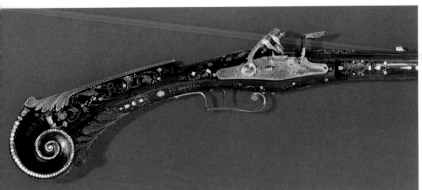

0 Escopeta de llave de chispa
rancesa, Lisieux, c. 1615
cero, bronce dorado, plata, madera,
adreperla; l. 139,7 cm

sta escopeta, una de las primeras con llave
e chispa que se conocen, lleva la marca de
ierre Le Bourgeoys, que trabajó con sus her-
anos Marin y Jean en un taller de la familia

que tiene fama de haber inventado este siste-
ma de ignición. También lleva el monograma
coronado de Luis XIII (1601-1643), quien fuera
ávido coleccionista de armas y armero aficio-
nado, y el número de inventario 134 de su *ca-*
binet d'armes. Fondos Rogers y Harris Bris-
bane Dick, 1972, 1972.223

12 Escopeta de llave de chispa
Francesa, Versalles, c. 1820
Acero, oro, nogal; l. 120,3 cm

El autor de esta arma de caza fue Nicolas-Noël
Boutet (1761-1833), el armero más famoso de
la Francia napoleónica. Desde 1793 a 1818,
Boutet fue *directeur-artiste* de la Fábrica Na-
cional de Armas de Versalles, que producía no
sólo armas de reglamento para el ejército fran-
cés, sino también armas de rica decoración
para regalo del gobierno a los héroes naciona-
les, a diplomáticos extranjeros y a miembros
estimados de la corte del emperador. Esta es-
copeta, una de las últimas piezas de Boutet, se
tiene por una de sus obras maestras. Los te-
mas ornamentales son los propios de la caza:
perros y lobos aparecen en el cañón y en la lla-
ve, pavonados y dorados, y liebres, ardillas y
pájaros en las incrustaciones de oro de la cula-
ta. En el escusón vacío no se indica el nombre
del propietario de esta arma extraordinaria, pe-
ro un trofeo de armas orientales en una de las
monturas de oro sugiere que pudo ser cons-
truida para algún príncipe de la Europa oriental
o de Oriente Próximo. *Donación de Stephen V.*
Grancsay, 1942, 42.50.7

Espadín
glés, Londres, 1798
cero, oro, esmalte; l. 97,8 cm

espadín era un accesorio indispensable en
atuendo del caballero del siglo XVIII. Esta
pada ligera y afilada podía ser un arma mor-
l, apta para la defensa personal. Por otro la-
, muchas de estas espadas están montadas
n empuñaduras de oro o plata embellecida
n porcelana, carey e incluso pedrería. Tales
ateriales preciosos y exquisitos delatan un
opósito puramente ornamental, como joyería
asculina y símbolo de estatus. Alrededor del
00 se fabricó en Inglaterra una serie peculiar
e espadines ricamente decorados como rega-
s para honrar a distinguidos jefes navales y
ilitares. Éste, hecho por el orífice James Mo-
set (registrado en 1767-1815), se lo regala-
n en 1798 al capitán W. E. Cracraft del navío
e su majestad *Severn*. Tiene una empuñadu-
, de oro con placas de esmalte traslúcido que
uestra escenas marítimas, trofeos, y el escu-
 de armas y el monograma del receptor. *Do-*
ación de Stephen V. Grancsay, 1942,
2.50.35

13 Rifle "Kentucky"
Pensilvania, c. 1810-1820
Acero, madera de arce, latón, plata, hueso,
cuerno; l. 150,5 cm

Este tipo exclusivamente norteamericano de rifle de chispa fue inventado durante el siglo XVIII, en Pensilvania, por armeros suizos y alemanes que eran expertos en "rayar" los cañones de los fusiles ("rifle" viene del alemán *riffeln*, que significa "hacer pequeños surcos"). Los cañones rayados hacían que la bala saliera dando vueltas y, por ende, daban mayor precisión al arma. El rifle "Kentucky" fue la adaptación de un prototipo alemán a las regi nes agrestes de Norteamérica. Su peque calibre permitía al cazador llevar más balas s que ello representara un peso extra; el cañ largo garantizaba una trayectoria más recta daba mayor fuerza a la pólvora de combusti lenta que podía conseguirse en las colonia En este rifle fabricado por Jacob Kuntz (178 1876) se ven volutas decorativas rococó, est que perduró hasta bien entrado el siglo XIX el arte popular alemán y en el de los aleman de Pensilvania. *Fondo Rogers, 1942, 42.22*

14 Espada de obsequio
Nueva York, c. 1815-1817
Acero, oro, plata; l. 94,6 cm

Concluida la guerra de 1812, el estado de Nueva York regaló espadas a doce oficiales que habían mandado tropas dentro de sus fronteras. Este ejemplar, fabricado por el orífice John Targee (registrado en 1797-1841), fue concedido a título póstumo al general de brigada Daniel Davis (1777-1813) de la Milicia de Nueva York, que murió en la batalla de Erie el 10 de septiembre de 1813. El diseño de la espada refleja el tenor clásico del periodo federal. La empuñadura, con su concha hacia abajo, se basa en modelos del imperio francés. La imagen de Hércules estrangulando al león de Nemea simboliza la fuerza y el valor. El pomo en forma de cabeza de águila es típicamente norteamericano, como lo es también el estilo del grabado de la vaina, en la que se ven escenas de la batalla de Erie. *Donación de Francis P. Garvan, 1922, 22.19*

15 Revólver Colt Modelo 1862 Policía con estuche
Norteamericano, 1862
Pistola; acero; accesorios: acero, latón
y madera; estuche: madera, latón y terciopel
l. del cañón 16,5 cm

Este revólver, con su tambor para cinco bala fue producido en la fábrica Colt de armas fuego situada en Hartford, Connecticut, cu fundador, Samuel Colt (1814-1862), se hizo f moso como industrial y como inventor del r vólver moderno. El Modelo 1862 Policía, q se fabricó hasta 1872, fue una de las armas fuego más populares durante la guerra de S cesión. Este ejemplar es una rara arma de fu go de regalo bellamente decorada con voluta grabadas siguiendo el estilo de Gustav Youn jefe del taller de decoración de armas de la f brica Colt. Un rasgo poco común es el jueg de accesorios que permitían usar el revólv con cartuchos metálicos independientes; es conversión representó una innovación impo tante efectuada por F. Alexander Thuer, ing niero de la fábrica Colt. *Donación del Sr. y Sra. Jerry D. Berger, 1985, 1985.264a-r*

16 Casco

Iraní, periodo Ak-Koyunlu/Shirvan
finales del s. XV
Acero, grabado y damasquinado con plata;
a. 34 cm

Los cascos turbante se llaman así debido a su gran tamaño, su aspecto bulboso y su estriadura, que imitan la forma de un turbante. La inscripción coránica de plata que rodea el casco tenía el doble propósito de significar la piedad de quien lo llevaba y a la vez protegerlo. Los ak-koyunlu (pastores de ovejas blancas turcomanos) controlaron buena parte de la Anatolia del siglo XV, hasta que los dominaron los turcos otomanos. *Fondo Rogers, 1950, 50.87*

⁷ Daga

dia, periodo mogol, c. 1620
cero damasquino, oro, esmeraldas, rubíes,
drio; l. 35,6 cm

⁾s emperadores mogoles se hallaban en el ⁾ice de una poderosa aristocracia militar. Es- ⁾ daga con su pomo bifurcado y puntas redon- ⁾adas en los gavilanes es descendiente de ⁾ tipo de daga del Asia Central que fue popu- ⁾ en la India del periodo mogol en el siglo ⁾II. La empuñadura está hecha de gruesas ⁾cciones de oro sobre un núcleo de hierro, y ⁾s monturas de la vaina son de oro. En las su- ⁾rficies de oro aparecen intrincados grabados ⁾engarzadas en ellas hay gemas y vidrios de ⁾lores finamente tallados en forma de flores. ⁾s dibujos son análogos a otros que pueden ⁾rse en las pinturas mogolas de comienzos ⁾l siglo XVII, y dagas semejantes a ésta se ⁾n con frecuencia en miniaturas del periodo. ⁾ompra, Fondo Harris Brisbane Dick y dona- ⁾ón de la Fundación Vincent Astor, 1984, ⁾84.332

⁸ Espada (*yatagán*)

ɪrca, Estambul, c. 1525-1530
cero, marfil de morsa, oro, plata, rubíes,
rquesa, perla; l. 59,4 cm

 sta espada, una de las primeras *yatagán* – ta espada turca caracterizada por su hoja de ⁾ble curva– que se conoce, es un brillante ⁾emplo de la labor de los orfebres otomanos ⁾ la corte del sultán Solimán el Magnífico (r. ⁾20-1566). La espada presenta una gran va-

riedad de materiales preciosos que prueban con elegancia los talentos artísticos del forjador, el tallista de marfil, el orífice y el joyero. En cada cara de la hoja, apretadamente incrustada de oro, están representadas escenas de combate entre un dragón y un fénix. Su relieve tiene detalles minuciosos: los ojos de las criaturas están engarzados con rubíes y los dientes del dragón son de plata. *Compra, donación de Lila Acheson Wallace, 1993, 1993.14*

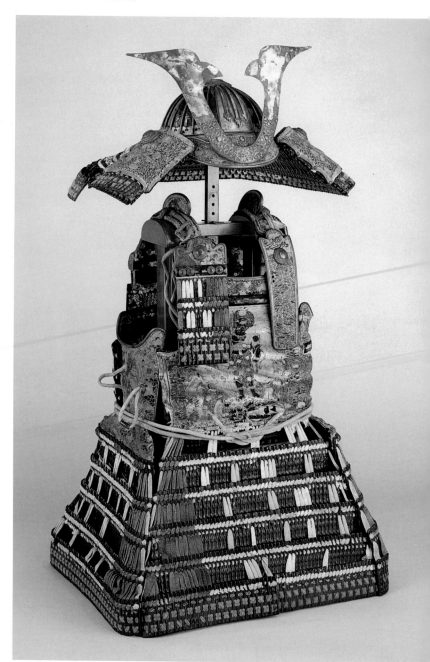

19 Armadura (*yoroi*)

Japonesa, finales del periodo Kamakura, principios del s. XIV

Hierro y cuero laqueados, seda, cuero estarcido, cobre dorado; a. (montada) 95,3 cm, p. 17,3 kg

Se trata de un raro ejemplo de *yoroi* medieval. Este tipo de armadura tiene una coraza que envuelve el cuerpo y se cierra mediante un panel independiente (*waidate*) en el costado derecho y una ancha falda de cuatro costados.

Utilizadas desde alrededor del siglo X hasta XIV, las *yoroi* eran generalmente llevadas p guerreros montados a caballo. El peto muest la imagen de la poderosa deidad budista Fuc Myō-ō, cuyo semblante feroz y atributos de s renidad y fuerza interior eran muy valorado por los samurais (véase Arte Asiático, n. 5). casco, asociado con esta armadura desde h ce mucho tiempo, data de mediados del sig XIV. *Donación de Bashford Dean, 191 14.100.121*

20 *Wakizashi* (espada corta)

Japonesa, periodo Edo, fechada en 1829
Acero; l. 50,8 cm

Es un ejemplo de una de las dos espadas que portaba un samurai. La otra es la *katana*, de unos 90 cm, y en conjunto se llaman *daishō*. Las espadas japonesas están compuestas por partes ensambladas de forma muy sencilla por una simple clavija que pasa a través de la empuñadura y la espiga de la hoja. La espada del samurai tiene un significado religioso. La presente pieza lleva la imagen de Fudō Myō-ō, la figura del guardián budista (véase Arte Asiático, n. 5). El laborioso proceso del forjado de una hoja como ésta implica pasos imprescindibles guardados en secreto celosamente por los maestros artesanos. Esta *wakizashi* lleva grabado el nombre del herrero Naotane (1778-1857). *Donación de Brayton Ives y W.T. Walters, 1891, 91.2.84*

21 *Tsuba* (guarda de espada)

Japonesa, periodo Edo, s. XIX
Aleaciones de cobre (shakudō, shibuichi), cobre, oro; 7,3 × 6,7 cm

La *tsuba* (guarda) formaba parte de la empuñadura de la espada japonesa. Esta oscura guarda es, de hecho, una obra de gran lujo. El *shakudō* es una aleación de oro y cobre, tratada con ácido para conseguir el color azul negruzco; se desarrolló para eludir las leyes suntuarias que prohibían el uso del oro. Los esquemas decorativos de la ornamentación de las espadas incluyen gran variedad de motivos, entre ellos los emblemas militares, los símbolos zen y otros referentes a la naturaleza. Aquí aparece un bambú entre las rocas. Esta guarda fue grabada por Ishiguro Masayoshi (1772 - después de 1851). *Colección Howard Mansfield, donación de Howard Mansfield, 1936, 36.120.79*

PRIMER PISO

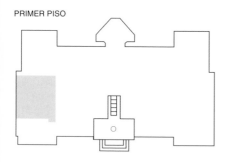

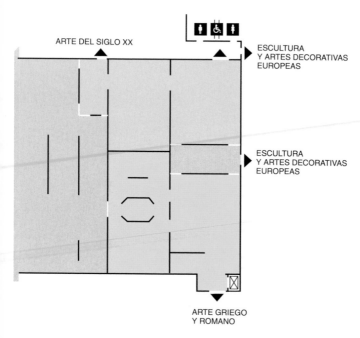

ARTE DEL SIGLO XX

ESCULTURA
Y ARTES DECORATIVAS
EUROPEAS

ESCULTURA
Y ARTES DECORATIVAS
EUROPEAS

ARTE GRIEGO
Y ROMANO

ALA MICHAEL C. ROCKEFELLER

ARTE DE ÁFRICA

ARTE DE OCEANÍA

ARTE DE AMÉRICA LATINA

GALERÍA DE EXPOSICIONES ESPECIALES

ARTE DE ÁFRICA, OCEANÍA Y AMÉRICA LATINA

ALA MICHAEL C. ROCKEFELLER

El arte de África, Oceanía y América indígena se exhibe con carácter permanente desde 1982. Si bien el Museo ya poseía ejemplos de estas artes en 1882, el departamento no adquirió su actual importancia hasta que la colección reunida por Nelson A. Rockefeller llegó al Metropolitan a finales del decenio de 1970. El Ala Michael C. Rockefeller lleva el nombre del hijo de Nelson Rockefeller, que a principios de los sesenta reunió la importante colección de arte asmat que se exhibe ahora. Los pueblos asmat viven en Irian Jaya, en el extremo occidental de la isla de Nueva Guinea, en el Pacífico.

Otras donaciones importantes fueron la cerámica peruana de Nathan Cummings, las obras de oro precolombinas de Alice K. Bache y Jan Mitchell, las esculturas dogon de Lester Wunderman y las otras de bronce y marfil de Benín que fueron donadas Klaus y Amelia Perls. El Departamento empezó recientemente a añadir a sus colecciones objetos de arte indonesios e inauguró en 1993 el Tesoro Jan Mitchell de Obras de Arte Precolombino de Oro.

Hay aproximadamente mil cuatrocientas obras expuestas en el Ala Rockefeller. Sus fechas oscilan entre el segundo milenio a.C., en el caso de los objetos arqueológicos latinoamericanos, y el siglo XX, en el de algunas obras africanas y del Pacífico. Igualmente amplia es la variedad de materiales y tipos, entre los que cabe citar esculturas de cerámica y de piedra, adornos de oro y plata, vestiduras ceremoniales y tejidos, así como impresionantes figuras y monumentos rituales de madera.

En el espacio del ala especialmente destinado a ello se presentan exposiciones temporales. La biblioteca del departamento –Biblioteca Robert Goldwater– y la Colección de Estudios Fotográficos están abiertas a los investigadores. Esta última presenta asimismo exposiciones temporales en el entresuelo oriental del ala.

ÁFRICA

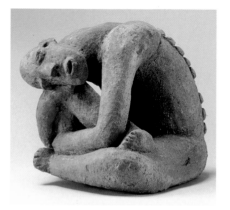

1 Figura sedente

Malí, delta interior del Níger, s. XIII
Terracota; a. 25,4 cm

Las figuras de terracota como ésta, procedente del delta interior del Níger, son unos de los objetos de arte más antiguos del África Oriental que se conocen. Estas esculturas, caracterizadas por sus ojos saltones, su nariz ancha, sus grandes orejas y su boca abierta y abultada, conforman fluida y agraciadamente un estilo que refleja la maleabilidad de la arcilla. Tales figuras se presentan en variadas posturas. En este caso, los brazos y las piernas están entrelazados, el dorso se encorva, la cabeza gira para reposar sobre una rodilla levantada. El único adorno de la desnuda figura consiste en una sucesión de marcas salientes y entrantes que desciende a lo largo de toda la espalda, acaso representando escarificaciones. Su expresión pensativa sugiere una actitud de duelo reforzada por su cabeza aparentemente rapada, señal de luto común en casi toda el África Oriental. Ocultas debajo de los cimientos o dentro de las paredes de los edificios, las esculturas del delta interior del Níger han tenido quizá significados tutelares o ancestrales. En el delta de hoy, la alfarería es una prerrogativa femenina, y es probable que hayan sido también las mujeres las que produjeran estas figuras. *Compra, donaciones de Buckeye Trust y del Sr. y la Sra. Milton R. Rosenthal, legado Joseph Pulitzer, fondos Harris Brisbane Dick y Rogers, 1981, 1981.218*

2 Pareja sedente

Malí, dogon, ss. XVI-XX
Madera, metal; a. 73,7 cm

Las características y los gestos de esta pare[ja] sedente esclarecen las creencias dogon acerca de la naturaleza de los hombres y m[ujeres] jeres y su dependencia recíproca. Las post[u]ras armoniosas y frontales de las figuras, se[n]tadas juntas, recalcan formas virtualmen[te] iguales. Sus cuerpos alargados tienen escar[ifi]caciones abdominales similares y miembr[os] adelgazados, y sus rostros muestran idéntic[as] narices aflechadas. Las figuras están adorn[a]das de peinados y joyas parecidos; la bar[ba] del hombre compensada por la clavija cilínd[ri]ca sublabial de la mujer. El brazo derecho d[el] hombre, uniendo ambas figuras, cubre enter[a]mente las espaldas de la mujer, mientras q[ue] otros gestos subrayan sus diferencias. Él ap[o]ya su mano derecha en el seno de ella, mie[n]tras señala con su izquierda sus propios órg[a]nos genitales. Análogamente, el hombre por[ta] un carcaj sobre su espalda, a la vez que la m[u]jer hace lo mismo con un niño. Estos detall[es] recalcan las funciones ideales en la socieda[d] dogon: las masculinas, de progenitura, prote[c]ción y provisión, y las femeninas, de materni[dad] dad y crianza. *Donación de Lester Wunde[r]man, 1977, 1977.394.15*

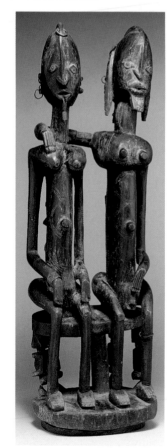

Par de figuras de ambos sexos
Côte d'Ivoire, baule, ss. XIX-XX
Madera, pintura, cuentas; a. 55,3 cm (varón)
52,4 cm (mujer)

Los baule esculpen figuras para honrar y apaguar espíritus agresivos o molestos. Es probable que estas figuras sean obra de un *kowien* (adivino) cuyos poderes proceden de su condición de poseído por los espíritus de la naturaleza. Las figuras expresan los ideales baule de belleza física, con una complacencia que contrasta con el aspecto repulsivo con que se describe a los espíritus de la naturaleza. Sus expresiones faciales son serenas, sus manos reposan sobre sus abdómenes ligeramente prolongados y sus piernas están dobladas para hacer resaltar las musculosas pantorrillas. Ambas figuras están adornadas con escarificaciones, peinados cuidadosamente reproducidos y cuentas. El pigmento blanco en torno a los ojos tiene virtudes benéficas, pues favorece las aptitudes mediánicas de las figuras y las protege en circunstancias de mayor vulnerabilidad. Tales esculturas requieren de una frecuente solicitud que incluye ofrendas de comida y bebida que pueden dejar incrustaciones como las que hay alrededor de sus pies y sus bocas. *Colección Memorial Michael C. Rockefeller, donación de Nelson A. Rockefeller, 1969, 1978.412.390, 1978.412.391*

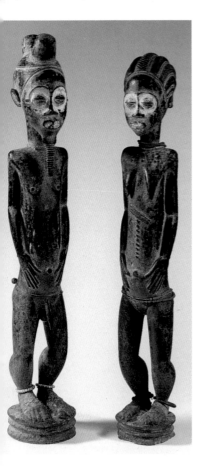

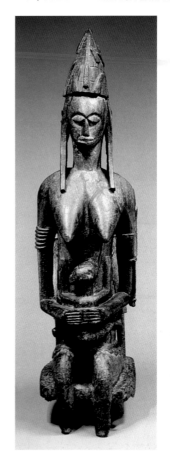

4 Madre e hijo
Malí, área Bougouni-Dioïla, pueblo bamana, ss. XV-XX
Madera; a. 123,5 cm

Esta figura de madre e hijo es una de las que componen un conjunto de esculturas que difieren de otros ejemplos angulosos de la escultura bamana por sus formas redondeadas y relativamente naturalistas. Expuestas en las ceremonias anuales de jo, una asociación de hombres y mujeres iniciados, y en los rituales de gwan, una sociedad afín interesada por la fertilidad y el parto, figuras como éstas formarían parte de un grupo consistente en una madre sentada con su hijo y un padre sedente rodeado por compañeros, entre ellos músicos, guerreros y portadores de objetos rituales o vasijas de agua. Esta figura representa a una mujer de habilidades extraordinarias y de carácter idealizado. Su actitud orgullosa está suavizada por su talante pacífico y sus ojos bajos. Cosas tales como su sombrero cargado de amuletos y el cuchillo encorreado a su brazo izquierdo, que suelen asociarse con guerreros y cazadores poderosos y reconocidos, dan fe de su sabiduría y valor. Al mismo tiempo, sus senos turgentes y el niño en su regazo atribuyen la misma importancia a su papel de amamantadora y educadora de generaciones futuras. *Colección Memorial Michael C. Rockefeller, legado de Nelson A. Rockefeller, 1979, 1979.206.121*

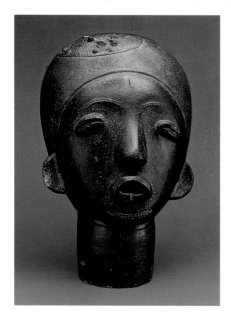

5 Cabeza conmemorativa

Ghana, reino adansi, akan, s. XVII (?)
Terracota; a. 30,5 cm

La producción de cabezas conmemorativas de
terracota en el sur de Ghana y de Côte d'Ivoire
se remonta al menos al siglo XVII y, en algunas
zonas, sigue floreciendo hasta hoy. Estas ca-
bezas, hechas corrientemente por las mujeres,
que fabrican también vasijas y recipientes del
mismo material, son retratos de miembros fa-
llecidos de familias poderosas, a menudo rea-
les. El estilo de las esculturas conmemorativas
de terracota varía según las regiones y com-
prende desde cabezas aplastadas y estiliza-
das hasta ejemplos más naturalistas, como los
del antiguo reino adansi. El estilo de esta cabe-
za carirredonda y de dulces curvas, con sus
ojos bajos y sobresalientes, su nariz delicada-
mente modelada y su boca abierta, de labios
llenos, es relativamente naturalista; sin embar-
go, lo que distingue al individuo retratado es no
tanto la representación realista de sus rasgos
faciales sino la presencia de detalles tales co-
mo su característico peinado parcialmente ra-
surado y con motas entramadas y su ligera
barba. Terracotas de este tipo se colocan junto
a las tumbas de las personas que representan
y pueden mostrarse durante las ceremonias fú-
nebres que prosiguen hasta varios meses des-
pués del entierro del difunto. *Colección
Memorial Michael C. Rockefeller, donación de
Nelson A. Rockefeller, 1964, 1978.412.352*

6 Máscara colgante

Nigeria, edo, corte de Benín, principios
del s. XVI
Marfil, hierro, cobre; a. 23,8 cm

Los objetos del reino de Benín reflejan su orga-
nización jerárquica y su historia singular. Se
cree que durante las ceremonias para conme-
morar el papel de consejera y guía de su ma-
dre, el oba (rey) llevaba este colgante de marfil
finamente tallado e incrustado de metal que la
retrataba. El rostro idealizado está delicada-
mente modelado. La reina madre lleva una
gargantilla de cuentas de coral y tiene arriba
de ambas cejas marcas de escarificación. Los
rebordes que se alzan por encima de su cabe-
za y por debajo de su mentón representan le-
chas, admiradas por su habilidad para sobrevi-
vir tanto en la tierra como en el agua, y las ca-
bezas estilizadas de barbudos mercaderes
portugueses, asociados con el mar y la acumu-
lación de riqueza. Como las lochas, los nave-
gantes portugueses eran seres de mar y tierra.
Como mercaderes que traían prosperidad al
reino llegaron a simbolizar el poder del oba y
de Olokun, dios del mar, fuente de riqueza y
fertilidad. De esa cadena simbólica también
formaba parte el marfil del que está hecho el
colgante, pues está asociado con la tiza blanca
utilizada en los ritos dedicados a Olokun y era
uno de los valiosos artículos que atraían a los
portugueses a Benín. *Colección Memorial
Michael C. Rockefeller, donación de Nelson A.
Rockefeller, 1972, 1978.412.323*

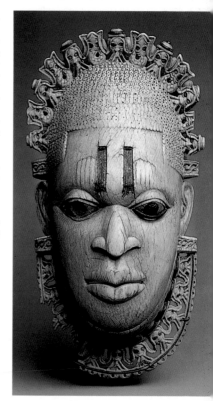

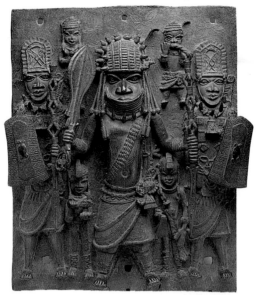

Placa: jefe guerrero, guerreros servidores
Nigeria, edo, corte de Benín, ss. XVI-XVII
Bronce; a. 47,1 cm

Esta placa, que forma parte de una serie de escenas de la vida de corte, idealizadas, mas ricamente detalladas, decoraba en otro tiempo el palacio del oba (rey) de Benín, potente reino que floreció desde el siglo XIII hasta las postrimerías del XIX. El tamaño, la profundidad del relieve y la ubicación de las figuras reflejan la organización jerárquica de la corte. La figura central lleva un collar de guerrero hecho con dientes de leopardo, collar y gorro de cuentas de coral, una lujosa bata y un ornamento de latón en la cadera propio de un jefe. Honra al oba y le jura lealtad levantando una espada ceremonial en su mano derecha. Lo flanquean dos figuras de guerreros más pequeñas que también llevan collares de dientes de leopardo y portan escudos. Una de ellas lleva una lanza que semeja a la empuñada por el jefe guerrero. Las figuras aún más pequeñas son servidores que cumplen sendas funciones: abanicar al jefe, anunciar su llegada con una trompeta de boquilla lateral, sostener una caja de cabeza de antílope destinada a contener nueces de cola dadas por el oba y llevar una espada envainada. *Donación del Sr. y la Sra. Klaus Perls, 1990, 1990.332*

8 Cabeza tutelar relicario
Gabón, fang, ss. XIX-XX
Madera, metal; a. 46,4 cm

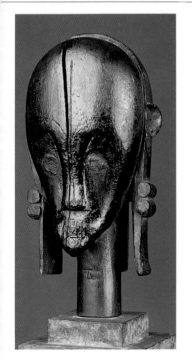

Los fang –que habitan en el Gabón, Guinea Ecuatorial y el Camerún meridional– colocaban cabezas y figuras talladas en la cima de relicarios de madera que albergaban la osamenta de los antepasados. Como esos receptáculos estaban saturados de energía espiritual que seguía acumulándose con el tiempo, no se permitía que se acercaran a ellos los más expuestos a tal fuerza, por lo común niños y mujeres en edad de ser madre. Del cuidado de los relicarios se encargaban los varones adultos, que les aplicaban frecuentemente aceite de palma, lo cual daba lugar a una superficie negra, rezumante y reluciente. Con su formal simetría y su composición estudiada, esta cabeza representaría con delicadeza expresa la creencia fang en que la vitalidad o la fuerza vital humana radica en la armonía entre los contrarios. Sus ojos, sus cejas talladas en arco, sus orejas y su peinado están cuidadosamente equilibrados, mientras que la elegante curva en S que traza la frente abultada, el puente de la nariz deprimido y la barbilla puntiaguda crean un contraste entre las formas convexas y cóncavas. *Colección Memorial Michael C. Rockefeller, legado de Nelson A. Rockefeller, 1979, 1979.206.229*

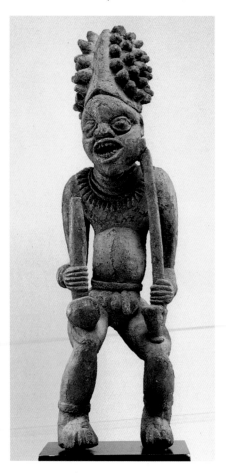

9 Figura de un rey

Camerún, bangwa, ss. XIX-XX
Madera; a. 102,2 cm

Las altas mesetas y los fértiles valles de las praderas del Camerún son los lares de muchos reinos autónomos con una historia de contactos compartida, que comprende el intercambio económico y cultural. Estructurados jerárquicamente, estos reinos conservan una amplia gama de artes prestigiosas relacionadas con la realeza y el rango. Esta animada figura, efigie conmemorativa de un antepasado regio, se exhibía durante los funerales reales, las apariciones públicas del *fon* (gobernante) y las fiestas anuales. La figura está ornada de un generoso despliegue de insignias reales. Un gorro nudoso cubre su cabeza, un cinturón rodea su cintura y un collar en forma de yugo ciñe su cuello. Lleva un brazalete en su muñeca derecha y ajorcas que recuerdan las llevadas por el fon en cada pierna. Empuña en su mano izquierda una pipa de cañón largo y en la derecha un calabacino que se usaba para contener vino de palma. Su postura rotatoria y bien plantada, sus piernas encogidas y la expresión de sus ojos dilatados y su boca abierta indican movimiento. Semejante vitalidad es típica del arte de las praderas del Camerún. *Colección Memorial Michael C. Rockefeller, compra, donación de Nelson A. Rockefeller, 1968, 1978.412.576*

10 Figura potente

Zaire, kongo (yombe), s. XIX
Madera, hierro, vidrio, cerámica, conchas, tejido, fibra, pigmentos, semillas, abalorios; a. 72,4 cm

Las figuras potentes kongo son receptáculo para fuerzas del espíritu omnímodas en su radio de influencia. Las fuerzas pueden curar hacer daño, otorgar poder y castigar, componer controversias y salvaguardar la paz. Como las figuras potentes son incapaces de actuar sin la aplicación de ingredientes provistos de carga espiritual, para producirlas hay que combinar los esfuerzos de un escultor y de un especialista ritual que recoja y aplique los materiales orgánicos e inorgánicos que han de animarlas. La caja adherida al abdomen de la figura y la marmita de arcilla volcada sobre su cabeza contienen ingredientes medicinales. Las hojas de metal eran insertadas por un especialista cada vez que se dirigían los poderes de la figura. Esta forma de figura potente expresa su gran energía: está de pie, con las piernas derechas, proyectando ligeramente su barbilla; su boca abierta, con la lengua apoyada en el labio inferior, evoca la palabra kikongo *venda*, que significa "lamer con el fin de activar las medicinas", y sugiere que la potencia de la figura está siempre disponible. *Colección Muriel Kallis Steinberg Newman, donación de Muriel Kallis Newman, en honor de Douglas Newton, 1990, 1990.334*

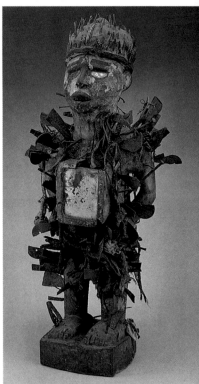

12 Figura masculina (probablemente el dios Rogo)

Islas Gambier, isla Mangareva, s. XIX
Madera; a. 98,4 cm

Se desconoce a cuál de las numerosas deidades adoradas en las islas Gambier representa esta figura, pero el dios que más aparecía en figuras de madera era Rogo, el sexto hijo de Tagaroa y Haumea, los primeros míticos habitantes de Mangareva. Rogo era el dios de la paz, la agricultura y la hospitalidad en toda la Polinesia, y se reveló en forma de arco iris y de bruma. En la isla Mangareva se le invocaba especialmente en ritos relacionados con el cultivo de los tubérculos de cúrcuma. La mayoría de las esculturas de Mangareva, de donde es originaria esta figura, fueron destruidas en abril de 1836 por instigación de los misioneros. Sólo han sobrevivido ocho figuras, seis de ellas naturalistas y dos muy estilizadas. *Colección Memorial Michael C. Rockefeller, legado de Nelson A. Rockefeller, 1979, 1979.206.1466*

◄ Taburete con figura femenina

aire, luba-hemba, el maestro de Buli,
ﬁnales del s. XIX
Madera; a. 61 cm

ste taburete es uno de los alrededor de veinte bjetos que se atribuyen al artista luba conoci-o actualmente como el maestro de Buli, lla-ado así por el pueblo del este de Zaire donde ﬁ recogieron algunas de sus esculturas. El stilo original del maestro de Buli se patentiza ﬁ los pies y manos alargados y en el rostro xpresivo, de facciones sumamente marcadas ﬁ pómulos prominentes, rasgos de un nuevo y ﬁarcado cambio respecto del resto de la es-ﬁltura luba. Aunque se lo usa sólo en raras ﬁasiones, un taburete sostenido por una ﬁgu-ﬁ femenina constituye una parte importante ﬁl tesoro de un jefe luba. Una de esas ocasio-ﬁes es la ceremonia de investidura en la que ﬁ confiere oficialmente el derecho a gobernar ﬁ un miembro de la familia principal. Los luba ﬁn matrilíneos y, dado que los derechos de je-ﬁtura luba están basados en parte en el linaje, ﬁ parentela femenina es fundamental para el ﬁoder del jefe. El noble carácter de la figura fe-ﬁenina que sostiene sin esfuerzo este tabure-ﬁ está acentuado por un peinado tetralobulado ﬁ escarificaciones en el torso y las nalgas, sím-ﬁolos ambos de estatus. *Compra, donaciones ﬁ Buckeye Trust y Charles B. Benenson, Fon-ﬁ Rogers y fondos de varios donantes, 1979, 1979.290*

14 Talla funeraria (*malanggan*)
Nueva Irlanda, ss. XIX-XX
Madera, pintura, opérculos; a. 2,6 m

En Nueva Irlanda, *malanggan* es el nombre colectivo de una serie de ceremonias y de las máscaras y las tallas asociadas con ella. Los ritos, rara vez practicados en nuestros días, eran básicamente en memoria de los muertos y se combinaban con ceremonias de iniciación en las cuales los hombres jóvenes reemplazaban simbólicamente a los muertos. Las tallas, las más complejas de todas las obras de arte de Oceanía, se encargaban a reconocidos expertos y encarnaban imágenes de la mitología del clan. Se mostraban en cercados especiales, a veces en cantidades considerables, durante las fiestas que honraban a los difuntos y a los donantes de las tallas, después de lo cual se abandonaban o se destruían. *Colección Memorial Michael C. Rockefeller, donación de Nelson A. Rockefeller, 1972, 1978.412.712*

13 Escudo
Islas Salomón, probablemente
isla de Santa Isabel, s. XIX
Cestería, madreperla, pintura; a. 84,5

Las islas Salomón forman una doble cadena de siete islas grandes y muchas pequeñas. En las occidentales, el escudo de guerra corriente tenía forma elíptica y estaba hecho de mimbre tejido sobre tiras de caña. Son muy pocos los que están pintados por completo e incrustados con centenares de cuadrados minúsculos de luminosas conchas de argonauta. La imagen central de tales escudos es una figura con diversos rostros añadidos pero separados del resto del cuerpo. Al parecer, todos los ejemplares decorados fueron hechos entre los años cuarenta y los cincuenta del siglo XIX. Dada su fragilidad es improbable que se los empleara en combate. *Colección Memorial Michael C. Rockefeller, donación de Nelson A. Rockefeller, 1972, 1978.412.730*

5 Figura masculina
Papua Nueva Guinea, provincia de Madang,
área del bajo río Sepik-Ramu (?), s. XIX
Madera, pintura; a. 47 cm

La escultura de la región del río Sepik se cono-
ció en occidente en el decenio de los años no-
venta del siglo XIX. Concebida para que repre-
sentase a un antepasado deificado, fue en
cambio una de las tantas imágenes, ganchos
para colgar y obturadores de flauta tallados en
madera que pasaron a formar parte de las co-
lecciones europeas. No consta la aldea espe-
cífica en la que se recogió esta figura y, debido
a la diversidad de estilos del río Sepik, es difícil
determinar hoy día su lugar de origen. Las pro-
porciones de la figura y la representación de la
cabeza y del rostro sugieren su procedencia
de la costa norte, probablemente de los estua-
rios de la desembocadura de los ríos Sepik y
Ramu. *Donación de Judith Small Nash en ho-
nor de Douglas Newton, 1992, 1992.93*

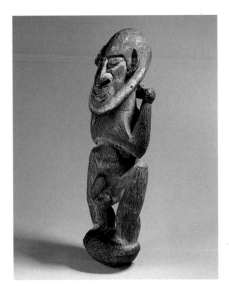

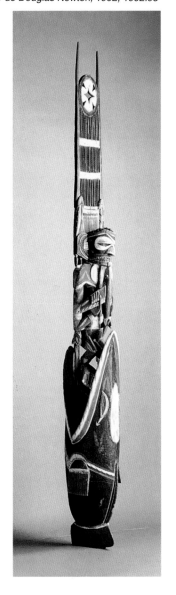

16 Elemento de cerca ceremonial
Papua Nueva Guinea, provincia de Sepik
oriental, pueblo Iatmul, ss. XIX-XX
Madera, pintura, conchas; a. 153,7 cm

Las riberas rectilíneas del río Sepik del noreste
de Papua Nueva Guinea están habitadas por
los Iatmul, un grupo de unas nueve mil perso-
nas cuya cultura fuera un tiempo la más evolu-
cionada de la gran isla. Los Iatmul eran artistas
y constructores vigorosos y sus logros arqui-
tectónicos más impresionantes fueron las
grandes casas ceremoniales que constituían el
centro de la vida de la gente. Eran estructuras
imponentes, con tímpano, espléndidamente
decoradas con tallas y pinturas. Cada aldea
contaba con dos o tres de esas casas, que te-
nían en cada extremo un montículo artificial
plantado de árboles y arbustos totémicos. Los
cuerpos de los enemigos víctimas de los caza-
dores de cabezas se disponían sobre tales
montículos, que estaban algunas veces circun-
dados de vallas que podían incluir entre sus
elementos grandes cabezas de espíritus an-
cestrales talladas y pintadas. *Colección
Memorial Michael C. Rockefeller, donación de
Nelson A. Rockefeller, 1969, 1978.412.716*

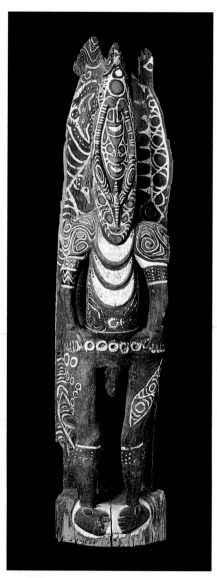

18 Percha para cráneos (*agibe*)
Papua Nueva Guinea, provincia del Golfo,
río Omati, pueblo kerewa, s. XIX
Madera, pintura; a. 142 cm

El golfo de Papua, una bahía muy espacios
de la costa sur de Nueva Guinea, está habit:
do por una serie de grupos con estilos artíst
cos estrechamente relacionados. En esa zon:
donde predominaba el interés por los motivo
bidimensionales, las obras más importante
eran tallas de madera calada en forma de fig
ras de antepasados estilizadas (*agibe*). Ésta
servían de perchas para los cráneos que s
exponían en las casas ceremoniales de los v:
rones. En tiempos remotos, los hombres d
golfo de Papua atribuían mucha importancia
la obtención y a la decoración de cráneos h
manos. Los trofeos conquistados por los caz:
dores de cabezas y los cráneos ancestrales s
colgaban en las puntas verticales del *agibe* p
medio de anillas de caña. Este *agibe* proced
de la aldea de Paia'a. Es una de las mayore
perchas para cráneos que se conocen. *Cole*
ción Memorial Michael C. Rockefeller, don:
ción de Nelson A. Rockefeller, 1969, 197
412.796

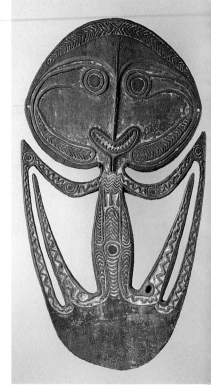

17 Figura de pilar
Papua Nueva Guinea, provincia de Sepik
oriental, río Keram, pueblo kambot, s. XX
Madera, pintura; a. 243,8 cm

El pueblo kambot vive a orillas del río Keram,
un afluente del bajo río Sepik y de los panta-
nos que lo bordean. Esta figura es la obra talla-
da local más grande que se conozca. Sin duda
no se trata de una escultura independiente, si-
no de parte de un pilar enorme destinado a
una de las casas ceremoniales kambot; la figu-
ra representa a Mobul o a Goyen, hermanos
míticos que creaban plantas y animales. Los
espíritus de los hermanos vivían de vez en
cuando en tales pilares. La cabeza de esta fi-
gura se destaca por ser una doble imagen cu-
yos ojos se extienden hasta formar las manos
de una figura pintada en la frente; las manos
empuñan una flauta que es asimismo la nariz
de la figura principal. *Colección Memorial Mi-*
chael C. Rockefeller, donación de Nelson A.
Rockefeller, 1969, 1978.412.823

9 Escudo
Irian Jaya (Nueva Guinea), río Lorentz,
pueblo asmat, s. XX
Madera, pintura; a. 131 cm

Para los pueblos asmat de Nueva Guinea, los
escudos eran en parte objetos sagrados, debi-
do a la interconexión de las armas con la gue-
rra y las creencias religiosas. Los escudos, las
lanzas, los arcos y las flechas gozaban de una
condición especial, a causa de su uso constan-
te en las incursiones, especialmente para ca-
zar cabezas. La actividad de los cazadores de
cabezas era parte integrante del pensamiento
religioso asmat. Los escudos, tallados en las
raíces tabulares de los mangles y pintados con
caliza, ocre y carbón vegetal pulverizados, se
reservaban exclusivamente a los mejores gue-
rreros y debían consagrarse en fiestas espe-
ciales. Éstas se celebraban en nombre de los
antepasados, a los que se refieren asimismo
las imágenes de los escudos. El ejemplo aquí
ilustrado procede de la aldea de Komor, a ori-
llas del río Lorenz. *Colección Memorial Michael
C. Rockefeller, legado de Nelson A. Rockefel-
ler, 1979, 1979.206.1597*

20 Poste mbis
Irian Jaya (Nueva Guinea),
entre los ríos Asewetsj y Siretsj,
pueblo asmat, s. XX
Madera, pintura; a. 5,79 m

Al sur de Irian Jaya, aproximada-
mente 27.000 km^2 de terreno lla-
no y pantanoso alfombrado de
selvas constituyen el hogar de los
asmat, pueblo de unas 30.000
personas. En las creencias as-
mat, la muerte nunca era natural.
Siempre estaba causada por un
enemigo y creaba un desequilibrio
en la sociedad, que los vivos te-
nían el deber de corregir matando
al enemigo. Cuando un poblado
sufría numerosas muertes, se ce-
lebraba la ceremonia *mbis*. Para
estos acontecimientos se talla-
ban postes *mbis*, cuya forma bási-
ca es una canoa con una proa
exagerada que incorporaba figu-
ras ancestrales y símbolos fálicos
en forma de una proyección cala-
da con aspecto de ala. Para cada
ceremonia *mbis* se plantaban va-
rios postes en frente de la casa
ceremonial de los hombres, don-
de se quedaban hasta que un ca-
zador de cabezas regresaba vic-
torioso. Las cabezas de las vícti-
mas se colocaban en los extre-
mos huecos de los postes y des-
pués de una fiesta final los caza-
dores abandonaban las tallas en
la selva. Este poste procede de la
aldea de Per. *Colección Memorial
Michael C. Rockefeller, donación
de Nelson A. Rockefeller y Mary
C. Rockefeller, 1965, 1978.
412.1251*

21 Máscara
Papua Nueva Guinea, estrecho de Torres,
isla Mabuiag, s. XVIII
*Carey, conchas, madera, plumas, filástica,
resina, semillas, pintura, fibra; a. 44,5 cm*
Los isleños del estrecho de Torres, entre Nueva Guinea y Australia, utilizaban caparazones de tortuga para construir máscaras, una práctica que se encuentra únicamente en la zona del Pacífico. Algunas tienen forma humana o re-presentan peces o reptiles, mientras que otra son una combinación de atributos de los tre Las efigies de carey de estas islas fueron r gistradas por primera vez en 1606 por el expl rador español Diego de Prado. Sólo existe dos máscaras del tipo que aquí se ilustra; r se sabe nada sobre su uso. *Colección Men orial Michael C. Rockefeller, compra, donació de Nelson A. Rockefeller, 1967, 197 412.1510*

AMÉRICA LATINA

22 Figura de "bebé"
México, olmeca, ss. XII-IX a.C.
Cerámica; a. 34 cm
Los olmecas, que vivieron en los marjales co teros a lo largo del golfo de México alrededc del año 1000 a.C., parecen haber formalizad muchos de los conceptos que posibilitaron in portantes logros en el Nuevo Mundo de la an güedad. Monumentales obras de basalto, pe queños objetos de jade y figuras y vasijas d cerámica minuciosamente trabajados son s principal legado escultórico. La costa del gol cerca de San Lorenzo y La Venta es tan húme da que sólo se han conservado las escultura de piedra. Las vasijas de cerámica en buena condiciones proceden de zonas más secas como las tierras altas centrales de Tlatilco Las Bocas, donde prevaleció la influencia o meca alrededor del siglo XII al IX a.C. Las es culturas de cerámicas más notables represen tan figuras de bebés regordetes casi de tama ño natural, huecas y de superficie blanca. Es tas figuras podían representar la antigua form de una deidad mexicana. *Colección Memoria Michael C. Rockefeller, legado de Nelson A Rockefeller, 1979, 1979.206.1134*

3 Abanderado

México, azteca, segunda mitad del s. XV -
principios del XVI
Arenisca laminar; a. 63,5 cm

El poderoso imperio azteca, última gran civili-
zación que floreció en México antes de la con-
quista española del siglo XVI, dominó gran
arte de ese país. Tenochtitlán, la capital azte-
ca situada en el valle de México, era una ver-
dadera ciudad imperial. Las estructuras de los
santuarios de templos aztecas, edificados en-
cima de grandes plataformas piramidales, es-
taban flanqueadas por pares de figuras de pie-
dra puestas al frente de las anchas escalinatas
que conducían desde las plazas de abajo has-
ta los templos en lo alto. Tales esculturas con
puños cóncavos portaban astas de banderas.
Se cree que la función de esta figura sedente,
que lleva sólo un taparrabos y sandalias, era la
de un portabandera, dada la posición ahueca-
da de su mano derecha, actualmente deterio-
rada, que descansa sobre la rodilla. Esta figura
procede de Castillo de Teayo, enclave azteca
al norte de Veracruz, y está tallada en arenisca
local, en una versión provincial del estilo me-
tropolitano azteca de Tenochtitlán. *Fondo Har-
ris Brisbane Dick, 1962, 62.47*

4 Figura sedente

México o Guatemala, maya, s. VI
Madera; a. 35,6 cm

Aunque los pueblos mexicano y maya compar-
tían muchos rasgos culturales, eran lo suficien-
temente distintos como para representar dife-
rentes culturas antiguas. El territorio maya in-
cluía los estados mexicanos de Chiapas y Ta-
basco y los de la península de Yucatán, la ve-
cina Guatemala, Belize, y partes de El Salva-
dor y Honduras. Se dice que esta figura proce-
de de las tierras bajas de la frontera entre
México y Guatemala, donde los objetos de ma-
dera no se conservan bien. Es un testimonio
único de las esculturas en madera, de otro mo-
do perdidas en el tiempo y en las lluvias tropi-
cales. La figura con bigote, elegantemente ata-
viada, está sentada en una posición ceremo-
nial cuyo significado no está muy claro. Entre
los antiguos mayas, el gesto y la postura te-
nían significados concretos, muchos de los
cuales aún están por averiguar. *Colección Me-
morial Michael C. Rockefeller, legado de Nel-
son A. Rockefeller, 1979, 1979.206.1063*

25 Figura de deidad (zemí)
República Dominicana, taina, ss. XIII-XV
Madera, conchas; a. 68,5 cm

Los primeros asentamientos europeos del Nuevo Mundo se establecieron en la isla caribe La Española, a cuyos nativos se conoce con el nombre de tainos. Para los tainos tenían gran importancia los *zemís* (ídolos). Estos podían ser de propiedad personal, podía ponérseles un nombre y, en oportunidades especiales, preparárseles y ofrecérseles comida. Se supone que los que tenían, como en este ejemplo, figura humana enflaquecida y en cu clillas con una superficie de forma de plato er cima de la cabeza se usaban en ceremonia que incluían la aspiración de rapé alucinógen (*cohoba*). Tras ponerlo encima del *zemí*, se inhalaba por tubos pequeños sostenidos pc las ventanas de la nariz. La alteración del est do de conciencia provocada por el rapé era in portante en los rituales curativos y de adivina ción. *Colección Memorial Michael C. Rocke feller, legado de Nelson A. Rockefeller, 197 1979.206.380.*

26 Águila colgante
Costa Rica, chiriquí, ss. XI-XVI
Oro; a. 11,1 cm

Los objetos de oro más famosos de la Améric antigua son las águilas colgantes. Hechos e formas tan generalizadas que la identificació de las especies es sólo aproximativa, los co gantes de águila eran comunes en la zona d Panamá-Costa Rica. Los primeros relatos e pañoles mencionan estos ornamentos y, d hecho, les dieron el nombre de *águilas* por que se conoce a los colgantes. Esta águila tie ne unas maracas en sus ojos bulbosos y so tiene un animal pequeño y una serpiente dobl en su pico curvo. La antigua zona chiriquí s extendía entre la frontera de Panamá y Cost Rica. *Legado de Alice K. Bache, 197 1977.187.22*

7 Recipiente para cal (*poporo*)
olombia, quimbaya, ss. V-X
ro; a. 23 cm

l uso ritual de la coca es una tradición antigua
n América del Sur, pues desde las épocas
ás lejanas se acostumbraba introducir en la
oca mascadas de hojas de coca y pequeñas
antidades de cal en polvo. La cal, obtenida de
onchas marinas calcinadas, ayudaba a liberar
s substancias alucinógenas contenidas en
s hojas. Comúnmente, las piezas usadas pa-
a el consumo de coca eran un saquito para las
ojas, un recipiente y algún tipo de cazo para la
al. Confeccionado con materiales varios, el
onjunto podía ser muy elaborado y valioso.
on particularmente impresionantes algunos
ascos para cal de la región quimbaya, hechos
e oro. Los frascos, moldeados con la técnica
e la cera perdida, están ornamentados en las
aras anchas con figuras humanas desnudas.
n este ejemplar, las figuras tienen cargadas
s orejas de aros y llevan fajas de doble cor-
ón en la frente, el cuello, las muñecas, las ro-
llas y los tobillos. El frasco aún contiene polvo
e cal. *Colección Jan Mitchell e hijos, donación
e Jan Mitchell, 1991, 1991.419.22*

8 Figura
cuador, tolita, ss. I-V
erámica; a. 63,5 cm

as esculturas de cerámica más expresivas de
mérica del Sur son las de la zona fronteriza
ntre Colombia y Ecuador, en la costa del Pa-
fico. Las dimensiones de las esculturas va-
an desde las muy pequeñas hasta las de ta-
año casi natural. Esta figura encorvada y lle-
a de arrugas constituye un ejemplar particu-
rmente grande y es una poderosa versión de
n tipo conocido. Líneas de arrugas esquema-
zadas acentúan la forma del largo mentón,

los pómulos sobresalientes y los ojos de pár-
pados muy abolsados. El único adorno de la
intencionadamente alargada cabeza es un go-
rro muy ajustado o el cabello casi rapado. La fi-
gura todavía conserva ornamentos pintados en
las muñecas y el cuello, pero los de la nariz y
las orejas han desaparecido. Probablemente
estaban hechos de otros materiales, tal vez de
oro, y habían sido insertados por separado en
los agujeros practicados en el tabique nasal y
el borde de las orejas. La reconstrucción del
tercio inferior de la figura es conjetural. *Dona-
ción de Gertrud A. Mellon, 1982, 1982.231*

29 Botella de cabeza de felino
Perú, Jequetepeque-Cupisnique,
ss. XV-IX a.C.
Cerámica, pintura cocida, a. 31,4 cm

Durante el segundo milenio a.C. se erigieron varios complejos grandes de edificios en los valles fluviales de la costa peruana centroseptentrional. Esos enormes complejos están agrupados actualmente bajo el nombre de Cupisnique, término que se aplicó primeramente a los recipientes cerámicos hallados en sepulturas de la quebrada de Cupisnique. La iconografía de las cerámicas de Cupisnique es extremadamente complicada y se concentra en los felinos, las serpientes y los pájaros rapaces. Se encontraron vasijas de estilo cupisnique también en el valle de Jequetepeque propiamente dicho, donde se localizaron viejos cementerios cerca de la localidad de Tembladera. Se dice que esta sorprendente botella procede de esa zona. En su parte frontal tiene incisa una cabeza de felino en posición vertical y de perfil, con un hocico dentado y una lengua saliente enroscada. Desde la otra cara del reciente se proyecta un perfil felino más pequeño y de cuerpo escamoso. *Colección Memorial Michael C. Rockefeller, compra, donación de Nelson A. Rockefeller, 1967, 1978.412.203*

Vasija en forma de figura

erú, litoral de Wari, ss. VI-IX
erámica polícroma; a. 38,1 cm

n el primer milenio de nuestra era, dos poten-
s ciudades soberanas, Wari y Tiahuanaco,
ominaban las tierras altas andinas. Ellas ex-
ndieron su influencia política y cultural a gran
arte del sur del Perú y Bolivia y tuvieron una
resencia muy marcada en los valles de la
osta del Pacífico. La influencia de Wari se di-
tó hasta el valle de Nasca, supuesto origen
e este recipiente en forma de figura, que com-
na la tradición ceramista de Nasca, aprecia-

ble en el uso de colores densos y de una su-
perficie bien bruñida, con el repertorio de dise-
ños de Wari, que acentúa las líneas rectas y
los motivos geométricos. La botella, esferoidal,
tiene un cuello modelado en forma de cabeza
masculina con grandes ojos almendrados. Tie-
ne la cara pintada, un adorno nasal, barba y bi-
gote. Lleva la cabeza cubierta con un gorro
que tiene un pico en el centro. La cámara de la
botella forma el cuerpo y está pintada con fajas
verticales que recuerdan la decoración listada
de las túnicas de tapicería fina. *Compra, dona-
ción de Mary R. Morgan, 1987, 1987.2*

Recipiente en forma de ciervo

erú, chimu, ss. XII-XV
ata; a. 12,7 cm

urante muchos siglos, el reino chimu gobernó
 norte de Perú desde su capital, en el valle
oche. Los monarcas chimus amasaron gran-
es fortunas y construyeron enormes comple-
s amurallados para protegerlas. Se dice que
sta vasija de plata en forma de ciervo procede
e Chicana, el valle al norte de Moche, y for-
aba parte de un hallazgo de objetos de plata
ue incluía vasijas de pico de estribo y vasijas
obles, así como bocales altos. Aunque las va-
jas zoomorfas fueron corrientes en la costa
orte de Perú durante unos doscientos años
ntes de que se realizara este ciervo, era raro
ue se hicieran de plata. *Colección Memorial
*ichael C. Rockefeller, donación de Nelson A.
ockefeller, 1969, 1978.412.160*

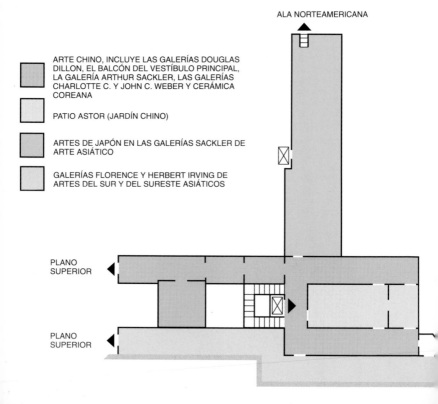

PINTURA EUROPEA

GALERÍA
ROBERT WOOD
JOHNSON JR.

TIENDA
DE GRABADOS
Y CARTELES

E

TIENDA
DE GRABADOS
Y CARTELES

ARTE
ANTIGUO
DE
ORIENTE
PRÓXIMO

GALERÍAS
CHARLOTTE C.
Y JOHN C. WEBER

ARTE
ANTIGUO
DE
ORIENTE
PRÓXIMO

GALERÍAS FLORENCE
Y HERBERT IRVING

ALA NORTEAMERICANA

ARTE CHINO, INCLUYE LAS GALERÍAS DOUGLAS
DILLON, EL BALCÓN DEL VESTÍBULO PRINCIPAL,
LA GALERÍA ARTHUR SACKLER, LAS GALERÍAS
CHARLOTTE C. Y JOHN C. WEBER Y CERÁMICA
COREANA

PATIO ASTOR (JARDÍN CHINO)

ARTES DE JAPÓN EN LAS GALERÍAS SACKLER DE
ARTE ASIÁTICO

GALERÍAS FLORENCE Y HERBERT IRVING DE
ARTES DEL SUR Y DEL SURESTE ASIÁTICOS

PLANO
SUPERIOR

PLANO
SUPERIOR

ARTE ASIÁTICO

Las artes de China, Japón, Corea y el sur y sureste asiáticos son responsabilidad del Departamento de Arte Asiático, que fue fundado en 1915. La colección va desde el tercer milenio a.c. hasta el siglo XX de nuestra era e incluye pintura, escultura, cerámica, bronces, jades, artes decorativas y tejidos. La colección de pintura y caligrafía chinas se considera una de las más exquisitas que se encuentran fuera de la China. El departamento posee también notables piezas de escultura monumental china budista y biombos, objetos de laca y grabados japoneses. Su colección de arte del sur y sureste asiáticos es una de las más completas del mundo.

En los últimos años, el departamento se ha lanzado a la tarea de reinstalar sus colecciones. En 1981 se abrieron al público el Patio Astor y las Galerías Douglas Dillon de pintura china. El arte japonés se expone en las Galerías Sackler de Arte Asiático, que se inauguraron en 1987. El arte de la antigua China se encuentra en las Galerías Charlotte C. y John C. Weber. Se proyecta crear espacios para la exposición de arte coreano y de arte chino más reciente. El arte del sur y sureste asiáticos se expone en las Galerías Florence y Herbert Irving.

JAPÓN

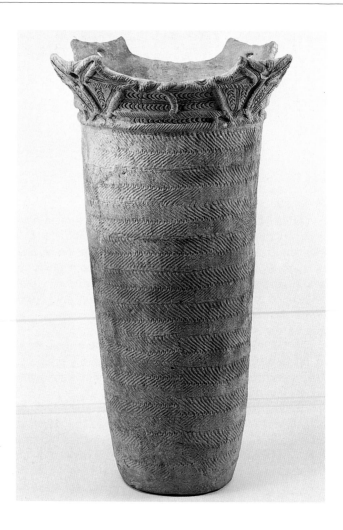

1 Jarra
Período Jōmon medio, c. 3000-2000 a.C.
*Arcilla con decoración aplicada, incisa
y marcada con cordel; a. 69,8 cm*

La cerámica marcada con cordel es la alfarería
característica de los primeros habitantes del
Japón. Desde el V milenio a.c., estos pueblos
neolíticos, conocidos como cultura Jōmon (cor-
delera), vivían de la abundante caza y pesca
de las islas, y en algunas zonas sobrevivieron
hasta el siglo III d.C. Durante ese periodo apli-
caron una gran inventiva artística a los utensi-
lios manufacturados, y la diversificación regio-
nal produjo una amplia gama de tipos y estilos.
Este recipiente de alfarería para comida, que
procede de la prefectura Aomori en el noreste
del Japón, es notable por la calidad de su arci-
lla y por su decoración sofisticada. El dibujo en
espina de pez se conseguía mediante cordeles
anudados y retorcidos en direcciones contra-
rias. *Colección Harry G. C. Packard de Arte
Asiático, donación de Harry G. C. Packard y
compra, Fondos Fletcher, Rogers, Harris Bris-
bane Dick y Louis V. Bell, legado de Joseph
Pulitzer y donación del Fondo Annenberg, Inc.,
1975, 1975.268.182*

2 Talismán
Prehistórico, ss. IV-V
Esteatita; 6,5 × 1,2 cm

Este disco irregular con estriaciones radiales
sas es un espléndido ejemplo del tipo de obj
tos de piedra tallada de los siglos IV y V, hal
dos en los túmulos funerarios en forma de c
rradura del centro del Japón. Las obras con e
ta forma se denominan *sharinseki* (piedras
rueda de carro) y a veces se han identifica
como brazaletes de piedra. Sin embargo, pai
ce que fueron talismanes dotados de senti
mágico o religioso. Tal vez su significado esp
cial se perdiera con el influjo de la cultura chi
y la subsiguiente cultura budista que se inic
en el siglo VI. *Colección Harry G. C. Packa
de Arte Asiático, donación de Harry G. C. Pa
kard y compra, Fondos Fletcher, Rogers, Ha
ris Brisbane Dick y Louis V. Bell, legado de Ji
seph Pulitzer y donación del Fondo Anne
berg, Inc., 1975, 1975.268.338*

Segmento del *Kegon-kyō*
riodo Nara, c. 744
agmento de rollo de escritura (caligrafía)
rtical; tinta plateada sobre papel índigo;
8 × 53,7 cm

te manuscrito es un fragmento de un texto
dista, el *Kegon-Kyō* o *Avatamsaka-sutra*, la
toria de los viajes de un joven a través de la
lia en busca de la verdad suprema. Escrito
la India, el texto fue traducido al chino (el
oma empleado en este rollo) en el siglo V.
te texto es uno de los más largos de la doc-
a budista, y comprende sesenta rollos. El
njunto al que pertenece este fragmento pro-
de del Nigatsu-dō, un vestíbulo dentro del
mplejo Tōdai-ji, vasto templo que dominaba
importante ciudad de Nara en el siglo VIII.
calidad de la escritura de este rollo –la más
celente de su época– es impresionante, co-
lo es la combinación de plata contra el vi-
ante azul. La plata es una amalgama y no se
oxidado: la ley budista pretendía durar eter-
mente. *Compra, donación de la Sra. de
ckson Burke, 1981, 1981.75*

4 Zaō Gongen
Periodo Heian tardío, s.XI
Bronce; a. 37,5 cm

Este es un raro ejemplo de Zaō Gongen, una
deidad exclusivamente japonesa, que aquí se
representa en la postura activa convencional
de una figura guardiana budista. Zaō Gongen,
un *kami* sinto, es la deidad tutelar del monte
Kimpu en las montañas Yoshino al sur de Na-
ra. Durante el siglo XI, cuando se fundió esta
imagen, se convirtió en objeto de un importan-
te culto que incorporaba creencias sintoístas y
budistas. Zaō se identificaba con una manifes-
tación local de Buda. Reverenciado por los
aristócratas Heian, también se consideraba a
Zaō un benefactor de los adeptos al Shugen-
do, una secta ascética. Aunque expresa una
espiritualidad intensa, esta imagen es un ejem-
plo perfecto de la elegancia del aristocrático
estilo Heian. *Colección Harry G. C. Packard de
Arte Asiático, donación de Harry G. C. Packard
y compra, Fondos Fletcher, Rogers, Harris
Brisbane Dick y Louis V. Bell, legado de Jose-
ph Pulitzer y donación del Fondo Annenberg,
Inc., 1975, 1975.268.155*

5 Fudō Myō-ō

Periodo Heian tardío, s. XII
Madera coloreada y pan de oro;
203,2 × 76,2 cm

Fudō, cuyo nombre significa "inmutable", es
celoso guardián de la fe, rechaza a los ene
gos de Buda con su espada de sabiduría
cautiva a las fuerzas del mal con su lazo.
joven y fornido cuerpo, su faldón y su chal
tán modelados con la controlada y delica
curva típica de la escultura del periodo He
tardío. El halo flamígero de Fudō se ha pe
do, y su pedestal rocoso es una sustitución
siglo XIX. Aún persiste suficiente pigmento
mo para demostrar que su pelo estuvo anta
pintado de rojo y su carne de color verdeazu
do oscuro. Su ropaje estaba cubierto con d
cados dibujos de pan de oro.

La estatua era el icono central del Kuh
Gomadō en Funasaka, a unos 32 kilómet
de Kyoto. Un *gomad*ō es una pequeña s
auxiliar adjunta a los templos de la secta Sh
gon, o esotérica, del budismo, destinado es
cíficamente al culto ritual de Fudō con cere
nias ígnicas. *Colección Harry G.C. Packard*
Arte Asiático, donación de Harry G.C. Pack
y compra, Fondos Fletcher, Rogers, Ha
Brisbane Dick y Louis V. Bell, legado de
seph Pulitzer y donación del Fondo Ann
berg, Inc., 1975, 1975.268.163

6 Los milagros de Kannon (Avalokiteshvara)

Periodo Kamakura, 1257
Rollo; color y oro sobre papel; 24,1 cm × 9,76 m

En este rollo (*emaki*) de mediados del periodo
Kamakura, tanto el texto sagrado (sutra) como
las ilustraciones están realizados a partir de un
rollo pintado chino supuestamente de la dinas-
tía Sung. Sugawara Mitsushige, un calígrafo
del siglo XIII, que lo firmó y lo dató en 1257,
transcribió el texto sutra. No conocemos el
nombre del pintor que ilustró soberbiamente
con color y oro cada sección de los treinta y
tres textos que describen los diversos milagros

que hizo Kannon salvando a la gente de las
mas, la inundación y otras calamidades.

Bodhisattva Kannon es el dios de la mise
cordia que relegó su propia realización en
budismo para salvar a la humanidad y es u
de las deidades más populares del pante
budista. En la imagen, en la parte inferior de
cha, unos bandidos asaltan a unos merca
res; no obstante, serán rescatados porque h
invocado el nombre de Kannon, que apare
en el extremo superior izquierdo. (Véanse ta
bién nos. 8 y 32.) *Compra, donación de Lou*
Eldridge McBurney, 1953, 53.7.3

Tenjin Engi
eriodo Kamakura, finales del s. XIII
ollo; tinta y color sobre papel; an. 31,1 cm

sta ilustración procede de un conjunto de tres
llos (ahora ascienden a cinco) que muestran
s orígenes del culto sintoísta del deificado
ugawara no Michizane (845-903), distinguido
eta, hombre de Estado y erudito. Estos ro-
s, que contienen treinta y siete ilustraciones
aces y evocativas, fueron pintados a finales
l siglo XIII para uso didáctico en uno de los
rios templos Tenjin dedicados a este patrono
la agricultura y el conocimiento. En su com-
nación de paisaje, narrativa y visión fantásti-
, esta obra es un excelente ejemplo del esti-
clásico de pintura *yamato-e*. La versión del
useo del Tenjin Engi es única en su explica-
ón del viaje del monje Nichizō al infierno. En
a aparece Nichizō entrando a las cavernas
l infierno. *Fondo Fletcher, 1925, 25.224d*

**Avalokiteshvara de once cabezas
(Jūichimen Kannon) sobre el monte
otalaka**
eriodo Kamakura tardío, c. 1300
ollo vertical; tinta, color, pigmento de oro
oan de oro sobre seda; 108,6 × 41,2 cm

sta pintura sorprendentemente lírica muestra
Kannon de once cabezas sobre su monta-
a-isla paraíso, Potalaka, donde se alzan glo-
osos palacios y lagos en medio de árboles y
res. Kannon, un *bodhisattva* famoso por su
inita compasión y misericordia, aparece se-
ente sobre un trono de loto, con la mano de-
cha en gesto de ofrenda (*varadamudra*) y la
quierda sosteniendo un jarro del que emer-
n unas flores de loto. (Véanse también nos.
y 32.) *Colección Harry G.C. Packard de Arte
siático, donación de Harry G.C. Packard y
ompra, Fondos Fletcher, Rogers, Harris Bris-
ane Dick y Louis V. Bell, legado de Joseph
ulitzer y donación del Fondo Annenberg, Inc.,
975, 1975.268.20*

11 OGATA KŌRIN, periodo Edo, 1658-171
Olas
Biombo de dos hojas; tinta, color y pan de o
sobre papel; 147 × 165,4 cm

Ogata Kōrin nació en el seno de una próspe
familia de mercaderes de Kyoto. Después
disipar su herencia, se volcó en la pintura c
mo vocación seria. Este biombo se pintó
una época en que el Japón disfrutaba de pa
prosperidad. Tras asimilar influencias extran
ras, el Japón estaba preparado para empre
der su propia progresión artística. Aquí resu
obvio el sentimiento japonés de la naturalez
como también la capacidad de Kōrin para t
ducirlo a una audaz estilización rítmica. El
bujo es realmente la esencia abstracta de u
ola, y Kōrin expresa este imaginativo dib
con una pincelada supremamente controlac
Las sutiles gradaciones de color, con predor
nio de oro y azul, refuerzan los extraordinari
trazos de tinta. El resultado es una notable
sión de elementos decorativos y realista
(Véase también n. 12.) *Fondo Fletcher, 19*
26.117

9 Batallas de las eras Hogen y Heiji
Periodo Momoyama, c. 1600
Par de biombos de seis hojas; tinta, color y pan
de oro sobre papel; cada una 154,6 × 355,6 cm

El periodo Momoyama asistió al restableci-
miento del control de los guerreros sobre el Ja-
pón, quienes decoraron sus castillos con colo-
res cálidos. En este periodo proliferan los
biombos japoneses. La moda consistía en co-
lores densos y poderosos contra un fondo de
pan de oro.
En este biombo aparece ante nosotros el
drama de dos insurrecciones, escena a esce-
na. La sede de la mayoría de las acciones es

Kyoto, pero el artista no duda en extrapolar
monte Fuji. Las escenas tampoco se prese
tan cronológicamente, sino que el autor dis
buye los episodios como mejor le conviene.
espectador tiene una visión a vista de pája
de la acción, gracias a la técnica japonesa q
sitúa el punto de vista en ángulo oblicuo. L
puertas corredizas y los tejados son retirad
para que asistamos a la escena tanto del in
rior como del exterior del palacio. La pintura
meticulosamente detallada, empleando v
des, rojos y azules fuertes contra oro. *Fon*
Rogers, 1957, 57.156.4,5

10 El viejo ciruelo
Periodo Edo temprano, c. 1650
Tinta, color y pan de oro sobre papel;
172,7 × 486,4 cm

Incluso al más viejo de los ciruelos le brotan
retoños verdes en primavera y por eso este ár-
bol es el símbolo de la fortaleza y la regenera-
ción. *El viejo ciruelo* fue pintado probablemen-
te para una de las salas de recepción de la re-
sidencia del abad en el Tenshō-in. Formaba
parte de una pintura continua que, con toda

probabilidad, representaba un árbol que se e
tendía alargándose hacia cada uno de los cu
tro costados de la habitación. Se cree que
pintor fue Kanō Sansetsu (1590-1651), cuy
últimas obras se caracterizan por la abstra
ción y un manierismo estilizado. *Colección H*
rry G.C. Packard de Arte Asiático, donación d
Harry G.C. Packard y compra, Fondos Fle
cher, Rogers, Harris Brisbane Dick y Louis
Bell, legado de Joseph Pulitzer y donación d
Fondo Annenberg, Inc., 1975, 1975.268.48

OGATA KŌRIN, período Edo, 1658-1716
...tsuhashi

...ombo de seis hojas; tinta, color y pan de oro
...bre papel; 179,1 × 371,5 cm

...ata Kōrin (n. 11) sentía fascinación por los
...s, que plasmó en diversos medios. Sin em-
...go, aquí el puente es la clave del tema de la
...tura, inmediatamente familiar al espectador
...onés. Alude a un pasaje de *Los cuentos de*
... del siglo X, una colección de episodios
...éticos del cortesano Narihira. Desterrado de
...oto a las provincias orientales por una indis-
...ción cometida contra una dama de abolen-
...de la corte, Narihira se detuvo en Yatsuha-

shi. Allí la visión de los lirios en flor le evocó
una sensación de arrepentimiento y nostalgia
por los amigos que dejaba en la capital. Kōrin
pudo ver en esta historia un paralelismo de su
propia situación. En 1704 se vio obligado a
abandonar Kyoto en busca de clientes y viajar
hacia el este hasta Edo. Allí, incómodo e infe-
liz, anhelaba la vida refinada de la capital.

Este biombo es uno de los dos que posee el
Museo; el biombo izquierdo, también en la co-
lección del Museo, es del mismo tamaño y
completa la representación de Yatsuhashi.
Compra, donación de Louisa Eldridge McBurn-
ey, 1953, 53.7.2

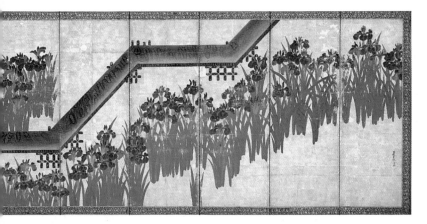

13 Recipiente para vino

Periodo Momoyama, c. 1596-1600
Madera lacada; a. 25 cm, diám. 17,8 cm

Este recipiente para sake (*chōshi*) pudo emplearlo el general momoyama Toyotomi Hideyoshi (1536-1598), el flamante gobernador que unificó el Japón en la última década del siglo XVI. Su mausoleo, el Kōdaiji de Kyoto, fue amueblado con las lacas más finas preparadas por la familia Kōami. Las obras de este estilo, llamadas lacas Kōdaiji, se caracterizan por primeros planos de plantas otoñales pintados a base de sencillos dibujos dorados. La diagonal que separa los dibujos, mitad de fondo dorado y mitad de fondo negro, es típica de los lacados de Kōdaiji. El brusco contraste entre las dos zonas fue una invención del dibujo llamada *katami-gawari* (lados alternativos), que, en torno al 1600, emplearon los artistas no sólo para el lacado, sino también en la cerámica y en los tejidos. *Compra, donación de la Sra. de Russell Sage, por intercambio, 1980, 1980.6*

14 Cuenco con tapadera

Periodo Edo temprano, finales del s. XVII
Porcelana Arita, tipo Kakiemon; porcelana pintada de azul bajo barniz y esmalte sobre barniz; a. 35 cm, diám. 31,4 cm

En la actualidad se conocen al menos ocho estos cuencos hondos, de los que en algur casos se ha perdido la tapadera. Al igual d éste, la mayoría se han hallado en Europa. duda se producían para el mercado de exp tación hacia finales del siglo XVII, bajo la fluencia de la *famille verte* K'ang-hsi (n. 58 probablemente se originaron en el mismo h no. El dibujo simétrico pintado sobre la tapa sobre el cuenco se coordina para mostrar par de pájaros con crisantemos en un lad un par de pájaros con peonias en el otro. lección Harry G. C. Packard de Arte Asiát donación de Harry G. C. Packard y comp Fondos Fletcher, Rogers, Harris Brisbane D y Louis V. Bell, legado de Joseph Pulitzer y nación del Fondo Annenberg, Inc., 19 1975.268.526*

15 Traje Nō

Periodo Edo, principios
del s. XVIII
*Seda y brocado de oro;
l. 150,9 cm*

El fondo de seda de este hermoso traje está tejido en un dibujo de franjas alternativas de anaranjado pálido y crema anudando los hilos de la urdimbre con la intención de reservarlos para el tinte. El anudado suelto permitía que una parte del tinte empapara zonas adyacentes, creando en la tela un efecto suavemente difuminado. Sobre las franjas de color crema de seda mate se ha tejido en brillante seda verde un afortunado dibujo de pinos y bambú. La técnica, conocida como *karaori* (tela china) se distingue del bordado por la dirección uniforme de toda la trama flotante, que se extiende en largas "puntadas" sobre la superficie. El *karaori* es exclusivo de los trajes Nō y se utiliza como túnica exterior de los personajes femeninos. *Compra, donación de la Sra. de Russell Sage, por intercambio, 1979, 1979.408*

6 HISHIKAWA MORONOBU,
Periodo Edo, 1625-1694
Amantes en el jardín
Tinta sobre papel; 27,3 × 39,4 cm

Hishikawa Moronobu, considerado el creador del dibujo japonés en hojas sueltas, fue también un extraordinario pintor e ilustrador de libros. Se cree que este dibujo constituía la primera página de una serie de doce *shunga*, o dibujos eróticos, que datan de 1676-1683.

En él, una joven pareja se abraza en un rincón del jardín. En primer plano unas plantas otoñales en plena floración han proliferado tanto que casi envuelven a los amantes. En contraste con las finas líneas de las plantas, el cabello de los amantes y los vestidos se pintan en grandes masas, focalizando así la atención del espectador sobre la pareja. Las líneas sinuosas de los vestidos de los amantes se repiten en la roca y en el agua, uniendo las figuras física y espiritualmente con el entorno natural. *Fondo Harris Brisbane Dick y Fondo Rogers, 1949, JP 3069*

INDIA Y PAKISTÁN

7 Par de pendientes reales
Indios, quizá de Andhra Pradesh, c. s. I a.C.
Oro; izq.: l. 7,7 cm; dcha.: l. 7,9 cm

Los adornos corporales en la antigua India poseían verdadero sentido social y religioso. La joyería se consideraba una forma artística mayor. Estos pendientes están diseñados como motivos vegetales, orgánicos y conceptualizados. Cada uno se compone de dos partes rectangulares de forma de capullo que crecen hacia afuera a partir de un zarcillo central de doble tallo. Un león alado y un elefante, ambos símbolos reales, aparecen en cada pendiente. Los animales son de oro repujado, recubiertos de granulación, y por tanto perfectamente detallados, empleando gránulos, retazos de alambre y lámina, y piezas de oro forjadas individualmente y trabajadas al martillo. Estos pendientes son el ejemplo más exuberante de joyería india que se conoce. Su tamaño, peso, artesanía y uso de los emblemas reales no dejan lugar a dudas de que se trataba de un encargo regio. *Donación de las Colecciones Kronos, 1981, 1981.398.3,4*

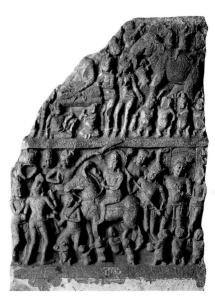

18 Estela con escenas de la vida de Buda
India, Andhra Pradesh, Nagarjunakonda,
primera mitad del s. IV
Piedra caliza; a. 144,1 cm

Esta estela muestra la Gran Partida: el príncipe Siddhartha (que más tarde se convertiría en Buda) abandona su familia y el palacio de Kapilavastu en la oscuridad de la noche. Renunciando a su vida de noble, se aventura en la búsqueda del conocimiento. Este hecho devino no una parte arquetípica del repertorio pictórico budista con poca variación en los personajes. Suelen aparecer el caballo de Siddhartha y su sirviente, así como los dioses que se regocijan de la decisión de Siddhartha. A menudo, personajes enanos sostienen el caballo para amortiguar el sonido de sus cascos y evitar así que se despierten los ocupantes del palacio. En esta descripción, el gran dios védico Indra sostiene un quitasol, símbolo de la realeza, por encima de Siddhartha. La segunda escena de la estela describe a Siddhartha en Bodhgaya, donde adquirió el conocimiento y se convirtió en Buda. *Fondo Fletcher, 1928, 28.105*

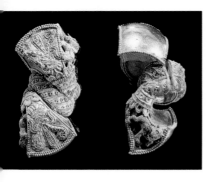

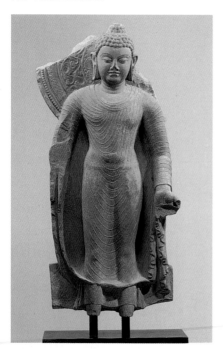

20 Buda de pie

Pakistaní, estilo Gandhara, c. s. VI
Bronce; a. 33,6 cm

Los estilos escultóricos de la antigua región de Gandhara están bien representados en los ri cos restos de piedra y estuco. También persis ten unos raros bronces pequeños, casi siem pre representaciones de Buda erguido. Com el Buda del estilo Gandhara es de vital impor tancia, y sirve también como uno de los protoi pos para las primeras imágenes e iconografía budistas por todo el Lejano Oriente y sur d Asia, no debe sobreestimarse la importanci de estas imágenes portátiles de bronce.

De pie o sobre un pedestal levantado, el Bu da levanta su mano derecha en el gesto d ahuyentar el miedo (*abhayamudra*). Su man izquierda coge una esquina de su túnica. L mandorla forma un halo completo en torno a cuerpo cuyo perímetro consiste en llamas est lizadas. Este Buda, representante del estil Gandhara en su forma más madura, es una d las esculturas de bronce más importantes de mundo budista antiguo. *Compra, Fondos Rog ers, Fletcher, Pfeiffer y Harris Brisbane Dick, legado Joseph Pulitzer, 1981, 1981.188*

19 Buda de pie

India, Mathura, periodo Gupta, s. V
Arenisca roja moteada; a. 85,4 cm

El periodo Gupta fue la Edad Dorada de la In dia, cuando florecieron las artes y las ciencias bajo el generoso mecenazgo imperial. En es cultura surgió un nuevo naturalismo; un siste ma estético muy refinado produjo curvas más suaves, más delicadas, y lisas formas fluidas. Como se practicaba en los dos centros más importantes, las ciudades sagradas de Mathu ra y Sarnath, el estilo Gupta poseía un amplio radio de influencia. Este Buda bien modelado y elegantemente proporcionado es uno de los más representados en el arte del sureste asiá tico: erguido, con la mano derecha (ahora per dida) elevada en el gesto de ahuyentar el mie do o protector (*abhayamudra*) y la izquierda baja sujetándose un trozo del vestido. El porte inmutable y la serena magnificencia de la esta tua son característicos de la más exquisita es cultura antigua del sur de Asia. *Compra, dona ción de Enid A. Haupt, 1979, 1979.6*

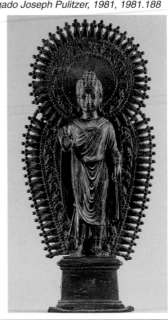

21 Padmapani Lokeshvara sedente en meditación

Pakistaní, región del valle Swat (o Cachemira) primera mitad del s. VII
Bronce dorado con incrustaciones de plata y cobre; a. 22,2 cm

Esta soberbia escultura, uno de los mejores más antiguos bronces del valle Swat que s conocen, refleja fielmente la inspiración d lenguaje Gupta del norte de la India durante siglo VI. Ocupa una posición central en el ar indio, e ilustra la transición entre el estilo Gupt del siglo VI y las grandes tradiciones escultó cas del siglo VIII en Cachemira y la región d valle Swat. *Fondos Harris Brisbane Dick y Fle cher, 1974, 1974.273*

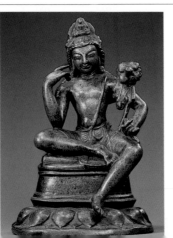

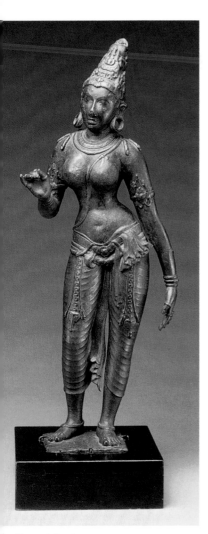

23 Vishnú de pie

Indio, Tamilnadu, dinastía Chola, s. X
Bronce con pátina de cardenillo; a. 85,7 cm

Este Vishnú de cuatro brazos se halla sobre una base de doble loto soportada por una peana. La mano derecha superior sostiene un disco flamígero y la izquierda superior una concha. La mano derecha inferior forma el gesto de ahuyentar el miedo (*abhayamudra*), mientras que la mano izquierda inferior, con los dedos extendidos, señala diagonalmente hacia abajo. La figura porta una corona cilíndrica apuntada y está abarrotada de pendientes, collares, brazaletes, tobilleras, anillos en los dedos de las manos y los pies. El cordel sagrado consta de tres hilos que, se dice, representan las tres letras de la sílaba mística "om". Las anillas que se encuentran en las cuatro esquinas de la base pudieron servir para insertar postes y transportar la imagen en las procesiones ceremoniales. El estilo monumental y el soberbio modelado de esta pieza son un ejemplo de la maestría del primer arte Chola. *Compra, donación de John D. Rockefeller III, 1962, 62.265*

Parvati de pie
India, Tamilnadu, dinastía Chola, s. X
Bronce; a. 69,5 cm

Parvati, la consorte de Shiva, se halla representada de pie en la postura *tribhanga* (de triple ángulo). El ágil brazo izquierdo descansa sobre su costado y la mano derecha está parcialmente levantada (en otro tiempo pudo sostener un loto). Lleva el cabello recogido hacia arriba en una corona cónica decorada con intrincados ornamentos. Los rizos se derraman sobre los hombros en forma de abanico. Supera la cantidad habitual de joyería; ésta incluye un rico ceñidor con dos largas borlas en forma de *dhoti*, bellamente estilizado en una sinfonía de pliegues. El porte lírico y rítmico del cuerpo, en especial de las caderas y miembros inferiores, es característico del dominio alcanzado por los grandes bronces del sur de la India a principios del siglo X, cuando la dinastía Chola empezó a cobrar poder. Esta hermosa imagen fue fundida por el proceso de cera perdida. *Legado de Cora Timken Burnett, 1956, 57.51.3*

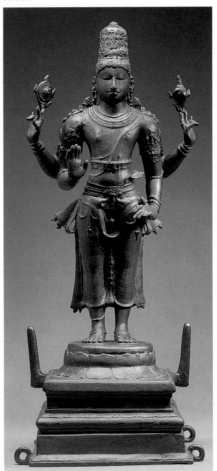

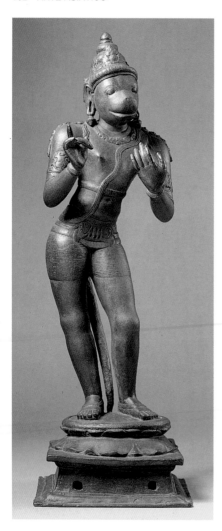

24 Hanuman de pie

Indio, Tamil Nadu, dinastía Chola, s. XI
Bronce; a. 64,5 cm

Hanuman, el jefe del gran clan mono, era ▮
aliado de Rama (un avatar de Vishnú). Su hi▮
toria es una de las más fascinantes de la teol▮
gía hindú; también es de gran valor didáctico▮
moral: en *El Ramayana*, el valor, coraje y lea▮
tad de Hanuman sirven como ejemplo supr▮
mo. En la escultura de bronce Chola, Han▮
man se representa siempre de pie, ligeramen▮
inclinado, en actitud obediente a Rama. Sue▮
formar parte de un grupo que incluye a Rama▮
al hermano de Rama (Lakshmana) y su esp▮
sa (Sita). Salvo su gruesa cola y rostro simie▮
co, Hanuman tiene cuerpo humano. Aquí se i▮
clina algo hacia adelante, parece absorto ▮
una conversación. Las representaciones Cho▮
de Hanuman son raras y probablemente es▮
ejemplo sea el más exquisito que se conoc▮
Compra, 1982, 1982.220.9

25 Yashoda y Krishna

India, Karnataka, periodo Vijayanagar, c.s. X▮
Cobre; a. 33,3 cm

La leyenda de Krishna se cuenta en los libr▮
diez y once de *El Bhagavata Purana*, la gr▮
épica hindú. Siendo niño, cambiaron a Krish▮
por la hija de una pareja de pastores, para e▮
tar que lo asesinara el malvado rey Kams▮
Las historias de las heroicas proezas de Kris▮
na son muy conocidas y veneradas por l▮
pueblos indios, pero las leyendas concernie▮
tes a su infancia y juventud son especialmen▮
queridas. El tema de la pastora Yashoda c▮
su ahijado, Krishna, en brazos es muy raro ▮
el arte indio, sobre todo en la escultura. Aq▮
aparece amamantando al dios niño; con ▮
mano izquierda sostiene la cabeza de Krish▮
y con la derecha lo sujeta contra su cintu▮
Esta descripción es uno de los retratos más ▮
timos y tiernos de la historia del arte ind▮
Compra, donación del Consorcio Caritativo ▮
ta Annenberg Hazen, en honor a Cynthia H▮
zen y Leon Bernard Polsky, 1982, 1982.220.▮

AFGANISTÁN

26 Linga con un rostro (*Ekamukhalinga*)

Afgano, periodo Shahi, s. IX
Mármol blanco, a. 57,2 cm

En la teología hindú, el culto de la linga (em-
blema fálico) es el culto del gran principio ge-
nerador del universo conceptualizado como un
aspecto del dios Shiva. La linga es normal-
mente el icono más sacrosanto de un templo
Shaivit y se aloja en el lugar más sagrado.

El símbolo fálico puede ser liso o tener talla-
das de una a cinco caras. La parte inferior de
la linga se colocaba en un pedestal de piedra,
la *pitha* o *pindika*, que teóricamente correspon-
día a los genitales femeninos, aunque no en su
forma real. Esta escultura muestra la represen-
tación ortodoxa de una linga con un solo rostro
de Shiva, una *ekamukhalinga*. A la manera tra-
dicional, Shiva lleva el creciente lunar en su
doble moño; también lleva pendientes y un co-
llar, sus adornos habituales. Sobre su frente
aparece el tercer ojo vertical. Se trata de una
obra maestra de la escuela Shahi, que trabaja-
ba casi exclusivamente con mármol blanco.
Fondo Rogers, 1980, 1980.415

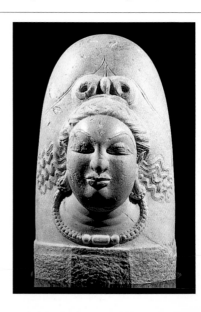

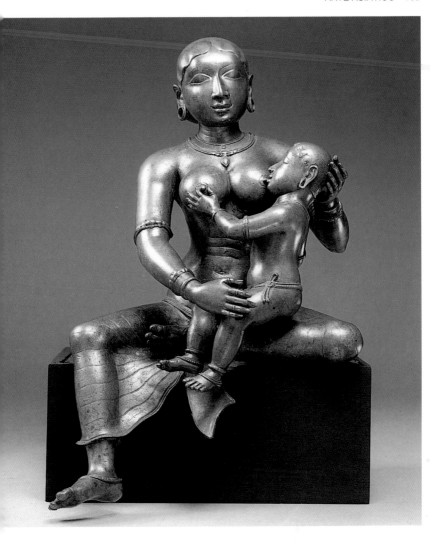

NEPAL

7 Bodhisattva de pie
epalí, ss. VIII-IX
ronce dorado; a. 30,4 cm

sta mayestática escultura es uno de los bron-
es nepalíes antiguos más extraordinarios que
xisten. Hábilmente modelado, el *Bodhisattva*
e pecho desnudo se encuentra en una sutil
ostura de contrapunto, la pierna derecha lige-
amente relajada, con el peso del cuerpo des-
ansando sobre la pierna izquierda rígida. Sos-
ene un espantamoscas en la mano derecha
evantada y en la izquierda el tallo de un loto,
el que no se ha conservado la parte superior.
l dios está ataviado según la moda de la épo-
a, con el complemento normal de joyería. El
ordón sagrado arranca del hombro izquierdo
asta la rodilla derecha y una faja le cruza dia-
onalmente el abdomen y termina en pliegues
olgantes de puntas afiladas. La compleja dis-
osición de los vestidos equilibra la intrincada
arte inferior del tallo de loto. El alto moño y la
ara tripartita acentúan las elegantes propor-
iones de esta esbelta figura. *Donación de
Margery y Harry Kahn, 1981, 1981.59*

28 Maitreya de pie
Nepalí, ss. IX-X
Cobre dorado policromado; a. 66 cm

El arte nepalí del siglo IX está influido por el ar-
te de la India. En esta escultura, la elegancia
del estilo Pala de Nalanda se combina con una
estética propiamente nepalí. Esta imagen
grande de Maitreya, el *bodhisattva* mesiánico,
se halla de pie en una pronunciada postura *tri-
bhanga* (de triple ángulo). La sensual exagera-
ción de la pose es bastante rara en el arte ne-
palí de este periodo temprano. Se trata de un
escultura extraordinariamente radiante y atrac
tiva. No sólo es uno de los bronces nepalíe
más grandes que se conservan en Occidente
sino también el único ejemplo de tan refinad
elegancia combinada con una economía aus
tera de decoración superficial. La imagen e
obra de un maestro escultor que ha combinad
una presencia profundamente espiritual con u
sistema de volúmenes bellamente orquesta
do. *Fondo Rogers, 1982, 1982.220.12*

9 Hari-Hara

amboyano, periodo pre-Angkor,
finales del s. VII - principios del VIII
renisca calcárea; a. 90,1 cm

as estatuas pre-Angkor se encuentran entre
as más raras y hermosas esculturas del sures-
e asiático, y se caracterizan por un tratamien-
o bastante naturalista del cuerpo y con fre-
uencia por una superficie pulimentada. Son
eles a la estética del periodo Gupta de la In-
a (n. 19) y la iconografía suele ser hindú. Ha-
-Hara es un dios sincrético hindú, que combi-
a los aspectos y poderes de Shiva y Vishnú.
sta iconografía era popular en el sureste
siático durante los siglos VI al IX y el Hari-Ha-
a de cuatro brazos del Museo sigue las tradi-
ones ortodoxas. Su tocado está dividido por
a mitad, en un lado muestra los rizos de Shiva
en el otro la mitra alta y sin ornamentación de
ishnú. La mitad del tercer ojo vertical de Shi-
a se halla incisa en la frente. La mano izquier-
a superior probablemente sostuviera una
oncha y la mano izquierda inferior descansara
obre una maza, ambos atributos de Vishnú.
a mano derecha superior quizá sostuviera el
idente de Shiva y extendiese la derecha infe-
or hacia el fiel. *Compra, donación de Lauran-
e S. Rockefeller y donación anónima, 1977,
977.241*

30 Ganesha de pie

Camboyano, periodo pre-Angkor,
segunda mitad del s. VII
Arenisca calcárea; a. 43,8 cm

Ganesha, el dios hindú de la suerte, con cabe-
za de elefante, se acepta popularmente como
el primer hijo de Shiva y Parvati. Es el dios que
controla los obstáculos –los inventa o los apar-
ta– y se le adora antes de empezar cualquier
empresa seria. Al igual que el Hari-Hara del
Museo (n. 29), esta escultura pertenece al pe-
riodo pre-Angkor (ss. VI-IX). Este gracioso y
pequeño Ganesha está bien modelado, con
acento en los volúmenes llenos del cuerpo y
de la cabeza. La calidad escultórica es tan so-
bresaliente y el espíritu de este delicioso dios
se ha captado tan bien que se encuentra entre
los mejores Ganeshas de piedra del periodo
pre-Angkor existentes. *Fondos Louis V. Bell y
Fletcher, 1982, 1982.220.7*

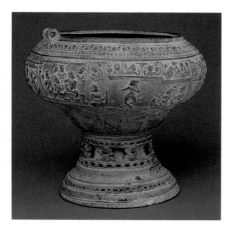

31 Cuenco de ofrendas
Malayo (?), c. ss. VII-VIII
Bronce; a. 20,9 cm

La sección superior de este extraordinario rec
piente de bronce presenta un friso continu
que describe dos escenas: una procesión qu
parte de una ciudad amurallada, y un patio d
palacio con músicos y una bailarina actuand
para un noble y su esposa, ambos sentados e
una plataforma elevada entre sirvientes y e
pectadores. La vasija es sin duda obra de u
taller avanzado y experto con un dinámico es
lo narrativo, pero se desconoce la función o
propósito del cuenco. Dado su complicado fr
so narrativo no se considera propio para usar
como cofre cinerario o cofre de fundación d
un edificio religioso. Tal vez fuera una impo
tante pieza votiva. No se han identificado la
escenas representadas. *Fondo Rogers, 197.
1975.419*

33 Brahma
Camboyano, periodo Angkor, estilo Bakheng,
finales del s. IX - principios del X
Piedra caliza; a. 120,7 cm

Esta figura del dios hindú Brahma de cuat
cabezas y cuatro brazos procede de Pras
Prei, según nos consta. Sin embargo, ese ten
plo pertenece al reinado de Jayavarman II (p
mera mitad del siglo IX), mientras que la escu
tura es del más puro estilo Bakheng. Por tant
si esta información es correcta, debió perten
cer a una fase posterior de este edificio.

Brahma viste un *sampot*; la colocación de e
ta prenda es típica del estilo Bakheng. Tan
bién son características de este periodo cier
rigidez y envaramiento de la figura. *Fondo Fl
tcher, 1935, 36.96.3*

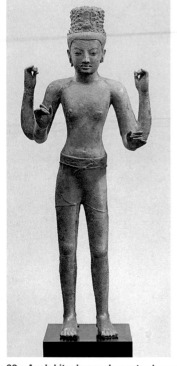

32 Avalokiteshvara de cuatro brazos
Tailandés, Prakhon Chai,
c. segundo cuarto del s. VIII
*Bronce incrustado de plata y cristal negro
u obsidiana; a. 142,2 cm*

En 1964 se descubrió en Prakhon Chai, Tailan-
dia, un grupo de bronces budistas. Se trata de
las obras de madurez de importantes talleres
obviamente relacionados con Si Tep y Lopburi
y reflejan, en una amalgama desigual, influen-
cias camboyanas, indias y mon. Esta pieza, la
mayor y una de las más exquisitas del hallaz-
go, representa a Avalokiteshvara, el *bodhi-
sattva* de compasión infinita. (Véanse también
nos. 6 y 8.) *Fondo Rogers, 1967, 67.234*

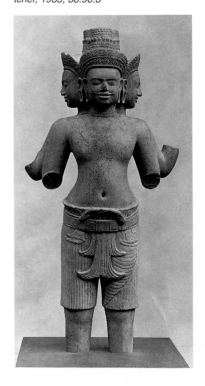

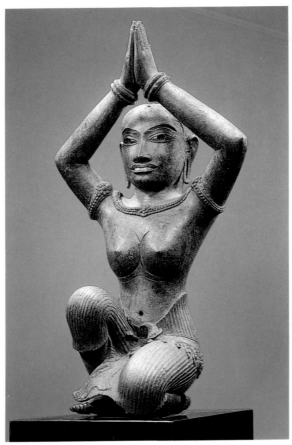

4 Reina arrodillada
Camboyana, periodo Angkor, estilo Bafuon,
. mediados s. XI
Bronce con restos de oro; ojos de plata
incrustada; a. 43,2 cm

Este es uno de los bronces más hermosos je-
ner de fuera de Camboya. En esta figura de
magnífico porte y equilibrio, las formas y volú-
menes se funden armoniosamente en todos
los ángulos de visión. En otro tiempo pertene-
ció a lo que debió ser un espectacular grupo
de bronce, hecho en los talleres imperiales y
alojado quizá en uno de los templos del gran
complejo Angkor. *Compra, legado de Joseph
H. Durkee, por intercambio, 1972, 1972.147*

PINTURA INDIA

5 Cubierta de manuscrito
India, ss. IX-X
Tinta y colores sobre tabla, recuadros
de metal; a. 5,7 cm

El formato y la iconografía de esta cubierta de
manuscrito lo relacionan con ilustraciones de
manuscritos Pala-nepalíes del siglo XI, pero el
estilo de pintura no sólo es considerablemente
anterior, sino que también se asocia con la tra-
dición de pinturas rupestres occidentales de
Ajanta, Bagh y Ellora. Esta cubierta es la única
conocida relacionada con estas tradiciones.
Las escenas descritas en el interior de la cu-
bierta, a excepción de la del panel central, son
de la vida de Buda. El panel central (del que
aquí se muestra un detalle) representa a Praj-
naparamita sedente flanqueada por *bodhi-
sattvas*. Eso demuestra casi con toda probabi-
lidad que el manuscrito de hoja de palma que
protegía esta cubierta era el *Ashtasahasrika
Prajnaparamita*, uno de los textos budistas
más importantes del periodo. *Donación de las
colecciones Kronos y del Sr. y la Sra. Peter
Findlay, 1979, 1979.511*

CHINA

36 Conjunto de altar

Dinastía Shang y principios de la Chou,
mediados del segundo milenio-principios
del primero a.C.

Mesa de altar, bronce; 18,7 × 89,9 × 46,4 cm

Este conjunto de altar ritual de bronce, que
consta de catorce objetos, es extraordinario
por estar completo y por la calidad y la vitali-
dad de las piezas individuales. Tuan Fang, vi-
rrey de la provincia de Shensi, compró el con-
junto cuando salió por primera vez a la luz en
1901. En 1924 el Museo lo adquirió de sus he-
rederos. La excavación de estos bronces está
indocumentada, pero se cree que proceden de
una tumba temprana Chou en Tou-chi T'ai en
Shensi. Los recipientes probablemente daten
de los periodos Shang y Chou temprano. Fun-
didos con un soberbio control de la técnica del
bronce, son el producto de una cultura en su
máximo esplendor. Estos recipientes están re-
lacionados con un culto a los antepasados, pe-
ro no está del todo clara la naturaleza exacta
de sus funciones sacrificales y rituales. *Fondo
Munsey, 1924, 24.72.1-14*

37 Buda

Dinastía Wei del Norte, 386-585
Bronce dorado; 140,3 × 49,5 cm

Es la estatua de bronce dorado Wei del Norte
más grande e importante de las descubiertas
hasta el momento. El Buda, sobre un pedestal
de loto, parece recibir a sus fieles. Su túnica
monástica cuelga a la manera del "ropaje mo-
jado", sus pliegues se arremolinan en torno a
pecho y los hombros y cuelgan en sinuosida-
des cada vez más anchas. La protuberancia
craneal (*usnisha*), los brazos extendidos y las
grandes manos membranosas son atributos
sobrenaturales de Buda. Una inscripción alre-
dedor de la base fecha la pieza en 477 y la
identifica con Maitreya, el Buda del futuro, pero
se han expresado dudas sobre la autenticidad
de esta inscripción. La magnífica imagen es
sin lugar a dudas del siglo IV. *Fondo John
Stewart Kennedy, 1926, 26.123*

38 Altar con Maitreya

Dinastía Wei del Norte, 524
Bronce dorado; a. 76,8 cm

Se dice que este intrincado y casi completo al-
tar budista fue excavado en 1924 en un pue-
blecito cerca de Cheng-ting fu en la provincia
de Hopei. Consiste en una agrupación magis-
tral de elementos diversos en un resplande-
ciente panteón budista. La figura central, el Bu-
da del futuro, Maitreya, se yergue frente a una
mandorla en forma de hoja, cuya superficie ca-
lada produce un efecto flamígero. Unas figuras
tocando diversos instrumentos musicales, con
sus vestiduras flotando hacia arriba, se en-
cuentran junto a las rosetas que decoran los
bordes de la mandorla. El Buda está flanquea-
do por dos *bodhisattvas* y otros dos se sientan
a sus pies. A cada lado de estas figuras seden-
tes se encuentran un par de fieles. En el cen-
tro, un genio sostiene un incensario protegido
por leones y guardianes. La inscripción del
dorso del podio fecha el altar en el 524 y revela
que la imagen fue encargada por un padre pa-
ra conmemorar la muerte de su hijo. *Fondo
Rogers, 1938, 38.158.1a-n*

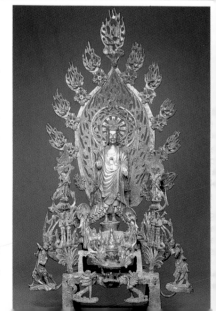

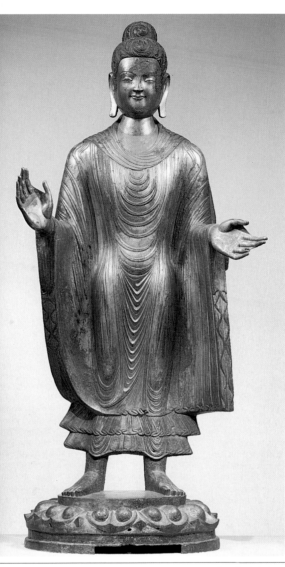

Buda sedente

nastía T'ang, s. VII
acado seco; a. 96,5 cm

e conservan pocas figuras chinas antiguas de
cado seco. En esta técnica, numerosas ca-
s de tela empapada en barniz se moldean
bre una armadura de madera hasta obtener
grosor y la forma deseados. La figura se pin-
en yeso, se policroma y se dora.

Se cree que este Buda procede de la provin-
a de Hopei. La simplicidad de la protuberan-
a craneal, el perfil cuadrado del cabello y los
sgos faciales claramente definidos delatan
origen del siglo VII. Restos de anaranjado y
rado aún iluminan la superficie gris de la fi-
ra. *Fondo Rogers, 1919, 19.186*

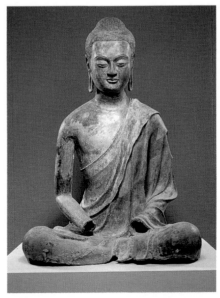

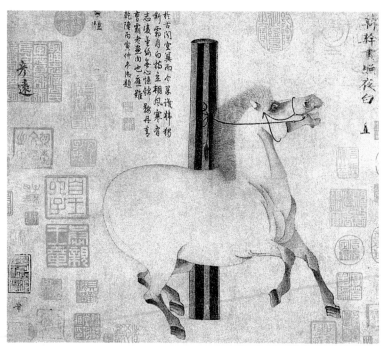

40 HAN KAN, dinastía T'ang, act. c. 742-756
Blanco brillo nocturno
Rollo; tinta sobre papel; 30,8 × 34 cm

El retrato realizado por Han Kan de *Blanco brillo nocturno*, uno de los caballos favoritos de Ming-huang (r. 712-756), emperador T'ang, quizá sea la mejor pintura de caballos del arte chino que se conoce. Comentado por eminentes críticos continuamente desde el siglo X, el corto rollo también tiene una distinguida ascendencia en forma de sellos y colofones. El ani-

mal de ojo fiero, resollando y encabritado, encarna el mito chino de los "corceles celestes" que eran dragones disfrazados. Aunque el caballo está amarrado a un firme poste, *Blanco brillo nocturno* irradia energía sobrenatural. Al mismo tiempo presenta el fiel retrato de un animal fuerte e inquieto. Las delicadas líneas de contorno están reforzadas por una modelado aguada de tinta pálida, en un estilo conocido como *pai-hua*, o "pintura blanca". *Compra, donación del Fondo Dillon, 1977, 1977.78*

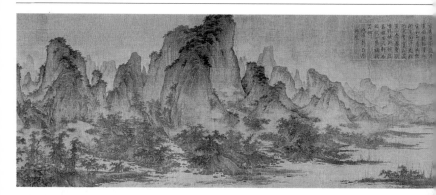

41 Montañas estivales
Dinastía Sung del Norte, s. XI
Rollo; tinta y color sobre seda; 45,1 × 114,9 cm

El estilo paisajístico monumental, en ascendencia a partir de la primera mitad del siglo X, alcanza su apogeo en torno a mediados del siglo XI. En la pintura de paisajes, el tema era la creación misma. Las montañas y los árboles contrastan y se complementan entre sí, según los conceptos de Yin y Yang en diversas relaciones de alto y bajo, duro y blando, luz y oscuridad, para crear infinitos cambios, variaciones y áreas de interés en un paisaje intemporal.

Montañas estivales, atribuido a Ch'ü Ting (act. c. 1023-1056), describe la inmensidad y multiplicidad del mundo natural. El mejor modo de apreciar una pintura así es acercarse e identificarse con una figura humana o un objeto hecho por el hombre que aparezca en la escena. La inmensidad del paisaje que circunda a los minúsculos viajeros es tan convincente como asombrosa. El conflicto y el desasosiego parecen muy lejos de un mundo de semejante esplendor visual. *Donación del Fondo Dillon, 1973, 1973.120.1*

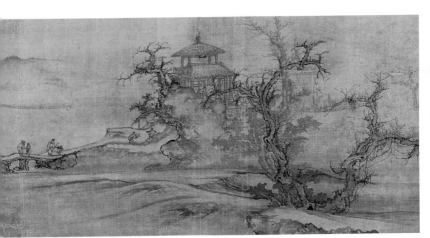

2 KUO HSI, dinastía Sung del Norte,
1000 - c. 1090
Árboles contra un paisaje llano
Rollo; tinta y color sobre seda; 34,9 × 104,8 cm

Durante el siglo XI, los paisajistas abandonaban las descripciones minuciosas de la naturaleza para explorar evocaciones de un humor concreto, un estilo antiguo o fenómenos temporales: el cambio de estaciones, las horas del día o los variados efectos del clima. En esta pintura, las ramas desnudas de los árboles y la densa niebla sugieren una tarde otoñal. Los viajeros acentúan la naturaleza efímera del momento. El paisaje se describe en aguadas turbias y pinceladas de contorno desdibujado que imparten la ilusión de una atmósfera cargada de bruma y contribuyen al talante introspectivo de la escena. Las rocas "sinuosas como nubes" y las ramas como "pinzas de cangrejo", rasgos característicos de Kuo Hsi, el consumado paisajista de finales del siglo XI, añaden a la pintura un sentido de ensoñación. *Donación de John M. Crawford, Jr. en honor de Douglas Dillon, 1981, 1981.276*

3 EMPERADOR HUI-TSUNG,
dinastía Sung, 1082-1135
Pinzones y bambú
Rollo; tinta y color sobre seda; 27,9 × 45,7 cm

Qué afortunados aquellos insignificantes pájaros por haber sido pintados por este sabio", reflexionaba el famoso experto Chao Meng-fu (1254-1322) en un colofón adjunto a esta pintura preciosa. El sabio al que se refiere es Hui-tsung, octavo emperador de la dinastía Sung y el artista de más talento de su linaje imperial. Durante su reinado (1101-1125) gastó grandes sumas en busca de fina caligrafía, grandes pinturas y espectaculares rocas para sus jardines. *Pinzones y bambú* ilustra el estilo superrealista de la pintura de pájaro y flores practicada en la Academia de Pintura de Hui-tsung. La pintura está firmada a la derecha con el monograma del emperador sobre un sello que dice: "escritura imperial". Más de cien sellos de los subsiguientes propietarios manchan el rollo. El rollo también es valioso por la soberbia caligrafía en forma de comentarios apreciativos que glosan la pintura. *Colección de John M. Crawford, Jr. Compra, donación de Douglas Dillon, 1981, 1981.278*

44 Huida del emperador Ming-huang a Shu
Dinastía Sung del Sur, s. XII
Rollo vertical; tinta y colores sobre seda;
82,9 × 113,7 cm

En el año 745, después de treinta y tres años de competente reinado, el emperador T'ang, Ming-huang (r. 712-756) se enamoró de la concubina Yang Kuei-fei. Al desatender sus obligaciones, florecieron las intrigas en la corte y en el año 755 Yang Kuei-fei sufrió un ataque. Mientras huía de la capital en Sian a la seguridad de Shu (provincia de Szechuan), el emperador se enfrentó con tropas amotinadas que le forzaron a sancionar la ejecución de Yar Kuei-fei. Ming-huang cedió con horror y ve güenza y poco después abdicó. La pintura presenta a la escolta imperial avanzando p un paisaje sombrío después de la ejecució Un guardia de palacio, que sonríe ante la a sencia de jinete, sigue al caballo blanco ric mente ajaezado de Yang Kuei-fei. El desco solado emperador, vestido con una túnica roj cabalga a la derecha. (Esta pintura se llamat *El caballo de homenaje* en anteriores public ciones del Museo.) *Fondo Rogers, 194 41.138*

45 CH'IEN HSUAN, final de la dinastía Sung del sur-principio de la Yüan, c. 1235 - post. 1301
Wang Hsi-chih mirando los gansos
Rollo; tinta, color y oro sobre papel;
23,2 × 92,7 cm

Su estilo "verdeazulado" es un procedimiento conscientemente "primitivo". El idioma "verdeazulado" se originó en el periodo T'ang (618-907), y sus rasgos característicos son la técnica del perfil "de cerco de hierro" y el uso de co- lores verdes y azules mates y minerales. E *Mirando los gansos*, este arcaico idioma no vehículo no realista perfecto para expresar tema clásico de la historia del arte. Wang Hs chih (321-379), el maestro de caligrafía de f ma legendaria, deriva la inspiración de las fo mas naturales. Se dice que resolvió difícil problemas técnicos de escritura observan los gráciles movimientos de los gansos. *Dor ción del Fondo Dillon, 1973, 1973.120.6*

CHAO MENG-FU,
Dinastía Yüan, 1254-1322
Pinos gemelos contra un paisaje llano
Rollo; tinta sobre papel; 26,7 × 106,7 cm

Chao Meng-fu, miembro del clan imperial
Sung, era joven cuando la dinastía Sung del
Sur sucumbió bajo los mongoles. En 1286 emi-
gró al norte para servir en la corte mongola; allí
entró en contacto con la tradición paisajista de
la dinastía Sung del Norte. En la pintura Sung
del Sur la función primaria de la pincelada era
representar la forma, ya fuera como perfil o co-
mo pincelada modeladora. Chao aconsejó que
se emplearan técnicas caligráficas en pintura,
declarando que "la caligrafía y la pintura siem-
pre han sido lo mismo". Rocas y pinos, un te-
ma popularizado por los maestros Sung del
Norte (n. 42), actúan aquí como vehículo de la
expresiva pincelada de un maestro de la cali-
grafía. El método de Chao influyó en pintores
posteriores, permitiéndoles "escribir" sus senti-
mientos de manera pictórica. *Donación del
Fondo Dillon, 1973, 1973.120.5*

47 NI TSAN, finales de la dinastía Yüan -
principios de la Ming, 1301-1374
Bosques y valles de Yü-shan
Rollo vertical; tinta sobre papel; 95,3 × 35,9 cm

El último periodo Yüan –los años que van de
1333 a 1368 y que asistieron a la derrota de
los mongoles– se encuentra entre los más
caóticos de la historia de China. Uno de los
Cuatro Grandes Maestros de esta época, Ni
Tsan, desarrolló sólo una composición básica
de paisaje: escasos árboles, a veces un pabe-
llón vacío a la orilla de un río y montañas dis-
tantes en la orilla opuesta. En este rollo fecha-
do en 1372, los árboles, como amigos solita-
rios, se apiñan contra un fondo de otro modo
desolado. La quietud de los árboles y las rocas
se hace más cautivadora cuando se contem-
plan como símbolos de pensamientos profun-
dos y melancólicos. *Donación del Fondo Dil-
lon, 1973, 1973.120.8*

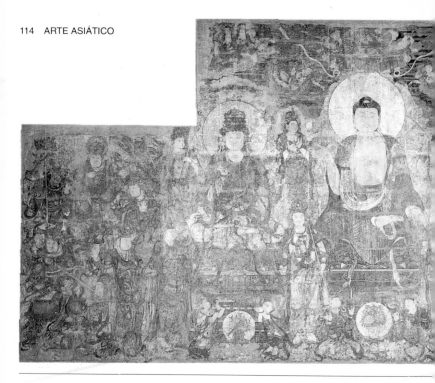

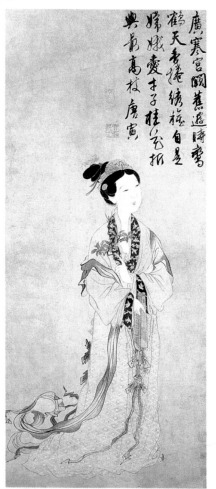

49 T'ANG YIN, dinastía Ming, 1470-1524
La diosa de la luna Ch'ang O
Rollo vertical; tinta y colores sobre papel;
135,3 × 58,4 cm

En 1499, T'ang Yin, estudiante y pintor de e
traordinario talento, renunció a todas las po
bilidades de seguir una carrera oficial tras e
tar implicado en un escándalo por unos ex
menes. Se volcó en la pintura y la poesía pa
subsistir, llevó la vida de un estudiante disol
y murió en la pobreza. Esta pintura brillan
mente ejecutada (c. 1510) es un doloroso
cuerdo de los arruinados sueños de T'ang
de triunfo en los exámenes oficiales, simboliz
dos en la rama de casia en la mano izquier
de la diosa. (Juego de palabras entre "cas
[*kuei*] y "nobleza", que se pronuncia igual.)
poema de T'ang Yin en caligrafía negrita d
así: "Ch'ang O, enamorada del dotado es
diante,/ le ofrece la rama más alta del árbol
casia". La cara plana y oval y las elegantes
sinuosas vestiduras de la diosa de la luna
flejan el énfasis Ming en una hermosa línea
ligráfica en lugar de en la forma tridimension
Donación de Douglas Dillon, 1981, 1981.4.2

48 La congregación del Buda Shakyamuni

Provincia de Shansi, c. segundo cuarto
del s. XIV

Pigmentos de base acuosa sobre arcilla mezclados con un conglomerado de lodo y paja; 7,52 × 15,12 m

La provincia septentrional de Shansi es una región rica en monumentos de arte budista. En los siglos XIII y XIV, a lo largo de la orilla inferior del río Fe, floreció en Shansi una escuela característica de pintura mural, que incluye ejemplos tanto budistas como taoístas. Este mural monumental encarna el enfoque amanerado y elegante de los artistas del río Fen. Las congregaciones budistas se disponen simétricamente en torno a una gran imagen central de Buda en uno de sus aspectos o manifestaciones. Aquí Shakyamuni (el Buda histórico) se halla flanqueado por dos *bodhisattvas* importantes y, a su vez, la tríada está rodeada por una hueste de figuras divinas, mitológicas o simbólicas. Estos murales pretendían ofrecer a los creyentes iletrados una expresión visual de la metafísica Mahayana budista. En este periodo no eran los principales objetos de devoción, sino que se pintaban como fondo de la escultura. *Donación de Arthur M. Sackler en honor de sus padres, Isaac y Sophie Sackler, 1965, 65.29.2*

50 HUNG-JEN, finales de la dinastía Ming - principios de la Ch'ing, 1610-1664

Pino dragón sobre el monte Huang

Rollo vertical; tinta y color sobre papel; 192,7 × 79,4 cm

Hung-Jen fue la figura central de la escuela de pintores Anhwei, cuyo vínculo común era la fascinación por Huang-shan (montaña amarilla) en la provincia de Anhwei. Esta obra monumental es uno de los muchos "retratos" que el pintor monje hizo de los curiosos pinos que colgaban de los escarpados picos de granito de la montaña. Aunque la pintura de Hung-Jen parece dominada por una indiferente inteligencia moral, a veces una intensa emoción subyace tras la superficie. Aquí la tenacidad del pino tortuosamente doblado refleja la convicción del artista como leal Ming. Al igual que el pino, vivía una precaria existencia (Hung-Jen eligió ser monje budista, rechazando la comodidad y la seguridad de un cargo oficial bajo la dinastía Ch'ing). *Donación de Douglas Dillon, 1976, 1976.1.2*

51 WANG HUI, dinastía Ch'ing, 1632-1717
**El segundo viaje por el sur del emperador
K'ang-hsi**
*Rollo n. 3; tinta y colores sobre seda;
0,68 × 13,93 m*

En 1689 el emperador K'ang-hsi (r. 1662-172
realizó un gran recorrido por el sur de Chi
para inspeccionar sus dominios. Encargó
Wang Hui inmortalizar en la pintura tan impc
tante viaje, y, entre 1691 y 1698, Wang y s
ayudantes realizaron una serie de doce su
tuosos rollos. Wang Hui dibujó la serie y ta
bién pintó buena parte de los pasajes paisaj
ticos, dejando a sus ayudantes las figuras, l
dibujos arquitectónicos y el trabajo más rutir
rio. Este rollo –*Desde Chi-nan a T'ai-an y a
censión al Monte T'ai*– es el tercero del conju
to. Recoge el viaje del emperador por la pr
vincia de Shantung y culmina con una panor
mica del monte T'ai, la famosa "cima cósmi
de Oriente", donde dirigió una ceremonia
culto celeste. El paisaje del fondo, pintado
tinta y colores fríos con predominio del azul
el verde, es típico del estilo de los últimos añ
de Wang Hui. *Compra, donación del Fondo
llon, 1979, 1979.5*

52 El Patio Astor

El Patio Astor está copiado de un patio escolás-
tico que se halla en el Jardín del Maestro de las
Redes de Pesca en Suchow, ciudad famosa
por su arquitectura de jardines. Los jardines
chinos estaban destinados a ser vividos ade-
más de vistos. La fórmula de la arquitectura do-
méstica, repetida durante miles de años, era
construir las habitaciones en torno a un patio
central que proporcionaba luz, aire y una visión
exterior a cada habitación. El jardín escolástico
empezó con formas de la arquitectura domésti-
ca y les añadió la naturaleza silvestre. Al agran-
dar los patios y los edificios, incrementando las
plantas, añadiendo rocas y agua, el estudioso

creaba un microcosmos del mundo natural.
el jardín escolástico, como en el Patio Astor,
logra una complejidad de espacio mediante
uso ordenado de los contrarios Yin y Yang:
curidad y luz, dureza y delicadeza.

Este patio jardín representa el primer int
cambio cultural permanente entre los Estad
Unidos y la República Popular de China. L
materiales necesarios para la construcción
reunieron y manufacturaron en China y artes
nos chinos construyeron casi por entero el p
tio. La Fundación Vincent Astor proporcio
los fondos para la construcción del Patio Ast
que incluye el vestíbulo Ming en su extrem
norte.

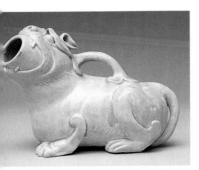

Recipiente
[Seis] Dinastías, final de las dinastías del Norte -
[Din]astía Sui, c. segunda mitad del s. VI
[Gr]es con barniz celedón; l. 30,2 cm

[Est]a magnífica escultura de un animal agaza-
[pa]do encarna el afecto y la gracia con que los
[chi]nos representaban a los animales. El barniz
[ver]de de oliva es un interesante ejemplo de una
[cat]egoría importante de verdes vidriados a alta
[tem]peratura, generalmente llamados "verdece-
[lad]ones" en Occidente. Ya desde la dinastía
[Ha]n hasta la era Sung, en numerosos hornos
[de] las provincias septentrional de Chekiang y
[me]ridional de Kiangsu, se fabricó un grupo ex-
[tra]ordinariamente importante de objetos de
[gre]s vidriado con celedón. Estas cerámicas se
[su]elen denominar proto-Yüeh y Yüeh, proba-
[ble]mente por una capital administrativa que en
[un] tiempo se llamaba Yüeh Chou.
[R]ecientes hallazgos funerarios y de lugares
[de] cochura sugieren que durante las Seis Di-
[na]stías, a mediados del siglo VI, probablemen-
[te] surgió otra tradición de gres de barniz verde
[en] el norte de China. El análisis de la composi-
[ció]n de este recipiente indica que puede asig-
[nar]se con cierta seguridad a este grupo menos
[co]nocido de cerámica del norte. *Fondo Harris*
[Bri]sbane Dick, 1960, 60.75.2

54 Jarro
Dinastía T'ang, c. s. IX, probablemente de los
hornos de Huang-tao, provincia de Honan
Gres bañado en barniz; a. 29,2 cm

Entre la cerámica T'ang más espectacular se
encuentra este gres con una capa marrón os-
cura o casi negra de barniz bastante gruesa,
que parece añadir poder a las ya enérgicas for-
mas. A veces, el barniz oscuro se baña con
audaces escarchaduras de un color que con-
traste, incluyendo tonalidades crema, gris, azul
y color de lavándula. Parece que estas porcio-
nes de color se han aplicado al azar y se las ha
dejado resbalar sobre el barniz. Es probable
que la rara forma de este jarro hermoso se ba-
sara en un prototipo de cuero. Como en el cue-
ro original, se podía pasar un cordel alrededor
de las dos arandelas de los costados. El rever-
so es plano, lo que permitía fijar el jarro para
transportarlo. *Donación del Sr. y la Sra. John
R. Menke, 1972, 1972.274*

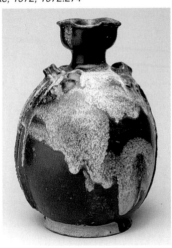

55 Cuenco
Cinco Dinastías, s. X, cerámica Yüeh,
probablemente de un horno vecino
a Shan-lin Hu, provincia de Chekiang
Gres con barniz de celedón; diám. 27 cm

Los objetos barnizados con celedón, que du-
rante siglos fueron el orgullo de los hornos
Yüeh, llegaron a su apogeo durante el periodo
de las Cinco Dinastías (907-960), cuando los
alfareros de Yüeh modelaron algunas de las
cerámicas más excelentes de la historia de la
región. Una parte importante de su producción,
conocida como *mi-se yao*, "cerámica de color
prohibido", se reservaba para los príncipes
Wu-Yüeh, que controlaban la zona. Uno de los
grandes tesoros de la colección lo representa
esta cerámica especial: este cuenco con un di-
bujo maravilloso de tres briosos dragones bajo
un barniz reluciente de color verde pálido
translúcido. La grácil agilidad demostrada por
los dragones al desplazarse por un fondo de
olas es un tributo a la técnica sin par del alfare-
ro, que, con un punzón sobre la arcilla húme-
da, ha creado un movimiento virtualmente per-
petuo. (La cola de un dragón está recogida ba-
jo su pata trasera, marca de origen Yüeh.)
Fondo Rogers, 1917, 18.56.36

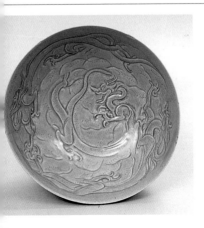

56 Aguamanil

Dinastía Sung del Norte, ss. XI-XII, probablemente de los hornos Huang-pao Ch (Yao Chou), provincia de Shensi
Gres con barniz de celedón; a. 21 cm

Este magnífico aguamanil demuestra el tale especial de los alfareros Sung para reforza forma y el vidriado, relegando el ornamento rol de complemento, más que de dominio objeto. El cuerpo está brillantemente inciso c dos aves fénix volando entre un fondo de vo tas, flores convencionalizadas y hojas en f ma de hoz. El dibujo en relieve está resalta por el barniz translúcido de color verde oli que se acumula en las áreas hundidas. De sobre tres patas en forma de máscaras an nazadoras que terminan en garras, el aguan nil está rematado por una gran asa en for de dragón serpentino, cuya cabeza forma caño. Una pequeña figura se sienta a horca das sobre su lomo. Este aguamanil ejempli el grupo de objetos conocidos como celador del norte, producidos en varios hornos del n te de China durante los periodos Sung del N te, Chin y Yüan. *Donación de la Sra. Samuel T. Peters, 1926, 26.292.73*

57 Jarrón

Dinastía Ming, marca y periodo Hsüan-te, 1426-1435, de los hornos de Ching-te Chen, provincia de Kiangsi
Porcelana pintada en azul bajo barniz; a. 48,3 cm

Las porcelanas de la dinastía Ming gozan de tal fama en Occidente que "Ming" casi se ha convertido en el nombre genérico de cualquier cerámica fabricada en China antes del siglo XX. Aunque, por desgracia, muchas de las piezas llamadas "Ming" no merecen semejante título, las porcelanas producidas durante este periodo se encuentran entre las más hermosas e inspiradas que salieron de los hornos de C na. En muchos aspectos, las porcelanas bl quiazules de principios del siglo XV ilustrar apogeo de estos objetos. Las más altas tra ciones de la pincelada de principios de la nastía Ming se hallan representadas en el o gón erizado de este maravilloso jarrón. Vol do entre formas nubosas, se mueve alrede del jarrón con total poderío y gracia consun da. Flanqueada por las cabezas de terrib monstruos se halla una inscripción con el tí del reinado del emperador Hsüan-te (14 1435). *Donación de Robert E. Tod, 19 37.191.1*

58 El dios de la riqueza en atuendo civil
Dinastía Ch'ing, probablemente del periodo
K'ang-hsi, finales del s. XVII - principios
del XVIII, de los hornos de Ching-te Chen,
provincia de Kiangsi
*Porcelana pintada de esmalte policromado
sobre el bizcocho; a. 60,6 cm*

Esta figura sentada en un trono de plata dora-
da, con un sombrero de filigrana adornado con
perlas, jade y plumas de martín pescador, es
realmente magnífica. Posiblemente se trate del
dios de la riqueza en atuendo civil (su pareja
quizá fuera el dios de la riqueza en atuendo
militar). Viste prendas ostentosas, suntuosa-
mente bordadas con una panoplia de flores y
símbolos de la suerte. La figura está decorada
con los colores del esmalte *famille verte*, pero
en lugar de utilizarlos sobre el barniz –lo que
tiende a rellenar y rebajar el afilado modelado
de los rasgos y los contornos de los vestidos–
el pintor lo ha aplicado directamente sobre el
cuerpo sin vidriar de la porcelana antes de so-
meterla a una segunda cocción. *Legado de
John D. Rockefeller, Jr., 1961, 61.200.11*

TEJIDOS

Túnica aristocrática laica (*Chuba*)
betana, ss. XVIII-XIX
bras de seda y fibras de seda recubierta
e oro (k'o-ssu); 157,5 × 190,5 cm

partir del periodo mongol, los tibetanos enta-
aron una relación especial con la corte china.
tos tejidos chinos procedentes de la corte

china en los siglos XIV y XV tenían como desti-
natarios a muchos monasterios y sacerdotes ti-
betanos. Algunas de estas túnicas chinas se
modificaban luego para convertirlas en trajes
tibetanos. Éste es un excelente ejemplo de an-
tiguo vestido con dragón Ch'ing renovado en
forma de *chuba*. *Fondo Rogers, 1962, 62.606*

60 Colcha *yogui*
Japonesa, s. XIX
Algodón con capa protectora de piña pintada, pigmentos pintados a mano; a. 161,3 cm, an. mayor 148,5 cm

Una colcha *yogui* es una pieza de cama ceremonial en forma de túnica. En ésta, el Año Nuevo está simbolizado por ornamentos sorprendentes: la cuerda de paja con sus ordena-das cintas de algas a intervalos y objetos fav.. rables tradicionales (la langosta, las hojas .. helecho y *yuzuriha*, y la mandarina). Estos e.. mentos decorativos están teñidos por el mét.. do de reserva y, salvo la cuerda que se ha d.. jado de color blanco, están pintados con p.. mentos de vivos colores. En la parte superi.. el blasón de la familia en un delicado azul pa.. do. *Fondo Seymour, 1966, 66.239.3*

61 Tela de barco
Sumatra, sur de la región de Lampong, finales s. XIX
Tejido; 68,5 × 288,3 cm

Entre las telas más notables del archipiélago indonesio están las llamadas telas de barco, que se tejían en la costa sur de Sumatra. Un grupo estaba decorado con un gran barco o un par de barcos de perfil, normalmente transportando animales y jinetes, árboles, pájaros, edificios y figuras humanas. El mejor ejemplo del Museo (del que aquí aparece un detalle) per-nece, según la designación de los habitant.. de Sumatra, a las telas de barco grandes (*p.. lepai*). Estos tejidos se colgaban como cortin.. jes en las ceremonias de transición, como l.. bodas y la presentación del primer nieto a l.. abuelos maternos. Llevan sin hacerse al m.. nos setenta y cinco años. Sus orígenes y l.. razones de su decadencia son meras conjet.. ras. *Donación de Alice Lewisohn Crowle.. 1939, 1979.173*

Túnica de mujer (*kosode*)

Japonesa, periodo Edo, finales s. XVII

Satén, tejido de nudos, tinte por reserva, bordado con sedas, acolchado con hebras de seda recubiertas de oro; l. 135,9 cm, a. con las mangas 134,6 cm

Este *kosode* refleja el gusto de la era Genroku (1680-1700), cuando la rica clase de mercaderes empezaba dominar la sociedad y se encontraban en actividad artistas como Ogata Korin (nos. 11 y 12). Son típicos el dibujo en relieve y los colores tenues y suntuosos, así como el empleo de varias técnicas en una sola

prenda. Una rama con enormes flores de cerezo en tejido de nudos y teñido por el procedimiento de reserva cuelga en medio de la espalda de la túnica. Por debajo de esta rama flotan flores de cerezo sobre unos zigzags que sugieren las tablillas de ciprés de la valla de un jardín. En una manga aparece una sección de una noria y flores de cerezo en la otra. La combinación de las flores de cerezo con la noria y la valla del jardín posee sin duda connotaciones poéticas o literarias. *Compra, Donación de Mary Livingston Griggs y de la Fundación Mary Griggs Burke, 1980, 1980.222*

Recibiendo el Año Nuevo

Chino, dinastía Yüan, finales s. XIII o principios del XIV

Panel; bordado en seda y fibra vegetal (alguna recubierta originalmente de oro) sobre cendal de seda; 215,7 × 64,1 cm

Durante las dinastías Sun y Yüan, el arte del bordado alcanzó su cenit de refinamiento y complejidad con composiciones decorativas que con frecuencia imitaban cuadros, tanto en formato como en el tema. En las salas de palacio o en las residencias se colgaban bordados para señalar el cambio de estaciones o para celebrar un cumpleaños o el Año Nuevo. Este gran panel bordado combina una serie de símbolos propiciatorios para la celebración del Año Nuevo. Niños vestidos a la usanza mongol prometen nueva vida y la perpetuación del linaje familiar. Ovejas y cabras son emblemas de la buena suerte. Como la palabra que denota a ovejas y cabras (*yang*) también sugiere aspecto de la dicotomía Yin-Yang relacionado con el crecimiento, la calidez y la luz, este bordado puede interpretarse como un juego de palabras visual que desea un soleado y próspero Año Nuevo. El panel es extraordinario por su trabajo raro y meticuloso. *Compra, donación del Fondo Dillon, 1981, 1981.410*

PLANTA BAJA

INSTITUTO
DE LA
INDUMENTARIA

El Instituto de la Indumentaria, fundado en 1937, reúne, conserva y exhibe indumentaria del siglo XVI a nuestros días. La colección, excepcionalmente completa, incluye tanto vestidos de moda como trajes regionales de Europa, Asia, África y América Latina. Sus archivos incluyen accesorios y fotografías, y existe una extensa biblioteca de la indumentaria.

El Instituto de la Indumentaria es un centro de investigación donde diseñadores de la industria del vestir y del teatro, así como estudiantes, expertos y otros profesionales del campo del diseño, pueden estudiar la indumentaria y los materiales afines. La biblioteca y las dependencias están disponibles, mediante cita, para la consulta de estudiosos y profesionales.

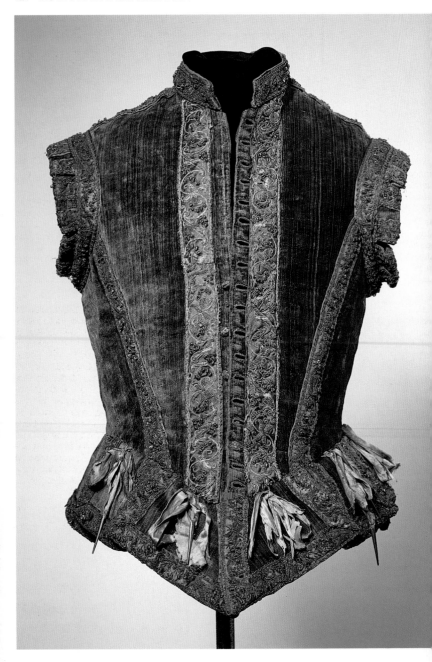

1 Jubón de hombre
Español, finales del s. XVI
Terciopelo de seda adornado con franjas de plata dorada; l. en el centro de la espalda 58,4 cm

La pintura, que es la fuerza visual primaria de la investigación del vestido antes del siglo XVIII, no puede proporcionar la clase de información que brindan las prendas reales. Gracias a una detallada mirada a las piezas frontales de este jubón sabemos que es la fibra del tejido, cortado al biés, lo que le confiere tersura y le da su centro alargado y prominente, llamado vientre en vaina de guisante. Durante varios siglos el jubón fue un artículo indispensable el atuendo de un caballero. Evolucionó a pa de las camisolas acolchadas protectoras q se llevaban bajo la armadura durante la Ed Media. Para que se ajustara con comodida en concreto bajo la launa de la armadura, bía tener la forma del cuerpo. Por esta raz los jubones son probablemente los prime ejemplos de ropa "hecha a medida". En la ú ma parte del siglo XVII se hicieron más larg y se convirtieron en chalecos. Los actual chalecos de hombre son descendientes del bón. *Donación de la Fundación Catharine B yer Van Bomel, 1978, 1978.128*

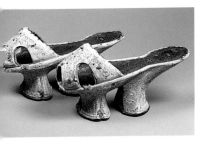

Chapines
enecianos, c. 1600
uero decorado con dibujos estampados
taraceados y pompones de seda floja;
22,2 cm

os chapines –una versión de moda de los za-
atos o sandalias sobre plataformas o zancos–
garon a Venecia procedentes de Oriente a fi-
ales del siglo XV. Las mujeres los encontra-
n tan atractivos que su popularidad, que se

prolongaría al menos dos siglos, se transmitió rápidamente de Italia a Francia y de allí a los demás países europeos. La altura de la plataforma variaba de setenta y seis milímetros a cuatro centímetros. Los chapines altos hacían que las damas andaran de modo tam precario que, para evitar que tropezaran, debían ser sujetadas por criados o escoltas. Así pues, llevar chapines se consideraba un símbolo de estatus, un privilegio de las clases superiores que podían pagar semejante dependencia. Los chapines son un ejemplo interesante de los caprichos de la moda. Desde tiempos remotos, en muchos lugares se han usado zapatos sobre suelas elevadas como protección contra los caminos y campos enlodados. Cuando la moda tradujo esta forma de calzado a los chapines, un artículo práctico del vestir evolucionó en un accesorio esencialmente poco práctico que servía sobre todo para realzar la dignidad de su portador a ojos de la sociedad. *Compra, legado de Irene Lewisohn, 1973, 1973.114.4ab*

É. PINGAT & CIE, París, c. 1855-c. 1893
estidos de fiesta
quierda) *Satén, tejidos diversos;*
en el centro espalda: corpiño 29,2 cm,
da 177,8 cm
erecha) *Faya de seda, otros tejidos*
versos; l. en el centro espalda: corpiño 33
n, falda 159,4 cm

stos dos vestidos de fiesta son hermosos
emplos de los elegantes diseños de Émile
ngat, uno de los primeros modistos. Datan
1866 y los llevó Margaretta Willoughby Pie-
pont (1827-1902), esposa de Edwards Pie-
pont (1817-1892), ministro de Justicia de los
tados Unidos y ministro de Relaciones Exte-
res con Gran Bretaña. Se conoce poco del

diseñador excepto su nombre y la dirección de su tienda. Las etiquetas de estos dos trajes dicen: "É. Pingat & Cie, n. 30 rue Louis le Grand, Paris". Ambos vestidos de fiesta demuestran que su trabajo era de lo más sofisticado. Notable es la decoración de la amplia falda. El vestido de la izquierda es de satén blanco ribeteado de volantes de tul, cintas blancas de terciopelo, orlas de satén blanco salpicado de finas cuentas doradas y lazos de satén blancos. El vestido de la derecha es de faya de seda blanca ribeteado por bandas de encaje negro con puntos dorados, cintas de terciopelo negro, sobrepuestos de satén blanco y flecos de felpilla negra. *Donación de Mary Pierrepont Beckwith, 1969, CI 69.33.1ab. (iz.), CI 69.33.12ab (der.)*

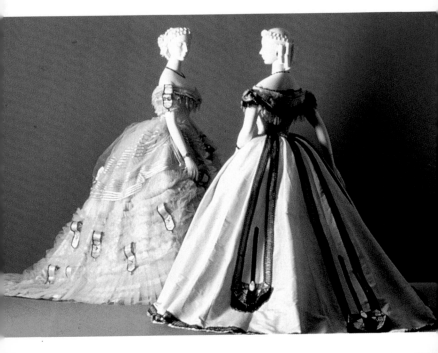

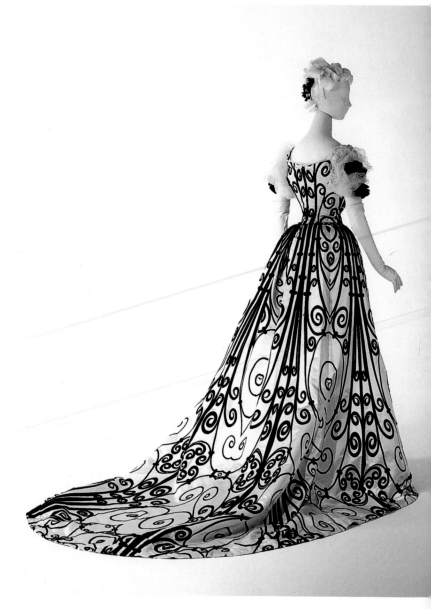

4 CASA DE WORTH, París, 1858-1956
Traje de noche
Satén de seda y terciopelo; l. del corpiño
43 cm, l. de la falda 107,5 cm

Pocas prendas demuestran mejor la relación
de la alta costura con un movimiento artístico
importante, como este traje de noche de Worth
(c. 1898-1900). El dinámico movimiento lineal
asociado con el modernismo es evidente en el
diseño del tejido así como en los volúmenes
curvilíneos de la silueta. El lujo del vestido, he-
cho de pesada seda satinada recubierta de ter-
ciopelo negro en un diseño modernista de v
lutas, ejemplifica la elegancia de finales del
glo pasado. La Casa de Worth era la prime
de las grandes casas de costura de París. Ba
los auspicios de su fundador, Charles Frede
ick Worth (1825-1895), se dio a conocer por
alta calidad de su diseño y artesanía. Estos p
trones se mantuvieron con los hijos de Wor
Jean-Philippe y Gaston, tras la muerte de
padre. *Donación de Eva Drexel Dahlgre
1976, 1976.258.1ab*

Vestido de mujer: blusa, falda,
delantal y pañuelo
roata, principios del s. XX
godón tejido a mano, bordado en seda
borra de algodón, y ribeteado de encaje:
de la blusa 64,8 cm, l. de la falda 72,4 cm,
del delantal 69,9 cm, pañuelo 68,8×42,2 cm

ste traje procedente de Donja Kupčina es ca-
cterístico de la región del llano de Panonia,
 el norte de Croacia. A diferencia del traje
e se viste en las zonas urbanas, donde cam-
a el acento de la moda, los trajes regionales
asman el deseo de conservar una manera de
stir tradicional propia de un grupo étnico.
omo resultado, estos trajes reflejan su origen
ográfico, más que la fecha en la que fueron
nfeccionados. El hecho de que este traje
nste de blusa y falda separadas —en lugar de
larga camisa de una pieza que se lleva en la
ayoría de los estados balcánicos del sur— de-
a su relación con los trajes de Europa cen-
-oriental. Detalles como el cuello alto, la pe-
era bordada, los altos puños de las mangas
el sistema de plisado ayudan a situar este
je al sur de Zagreb en el norte de Croacia.
oacia, una de las antiguas seis repúblicas de
goslavia, tuvo lazos más fuertes con el Im-
rio austro-húngaro que con el Imperio oto-
ano. Por tanto, los trajes de esta región tie-
n un sabor claramente europeo, mientras
e los de las repúblicas más al sur revelan
a fuerte influencia turca. *Compra, legado Ire-*
 Lewisohn, 1979, 1979.132.1a-c

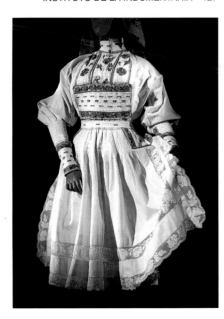

6 PACO RABANNE, francés, n. 1934
Vestido (izquierda)
Vinilo y metal; a. en el centro espalda 74 cm
WASTE BASKET BOUTIQUE,
norteamericana, 1966
Vestido (centro)
Polietileno; a. en el centro espalda 86 cm
PIERRE CARDIN, francés, n. 1922
Vestido (derecha)
Seda; a. en el centro espalda 86 cm

Durante el decenio de los años 1960, los dise-
ñadores de modelos vislumbraron la innova-
ción tecnológica y tímidas formas futuristas. La
novedad y una insistencia en la juventud y el fí-
sico dieron lugar a prendas de forma mínima y
técnica experimental, incluidas una inconfundi-
blemente moderna cota de malla para un hé-
roe de la era espacial y hoja plateada de usar y
tirar en un vestido sencillo de línea A. Si se los
considera históricamente, los estilos semeja-
ban a los de los años veinte, como en este
vestido de baile de Cardin, que evoca sumaria-
mente los flecos de la época, pero no cabe du-
da de que los diseñadores aspiraban más a un
mundo feliz que a cualquier cultura anterior. *Iz-*
quierda: donación de Jane Holzer, 1974,
1974.384.33; centro: donación de Barbara
Moore, 1986, 1986.91.1; derecha: donación de
la Sra. de William Rand, 1975, 1975.145.7

SEGUNDO PISO

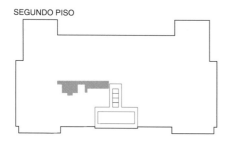

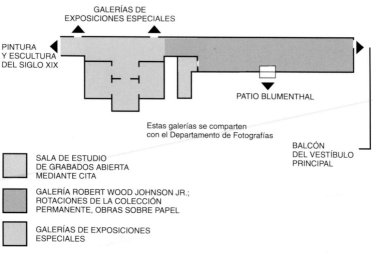

GALERÍAS DE
EXPOSICIONES ESPECIALES

PINTURA
Y ESCULTURA
DEL SIGLO XIX

PATIO BLUMENTHAL

Estas galerías se comparten
con el Departamento de Fotografías

BALCÓN
DEL VESTÍBULO
PRINCIPAL

SALA DE ESTUDIO
DE GRABADOS ABIERTA
MEDIANTE CITA

GALERÍA ROBERT WOOD JOHNSON JR.;
ROTACIONES DE LA COLECCIÓN
PERMANENTE, OBRAS SOBRE PAPEL

GALERÍAS DE EXPOSICIONES
ESPECIALES

Sala de estudio de dibujos del piso inferior
abierta mediante cita

DIBUJOS Y GRABADOS

En 1880, Cornelius Vanderbilt donó al Museo 670 dibujos de viejos maestros europeos o atribuidos a éstos. Merced a compras, donaciones y legados, la colección de dibujos creció paulatinamente hasta 1935, cuando el Museo compró un álbum de cincuenta hojas de Goya, y fueron más de cien las obras, en su mayoría de artistas venecianos del siglo XVIII, que se compraron al marqués de Biron en 1937. Hubo que esperar hasta 1960 para que se instituyera el Departamento de Dibujos como sección separada, que tuvo como primer conservador a Jacob Bean. En el transcurso de los treinta años siguientes, el patrimonio artístico del departamento casi se duplicó. Su colección es conocida sobre todo por las obras de artistas italianos y franceses de los siglos XV al XIX con que cuenta.

El Departamento de Grabados se instituyó en 1916 y se transformó rápidamente en uno de los repositorios de imágenes impresas más enciclopédicos del mundo bajo la guía de sus primeros conservadores, William M. Ivins, Jr. y su sucesor, A. Hyatt Mayor, que atrajeron al Museo donaciones y legados notables: los grabados de Durero, de Junius Spencer Morgan; las xilografías góticas y los últimos aguafuertes de Rembrandt, de Felix M. Warburg y familia; y los grabados de Van Dyck, Degas y Cassat, de la Colección H.O. Havemeyer. La colección de grabados abunda particularmente en imágenes alemanas, italianas y francesas, de los siglos XV, XVIII y XIX, respectivamente. También pertenecen al ámbito del departamento más de doce mil libros ilustrados y una extensa colección de diseños arquitectónicos y de artes decorativas.

El Departamento de Dibujos y Grabados se creó en octubre de 1993, reuniendo así las variadas y vastas colecciones de artes gráficas del Museo. El departamento mantiene una exhibición rotativa de sus pertenencias en la Galería Robert Wood Johnson, Jr. Su sala de estudio está abierta, mediante cita, a los estudiosos.

1 La Virgen y el Niño

Alemana, c. 1430-1450

Xilografía, pintada a mano, realizada con plat.
y oro; 33 × 25,4 cm

Las primeras xilografías sobre papel conocida
datan del primer cuarto del siglo XV. Muy p
cas se hicieron conscientemente como obra
de arte. Su función y la tradición determinaba
sus formas. Esta Virgen con el Niño exquisit
mente tierna señala uno de los puntos culn
nantes del arte popular. Es típica de las prim
ras xilografías devocionales que los fieles cor
praban en los altares locales o durante las p
regrinaciones. Dado que semejantes grabade
eran demasiado baratos y comunes como pa
conservarlos, muy pocos de los miles que s
hicieron han llegado hasta nosotros. Esta ir
presión única es una excepción por su sc
prendente belleza y majestuosidad. *Donaci*
de Felix M. Warburg y familia, 1941, 41.1.40

2 A la manera de ANDREA MANTEGNA,

italiano, c. 1430-1506

Bacanal con una cuba de vino

Grabado; 29,9 × 43,7 cm

Andrea Mantegna constituyó la quintaesencia
del artista renacentista, pues fundió en sus
obras de intensa expresividad y naturalismo y
la revivificación de la antigüedad clásica. Llegó
a interesarse profundamente por un medio de
reciente aparición, el grabado, y algunas de
sus composiciones más notorias, entre ellas
Bacanal con una cuba de vino, estaban conce-
bidas para dicho medio. Se ha sugerido que el
destino original de tales composiciones debía
de ser la decoración de un *palazzo* campestre,
pero bien podrían haber sido ideadas expresa-
mente como grabados. La *Bacanal con un*
cuba de vino se inspiró en un sarcófago an
guo que Mantegna había visto en Roma, pe
Mantegna transformó su modelo en una cor
posición intrigante que puede ser sólo suy
Esta impresión del grabado, con su tinta de c
lor marrón cálido parecida a la usada para
bujar, se hizo poco después de grabar la pla
cha, cuando las líneas tenues –que se achat
ban rápidamente y por tanto no quedaban ma
cadas en las impresiones posteriores, que
ven más comúnmente– aún transmitían el su
modelado de las figuras. (Véase también Pi
tura Europea, N. 37.) *Fondo Rogers y Cole*
ción Elisha Whittelsey, Fondo Elisha Whitt
sey, 1986, 1986.1159

LEONARDO DA VINCI, italiano, 1452-1519
Estudios para una Natividad
Pluma y tinta marrón, sobre esbozos
preparatorios con estilete de punta metálica
sobre papel rosa preparado; 19,4 × 16,4 cm

En estos bocetos de la Virgen arrodillada ante
el Niño Jesús, que yace en el suelo, Leonardo
explora un tema que surgiría como la *Virgen
de las rocas*, donde la Virgen se arrodilla de
cara al espectador, con la mano derecha le-
vantada en señal de bendición sobre el Niño
Jesús sedente. Los apuntes centrales y del rin-
cón superior izquierdo de la hoja, donde la Vir-
gen eleva ambos brazos, admirada y devota,
están relacionados con un dibujo de Leonardo
que debió de desarrollar al menos hasta la fa-
se de un cartón acabado, pues han sobrevivi-
do varias copias pintadas. La controversia so-
bre la fecha de los dos cuadros de Leonardo
de la *Virgen de las rocas* (Louvre, París; Natio-
nal Gallery, Londres) hace difícil decidir la da-
tación de este dibujo en 1483 o bastante antes,
durante el primer periodo florentino de Leonar-
do. *Fondo Rogers, 1917, 17.142.1*

4 ALBRECHT ALTDORFER, alemán, 1480-1538

Paisaje con un abeto rojo bifurcado

Grabado; 11,1 × 16,2 cm

Los grabados pintorescos de Altdorfer son algunas de las primeras obras que presentan el tema del paisaje no floreado por referencia alguna a la historia o los mitos. Modelados por la emoción y algo de fantasía, reflejan el hondo aprecio del artista por las montañas majestuosas, los montes salvajes, y los senderos y canales mansamente serpenteantes del valle del Danubio donde hizo su casa. Con su respuesta emocionante al drama de la naturaleza, es-

tos grabados contribuyeron a inaugurar un tradición que se manifiesta también en el ar de los románticos y expresionistas alemanes

Casi todos los cuadros y dibujos de Altdorf deben verse en los grandes museos del nor de Europa; son tan raras las impresiones d sus nueve grabados paisajistas, que, de lo apenas cinco existentes en Norteamérica, nuestro es el ejemplo más exquisito. El Muse posee además *Sansón y Dalila*, una soberb composición figural dibujada con tinta marró *Compra, donación de Halston, por intercal bio, Colección Elisha Whittelsey, Fondo Elis Whittelsey y Fondo Pfeiffer, 1993, 1993.1097*

5 ALBERTO DURERO, alemán, 1471-1528

El ángel de la Melancolía, 1514

Grabado; 24,1 × 19,1 cm

En la colección del Museo hay más de quinientas impresiones de grabados de Durero. En ella está representada prácticamente toda su obra estampada, desde las primeras realizaciones de la última década del siglo XV, incluso varios conjuntos de la serie del *Apocalipsis*, que difundieron su fama por toda Europa cuando se publicó en 1498, y las obras que se le

solicitó que creara para el Emperador del S cro Imperio Maximiliano I en la segunda déc da del siglo XVI, hasta los tratados sobre ge metría y proporción, publicados en los añe veinte del mismo siglo. *El ángel de la Melanc lía* es uno de los tres grabados, llamados gi bados maestros, que Durero produjo cuanc frisaba los cuarenta y tantos; los otros son *caballero de la muerte* y *San Jerónimo en s retiro*. El tema personifica la melancolía y geometría, la única de las siete artes liberale

6 MIGUEL ÁNGEL, italiano, 1475-1564
Estudios para la Sibila libia
Tiza roja; 28,9 × 21,3 cm

Este famoso pliego contiene en el folio recto una serie de estudios de un modelo de desnudo masculino para la figura de la Sibila libia que aparece en el fresco del techo de la Capilla Sixtina, encargado en 1508 y desvelado por fin en 1512. En el dibujo principal y más acabado que domina la hoja, Miguel Ángel estudia el escorzo del cuerpo de la sibila, la posición de la cabeza y de los brazos. La mano izquierda de la figura se estudia también abajo, así como el pie izquierdo y los dedos del pie. En la parte inferior izquierda aparece un estudio de la cabeza de la sibila, y un tosco esbozo del torso y de los hombros se encuentra inmediatamente sobre él. *Compra, legado Joseph Pulitzer, 1924, 24.197.2*

que Durero anhelase comprender a fondo, convencido de que en ella residía la clave de los secretos de la forma perfecta. Cotejando el *San Jerónimo* con *El ángel*, el gran historiador de arte Erwin Panofsky escribió que el primero opone una vida al servicio de Dios a lo que se podría llamar una vida en competición con Dios, o sea la tranquila bienaventuranza de la sabiduría divina al desasosiego trágico de la humana creación". *Fondo Fletcher, 1919, 19.73.85*

7 CLAUDE LORRAIN, francés,
¿1604/1605?-1682
El origen del coral
*Pluma y tinta marrón, aguada marrón, azul
y gris, realzada con blanco; 24,7 × 38,2 cm*
Este dibujo de gran tamaño firmado y datado
en 1674 tal vez sea el estudio final de compo-
sición (*modello*) para un cuadro que Lorrain
realizó en Roma para el cardenal Camillo Mas-
simi, o un recuerdo (*ricordo*) de la misma pintu-
ra; la obra formaba parte de la colección del
conde de Leicester en Holkham Hall, Norfolk.

El tema, bastante inusual, está tomado de *La*
Metamorfosis de Ovidio (4:740-752). Despué
de salvar del monstruo marino a su prometic
Andrómeda, Perseo colocó la cabeza cercena
da de la gorgona Medusa –trofeo de una haza
ña previa– sobre un lecho de algas marina
que se convirtieron inmediatamente en du
coral. Éste es, de los seis estudios para *El or*
gen del coral de Lorrain que se conocen,
más fiel al cuadro. *Compra, donación del Sr.*
la Sra. Arnold Whitridge, 1964, 64.253

8 PEDRO PABLO RUBENS,
flamenco, 1577-1640
Santa Catalina de Alejandría
*Contraprueba de aguafuerte, primero de tres
estadios, tratada posteriormente a pluma
y tinta por Rubens; 29,5 × 19,7 cm*
La arremolinada energía barroca de esta des
cripción de santa Catalina es típica de Ruben
y de su voluminosa producción artística. A pe
sar de haber cedido su puesto a Amsterdar
durante el resto de la vida de Rubens, Ambe
res era la principal ciudad portuaria de Europ
cuando él nació. Ahí, en su elegante casa, Ru
bens presidía no sólo una familia numerosa, s
no también un taller de ayudantes. Entre otra
muchas empresas, Rubens supervisó de cerc
la transformación de muchas de sus compos
ciones pictóricas en grabados. Sin embarg
se supone que *Santa Catalina*, que es un gra
bado, sea el único elaborado personalment
por él. Esta contraprueba, obtenida pasand
un trozo de papel en blanco por la prensa jun
con una impresión recién hecha, estaba pc
ende orientada en la misma dirección que l
plancha, y los trazos a pluma de Rubens ind
caban dónde ésta debía ser modificada. /
principio, la composición se creó como par
de la decoración del cielo raso de la iglesia je
suita de Amberes (destruida por un incendi
en 1718), encargo que ocupó a Rubens a prir
cipios de los años veinte del siglo XVII. *Fonc*
Rogers, 1922, 22.67.3

ANNIBALE CARRACCI,
aliano, 1560-1609
studio de un ángel
iza negra, realzada con blanco,
obre papel azul; 35,5 × 24,6 cm

ativo de Bolonia, Annibale Carracci contribu-
ó a la revitalización del interés por el dibujo
el natural habida en Italia a finales del siglo
.VI. Este vigoroso dibujo de un joven parcial-
nente vestido se utilizó para la figura de un án-
el situada en primer plano en un retablo, ac-
ualmente destruido, que representaba a san
iregorio rezando por las almas del Purgatorio.
l parecer, dicha pintura, comisionada por el

cardenal Antonio Maria Salviati para la iglesia
de San Gregorio Magno de Roma, estaba ter-
minada para octubre de 1603. El dibujo del
Museo mucho se parece en el estilo y la técni-
ca a los muchos estudios de figuras hechos
por Annibale en relación a su obra más famo-
sa, la decoración al fresco de la galería de Pa-
lazzo Farnese de Roma, puesta por obra entre
1597 y 1604. *Fondo Pfeiffer, 1962, 62.120.1*

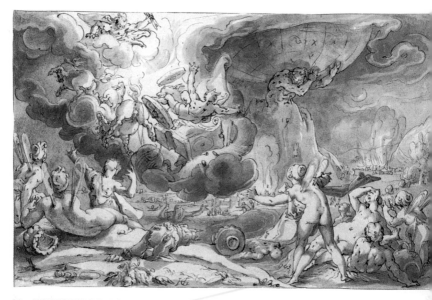

10 HENDRICK GOLTZIUS,
holandés, 1558-1617
La caída de Faetón
Pluma y tinta marrón, aguada marrón, realzada con blanco, grabado para transferencia; 16,5 × 25,3 cm

De 1588 a 1590, el manierista de Haarlem Hendrick Goltzius realizó diseños para dos series de veinte ilustraciones de *Metamorfosis* de Ovidio, que se grabaron sin especificar el autor hasta que, en 1615, éste añadió doce más. En la colección de grabados del Museo se conserva un conjunto completo. Este espléndido dibujo es un *modello* tamaño natural, reversió del grabado, para la segunda serie, publicad en 1590.

Faetón persuadió a su reacio padre, Apol dios del sol, de que le permitiera guiar su car por el cielo. El drama de la trágica muerte d Faetón se desenvuelve en este panorama ca tastrófico, que revela a Goltzius como el supre mo maestro de la invención y del artificio ele gante. De los estudios preparatorios para est famoso proyecto, este dibujo es uno del puña do apenas que ha sobrevivido. *Fondo Roger 1992, 1992.376*

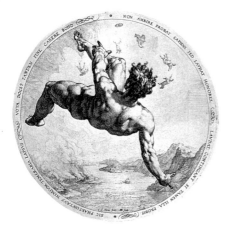

11 HENDRICK GOLTZIUS,
holandés, 1558-1617, a la manera de
CORNELIUS CORNELISZ. VAN HAARLEM,
holandés, 1562-1638
Faetón
Grabado, primero de tres estadios; diám. 33,2 cm

La breve colaboración en el arte del grabad entre el grabador manierista Hendrick Goltziu y el pintor Cornelius Cornelisz. van Haarle desembocó en 1588 en algunos de los graba dos más sorprendentes que se hayan produc do en Holanda durante los siglos XVI y XVI Goltzius fue uno de los grandes innovadore de la técnica del grabado. Articulaba las figu ras con una fluida trama de sombreado esgra fiado que acentúa la musculatura de cada cu va del cuerpo. El virtuosismo de Goltzius com plementaba perfectamente la audacia inaudit con que Cornelisz. van Haarlem describía la fi gura humana. El cuerpo de Faetón, que hab guiado temerariamente el carro de Apolo, pre cipita de cabeza hacia el espectador con su brazos y manos abiertos. En la inscripción lat na que rodea el grabado se repercute la mor leja fundamental de toda la serie de los *Cuatr desventurados*: "Quienes alberguen deseos te merarios acabarán mal". *Fondo Harris Bris bane Dick, 1953, 53.601.338(5)*

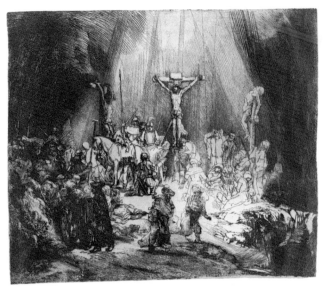

2 REMBRANDT, holandés, 1606-1669
as tres cruces

*Grabado a puntaseca y buril; segundo de cinco
stadios, impreso sobre vitela; 38,1 × 43,8 cm*

embrandt, uno de los pintores más grandes,
ue también uno de los más importantes inno-
adores del grabado. Volvió a forjar y a adaptar
as técnicas del aguafuerte, el grabado y la
untaseca hasta alterar por completo su as-
ecto y mostrar cómo podían hacerse con
llos cosas hasta el momento impensables.
os *camaïeu* de Rembrandt poseían una es-

tructura y una riqueza de superficie que los
asemejaban a la pintura al óleo, mientras que
los anteriores eran translúcidos y en general
carecían de cuerpo. Además, están iluminados
por un poder expresivo que llega siempre has-
ta el corazón de las cosas, ya se trate, como
en este caso, de una escena decisiva de las
Escrituras o de un simple paisaje local. Esta
puntaseca data de 1653. (Véase también Pin-
tura Europea, nos. 79-81; y Colección Robert
Lehman, nos. 16 y 36.) *Donación de Felix M.
Warburg y familia, 1941, 41.1.31*

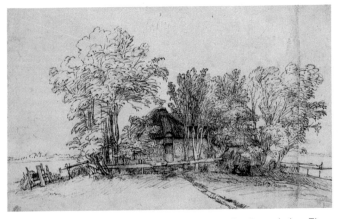

3 REMBRANDT, holandés, 1606-1669
na cabaña entre los árboles

*luma y tinta marrón, aguada marrón, sobre
apel acanelado; 17,1 × 27,6 cm*

uando Rembrandt se orientó hacia el tema
el paisaje en los años cuarenta del siglo XVII,
 enfocó con la misma intensidad exploratoria
 originalidad que caracteriza sus retratos y
us escenas bíblicas. Con una delicada pluma
e ganso transforma esta cabaña solitaria, par-
almente oculta por los árboles, en una ima-
en de riqueza pictórica y grandioso esplendor.
on plumazos ora amplios, ora apretados,
aptura el movimiento de los árboles cuando el

viento cruza las tierras bajas. El espectador es
conducido hacia la vivienda firmemente planta-
da a medida que ésta se retira al interior del
espacio de la composición; yacente en la som-
bra, parece envuelta en el misterio. Este dibujo
extraordinario pertenece a una serie de estu-
dios paisajísticos realizados por Rembrandt
aproximadamente en 1650-1651 (la cumbre de
su periodo clásico) y debe parte de su técnica
y de su talante poético a los maestros venecianos del siglo XVI, de quienes coleccionaba
grabados de paisajes. *Colección H. O. Have-
meyer, legado de la Sra. H. O. Havemeyer,
1929, 29.100.939*

14 GIANBATTISTA TIEPOLO,
veneciano, 1696-1770
El descubrimiento de la tumba de Polichinel
Aguafuerte; 23,2 × 18,1 cm

Tiepolo, que fue tal vez el mejor dibujante d
su época, aprovechó al máximo el medio d
aguafuerte insistiendo en que se adaptara a s
pluma. Tradujo sus rápidos apuntes a un esti
de aguafuerte de la más pura calidad, marcad
por líneas ágiles que bailan en la luz y traze
cortos agrupados en las sombras.

Esta obra es uno de sus *Scherzi*, una ser
de veintitrés aguafuertes en la que combinó l
pompa de los festivales de Venecia, el dram
de su teatro callejero y el resplandor de lag
nas de luz solar. Los estudiosos siguen so
prendiéndose de la pintoresca disposición d
jóvenes, sabios y sibilas entre las lápidas, cr
neos y escudos de guerreros, pero el fantás
co cuadro probablemente pretendía divert
más que dar lecciones. (Véanse también Pi
tura Europea, nos. 31 y 32.) *Compra, Cole
ción Elisha Whittelsey, Fondo Elisha Whitte
sey, Fondos Dodge y Pfeiffer, legado de Jos
ph Pulitzer y donación de Bertina Suida Ma
ning y Robert L. Manning, 1976, 1976.537.17*

15 GIANBATTISTA TIEPOLO,
veneciano, 1696-1770
Dios río y ninfa
*Pluma y tinta marrón, aguada marrón sobre
un poco de tiza negra; 23,5 × 31,4 cm*

Este dios río y su compañera ninfa aparecen
en el extremo de una cornisa pintada en un re-
codo del techo que Tiepolo pintó al fresco en el
Palazzo Clerici de Milán en 1740. Unos doce

años más tarde Tiepolo empleó las mismas f
guras reclinadas en un extremo del fresco e
el techo de la Kaisersaal en la Würzburg Res
denz (véase Pintura Europea, n. 32). Sólo e
sus primeros años Tiepolo hizo dibujos pa
vender. Parece ser que guardó los dibujos d
su madurez en su estudio, donde le servían d
repertorio de motivos compositivos. *Fond
Rogers, 1937, 37.165.32*

5 CHARLES MICHEL-ANGE CHALLE,
ancés, 1718-1778
na fantasía arquitectónica
'uma y tinta marrón con aguadas marrones,
ises y negras; 43 × 66,7 cm

1 1741, Challe, instruido en la arquitectura y
pintura, ganó el Prix de Rome de pintura
oncedido por la Academia Francesa. En 1742
e a Roma y permaneció allí más allá del tér-
ino habitual de los tres años del *pensionnai-*
, hasta 1749. En Roma, su interés cambió de
pintura histórica a la arquitectura y la deco-
ción festiva. Challe y numerosos colegas
ensionnaires estaban muy familiarizados con
obra de Giovanni Battista Piranesi (1720-
78) y fueron admitidos en su estudio. Las
ntasías arquitectónicas de Piranesi, que son

una mezcla de extraordinarios y grandiosos
monumentos antiguos dispuestos en un espa-
cio ambiguo, influyeron en los *pensionnaires*.
La influencia fue mutua y el joven francés hizo
su propia contribución a la formación del estilo
de Piranesi, sobre todo con sus fantasías ar-
quitectónicas.

A su regreso a Francia, Challe se encargó de
diseñar las producciones teatrales para las
fiestas reales. Bajo su dirección, fantasías ar-
quitectónicas, como esta que data de 1746-
1747, se hicieron realidad, aunque fuera tem-
poralmente. A través de su obra participó en el
cambio radical de dirección de las ideas arqui-
tectónicas francesas a finales del siglo XVIII.
Fondo Edward Pearce Casey, 1979, 1979.572

7 Gerusalemme liberata
npreso por Albrizzi; ilustraciones de Giovanni
attista Piazzetta, italiano, 1682-1754;
abado por Martino Schedel y otros;
,2 × 31,5 × 6,7 cm (cerrado)

erusalén libertada (1575), obra maestra del
eta italiano Tasso, fue la última de las gran-
s obras literarias del Renacimiento italiano.
ste poema épico en veinte cantos entreteje
s hazañas de figuras históricas, especialmen-
la de Godofredo de Bouillon, que lideró la
onquista de Jerusalén de manos de los turcos,
lminación de la primera cruzada, en 1099,
n la historia de Rinaldo, Armida y otros per-
najes romancescos. De las cinco ediciones

ilustradas de la epopeya que hay en la colección
del Museo, ésta es con mucho la más profusa.
La inclusión de un frontispicio grabado a toda
página, así como de los retratos de Tasso y Ma-
ría Teresa de Austria —a quien estaba dedicada
esta edición de 1745—, de veintidós letras inicia-
les y de sesenta y una grandes ilustraciones, to-
do grabado según diseños de Piazzetta, hacen
de ella el pináculo de la producción veneciana
de libros en el siglo XVIII. También data del mis-
mo siglo la encuadernación en cuero rojo oscu-
ro, primorosamente adornada de filetes dora-
dos, probablemente italiana. El libro se exhibe
abierto en el noveno canto. *Fondo Harris Brisba-
ne Dick, 1937, 37.36.1*

18 FRANCISCO GOYA,
español, 1746-1828
El gigante
Aguatinta, primero de dos estadios;
28,3 × 20,6 cm

Goya, el más ácido de los satíricos, a menudo ocultaba sus mensajes en imágenes turbadoras y pesadillescas. Su misterioso *Gigante* se alza como la figura aislada más monumental y poderosamente escultórica de sus dramáticos aguafuertes. Se parece más que ningún ot[] grabado de Goya a las "pinturas negras" que [] anciano artista pintó en las paredes de su qui[] ta cerca de Madrid. Una de las seis únicas i[] presiones que se conocen, *El gigante* anunc[] no sólo el Impresionismo del siglo XIX, si[] también el Surrealismo y el Expresionismo d[] XX. (Véanse también Pintura Europea, nos. [] y 55, y Colección Robert Lehman, n. 17.) Fo[] *do Harris Brisbane Dick, 1935, 35.42*

19 FRANCISCO GOYA,
español, 1746-1828
Retrato del artista
Punta de pincel y aguada gris; 15,3 × 9,2 cm

El pintor, que lleva en la solapa un medallón con su nombre inscrito, contempla al espectador con una intensidad que indica que el retrato es la imagen de un espejo. Goya revela en esta pequeña y poderosa obra un virtuosismo técnico que más tarde le permitiría trazar una serie de miniaturas sobre marfil. El dibujo es la primera página de un álbum de cincuenta dibujos de Goya que datan de diversos periodos de la actividad del artista, y que el Museo compró en 1935. (Véase también Pintura Europea, nos. 54 y 55, Colección Robert Lehman, n. 17.)
Fondo Harris Brisbane Dick, 1935, 35.103.1

J.-A.-D. INGRES, francés, 1780-1867
studio para la figura de Stratonice
*rafito, tiza negra, contornos esfumados
rehundidos, cuadriculado de grafito;
9,2 × 32,1 cm*

ste delicado dibujo, muy acabado, es un es-
dio para la figura de Stratonice de una pintu-
de Antíoco y Stratonice que encargara a In-
es en 1834 el duque de Orleans, como com-
emento de *La muerte del duque de Guisa* de
aul Delaroche. El cuadro, terminado en 1840,
e exhibió en el Palais Royal de París a finales

del mismo año y se halla ahora en el Musée
Condé, en Chantilly. El cuidado con que Ingres
elaboró la composición de la pintura se refleja
en los muchos dibujos preparatorios que reali-
zó antes de empezar a trabajar en el lienzo,
entre ellos unos veinte estudios para Stratoni-
ce, ya sea desnuda o, como en este caso, mi-
nuciosamente ataviada a imitación de la escul-
tura clásica. *Fondo Pfeiffer, 1963, 63.66*

21 GEORGES SEURAT, francés, 1859-189
Retrato de la madre del artista
Lápices Conté; 31,4 × 24,1 cm

Usando las reservas de papel blanco para su
claros de luces, Seurat construyó en progresi
nes graduales de satinados lápices Conté ur
forma sutil pero imponente que parece desc
llar bajo la luz. Técnicamente el dibujo es sir
ple pero el resultado posee una autoridad plá
tica magistral. El dibujo fue entregado por Se
rat al Salon des Artistes Français de 1883 y e
tá registrado en el catálogo de la exposició
En el último momento fue sustituido por un
bujo mucho mayor del pintor Aman-Jean, dib
jo que ahora también se encuentra en el M
seo. (Véanse Pintura Europea, nos. 159
160.) *Compra, legado de Joseph Pulitz
1955, 55.21.1*

22 EDGAR DEGAS, francés, 1834-1917
Retrato de Édouard Manet
Lápiz y carboncillo; 33 × 23,2 cm

Alrededor de 1864, Degas realizó dos retratos
al aguafuerte del pintor Édouard Manet. En el
primero de ellos, Manet está sentado con su
sombrero de copa en la mano. El presente di-
bujo y otro boceto del Museo, ambos compra-
dos en 1918 durante la venta de los contenidos
del estudio de Degas, son estudios preparato-
rios para este aguafuerte. Según parece, Ma-
net y Degas fueron buenos amigos, a pesar de
la naturaleza irascible del último y cierta susp
cacia profesional mutua. Más o menos en
época de estos dibujos, Degas pintó a Man
escuchando a madame Manet tocar el pian
Degas regaló el cuadro a Manet, pero a és
no le convenció el parecido de su esposa
rasgó el lienzo, mutilación que, como bien pu
de comprenderse, sacó de quicio a Dega
(Véanse también Pintura Europea, nos. 14
143; Escultura y Artes Decorativas Europea
n. 27; y Colección Robert Lehman, n. 39.) *Fo
do Rogers, 1919, 19.51.7*

MARY CASSATT,
rteamericana, 1845-1926
ujer bañándose
*untaseca y aguafuerte de fondo blanco
abado en color; 36,3 × 26,5 cm*

1877, tres años después de su llegada a
arís, Degas invitó a Cassatt a exponer con
s impresionistas. Al igual que Degas, Cassatt
concentró en el estudio de la figura humana
para mejorar su dibujo utilizó la precisa técni-
de la puntaseca, dibujando directamente a
rtir de modelos. Después de ver una exten-
exposición de grabados japoneses en pri-
avera de 1890, Cassatt empezó a trabajar en
conjunto de diez grabados a color en una
itación consciente de *ukiyo-e. Mujer bañán-
se* (1891) pertenece a esta serie. Trasladan-
las bañistas y los kimonos de Utamaro a los
udoirs franceses, Cassatt convirtió el medio
la xilografía japonesa en color a los proce-
s de *camaïeu* con los que estaba familiariza-
y aplicó los colores a mano en las placas de
etal preparadas. (Véase también Pintura y
scultura Norteamericanas, n. 18.) *Donación
Paul J. Sachs, 1916, 16.2.2*

EDGAR DEGAS, francés, 1834-1917
hogar
onotipo en tinta negra; 41,5 × 58,6 cm

ntre 1874 y 1893, Degas realizó más de cua-
ocientos monotipos. Estos grabados únicos,
ue el artista describió como "dibujos grasien-
s hechos con una prensa", ejemplifican la
scinación de Degas por la experimentación
cnica y su profundo interés en la representa-
ón de la vida urbana moderna. Tratando el te-
a tabú de las prostitutas en los burdeles, De-
as creó una serie de monotipos que mostra-
an desnudos en interiores oscuros y herméti-

cos, entre los que *El hogar* (c. 1877-1880) es
monumental. Aquí, la luz que destella de una
sola fuente describe implacablemente a la mu-
jer sin rostro y los muebles de una *maison clo-
se.* Degas cubrió la plancha con tinta y empleó
harapos, brochas y sus dedos para extrapolar
las formas sombrías. (Véanse también Pintura
Europea, nos. 141-43, y Colección Robert Leh-
man, n. 39.) *Compra, Fondo Harris Brisbane
Dick, Colección Elisha Whittelsey, Fondo Eli-
sha Whittelsey, y donación de Douglas Dillon,
1968, 68.670*

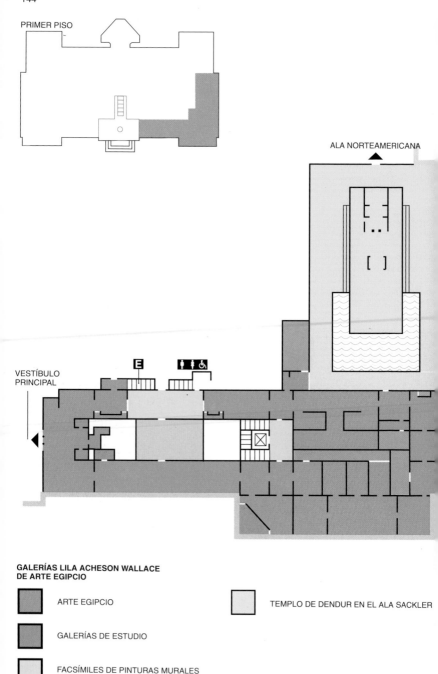

PRIMER PISO

ALA NORTEAMERICANA

VESTÍBULO
PRINCIPAL

E

**GALERÍAS LILA ACHESON WALLACE
DE ARTE EGIPCIO**

ARTE EGIPCIO

GALERÍAS DE ESTUDIO

FACSÍMILES DE PINTURAS MURALES

GALERÍA DE EXPOSICIONES ESPECIALES

TEMPLO DE DENDUR EN EL ALA SACKLER

ARTE EGIPCIO

Respondiendo al creciente interés del público por el antiguo Egipto, en 1906 se creó el Departamento de Arte Egipcio con el fin de que se encargase de cuidar la colección egipcia del Museo, que había crecido de forma continua desde 1874. Al mismo tiempo, los fideicomisarios, con el decidido apoyo de J. Pierpont Morgan, votaron a favor del comienzo de un programa de excavaciones en Egipto que continuaría durante treinta años y aportaría a la colección innumerables objetos de gran importancia artística, histórica y cultural. Debido a la labor que llevó a cabo en Egipto, el Museo es especialmente rico tanto en arte real y privado del Imperio Medio y de comienzos del Imperio Nuevo, como en arte funerario del periodo tardío. Gracias a la generosidad de donantes tales como Edward S. Harkness, Theodore M. Davis, Lila Acheson Wallace y Norbert Schimmel, la adquisición de importantes objetos y de colecciones particulares ha complementado el material obtenido en las excavaciones, de tal modo que la colección es ahora una de las mejores y más completas de cuantas existen fuera de Egipto.

Las galerías dedicadas a Egipto están organizadas cronológicamente, empezando por el periodo predinástico (la época anterior a la creación de la escritura, hacia 3100 a.C.) y terminando por la antigüedad tardía (siglo VIII d.C.). La colección es famosa especialmente por la mastaba de Perneb, que data del Imperio Antiguo, los modelos de Mekutra, las joyas de los imperios Medio y Nuevo, los retratos escultóricos de reyes de la dinastía XII, las estatuas del templo de la reina Hatshepsut, y el templo de Dendur, que data del periodo romano. Las piezas de mayor interés se encuentran en las galerías principales, pero en las galerías de estudio, más pequeñas, pueden verse numerosos objetos fascinantes. La totalidad de los treinta y seis mil objetos de la colección se halla expuesta.

1 Vasija

Predinástico, Naqada II, c. 3450-3300 a.C.
Cerámica pintada; a. 30 cm

Las piezas más antiguas incluyen las vasija
pintadas de varios tipos que hicieron su apa
ción en el periodo Naqada, llamado así porqu
los primeros ejemplares se descubrieron e
una localidad homónima del Alto Egipto. La
escenas de esta vasija son de las más comple
jas que han llegado hasta nosotros y represen
tan acontecimientos sociales o religiosos in
portantes cuyo significado preciso aún no s
conoce del todo. Ya se evidencian ciertas ca
racterísticas fundamentales del arte egipci
cada escena describe un solo acontecimien
inmoto, y los participantes más importantes e
tán representados a mayor escala que los de
más. La escena aquí visible presenta una en
barcación con dos figuras masculinas y dos fe
meninas, más grandes, que podrían ser diosa
o sacerdotisas. *Fondo Rogers, 1920, 20.2.10*

2 Peine

Predinástico, Naqada III, c. 3300-3100 a.C.
Marfil; 5,5 × 4 cm

Los peines y mangos de cuchillo de marfil he-
chos a finales de la prehistoria de Egipto de-
muestran los altos niveles alcanzados por los
artistas egipcios, incluso en épocas anteriores
al Imperio Antiguo. Este peine, cuyos dientes
se han perdido, está adornado con hileras de
animales salvajes y domésticos tallados en al-
torrelieve: elefantes, aves zancudas, jirafas,
hienas, bovinos y, quizá, jabalíes. En algunas
otras piezas de marfil tallado aparecen disposi-
ciones similares, indicación de que el modelo y
la elección de los animales no eran fortuitos.
Todavía se discute acerca del significado sim-
bólico de estas representaciones. *Colección
Theodore M. Davis, legado de Theodore M.
Davis, 1915, 30.8.224*

3 Paleta para cosméticos

Predinástico, Naqada III, c. 3300-3100 a.C.
Esquisto verde; 17,8 × 6,3 cm

La paleta predinástica se diseñó en su orige
para moler el maquillaje de los ojos y otr
cosméticos y se enterraba con su propietar
cuando fallecía. Los primeros ejemplos pre
sentan a menudo contornos simplificados d
animales. A finales del periodo prehistórico, ta
les objetos se adaptaban con finalidades vot
vas o conmemorativas y sus caras se decora
ban muy elaboradamente en relieve. Los mot
vos ornamentales incluían dibujos heráldicos
mágicos y escenas que describían hechos qu
podían ser históricos o meramente simbólico
Las paletas más grandes y elaboradas se des
cubrieron en las excavaciones de templos dor
de habían sido dedicadas. Este fragmento d
paleta muestra parte de la imagen esculpid
de una perra amamantando a sus cachorro
El lomo de la madre del borde ex
terior de la paleta y enmarca parcialmente e
dibujo interior. *Donación de Henry G. Fishe
1962, 62.230*

León
Gebelein (?), dinástico temprano,
c. 3000-2700 a.C.
Cuarzo; l. 25,2 cm

Esta poderosa figura, que representa a un león
acostado, pertenece a los inicios del periodo
histórico egipcio, cuando ya estaba en marcha
el proceso de integración del Alto y del Bajo
Egipto en un estado centralizado. El tratamiento escultórico simplificado, con la cola enrollada sobre el lomo, es característico de la época.
Esta estatuilla podía ser una ofrenda votiva para un templo, probablemente hecha por uno de
los primeros reyes egipcios. *Compra, donación del Fondo Fletcher y la Fundación Guide, Inc., 1966, 66.99.2*

Arqueros
Lisht, dinastía IV, c. 2575-2465 a.C.
Piedra caliza pintada; 37 × 25 cm

Uno de los bloques de caliza reutilizados más
interesantes, desde el punto de vista artístico,
recubiertos en Lisht, en el Bajo Egipto (véase
n. 8), es este fragmento procedente del núcleo
de la Pirámide Norte. Se conservan partes de
cinco arqueros egipcios. Semejante complejidad en la superposición de figuras rara vez se
encuentra en los relieves egipcios. Éste es de
gran calidad, plano pero con un sutil modelado. Sólo las orejas sobresalen en un relieve
más alto. Las tensas cuerdas de los arcos y las
plumas de las flechas indican un cuidado minucioso del detalle. Esta obra es estilísticamente equiparable a los mejores ejemplos de
la dinastía IV, aunque no existan paralelismos
iconográficos exactos en tan temprana fecha.
Es raro encontrar una forma de gancho para la
nariz de los hombres, una forma normal, aunque no exclusivamente reservada a los extranjeros. Excavación del Museo. *Donación del Fondo Rogers y Edward S. Harkness, 1922, 22.1.23*

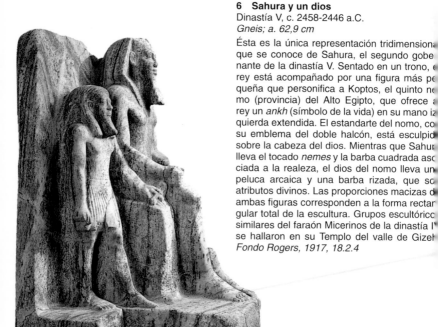

6 Sahura y un dios
Dinastía V, c. 2458-2446 a.C.
Gneis; a. 62,9 cm

Ésta es la única representación tridimensional
que se conoce de Sahura, el segundo gober-
nante de la dinastía V. Sentado en un trono, el
rey está acompañado por una figura más pe-
queña que personifica a Koptos, el quinto no-
mo (provincia) del Alto Egipto, que ofrece al
rey un *ankh* (símbolo de la vida) en su mano iz-
quierda extendida. El estandarte del nomo, con
su emblema del doble halcón, está esculpido
sobre la cabeza del dios. Mientras que Sahura
lleva el tocado *nemes* y la barba cuadrada aso-
ciada a la realeza, el dios del nomo lleva una
peluca arcaica y una barba rizada, que son
atributos divinos. Las proporciones macizas de
ambas figuras corresponden a la forma rectan-
gular total de la escultura. Grupos escultóricos
similares del faraón Micerinos de la dinastía IV
se hallaron en su Templo del valle de Gizeh.
Fondo Rogers, 1917, 18.2.4

7 Memisabu y su mujer
Gizeh (?), dinastía V, c. 2350 a.C.
Piedra caliza pintada; a. 62 cm

La dinastía V asistió a un crecimiento de la bu-
rocracia gubernamental, tanto en tamaño co-
mo en número de estratos sociales representa-
dos por los funcionarios. Estatuas como ésta
que encarna a Memisabu, un administrador y
cuidador de la propiedad real y su mujer fueron
encargadas por funcionarios de rango medio
para colocarlas en sus tumbas. Se puede rela-
cionar estilísticamente este par de estatuas
con los monumentos del cementerio al oeste
de la Gran Pirámide de Cheops en Gizeh. Esta
obra muestra a Memisabu y a su mujer en un
raro tipo de abrazo, que sugiere que ella —y no
su marido— era la propietaria de la tumba. La
postura tiene un paralelo conocido en una es-
tatua que representa a dos parientas reales.
Fondo Rogers, 1948, 48.111

Tumba de Perneb
aqqara, dinastía V, c. 2450 a.C.
edra caliza parcialmente pintada;
de la fachada (reconstruida) 5,2 m

inales de la dinastía V, el chambelán Perneb
:o construir su tumba en Saqqara, a treinta y
s kilómetros al sur de Gizeh. La tumba com-
:ndía una cámara sepulcral subterránea y
 edificio de piedra caliza (mastaba), que
ntenía una capilla para ofrendas y una cá-
ara para la estatua. La fachada y la capilla de
mastaba se compraron al gobierno egipcio
1913 y se reconstruyeron, junto con una co-

pia de la cámara de la estatua, a la entrada de
las galerías egipcias del Museo.

Los relieves interiores de la capilla represen-
tan a Perneb sentado ante una mesa de ofren-
das, recibiendo comida y otros artículos de pa-
rientes y criados. Las ofrendas reales se colo-
caban en la losa ubicada ante la puerta falsa a
través de la cual el espíritu de Perneb podía
pasar para recibir sustento. Para comprender
el origen arquitectónico de la puerta falsa bas-
ta mirar la entrada central de esta mastaba.
Donación de Edward S. Harkness, 1913,
13.183.3

9 Puerta falsa de Mechechi
Saqqara (?), dinastía VI, c. 2323-2150 a.C.
Piedra caliza; 109 × 66,5 cm

Esta estela, puerta falsa situada en la capilla
de una mastaba del Imperio Antiguo, hacía de
puerta mágica a través de la cual el espíritu del
difunto podía pasar para recibir alimento de
forma material o ritual. Esta estela impresio-
nante contiene diez inscripciones en nombre
de Mechechi, un supervisor del personal de
palacio. Los textos solicitan ofrendas en nom-
bre de Mechechi. Varios de ellos describen al
fallecido siendo "venerado ante Unis", el último
rey de la dinastía V, lo que puede ser señal de
que la tumba de Mechechi se encontraba cer-
ca de la pirámide del rey de Saqqara. La exce-
lente calidad de esta estela se evidencia sobre
todo en la aguda incisión de las inscripciones y
los ocho retratos del fallecido, esculpidos en
relieve hundido. Las proporciones alargadas y
el modelado sutil son típicos de la escultura en
relieve de la dinastía VI. *Donación del Sr. y la*
Sra. J.J. Klejman, 1964, 64.100

10 Bote para cosméticos de Ny-khasut-Merira

Dinastía VI, c. 2259 a.C.
Alabastro egipcio (calcita); a. 13,7 cm

Los primeros ejemplos testimoniales de la p[c]
tura de una mona madre estrechando a su b[é]
bé se remontan a la dinastía VI y prosiguen
periodos posteriores. Este bote conmemora
fiesta del primer aniversario de Pepi I. Su es[t]
difiere totalmente del de otro bote parecido [c]
Museo que data del reino siguiente, lo cual [c]
muestra que se aceptaba cierto margen de
dividualidad artística, especialmente en las
tes aplicadas del antiguo Egipto. *Compra,
gado de Joseph Pulitzer, Fondo Fletcher, [c]
naciones de Lila Acheson Wallace, Russe[l]
Judy Carson, William Kelly Simpson y la F[u]
dación Vaughn, en honor de Henry Geo[r]
Fisher, 1992, 1992.338*

11 Relieve de Nebhepetra Mentuhotep

Tebas, dinastía XI, 2040-2010 a.C.
Piedra caliza pintada; a. 35,9 cm

El faraón Nebhepetra Mentuhotep fue reveren-
ciado por los egipcios como el gobernante que
unificó Egipto tras un periodo de desunión, ins-
tituyendo lo que hoy se denomina Imperio Me-
dio. Hizo construir su templo funerario en Deir
el Bahari, al oeste de Tebas, lugar en que se
descubrió este relieve. El bajorrelieve delica-
damente modelado y los detalles pintados ex-
quisitamente, en particular los de la fachada

arquitectónica (véase n. 17) del *serekh* rect[a]
gular que circunda el nombre Horus del fara[ó]
demuestran los altos niveles artísticos que p
dominaban en los talleres reales tebanos
este dinámico periodo de la historia egipcia.
imagen de la diosa a la derecha del bloq[u]
destruida durante el periodo Amarna, fue re[p]
rada con yeso a principios de la dinastía X
lo cual indica que el templo todavía se usa
siete siglos después de construido. *Donac[o]
del Fondo de Exploración de Egipto, 19
07.230.2*

12 Escarabajo de Wah

Tebas, principios dinastía XII,
c. 1990-1985 a.C.
Plata y oro; l. 3,8 cm

Wah, administrador de la hacienda de Mekutra,
fue enterrado en una tumba pequeña cercana
a la de su empleador. Visto por primera vez en
una radiografía de la momia de Wah, este
magnífico escarabajo es extraordinario, no só-
lo por su espléndida factura artística, sino tam-
bién por su material. Debido a la fragilidad de
la plata, metal que no abundaba en Egipto,
muchos objetos hechos con ella se desintegra-
ron por completo. Este escarabajo está com-
puesto por varias secciones soldadas y tiene
un tubo de sostén de oro que corre horizontal-
mente entre la base y el dorso. Los jeroglíficos
de oro pálido incrustados en el dorso indican
los nombres y títulos de Wah y Mekutra. Exca-
vación del Museo. *Fondo Rogers, 1920,
40.3.12*

13 Portadora de ofrenda

Tebas, principios dinastía XII,
c. 1990-1985 a.C.
Madera pintada; a. 111,8 cm

El canciller Mekutra, a pesar de haber pasado la mayor parte de su vida al servicio de los faraones de la dinastía XI, murió en los albores del reinado del primer gobernante de la dinastía XII. Su tumba, emplazada en el oeste de Tebas, fue completamente saqueada, excepto una cámara pequeña llena de maquetas de madera, accesorios funerarios comunes en las tumbas del primer periodo intermedio y del Imperio Medio. Las maquetas de Mekutra demuestran la transición que hubo entre ambas dinastías, no sólo artística, sino también de puntos de vista: la dinastía XI, de carácter preponderantemente tebano y altoegipcio, y la XII, durante la cual se trasladó una vez más la capital al norte, cerca de Menfis. Esta agraciada portadora de ofrendas, con su rostro redondo, de grandes ojos, y sus miembros largos, elegantes, pareciera el producto de un taller norteño influido por una tradición conservada desde el Imperio Antiguo. No personifica a una servidora, sino una propiedad desde la que se llevan ofrendas para el mantenimiento del culto de los muertos. Excavación del Museo. *Fondo Rogers y donación de Edward S. Harkness, 1920, 20.3.13*

Maqueta de un jardín

bas, principios dinastía XII,
1990-1985 a.C.
dera enyesada y pintada y cobre;
4 cm

bien los relieves de las tumbas del Imperio tiguo presentan escenas de la vida de cam-del antiguo Egipto, las maquetas de madera tada de las tumbas del Imperio Medio ofre-n más aspectos de la existencia de los anti-os egipcios. El Museo posee trece de las quetas procedentes de la tumba de Meku- que presentan en detalle la producción ali-ntaria y ganadera y las embarcaciones usa-s para el transporte, el esparcimiento y los s. Esta maqueta muestra un jardín cerrado, ra del pórtico de una casa. En el centro del dín hay una alberca con borde de cobre, ro-ada de sicomoros e higueras. Excavación Museo. *Fondo Rogers y donación de Ed-rd S. Harkness, 1920, 20.3.13*

15 Figura ritual

Lisht, dinastía XII, c. 1929-1878 a.C.
Cedro enyesado y pintado; a. 58,1 cm

Esta figura lleva la corona roja del Bajo Egip
y un faldón de divinidad. Se supone que el ro
tro refleja los rasgos del faraón reinante, Am
nemhat II o Senwosret II, pero la combinació
de atributos reales y divinos sugiere que la e
tatuilla no era simplemente una representació
del gobernante viviente. Antes de aplicar
pintura, se realzaron con yeso las superfici
de la corona y del faldón. En las zonas al de
nudo pueden verse rastros de rojo, color tra
cional de la piel de las figuras masculinas.
contorno de las piernas, los detalles de las m
nos y los pies, y las delicadas facciones disti
guen esta escultura como una de las obr
maestras del antiguo arte egipcio. Se desc
brió junto a una estatuilla similar, conserva
actualmente en El Cairo, que lleva la coro
blanca del Alto Egipto. Ninguna de las figur
tiene inscripciones, pero se las puede datar s
bre la base de su contexto arqueológico y p
razones de estilo. *Fondo Rogers y donación
Edward S. Harkness, 1914, 14.3.17*

16 Estela de Montuwoser

Dinastía XII, c. 1954 a.C.
Piedra caliza pintada; 104 × 49,8 cm

En el decimoséptimo año de su reinado,
Senwosret I dedicó esta estela a Osiris, señor
de Abidos, en nombre de Montuwoser, su ad-
ministrador. El texto, que describe las buenas
acciones del propietario, está hábilmente inci-
so, mientras que la escena ofertoria consiste
en un exquisito bajorrelieve tallado en un estilo
que recuerda el de principios del Imperio Anti-
guo. En la última columna de jeroglíficos se ex-
plica uno de los fines principales de la estela,
cuando se invita a quienes se detengan ante
ella a repetir en alta voz las palabras de la
ofrenda y proporcionar sustento en forma de
"pan y cerveza, ganado y aves de corral, ofren-
das y alimentos al propietario de esta estela".
*Donación de Edward S. Harkness, 1912,
12.184*

7 Sarcófago de Khnumnakht
.syut (?), dinastía XII, c. 1900-1800 a.C.
ladera pintada; l. 208,3 cm

:l exterior del sarcófago brillantemente pintado
e Khnumnakht, de quién se conoce sólo el
ombre inscrito, muestra la multiplicidad de
≥xtos y paneles ornamentales típicos de la de-
oración de sarcófagos de la segunda mitad
≥ la dinastía XII. Al menos tiene un rasgo –la
gura de una diosa sobre el extremo superior–
aro antes de finales del Imperio Medio. En el
ostado se ha pintado una fachada arquitectó-

nica (que aparece aquí) con una puerta que es
el equivalente de la puerta falsa del Imperio
Antiguo (véase n. 9). Encima de ella, dos ojos
miran al frente, hacia la tierra de los vivos. El
rostro de la momia tendría que haber estado
directamente detrás de este panel. El resto del
exterior está inscrito con invocaciones a varios
dioses primigenios y recitaciones de éstos diri-
gidas sobre todo a los asociados con la muerte
y el renacimiento, como Osiris, dios principal
de los muertos, y Anubis, dios de la embalsa-
mación. *Fondo Rogers, 1915, 15.2.2*

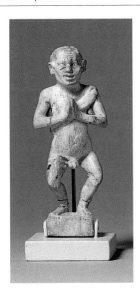

18 Figurilla de un enano
Lisht, probablemente dinastía XIII,
c. 1783-después de 1640 a.C.
Marfil; a. 6,5 cm

El modelado exquisito y la animada expresión
de esta figura hacen de ella una de las estatui-
llas más delicadas de pequeña escultura del
Imperio Medio. Representa un enano danza-
dor que palmotea para mantener el ritmo. Fue
hallado con tres figuras, ahora en El Cairo, que
estaban unidas a una tabla de manera tal que
se las pudiera hacer girar manejando unos cor-
deles. Estas estatuillas tienen su origen en las
referencias del Imperio Antiguo a los enanos
de los bailes divinos que se traían de lejos, de
la "tierra de los habitantes del horizonte", hasta
el sur de Egipto. Fueron halladas frente a la
entrada bloqueada de una tumba intacta y tal
vez hayan sido una ofrenda mágica a la difun-
ta. Excavación del Museo. *Fondo Rogers,
1934, 34.1.130*

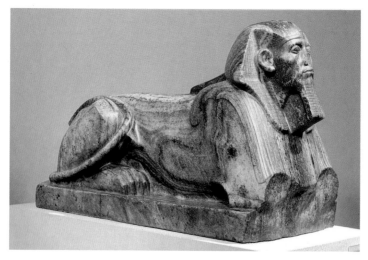

19 Esfinge de Senwosret III
Karnak, dinastía XII, c. 1878-?1841 a.C.
Gneis; l. 73 cm

Mientras que los egipcios veían la esfinge erguida como un conquistador, la esfinge acostada era una guardiana de los lugares sacros. Así pues, pares de estas imágenes flanqueaban las avenidas o las entradas de edificios importantes. Esta magnífica esfinge de Senwosret III, uno de los más grandes soldados y administradores de Egipto, está esculpida en un solo bloque de gneis de diorita bellamente veteado originario de las canteras de Nubia. El escultor ha centrado la atención en la cara llena de arrugas del faraón. Los rasgos orgullosos, aunque llenos de ansiedad, reflejan la filosofía del reinado que prevalecía en este periodo, en el cual el gobernante debía ser moralmente responsable de su gobierno del país. *Donación de Edward S. Harkness, 1917, 17.9.2*

20 Ceñidor de cauríes
Lahun, dinastía XII, c. 1897-1797 a.C.
Oro, cornalina y feldespato verde; l. 84 cm

Las alhajas personales y otros bienes de la princesa Sithathoryunet –hija de Senwosret II, hermana de Senwosret III y tía de Amenemhat III– se hallaron en la tumba de la princesa, que se excavó dentro del complejo de la pirámide de su padre en Lahun (entre Menfis y el Fayum). El Museo posee todas las piezas (salvo cuatro) de este tesoro, cuya belleza y perfección técnica rara vez se han igualado en el arte egipcio. Este espléndido ceñidor que Sithathoryunet llevaba en torno a las caderas se compone de ocho grandes cauríes recubiertos de oro, uno de los cuales está dividido para formar un cierre. Una doble ristra de pequeñas cuentas de oro, cornalina y feldespato verde en forma de semillas de acacia separa los cauríes. Cada uno de los ocho cauríes contiene bolitas de metal, para que el ceñidor tintineara levemente cuando la princesa caminara o danzara. *Compra, Fondo Rogers y donación de Henry Walters, 1916, 16.1.5*

21 Vasija para cosméticos
Dinastía XII, c. 1991-1783 a.C.
Alabastro egipcio (calcita); a. 11,4 cm

El gato apareció por vez primera en la pintura y el relieve al final del Imperio Antiguo; este bote para cosméticos es la representación procedente de Egipto más antigua que se conozca de ese animal. El escultor demuestra que conoce cabalmente sus rasgos físicos al darle la actitud alerta y la tensión de un cazador antes que la elegante indiferencia de las representaciones posteriores (véase n. 51). Los ojos de cristal de roca, delineados con cobre, contribuyen a aumentar la impresión de acecho. *Compra, donación de Lila Acheson Wallace, 1990, 1990.59.1*

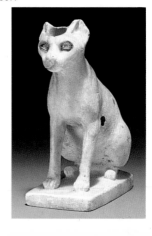

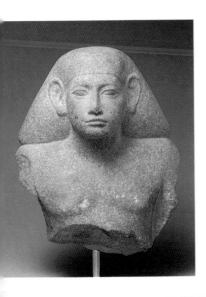

22 Funcionario anónimo
Dinastía XIII, c. 1783-1640 a.C.
Cuarcita; a. 19,5 cm

La estatuilla completa, de la que se muestra un fragmento, representaba a un hombre sentado con las piernas cruzadas sobre el suelo, sólo con un faldón y una peluca hasta los hombros. La parquedad de detalles es congruente con la textura granulosa de la piedra, pero da la impresión de que encaja con un torso algo flácido. Aunque no se puede datar esta pieza con precisión, la curva de los ojos almendrados bajo un ceño natural, la nariz recta con la punta hacia abajo, la boca prominente, la estrecha barbilla y la expresión solemne son característicos de la escultura producida en el Imperio Medio. *Compra, legado de Frederick P. Huntley, 1959, 59.26.2*

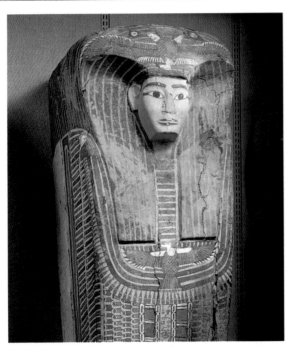

23 Sarcófago *rishi* de Puhorsenbu
Tebas, Asasif, dinastía XVII, c. 1640-1550 a.C.
Madera pintada; l. 195 cm

La palabra árabe *rishi*, que significa "emplumado", se emplea para describir un grupo de sarcófagos hechos en la zona tebana durante la dinastía XVII y principios de la XVIII. La forma humana marca un cambio en la concepción del sarcófago, considerado antes como una casa para el espíritu, que se convierte más tarde en una representación del difunto. Este sarcófago es un ejemplo particularmente exquisito de este tipo. Está hecho de maderos de sicomoro en lugar de un tronco ahuecado, y el modelado del rostro, pintado de un delicado color de rosa, fue particularmente cuidadoso. El dibujo de plumas se ha convertido en un diseño abstracto, como el del ancho collar, cuyas sartas de cuentas imitan el contorno del collar del buitre, por lo que las alas del ave parecen envolver los hombros de la momia. *Excavación del Museo. Fondo Rogers, 1930, 30.3.7*

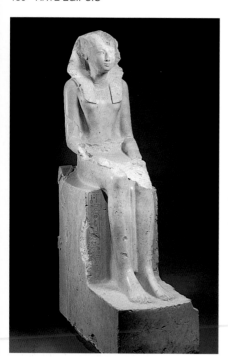

25 Cabeza de Hatshepsut
Tebas, dinastía XVIII, c. 1473-1458 a.C.
Piedra caliza pintada; a. 106,6 cm

Poco después de asumir su papel de gober
nante, Hatshepsut dispuso que se edificara ur
templo funerario en Deir el Bahari, junto al tem
plo de su lejano antecesor Nebhepetra Mentu
hotep (véase n. 11). Este templo, uno de los lo
gros arquitectónicos más espectaculares de
mundo antiguo, estaba decorado con numero
sas estatuas colosales empotradas de Hats
hepshut en carácter de Osiris. Esta cabeza
cubierta con la doble corona del Alto y del Baje
Egipto, estaba una vez dentro de uno de los
sarcófagos de la terraza superior del templo
Excavación del Museo. *Fondo Rogers, 1931
31.3.164*

24 Estatua de Hatshepsut
Tebas, dinastía XVIII, c. 1473-1458 a.C.
Piedra caliza endurecida; a. 195 cm

Hatshepsut se declaró reina entre los años 2 y
7 del reinado de su hijastro y sobrino, Tuthmo
sis III. Esta estatua de tamaño natural la mues
tra en un rol tradicionalmente varonil, con el
atuendo ceremonial de un faraón. A pesar del
traje masculino, la estatua tiene un aire marca
damente femenino, a diferencia de la mayor
parte de las representaciones de Hatshepsut
en carácter de faraón. Incluso los títulos reales
a los lados del trono están feminizados, de ma
nera que se lee "Hija de Ra" y "Señora de los
dos reinos", según una práctica que se aban
donaría luego en su reinado. Excavación del
Museo. *Fondo Rogers, 1929, 29.3.2*

26 Óstrakon de Senenmut
Tebas, dinastía XVIII, c. 1473-1458 a.C.
Piedra caliza pintada; 22,5 × 18,1 cm

Senenmut fue uno de los funcionarios de ma
yor confianza de Hatshepsut. Aunque ocupó
muchos puestos administrativos, se lo conoce
más por ser el arquitecto principal del templo
de su reina. Este esbozo del artista es similar a
algunas conocidas representaciones de Sen
enmut. Los artistas egipcios de todos los perio
dos usaban a menudo una lasca de caliza o de
cerámica rota, conocida como *óstrakon*, a ma
nera de bloc de apuntes desechable. Ésta se
halló en las cercanías de la tumba de Senen
mut y tal vez haya servido de guía para deco
rar uno de sus monumentos. Excavación del
Museo. *Fondo Rogers, 1936, 36.3.252*

Escarabajo cardiaco de Hatnofer
bas, dinastía XVIII, c. 1466 a.C.
o y piedra verde; 6,7×5,3 cm

madre de Senenmut, Hatnofer, fue sepulta-
a principios del reino de Hatshepsut. Como
chos de los bienes de su tumba procedían
los depósitos reales, es posible que este
carabajo cardiaco con montura de oro y ca-
na del mismo metal primorosamente entre-
da haya sido dado por la reina. Los escara-
os cardiacos, que solían estar hechos de
dra de color verde, se colocaban sobre el
razón de la momia. Considerado como la ca-
del espíritu, el corazón se dejaba dentro del
erpo momificado. Los escarabajos cardiacos
vaban inscritas palabras mágicas que exhor-
an al corazón a no testificar contra el espíri-
durante el juicio de ultratumba. Excavación
Museo. *Fondo Rogers, 1936, 36.3.2*

28 Silla de Renyseneb
Mediados dinastía XVIII, c. 1450 a.C.
Ébano con marfil; a. 86,2 cm

El respaldo de esta silla de madera, que perte-
neció al escriba Renyseneb, tiene bellas in-
crustaciones en marfil y decoración incisa en la
que aparece el propietario sentado en una silla
de igual forma. Esta es la silla más antigua que
se conserva con un dibujo semejante y es el
único ejemplo no mayestático conocido de to-
dos los tiempos. La escena y el texto que la
acompaña tienen un significado funerario y
quizá se añadieron después de la muerte de
Renyseneb para hacer de la silla un objeto fu-
nerario más pertinente. La elevada calidad de
sus junturas y la armonía de sus proporciones
dan testimonio de la maestría de los carpinte-
ros del antiguo Egipto. El asiento de malla se
ha restaurado de acuerdo con modelos anti-
guos. *Compra, donación de Patricia R. Las-
salle, 1968, 68.58*

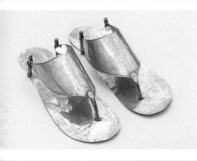

29 Sandalias y collar
Probablemente de Tebas, dinastía XVIII,
c. 1479-1425 a.C.
*Oro; l. de las sandalias 25 cm,
l. del collar 34,3 cm*

La fragilidad de este collar y este par de san-
dalias de oro habría impedido su uso, incluso
en ocasiones ceremoniales. Fueron hechos
como objetos funerarios para una mujer de la
familia real durante el reinado de Tutmosis III.
Las sandalias son réplica de las de cuero que
utilizaban comúnmente los hombres y las mu-
jeres de Egipto. El collar, reminiscencia de las
alhajas que la mujer habría llevado en vida, le
asegura el uso de objetos preciosos en la otra
vida. Cinco anillos de cuentas cilíndricas están
grabados en la fina hoja de oro, mientras que
la franja exterior presenta un motivo de pétalos
de flores. Las cabezas de halcones que rema-
tan el collar al nivel de los hombros tienen
unas arandelas para ajustar el cordel que suje-
taba el collar al sudario de la momia. *Fondo
Fletcher, 1921, 26.8.147; Fondo Fletcher,
1920, 26.8.101*

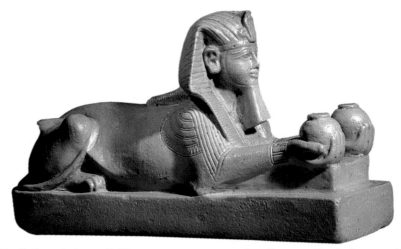

30 Esfinge de Amenofis III
Dinastía XVIII, c. 1391-1353 a.C.
Fayenza; l. 25 cm

Los rasgos faciales de esta esfinge de fayenza permitirían identificar en ella a Amenofis III aunque careciera de inscripción. Innovación de la dinastía XVIII, el elegante cuerpo del león se transforma con bastante naturalidad en los antebrazos y manos de un hombre. De esta manera, la esfinge combina la fuerza protect del león con la función real de la ofrenda a dioses. Tanto por el tono uniforme de su deli do barniz azul como por su estado casi perfe to, esta escultura es única entre las antigu estatuillas de fayenza egipcias. *Compra, do ción del Fondo Lila Acheson Wallace, 19 1972.125*

31 Fragmento de cabeza de una reina
Dinastía XVIII, c. 1391-1353 a.C.
Jaspe amarillo; a. 14,1 cm

Este extraordinario fragmento se data, siguiendo un criterio estilístico, en el reinado de Amenofis III. Es probable que la cabeza completa haya pertenecido a una estatua compuesta, de la que eran de jaspe sólo las partes desnudas del cuerpo. Según la convención artística egipcia, el color amarillo indica usualmente a una mujer, y el tamaño y la calidad extraordinaria de la obra sugieren que se trata de una diosa o una reina. El parecido de la boca sensual y enfurruñada con representaciones conocidas de Tiye, la esposa principal de Amenofis III, sugiere que es el retrato de esa reina. Podría representar a otra importante esposa de Amenofis III, como Sitamen. *Compra, donación de Edward S. Harkness, 1926, 26.7.1396*

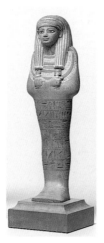

32 Shawabti de Yuya
Tebas, dinastía XVIII, c. 1391-1353 a.C.
Cedro pintado; a. 27 cm

Por ser parientes de la reina Tiye, a Yuya y ya se les concedió sepultura en el valle de reyes. Se les proporcionó equipo funerario los más refinados talleres reales, tal come prueba este *shawabti* magníficamente talla en el cual hasta las rodillas están sutilmente dicadas. El texto de estas figurillas afirma el *shawabti* sustituirá al espíritu en todas las reas obligatorias que le pidan efectuar en otra vida. *Colección Theodore M. Davis, le do de Theodore M. Davis, 1915, 30.8.57*

Sacrificio de un pato
rmópolis (?), finales dinastía XVIII,
1345-1335 a.C.
edra caliza pintada; 24,4 × 54,6 cm

lo que muchos expertos han considerado
intento de limitar el poder político, económi-
y religioso de los sacerdotes de Amón,

Amenofis IV, sucesor de Amenofis III, restringió
severamente el culto a Amón-Ra, hasta enton-
ces el principal dios de Egipto. En cambio ve-
neraba exclusivamente a Atón, la energía en-
carnada en el disco solar. Alrededor del sexto
año de reinado cambió su nombre por el de
Ajenatón y trasladó la capital religiosa de Egip-
to de Tebas a Tell el-Amarna en el Egipto Me-
dio, donde fundó la ciudad de Ajetatón. Este
bloque de relieve, procedente de Ajetatón, está
esculpido a la manera y en el peculiar estilo
expresivo del reinado de Ajenatón. El rey apa-
rece ofrendando un pato de cola larga a Atón,
cuyos rayos, que terminan en manos, flotan
hacia él. Una de las manos sostiene el *ankh*
(símbolo de la vida) ante la nariz del rey. *Dona-
ción de Norbert Schimmel, 1985, 1985.328.2*

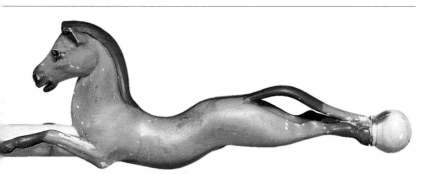

Caballo haciendo cabriolas
ales dinastía XVIII, c. 1353-1333 a.C.
rfil teñido y granate; l. 15 cm

caballo fue una incorporación relativamente
día en la historia egipcia. Se introdujo du-
te la dominación de los hicsos (c. 1667-
70 a.C.), cuando se importaron de Oriente
óximo nuevos elementos de poder, sobre to-
el caballo y el carro. Durante el Imperio
evo este animal fue un espectáculo familiar
n el arte de ese periodo existen numerosos

retratos de caballos, sobre todo durante la
época de Amarna. Este pequeño mango de
marfil de un ligero látigo o un espantamoscas
es una talla de un caballo haciendo cabriolas o
corriendo, teñido de marrón rojizo con la crin
negra. Los ojos, uno de los cuales se ha caído,
eran incrustaciones de granate. El dinámico ta-
llado de esta pieza, sobre todo el lomo grácil-
mente arqueado, ejemplifica el espíritu del pe-
riodo de Amarna. *Donación de Edward S.
Harkness, 1926, 26.7.1293*

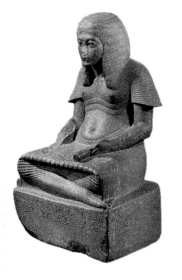

35 Estatua de Horemhab
Finales dinastía XVIII, c. 1325-1319 a.C.
Granito gris oscuro; a. 116,8 cm

En Egipto se valoraba mucho el alfabetismo y
los funcionarios importantes se hacían repre-
sentar a menudo en la postura tradicional de
los escribas. En esta estatua, el rostro juvenil
contrasta con la barriga y los pliegues de la
carne debajo de las tetillas, convenciones ar-
tísticas para indicar que un individuo ha llega-
do a la edad de la gran sabiduría. Aunque la
postura del escriba presenta la orientación
frontal que es común a toda la estatuaria egip-
cia formal, se puede apreciar más plenamente
como un ejemplo de escultura exenta, puesto
que no tiene pilar trasero. Esta magnífica esta-
tua de tamaño natural representa a Horemhab,
poderoso general y escriba real que estuvo al
servicio de los últimos faraones de la dinastía
XVIII, al término de la cual llegó él mismo a rei-
nar. El estilo conserva algo de la blandura y del
naturalismo de principios del periodo Amarna
anterior, en tanto que anticipa el arte ramsesia-
no tardío. *Donación del Sr. y la Sra. V. Everit
Macy, 1923, 23.10.1*

36 Prótomo

Qantir (?), finales dinastía XVIII-principios de la XIX, c. 1391-1280 a.C.

Azul egipcio, oro; l. 4,3 cm

En el arte ramsesiano temprano aparece frecuentemente la imagen de un león, símbolo del faraón, que sojuzga a un nubio, uno de los enemigos tradicionales de Egipto. En esta versión, los contornos de ambas caras están modelados con un naturalismo admirable, mientras que la melena y las orejas del animal, así como las entalladuras en las comisuras de sus fauces muy abiertas, están más estilizadas. El hecho de que el autor haya omitido las líneas lacrimales bajo los ojos del león indica una fecha temprana del imperio. Este prótomo puede haber decorado el mango de un espantamoscas o de un látigo ligero. *Donación del Robert Schimmel Trust, 1989, 1989.281.92*

38 *Óstrakon*

Tebas, dinastía XIX-XX, c. 1295-?1069 a.C.

Piedra caliza pintada; 14 × 12,5 cm

En la animada escena venatoria de abajo, faraón no identificado del periodo ramsesia está representado mientras da muerte a enemigos de Egipto simbolizados en un leć El texto hierático reza: "Viva, prospere y go de buena salud el Faraón, exterminio de tc reino extranjero". Este *óstrakon* se encontró el Valle de los Reyes, pero la escena no es c mún en las tumbas reales y, por tanto, es p bable que no se trate de un esbozo tentat para facilitar la labor del autor. Aunque no obra de un dibujante avezado, la escena presenta un cuadriculado de referencia y no ajusta a las estrictas proporciones de una presentación formal. *Compra, donación de [ward S. Harkness, 1926, 26.7.1453*

37 Estatua de Yuni

Asyut, dinastía XIX, c. 1294-1213 a.C.

Piedra caliza; a. 128,8 cm

La de Yuni arrodillado es una estatua representativa del arte ramsesiano temprano. A pesar de que algún ladrón de la antigüedad le quitó los ojos y las cejas incrustados, su rostro finamente modelado y su peluca elaboradamente tallada prueban el alto nivel de habilidad profesional imperante entonces. Yuni está arrodillado, sosteniendo ante sí un sarcófago minuciosamente esculpido que contiene una figura pequeña de Osiris. Lleva las vestiduras onduladas y la peluca ensortijada que estaban de moda. Sus collares incluyen el "oro de la valentía", como reconocimiento del faraón por servicios distinguidos, y un colgante de Bat, diosa vinculada frecuentemente con Hathor. A los lados del pilar posterior se ven pequeñas figuras desnudas de la esposa de Yuni, Renenutet, de pie, que sostiene un collar *menit*, igualmente relacionado con Hathor. *Fondo Rogers; 1933, 33.2.1*

39 Sarcófago exterior de Henettawy
Tebas, Deir el Bahari, dinastía XXI,
c. 1040-991 a.C.
Madera enyesada y pintada; l. 203 cm

A principios del tercer periodo intermedio, el poder se dividía entre una dinastía residente en Tanis, una ciudad del delta, y los sumos sacerdotes de Amón en Tebas. Durante este periodo revuelto se abandonó la tumba privada individual a favor de tumbas familiares que podían preservarse mejor de los saqueadores. A menudo se reutilizaban tumbas que ya habían sido expoliadas. Henettawy, una concubina y sacerdotisa cantora de la casa de Amón-Ra, fue enterrada en una de estas tumbas. Dado que su tumba, como muchas otras de este periodo, carecía de ornamentación, la pintura de su sarcófago, con el énfasis en un simbolismo y una imaginería religiosa complejos, sustituía las decoraciones de la pared de los periodos anteriores y reflejaban un estilo y una iconografía que se desarrolló durante el último Imperio Nuevo. Henettawy lleva una peluca lisa tripartita con dos mechones laterales y elaborada joyería funeraria típica de este periodo.
Fondo Rogers, 1925, 25.3.182

40 Papiro de Nany
Tebas, dinastía XXI, c. 1040-991 a.C.
Papiro pintado; l. 521,5 cm, a. 35 cm

Los hechizos escritos en papiros funerarios, que los egipcios denominaban "Libro del surgimiento de día", estaban destinados a ayudar al espíritu en su viaje por el Mundo de los Muertos. En el hechizo llamado "Declaración de inocencia", el espíritu negaba ante un tribunal de dioses haber causado mal alguno. En una ilustración que solía acompañar tal hechizo se veía pesar el corazón del difunto frente a Maat, diosa de la verdad. En este caso, Isis acompaña a Nany, la difunta, mientras Anubis equilibra la balanza y Toth, en forma de babuino (véase n. 45), anota los resultados. Excavación del Museo. *Fondo Rogers, 1930, 30.3.31*

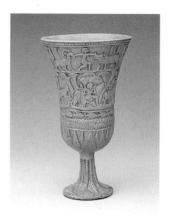

41 Taza lotiforme
Dinastía XXII, c. 945-715 a.C.
Fayenza; a. 14,6 cm

La fragante flor de loto azul es un motivo común en todas las manifestaciones del arte egipcio. El nenúfar se apreciaba no sólo por su belleza y perfume, pues la apertura de sus pétalos al sol de cada mañana lo convertían en símbolo de creación y renacimiento. Esta taza de fayenza azul brillante imita la forma esbelta de la flor y está ornada en relieve, con escenas que representan el hábitat pantanoso de la planta. Tazas de este tipo se hacían para su colocación en las tumbas como ofrendas funerarias. *Compra, donación de Edward S. Harkness, 1926, 26.7.971*

42 Estela funeraria de Aafenmut
Tebas, Khokha, dinastía XXII, c. 924-909 a.C.
Madera pintada; 23 × 18,2 cm

Esta pequeña y excepcionalmente bien conservada estela de madera la descubrió en 1914-1915 en Tebas la expedición egipcia del Museo mientras estaba excavando una tumba que contenía el nicho funerario de Aafenmut, un escriba del tesoro. Se descubrió junto con otros pequeños objetos, que incluyen un par de tablillas de cuero de un conjunto de abrazaderas de momia que llevan el nombre de Osorkon II, el segundo rey de la dinastía XXII. El culto solar es el tema de la decoración de la estela: en la luneta, el disco solar cruza el cielo en su barca, mientras debajo, Ra-Harakhty de cabeza de halcón, señor del cielo, recibe la comida y el incienso ofrendados por Aafenmut. Episodios análogos aparecen casi en el mismo estilo en vivas pinturas de los sarcófagos de la época. *Fondo Rogers, 1928, 28.3.35*

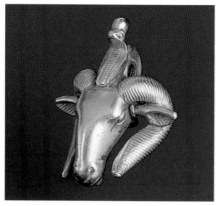

43 Cabeza de carnero amuleto
Dinastía XXV, c. 770-657 a.C.
Oro; 4,2 × 3,6 cm

Probablemente, este amuleto se hizo para un collar que se ponía uno de los reyes kushitas. Algunas representaciones de esos faraones los muestran llevando un amuleto de cabeza de carnero sujeto al cuello por un grueso cordón cuyos extremos cuelgan por delante de sus hombros. En dichos extremos están a veces anudadas sendas cabezas de carnero más pequeñas. Los carneros se vinculaban con Amón, particularmente en Nubia, donde ese dios era objeto de veneración especial. La factura de este amuleto prueba la excelencia de los orfebres nubios. *Donación del Norbert Schimmel Trust, 1989, 1989.281.98*

4 Funeral de Nespakashuty
bas, Deir el Bahari, principios
nastía XXVI, c. 656-610 a.C.
edra caliza; 35 × 57 cm

visir Nespakashuty utilizó el terraplén de
la antigua tumba del Imperio Medio como pa-
exterior de su propio sepulcro. El trabajo de
sta tumba nunca fue concluido y muchos de
s relieves existentes aparecen en diversos
ados de acabado, que van desde los dibujos
reliminares en ocre rojo hasta altorrelieves

delicadamente esculpidos. Varios de estos es-
tudios intermedios se conservan en este frag-
mento de un relieve que narra un episodio del
funeral de Nespakashuty: la barcaza, que
transportaba su sarcófago y al sacerdote ofi-
ciante el rito funerario envuelto en piel de leo-
pardo, cruza el río hacia la necrópolis de la ori-
lla oeste. Las pinturas de las tumbas tebanas
del Imperio Nuevo sirvieron de modelos para
esta escena. *Fondo Rogers, 1923, 23.3.468a*

45 Estatuilla de un babuino
Menfis (?), dinastía XXVI, 664-525 a.C.
Fayenza; a. 8,8 cm

Se creía que, al amanecer, el babuino rendía
culto al sol naciente con sus brazos alzados, y
así se lo representaba a menudo en la decora-
ción de templos y tumbas relacionada con el
culto al sol. Tal como está representado aquí,
con su mirada inteligente y enigmática, este
animal está relacionado también con Thot, dios
de la escritura y las matemáticas. Esta estatui-
lla y otras exhibidas conjuntamente prueban
que los artistas de la dinastía XXVI habían ad-
quirido una maestría consumada en la fayenza
como medio de expresión. *Compra, donación
de Edward S. Harkness, 1926, 26.7.874*

6 Rostro de una estatua
eliópolis, finales dinastía XXVI,
589-570 a.C.
asalto verde o diabasa; a. 17 cm

a desde antiguo, Heliópolis, de donde proce-
e este fragmento, fue el centro de culto del
ios sol Ra. Como la corona y otras caracterís-
cas distintivas han desaparecido de la estatua
s imposible saber si se trata de un hombre o
na mujer y si el rostro es de un dios de uno de
s templos de Heliópolis o de un rey u otro
ersonaje real. Debido a los armoniosos con-
ornos faciales y el sutil modelado, la serena
onrisa y el exquisito cincelado del ojo y la ce-
a, probablemente fuera producto de un taller
eal del final de la dinastía XXVI. El estilo es-
ultórico idealizado que caracterizaba esta
poca dominó el arte egipcio durante sus cinco
iglos finales. *Donación de la Cuenta de Inves-
gación Egipcia y de la Escuela Británica de
rqueología de Egipto, 1912, 12.187.31*

47　Estatuilla de una mujer
Dinastía XXVI, 664-525 a.C.
Plata; a. 24 cm

Esta figura femenina desnuda, con sus miembros largos, delgados, podría fecharse en la dinastía XXVI aunque no tuviera cartuchos de Necao II grabados en relieve en sus antebrazos. Está moldeada en plata maciza y su peluca y alhajas están hechas por separado. Las estatuillas de plata son extremadamente raras, y ésta probablemente estaba emplazada con carácter consagratorio en un templo o en la tumba de un miembro de la familia real. *Colección Theodore M. Davis, legado de Theodore M. Davis, 1915, 30.8.93*

48　Estela mágica
Dinastía XXX, 360-343 a.C.
Grauvaca; 83,5 × 35,7 cm

Esta estela está datada en el reinado de Nectanebo II, último faraón de la dinastía XXX y último rey de origen étnico egipcio. Es el ejemplo más elaborado de las estelas mágicas creadas en las postrimerías del Imperio Nuevo. Las líneas nítidas y limpiamente cinceladas de la inscripción ponen especialmente de relieve la maestría de su autor, pues se trata de una estela tallada en piedra extremadamente dura. La figura dominante de las estelas mágicas, que estaban inscritas con hechizos para curar enfermedades y proteger contra animales peligrosos, es Horo niño, de pie sobre dos cocodrilos y teniendo a menudo un escorpión en cada mano. Los textos se podían recitar en voz alta o se podía verter agua sobre la piedra y emplearla con fines medicinales una vez impregnada de la cualidad mágica de las palabras. La estela suele citarse también con el nombre de Metternich, príncipe y canciller austríaco a quien perteneció en otro tiempo. *Fondo Fletcher, 1950, 50.85*

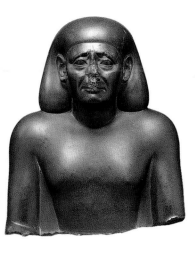

49 Escriba anónimo
Menfis (?), s. IV a.C.
Grauvaca; a. 35,9 cm

Incluso durante el Imperio Antiguo las estatuas de escribas sentados se distinguían por los vivos rasgos faciales que contrastaban con los cuerpos sumariamente esculpidos. En esta cabeza y este torso procedentes de un ejemplo mucho más tardío de yuxtaposición de los suaves contornos de la peluca abultada con un cuerpo casi sin rasgos, es particularmente sorprendente la intensa emoción del rostro. Las mejillas, barbilla, bolsas de los ojos y la prominencia del entrecejo son de apariencia carnosa y se equilibran por las cejas, los párpados, las arrugas de la sonrisa y las patas de gallo. La plasticidad del modelado de la obra y la intensidad de la expresión indican que es un precursor de los retratos conocidos como "Cabeza verde" de Berlín. *Fondo Rogers, 1925, 25.2.1*

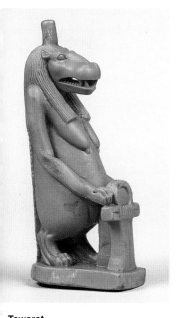

51 Sarcófago de un gato sagrado
Periodo ptolemaico, c. 305-330 a.C.
Bronce; a. 28 cm

El gato fue venerado mucho tiempo como el animal sagrado de Bastet, una diosa de la ciudad del delta de Bubastis. En el año 954 a.C. una familia de reyes de Bubastis llegó a gobernar Egipto, y las imágenes votivas de gatos ganaron en popularidad. En el siglo V a.C. el historiador griego Herodoto describía el gran festival anual de Bastet y de su hermoso templo, cerca del cual estaban enterrados gatos momificados en grandes cementerios. Esta figura hueca servía como sarcófago de un gato momificado. Los suaves contornos de la figura se complementan con un amplio cuello delicadamente inciso y un pectoral en forma de ojo de *wadjet*, el ojo sagrado de Horus. Las orejas del gato presentan agujeros para pendientes. *Fondo Harris Brisbane Dick, 1956, 56.16.1*

Taweret
...a, periodo ptolemaico, c. 332-330 a.C.
...rio; a. 11 cm

...a representación particularmente exquisita ...Taweret, la protectora de las mujeres emba-...adas y del parto, muestra a la diosa hipopó-...o de pie apoyándose sobre un amuleto *sa*, ...ímbolo de la protección. La tradicional coro-...alta, de plumas, se habría añadido a la pro-...ción vertical que tiene sobre la cabeza. La ...ura y composición de esta figura de vidrio ...co difiere notablemente de otros objetos ...ocios de vidrio anteriores. La escultura de ...rio es rara en cualquier periodo de la histo-...de Egipto, lo que dificulta la datación fiable ...la pieza. No obstante, el color turquesa de ...statuilla y la semejanza de su técnica es-...órica con otras figuras egipcias posteriores ...has con un molde indican una fecha ptole-...ca. *Compra, donación de Edward S. Hark-...s, 1926, 26.7.1193*

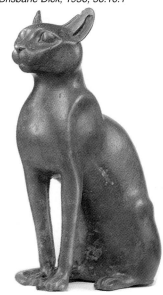

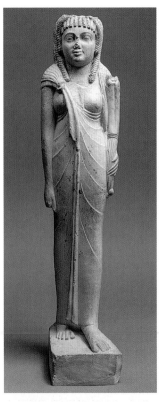

52 Arsinoe II

Periodo ptolemaico, posterior al 270 a.C.
Piedra caliza con restos de dorado y pintu▮
a. 38,1 cm

Como la inscripción del reverso de esta fi▮
se refiere a Arsinoe II como una diosa, es ▮
bable que se hiciera después de su muert▮
el año 270 a.C., cuando su hermano y ma ▮
Ptolomeo II fundó su culto. La reina aparec▮
pie en una pose tradicional egipcia, estr▮
mente frontal, con el pie izquierdo adelan▮
y el brazo derecho y la mano apretada e▮
costado. La estatuilla es un perfecto ejer▮
de la tendencia a combinar las convencio▮
artísticas egipcias con las del mundo clá▮
durante el periodo ptolemaico. El estilo d▮
peluca y la cornucopia (atributo divino) ▮
sostiene son elementos griegos, mientras ▮
sus rasgos estilizados, los vestidos y el ▮
trasero son convenciones egipcias bien a▮
tadas en este periodo. *Fondo Rogers, 1.*▮
20.2.21

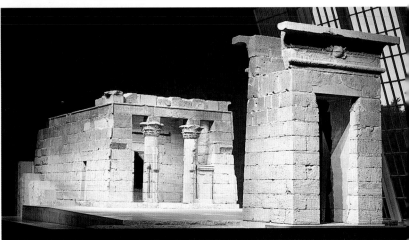

53 Templo de Dendur

Dendur, principios del periodo romano,
c. 15 a.C.
Granito eolio; l. de la puerta y el templo 25 m

El templo de Dendur fue erigido por el empera-
dor romano Augusto durante su ocupación de
Egipto y la Baja Nubia, la zona al sur de la mo-
derna Asuán. Tras la construcción del gran di-
que de Asuán, el lago Nasser lo hubiera cu-
bierto completamente si no hubiera sido envia-
do a los Estados Unidos como regalo en reco-
nocimiento de la contribución norteamericana
a las campañas internacionales para salvar los
antiguos monumentos nubios. El monumento
está consagrado a la diosa Isis y a dos hijos
deificados de un jefe nubio. El templo se v▮
a montar detrás de su puerta de piedra, ▮
servía antiguamente para entrar a travé▮
una muralla de ladrillos de adobe. El comp▮
es una versión simplificada del templo cor▮
te de culto egipcio, cuya planta permaneci▮
variable durante tres mil años. En los reli▮
del templo, Augusto hace ofrendas a va▮
dioses egipcios, a ambos hermanos y a ▮
dioses nubios. Augusto está representado ▮
manera tradicional de un faraón, pero con ▮
decoración cuyo estilo artístico es claram▮
datable en periodo romano. *Regalado* ▮
Egipto a los Estados Unidos en 1965, conc▮
do al Metropolitan Museum of Art en 19▮
instalado en el Ala Sackler en 1978, 68.15▮

Retrato de una mujer
riodo romano, c. 160 d.C.
cáustica sobre tabla; 38,1 × 18,4 cm

turas como ésta se llaman a menudo retra-
Fayum, por la zona donde se hallaron en
yor número. Los tableros de madera pue-
i haberse usado al principio como retratos
las casas, pero, tras el fallecimiento del
eño se acomodaban en el sudario que cu-
a el rostro de una momia, con la función re-
vada tradicionalmente a la máscara funera-
Si bien el uso final y gran parte de la icono-
fía son egipcios, el estilo artístico de la pin-
i, realizada con la técnica encáustica (des-
ido en cera fundida el pigmento a aplicar),
e mucho en común con la tradición helenís-
romana. *Fondo Rogers, 1909, 09.181.6*

55 Estela funeraria
Abydos, periodo romano, s. III-IV d.C.
Piedra caliza; a. 38,1 cm

Alrededor del siglo III d.C., muchas convencio-
nes artísticas egipcias antiguas habían cedido
el paso a influencias del mundo mediterráneo
de Grecia y Roma. El estilo artístico del cince-
lado de esta estela no es típicamente egipcio,
pero las figuras de Anubis, a la izquierda, y
Osiris, a la derecha, el disco alado con las co-
bras del úreus y los dos cánidos acostados de
la luneta de arriba se remontan al Egipto faraó-
nico de miles de años atrás. La inscripción de
la parte inferior está escrita en un griego burdo,
pero los nombres de los cuatro individuos a los
cuales está dedicada la estela son egipcios. Es
posible que el uso del griego en lugar del egip-
cio copto o demótico refleje el trato preferen-
cial reservado durante la dominación romana
de Egipto a los súbditos de raza o lengua grie-
gas. *Fondo Rogers, 1920, 20.2.44*

SEGUNDO PISO

GALERÍAS
DE EXPOSICIONES
ESPECIALES

GALERÍAS
DE EXPOSICIONES
ESPECIALES

ALA
NORTEAMERICANA

INSTRUMENTOS
MUSICALES

VESTÍBULO PRINCIPAL

PINTURA
ITALIANA

PINTURA
NEERLANDESA
TEMPRANA

PINTURA
HOLANDESA

PINTURA
FRANCESA

PINTURA
ESPAÑOLA

PINTURA
FLAMENCA

PINTURA
INGLESA

ARTE DEL SIGLO XX

GALERÍAS DE PINTURA Y ESCULTURA
EUROPEAS DEL SIGLO XIX

PINTURA
IMPRESIONISTA
Y POSTIMPRESIONISTA

PINTURA FRANCESA
1800-1860

PASTELES
DEL SIGLO XIX

PINTURA Y ESCULTURA
DEL SIGLO XIX

DIBUJOS
Y GRABADOS;
FOTOGRAFÍAS

ARTE GRIEGO Y ROMANO

PINTURA EUROPEA

La colección del Museo de pintura europea de los viejos maestros y de pintores del siglo XIX consta aproximadamente de unas tres mil obras, que datan desde el siglo XII hasta el XIX. Las escuelas italiana, flamenca, holandesa y francesa son las mejor representadas, pero también existen excelentes obras de maestros españoles y británicos.

La historia de la colección está marcada por extraordinarias donaciones y legados. En 1901 el Museo recibió un legado de casi siete millones de dólares de Jacob S. Rogers para la compra de obras de arte de todos los campos. *La adivina* de La Tour y los *Cipreses* de Van Gogh son sólo dos ejemplos de los muchos cientos de obras de arte compradas con este fondo en el curso de los años. En 1913, el legado de Benjamin Altman permitió la adquisición de numerosas obras maestras, incluyendo importantes cuadros de Mantegna, Memling y Rembrandt. En 1917 se recibió de Isaac D. Fletcher un legado y fondos para adquisiciones complementarias; en 1971 se adquirió el espléndido retrato de Juan de Pareja pintado por Velázquez, principalmente gracias al Fondo Fletcher.

En 1929, el legado de la Colección H.O. Havemeyer aportó no sólo viejos maestros, sino también obras sin par de los impresionistas franceses. Entre las obras pertenecientes al Sr. y la Sra. Havemeyer se encontraban la *Vista de Toledo* de El Greco, el retrato de Moltedo realizado por Ingres, muchas pinturas y pasteles de Degas y los *Álamos* de Monet. En 1931 el legado de Michael Friedsam reforzó las pertenencias del departamento en lo que se refiere a pintura antigua francesa y flamenca. La colección reunida por Jules Bache, que incluía soberbias pinturas francesas del siglo XVIII y obras notables de Crivelli, Holbein y Tiziano, fue depositada en el Museo en 1949.

En los últimos años, el señor Charles Wrightsman y señora han regalado diversas pinturas de calidad sobresaliente. El autorretrato de Rubens, con su mujer y su hijo, que donaron en 1981, es un excelente ejemplo de la sensible generosidad que ha convertido al Museo en lo que es hoy.

1 BERLINGHIERO, lucense,
act. c. 1228 - m. 1236 aprox.
La Virgen y el Niño
Temple sobre tabla, fondo de oro; superficie
pintada 76,2 × 49,5 cm

Padre de una familia de pintores en Lucc
Berlinghiero fue el pintor toscano más impe
tante de principios del siglo XIII. Obviamen
estaba familiarizado con la pintura bizantin
cuyos ejemplos pudo ver en Lucca y Pis
pues ambas ciudades comerciaban con Con
tantinopla. En la composición de este cuadr
el Niño Jesús se sienta sobre el brazo izquie
do de la Virgen y levanta su mano derecha
signo de bendición, según el tipo bizantino c
nocido como *Hodegetria*, "indicador del cam
no". Es una de las tres únicas obras realizad
seguramente por Berlinghiero. La impecat
técnica, la manera en que los detalles fison
micos crean una vigorosa red de dibujos y
rostro expresivo de la Virgen son típicos de
arte. *Donación de Irma N. Straus, 196*
60.173

2 GIOTTO, florentino, 1266/1276-1337
La Epifanía
Temple sobre tabla, fondo de oro;
45,1 × 43,8 cm

Este cuadro, en el que aparece la Adoración
de los Magos en primer plano y la Anunciación
a los pastores en el fondo, pertenece a una se-
rie de siete paneles que representan escenas
de la vida de Cristo. Parece que fue pintado al-
rededor de 1320, cuando Giotto estaba en la
cima de su arte y gozaba de una reputación in-
comparable por toda Italia. El panel del Museo
se caracteriza por una clara organización c
espacio –la colina se divide en una serie de
veles y el establo se plasma desde un pur
de vista ligeramente desplazado a la derech
y un interés por las formas simplificadas que
distingue de la mayoría de obras producid
en el siglo XIV. No es menos innovadora la m
nera en la que el anciano Mago se quita la c
rona, se arrodilla e impetuosamente levanta
niño Jesús del establo. *Fondo John Stew*
Kennedy, 1911, 11.126.1

FRA FILIPPO LIPPI,
rentino, c. 1406 - m. 1469
trato de hombre y mujer en una boda
mple sobre tabla; 64,1 × 41,9 cm

ta pintura, que puede datar de 1435 a 1440,
el ejemplo más temprano existente de retra-
doble y el más antiguo de retrato italiano
nbientado en un interior; tal vez fue pintado
ra festejar un compromiso o un casamiento.
dama viste al estilo francés y lleva un toca-
ricamente bordado con dobleces de color

escarlata. La palabra que resalta en perlas so-
bre la manga parece decir *leal[tà]*, "lealtad". El
joven que mira por la ventana descansa las
manos sobre el escudo de armas de la familia
Scolari y los modelos fueron identificados co-
mo Lorenzo di Ranieri Scolari y Angiola di Ber-
nardo Sapiti, que se casaron en 1436. El pai-
saje se cree inspirado en los modelos flamen-
cos. *Colección Marquand, donación de Henry
G. Marquand, 1889, 89.15.19*

4 PESELLINO, florentino, c. 1422 - m. 1457
La Virgen y el Niño con seis santos
Temple sobre tabla, fondo de oro;
22,5 × 20,3 cm

Aunque la única obra documentada de Pesel
no es un gran retablo que se encuentra en
National Gallery de Londres, se especializó e
cuadros de pequeña escala delicadamen
ejecutados. Este panel, pintado en una técni
casi miniaturista, es una de sus mejores obra
Debe datarse a finales de los años cuaren
del siglo XV y revela la influencia de Fra Filipp
Lippi en los tipos de personajes y la ilumin
ción. Los santos son, de izquierda a derech
Antonio abad, Jerónimo, Cecilia, Catalina d
Alejandría, Agustín y Jorge. *Legado de Ma*
Stillman Harkness, 1950, 50.145.30

5 SANDRO BOTTICELLI,
florentino, 1444/1445-1510
La última comunión de san Jerónimo
Temple sobre tabla; 34,3 × 25,4 cm

En esta obra, san Jerónimo aparece sujetado
por hermanos de su comunidad en su celda
cerca de Belén. Sobre el lecho hay dos ramas
de junípero, palmas, un crucifijo y el sombrero
cardenalicio de san Jerónimo. El cuadro, que
data de principios de la última década del siglo
XV, fue pintado para el mercader lanero floren-
tino Francesco del Pugliese, que lo cita en s
testamento de 1503. Aunque entre los hum
nistas eran populares las pinturas de san Jer
nimo en su estudio, rodeado de textos an
guos, la elección de este tema devocional, q
rara vez se representa, puede estar relacion
da con el hecho de que Pugliese, como el h
mano de Botticelli, era partidario de Savonar
la, el reformista y orador florentino. (Véa
también Colección Robert Lehman, n. 8.) *L
gado de Benjamin Altman, 1913, 14.40.642*

DOMENICO GHIRLANDAIO,
entino, 1449-1494
n Cristóbal y el Niño Jesús
sco; 284,5 × 149,9 cm

e es un ejemplo bien conservado de la téc-
a de aplicación de pigmentos mezclados
agua en un paramento recién enlucido
n revoque "fresco"). Según la leyenda, san
stóbal arrancó de raíz una palmera para
oyarse en ella mientras llevaba al Niño Je-
a través del río Jordán. Después del cruce,
árbol milagrosamente echó raíces de nuevo
dio frutos. Ghirlandaio, quizá más famoso
y día por haber sido maestro de Miguel Án-
, dedicó su vida a decorar grandes capillas
n frescos y pintar retratos sorprendentemen-
naturales de sus contemporáneos florenti-
s. *Donación de Cornelius Vanderbilt, 1880,*
3.674

PIERO DI COSIMO,
entino, 1462-¿1521?
cena de caza
mple y óleo sobre tabla; 70,5 × 169,6 cm

ancesco del Pugliese, el propietario de *La úl-*
a comunión de san Jerónimo (n. 5), pudo
ber encargado éste y al menos dos cuadros
s de Piero di Cosimo que ilustraban la vida
los hombres primitivos. En el presente cua-
dro, el fuego arde sin control en el fondo, y
hombres, sátiros y animales viven una existen-
cia salvaje en un denso bosque. El Museo po-
see otro panel peor conservado de la misma
serie. En él aparece un estadio de cultura su-
perior. Piero di Cosimo fue una de las persona-
lidades más excéntricas del Renacimiento
temprano y esta serie le permite dar rienda
suelta a su fértil imaginación. *Donación de*
Robert Gordon, 1875, 75.7.2

8 ANDREA DEL SARTO,
florentino, 1486-1530
La Sagrada Familia con san Juan Bautista niño
Óleo sobre tabla; 135,9 × 100,6 cm

Entre los cuadros más famosos de Andrea del Sarto se encuentra esta Sagrada Familia, que pintó alrededor de 1530 para el noble florentino Giovanni Borgherini. Aquí, Juan el Bautista, patrón de Florencia, ofrece el globo al Niño Jesús, posiblemente simbolizando la fidelidad de san Juan a Cristo. Andrea del Sarto, uno de los maestros del Alto Renacimiento, fue un dibujante excepcional y eligió la rica y variada paleta que distingue esta obra. (Véase también Colección Jack y Belle Linsky, n. 4.) *Fondo Maria DeWitt Jesup, 1922, 22.75*

BRONZINO, florentino, 1503-1572
etrato de un joven
leo sobre tabla; 95,6 × 74,9 cm

ronzino es el principal representante del esti-
 manierista del siglo XVI en Florencia. Este
s uno de los retratos más grandes de Bronzi-
o y en él aparece probablemente un miembro
el círculo literario exclusivo de amigos de
ronzino. Los fantásticos ornamentos del mo-
liario y las formas frías y abstractas del mar-
o arquitectónico son complementos visuales
propiados al estilo literario popular en ese en-
nces. Se trata de uno de los mejores retratos
e Bronzino; parece ser que fue pintado en tor-
o a 1540. *Colección H.O. Havemeyer. Legado
e la Sra. de H.O. Havemeyer, 1929, 29.
00.16*

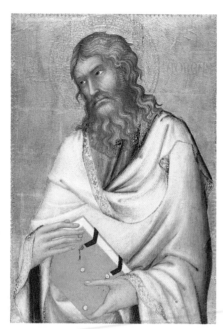

10 SIMONE MARTINI,
sienés, act. c. 1315 - m. 1344
San Andrés
Temple sobre tabla, fondo de oro;
57,2 × 37,8 cm

Ningún pintor gótico italiano poseía una mayor capacidad descriptiva ni una técnica más refinada que Simone Martini. Ambas cualidades se exhiben en este cuadro de san Andrés, uno de los cinco paneles de un retablo plegable al que también pertenecen una Virgen y Niño y un san Ansanus de la Colección Robert Lehman. Especialmente notables son los ricos dibujos de los pliegues del manto rosa, modelados en verde, y el maravilloso dibujo de las manos. Los cinco paneles pueden ser identificados como un retablo portátil encargado en 1326. *Donación de George Blumenthal, 1941, 41.100.23*

11 PAOLO DI GIOVANNI FEI,
sienés, act. c. 1369 - m. 1411
La Virgen y el Niño
Temple sobre tabla, fondo de oro;
total con marco, 87 × 59,1 cm

Una de las imágenes más atractivas del siglo XIV se basa en el tema de la Virgen amamantando al Niño: *la Virgen de la Leche*. Esta notable pintura de Paolo di Giovanni Fei, en la que la solemne Virgen está retratada frontalmente, mientras que la cabeza y los miembros del Niño Jesús se alinean en una diagonal que cruza

12 SASSETTA, sienés,
act. c. 1423 - m. 1450
El viaje de los Magos
Temple y oro sobre tabla; 21,6 × 29,8 cm

Este panel, pintado aproximadamente e 1435, es la parte superior de una pequeñ *Adoración de los Magos*. La sección inferic en la que aparecen los Magos ofreciendo su regalos al Niño Jesús, se encuentra en Palazzo Chigi-Saraceni de Siena. Sassetta fu uno de los pintores narrativos más fascinante del siglo XV, y aunque el cuadro del Museo e sólo un fragmento, la vivaz y elegante proce sión de los Magos, el delicado sentimiento d la luz y la atmósfera, y la estilizada representa ción de las grullas surcando el cielo hacen d ésta una de sus obras más populares. *Cole ción Maitland F. Griggs, Legado de Maitland Griggs, 1943, 43.98.1*

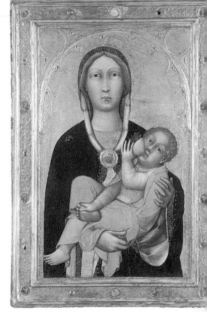

el torso de la Virgen, se encuentra entre la obras más bellas. Este cuadro es excepcion tanto por la calidad táctil de las formas com por la pincelada regular con la que se desc ben. También excepcional es el estado de co servación y el marco original decorado co motivos florales en relieve, joyas en cabujón medallones de cristal ejecutados en una técn ca conocida como *verre églomisé*. El cuadr data de la primera época de Fei, alrededor d 1380. *Legado de George Blumenthal, 194 41.190.13*

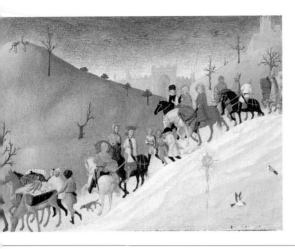

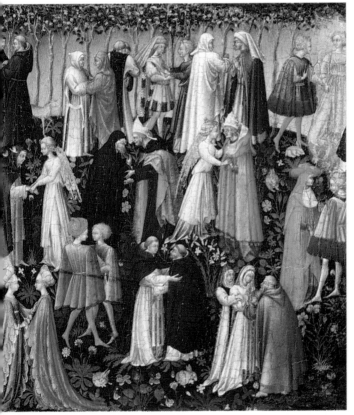

GIOVANNI DI PAOLO,
nés, act. c. 1417 - m. 1482

raíso

mple y oro sobre tela, trasladado de tabla;
perficie pintada 44,5 × 38,4 cm

1445, Giovanni di Paolo pintó un intrincado
ablo para la iglesia de San Domenico en
ena, cuyos principales paneles se encuen-
n en las Uffizi. Existen motivos para creer
e tanto esta pintura como la *Expulsión del*
raíso de la Colección Robert Lehman (n. 6)
oceden de la predela de ese retablo. En esta
ra, una compañía de santos —entre ellos san

Agustín, que abraza a su anciana madre, san-
ta Mónica, san Domingo y san Pedro Mártir,
que llevan el hábito dominico blanco y negro—
se saludan o son recibidos por ángeles. En la
parte superior, un ángel conduce de la mano a
un joven envuelto en una luz dorada que surge
de la ciudad de Jerusalén. Aunque la composi-
ción deriva de Fra Angelico, Giovanni di Paolo
transforma el paraíso en un lugar de cuento de
hadas, con enormes flores y estilizadas silue-
tas de árboles contra un fondo dorado, y dota a
las figuras de intensidad propia. *Fondo Ro-*
gers, 1906, 06.1046

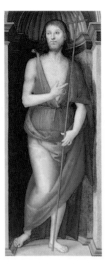
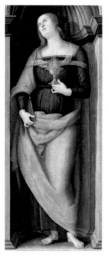

14 PIETRO PERUGINO,
umbro, act. c. 1469 - m. 1523
San Juan Bautista; santa Lucía
Óleo (?) sobre tabla; cada panel 160 × 67 cr

En el año 1505, Perugino, en la cima de su c
rrera, recibió el prestigioso encargo de comp
tar el monumental retablo alto de la iglesia
la Santissima Annunziata de Florencia. El re
blo tenía dos lados: el descendimiento de C
to daba a la nave y la Asunción de la Virg
daba al coro. Cada escena estaba flanquea
por dos santos: el presente par se hallaba
cada lado del descendimiento. Estos san
aparecen en hornacinas iluminadas desde
izquierda y, en un modo típico de Perugino, e
tán concebidos como imágenes de un espe
Por su colorido templado, el sutil tratamier
de la luz y su refinada concepción se encue
tran entre las obras más notables de Perugir
*Donación de la Fundación Jack y Belle Lins
Inc., 1981, 1981.293.1.2*

15 LUCA SIGNORELLI,
umbro, act. c. 1470 - m. 1523
La Virgen y el Niño
Óleo y oro sobre tabla; 51,4 × 47,6 cm

Signorelli, un maestro del desnudo, fue uno de
los mejores dibujantes del siglo XV. Pintó este
cuadro en torno a 1505, poco después de com-
pletar su famoso ciclo de frescos en la catedral
de Orvieto. Uno de los rasgos más raros son
los *putti* en posturas atléticas inscritos en los
anillos entrelazados y los ribetes de acanto del
fondo dorado. Las posturas de algunos de
ellos son comparables a personajes de Orvie-
to. Adornando las esquinas superiores se en-
cuentran representaciones de monedas roma-
nas. *Colección Jules Bache, 1949, 49.7.13*

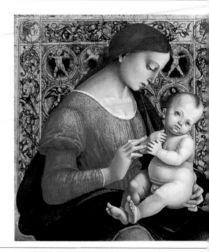

16 FRA CARNEVALE,
marquesano, act. c. 1445 - m. 1484
El nacimiento de la Virgen
Temple y óleo sobre tabla; 144,8 × 96,2 cm

Esta pintura, y su complementaria del Muse
of Fine Arts de Boston que describe la *Prese
tación de la Virgen en el templo*, se identifi
ron con un retablo encomendado en 1467 pa
la iglesia de Santa Maria della Bella de Urbi
Su autor, un fraile dominico, fue discípulo
Filippo Lippi en Florencia. Si ha de juzgar
por el marco arquitectónico y la cuidadosa c
cepción de la perspectiva, fray Carnevale c
nocía también al teórico y arquitecto Leon B
tista Alberti, que frecuentaba la corte de Fec
rigo da Montefeltro, de Urbino. La interpre
ción del tema religioso en función de géner
la acentuación del marco escenográfico a e
pensas de la narración no tienen precede
en la pintura renacentista. Vasari elogió el re
blo de Santa Maria della Bella, que se trasla
en el siglo XVII de esa iglesia al palacio Barb
rini de Roma, donde permaneció hasta este
glo. *Fondos Rogers y Gwynne Andrews, 19
35.121*

7 RAFAEL, marquesano, 1483-1520
a Virgen y el Niño en el trono, con santos
mple y oro sobre tabla; superficie pintada
el panel principal 169,5 × 168,9 cm

uando Rafael empezó este famoso retablo
ara el convento de Sant'Antonio de Perusa
enas contaba veinte años. En 1504 marchó
Florencia y probablemente lo completó a su
greso a Perusa el año siguiente. Su aprendi-
aje con Perugino (n. 14) es evidente en la en-
tica simetría de la composición. Las figuras

de los santos Pedro y Pablo están modeladas
con maestría, y podrían reflejar el estudio de
Rafael de las obras de Fra Bartolomeo en Flo-
rencia. Las partes más sobresalientes del altar
son las escenas de la predela (n. 18) y la lune-
ta, donde las cabezas de los querubines y los
ángeles se encuentran situadas en el espacio
con precisión insuperable. El marco es coetá-
neo, aunque no original. *Donación de J. Pier-*
pont Morgan, 1916, 16.30ab

18 RAFAEL, marquesano, 1483-1520
La oración del huerto
Temple sobre tabla; 24,1 × 29,9 cm

Las obras de juventud más comprometidas de
Rafael son sus pequeñas pinturas narrativas.
Ésta procede de la predela del retablo para
Sant'Antonio de Perusa (n. 17) y está ejecuta-
da con su delicadeza característica. Después
de la última Cena, Cristo se retiró con los
apóstoles al Monte de los Olivos, y allí aparece
rezando, mientras a Pedro, Santiago y Juan
les vence el sueño. La postura de cada perso-
naje se ha concebido para que defina clara-
mente el espacio, y un dibujo preparatorio, que
se encuentra en la Biblioteca Morgan de Nue-
va York, ilustra el cuidado que Rafael dedicaba
a cada detalle. En 1663, las monjas de
Sant'Antonio separaron las escenas de la pre-
dela del retablo y las vendieron a la reina Cris-
tina de Suecia. *Fondos de varios donantes,*
1932, 32.130.1

19 ANDREA SACCHI, romano, 1599-1661
Marcantonio Pasqualini coronado por Apolo
Óleo sobre tela; 243,8 × 194,3 cm

Marcantonio Pasqualini (1614-1691) fue quizá el principal soprano masculino (castrado) de su época, y también compositor. Empezó su carrera a los nueve años y, en 1630, se unió al coro Sixtino bajo la protección del cardenal Antonio Barberini. Al igual que Sacchi, Pasqualini era miembro de la casa Barberini y un importante cantante de las óperas que se representaban en el palacio Barberini. Aquí aparece con la túnica asociada con funciones pastorales y toca un clavicordio vertical. Apolo, dios de la música, sostiene una corona de laurel sobre su cabeza para expresar sus hazañas, mientras a la derecha se encuentra el sátiro Marsyas, que había desafiado infructuosamente a Apolo en una disputa musical. La presencia del sátiro acentúa el triunfo de Pasqualini. Una característica de Sacchi, el mayor pintor clásico de Roma en el segundo cuarto del siglo XVI es el dibujo minuciosamente equilibrado de obra y el contraste intencionado entre la figura ricamente pintada de Pascualini y el tratamiento liso de Apolo, que parece esmaltado. *Donación de Enid A. Haupt y Fondo Gwynne Andrews, 1981, 1981.317*

21 MATTIA PRETI, napolitano, 1613-1699
Pilatos lavándose las manos
Óleo sobre tela; 206,1 × 184,8 cm

Preti, que nació en la apartada ciudad de Taverna en Calabria, llegó a ser uno de los más buscados e innovadores artistas de la segunda mitad del siglo XVII. Pintó este cuadro en 1663 mientras decoraba la bóveda de la iglesia de San Giovanni en La Valetta para los caballeros de la orden de Malta. Ilustra los versos del *Evangelio* según san Mateo (27:11-24) que narran cómo Pilatos, después de escuchar las acusaciones contra Jesús, se lava las manos ante la multitud, diciendo: "Soy inocente de la sangre de este hombre justo". Ejecutado con la valentía acostumbrada en Preti, este es un cuadro de una intensidad psicológica poco corriente. *Compra, donación de J. Pierpont Morgan y legado de Helena W. Charlton, por intercambio, Fondos Gwynne Andrews, Marquand, Rogers, Memorial Victor Wilbour, Fundación Alfred N. Prunett, y fondos donados o legados por amigos del Museo, 1978, 1978.402*

2 SALVATOR ROSA, napolitano, 1615-1673
utorretrato
leo sobre tela; 99,1 × 79,4 cm

ombre polifacético, Rosa se distinguió como ntor, grabador, dramaturgo, poeta y músico. urante su residencia en Florencia, trabajó pa- los Médicis, e hizo amistad con Giovanni attista Ricciardi, profesor de filosofía en la niversidad de Pisa y notable escritor. La ins- ipción en este enigmático retrato dice que e pintado por Rosa como regalo para Ric- ardi. En el siglo XVII se le describe como Ric- ardi vestido de filósofo, pero luego se demos- ó que representa al propio Rosa. Éste se pin- como un filósofo estoico, llevando una coro- a de ciprés, símbolo de luto, y escribiendo en cráneo en griego: "Mira, adónde, cuando". *egado de Mary L. Harrison, 1921, 21.105*

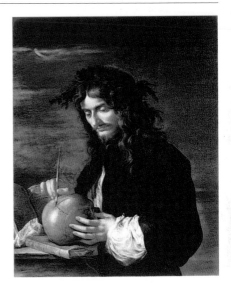

0 POMPEO BATONI, romano, 1708-1787
iana y Cupido
leo sobre tela; 124,5 × 172,7

atoni fue el artista italiano más importante de . Roma de finales del siglo XVIII y gozó espe- almente del favor de los milores ingleses. En- argó esta pintura sir Humphry Morice, para uien Batoni pintó más tarde una pareja en la ual sir Humphry aparece recostado en la ampiña romana con tres perros de caza y al- unas piezas cobradas. Diana era la diosa de . caza y parece recriminar a Cupido por su al uso del arco. Batoni fue un ávido estudioso e escultura antigua, y la postura de Diana roviene de la llamada *Ariadna durmiente* del aticano. *Compra, donaciones de las Funda- ones Charles Engelhard y Robert Lehman, c., de la Sra. Haebler Frantz, April R. Axton, .H.P. Klotz y David Mortimer, y donaciones del r. y la Sra. Charles Wrightsman, George Blu- enthal y J. Pierpont Morgan, legados de Mil- e Bruhl Fredrick y Mary Clark Thompson, y ondo Rogers, por intercambio, 1982, 982.438*

23 CARLO CRIVELLI,
veneciano, act. 1457-1493
La Virgen y el Niño
*Temple y oro sobre tabla; superficie pintada
36,5 × 23,5 cm*

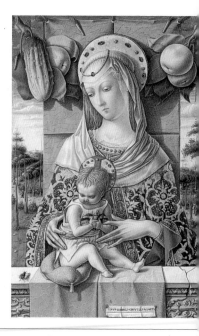

Esta pequeña pintura, una de las obras más exquisitas de Crivelli, es un virtual compendio de su arte. Su cuidadosa observación del paisaje delata su conocimiento de la pintura holandesa, que había podido estudiar en juventud en su Venecia nativa, mientras que los diversos detalles de bodegón y los recursos *trompe-l'œil* –el testón de frutas, los halos de oro incrustados de piedras preciosas y el trozo de papel firmado– revelan la influencia de la escuela paduana de pintura. Para completar esta proeza visual, Crivelli incluyó una mosca, presentada como si se acabara de posar sobre la pintura. El cuadro data de los años ochenta del siglo XV y fue pintado en Las Marcas, donde Crivelli transcurrió la mayor parte de su carrera. *Colección Jules Bache, 1949, 49.7.5*

24 MICHELE GIAMBONO,
veneciano, act. 1420-1462
Varón de Dolores
*Temple sobre tabla; superficie pintada
54,9 × 38,8 cm*

Giambono fue el más destacado exponente veneciano de lo que se ha convenido en llamar estilo gótico internacional. Bajo el influjo de Gentile da Fabriano y Pisanello, sus obras combinan ricas texturas superficiales con detalles naturalistas delicadamente presentados.

Este Jesucristo pequeño y afectivo fue pintado en calidad de objeto de devoción personal. La corona de espinas y la sangre manando de la herida están pintados en relieve, para concentrar la atención del devoto en el sufrimiento de Cristo, cuyo cuerpo de miembros delgados se hizo resaltar originariamente contra un fondo adornado, realzado con pan de oro. Con carácter excepcional, la pintura tiene su marco original (el reverso está pintado a imitación de pórfido). *Fondo Rogers, 1906, 06.180*

25 GIOVANNI BELLINI,
veneciano, act. c. 1459 - m. 1516
La Virgen y el Niño
Óleo sobre tabla; 88,9 × 71,1 cm

Además de los grandes retablos que Bellini creó para las iglesias del Véneto, también pintó imágenes devocionales de la Virgen y el Niño para emplazamientos domésticos. A pesar de las dimensiones relativamente modestas y el restringido tema, estas obras desprenden una notable frescura y un imaginativo enfoque. En este cuadro, que data de los años ochenta del siglo XV, la Virgen se ajusta al eje vertical del cuadro, pero la cortina introduce una asimetría extraordinariamente audaz para la época. Bellini rellenó el vacío resultante con un paisaje otoñal de extraordinaria belleza que contrasta con los colores cálidos del grupo y al mismo tiempo contribuye al plácido y penetrante talante del cuadro. El membrillo que sostiene el Niño Jesús es un símbolo de la Resurrección. *Fondo Rogers, 1908, 08.183.1*

VITTORE CARPACCIO,
veneciano, c. 1455-1523/1526
meditación sobre la Pasión
eo y temple sobre tabla; 70,5 × 86,7 cm

nque los cuadros más famosos de Carpac son los ciclos narrativos pintados para las ernidades religiosas de Venecia, sus reta s y pinturas devocionales son también nota s. Este cuadro (c. 1510) es una obra maes de este segundo grupo. A la derecha, Job á sentado sobre un bloque de mármol que e inscritas las palabras "Sé que mi redentor e". Según san Jerónimo, que aparece a la uierda como eremita, este pasaje se refiere a Resurrección de Cristo. La figura de Cristo erto se presenta sobre un trono de mármol o, detrás del cual un pajarillo, símbolo de la surrección, vuela hacia lo alto. El paisaje— aje y estéril a la izquierda, bucólico a la de ha— alude también a la muerte y la vida. En cas pinturas de Carpaccio la rica técnica de intura veneciana se emplea para ilustrar un na tan serio y una atmósfera semejante de ditación. *Fondo John Stewart Kennedy, 11, 11.118*

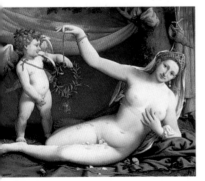

27 LORENZO LOTTO,
veneciano, c. 1480 - m. 1556
Venus y Cupido
Óleo sobre tela; 92,4 × 111,4 cm

Posiblemente pintado para festejar un enlace, este cuadro debe su singular iconografía a las poesías de celebración de bodas (epitalamios). El comportamiento travieso de Cupido presagia una unión fructífera, en tanto que la guirnalda de mirto y el incensario sostenidos por Venus, que lleva la corona, el velo y los pendientes de una novia, son símbolos de matrimonio, como el paño rojo y la hiedra. La serpiente puede referirse a los celos. Es indiscutible que se trata de la interpretación más personal de uno de los temas más perdurables del arte veneciano. Al parecer data de los años veinte del siglo XVI y brinda un enfoque alternativo del estilo idealizador de Giorgione y Tiziano, coetáneos de Lotto. *Compra, donación de la Sra. de Charles Wrightsman, en honor de Marietta Tree, 1986, 1986.138*

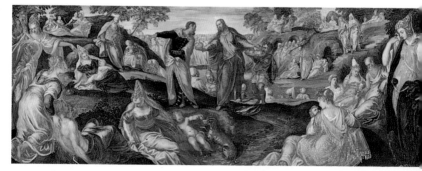

28 TINTORETTO, veneciano, 1518-1594
El milagro de los panes y los peces
Óleo sobre tela; 154,9 × 407,7 cm

En dos ocasiones Cristo alimentó a una multitud con unos pocos panes y peces. Esta pintura describe el milagro tal como se relata en el *Evangelio* según san Juan (6:1-14) y muestra a Cristo ofreciendo a san Andrés uno de los cinco panes y dos peces para distribuirlos entre la multitud. El cuadro se data entre 1545-1550 y, a juzgar por el punto de vista desde el que se han pintado las figuras en primer pla estaba destinado a un lugar elevado. Com otros cuadros de Tintoretto de esta fecha, personajes están pintados con gran seguri en una sorprendente disposición de colo Especialmente notable es el vasto espacio cular, salpicado con las aberturas de las t bas y animado por grupos de árboles, que c alrededor de las figuras centrales de Cris san Andrés. *Fondo Francis L. Leland, 1 13.75*

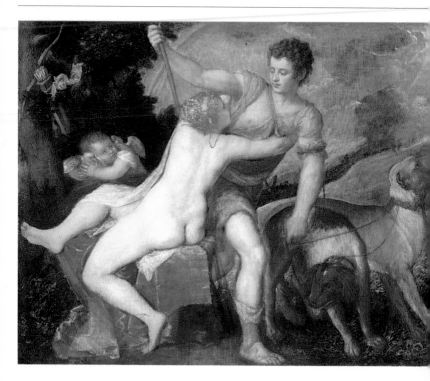

29 TIZIANO, veneciano, c. 1488 - m. 1576
Venus y Adonis
Óleo sobre tela; 106,7 × 133,4 cm

A menudo, las *Metamorfosis* de Ovidio proporcionaban la inspiración para los cuadros mitológicos de Tiziano, pero en este caso no se ha hallado una fuente literaria concreta. La postura de Venus parece inspirada en una figura parecida de un relieve de un sarcófago romano. Abraza a su amante, el cazador Adonis, que está a punto de partir hacia la fatal cacería de jabalíes. Cupido aparece tras una roca soste niendo con gesto protector una paloma, co si previera la inminente muerte de Adonis. hermoso paisaje está iluminado por un rayo luz dorada que atraviesa las nubes y un a iris luce sobre los amantes. Tiziano trató e tema en varias ocasiones, a veces con ay de sus aprendices, pero la versión del Mu parece completamente autógrafa. Data de años sesenta del siglo XVI y ejemplifica la superable maestría y la inspirada interpre ción de la mitología clásica por parte de Ti no. *Colección Jules Bache, 1949, 49.7.16*

VERONÉS (Paolo Callari),
neciano, 1528-1588
arte y Venus unidos por el amor
eo sobre tela; 205,7 × 161 cm

ta obra es una de las cinco pinturas sobre-
lientes de Veronés propiedad del emperador
dolfo II de Praga. Todas ilustran complejas
gorías y el significado preciso del presente
adro no se ha explicado por completo. Se ha
gerido que, en lugar de ser Venus, la mujer

simboliza la castidad transformada por el amor
en Caridad y que el caballo sujeto por un cupi-
do armado es el emblema de la Pasión conte-
nida. Al margen de su significado preciso, esta
es una de las obras maestras de Veronés. Al-
rededor de 1570, cuando lo pintó, Veronés es-
taba en la cima de sus facultades, era un colo-
rista maravilloso y poseía una técnica repre-
sentacional insuperable. *Fondo John Stewart
Kennedy, 1910, 10.189*

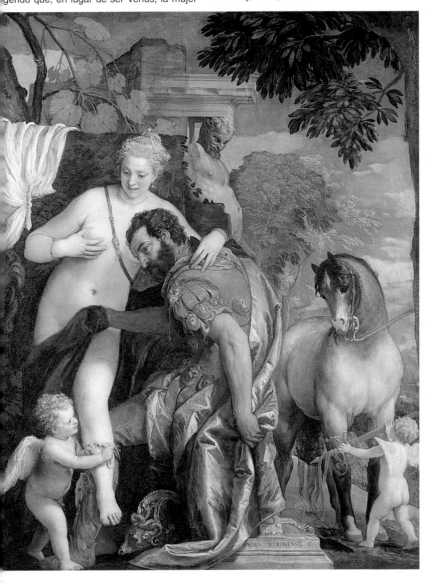

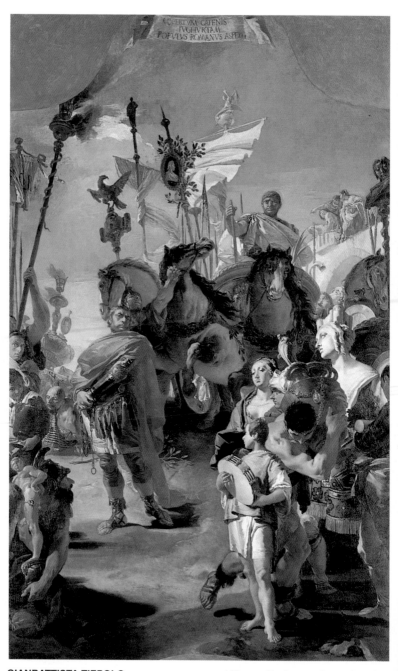

COPERTVM CATENIS
IVGHVRTAM
POPVLVS ROMANVS ASPEX

31 GIANBATTISTA TIEPOLO,
veneciano, 1696-1770
El triunfo de Mario
Óleo sobre tela; 545,5 × 324,5 cm

Alrededor de 1725 Dioniso Dolfin, el patriarca de Aquileia, encargó a G.B. Tiepolo los frescos del palacio arzobispal de Udine. Simultáneamente decoró el salón de Ca' Dolfin, el palacio veneciano del patriarca, con una serie de diez pinturas de gran formato sobre temas clásicos. Estos lienzos de formas irregulares se colocaban en las paredes del salón y se cercaban con intrincados marcos ficticios. Los cuadros se retiraron en 1870 y tres de ellos están ahora en el Museo. En el presente cuadro aparece general romano Cayo Mario en el carro victorioso, mientras el vencido rey africano, Yuguta, camina ante él, cargado de cadenas. Un ven tocando el pandero dirige un grupo de manos que transportan el botín de la victor La inscripción latina del cartucho de la par superior dice: "El pueblo romano vio a Yuguj cargado de cadenas". Sobre un medallón ov es visible la fecha 1729. Los intensos y vibra tes colores y la maestría del dibujo son cara terísticos del Tiepolo de treinta y tres años, q aparece a la izquierda en frente del portad de la antorcha. *Fondo Rogers, 1965, 65.183.*

32 GIANBATTISTA TIEPOLO,
veneciano, 1696-1770
Alegoría de los planetas y los continentes
Óleo sobre tela; 185,4 × 139,4 cm

El mayor éxito de Tiepolo fue la decoración del palacio de Carlos Felipe von Greiffenklau, príncipe obispo de Wurzburgo, entre 1752 y 1753. El presente cuadro es el modelo presentado por Tiepolo el 20 de abril de 1752, para el famoso fresco situado sobre la escalera del palacio. En él aparece Apolo a punto de emprender su curso diario alrededor del cielo. Los dioses que rodean a Apolo simbolizan los planetas, y las figuras alegóricas de la cornisa representan los cuatro continentes del mundo. Como la escalera medía más de 18×27 metros, tuvo que hacer varios cambios entre el modelo y el fresco. Sin embargo, el modelo comparte con el techo acabado el sentimiento del espacio aéreo, los bellos colores y la prodigiosa inventiva que hicieron de Tiepolo el decorador insuperable del siglo XVIII. (Véase también Dibujos y Grabados, n. 15.) *Donación del Sr. y la Sra. Charles Wrightsman, 1977, 1977.1.3*

GIANDOMENICO TIEPOLO,
neciano, 1727-1804
baile en el campo
eo sobre tela; 75,6 × 120 cm

andomenico, hijo y valioso ayudante de anbattista Tiepolo, destacó como excelente rrador de la vida de su época. Este óleo, pin- lo alrededor de 1756, decribe un baile en el dín de una villa. El joven que danza con la riz lleva el traje escarlata y el gorro rojo con mas que tradicionalmente se asocia con el personaje de la *commedia dell'arte* Mezzetino, y otra figura lleva la máscara de la larga nariz y el sombrero alto de Polichinela. De las incontables "escenas de costumbres" producidas a mediados del siglo XVIII, ésta es una de las más efervescentes y espontáneas, y transmite la alegría de los placeres de la vida aristocrática en el Véneto. (Véase también Colección Robert Lehman, n. 38.) *Donación del Sr. y la Sra. Charles Wrightsman, 1980, 1980.67*

34 CANALETTO, veneciano, 1697-1768
La plaza de San Marcos
Óleo sobre tela; 68,6 × 112,4 cm

Canaletto se destacó entre los pintores topo-
gráficos del siglo XVIII, y este paisaje urbano
fue la perspectiva más popular de Venecia. La
enorme *piazza* con soportales, invariada hasta
hoy, ofrece una vista de la Torre dell'Orologio
(torre del reloj), de la basílica de San Marcos,
santo patrón de Venecia, del *campanile* (cam-
panario) y del palacio ducal, que fue hasta la
época napoleónica residencia de los duxes y
sede del gobierno. La clara luz dorada y la n
dez del detalle sugieren el año 1730 como
cha aproximada de este lienzo. A pesar de
aparente verosimilitud, el autor modificó la v
ta en provecho del efecto pictórico: los más
les de las banderas son más altos que los v
daderos y el numero de ventanas del camp
nario es menor, al contrario de su separació
El cielo está pintado libremente y el pigmer
blanco utilizado para las nubes sobresale lig
ramente en relieve. *Compra, donación de
Sra. de Charles Wrightsman, 1988, 1988.16.*

35 FRANCESCO GUARDI,
veneciano, 1712-1793
Paisaje fantástico
Óleo sobre tela; 155,6 × 189,2 cm

Este cuadro y los dos compañeros que posee
el Museo proceden del castillo de Colloredo
cerca de Udine. Probablemente daten de los
años sesenta del siglo XVIII y se encuent
entre los mejores paisajes imaginarios
Guardi. El toque de la luz aérea con el que e
tán pintados y la sensación de una atmósfe
saturada son característicos de sus mejo
obras. *Donación de Julia A. Berwind, 19
53.225.3*

36 MICHELINO DA BESOZZO,
lombardo, act. 1388-1450
Los desposorios de la Virgen
Temple sobre tabla, halos y ornamentos repujados y dorados; 65,1 × 47,6 cm

De los grandes pintores-iluminadores que dominaron el arte lombardo a principios del siglo XV bajo el mecenazgo de los Visconti, el más famoso fue Michelino da Besozzo. Han sobrevivido pocas obras y sólo se conocen dos paneles pintados por él. Este cuadro, que data aproximadamente de 1430, está tratado como una iluminación, con las figuras principales colocadas bajo las curvas del arco de la iglesia, mientras que los pretendientes rechazados rompen sus varas en la izquierda. Típicos de Michelino son los elaborados ropajes y las expresiones cómicas de los pretendientes. *Colección Maitland F. Griggs, Legado de Maitland F. Griggs, 1943, 43.98.7*

ANDREA MANTEGNA,
duano, c. 1430 - m. 1506
Adoración de los pastores
mple sobre tela, trasladado de tabla; × 55,6 cm

antegna fue uno de los grandes prodigios de pintura italiana; se forjó una reputación ando apenas contaba veinte años con los scos de la iglesia de los Eremitani de Pa-

dua. *La Adoración de los pastores* se encuentra entre sus primeras obras, pero ya es evidente su estilo tan particular. El duro y preciso dibujo, la sorprendente claridad de los más ínfimos detalles en el paisaje remoto y el color puro y refinado son característicos de su obra, como también la expresión seria de los personajes. *Compra, donación anónima, 1932, 32.130.2*

38 COSMÉ TURA, ferrarés,
act. c. 1451 - m. 1495
La huida a Egipto
Temple sobre tabla; diám. de la superficie pintada 38,7 cm

Este cuadro es una de las tres escenas circulares que ilustran los primeros días de la vida de Cristo que se atribuyen, con bastante seguridad, a la obra maestra de Tura: el retablo de la Roverella, pintado alrededor de 1474 para la iglesia de San Giorgio fuori le Mura de Ferrara. Tura fue el mejor pintor ferrarés y uno de los artistas más personales del siglo XV. En esta obra, las retorcidas figuras, el paisaje fantasmagórico y yermo y el espectral cielo rosa de la mañana son característicos de su enfoque imaginativo. *Colección Jules Bache, 1949, 49.7.17*

39 CORREGGIO, escuela de Parma,
act. c. 1514 - m.1534
Santos Pedro, Marta,
María Magdalena y Leonardo
Óleo sobre tela; 221,6 × 161,9 cm

Este retablo parece haber sido encargado alrededor de 1517 por un compatriota de Correggio, Melchiore Fassi, que era especialmente devoto de los cuatro santos que aparecen. Es una obra relativamente temprana, en la cual la delicada y femenina belleza de las figuras, el sutil tratamiento de la luz y el uso enfático de sombra presagian los logros de la madurez de Correggio. Los santos Pedro, María Magdalena y Leonardo sostienen sus atributos tradicionales: Pedro las llaves de las puertas del cielo, María Magdalena la jarra de ungüento y Leonardo los grilletes de los prisioneros liberados por su intercesión. No obstante, santa Marta aparece con atributos insólitos: un hisopo y un dragón que domesticó con agua bendita. *Fondo John Stewart Kennedy, 1912, 12.211*

40 GIROLAMO ROMANINO,
brescense, 1484/1487-1560
La Flagelación y, en el reverso,
La Virgen de la Piedad
Temple y óleo (?) sobre tela; 180 × 120,7 cm

Si bien cuando joven Romanino había estudiado en Venecia la obra de Tiziano, admiraba igualmente los grabados alemanes, por lo que su estilo maduro posee una intensidad expresiva rara en el arte italiano. El cuadro, que data aproximadamente de 1540, servía como estandarte procesional a la hermandad de flagelantes franciscanos. Tal como lo requiere su función está pintado de ambos lados (el reverso está muy dañado). La postura serpentina de Cristo, que contrasta con la furia de sus torturadores, bien puede haberse inspirado en una xilografía de Hans Baldung Grien. La composición de Romanino parece haber inspirado a su vez un retablo sobre el mismo tema de Caravaggio, en cuya formación influyó principalmente la pintura brescense. *Legado anónimo por intercambio, 1989, 1989.86*

MORETTO DA BRESCIA,
escense, c. 1498 - m. 1554
trato de un hombre
eo sobre tela; 87 × 81,3 cm

nque en una época se creyó que el modelo esta obra temprana de Moretto era un embro de la familia Martinengo de Brescia, se puede verificar esta identificación. Este es uno de los retratos más notables de Moretto, que estaba familiarizado con la obra de Tiziano, pero su enfoque era más realista y algunos de los pasajes más hermosos de esta obra son detalles como la alfombra turca, el reloj de arena (símbolo del paso del tiempo) y las aguas negras de la túnica satinada del modelo. *Fondo Rogers, 1928, 28.79*

GIOVANNI BATTISTA MORONI,
nbardo, c. 1524 - m.1578
adesa Lucrezia Agliardi Vertova
eo sobre tela; 91,4 × 68,6 cm

roni, discípulo de Moretto da Brescia, fue o de los más eminentes retratistas del siglo I. La inscripción del retrato dice que la mo- lo era hija del noble Alessandro Agliardi de rgamo y esposa de Francesco Cataneo Ver- a y que fundó el convento carmelita de nt'Anna en Albino, cerca de Bérgamo. En 56 Lucrezia (n. c. 1490) nombró al convento neficiario de su testamento y es probable e el retrato se pintara en esa ocasión. La fe- a inscrita, 1557, podía ser la de su muerte. ste cuadro es uno de los mejores de Moroni, pecialmente notable por la severidad de su ujo, la falta de idealización de los rasgos de modelo y el notable efecto de las manos scansando sobre el saliente. *Colección eodore M. Davis, legado de Theodore M. avis, 1915. 30.95.255*

LVCRETIA NOBILISS. ALEXIS ALARDI
BERGOMENSIS FILIA HONORATISS.
FRANCISCI CATANEI VERTVATIS
VXOR DIVAE ANNAE ALBINENSE
TEMPLVM IPSA STATVENDV CVRAVIT.
M . D . LVII .

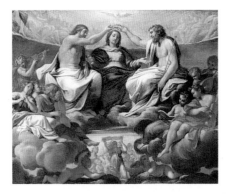

43 ANNIBALE CARRACCI,
boloñés, 1560-1609
La Coronación de la Virgen
Óleo sobre tela; 117,8 × 141,3 cm

Carracci pintó esta célebre pintura en 159[
poco después de llegar a Roma. Parece s[
que la encargó el cardenal Pietro Aldobrand[
sobrino del papa Clemente VIII, y fuentes te[
pranas la calificaron de una de los obras m[
eminentes de la colección del cardenal. A [
sar de sus dimensiones relativamente mode[
tas, este cuadro ejemplifica lo mejor de la ob[
de Carracci. Especialmente notables son el [
co uso del color y la dramática iluminación, [
figuras idealizadas y el empíreo minucios[
mente construido. *Compra, legado de la Sr[
Adelaide Milton de Groot (1876-1967), por [
tercambio, y donación del Dr. y la Sra. Man[
Porter e hijos, en honor de la Sra. Sarah P[
ter, 1971, 1971.155*

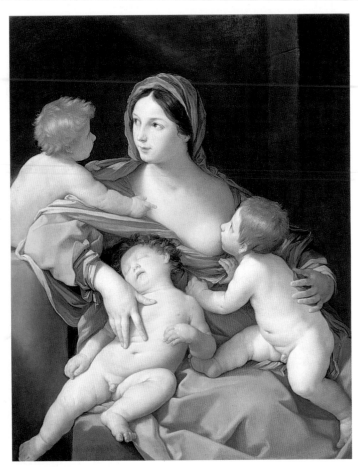

44 GUIDO RENI, boloñés, 1575-1642
Caridad
Óleo sobre tela; 137,2 × 106 cm

Guido Reni fue uno de los principales pintores
boloñeses del segundo cuarto del siglo XVII.
Aquí aparece la virtud de la Caridad con tres
niños pequeños. Los delicados y variados to-
nos de la carne, el suave modelado y la pláci-
da emoción son características de la últim[
obra de Reni. Este cuadro, que perteneció a [
colección de la familia Liechtenstein hasta fin[
les del siglo XIX, pudo haber sido comprado[
su autor en 1630 por el príncipe Carlos Eus[
bio de Liechtenstein. *Donación del Sr. y la Sr[
Charles Wrightsman, 1974. 1974.348*

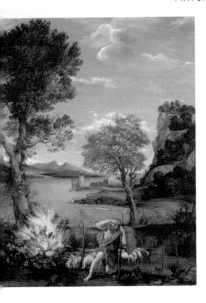

45 DOMENICHINO, boloñés, 1581-1641
Paisaje con Moisés y la zarza ardiente
Óleo sobre cobre; 45,1 × 34 cm

Al igual que su maestro Annibale Carracci (n. 43), Domenichino fue famoso no sólo por sus ciclos de grandes frescos narrativos, sino también por sus paisajes idealizados del campo romano. Este cuadro, pintado alrededor de 1616, ilustra un pasaje del libro del *Éxodo* (3:1-6) que narra cómo el ángel del Señor se apareció a Moisés en forma de una zarza ardiente. Representaciones idealizadas como esta exquisita obra establecieron el gusto por los paisajes clásicos e influyeron en Claude Lorrain (n. 113). *Donación del Sr. y la Sra. Charles Wrightsman, 1976, 1976.155.2*

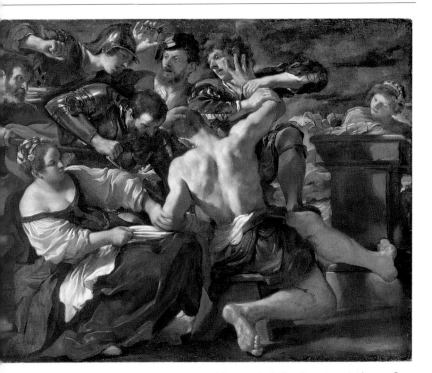

GUERCINO, ferrarés, 1591-1666
nsón capturado por los Filisteos
eo sobre tela; 191,1 × 236,2 cm

cardenal Jacopo Serra, que había alentado oven Peter Paul Rubens en Roma, encargó te cuadro en 1619. A su nombramiento co- legado papal en Ferrara, el cardenal supo reciar inmediatamente el brillante estilo ba- co del autodidacto Guercino, que era, a los intiocho años, la estrella naciente del arte del norte de Italia. Guercino pintó para Serra varios cuadros, mas ninguno alcanza la dramática intensidad de esta ilustración de Sansón, que, privado de su cabellera vigorizadora por la artera Dalila, es amarrado y encegueci-do por los Filisteos. La idea de convertir la espalda de Sansón en el centro de la acción llegó sólo tras muchos estudios preliminares. *Donación del Sr. y la Sra. Charles Wrightsman, 1984, 1984.459.2*

47 EL GRECO, griego, 1541-1614
El milagro de Cristo sanando al ciego
Óleo sobre tela; 119,4 × 146,1 cm

En los *Evangelios* hay tres relatos de Cristo sanando a ciegos. Este cuadro parece seguir el de Marcos 10:46-52, que cuenta que el ciego Bartimeo pidió misericordia a Cristo y fue curado. La ceguera a una edad adulta es símbolo de incredulidad, y en concreto en el contexto de la Contrarreforma el don de la vista puede interpretarse como un emblema de la verdadera fe.

Se dice que El Greco, nacido Doménik Theotokópoulos en Creta, se formó en Ver cia, en el taller de Tiziano. En 1570 estuvo Roma y se asentó en España hacia 1577. *milagro de Cristo sanando al ciego* probab mente fue pintado poco antes de su llegada España. Se trata de un cuadro conmovedo muy personal, que ilustra la maestría del ar ta en el vocabulario de la pintura veneciana mediados del siglo XVI. *Donación del Sr. y Sra. Charles Wrightsman, 1978, 1978.416*

48 EL GRECO, griego, 1541-1614
Retrato de un cardenal, probablemente el cardenal don Fernando Niño de Gueva
Óleo sobre tela; 170,8 × 108 cm

Durante mucho tiempo se creyó que este ret to representaba al cardenal don Fernando ño de Guevara (1541-1609), el inquisidor m yor, que vivió en Toledo de 1599 a 1601, cua do fue nombrado arzobispo de Sevilla. Recie temente se ha identificado con don Gaspar Quiroga (m. 1594) o don Bernardo de San val y Rojas (m. 1618). Ambos fueron carde les arzobispos de Toledo. Quienquiera q sea, el modelo se representa como un hom poderoso y de inflexible fervor religioso. E imagen podría interpretarse como un retr eclesiástico, que pretendía expresar la aut dad no sólo del individuo sino de su santo c go. (Véase también Colección Robert Lehm n. 15.) *Colección H.O. Havemeyer, legado la Sra. de H.O. Havemeyer, 1929, 29.100.5*

EL GRECO, griego, 1541-1614

sta de Toledo

'eo sobre tela; 121,3 × 108,6 cm

sta vista de Toledo, pintada alrededor de
597, es el único paisaje de El Greco. Toledo,
a ciudad muy antigua, fue la sede del arzo-
spo primado de España y, hasta 1561, la ca-
tal del imperio español. Aunque El Greco se
mó algunas libertades al ubicar los edificios,
ha localizado el punto de vista. El primer
ano irrigado por el río Tajo, que fluye bajo el
ente de Alcántara, es fértil y verde. A lo le-
s, el paisaje es estéril y amenazador. La
usca luz blanca evoca la belleza fantasma-
rica del lugar y la amenaza inherente a la
ituraleza. *Colección H.O. Havemeyer, legado
 la Sra. de H.O. Havemeyer, 1929, 29.100.6*

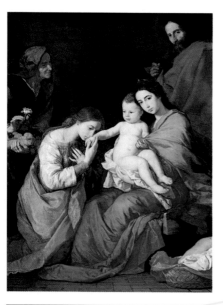

50 JOSÉ DE RIBERA, español, 1591-1652
**La Sagrada Familia con las santas Ana
y Catalina de Alejandría**
Óleo sobre tela; 209,6 × 154,3 cm

Ribera, que nació en Játiva, se trasladó
Italia siendo joven y allí vivio el resto de su v
da. En 1616 se unió a la Academia de San L
ca de Roma. Poco después se estableció
Nápoles, entonces posesión española, don
fue protegido por una serie de virreyes esp
ñoles. Este cuadro, una de sus obras más
mosas, describe el matrimonio místico de sa
ta Catalina. En él, el realismo de la obra te
prana de Ribera, tan influida por el ejemplo
Caravaggio, está atenuado por su admiraci
igualmente profunda por Rafael y Anniba
Carracci. *Fondo Samuel D. Lee, 1934, 34.73*

51 DIEGO VELÁZQUEZ, español, 1599-1660
Juan de Pareja
Óleo sobre tela; 81,3 × 69,9 cm

En 1648, Felipe IV de España mandó a Veláz-
quez a Italia a comprar obras de arte para el
Alcázar, el recién renovado palacio real de Ma-
drid. Mientras se encontraba en Roma, Veláz-
quez pintó dos retratos que asombraron a sus
coetáneos: el del papa Inocencio X (Galería
Doria Pamphili, Roma) y el de su ayudante, el
pintor Juan de Pareja (c. 1610-1670), un sevi-
llano descendiente de moriscos. Este cuadro
se expuso en el Panteón el 19 de marzo de
1650 y un experto que lo contempló dijo que
mientras que todo lo demás era arte, sólo éste
era verdad. *Compra, Fondos Fletcher y Ro-
gers, y legado de la Srta. Adelaide Milton de
Groot (1876-1967), por intercambio, comple-
mentado por donaciones de amigos del Mu-
seo, 1971, 1971.86*

52 BARTOLOMÉ ESTEBAN MURILLO,
español, 1617-1682
La Virgen y el Niño
Óleo sobre tela; 165,7 × 109,2 cm

Murillo pintó a la Virgen y el Niño una y o
vez. Sus representaciones de la Virgen, de b
lleza superior pero siempre humana, eran
objetivo de eclesiásticos y familias piados
españolas. Este cuadro, que data de los añ
setenta del siglo XVII, colgaba en la capilla p
vada de la familia Santiago en Madrid has
1808. Palomino (*El museo pictórico*, 1715)
describe como "encantador por su dulzura
belleza". *Fondo Rogers, 1943, 43.13*

LUIS EUGENIO MELÉNDEZ,
español, 1716-1780
bodegón: la merienda
Óleo sobre tela; 105,4 × 153,7 cm

Luis Meléndez se formó en Madrid. Aunque el joven Meléndez nunca consiguió un puesto en la corte y murió en la pobreza, ahora se consi-

dera que entre los pintores de bodegones del siglo XVIII sólo lo iguala el francés Jean-Siméon Chardin. Las naturalezas muertas de Meléndez son de un tipo exclusivamente español llamado "bodegón", que representa comida, vajilla y utensilios de cocina. El formato y el manejo del espacio y de la luz son típicos del artista, como lo es la meticulosa plasmación de texturas y volúmenes cúbicos: en este cuadro, el cobre y la cerámica, la marcada carne de las peras, la áspera piel de un melón y la suave y luminosa tersura de las uvas. El cacharro de cobre, la cesta con asa y el gran cuenco son puntales de estudio que Meléndez usó repetidamente en diferentes combinaciones. Este cuadro es el más grande y elaborado de unos ochenta y cinco bodegones que en la actualidad se conocen de Meléndez. *Colección Jack y Belle Linsky, 1982, 1982.60.39*

FRANCISCO GOYA,
español, 1746-1828
Don Manuel Osorio Manrique de Zúñiga
Óleo sobre tela; 127 × 101,6 cm

Poco después de que Goya fuera nombrado pintor de Carlos III de España en 1786, el conde de Altamira le pidió que pintara unos retratos de los miembros de su familia, incluido su hijo, nacido en 1784. Goya pintó a un niño vestido a la moda de la época sujetando a una uraca con un cordel, mascota favorita desde la Edad Media. En el fondo, tres gatos contemplan, amenazadores, al pájaro, tradicionalmente símbolo cristiano del alma. En el arte del Renacimiento suele representarse al Niño Jesús sujetando a un pájaro atado con una cuerda, y en el Barroco los pájaros enjaulados son símbolos de la inocencia. Goya pretendió hacer de este retrato una ilustración de los frágiles límites que separan el mundo de un niño de las fuerzas del mal. (Véase también Colección Robert Lehman, n. 17.) *Colección Jules Bache, 1949, 49.7.41*

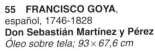

55 FRANCISCO GOYA,
español, 1746-1828
Don Sebastián Martínez y Pérez
Óleo sobre tela; 93 × 67,6 cm

Martínez (1747-1800) fue un célebre coleccionista de libros, grabados y cuadros. Al igual que los otros retratos que hizo Goya de los intelectuales a los que conoció a principios del decenio de 1790, este cuadro destaca por la intensidad de la observación y el carácter inmediato de la pose, rasgos que representan una ruptura con las convenciones de los retratos españoles de la época. Al parecer, influían mucho en Goya los retratos franceses de las postrimerías del siglo XVIII. Este fue pintado probablemente en 1792, poco antes de que Goya contrajese la enfermedad que fue causa de su sordera y que le afectaría de modo intermitente durante el resto de su vida. En 1793 pasó varios meses de convalecencia en el domicilio de Martínez. *Fondo Rogers, 1906, 06.289*

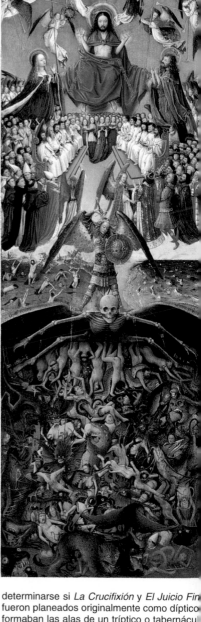

56 JAN VAN EYCK, Países Bajos,
act. c. 1422 - m. 1441
La Crucifixión; El Juicio Final
Óleo sobre tela, trasladado de tabla;
cada uno 56,5 × 19,7 cm

Estas dos pinturas se encuentran entre las
obras más antiguas que se conservan de Van
Eyck. Probablemente daten de poco antes del
retablo de Gante (acabado en 1432), es decir,
entre 1425 y 1430. Están estrechamente rela-
cionadas con un grupo de miniaturas del ma-
nuscrito del *Libro de las horas* de Turín-Milán,
que se atribuye al joven Van Eyck. No puede

determinarse si *La Crucifixión* y *El Juicio Fin*
fueron planeados originalmente como díptico
formaban las alas de un tríptico o tabernácu
Cada detalle se observa con el mismo interé
el paisaje alpino, el esbelto cuerpo de Cristo,
gran variedad de espectadores, doliente
monstruos y pecadores. Estas obras, qui.
más que cualquiera de las atribuidas a Jan
presentan como precursor del realismo c
Norte y uno de los más inspirados practicant
de la recién inventada técnica de pintura
óleo. *Fondo Fletcher, 1933, 33.92.ab*

7 ROGIER VAN DER WEYDEN,
Países Bajos, 1399/1400-1464

Francesco d'Este

Óleo sobre tabla; superficie pintada
29,8 × 20,3 cm

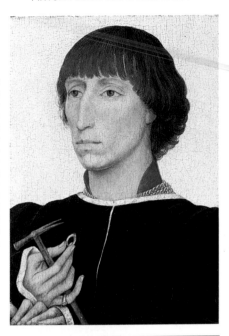

Francesco d'Este (c. 1430 - después de 1475) era hijo ilegítimo de Leonello d'Este, duque de Ferrara. En 1444 lo enviaron a la corte de Bruselas para su adiestramiento militar y parece que pasó el resto de su vida al servicio de los duques de Borgoña. Este retrato probablemente date de 1460, cuando Francesco tenía treinta años. La aristocrática arrogancia y la elegancia del modelo son características de los retratos de Rogier, pero el fondo blanco es excepcional. El martillo y el anillo pueden ser emblemas de oficio o quizá aludan a una victoria en un torneo. El escudo de armas Este está pintado en el reverso del panel. *Legado de Michael Friedsam, 1931. Colección Friedsam, 32.100.43*

8 PETRUS CHRISTUS, Países Bajos,
act. c. 1444 - m. 1475/1476

Retrato de un cartujo

Óleo sobre tabla; superficie pintada
29,2 × 18,7 cm

En su efecto realista, este cuadro mucho debe al ejemplo de Jan van Eyck (n. 56). El modelo cuya personalidad se expresa tan poderosamente se ha identificado con un hermano cartujo laico. En el borde del simulado marco con la fecha (1446) y su firma "grabada" (*XPI* es una abreviación de la forma griega *Christus*), el artista ha pintado una mosca sorprendentemente viva, tal vez como recuerdo de la omnipresente tentación del mal. (Véase también Colección Robert Lehman, n. 11.) *Colección Jules Bache, 1949, 49.7.19*

59 PETRUS CHRISTUS, Países Bajos,
act. c. 1444 - m. 1475/1476
La Lamentación
Óleo sobre tabla; superficie pintada
25,4 × 34,9 cm

Las amplias curvas formadas por el cuerpo de
Cristo con la Magdalena, José de Arimatea y
Nicodemo, y la Virgen y san Juan Evangelista
detrás, hacen de esta obra una de las compo-
siciones más expresivas de Christus. Caract-
rísticamente, los personajes que parecen m
ñecos arropados en los pliegues de sus ves
dos, están animadamente dibujados, y la gam
de color es restringida. Probablemente el pan
date de mediados del siglo XV. *Colección Ma*
quand, donación de Henry G. Marquand, 189
91.26.12

60 DIERIC BOUTS, Países Bajos,
act. c. 1457 - m. 1475
La Virgen y el Niño
Óleo sobre tabla; 21,6 × 16,5 cm

El motivo del Niño que apoya cariñosamente
su mejilla en la de la Virgen viene de una tradi-
ción iconográfica bizantina, y se ha sugerido
que la pintura de Bouts refleja un cuadro muy
venerado de la catedral de Cambray que, se-
gún la creencia común, habría sido pintado por
san Lucas. La composición de Bouts era popu-
lar, pero ninguna de las réplicas sobrevivientes
(la más exquisita está en el Barrachel de Flo-
rencia) logra la ternura y la delicada calidad de
luz de la imagen del Metropolitan, obra tempra-
na que podría haber sido pintada para algún
mecenas italiano. *Colección Theodore M. Dav-*
is, legado de Theodore M. Davis, 1915,
30.95.280

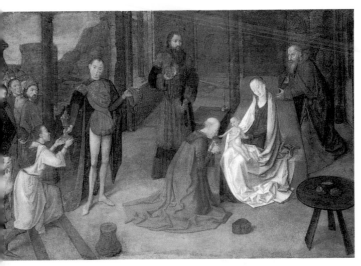

JUSTUS DE GANTE, Países Bajos,
t. c. 1460 - m. c. 1480

Adoración de los Magos
mple sobre tela; 109,2 × 160 cm

ha de las composiciones más hermosas de
stus de Gante pintada sobre fino lino (que
oduce este efecto amortiguado de color) se
alizó en Gante alrededor de 1467. Como

otras obras tempranas que se le atribuyen, revela la influencia de su amigo Hugo van der Goes, así como la de Dieric Bouts. Después de 1469, Justus salió de Gante y fue a Italia, donde lo empleó Federigo da Montefeltro, duque de Urbino. Allí permaneció hasta el fin de su vida. *Legado de George Blumenthal, 1941, 41.190.21*

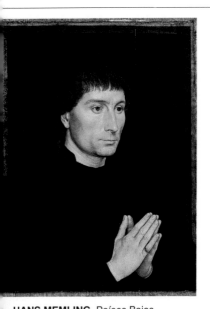

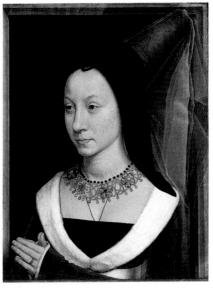

HANS MEMLING, Países Bajos,
t. c. 1465 - m. 1494

ommaso Portinari y su esposa
eo sobre tabla; superficie pintada:
. 42,2 × 31,8 cm, dcha. 42,2 × 32,1 cm

mmaso Portinari era el representante floren-
o del banco Médicis de Brujas. Estos retra-
s probablemente fueron encargados des-
és de su casamiento con Maria Baroncelli
1470 y del nacimiento de su primer hijo al
o siguiente. Se trata de las alas de un trípti-

co que tenía probablemente por centro a la Virgen y el Niño. Considerados por lo general como dos de los retratos más exquisitos de Memling, éstos conforman un testimonio apropiado de la agudez del juicio de Portinari acerca del arte de los Países Bajos. De sus encargos, el más famoso es el que le hiciera Hugo van der Goes: el llamado retablo Portinari (Uffizi, Florencia). *Legado de Benjamin Altman, 1913, 14.40.626.627*

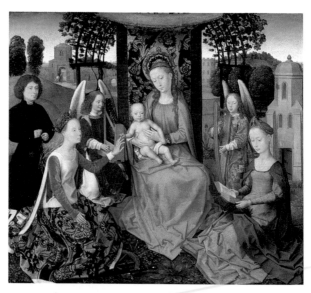

63 HANS MEMLING, Países Bajos,
act. c. 1465 - m. 1494
Las bodas místicas de santa Catalina
Óleo sobre tabla; superficie pintada 67 × 72,1 cm

Santa Catalina de Alejandría, arrodillada sobre la espada y el escudo de su martirio, alarga la mano para recibir el anillo con el cual se desposó con Cristo. A la derecha, santa Bárbara se encuentra de pie delante de la torre que su celoso padre construyó para impedir que contrajera matrimonio. A la izquierda se ve un (...) nante. El emparrado que enmarca a la Virge (...) al Niño Dios y dos ángeles es un símbolo (...) carístico que es raro en la pintura de los P (...) ses Bajos pero no infrecuente en el arte a (...) mán. Es posible que se tratara de un añadic (...) ya que fue pintado directamente sobre el p (...) saje y el cielo. (Véase también Colección F (...) bert Lehman n. 12.) *Legado de Benjamin (...) man, 1913, 14.40.634*

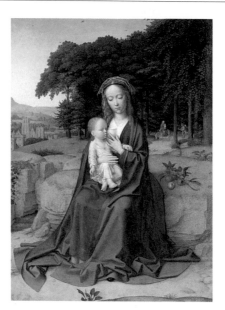

64 GERARD DAVID, Países Bajos,
act. c. 1484 - m. 1523
El descanso en la huída a Egipto
Óleo sobre tabla; 50,8 × 43,2 cm

Esta es una de las composiciones más hermosas y tiernas de Gerard David y una de sus raras "invenciones". Pintó al menos otras dos variantes, y la composición inspiró a numerosos seguidores hasta bien entrado el siglo XVI. (...) viva escenita del fondo –María con el Niño (...) sús a lomos de una burra y José corriendo tr (...) ellos– y el gran fondo paisajístico son indic (...) ciones del papel pionero de David en el des (...) rrollo de la pintura de género y paisajista en (...) Países Bajos. *Colección Jules Bache, 19 (...) 49.7.21*

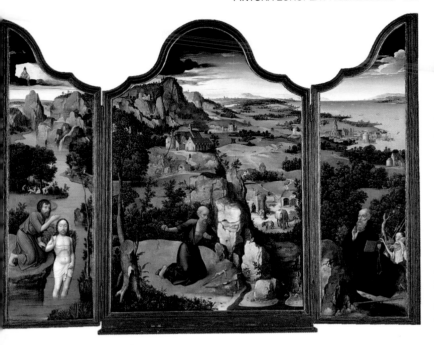

5 JOACHIM PATINIR, Países Bajos,
ct. c. 1515 - m. 1524
a penitencia de san Jerónimo
*leo sobre tabla; panel central 117,5 × 81,3 cm;
ada ala 120,7 × 35,6 cm*

▌ panel central de este tríptico describe la pe-
tencia de san Jerónimo. El bautismo de Cris-
▎ y la tentación de san Antonio se representan
n el interior de las alas. En el exterior está
ntada santa Ana con la Virgen y el Niño y san
ebaldo.

El énfasis de Patinir en el entorno natural co-
mo fondo del contenido narrativo de sus pintu-
ras, así como el dato verídico de que pintaba
los fondos paisajísticos a otros artistas, hacen
que se le considere el primer paisajista. En es-
ta visión panorámica, tan vasta que da la im-
presión de que se distingue la curvatura de la
Tierra, tres santos están integrados en un mar-
co que incluye puertos, ciudades, un monaste-
rio y un bosque. *Fondo Fletcher, 1936, 36.14
a-c*

6 JUAN DE FLANDES, Países Bajos,
ct. en España c. 1496 - m. 1519
as bodas de Caná
leo sobre tabla; 21 × 15,9 cm

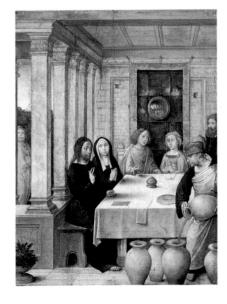

▌ banquete de bodas se localiza en una mesa
arca preparada dentro de una logia abierta.
risto bendice el agua que un criado vierte de
n jarro a una de las cuatro tinajas, realizando
sí su primer milagro: convertir el agua en vi-
o. Sentados a la mesa con Cristo y la Virgen
e encuentran el novio y la novia, a los que sir-
e el maestresala. Se cree que el hombre que
esde fuera de la logia mira directamente al
spectador es un autorretrato. Este pequeño
anel, notablemente bien conservado, es uno
e los grandes tesoros de la Colección Linsky.
s uno de los cuarenta y siete paneles que al-
ededor de 1500 encargó Isabel la Católica,
eina de Castilla y León. Presumiblemente los
aneles estaban destinados a un retablo portá-
▌ para la devoción personal. Los cuadros de
uan de Flandes, que aprendió en Flandes,
robablemente en Brujas, pero cuya actividad
o se conoce fuera de España, son extraordi-
ariamente raros. *Colección Jack y Belle Lins-
▎, 1982, 1982.60.20*

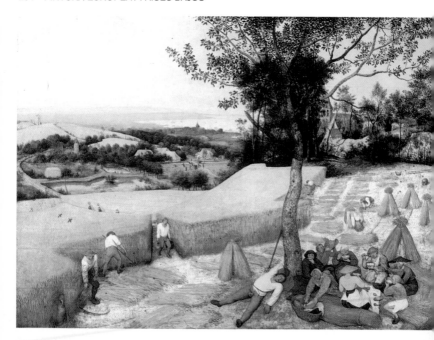

67 PIETER BRUEGEL EL VIEJO,
holandés, act. c. 1551 - m. 1569
Los segadores
Óleo sobre tabla; 118,1 × 160,7 cm

La indiferente veracidad con la que pinta a los campesinos, el convincente calor del mediodía, la brillante luz, y la vasta distancia panorámica representada con sorprendente eficacia, son características de Bruegel. Este es uno de los cinco paneles existentes de un ciclo dedicado a los meses. El número original de cuadros de la serie era o de seis, con dos meses representados en cada pintura, o de doce. *L segadores*, fechado en 1565, probablemente representa o al mes de agosto o a los meses de julio y agosto. Los otros cuadros que ha llegado hasta nosotros son *Cazadores en nieve, El retorno del rebaño* y *El día oscuro* (todos ellos en el Kunsthistorisches Museum, Viena) y *La siega del heno* (Galería Nacional, Praga). *Fondo Rogers, 1919, 19.164*

68 PEDRO PABLO RUBENS,
flamenco, 1577-1640
Retrato de hombre, probablemente un arquitecto o un geógrafo
Óleo sobre cobre; 21,6 × 14,6 cm

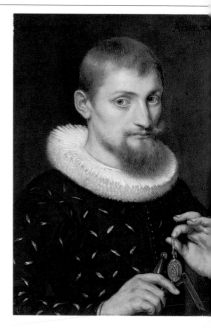

Este pequeño retrato de 1597 es la primera obra de Rubens fechada que se conoce y en general se considera el mejor ejemplo superviviente del arte de los primeros años de Rubens en Amberes.

El estilo de ejecución del cuadro deriva del de su maestro, Otto van Veen, mientras que la composición recuerda retratos de Anthonis Mor y sus seguidores. Sin embargo, en su fuerte modelado y efecto espacial, el cuadro anticipa la evolución de Rubens en Italia (1600-1608).

En función del instrumento que sujeta, el modelo se ha descrito ya sea como geógrafo, arquitecto, astrónomo, orfebre o relojero. El reloj de su mano, como en otros retratos del siglo XVI, sirve aquí de símbolo de *vanitas*, es decir, como recordatorio de la brevedad de la vida y de la relativa carencia de importancia de los asuntos terrenales comparados con el ser espiritual. Semejante comentario sobre la "vanidad" de la vida se reconoció en su época como algo especialmente apropiado para el retrato. (Véase también Dibujos y Grabados, n. 8.) *Colección Jack y Belle Linsky, 1982, 1982.60.24*

9 PEDRO PABLO RUBENS,
amenco, 1577-1640
Rubens, su esposa Helena Fourment
su hijo Pedro Pablo
Óleo sobre tabla; 203,8 × 158,1 cm

sta obra magnífica y muy personal, que data
proximadamente de 1639, es un retrato a ta-
año natural del artista, su segunda mujer y
u hijo pequeño. Rubens y Helena, hija menor
e su viejo amigo, el mercader de Amberes
aniel Fourment, se casaron en diciembre de
630. En este cuadro, como en su famoso *Jar-
ín del amor* (El Prado, Madrid) con el que está
strechamente relacionado, Rubens celebra
u amor por Helena, aunque aquí la presenta
omo esposa y madre.

El cuadro ha pasado directamente por tres
colecciones excepcionalmente distinguidas.
Dice la tradición que la ciudad de Bruselas le
regaló el cuadro al duque de Malborough en
1704. Permaneció en el palacio de Blenheim,
hogar de los Churchill, durante casi dos siglos.
En la famosa subasta de 1884 fue adquirido
por el barón Alphonse de Rothschild. El cuadro
dejó la colección Rothschild en 1975 y poco
después entró en la colección del Sr. y la Sra.
Charles Wrightsman. (Véase también Dibujos
y Grabados, n. 8.) *Donación del Sr. y la Sra.*
Charles Wrightsman, en honor de Sir John
Pope-Hennessy, 1981, 1981.238

70 PEDRO PABLO RUBENS,
flamenco, 1577-1640
Venus y Adonis
Óleo sobre tela; 197,5 × 242,9 cm

Aquí, como en muchas de las pinturas de la gloriosa última década de su carrera, Rubens ha extraído el tema de las *Metamorfosis* de Ovidio. Venus, ayudada por Cupido, intenta en vano evitar que Adonis, su amante mortal, salga de caza, temiendo su muerte. En este cua-

dro se juntan el rico color, la soberbia habilida técnica, la vivacidad y el calor humano de la mejores obras de Rubens.

Cuando Rubens pintó *Venus y Adonis*, ten en mente cuadros parecidos de Tiziano (n. 2 y Veronés, pero lo planteó de un modo típica mente barroco, con las grandes y torsionada figuras que dominan la composición formand un triángulo dramático. *Donación de Har Payne Bingham, 1937, 37.162*

71 JACOB JORDAENS, flamenco, 1593-1678
La Sagrada Familia con los pastores
Óleo sobre tela, trasladado de tabla;
106,7 × 76,2 cm

Este cuadro, que lleva la inscripción "J. JOR....FE.../1616", es la obra fechada más temprana que se conozca de Jacob Jordaens. Uno o dos años antes, él había pintado imágenes parecidas de la Sagrada Familia. Sin embargo, san José no está incluido aquí, pues no cabe duda de que el anciano que ofrece leche al Niño Jesús es un pastor. Los rayos X han revelado que, en el espacio ahora ambiguo junto al brasero, había originalmente una anciana pastora. La vieja, el chico y el bracero derivan de varias obras de Rubens, mientras que el empleo de la luz y la sombra es una de las primeras respuestas de Jordaens a las composiciones caravagescas de Rubens y Abraham Janssen. A diferencia de estos artistas de Amberes y, varios años más tarde, de Van Dyck, Jordaens nunca fue a Italia, circunstancia que explica en parte el carácter levemente ingenuo pero conmovedoramente íntimo de esta obra. *Legado de la Srta. Adelaide Milton de Groot (1876-1967), 1967, 67.187.76*

72 ANTON VAN DYCK, flamenco, 1599-1641
Lucas van Uffel
Óleo sobre tela; 124,5 × 100,6 cm

El retrato pertenece a un grupo de pinturas realizadas por Van Dyck en Italia entre 1621 y 1627. Los objetos que descansan sobre la mesa –un globo celeste, una flauta dulce, un fragmento de escultura clásica y el dibujo de una cabeza en tiza roja– demuestran que el personaje era un hombre ilustrado y un coleccionista de arte. La identificación del modelo con Lucas van Uffel (¿1583?-1637), mercader y coleccionista flamenco que vivía en Venecia, se basa en la nota manuscrita de una impresión de Wallerand Vaillant en mediatinta detrás del cuadro. *Legado de Benjamin Altman, 1913, 14.40.619*

73 ANTON VAN DYCK, flamenco, 1599-1641
**La Virgen y el Niño con santa Catalina
de Alejandría**
Óleo sobre tela; 109,2 × 90,8 cm

Entre 1621 y 1627, Van Dyck vivió en Italia. Ya pintor de renombre, sacó mucho provecho a su estudio de los artistas italianos. Estaba interesado sobre todo en los pintores del norte de Italia, particularmente en Tiziano, cuyo ejemplo facilitaba la forma del poético y elegante estilo de las pinturas religiosas, escenas mitológicas y retratos que Van Dyck pintó más tarde. Esta pintura fue realizada en Amberes probablemente poco después de su regreso de Italia, y revela su estudio de Tiziano y también de Correggio y Parmigianino. *Legado de Lillian S. Timken, 1959, 60.71.5*

74 ANTON VAN DYCK, flamenco, 1599-1641
**Jacobo Estuardo, duque de Richmond
y Lennox**
Óleo sobre tela; 215,9 × 127,6 cm

En 1632, Van Dyck entró al servicio del rey Carlos I de Inglaterra. El mismo año fue nombrado caballero. Los retratos que Van Dyck pintó de Carlos I adulan a un monarca que en realidad no era demasiado imponente. Posiblemente pueda decirse lo mismo de Jacobo Estuardo (1612-1655), primo y protegido de Carlos, que aparece en este cuadro. Ciertamente Van Dyck empleó toda su habilidad para conferir al duque elegancia y una presencia autoritaria. La proporción de la cabeza con respecto al cuerpo es de uno a siete como en una lámina de moda, en lugar de uno a seis, la proporción real. El perro alargando el cuerpo contra su amo enfatiza también la altura y el porte aristocrático del duque. *Colección Marquant, donación de Henry G. Marquant, 1889, 89.15.16*

75 FRANS HALS, holandés,
después de 1580 - m. 1666
Retrato de un hombre
Óleo sobre tela; 110,5 × 86,4 cm

Hals fue un retratista prolífico; podemos suponer que ofrecía lo que sus modestos clientes burgueses deseaban: un buen parecido, a un precio razonable. Probablemente, pocos se percatasen de la destreza que se requería para realizar estos cuadros engañosamente simples. La postura frontal inmóvil de este retrato es característica de la obra de Hals de finales de los años cincuenta del siglo XVII. Los tonos de la carne y las cintas malva y verde destacan sobre las gradaciones de blanco y negro del traje. Si se observa de cerca son perceptibles los trazos del pincel. Sin embargo, a distancia, todo está en su lugar; inconscientemente el ojo del espectador hace el trabajo de dar coherencia a las formas a partir de trazos y pinceladas. Esta discutida técnica impresionó a los pintores del siglo XIX. *Colección Marquand, donación de Henry G. Marquand, 1890, 91.26.9*

77 BARTHOLOMEUS BREENBERGH,
holandés, 1598-1657
La predicación de san Juan Bautista
Óleo sobre tabla; 54,6 × 75,2 cm

En 1619, Breenbergh se trasladó de Amsterdam a Roma, donde permaneció más de una década. Instauró con Cornelis van Poelenburgh el gusto por los paisajes de estilo italiano que floreció en Holanda en los años treinta del siglo XVII y prosiguió en la obra de pintores más jóvenes. La mayor parte de estos artistas actuaban en Utrecht; Breenbergh en cambio regresó a Amsterdam, donde el maestro de Rembrandt, Pieter Lastman, alentó su enfoque ecléctico. En esta tabla datada en 1634 se emplean con efecto espectacular los contrastes de luz y sombra y motivos paisajísticos como la montaña detrás de san Juan, mientras que conceptos teatrales de trajes y ruinas antiguas basadas en los dibujos del Coliseo del propio Breenbergh contribuyen a dar una impresión exótica. Con todo, el tema significaba mucho para los espectadores protestantes holandeses, que solían comparar la predicación de san Juan Bautista con sus propios sermones clandestinos bajo el dominio español. Si se ha de juzgar por su tratamiento apenas posterior del tema (Staatliche Museen, Berlín), Rembrandt admiraba esta pintura, que formó parte de famosas colecciones desde por lo menos mediados del siglo XVIII. *Compra, donación de la Fundación Annenberg, 1991, 1991.305*

76 HENDRICK TER BRUGGHEN,
holandés, 1588-1629
La Crucifixión, con la Virgen y san Juan
Óleo sobre tela; 154,9 × 102,2 cm

Ter Brugghen estudió en Roma y fue influido no sólo por el realismo de Caravaggio sino también por las convenciones de la imaginería devocional del gótico tardío. Probablemente empleó a campesinos holandeses como modelos para la Virgen y san Juan. La intensidad de la angustia de san Juan, expresada en la boca abierta y las manos entrelazadas, es aún más conmovedora dado su rostro sencillo y su nariz rosada. El constreñido realismo del cadáver es más turbador que ninguno de los pintados en Italia. El cielo titilante y extraño y el horizonte bajo realzan la impresión de un acontecimiento sobrenatural. *Fondos de varios donantes, 1956, 56.228*

REMBRANDT, holandés, 1606-1669
Aristóteles con un busto de Homero
Óleo sobre tela; 143,5 × 136,5 cm

Rembrandt pintó este cuadro para un noble siciliano, don Antonio Ruffo, su único cliente extranjero, que lo recibió en 1654 y diez años más tarde le encargaba otros dos, un Homero y un Alejandro. En el *Aristóteles*, fechado en 1653, se asocian estrechamente tres grandes hombres de la Antigüedad: Aristóteles descansa la mano sobre un busto de Homero y sostiene una cadena de oro con un medallón que lleva la imagen de Alejandro. La solemne quietud del estudio del filósofo, la elocuencia de los dedos que reposan sobre la cabeza del poeta ciego y, sobre todo, el misterio que se cierne sobre el rostro de Aristóteles se unen para transmitir una imagen de gran poder. *Comprado con fondos especiales y fondos donados o legados por los amigos del Museo, 1961, 61.198*

78 REMBRANDT, holandés, 1606-1669
Flora
Óleo sobre tela; 100 × 91,8 cm

Un coleccionista de Amsterdam poseía un cuadro de Flora pintado por Tiziano, que Rembrandt ciertamente recordaba. La modelo lleva un gran sombrero negro de hojas brillantes y flores rosas, un delantal amarillo que parece como si estuviera lleno de luz además de capullos, y una blusa de grandes mangas que caen en elaborados pliegues. Casi es perceptible la alegría con la que Rembrandt trabajaba en estos pliegues pintándolos de blanco, pero con toques rosas, azules y verdes. La modelo no es precisamente una diosa, y es bastante distinta de las magníficas bellezas venecianas de Tiziano. Parece una persona real y se cree que la esposa de Rembrandt, Hendrickje, posó para el cuadro. *Donación de Archer M. Huntington en memoria de su padre, Collis Potter Huntington, 1926, 26.101.10*

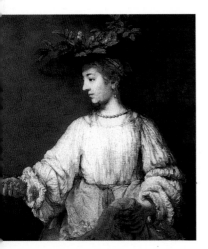

80 REMBRANDT, holandés, 1606-1669
Autorretrato
Óleo sobre tela; 80,3 × 67,3 cm
Entre las obras de Rembrandt se encuentra la docena o más de autorretratos que pintó en cada decenio de su carrera. Como varían en su composición, técnica y expresión, const[ituy]en una autobiografía visual. En este ejem[plo] de 1660, la despreocupada aplicación de [la] pintura transmite una cándida documentac[ión] de los rasgos avejentados del artista. *Lega[do] de Benjamin Altman, 1913, 14.40.618*

81 REMBRANDT, holandés, 1606-1669
Dama con un clavel
Óleo sobre tela; 92,1 × 74,6 cm
Este retrato y su pareja, *Hombre con un cristal de aumento* (también en el Museo), se fechan entre 1662 y 1665. La rica variedad de rojos y marrones, la amplia pincelada y el grueso empaste son rasgos característicos de las últimas obras de Rembrandt. El modelo viste los exóticos ropajes comunes a muchos de sus últimos retratos de amigos íntimos o de miembros de su familia. El significado especial de estos vestidos tal vez sea personal y por tanto se nos escapa. Los análisis de rayos X han revelado la cabeza de un niño cerca de la mano izquierda de la mujer, que el artista borró, quizá después de la muerte del niño y antes de la conclusión del retrato. El clavel brillantemente iluminado, que tradicionalmente significa amor y constancia en el matrimonio, tal vez aluda a la brevedad de la vida. Ninguna de las diversas identificaciones que se han propuesto es absolutamente convincente. (Véase también Colección Robert Lehman, n. 16.) *Legado de Benjamin Altman, 1913, 14.40.622*

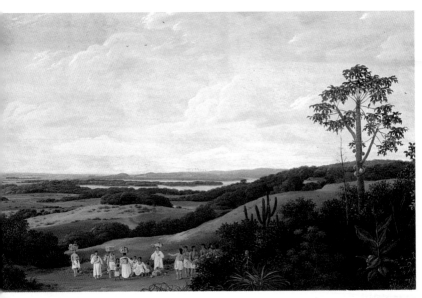

FRANS POST, holandés, c. 1612-m. 1680
Paisaje brasileño
Óleo sobre tabla; 61 × 91,4 cm

Post, el primer paisajista del Nuevo Mundo, llegó al Brasil en 1637 como miembro del equipo científico del príncipe Juan Mauricio de Nassau. Sus mejores pinturas datan de la década posterior a su regreso a Haarlem en 1644. En 1650 pintó este cuadro grande y bien conservado. La devoción casi exclusiva de Post por el escenario brasileño refleja los intereses cosmopolitas de Amsterdam y Haarlem. Los paisajes exóticos y las naturalezas muertas poseían intereses científicos y también estéticos. Post aborda ambos temas y combina el detalle del libro de texto con el estilo paisajístico establecido en Haarlem. Las figuras de este cuadro son peculiarmente notables e interesantes, pero las plantas exóticas y la iguana en la parte baja de la derecha se encuentran entre sus motivos favoritos. *Compra, Fondo Rogers, donaciones especiales, donaciones de James S. Deely y Edna H. Sachs, y otras donaciones y legados, por intercambio, 1981, 1981.318*

GERARD TER BORCH,
holandés, 1617-1681
Curiosidad
Óleo sobre tela; 76,2 × 62,2 cm

Aunque Ter Borch trabajó en Deventer, al margen de los grandes centros artísticos de las Provincias Unidas, pintó algunos de los cuadros de género más sofisticados de su época. Su pintura combina la elegancia y el exquisito refinamiento de estilo con un extraordinario dominio de la técnica en la representación de texturas y superficies bañadas por la luz. En sus mejores obras se produce, como aquí, un efecto de aislamiento e intimidad y una lucidez implícita muy delicada. Este cuadro se data en torno a 1660. *Colección Jules Bache, 1949, 49.7.38*

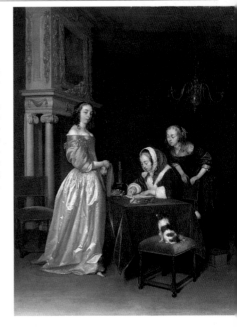

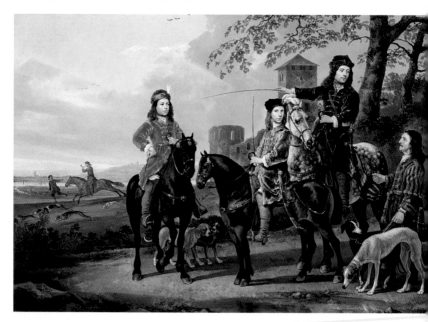

84 AELBERT CUYP, holandés, 1620-1691
Preparados para la caza
Óleo sobre tela; 109,9 × 156,2 cm

Los modelos, los hermanos Michiel (1638-1653) y Cornelis Pompe van Meerdevoort (1639-1680), aparecen con su tutor y entrenador. Este cuadro, una de las pocas obras datables de Aelbert Cuyp, debió ser pintado antes de la muerte de Michiel en 1653. Los dos muchachos eran miembros de una rica familia que residía en la zona cerca de Dordrecht, donde el terreno es parecido al paisaje rep[...] sentado en el fondo. Visten trajes exóticos, [...] vez de inspiración persa, que a menudo se e[n] cuentran en los retratos de los miembros [de] las clases superiores durante este periodo. [La] brillante paleta y la refinada técnica de Cu[yp] resultan apropiadas para el tema. La suave [y] fluida pincelada del paisaje contrasta con [el] atuendo colorista y elegante. *Colecci[ón] Friedsam, Legado de Michael Friedsam, 19[.] 32.100.20*

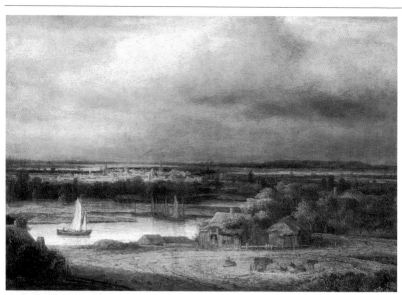

85 PHILIPS KONINCK, holandés, 1619-1688
Panorámica sobre el río
Óleo sobre tela; 41,3 × 58,1 cm

Esta visión panorámica es una obra relativamente temprana. Koninck no pintó lugares identificables, sino que construyó su paisaje plano a partir de observaciones de la natura[le]za. Con una pincelada excepcionalmente de[li]cada, este cuadro está inspirado en los color[es] sombríos y en el dramatismo de los paisaj[es] de Rembrandt. *Donación anónima, 196[.] 63.43.2*

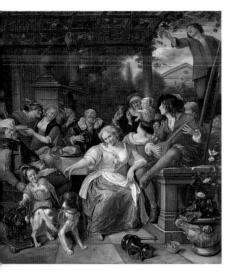

JAN STEEN, holandés, 1626-1679
egre compañía en una terraza
eo sobre tela; 141 × 131,4 cm

een se recrea al presentar escenas de cla-
orosa jarana. Pintor prolífico, también poseía
a cervecería y una taberna. El obeso hom-
e sentado a la izquierda, sosteniendo una ja-

rra, es un retrato del propio Steen. Su principal
cualidad consiste en una alegría natural, pero
representa esta escena de buen humor y júbilo
con el color y la composición más refinados,
centrándola en la mujer rubia ebria vestida de
azul pálido. *Fondo Fletcher, 1958, 58.89*

JACOB VAN RUISDAEL,
landés, 1628/1629-1682
ampos de trigo
eo sobre tela; 100 × 130,2 cm

uisdael describe en sus paisajes –con sus
rizontes bajos y las amplias vistas de arena
dunas–, mejor que ningún otro pintor holan-
s, el aspecto y el sentimiento de su país. En

sus cuadros de los años setenta del siglo XVII,
como *Campos de trigo*, los temas de paisajes
planos son característicos, como lo son las lí-
neas convergentes de la tierra y el cielo y la al-
ternancia de sombras y claros. Ruisdael tuvo
numerosos alumnos y seguidores. Meindert
Hobbema (n. 93) fue su discípulo más famoso.
Legado de Benjamin Altman, 1913, 14.40.623

88 PIETER DE HOOCH, holandés, 1629-1684
Pagando a la posadera
Óleo sobre tela; 94,6 × 111,1 cm

Al igual que Vermeer (nos. 89-91), a Pieter De Hooch se le conoce mejor por sus descripciones de interiores en las que explora el juego de la luz iluminando el espacio y reflejándose en diversas superficies. Aquí, un soldado paga a una posadera. La compleja organización del espacio, el uso de múltiples fuentes de luz y el tamaño excepcionalmente grande del lienzo indican que data de sus últimos años. El estilo decorativo del atuendo del soldado podía deberse a la influencia de la pintura francesa en Amsterdam, donde De Hooch residió desde 1670. Este cuadro refleja una tendencia general en el arte holandés de los años sesenta y setenta del siglo XVII hacia una mayor elegancia y un estilo más refinado. *Donación de Stuart Borchard y Evelyn B. Metzger, 1958, 58.144*

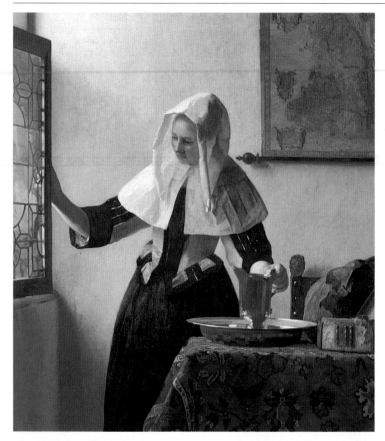

89 JAN VERMEER, holandés, 1632-1675
Mujer a la ventana
Óleo sobre tela; 45,7 × 40,6 cm

El perfecto equilibrio de la composición, la fría claridad de la luz y los plateados tonos azules y grises se combinan para hacer, de esta visión minuciosamente estudiada de un interior, una obra muy típica de Vermeer. Como sus cuadros fueron muy escasos —menos de treinta y cinco obras universalmente aceptadas— y no demasiado conocidos, Vermeer fue olvidado poco después de su muerte. Transcurrieron casi doscientos años antes de que el crítico francés Théophile Thoré redescubriera su obra en una visita a Holanda. Vermeer actualmente es uno de los pintores holandeses más apreciados. *Mujer a la ventana* caracteriza el inicio de su madurez y data de principios de la década de los sesenta del siglo XVII. *Colección Marquand, donación de Henry G. Marquand, 1889, 89.15.21*

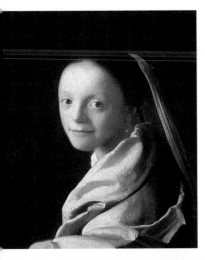

90 JAN VERMEER, holandés, 1632-1675

Retrato de muchacha

Óleo sobre tela; 44,5 × 40 cm

El retrato es el tema más raro en Vermeer. En cuanto a técnica e iluminación, este cuadro está relacionado con la obra más famosa de Vermeer, *Muchacha con turbante* (Mauritshuis, La Haya), y parece pintado a finales de los años sesenta del siglo XVII. Se trata de un cuadro sutil y delicado en el que el artista explora la ambigüedad de la expresión humana con una rara sensibilidad. La obra es notable por su simple, pero sin embargo sofisticada estructura, sutileza de colorido y misteriosa expresividad. Este cuadro le recordaba al crítico francés Thoré al más enigmático de todos los retratos de mujer: *Mona Lisa* de Leonardo da Vinci. *Donación del Sr. y la Sra. Charles Wrightsman, en memoria de Theodore Rousseau, Jr., 1979, 1979.396.1*

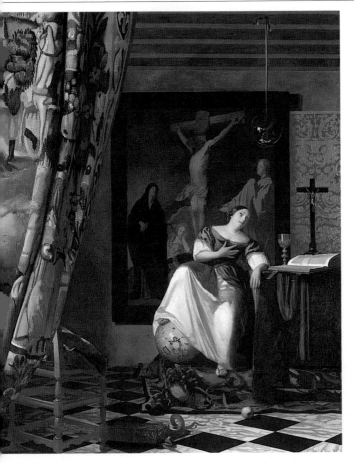

JAN VERMEER, holandés, 1632-1675

Alegoría de la Fe

Óleo sobre tela; 114,3 × 88,9 cm

Este es uno de los dos cuadros de Vermeer de explícito contenido alegórico. La mujer es la personificación de la fe y se ajusta a una descripción de la fe de la *Iconología* (1593) de Cesare Ripa, en la que se mencionan el cáliz, el libro y el globo, junto con otros atributos. Aquí, Vermeer se interesa en la descripción de objetos, espacio y luz. La simplificación y la dureza de la luz en este cuadro son características del estilo maduro del artista. La colección del Museo de cinco cuadros de Vermeer es una de las más importantes del mundo. *Colección Friedsam, Legado de Michael Friedsam, 1931, 32.100.18*

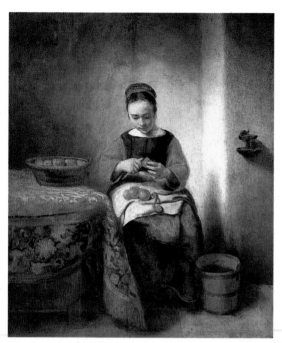

92 NICOLAES MAES, holandés, 1634-1693
Muchacha pelando manzanas
Óleo sobre tabla; 54,6 × 45,7 cm

Este cuadro pertenece a unas escenas de mujeres realizando tareas domésticas pintada a mediados de los años cincuenta del siglo XVII.

En la distribución de luces y sombras, es cuadros revelan la influencia de su maest Rembrandt. Es probable que las sensibles v riaciones de Maes sobre el tema de las vir des domésticas hayan influido en De Hooch Vermeer. *Legado de Benjamin Altman, 19 14.40.612*

93 MEINDERT HOBBEMA,
holandés, 1638-1709
Un camino en el monte
Óleo sobre tela; 94,6 × 129,5 cm

La vegetación abundante, el vivo juego de luces y sombras y las figuras que animan esta escena campestre le confieren mayor inmediatez que la que puede encontrarse en muchos

paisajes holandeses de alrededor de 1670, fecha probable. La habilidad descriptiva de H bbema, adaptación de la de su maestro, Jac van Ruisdael, se complementa aquí con efe tos pictóricos sutiles, tales como el agrup miento rítmico de las formas y la diversidad d liberada de las texturas y los colores. *Lega de Mary Stillman Harkness, 1950, 50.145.22*

94 ALBERTO DURERO, alemán, 1471-1528
La Virgen y el Niño con santa Ana
Óleo sobre tabla; 60 × 49,8 cm

A santa Ana, que fue particularmente venerada en Alemania, se la solía representar con su hija, la Virgen María, y el Niño Jesús. Este cuadro fue pintado en 1519, el año en que Durero se convirtió en vehemente seguidor de Martín Lutero, y la intensidad emocional de la imagen tal vez sea un reflejo de su conversión. El motivo de la Virgen adorando el sueño del Niño Jesús probablemente esté inspirado en el pintor veneciano Giovanni Bellini (n. 25), cuyo arte Durero admiró en sus dos viajes a Italia. Las masas monumentales de las figuras y la equilibrada composición dan fe del impacto que el arte italiano tuvo sobre el estilo gótico septentrional de Durero. (Véase también Colección Robert Lehman n. 34, y Dibujos y Grabados, n. 5.) *Legado de Benjamin Altman, 1913, 14.40. 633*

LUCAS CRANACH EL VIEJO,
emán, 1472-1553
juicio de Paris
eo sobre tabla; 101,9 × 71,1 cm

ste cuadro representa a Paris recibiendo la anzana de oro (aquí transformada en una esra de cristal) de Venus, a quien juzga más ermosa que Juno o Minerva. Este mito fue un favorito de Cranach y de su grande y prolífico taller. Pintada alrededor de 1528, la animada escena narrativa y decorativa, si la comparamos con *La Virgen y el Niño con santa Ana* de Durero (véase n. 94), pocos años anterior, muestra lo insensible que fue Cranach a los conceptos monumentales del Renacimiento meridional. *Fondo Rogers, 1928, 28.221*

96 HANS HOLBEIN EL JOVEN,
alemán, 1497/1498-1543
Retrato de un miembro de la familia Wedigh
Temple y óleo sobre tabla; 42,2 × 32,4 cm
Durante su segunda estancia en Inglaterra, Holbein encontró muchos clientes entre la colonia de mercaderes alemanes en Londres. Las armas del anillo que lleva el modelo y la carta de su libro indican que pertenece a una familia de comerciantes de Colonia llamados Wedigh; presumiblemente era su representante en Inglaterra. A veces se le ha identificado con Hermann Wedigh III (m. 1560), mercader miembro de la Liga Hanseática. Este cuadro fechado en 1532, justifica por qué a Holbein se le considera uno de los mejores retratistas del mundo. La claridad del color, la precisión del dibujo y la vigorosa y explícita caracterización constituyen una apremiante expresión de la personalidad humana. *Legado de Edward S. Harkness, 1940, 50.135.4*

HANS BALDUNG GRIEN,
alemán, 1484/1485-1545
San Juan en Patmos
Óleo sobre tabla; superficie pintada
87,3 × 75,6 cm

Este cuadro es un compendio de las cualidades de Baldung como artista religioso y como paisajista. El joven san Juan, sentado a la derecha, contempla con ternura una aparición de la Virgen sobre una luna creciente con el Niño Jesús en brazos. Detrás de san Juan aparece un paisaje romántico y abajo a la izquierda un águila, símbolo del evangelista, está posada sobre un libro cerrado. El imponente perfil del animal, el libro escorzado, y el poderoso contraste de negro, turquesa y oro, hacen de ésta una de las zonas más cautivadoras de la composición. El cuadro se conserva casi en perfecto estado y los claros de luz, que son un rasgo tan importante del lenguaje pictórico de Baldung, están intactos. *Compra, donaciones de los Fondos Rogers y Fletcher, Fundación Vincent Astor, Fondo Dillon, Fundación Charles Engelhard, Lawrence A. Fleischman, Sra. de Henry J. Heinz II, Fundación Willard T.C. Johnson, Inc., Reliance Group Holdings, Inc., barón H.H. Thyssen-Bornemisza y Sr. y Sra. Charles Wrightsman; legado de Joseph Pulitzer, fondos especiales y otros legados y donaciones por intercambio, 1983, 1983.451*

ARNOLD BÖCKLIN, suizo, 1827-1901
La isla de los muertos
Óleo sobre tabla; 73,7 × 121,9 cm

Entre 1880 y 1886, Böcklin pintó cinco versiones de *La isla de los muertos*. Este cuadro, el primero que terminó, es el resultado de una petición que le hizo Marie Berna, que acababa de enviudar. En 1880 le pidió a Böcklin en Florencia que le pintara un cuadro sobre el tema de su luto. En una carta con fecha del 29 de abril de 1880, Böcklin le escribe: "Podrá soñar con el mundo de las oscuras sombras hasta que crea sentir la tenue y gentil brisa que ondula las aguas, de modo que evitará quebrar la quietud con cualquier ruido audible". *Fondo Reisinger, 1926, 26.90*

99 WILLIAM HOGARTH,
británico, 1697-1764
**La boda de Stephen Beckingham
y Mary Cox**
Óleo sobre tela; 128,3 × 102,9 cm

Hogarth, quizá más conocido por sus grabado
satíricos, era también un retratista de talento
agudo observador de la escena inglesa. Aq
representa el matrimonio de Stephen Beckin
ham (m. 1756) con Mary Cox (m. 1738), qu
tuvo lugar el 9 de junio de 1729. La famil
Beckingham pertenecía a la aristocracia terr
teniente y Stephen Beckingham, al igual q
su padre, era abogado autorizado en la tabe
na de Lincoln. Los *putti* con la cornucopia, qu
simbolizan la abundancia, y el retrato del rev
rendo Thomas Cooke, que linda con la caric
tura, son añadidos bastante sorprendentes
este cuadro, que de otro modo documentar
la ocasión con la solemnidad debida. *Fonc
Marquand, 1936, 36.111*

100 SIR JOSHUA REYNOLDS,
británico, 1723-1792
**El coronel George K.H. Coussmaker,
granadero**
Óleo sobre tela; 238,1 × 145,4 cm

Reynolds fue el primer presidente de la Real
Academia y el autor de catorce discursos so-
bre pintura, que son clásicos en la teoría del
arte. De joven pasó dos años en Roma, estu-
diando las obras de los maestros del Alto Re-
nacimiento, en especial de Miguel Ángel. Estos
estudios tuvieron una influencia formativa e
su propio estilo. En este retrato de 1782, Re
nolds presenta al coronel Coussmaker (175
1801) en una pose de estudiada negligencia
la linea del cuerpo se repite en el cuello cur
del caballo. El verano antes de que pintara e
te cuadro, Reynolds viajó a los Países Bajos
aprovechó su observación de las obras de R
bens, en especial en la creación de un trat
miento de la superficie libre y pintoresco. *Leg
do de William K. Vanderbilt, 1920, 20.155.3*

101 GEORGE STUBBS, británico, 1724-1806
**Cazador favorito de John Frederick
Sackville, tercer duque de Dorset**
Óleo sobre tela; 101,6 × 126,4 cm

Stubbs fue en gran medida autodidacto, y a ex-
cepción de un viaje a Roma en 1746, pasó su
juventud en el norte de Inglaterra. Durante dos
décadas, aproximadamente desde 1759, cuan-
do se estableció en Londres, dominó el campo
de la pintura de animales, con su imperturba-
ble objetividad y meticulosa precisión en los re-
tratos individuales de perros y caballos, a me-
nudo con sus propietarios, jinetes o mozos de
cuadra. Pese a la popularidad de sus cuadros,
Stubbs atrajo poco la atención de la crítica en
vida. Sin embargo, transformó el arte deportivo
y ahora se le considera uno de los pintores
más renovadores de su tiempo. Este cuadro,
que data de 1768, representa a un cazador fa-
vorito de John Frederick Sackville y se supone
que el óleo se pintó en Knole, la sede de la fa-
milia Sackville. *Legado de la Sra. de Paul
Moore, 1980, 1980.468*

2 THOMAS GAINSBOROUGH,
tánico, 1727-1788
señora Grace Dalrymple Elliott
eo sobre tela; 234,3 × 153,7 cm

obablemente este retrato se pintó no mucho
tes de 1778, cuando Gainsborough lo envió
ra que se expusiera en la Real Academia,
la que fue miembro fundador. Es un ejemplo
celente de su estilo retratístico a la moda,
e construyó sobre sus conocimientos de los
recidos ingleses de Van Dyck (n. 74), modifi-
cando su calidad monumental con la gracia y
la elegancia de Watteau (n. 114).

Siendo muy joven, la señora Elliott (¿1754?-
1823) contrajo un buen matrimonio al que si-
guió una carrera romántica ligeramente trucu-
lenta en París y Londres. La marquesa de
Cholmondeley (que encargó este cuadro) y el
príncipe de Gales, luego Jorge IV, se encontra-
ban entre sus admiradores. *Legado de William
K. Vanderbilt, 1920, 20.155.1*

103 SIR THOMAS LAWRENCE,
británico, 1769-1830
Elizabeth Farren, más tarde condesa de Derby
Óleo sobre tela; 238,8 × 146,1 cm

La vitalidad y la frescura que hacen tan atractivo este retrato de 1790 son propias de la juventud de Lawrence. La composición, la construcción de la figura y la virtuosidad y variedad de la pincelada son, sin embargo, extraordinarias en un artista de experiencia relativamen[te] limitada. Lawrence fue admitido en la escue[la] de la Real Academia en 1787, sólo tres añ[os] antes de que allí se expusiera este retrato.

La señorita Farren (c. 1759 - m. 1829), act[riz] muy admirada que dejó la escena en 1797, [se] convirtió en la segunda esposa del duodécim[o] conde de Derby, que había encargado este [re]trato. *Legado de Edward S. Harkness, 194[0]*
50.135.5

104 SIR THOMAS LAWRENCE,
británico, 1769-1830
Las niñas Calmady
Óleo sobre tela; 78,4 × 76,5 cm

Las niñas de este retrato pintado en 1823-1824 son Emily (1818-1906) y Laura Anne (1820-1894), hijas del Sr. y la Sra. Charles Biggos Calmady de Langdon Hall, Devon. En su composición, esta obra presenta la influencia de las pinturas italianas de los siglos XVI y XVII del Niño Jesús y san Juan Bautista. Su forma circular recuerda la *Virgen de la silla*, el famoso tondo de Rafael. En 1824 se expuso en la Real Academia; más tarde se realizó un grabado con el título de *Naturaleza* y se convirtió en uno de los cuadros más populares de Lawrence. El propio artista dijo: "Éste es mi mejor cuadro. No dudo en afirmarlo: absolutamente mi mejor cuadro del género, uno de los pocos por los que me gustaría ser recordado". *Legado de Collis P. Huntington, 1900, 25.110.1*

5 J.M.W. TURNER, británico, 1775-1851
Canal Grande de Venecia
?o sobre tela; 91,4 × 122,2 cm

necia, más que ninguna otra de las ciuda-
s que visitaba en sus constantes viajes, pro-
rcionó a Turner un tema acorde a su arte.
ta escena se observa desde el medio del
nal Grande, cerca de la iglesia de Santa
ría della Salute, que se ve a la derecha, mi-
do hacia el palacio del dux y la salida al
r. Pintado en 1835 o poco antes, cuando

Turner estaba en la plenitud de su arte, es una
espléndida expresión de su capacidad para re-
presentar formas arquitectónicas sólidas baña-
das por la luz temblorosa y un destello atmos-
férico perlado. En 1835 cuando se expuso este
cuadro en la Real Academia fue bien acogido
como una de sus "obras más agradables",
aunque un crítico advirtió a Turner que no cre-
yera "que para ser poético es necesario ser ca-
si ininteligible". *Legado de Cornelius Vander-
bilt, 1899, 99.31*

6 JOHN CONSTABLE, británico, 1776-1837
catedral de Salisbury
sde los campos del obispo
?o sobre tela; 87,9 × 111,8 cm

nstable, el más notable paisajista inglés de
época, era amigo del doctor John Fisher,
spo de Salisbury. Entre 1820 y 1830 captó
aspecto de la gran catedral gótica que se
senta al observador que se encuentre en

los campos del obispo. Además de tres boce-
tos, al menos existen tres cuadros en diversos
museos. Todos son muy semejantes en com-
posición. Parece probable que éste sea uno de
los apuntes a tamaño natural para la tercera y
definitiva versión del cuadro, que data de 1826
y se encuentra ahora en la Colección Frick de
Nueva York. *Legado de Mary Stillman Hark-
ness, 1950, 50.145.8*

107 JEAN CLOUET, francés,
act. c. 1516 - m. 1541
Guillaume Budé
Óleo sobre tela; 39,7 × 34,3 cm

Budé (1467-1540) fue un destacado humanista, fundador del Collège de France, primer cuidador de la biblioteca real, embajador, y magistrado de la ciudad de París. Jean Clouet, que procedía probablemente de los Países Bajos, trabajó en la corte francesa desde 1516 y con el tiempo se convirtió en pintor del rey Francisco I. Este retrato muy dañado, que se menciona en las notas manuscritas de Budé, se data alrededor de 1536 y es la única obra documentada de Clouet. *Fondo Maria DeWitt Jesup, 1946, 46.68*

108 GEORGES DE LA TOUR,
francés, 1593-1652
La adivina
Óleo sobre tela; 101,9 × 123,5 cm

Georges de La Tour, que nació en el duca[
independiente de Lorena, se estableció [
1620 como maestro en Lunéville, donde p[
maneció la mayor parte de su carrera. Se d[
conocen su aprendizaje y sus viajes, pero e[
tre sus clientes se encuentran Enrique II, d[
que de Lorena, Richelieu, y Luis XIII. Olvida[
durante dos siglos, La Tour se considera h[
un artista de gran ingenio y originalidad.

Este cuadro, pintado probablemente en[
1632 y 1635, es una de sus raras escenas a[
luz del día y representa a un joven inoce[
vestido a la moda que está siendo engaña[
por arteras gitanas. El tema del engaño, un '[
ma común en la pintura de principios de sig[
XVII, lo popularizaron Caravaggio y sus seg[
dores. La Tour bien pudo conocer su obra [
vez también le influyeran las representacion[
teatrales de su época. *La adivina* sirve cor[
lección, advirtiendo a los ingenuos de las p[
grosas artimañas del mundo. *Fondo Roge[
1960, 60.30*

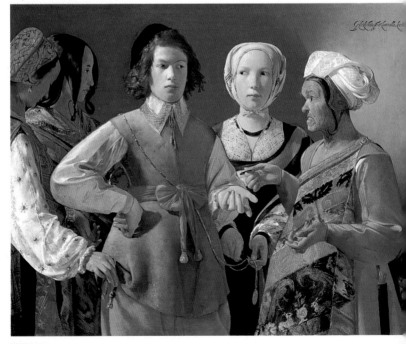

9 GEORGES DE LA TOUR,
ncés, 1593-1652
Magdalena penitente
eo sobre tela; 133,4 × 102,2 cm

s escenas iluminadas por velas de Georges
La Tour, sorprendentemente elocuentes y
steras, se encuentran entre sus obras más
nocidas. Este cuadro, pintado probablemen-
entre 1638 y 1643, es una de las cuatro re-
esentaciones que La Tour realizó de la Mag-
lena penitente y la única que describe el mo-
ento dramático de su conversión. El elabora-
espejo de plata simboliza el lujo, mientras

que la vela que se consume reflejada en él su-
giere la fragilidad de la vida humana. La cala-
vera sobre la que descansan las manos signifi-
caría la serena aceptación de la muerte. El ex-
traordinario control de La Tour sobre la luz –
desde la oscuridad casi total al resplandor de
la llama– contribuye al efecto profundamente
conmovedor de este cuadro. La atmósfera
quieta posee un tono cálido que la relaciona
con la pintura de los seguidores septentriona-
les de Caravaggio. *Donación del Sr. y la Sra.
Charles Wrightsman, 1978, 1978.517*

110 NICOLAS POUSSIN, francés, 1594-1665
San Pedro y san Juan sanando al cojo
Óleo sobre tela; 125,7 × 165,1 cm

Esta pintura, basada en el texto de *Hechos* 3, es una obra clave de la carrera tardía de Poussin. Los colores brillantes reflejan sus ideas sobre la pintura antigua, mientras que el uso enfático de los gestos para transmitir el significado del relato está estrechamente ligado con los preceptos del arte clásico. En su descripción del Templo de Jerusalén y en las posturas de algunos de los personajes, Poussin revela cuánto debe a la obra de Rafael, que está considerado como el fundador de la práctica académica. Pintado en 1655 para el tesorero de la ciudad de Lyon, el cuadro fue seguidamente de propiedad del príncipe Eugenio de Saboya y los príncipes de Liechtenstein. *Fondo Marquand, 1924, 24.45.2*

111 NICOLAS POUSSIN, francés, 1594-1665
El rapto de las sabinas
Óleo sobre tela; 154,6 × 209,9 cm

Aunque fuera francés de nacimiento y formación, Poussin desenvolvió casi toda su carrera en Roma, donde su obra llegó a ejemplificar los ideales de la pintura clásica. Él recrea aquí un episodio famoso de la historia antigua. Rómulo, gobernador de la recién fundada ciudad de Roma, levanta su manto para indicar a sus hombres que se lleven a las sabinas solteras como esposas (los sabinos han sido atraídos con engaños a lo que creían sería una fiesta religiosa). Poussin recurrió a su conocimiento sin par del arte antiguo y al dominio del gesto y la expresión para conferir a esta escena una gran fuerza dramática. *Fondo Harris Brisbane Dick, 1946, 46.160*

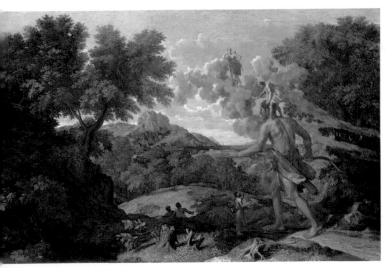

2 NICOLAS POUSSIN, francés, 1594-1665
rión ciego en busca del sol naciente
eo sobre tela; 119,1 × 182,9 cm

egún la mitología clásica, el rey de Quíos ce-
ɔ al cazador gigante Orión, que había intenta-
ɔ violar a su hija. Orión se encaminó hacia
riente, pues el oráculo le dijo que los rayos
el sol naciente podían devolverle la vista.
quí aparece Cedalión, el guía de Orión, posa-
ɔ en su hombro. A sus pies, Hefesto, el dios

del fuego, señala dónde se alzará el sol. Y
desde las nubes observa Diana, la diosa de la
caza. Poussin interpretó el relato como una
alegoría de la formación de las nubes.

Poussin retomó más tarde la pintura paisajis-
ta. Esta poderosa y cautivadora visión de la
historia de Orión, ejecutada en 1658, es uno
de sus grandes logros. *Fondo Fletcher, 1924,
24.45.1*

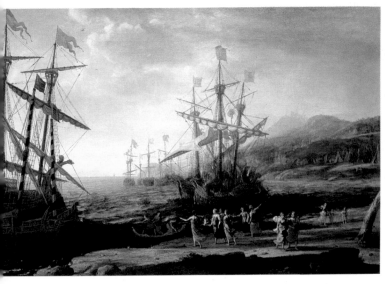

3 CLAUDE LORRAIN, francés,
04/1605-1682
s troyanas quemando sus naves
eo sobre tela; 105,1 × 152,1 cm

rrain se estableció en Roma, donde llegó a
r el mayor pintor de paisajes idealizados. Lo-
in basó una serie de cuadros en los poemas
Virgilio; la historia de las troyanas se narra
 el libro quinto de la *Eneida*. Derrotado por
 griegos en la guerra de Troya, un grupo de
yanos, guiados por Eneas, fundó una nueva
dad en el Lacio, Italia. En Sicilia, las muje-

res, exhaustas tras siete años de peregrinaje e
inspiradas por Juno e Iris, quemaron sus naves
"bellamente pintadas" para que los desterrados
no tuvieran más remedio que asentarse donde
habían desembarcado. No obstante, Eneas oró
a Júpiter, que apagó el fuego con una tormen-
ta. Los paisajes de Lorrain, en los que realza
los efectos de la luz del sol y de la atmósfera,
transforman el escenario italiano en una visión
del mundo de la antigüedad. (Véase también
Dibujos y Grabados, n. 7.) *Fondo Fletcher,
1955, 55.119*

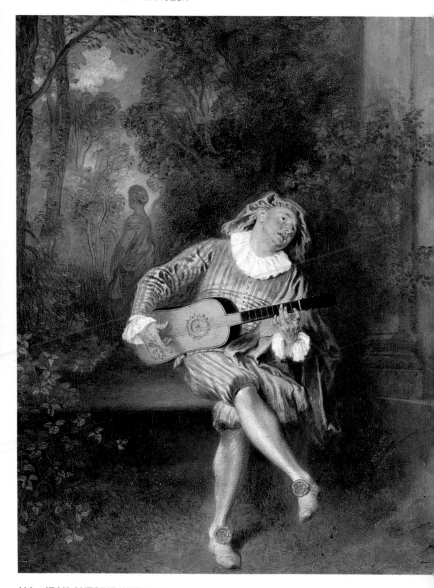

114 JEAN-ANTOINE WATTEAU,
francés, 1684-1721
Mezzetin
Óleo sobre tela; 55,2 × 43,2 cm

Mezzetin, cuyo nombre significa "media medi-
da", era un personaje típico de la *commedia
dell'arte*, una forma de teatro improvisado de
origen italiano. Era un valet amoroso y senti-
mental que se enzarzaba con frecuencia en la
turbadora busca de un amor no correspondido.
Aquí aparece cantando ante un jardín cubierto
de hierbas en el que se halla la estatua de
mármol de una mujer que le da la espalda, alu-
sión a la insensible amante que hace oídos
sordos a las súplicas románticas de Mezzetin.
Watteau pintó varios cuadros de actores y ami-
gos en trajes teatrales, pero no se ha identifi-
cado al modelo de esta escena, pintada entre
1718 y 1720, casi al final de la corta vida de
Watteau. *Fondo Munsey, 1934, 34.138*

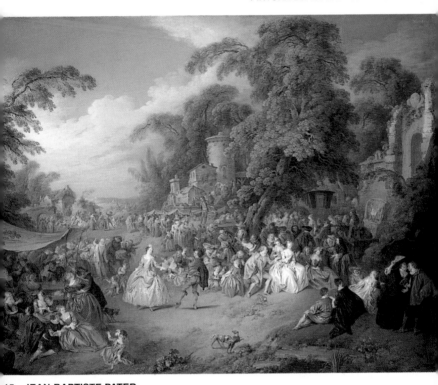

15 JEAN-BAPTISTE PATER,
rancés, 1695-1736
a feria de Bezons
Óleo sobre tela; 106,7 × 142,2 cm

a feria anual de Bezons, un pueblo cercano a
ersalles, fue el tema de varios cuadros de
Vatteau y sus seguidores, entre quienes Pater
ra el más dotado. Aquí, en medio de más de
oscientas figuras minuciosamente dibujadas,
n actor y una actriz, flanqueados por cómicos
payasos, bailan en un estallido de luz. El pai-
aje pintoresco sugiere sólo vagamente el pue-
lo. Este lienzo, la obra maestra de Pater, data
robablemente de 1733. *Colección Jules*
Bache, 1949, 49.7.52

116 JEAN-SIMÉON CHARDIN,
francés, 1699-1779
Pompas de jabón
Óleo sobre tela; 61 × 63,2 cm

Chardin, que se inspiró en los pintores de gé-
nero holandeses y flamencos del siglo XVII,
basó este cuadro en una metáfora popular: la
vida humana es tan breve como una pompa de
jabón. La composición equilibrada y el restrin-
gido esquema de colores, contribuyen al efecto
de quietud y solemnidad. Chardin plasma este
momento como si fuera eterno. *Fondo Went-*
worth, 1949, 49.24

117 FRANÇOIS BOUCHER,
francés, 1703-1770
El aseo de Venus
Óleo sobre tela; 108,3 × 85,1 cm

La carrera de Boucher está inextricablement
ligada a la de su mecenas, la marquesa d
Pompadour, amante de Luis XV. Se cree que l
encargó este cuadro, firmado y fechado e
1751, como parte de la decoración de Belle
vue, su castillo cercano a París. Este cuadro
su compañero, *El baño de Venus* (Nationa
Gallery, Washington), se instalaron allí, en s
salle de bain. Los *putti* alados y las palomas s
encuentran entre los atributos de Venus com
diosa del amor, mientras que las flores alude
a su papel como patrona de los jardineros y la
perlas a su nacimiento de las aguas. Com
pintor de desnudos, Boucher es equiparable
Rubens en el siglo XVII y a Renoir en el XIX
entre sus coetáneos carecía de rival. *Legad
de William K. Vanderbilt, 1920, 20.155.9*

118 JEAN-BAPTISTE GREUZE,
francés, 1725-1805
Huevos rotos
Óleo sobre tela; 73 × 94 cm

Greuze, en quien influyó mucho la pintura de
género holandesa, elegía temas que le permi-
tieran explorar emociones humanas conflicti-
vas. Este cuadro pintado en Roma, que repre-
senta personajes con atuendo italiano, fue uno
de los cuatro que Greuze envió al Salón de Pa
rís de 1757. *Huevos rotos* y *El gesto napolitan*
(Worcester Art Museum, Massachusetts) s
exponían en pareja. La joven de fácil virtud qu
aquí aparece contrastaba con la muchach
casta del otro cuadro, que miraba anhelante
su pretendiente permaneciendo empero sepa
rada del objeto de sus deseos. *Legado d
William K. Vanderbilt, 1920, 20.155.8*

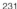

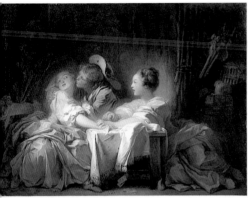

19 JEAN-HONORÉ FRAGONARD,
ancés, 1732-1806
beso robado
leo sobre tela; 48,3 × 63,5 cm

ragonard, que en 1752 ganó el primer premio
e la Academia de París, acudió a la Academia
rancesa en Roma en 1756 y permaneció allí,
ajando por toda Italia, hasta 1761. Durante
estancia en Italia, pintó este cuadro, encar-
gado por el magistrado de Bréteuil, embajador
de Malta ante la Santa Sede. Está influido por
los maestros de Fragonard, Boucher y Chardin
(nos. 117 y 116). La controlada aplicación de la
pintura y la superficie lisa distingue este cua-
dro temprano de sus obras posteriores, en las
que la técnica es más libre y más espontánea.
*Donación de Jessie Woolworth Donahue,
1956, 56.100.1*

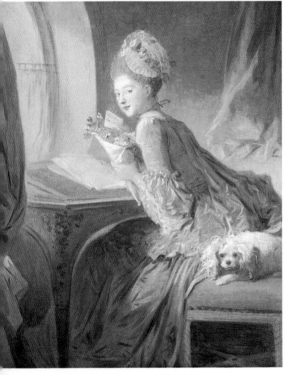

20 JEAN-HONORÉ FRAGONARD,
ancés, 1732-1806
a carta del amante
leo sobre tela; 83,2 × 67 cm

ste cuadro ejemplifica el sentimiento del color
e Fragonard, su sensible manejo de los efec-
s luminosos y su extraordinaria facilidad téc-
ca. El elegante vestido azul, el sombrero de
ncaje y el peinado de la dama sentada en su
escritorio debían ser la última moda en los
años setenta del siglo XVIII. El texto de la carta
ha originado dos interpretaciones distintas. Po-
dría referirse simplemente a su caballero, pero
si se leyera "Cuvilliere", entonces la modelo se-
ría Marie-Émile (1740-1784), hija de François
Boucher, que se casó en 1773 con el amigo de
su padre, el arquitecto Charles-Étienne-Gabriel
Cuvillier. *Colección Jules Bache, 1949, 49.7.49*

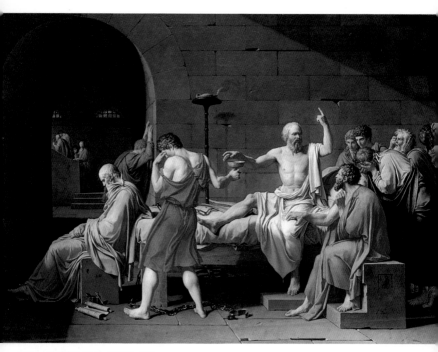

121 JACQUES-LOUIS DAVID,
francés, 1748-1825
La muerte de Sócrates
Óleo sobre tela; 129,5 × 196,2 cm

El filósofo Sócrates fue muy crítico con la so-
ciedad ateniense y sus instituciones. Acusado
por el gobierno ateniense de negar a los dio-
ses y corromper a la juventud con sus ense-
ñanzas, prefirió morir por su propia mano an-
tes que renunciar a sus creencias. David lo re-
trata serenamente cogiendo la copa de cicuta
mientras habla de la inmortalidad del alma. Es-
te cuadro se expuso por primera vez en el Sa-
lón de 1787, en vísperas de la Revolución. Tri-
buto a la crítica social y a la estoica autoinmo-
lación de Sócrates, estaba lleno de implicacio-
nes políticas y se consideró una protesta con-
tra las injusticias del Antiguo Régimen. *La
muerte de Sócrates* se convirtió en un símbolo
de la virtud republicana y un manifiesto del es-
tilo neoclásico. *Colección Catharine Lorillard
Wolfe, Fondo Wolfe, 1931, 31.45*

122 JACQUES-LOUIS DAVID,
francés, 1748-1825
Antoine-Laurent Lavoisier y su esposa
Óleo sobre tela; 259,7 × 194,6 cm

Los grandes retratos de David contienen siem-
pre mucha información sobre sus modelos. La
voisier (1743-1794), famoso científico y quím
co, aparece representado con numerosos ins
trumentos científicos, incluidos dos relaciona
dos con sus experimentos sobre la pólvora y
oxígeno. El manuscrito en el que está trabajar
do podría ser el *Traité élémentaire de chimie*
publicado en 1789, el año después de que s
pintara este cuadro. El libro fue ilustrado por s
mujer, Marie-Anne-Pierrette Paulze (175
1836), de quien se dice era discípula de Davi
Sobre el brazo de un sillón a la izquierda des
cansa un portafolio con sus dibujos. Uno de lo
cuadros más grandes de David, es una obr
clave en el desarrollo de los retratos del sig
XVIII. *Compra, donación del Sr. y la Sra
Charles Wrightsman, en honor de Evere
Fahy, 1977, 1977.10*

123 ADÉLAÏDE LABILLE-GUIARD,
francesa, 1749-1803
Autorretrato con dos alumnas
Óleo sobre tela; 210,8 × 151,1 cm

Labille-Guiard fue primero aprendiz de un mi-
niaturista y más tarde estudió el arte del pastel
con Maurice Quentin de La Tour. La rica paleta
y el delicado detalle del cuadro, datado en
1785, reflejan su temprana destreza. En 1783,
cuando Labille-Guiard y Vigée-Lebrun (n. 124)
fueron admitidas en la Real Academia France-
sa, el número de pintoras elegibles como
miembros estaba limitado a cuatro, y este cua-
dro se ha interpretado como una pieza de pro-
paganda, reclamando la plaza de mujeres en
la Academia. Las alumnas son la Srta. Capet
(1761-1818), que expuso en París desde 1781
hasta su muerte, y la Srta. Carreaux de Rose-
mond (m. 1788), que expuso en 1783-1784.
Labille-Guiard simpatizó con la Revolución y, a
diferencia de Vigée-Lebrun, permaneció en
Francia toda su vida. *Donación de Julia A.
Berwind, 1953, 53.225.5*

125 J.-A.-D. INGRES, francés, 1780-1867
Joseph-Antoine Moltedo
Óleo sobre tela; 75,2×58,1 cm

Ingres llegó a Roma en 1806 como miembro de la Academia Francesa y permaneció allí durante catorce años. Se benefició del mecenazgo de numerosos representantes de Napoleón y pintó a otros miembros de la colonia francesa en Roma, así como a los célebres visitantes ingleses en el *Grand Tour.* El modelo se ha identificado como Joseph-Antoine Moltedo (n. 1775), un industrial francés, nacido en Córcega al igual que Napoleón. Moltedo fue director del servicio de correos romano entre 1803 y 1814. Rondaría la treintena cuando pintaron su retrato. En el fondo se distingue el Coliseo y la Via Appia. Ingres ha captado la actitud de seguridad del modelo; la técnica es impecable, como le caracteriza. (Véase también Dibujos y Grabados, n. 20 y Colección Robert Lehman, n. 18.) *Colección H.O. Havemeyer. Legado de la Sra. de H.O. Havemeyer, 1929, 29.100.23*

24 ÉLISABETH VIGÉE-LEBRUN,
ancesa, 1755-1842
ondesa de la Châtre
eo sobre tela; 114,3×87,6 cm

n 1779, María Antonieta empezó a demostrar ucho interés por la obra de Vigée-Lebrun, y rante los diez años siguientes la artista terinó muchos retratos de la reina y otros persojes cortesanos. La modelo de este retrato, ntado en 1789, era la hija del *premier valet* e *chambre* de Luis XV y esposa del conde de Châtre. (Más tarde se casó con el marqués Jaucourt.) En sus memorias, Vigée-Lebrun scribe que prefería el tipo de vestido de mulina blanca lisa que lleva aquí la condesa. La ntora llevaba estos vestidos y a menudo conncía a sus modelos de que los vistieran. *Doación de Jessie Woolworth Donahue, 1954,* .182

126 CAMILLE COROT,
francés, 1796-1875
La carta
Óleo sobre tabla; 54,6 × 36,2 cm

En los años cincuenta y sesenta del siglo pasado, Corot pintó a varios modelos en su estudio. Los colocaba sobre el fondo oscuro sugestivo de los interiores coetáneos. En este cuadro, que se cree data de 1865, una mujer con un sencillo atuendo, con la camisa blanca abierta para mostrar sus hombros, sostiene una carta. El motivo y el tratamiento delatan su conocimiento de los pintores holandeses del siglo XVII, en concreto de Vermeer y De Hooch. Corot sin duda conoció el trabajo de ambos artistas en un viaje que realizó a Holanda en 1854 y en los años sesenta del siglo pasado debió enterarse del renovado interés suscitado por el arte de Vermeer. (Véase también Colección Robert Lehman, n. 19.) *Colección H.O. Havemeyer. Donación de Horace Havemeyer, 1929, 29.160.33*

127 EUGÈNE DELACROIX,
francés, 1798-1863
El rapto de Rebeca
Óleo sobre tela; 100,3 × 81,9 cm

Desde los inicios de su carrera, Delacroix se inspiró en las novelas de sir Walter Scott, autor favorito de los románticos franceses. Este cuadro, datado en 1846, describe una escena de *Ivanhoe*: Rebeca, que había sido encerrada en el castillo de Front de Bœuf, es transportada por dos esclavos sarracenos del caballero cristiano Bois-Guilbert, que la deseaba desde hacía tiempo. Los escorzos y la escena compacta, que cambia bruscamente de un elevado primer plano a un profundo valle y a la fortaleza que aparece detrás, crea una sensación de intenso drama. Cuando el cuadro se expuso en el Salón de 1846, los críticos censuraron sus cualidades románticas. Sin embargo, inspiró a Baudelaire: "La pintura de Delacroix es como la naturaleza, posee *horror vacui*". *Colección Catharine Lorillard Wolfe, Fondo Wolfe, 190 03.30*

28 HONORÉ DAUMIER, francés, 1808-1879
El vagón de tercera
Óleo sobre tela; 65,4 × 90,2 cm

En 1839, Daumier empezó a pintar grupos de
personas en transportes públicos y salas de
espera, y durante más de dos décadas trató
este tema en litografías, acuarelas y pinturas al
óleo. Sus caracterizaciones de los pasajeros
documentan el periodo de mediados del siglo

XIX cuando la vida en Francia sufría los inmen-
sos cambios producidos por la industrializa-
ción. Muchos de los óleos de Daumier parecen
ejecutados entre 1860 y 1863, momento en
que dejó de hacer litografías para el periódico
satírico *Le Charivari* y se dedicó a pintar. Se
cree que pintó *El vagón de tercera* en esa épo-
ca. *Colección H.O. Havemeyer. Legado de la
Sra. H.O. Havemeyer, 1929, 29.100.129*

29 THÉODORE ROUSSEAU,
francés, 1812-1867
El bosque en un atardecer de invierno
Óleo sobre tela; 162,6 × 260 cm

Rousseau era un miembro destacado de la es-
cuela de Barbizon, un grupo de paisajistas
franceses que trabajaron principalmente en el
bosque de Fontainebleau, cerca del pueblo de
Barbizon. Rousseau inició esta ambiciosa tela
en el invierno de 1845-1846 y trabajó en ella

de forma intermitente durante los veinte años
siguientes. La consideró su obra más impor-
tante y se negó a venderla en vida. Los viejos
robles alzándose sobre las finas figuras de las
campesinas doblan sus ramajes simbolizando
el esplendor de la naturaleza. Rousseau de-
seaba crear una visión imponente de la vida de
las cosas en crecimiento, indestructibles en su
caótica vitalidad y majestuosamente empeque-
ñecedoras de lo humano. *Donación de P.A.B.
Widener, 1911, 11.4*

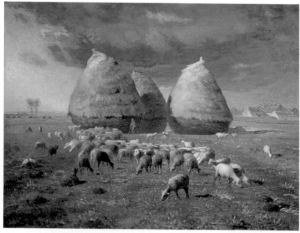

130 JEAN-FRANÇOIS MILLET,
francés, 1814-1875
Pajares: otoño
Óleo sobre tela; 85,1 × 110,2 cm

Este cuadro forma parte de una serie de las cuatro estaciones que el industrial Hartmann encargó en 1868. Millet, miembro de la escuela de Barbizon, trabajó en el grupo de modo intermitente durante los siete años siguientes. Completó *Primavera* (Louvre, París) en 1873.

Hacia la primavera de 1874 informó de que *Verano: Siega de trigo sarraceno* (Museum of Fine Arts, Boston) y *Pajares: otoño* estaban casi terminados. *Invierno: los recogedores de madera* (National Museum of Wales, Cardif) quedó inacabado a su muerte. Desde muy antiguo, los artistas europeos habían creado series de cuadros que plasmaban las estaciones, pero durante el siglo XIX el tema fue cada vez más raro. *Legado de Lillian S. Timken, 1959, 60.71.12*

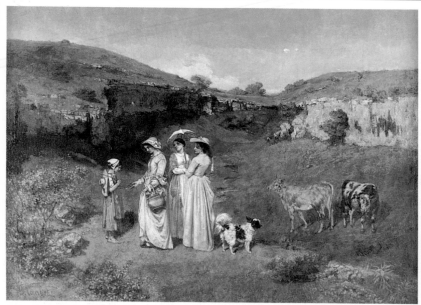

131 GUSTAVE COURBET, francés, 1819-1877
Muchachas del pueblo
Óleo sobre tela; 194,9 × 261 cm

Aquí, Courbet retrata a sus hermanas caminando por el Communal, un valle cerca de su Ornans natal. Una de las muchachas ofrece o comida o dinero a una pobre vaquera. Durante el invierno de 1851-1852, Courbet pintó este cuadro, que inició una serie de obras sobre la vida de las mujeres. Cuando fue expuesto en el Salón de 1852, Courbet estaba seguro de

que a los críticos, que le habían tratado con dureza en el pasado, les gustaría el cuadro. No obstante, fue atacado por su "fealdad" y a los críticos les molestaron los rasgos comunes de las muchachas y los trajes campestres, el "ridículo" perro, las vacas, la falta de unidad y perspectiva tradicional y la escala. Los efectos que más se esforzó Courbet en conseguir, fueron los más atacados. *Donación de Harry Payne Bingham, 1940, 40.175*

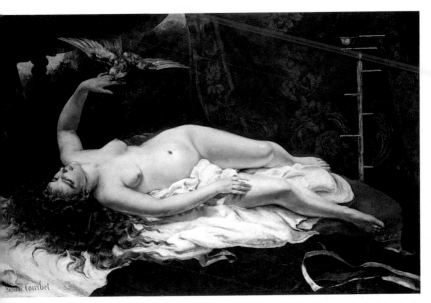

32 GUSTAVE COURBET, francés, 1819-1877
Mujer con un loro
Óleo sobre tela; 129,5 × 195,6 cm

Pintado en 1865-1866, *Mujer con un loro* fue una de las dos obras que Courbet expuso en el Salón de 1866. Es el desnudo más conocido de la serie que pintó en los años sesenta del siglo pasado. La sensualidad de la modelo se ve realzada por la exótica riqueza de detalles como el vivo plumaje del pájaro, el paisaje y los tapices del fondo. Los críticos censuraron la "falta de gusto" de Courbet y la "torpe pose" y "el cabello desparramado" de la modelo. Sus comentarios patentizaban que la mujer de Courbet se consideraba provocativa. En 1866, Manet inició su versión del tema, *Mujer con un loro* (n. 139). *Colección H.O. Havemeyer, legado de la Sra. de H.O. Havemeyer, 1929, 29.100.57*

33 ROSA BONHEUR, francesa, 1822-1899
La feria de caballos
Óleo sobre tela; 244,5 × 506,7 cm

El mercado de caballos de París tenía lugar en el Boulevard de l'Hôpital, cerca del asilo de Salpêtrière, que aparece en el fondo. Bonheur empezó este cuadro en 1852. Dos veces a la semana durante un año y medio acudió al mercado a tomar apuntes vestida de hombre para no atraer la atención. *La feria de caballos* se expuso en el Salón de 1853. Está firmado y datado, pero la fecha está seguida por el numeral 5, en teoría porque Bonheur retocó la pintura en 1855. Los pasajes repintados fueron el suelo, los árboles y el cielo, aquellos que fueron criticados por su sumaria ejecución con ocasión del Salón. *Donación de Cornelius Vanderbilt, 1887, 87.25*

134 GUSTAVE MOREAU,
francés, 1826-1898
Edipo y la Esfinge
Óleo sobre tela; 206,4 × 104,8 cm

La interpretación que Moreau realizó del mito griego parte del *Edipo y la Esfinge* de Ingres (1808; Louvre, París). Ambos pintores prefirieron representar el momento en que Edipo se enfrenta al monstruo alado en un paso rocoso en las afueras de la ciudad de Tebas. A diferencia de sus otras víctimas, Edipo resuelve la adivinanza y por tanto se salva y salva a los sitiados tebanos. Este cuadro tuvo un éxito extraordinario en el Salón de 1864. Ganó una medalla y forjó la reputación de Moreau. Los críticos ofrecen varias interpretaciones del tema: se creía que Edipo simbolizaba al hombre contemporáneo y la confrontación entre la Esfinge y él simbolizaba la oposición de los principios masculino y femenino, o posiblemente el triunfo de la vida sobre la muerte. *Legado de William H. Herriman, 1921, 21.134.1*

136 CAMILLE PISSARRO,
francés, 1830-1903
La colina Jallais, Pontoise
Óleo sobre tela; 87 × 114,9 cm

En 1866, Pissarro se trasladó a Pontoise, al noroeste de París, donde vivió hasta 1868. Los senderos de las granjas, las laderas de las colinas y los campos arados y plantados de su montañoso pueblo sobre el Oise, proporcionaron el tema de un grupo de obras fuertemente estructuradas. Sus enérgicas pinceladas y las amplias y planas zonas de color son deudoras del ejemplo de Courbet y Corot, cuyas obras se exponían y se discutían mucho en París.

Este cuadro, datado en 1867, se expuso en el Salón de 1868. Émile Zola lo alabó, diciendo: "Es el campo moderno. Uno siente que el hombre ha pasado, transformando y roturando la tierra... Y este valle, esta colina simbolizan la sencillez y la libertad heroica. Nada sería más banal si no fuera tan grandioso. A partir de la realidad ordinaria el temperamento del pintor ha producido un raro poema de vida y fuerza".
Legado de William Church Osborn, 1951, 51.30.2

5 JULES BASTIEN-LEPAGE,
ncés, 1848-1884
ana de Arco
eo sobre tela; 254 × 279,4 cm

as la pérdida de la provincia de la Lorena en vor de Alemania durante la guerra franco-usiana, los franceses vieron en Juana de Ar-un nuevo y poderoso símbolo. En el siglo √, esta heroína nacional oyó voces celestia-s que la instaban a ayudar al delfín Carlos en batalla contra los ingleses. En este cuadro, e data de 1879, Bastien-Lepage, nacido en rena, representa a Juana en el momento de s revelaciones en el jardín de sus padres. as ella, flotando en una luz sobrenatural, se cuentran san Miguel, santa Margarita y san-Catalina. El artista representa deliberada-ente la escena con el mínimo detalle arqueo-gico, para que parezca ocurrir en la Lorena su época. Como observaron los críticos co-áneos, su obra es una combinación de sólido ujo de arte académico y del énfasis en los ectos introducidos por los pintores de *plein* (aire libre). *Donación de Erwin Davis, 1889,* .21.1

137 HENRI FANTIN-LATOUR,
francés, 1836-1904
Bodegón con flores y frutas
Óleo sobre tela; 73×60 cm

En los inicios de su carrera, Fantin-Latour pir
varios temas, entre ellos la alegoría, la natu
leza muerta, el retrato, pero siempre trabajó
un inconfundible lenguaje contemporáneo. T
vo particular éxito con el bodegón y los tem
de flores, que le ocuparon durante toda su
da. Inspirado en Chardin y Courbet, su en
que era directo y naturalista. Varias pinturas
flores y frutas de 1865-1866, incluido es
ejemplo, son sus principales bodegones. Ja
ques Émile Blanche, un pintor de la siguier
generación, describe así el carácter espec
de su obra: "Fantin estudiaba cada flor, ca
pétalo, cada grano, su textura, como si fue
un rostro humano. En las flores de Fantin,
dibujo es denso y hermoso, y siempre segur
incisivo". *Compra, donación del Sr. y la Sra.*
chard J. Bernhard, por intercambio, 19
1980.3

138 ÉDOUARD MANET, francés, 1832-1883
Guitarrista español
Óleo sobre tela; 147,3×114,3 cm

Manet debutó en público en el Salón de 1861
con un retrato de sus padres (Louvre, París) y
Guitarrista español. Ambos fueron bien acogi-
dos, y el eminente crítico Théophile Gautier le
elogió por ser un dotado realista en la tradición
de los pintores españoles desde Velázquez a
Goya. Como los propios ensayos de Gautier
sobre la cultura española habían estimulado a

los grabadores franceses a inundar el merca
con ilustraciones de tipos españoles, el ter
de este cuadro no era nuevo. Sin embargo, s
gún observó Gautier, la mayoría de los ilust
dores envolvían sus temas de romanticism
cosa que no hacía Manet. Aquí el artista tra
cada detalle con extraordinaria delicadeza:
cinta roja, los pantalones ajados, la colilla y
expresión sincera, captados en sólo dos hor
de trabajo. *Donación de William Church C*
born, 1949, 49.58.2

ÉDOUARD MANET, francés, 1832-1883
jer con un loro
o sobre tela; 185,1 × 128,6 cm

da su inclinación a aludir a las obras de
os pintores, es probable que Manet conci-
ra este cuadro como un comentario al con-
ertido desnudo que expuso su rival Cour-
en el Salón de 1866 (n. 132). Mientras el
dro de Courbet es explícitamente sexual, el

de Manet es recatado y parco. Se ha insinuado
que este cuadro es una alegoría de los cinco
sentidos: olfato (las violetas), tacto y vista (el
monóculo), oído (el pájaro parlante) y gusto (la
naranja). La modelo es Victorine Meurent, que
también había posado para la famosa *Olympia*
y *Le déjeuner sur l'herbe* (ambos de 1863; Mu-
sée d'Orsay, París). *Donación de Erwin Davis,
1889, 89.21.3*

140 ÉDOUARD MANET, francés, 1832-1883
En barca
Óleo sobre tela; 97,2 × 130,2 cm

Manet pintó *En barca* en el verano de 1874, cuando estaba trabajando con Renoir y Monet en Argenteuil, un pueblo sobre el Sena al noroeste de París. La nerviosa paleta, el alto punto de vista desde el cual la superficie del agua se eleva como un telón de fondo y la decisión del artista de observar los placeres cotidian[os] de la clase media son acordes con el estilo [im]presionista desarrollado por sus colegas m[ás] jóvenes. El corte de las formas en los bor[des] del cuadro refleja el interés de Manet por [los] grabados japoneses. *Colección H.O. Ha[ve]meyer, Legado de la Sra. de H.O. Havemey[er], 1929, 29.100.115*

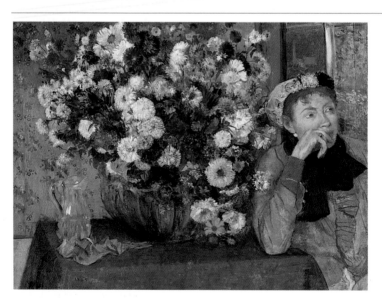

141 EDGAR DEGAS, francés, 1834-1917
Mujer sentada junto a un tiesto con flores
Óleo sobre tela; 73,7 × 92,7 cm

Apartándose de la tradición, en muchos retratos Degas no hacía posar formalmente a sus modelos. Quería describirlos en actitudes familiares y típicas, a menudo observándolos en privado, sin advertencia previa. La modelo de este retrato fue probablemente la Sra. de P[aul] Valpinçon, esposa de un amigo de la infan[cia] de Degas. La mayor parte de las flores del [ramo] mo son de áster. (Véase también Dibujo[s y] Grabados, n. 22.) *Colección H.O. Haveme[yer], legado de la Sra. de H.O. Havemeyer, 19[29] 29.100.128*

142 EDGAR DEGAS,
francés, 1834-1917
James-Jacques-Joseph Tissot
Óleo sobre tela; 151,4 × 111,8 cm

Tissot (1836-1902) fue un amigo de Degas y pintor como él, que huyó de Francia tras haber representado un papel activo en la Comuna de París de 1871. Pasó diez años en Inglaterra, donde se le conoció como James Tissot, y alcanzó gran éxito como pintor de mujeres elegantes. En el retrato de Degas, que data de 1866-1868, Tissot parece haber sido interrumpido en medio de un discurso informal sobre pintura. En la pared del estudio cuelgan improvisaciones de obras que Degas conocía muy bien: viejos maestros, cuadros coetáneos y obras orientales. Su presencia refleja la sensibilidad ecléctica y la voluntad de Degas, y presumiblemente de Tissot, de considerar el arte de todos los periodos para crear un estilo anclado en la tradición y apto para los temas tomados de la vida moderna. *Fondo Rogers, 1939, 39.161*

143 EDGAR DEGAS,
francés, 1834-1917
Bailarinas practicando en la barra
Técnica mixta sobre tela; 75,6 × 81,3 cm

Aunque este cuadro tiene un aspecto superficialmente realista, la fascinación de Degas por la forma y la estructura se refleja en la analogía entre la regadera (empleada para quitar el polvo del suelo del estudio) y la bailarina de la derecha. El asa lateral imita el brazo izquierdo, el asa superior la cabeza, y el surtidor se parece al brazo derecho y a la pierna levantada. Artificios de composición como éste confirman el famoso comentario del artista: "Le aseguro que nunca ningún arte fue menos espontáneo que el mío. Lo que hago es el resultado de la reflexión y el estudio de los grandes maestros. De la inspiración, la espontaneidad, el temperamento... no sé nada". (Véanse también Dibujos y Grabados, n. 24; Escultura y Artes Decorativas Europeas, n. 28; y Colección Robert Lehman, n. 39.) *Colección H.O. Havemeyer, legado de la Sra. de H.O. Havemeyer, 1929, 29.100.34*

144 PAUL CÉZANNE, francés, 1839-1906
**Bodegón con manzanas y una maceta
de prímulas**
Óleo sobre tela; 73 × 92,4 cm

Este cuadro, que perteneció a Monet, se ha datado a principios de la última década del siglo pasado. La incertidumbre sobre la fecha exacta resulta en parte de su calidad serena. El motivo de las hojas contra el fondo es raro en la obra de Cézanne, como lo es la superficie muy acabada. Pero, salvo las prímulas, los objetos del cuadro suelen aparecer en los bodegones del artista: la mesa, el mantel arrugado en pliegues y las manzanas apiladas e grupos aislados. En 1894, cuando Cézanne visitó a Monet en Giverny, se encontró con el crítico Gustave Geffroy, a quien explicó, refirié dose a sus bodegones, que deseaba sorprender a París con una manzana. Nunca lo hizo en vida, pues sus obras siempre fueron consideradas inaceptables por los jurados del Salón. *Legado de Sam A. Lewisohn, 1951. 51.112.1*

145 PAUL CÉZANNE, francés, 1839-1906
El golfo de Marsella visto desde L'Estaque
Óleo sobre tela; 73 × 100,3 cm

En los años ochenta del siglo pasado, Cézanne ejecutó más de una docena de cuadros estrechamente relacionados con la vista panorámica desde la ciudad provenzal de L'Estaque. Pissarro y Monet adoptaron por su cuenta métodos de trabajo semejantes; sin embargo, su propósito primario era registrar los cambiantes efectos de luz, mientras que Cézanne estaba más interesado en las variaciones de composición que resultaban cuando cambiaba su posición ventajosa o variaba ligeramente el ángulo de visión. Aquí, Cézanne contrastó las apretadas formas geométricas de los edificios del primer plano con las montañas más dispersas más irregulares. La composición es fascinante pues desde la posición elevada se distorsion la escala y los edificios cercanos parecen comparables al tamaño de las montañas. *Colección H.O. Havemeyer, legado de la Sra. de H.O. Havemeyer, 1929, 29.100.67*

146 PAUL CÉZANNE, francés, 1839-1906
Madame Cézanne con un vestido rojo
Óleo sobre tela; 116,5 × 89,5 cm

Este cuadro, que data aproximadamente de 1890, es uno de los veintisiete retratos que Cézanne pintó de su mujer, Hortense Fiquet (1850-1922). Estos cuadros son estudios compositivos basados en la figura y no retratos en el sentido convencional. Aquí no se sienta cómodamente en la silla, sino que se inclina hacia la derecha, acompañando el eje de las tenazas de la chimenea a la izquierda y la cortina a la derecha. La flor que sostiene no parece ni más ni menos real que las de la cortina en el extremo derecho del cuadro. El reflejo de una cortina parecida se ve en la forma rectangular de la pared que de otro modo no podríamos reconocer como un espejo. La desplazada imagen del espejo está a tono con las dislocaciones espaciales manifiestas en la interpretación que el artista hace de la escena como un todo. *Fondo de adquisición Sr. y Sra. Henry Ittleson, Jr., 1962, 62.45*

7 PAUL CÉZANNE, francés, 1839-1906
s jugadores de cartas
eo sobre tela; 65,4 × 81,9 cm

mayoría de las obras de Cézanne son paies, bodegones o retratos. No obstante, en 90 abordó esta ambiciosa escena de género unos campesinos jugando a las cartas, polemente emulando a Mathieu Le Nain 307-1677), cuyo cuadro del mismo tema se exhibía en el Museo de Aix-les-Bains. El tema siguió interesándole a Cézanne y durante los siguientes años pintó cinco versiones de la escena. En cada una de éstas recalca la sombría concentración de los participantes. La expresión e incluso la personalidad se han suprimido por su interés en las cartas. *Legado de Stephen C. Clark, 1960, 61.101.1*

148 CLAUDE MONET, francés, 1840-1926
Jardín en Sainte-Adresse
Óleo sobre tela; 98,1 × 129,9 cm

Instigador principal entre los artistas que fueron conocidos como Impresionistas, Monet pasó el verano de 1867 en la villa de recreo de Sainte-Adresse en el canal inglés. Allí pintó este cuadro, que combina zonas lisas tradicionalmente representadas, con sorprendentes pasajes de pincelada rápida y separada y manchas de color puro. El elevado punto de vista y las dimensiones relativamente uniformes de las zonas horizontales recalcan la bidimensionalidad del cuadro. Las tres zonas horizontales de composición parecen correr paralelas al plano del cuadro en lugar de retirarse claramente en el espacio. La sutil tensión resultante de la combinación del ilusionismo y la bidimensionalidad de la superficie fue una característica importante del estilo de Monet. *Compra, contribuciones especiales y fondos donados o legados por amigos del Museo, 1967, 67.241*

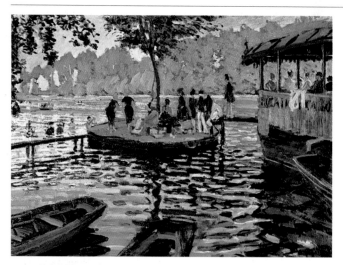

149 CLAUDE MONET, francés, 1840-1926
La Grenouillère
Óleo sobre tela; 74,6 × 99,7 cm

En 1869, cuando pintó este cuadro, Monet y Renoir vivían cerca el uno del otro en Saint-Michel, a pocos kilómetros al oeste de París. Solían visitar La Grenouillère, un lugar de baños donde alquilaban barcas y se levantaba un café junto al Sena, y cada artista pintó tres vistas de la zona. La composición de este ejemplo y el de Renoir, que se encuentra en el National-museum de Estocolmo, es casi idéntica; sin duda, los pintaron codo a codo. Persiguiendo los intereses antes definidos en el *Jardín de Sainte-Adresse* (n. 148), Monet se concentra en los elementos repetitivos para tejer una trama de pinceladas que, aunque enfáticas, conservan una fuerte cualidad descriptiva. (Véase también Colección Robert Lehman, n. 20.) *Colección H.O. Havemeyer, legado de la Sra. H.O. Havemeyer, 1929, 29.100.112*

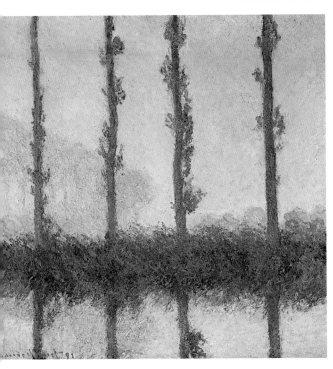

0 CLAUDE MONET,
ncés, 1840-1926
amos
eo sobre tela; 81,9 × 81,6 cm

urante el verano y el otoño de 1891, Monet
ntó una serie de obras descriptivas de los
amos del río Epte, a un kilómetro y medio de
casa de Giverny. Algunas estaban pintadas
esde las orillas del río, otras, como este ejem-
o, desde una barca. Lila Cabot Perry, una
rteamericana que pasó los veranos de 1889
1901 en Giverny, escribió: "la serie de ála-

mos... fue pintada desde una barca de fondo
ancho lleno de ranuras para sujetar numerosas
telas. [Monet] me dijo que en uno de estos ála-
mos el efecto duraba sólo siete minutos, o has-
ta que la luz del sol dejaba cierta hoja, cuando
sacaba la siguiente tela y trabajaba en ella". En
1892 cuando se expusieron en París quince
cuadros de esta serie, algunos críticos los elo-
giaron por su naturalismo, mientras que otros
admiraron sus cualidades abstractas y decora-
tivas. *Colección H.O. Havemeyer, legado de la
Sra. de H.O. Havemeyer, 1929, 29.100.110*

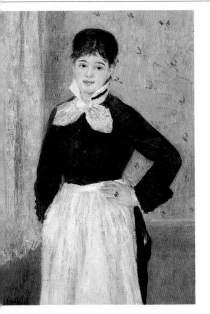

151 PIERRE-AUGUSTE RENOIR,
francés, 1841-1919
Camarera del restaurante Duval
Óleo sobre tela; 100,3 × 71,4 cm

En 1879, Edmond Renoir escribió que su her-
mano practicaba un arte arraigado en la expe-
riencia de la realidad más que recurrir a la ayu-
da de modelos profesionales disfrazados. Para
este cuadro, pintado alrededor de 1875, Renoir
representó a una camarera a la que había co-
nocido en un restaurante de París. Es evidente
que le pidió que fuera a su estudio a posar con
su uniforme, con el mismo aspecto que tenía
cuando trabajaba. Como él explicó en un con-
texto distinto: "Me gusta pintar cuando parece
eterno sin jactarme de ello: una realidad coti-
diana, revelada en una esquina de la calle, una
criada deteniéndose un momento mientras lim-
pia una cacerola y convirtiéndose en Juno en
el Olimpo". (Véase también Colección Robert
Lehman, n. 21.) *Legado de Stephen C. Clark,
1960, 61.101.14*

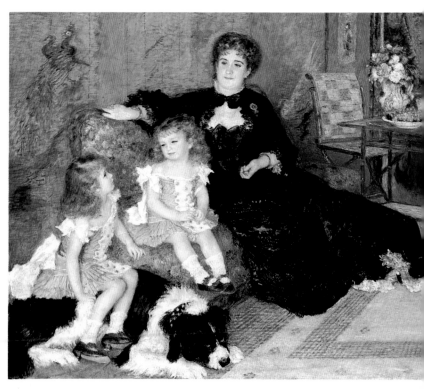

152 PIERRE-AUGUSTE RENOIR,
francés, 1841-1919
**Madame Georges Charpentier y sus hijos,
Georgette y Paul**
Óleo sobre tela; 153,7 × 190,2 cm

El acomodado editor Georges Charpentier y su
mujer recibían a famosos políticos, literatos y
artistas los viernes por la noche e invitaban a
Renoir a esas reuniones. Le pagaron espléndi-
damente por pintar este bello retrato de grupo,

que data de 1878. Aunque Renoir transmite
opulente laxitud de las vidas de sus model
no trata de captar sus personalidades. En c
secuencia, su retrato de esta elegante fam
está más cerca en espíritu de Rubens y
Fragonard, de quienes admiraba los retra
más penetrantes, que de su colega Degas
142). Este cuadro fue bien recibido en el Sa
de 1879. *Colección Catherine Lorillard Wo
Fondo Wolfe, 1907, 07.122*

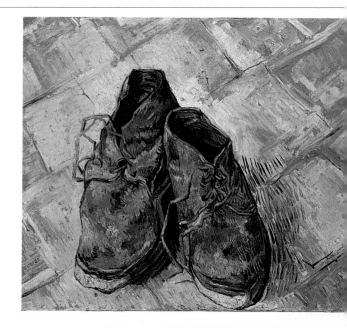

IA ORANA MARIA

53 VINCENT VAN GOGH,
olandés, 1853-1890
apatos
leo sobre tela; 44,1 × 53 cm

n 1894, Paul Gauguin escribía: "En mi cuarto
marillo había una pequeña naturaleza muer-
... Dos enormes zapatos, gastados, deforma-
os. Los zapatos de Vincent...". Aunque Gau-
uin recordaba mal el color de las baldosas de
rracota, su recuerdo de la obra nos dice que
propio Van Gogh atribuía a la naturaleza
uerta suficiente valor como para colocarla en
cuarto de su casa de Arles que Gauguin
upó a finales de 1888. Van Gogh había eje-
utado cinco pinturas de zapatos mientras es-
ba en París en 1887; con todo, ésta es la úni-
a que realizó en Arles, probablemente en
gosto de 1888. Debido a la fuerza de la ima-
en y la riqueza del tema, el cuadro dio lugar a
umerosos estudios en busca de su significa-
o y su importancia respecto de la producción
el artista. *Compra, Fundación Annenberg,
993, 1993.132*

154 PAUL GAUGUIN, francés, 1848-1903
la Orana Maria (Ave María)
Óleo sobre tela; 113,7 × 87,6 cm

Este es el cuadro más importante de Gauguin
pintado durante su primer viaje a Tahití (1891-
1893). El título significa en el dialecto nativo:
"Ave María", las primeras palabras que el án-
gel Gabriel dijo a María en la Anunciación. En
una carta escrita en la primavera de 1892,
Gauguin describió el cuadro: "Un ángel de alas
amarillas que señala a dos tahitianas las figu-
ras de María y Jesús, también tahitianos. Vis-
ten su desnudez con pareos, una especie de
algodón floreado que se anudan a la cintura...
estoy bastante satisfecho de él". Los únicos
elementos que tomó de las representaciones
tradicionales son el ángel, la salutación y las
coronas. Todo lo demás se representa en el
idioma de Tahití, excepto la composición que
Gauguin adaptó de una fotografía de un bajo-
rrelieve del templo de Borobudur en Java. *Le-
gado de Sam A. Lewisohn, 1951, 51.112.2*

155 VINCENT VAN GOGH,
holandés, 1853-1890
Autorretrato con sombrero de paja
Óleo sobre tela; 40,6×31,8 cm

Este cuadro fue pintado probablemente hacia
el fin de la estancia de dos años de Van Gogh
en París, desde marzo de 1886 hasta febrero
de 1888, no mucho antes de que fuera a vivir y
a trabajar a la ciudad provenzal de Arles. La
paleta y las pinceladas direccionales eviden-
cian la influencia del divisionismo, sobre todo
tal como lo representan la obra de Seurat (nos.
159 y 160) y de Signac. Van Gogh dominó cla-
ramente la corriente neoimpresionista en este
cuadro. El autorretrato refleja el audaz tempe-
ramento del individuo que en diciembre de
1885 escribía a su hermano: "Prefiero pintar
los ojos de la gente que catedrales, pues hay
algo en los ojos que no se encuentra en la ca-
tedral, por solemne e impresionante que ésta
sea; un alma humana, aunque sea la de un po-
bre paseante, me resulta más interesante". *Le-
gado de la Srta. Adelaide Milton de Groot
(1876-1967), 1967, 67.187.70a*

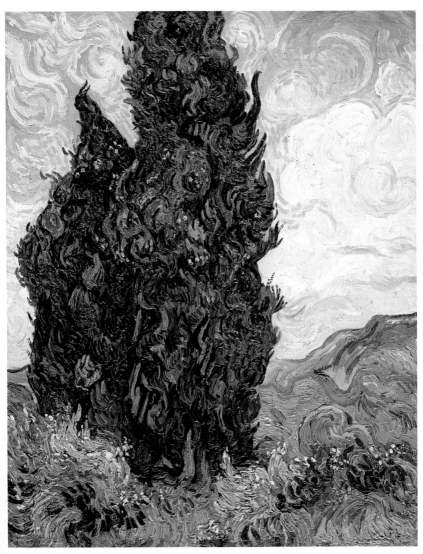

156 VINCENT VAN GOGH,
holandés, 1853-1890
Arlesienne: madame Joseph-Michel Ginoux
Óleo sobre tela; 91,4 × 73,7 cm

Van Gogh permaneció en Arles desde febrero de 1888 hasta mayo de 1889. Mientras estuvo allí pintó dos retratos muy parecidos de Mme. Ginoux, propietaria del Café de la Gare. Van Gogh y Gauguin sedujeron a la reticente *paronne* del Café de la Gare para que posara, invitándola a beber un café con ellos. Las grandes zonas de colores primarios y los bordes prominentes de la figura reflejan la influencia de los grabados japoneses y de los esmaltes *cloisonné* medievales. El uso bastante abstracto de la línea y del color fue aprobado sin duda por Gauguin, quien, con su amigo y pintor Émile Bernard, defendía tales síntesis de forma y color, en contraste con el empirismo del impresionismo. *Legado de Sam A. Lewisohn, 1951, 51.112.3*

157 VINCENT VAN GOGH,
holandés, 1853-1890
Cipreses
Óleo sobre tela; 93,4 × 74 cm

Van Gogh pintó *Cipreses* en junio de 1889, poco después de empezar su voluntario confinamiento de un año en el asilo de Saint-Paul-de-Mausoie de Saint-Rémy. El ciprés representaba una especie de arquitectura natural perfecta en el canon de panteísmo de Van Gogh: "Es tan hermoso de línea y proporción como un obelisco egipcio". La pincelada cargada y las formas sinuosas y ondulantes son características de su obra de Saint-Rémy. El tema presentaba un extraordinario problema técnico para el artista, sobre todo con respecto a la percepción del intenso y rico verdor de los árboles. El 25 de junio de 1889 escribía a su hermano: "Es una mancha *negra* en un paisaje soleado, pero es una de las más interesantes notas negras, y la más difícil de representar que pueda imaginar". *Fondo Rogers, 1949, 49.30*

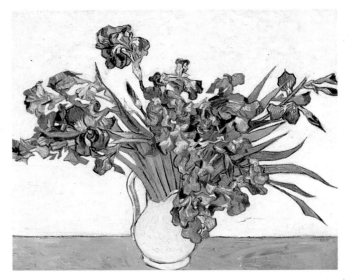

158 VINCENT VAN GOGH,
holandés, 1853-1890
Lirios
Óleo sobre tela; 73,7 × 92,1 cm

En mayo de 1890, Van Gogh salió del asilo de Saint-Rémy. Su último mes fue un periodo de relativa calma y productividad y escribió a su hermano: "Todo va bien. Estoy haciendo... dos telas que representan grandes ramos de lirios violeta, un ramo contra un fondo rosa en el que el efecto es suave y armonioso... el otro... se levanta contra un fondo sorprendentemente amarillo limón [con] un efecto de compleme tarios tremendamente disparatados que se r fuerzan por yuxtaposición". El primer cuad aparece aquí; el fondo se ha desteñido con derablemente. El segundo es *Bodegón: jarr con lirios contra un fondo amarillo* (Rijksm seum Vincent Van Gogh, Amsterdam). L efectos completamente diferentes logrado gracias a ligeras alteraciones de la paleta calcan el interés de Van Gogh en el significac simbólico así como en el valor formal del col *Donación de Adele R. Levy, 1958, 58.187*

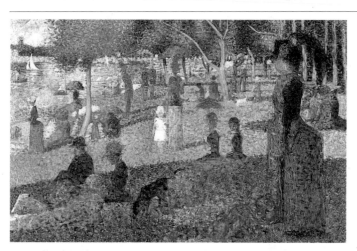

159 GEORGES SEURAT, francés, 1859-1891
**Estudio para "Un domingo
en La Grande Jatte"**
Óleo sobre tela; 70,5 × 104,1 cm

Este cuadro, que data de 1884, es el boceto definitivo de Seurat para su obra maestra que describe a los parisienses disfrutando de su día de asueto en la isla del Sena (Art Institute of Chicago). Al igual que en la obra definitiva, el boceto yuxtapone pigmentos contrastantes y depende de una mezcla óptica –el fenómeno que hace que dos tonos vistos a distancia forman un solo color– para crear el efecto desea do. Aunque sólo existen diferencias menor en el detalle composicional entre este estuc y la obra definitiva, los cuadros representa distintos estadios en el desarrollo de la teor del color de Seurat. Para el estudio aplicó c pas de colores saturados en pinceladas so breadas, mientras que en la versión más gra de aplicó la pintura en pequeños y separad puntos característicos de su técnica puntillis En torno a 1885, Seurat ensanchó iste lien. y añadió su borde pintado. (Véase también [bujos y Grabados, n. 21.) *Legado de Sam Lewisohn, 1951, 51.112.6*

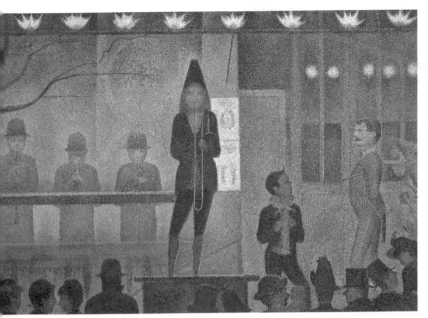

0 GEORGES SEURAT, francés, 1859-1891
parade (El número señuelo)
eo sobre tela; 99,7 × 149,9 cm

ste cuadro, pintado en 1887-1888, represen-
la *parade* del Circo Corvi en la Place de la
tion de París. Una *parade* es un entreteni-
ento callejero para atraer a los paseantes a
mprar entradas. Usando una fina pincelada,
urat cubrió la tela con precisos e interpola-

dos toques anaranjados, amarillos y azules.
Aunque su investigación en la óptica y la psico-
logía de la percepción era muy científica, las
sombras luminosas envuelven de misterio a
las formas objetivamente observadas. Sus co-
etáneos empleaban el término *féerique* (en-
cantado) para describir cuadros como éste, en
el que la luz imbuye lo común de fantasía. *Le-
gado de Stephen C. Clark, 1960, 61.101.17*

1 HENRI DE TOULOUSE-LAUTREC,
ncés, 1864-1901
sofá
eo sobre cartón, 62,9 × 81 cm

rigado por los grabados japoneses eróticos,
como por los pequeños monotipos de De-
s de escenas de burdel (que no pretendía
poner en público), Lautrec documenta vidas
prostitutas en una serie de cuadros realiza-
s entre 1892 y 1896. Siendo él mismo un
arginado social a causa de su deformidad fí-
a, Toulouse-Lautrec fue aceptado por las
ostitutas y captó con gran agudeza la deso-
da tristeza de sus vidas. Como estaban

acostumbradas a que las observaran, estas
mujeres hacían de modelo sin afectación, sin
comprometer el deseo de candor absoluto de
Toulouse-Lautrec. Al principio hacía bocetos
en los burdeles, estorbado por la falta de luz;
sin embargo, con el tiempo hizo que sus mode-
los posaran en su estudio sobre un gran diván.

Las prostitutas solían enamorarse entre ellas
y Toulouse-Lautrec simpatizaba con el lesbia-
nismo. Aunque en este cuadro es evidente la
atracción sexual entre las mujeres, su atento
cariño también es sorprendente. *Fondo Ro-
gers, 1951, 51.33.2*

256

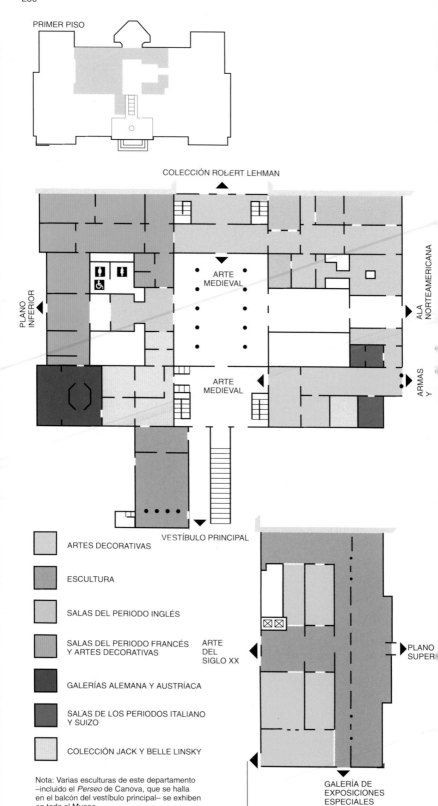

PRIMER PISO

COLECCIÓN ROBERT LEHMAN

PLANO INFERIOR

ARTE MEDIEVAL

ARTE MEDIEVAL

ALA NORTEAMERICANA

ARMAS Y

VESTÍBULO PRINCIPAL

ARTES DECORATIVAS

ESCULTURA

SALAS DEL PERIODO INGLÉS

SALAS DEL PERIODO FRANCÉS Y ARTES DECORATIVAS

GALERÍAS ALEMANA Y AUSTRÍACA

SALAS DE LOS PERIODOS ITALIANO Y SUIZO

COLECCIÓN JACK Y BELLE LINSKY

ARTE DEL SIGLO XX

PLANO SUPERI

GALERÍA DE EXPOSICIONES ESPECIALES

ALA MICHAEL C. ROCKEFELLER

Nota: Varias esculturas de este departamento –incluido el *Perseo* de Canova, que se halla en el balcón del vestíbulo principal– se exhiben en todo el Museo.

ESCULTURA Y ARTES DECORATIVAS EUROPEAS

El Departamento de Escultura y Artes Decorativas Europeas se fundó en 1907, como parte de una reorganización del Museo bajo la presidencia de J. Pierpont Morgan. Concebido como un mero depósito de artes decorativas, el departamento, uno de los más grandes del Museo, es actualmente responsable de una vasta e importante colección histórica que refleja la evolución del arte en los países principales de Europa occidental. Este patrimonio de alrededor de sesenta mil obras de arte, incluye muchas obras maestras y abarca las áreas siguientes: escultura, ebanistería y mobiliario, cerámica y cristalería, orfebrería y joyería, instrumentos de relojería y matemáticos, tapices y tejidos. El departamento cuenta con obras notables de la escultura italiana renacentista, en particular estatuillas de bronce, y de escultura francesa del siglo XVIII. Otras áreas fundamentales son mobiliario y platería franceses e ingleses, mayólica italiana y porcelana francesa y alemana. Son asimismo importantes los ambientes arquitectónicos y las salas de época, entre ellos, el patio del siglo XVI de Vélez Blanco, España, varios salones de mansiones francesas del siglo XVIII y dos habitaciones neoclásicas inglesas.

En los últimos años, el departamento concentró sus energías en la instalación de una serie de galerías nuevas que, una vez concluidas, brindarán un panorama de ricas colecciones. Las galerías –que empiezan con el *studiolo* taraceado del siglo XV del palacio ducal de Gubbio y las galerías renacentistas cercanas, que flanquean la Sala de Escultura Medieval– proseguirán con el surgimiento de las escuelas nacionales italiana, francesa e inglesa y la exhibición del arte centroeuropeo del siglo XVIII, para concluir en el Ala Kravis, con una presentación de la escultura italiana y francesa de los siglos XVII al XX y una síntesis de las artes decorativas de toda Europa durante los siglos XVIII y XIX.

1 Niño alado: figura de una fuente

Florentino, mediados del s. XV
Bronce dorado; a. 61,5 cm

Evidentemente, el escultor de esta figura robusta, de ademanes imperiosos, era un observador perspicaz de los ángeles de Donatello para la fuente del baptisterio de Siena (1429). Los tobillos alados sugieren un joven Mercurio, pero la figura está dotada también de espaldas aladas y una cola lanuda que hace suponer un significado más complejo. Esta composición influyó considerablemente en escultores florentinos posteriores. *Compra, donación de la Sra. de Samuel Reed, donaciones de Thomas Emery y la Sra. de Lionel F. Straus, en memoria de su esposo, por intercambio, y Fondo Louis V. Bell, 1983, 1983.356*

2 ANDREA DELLA ROBBIA,

florentino, 1435-1525
La Virgen y el Niño
Terracota vidriada; 95 × 55 cm

Andrea era sobrino y discípulo de Luca della Robbia, precursor de los vidriados blanquiazules de la escultura de terracota con la que se asocia el nombre de della Robbia. Cuando hizo la Madonna Lehman (c. 1470-1475), Andrea llevaba varios años como responsable jefe del taller de la familia en la Via Guelfa de Florencia. Aunque era un fiel seguidor del estilo de su tío, su personalidad emergió claramente en obras como ésta, con su altorrelieve excepcional en el que logró formas monumentales sin sacrificar nada de la dulzura y armonía de expresión por las que Luca es tan admirado. *Donación de la Fundación Edith y Herbert Lehman, 1969, 69.113*

3 ANTONIO ROSSELLINO,

florentino, 1427-1479
La Virgen y el Niño con ángeles
Mármol con detalles dorados; 73 × 51,4 cm

Antonio Rossellino aprendió en Florencia en el taller de su hermano mayor, Bernardo. Esta Virgen y el Niño debió de ser esculpida alrededor de 1455-1460, antes de emprender su principal trabajo independiente: la tumba del cardenal de Portugal en la iglesia de San Miniato, Florencia, que comenzó en 1461. Este relieve posee cierta ingenuidad en la decoración superficial, densamente apretada, que fue eliminada con sutiles cambios en obras posteriores. La descripción exacta de las superficies es extraordinaria dentro de la escultura de esta o de cualquier época: las coronas y el borde del manto de la Virgen están realzados en oro, y el propio mármol marrón veteado concuerda con la escultura para conferir una maravillosa distinción a la pieza. *Legado de Benjamin Altman, 1913, 14.40.675*

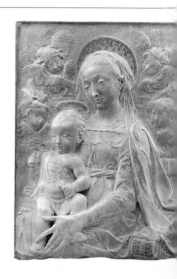

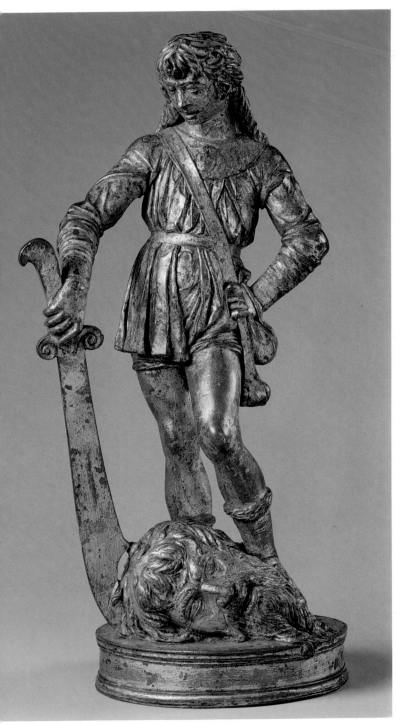

BARTOLOMEO BELLANO,
duano, c. 1440-1496/1497
vid con la cabeza de Goliat
nce parcialmente dorado; a. 28,6 cm

1456, Bellano, hijo de un orfebre paduano,
bajó con Donatello en Florencia, y un claro
nto de referencia para la postura de esta
tatuilla es el desnudo *David* de bronce de
natello, en el Bargello, Florencia, probable-

mente realizado en los años cuarenta de siglo
XV. Bellano viste su figura y posiblemente re-
cordaba remotamente la de Donatello, mucho
después de su regreso a Padua, pues los ante-
cedentes más próximos de esta estatuilla en
las obras de Bellano se encuentran en sus pin-
torescos relieves de bronce (1484-1488) del
coro de Sant'Antonio de Padua. *Donación de
C. Ruxton Love, Jr., 1964, 64.304.1*

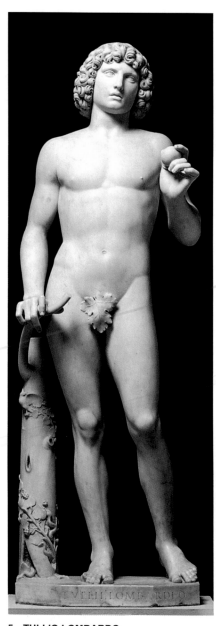

6 ANTONELLO GAGINI, siciliano, 1478-1?
Spinario
Bronce; a. 87 cm

El *Spinario* (muchacho quitándose una e?
na), fechable alrededor de 1505, es una c
temprana de Gagini, el principal escultor sic
no de su época, que casi de la noche a
mañana creó la escultura del Alto Renacim?
to siciliano. El *Spinario* original, un fam?
bronce helenístico del Palazzo dei Conserva
ri de Roma, fue una de las antigüedades r?
estudiadas. Existen copias en diversos ?
dios, pero ninguna tan temprana tiene la tal?
la independencia de la de Gagini, que po?
formas más templadas y redondeadas qu?
original y pelo rizado en lugar del peinado p?
Donación de George y Florence Blument?
1932, 32.121

7 ANTICO, mantuano, c. 1460 - m. 1528
Paris
Bronce, parcialmente dorado y plateado;
a. 37,2 cm

Pier Jacopo Alari-Bonacolsi recibió el sol?
nombre de Antico en reconocimiento de su ?
titud reverente hacia la Antigüedad clásica.
mayoría de sus estatuillas son réplica de a?
guas esculturas, pero está aún por identifi?
se el prototipo de su Paris. El joven, que ?
stiene un anillo y una manzana, mira com?
estuviera a punto de elegir a la diosa Ve?
por encima de Juno y Minerva, en la esc?
tan familiar del juicio de Paris. La elegancia
los detalles incisos, el lacado liso y los deta?
dorados (pelo, manzana) y plateados (o?
son indicativos del por qué los bronces de A?
co se encuentran entre las estatuillas más ?
scadas del Renacimiento temprano. *Fo?*
Edith Perry Chapman, 1955, 55.93

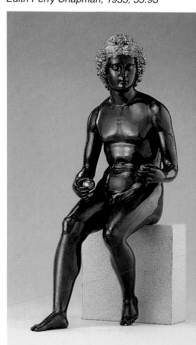

5 TULLIO LOMBARDO,
veneciano, c. 1455 - m. 1532
Adán
Mármol; a. 190,5 cm

Esta figura perteneció al más lujoso monumen-
to funerario de la Venecia renacentista, el del
dux Andrea Vendramin, en la iglesia de SS.
Giovanni e Paolo. A Lombardo se le atribuye
generalmente el esquema del monumento co-
mo un todo (c. 1490-1495). La pose de Adán
se basa en una combinación de figuras anti-
guas de Antinoo y Baco, interpretada con una
simplicidad casi ática. Pero la significativa mi-
rada, las manos elegantes y el tronco de árbol
son refinamientos de lo antiguo. Notable por la
pureza del mármol y la lisura de su escultura,
Adán fue el primer desnudo monumental clási-
co que se esculpió desde la Antigüedad. *Fon-*
do Fletcher, 1936, 36.163

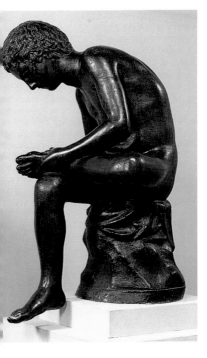

8 ANDREA RICCIO,
paduano, c. 1470 - m. 1532
Sátiro
Bronce; a. 35,7 cm

Este sátiro, con su contorno curvilíneo y el magistral control del modelado, se realizó en 1507, durante el cenit de las facultades de Riccio. Probablemente acabó su par de relieves de bronce del *Antiguo Testamento* para Sant'Antonio de Padua y se embarcó en el modelado de lo que sería su obra maestra, la palmatoria pascual de bronce de la misma iglesia. *Fondos Rogers, Pfeiffer, Harris Brisbane Dick y Fletcher, 1982, 1982,45*

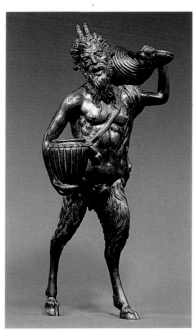

9 SIMONE MOSCA,
florentino (de Settignano), 1492-1553
Fuente mural, 1527-1534
Arenisca gris; a. 4,95 m

Concebida según el criterio monumental de un arco de triunfo, esta fuente mural logra un equilibrio ricamente armónico entre el volumen y el ornamento, conforme al espíritu del Alto Renacimiento. Procede del palacio Fossombroni de Arezzo, que aún alberga una repisa de chimenea hecha especialmente por Simone Mosca. Mosca, nativo de Settignano, cerca de Florencia, estuvo involucrado en varias campañas importantes de talla de piedra ornamental en Italia central, durante las cuales demostró su pericia en la captación de las formas arquitectónicas y el lenguaje ornamental de Antonio da Sangallo el joven y Miguel Ángel, en particular la obra de éste para la Capilla Médicis de San Lorenzo, Florencia. *Fondo Harris Brisbane Dick, 1971, 1971.158*

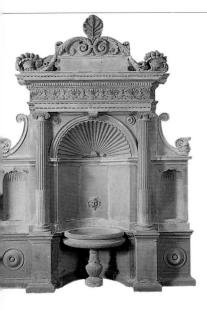

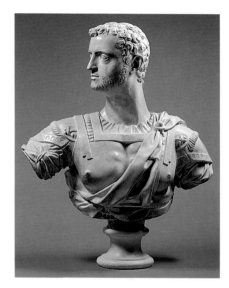

10 BACCIO BANDINELLI,
florentino, 1493-1560
Cosme I de Médicis (1519-1574),
duque de Florencia
Mármol; a. 81,9 cm

Este busto notable fue esculpido alrededor
1539-1540. Los rasgos sutilmente idealizad
del joven gobernante son observados cuidad
samente, como ocurre con su casco de riz
apretados y su barba rala y juvenil. Sin emba
go, la fuerza del retrato no reside en su ag
dable verosimilitud, sino en su personificaci
de la autoridad. En este retrato, el torso po
roso que surge de un armazón de coraza an
gua podría resultar aplastante, si no fuera p
la índole dramática de la postura de Cosme.
sesgo ambicioso del cuello muestra un líd
siempre alerta, mientras que la dinámica sug
stión de los brazos en jarras transmiten u
sensación de fuerza autoritaria. La energ
agresiva velada por los atavíos del clasicism
caracterizadora del estilo de este pugn
escultor, denota la compenetración entre el a
tista y su gobernante de nuevo cuño. *Fon
Wrightsman, 1987, 1987.280*

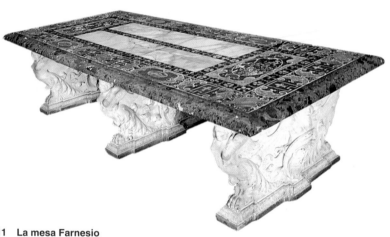

11 La mesa Farnesio
Romana, c. 1565-1573
Mármol, alabastro y piedras semipreciosas;
381 × 165,3 × 95,9 cm

Esta pieza monumental y suntuosa, basada en
un diseño de Jacopo Barozzi da Vignola (1507-
1573), proclama la majestuosidad del Alto Re-
nacimiento romano. Vignola estaba relaciona-
do con el Palacio Farnesio de Roma como ar-
quitecto y como diseñador. Su principal contri-
bución original fue diseñar los accesorios de
las habitaciones de la planta noble, para la que
se hizo esta mesa. La superficie de la mesa es
una incrustación de diversos mármoles y pie-
dras semipreciosas. Las dos "ventanas" cen-
trales son de alabastro oriental, y los pies son
de mármol tallado. Los lirios (flores de lis) de la
decoración de la superficie son los emblemas
de la familia Farnesio. Las armas de los pies
son las del cardenal Alejandro Farnesio. *Fondo
Harris Brisbane Dick, 1957, 58.57*

12 GIAMBOLOGNA (JEAN DE
BOULOGNE), florentino, 1529-1608
Tritón
Bronce; a. 91,5 cm

El *Tritón* servía en su origen como una figu
de fuente. Con su flexible modelado en aud
ces triangulaciones y un cincelado enérgic
vivo que puede admirarse sobre todo en el p
lo, este bronce es el primer ejemplo de la co
posición que se ha conservado y debe datar
en la primera madurez del artista en los añ
sesenta del siglo XVI. Un ejemplar fue fundi
y trasladado a Francia. Conocidas reduccion
de la composición del *Tritón* presentan simpl
caciones de perfil aerodinámico, que caracte
zaron la mayoría de los bronces basados
modelos de Giambologna a medida que se
crementó su popularidad en el curso del sig
XVII. *Legado de Benjamin Altman, 1913,
40.689*

Caballo encabritado
obablemente milanés, finales
XVI principios del XVII
once; a. 23,1 cm

cree que esta estatuilla está basada en un
odelo de Leonardo. Su continua experimen-
ción sobre los movimientos ecuestres incluía
planificación de dos monumentos escultóri-
s en Milán y el fresco de la batalla de An-
iari de Florencia; ninguno de ellos se ha con-
rvado. Gracias a sus notas sabemos que
rmaban también parte de su preparación pe-
eños modelos. El escultor milanés Leone
oni (1500-1590), que poseía muchos de los
ujos de Leonardo, tenía también un "caballo
relieve escultural" que se atribuía a él. Leoni
do ser el autor de la estatuilla de bronce de
caballo con jinete que se encuentra en Bu-
pest basada en Leonardo; el caballo se halla
una postura casi idéntica a la estatuilla del
useo. La obra de Budapest es ligeramente
ás grande y posee más fuerza que el presen-
bronce. La estatuilla del Museo pudo ser
modelada en Milán pero en fecha ligeramente
posterior. *Fondo Rogers, 1925, 25.74*

14 BATTISTA LORENZI,
florentino, 1527/1528-1594
Alfeo y Aretusa
Mármol; a. 148,6 cm

Esta pieza, obra maestra de Battista Lorenzi,
ilustra un relato de Ovidio. La ninfa del bosque
Aretusa, perseguida por el dios río Alfeo, im-
ploró a la diosa Diana que la salvara. Atendien-
do su casta súplica, Diana la ocultó en una nu-
be y más tarde la transformó en fuente. El gru-
po de Lorenzi (esculpido en Florencia alrede-
dor de 1570-1580) muestra a Aretusa atrapada
por el dios río. Fue erigida en una gruta de la
Villa Il Paradiso que pertenecía a Alamanno
Bandini, antes de 1584, cuando Raffaelo Bor-
ghini la menciona en *Il Riposo*. La gruta combi-
naba agua, escultura y un escenario teatral de
una manera viva que anticipaba el Barroco.
Fondo Fletcher, 1940, 40.33

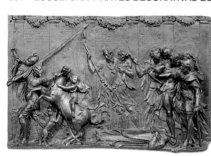

15 TIZIANO ASPETTI, paduano, 1565-160▓
San Daniel arrastrado ante el gobernador de Padua
Bronce; 48,3 × 74,3 cm

En Italia, la Contrarreforma produjo un incr▓ mento de las descripciones literales de l▓ martirios de santos. Aquí el espectáculo ▓ san Daniel arrastrado por un caballo se rep▓ senta con todo el repertorio de poses y gest▓ clásicos renacentistas. Este relieve es uno ▓ los dos que en su origen adornaban el altar d▓ santo, encargado en 1592, en la catedral ▓ Padua. *Fondos Edith Perry Champman y Fl▓ cher, 1970, 1970.264.1*

16 GIAN LORENZO BERNINI,
romano, 1598-1680
Bacanal: fauno importunado por niños
Mármol; a. 132,1 cm

El joven Bernini, un prodigio de sorprendente destreza, aprendió en el taller de su padre, Pietro, un importante escultor prebarroco. Durante su aprendizaje realizó numerosas esculturas de mármol, que fueron registradas con el nombre de su padre. El presente grupo es la más ambiciosa de estas obras y penetra en el crucial cambio de estilo que tendría lugar a principios del siglo XVII. El tema, algo misterioso, tiene su origen, aunque ninguna analogía precisa, en los relieves báquicos de iconografía clásica y renacentista. En esta representación de un fauno, Bernini manifiesta lo que se convertiría en un interés vitalicio por plasmar la exaltación emocional y espiritual. *Compra, donación del Fondo Annenberg, Inc., Fondos Fletcher, Rogers y Louis V. Bell, y donación de J. Pierpont Morgan, por intercambio, 1976, 1976.92*

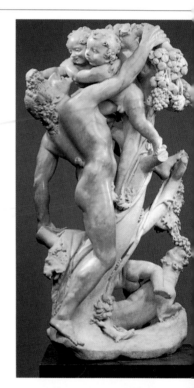

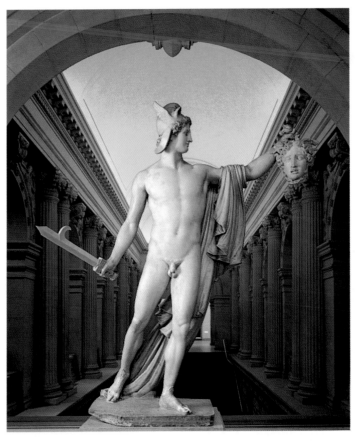

7 ANTONIO CANOVA,
eneciano, 1757-1822
erseo con la cabeza de Medusa
Iármol; a. 220 cm

ntre los tesoros artísticos que el ejército de
apoleón se llevó de Italia a Francia se en-
uentra el antiguo *Apolo de Belvedere* del Vati-
ano. Entre 1790 y 1800, Canova realizó la pri-
era versión de *Perseo*, basado en el *Apolo*.
erseo muestra la cabeza de Medusa, a quien

ha matado con la ayuda de la diosa Atenea.
Cuando se expuso la escultura en el estudio de
Canova, fue aclamada como la última palabra
en lo atinente a la purificación continuada del
estilo neoclásico, y Pío VII la compró para su-
stituir al *Apolo de Belvedere*. En 1804, una con-
desa polaca encargó otro Perseo, el que apare-
ce aquí. Esta obra, con refinamientos que per-
feccionan la primera versión, se concluyó alre-
dedor de 1808. *Fondo Fletcher, 1967, 67.110*

6 GIOVANNI BATTISTA FOGGINI,
orentino, 1652-1725
ran duque Cosme III de Médicis
ran príncipe Ferdinando de Médicis
Iármol; a. de cada uno, incl. la base, 99,1 cm

ebido al periodo de formación transcurrido en
oma, Foggini recibió la influencia de los retra-
s de gobernantes de Bernini (*Francisco*
Este, 1650-1651, y *Luis XIV*, 1665), pero en
stos dos logra dar sensaciones de carne y
ueso y de una materialidad tensa y opulenta
xclusivamente suyas. Con sus contrastes vi-
rantes de elementos compositivos y psicoló-
cos, estas esculturas representan su mo-
ento retratista más acertado. Tal vez hayan
nido el propósito dinástico de acrecer las po-
bilidades de matrimonio del joven príncipe,
ado que Foggini las realizó entre 1683 y 1685
oroximadamente, cuando Cosimo instaba a
u hijo a que se casara. Éste lo hizo sólo en
689, desposándose con la princesa Violante
e Baviera, pero la unión no dio un heredero y

Ferdinando falleció diez años antes que su pa-
dre, en 1713. *Compra, donación de la Funda-*
ción Annenberg, 1993, 1993.332.1.2

19 JUAN MARTÍNEZ MONTAÑÉS,
español, 1568-1649
San Juan Bautista
Madera dorada y policromada; a. 155 cm

Montañés nació en Sevilla, donde le llamaba
"El dios de la madera" por sus muchos retablo
que llenaban las iglesias con magníficas figu
ras de madera policromada. Esta figura, qu
data de 1625-1635 aproximadamente, proced
del convento de Nuestra Señora de la Con
cepción. Tiene como precedente composicio
nal el *Bautista* del altar mayor de San Isidor
del Campo en Santiponce, que el propio Mon
tañés hizo entre 1609 y 1613. No obstante, e
Bautista del Museo es una figura más comple
ta y más llena de emotividad. Se le ha califica
do como la figura más hermosa de Montañés
La expresión austera, la sólida corporeidad
los colores penetrantes producen una inquie
tante impresión de realidad y convicción. *Com
pra, legado Joseph Pulitzer, 1963, 63.40*

20 PIERRE-ÉTIENNE MONNOT,
francés, 1657-1733
Andrómeda y el monstruo marino
Mármol; a. 154,9 cm

Cuando John Cecil, quinto conde de Exeter,
encargó esta escultura en Roma, no eligió a un
italiano, sino a uno de los artistas franceses
que dominaban el terreno de la escultura mo-
numental romana de la época. Monnot repre-
senta a Andrómeda encadenada a una roca,
levantando una mirada implorante a los cielos,
mientras el monstruo marino emerge de las
aguas. Esta obra de sereno aplomo, datada en
1700, con su modelado brillante y la disolución
psicológica de lazos espaciales, es un vivo
ejemplo del Barroco tardío en Roma. *Compra,
donaciones de la Fundación Josephine Bay
Paul y C. Michael Paul, Inc., y la Fundación
Charles Urick y Josephine Bay, Inc., 1967,
67.34*

21 JEAN-BAPTISTE LEMOYNE,
francés, 1704-1778
Busto de Luis XV
Mármol; a. con el zócalo 87 cm

Lemoyne era el escultor favorito de Luis XV
durante cuarenta años poseyó el virtual mono
polio de la representación de los benignos ras
gos reales. Realizó numerosos bustos del rey
muchos de los cuales fueron destruidos duran
te la Revolución francesa, como también la
estatuas ecuestres del rey en Burdeos y Ren
nes. El busto del Museo data de 1757, cuand
Luis XV tenía cuarenta y siete años. *Donació
de George Blumenthal, 1941, 41.100.244*

2 JEAN- LOUIS LEMOYNE,
francés, 1665-1755
Temor a los dardos de Cupido
Mármol; a. 182,9 cm

En este grupo ligeramente erótico, una ninfa reacciona con un gesto de sorpresa ante la súbita aparición de Cupido, que está a punto de dispararle una flecha al corazón. La técnica por la que el mármol parece bañado en una luz parpadeante y la delicada pose desequilibrada son típicas del Rococó. Esta obra, encargada por Luis XV, fue acabada en 1739-1740. *Compra, donaciones de la Fundación Josephine Bay Paul y C. Michael Paul, Inc., y la Fundación Charles Urick y Josephine Bay, Inc., 1967, 67.197*

3 JEAN-ANTOINE HOUDON,
francés, 1741-1828
Busto de Diderot
Mármol; a. con el zócalo 52 cm

Houdon hizo más de ciento cincuenta bustos de grandes hombres y mujeres de su época. Combinó la percepción psicológica con el realismo analítico para plasmar el carácter individual de cada modelo. Houdon realizó numerosos bustos del admirado Denis Diderot –éste de 1773 fue hecho para un conde ruso– y otros eminentes enciclopedistas como D'Alembert, Rousseau y Voltaire, que son obras maestras de la escultura de retratos. *Donación del Sr. y la Sra. Charles Wrightsman, 1974, 1974.291*

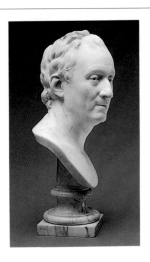

25 CLAUDE MICHEL (llamado CLODION),
francés, 1738-1814
Monumento al globo
Terracota; a. 11,5 cm

Esta fantasiosa maqueta de un monumen
jamás construido celebra la invención, e
1783, del globo aerostático, un triunfo sobre l
gravedad no fácilmente demostrado en el ar
terrestre de la escultura. Clodion evocó lo ir
substancial juxtaponiendo la alegoría a la real
dad: en la parte superior, Eolo, dios del vient
con sus mejillas hinchadas, guía el vuelo d
globo ascendente, en tanto que Fama anunc
a son de trompeta el gran adelanto; en la infe
rior, grupos de *putti* transportan haces de paj
seca, alimentando las cremosas nubes de hi
mo que se arremolinan en torno al globo su
pendido en el aire (técnica real, a base de ai
caliente, de los hermanos Montgolfier). Clodio
había alcanzado gran popularidad producien
minuciosas evocaciones de terracota de un
vida idílica y retozada. Es difícil imaginar u
monumento de piedra capaz de capturar el er
canto de una versión como ésta, que explo
los tonos y texturas contrastantes de la arcill
maleable; lo que hace de esta maqueta un
obra de arte cabalmente lograda es, en cam
bio, la maestría del escultor para dominar
medio de esbozo. *Fondo Rogers y donació
del contraalmirante Frederic R. Harris, 194
44.21ab*

4 ANTOINE-LOUIS BARYE,
ancés, 1796-1875
eseo luchando contra el centauro Blanor
ronce; a. 127 cm

unque es más conocido por su escultura de
nimales, Barye basó numerosas obras en te-
as clásicos. El tema de ésta es un episodio
e la batalla entre centauros y lapitas descrita
n el libro XII de las *Metamorfosis* de Ovidio.
ste bronce recuerda las antiguas representa-
ones escultóricas de lapitas y centauros,
ues el escultor debía de conocer las metopas

del Partenón, al menos en reproducción. Pero
el *Teseo*, modelado por primera vez en 1849,
también refleja el romanticismo inherente a la
visión de Barye. Al igual que muchos artistas
románticos coetáneos, Barye sentía fascina-
ción por la energía primordial del mundo ani-
mal, la violencia del combate y la lucha ele-
mental por la supervivencia, aquí encarnada
en el combate a muerte del centauro, mitad
animal mitad hombre, con el héroe griego Te-
seo. *Donación de Samuel P. Avery, 1885, 85.3*

6 JEAN-BAPTISTE CARPEAUX,
ancés, 1827-1875
golino y sus hijos
ármol; a. 195,6 cm

 tema de esta obra intensamente romántica
eriva del Canto XXXIII del *Infierno* de Dante,
ue describe cómo el traidor pisano, el conde
golino della Gherardesca, sus hijos y nietos
eron encarcelados en 1288 y murieron de
ambre. La visionaria estatua de Carpeaux, re-
izada en 1865-1867, refleja su apasiona-
a adoración de Miguel Ángel, en con-
eto del *Juicio Final* de la Capilla Six-
a de Roma, así como su meticu-
so interés por el realismo anató-
ico. *Compra, donaciones de*
 Fundación Josephine Bay
aul y C. Michael Paul,
c., y la Fundación Char-
s Ulrick y Josephine
ay, Inc., 1967,
7.250

27 EDGAR DEGAS, francés, 1834-1917
Pequeña bailarina de catorce años
Bronce y muselina; a. 99,1 cm

En el tenso cuerpo adolescente, Degas ha capturado el afectado pero aún ligeramente torpe porte de la aspirante a bailarina. La obra original fue modelada en cera alrededor de 1880-1881. Las zapatillas de ballet, un corpiño superpuesto de una fina capa de cera, un tutú de muselina y una peluca de cola de caballo atada con una cinta de seda refuerzan el realismo. El bronce del Museo fue fundido en 1922. El corpiño teñido y las zapatillas, a los que se añadió una falda de muselina y la cinta de seda del pelo, evocan hábilmente los materiales de la escultura original. (Véanse también Dibujos y Grabados, n. 22, Pintura Europea, nos. 141-143, y Colección Robert Lehman, n. 39.) *Colección H.O. Havemeyer, legado de la Sra. de H.O. Havemeyer, 1929, 29.100.370*

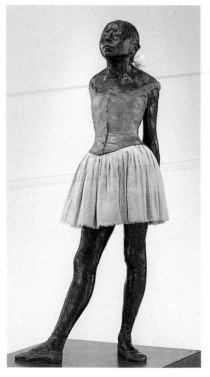

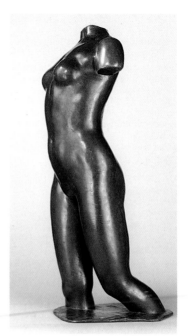

28 ARISTIDE MAILLOL, francés, 1861-194█
Torso de Île-de-France
Bronce; a. 107,5 cm

Maillol estaba interesado en representar █ estructura formal de la figura humana, pe█ nunca se aventuró en el mundo de la abstra█ ción. Aunque influidos por la escultura grieg█ del siglo V, los desnudos femeninos de Mail█ son fácilmente reconocibles como mujere█ francesas modernas. Entre 1910 y 1921 re█ lizó tres versiones de este torso. Se cree q█ éste debe de ser el segundo. *Fondo Edith Pe█ ry Chapman, 1951; adquirido al Museo de A█ Moderno, donación de A. Conger Goodyea█ 53.140.9*

29 AUGUSTE RODIN, francés, 1840-1917
Adán
Bronce; a. 193,7 cm

Adán representa al primer hombre que se adentra en la vida despacio y con dificultad. Al igual que Carpeaux (n. 26), Rodin buscó inspiración directa en los frescos de Miguel Ángel de la Capilla Sixtina. En este *Adán* combina elementos de *La Creación* de la Capilla Sixtina y del Cristo de la *Pietà* de Miguel Ángel en el Duomo de Florencia. *Adán* fue modelado por primera vez en 1880 y durante un tiempo Rodin intentó incorporar la figura a su diseño para *Las puertas del infierno*, el portal destinado al edificio de París que nunca fue construido. En 1910, el Museo encargó este bronce a Rodin. *Donación de Thomas F. Ryan, 1910, 11.173.1*

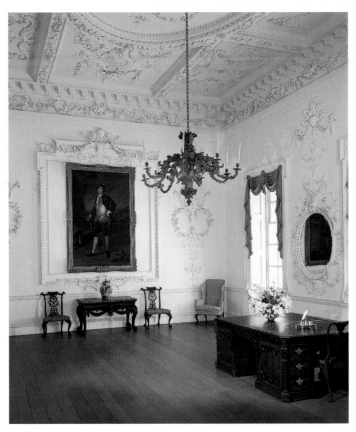

Habitación de Kirtlington Park
glesa, 1742-1748
*adera, yeso y mármol; a. 6,09 m,
10,97 m, an. 7,32 m*

rtlington Park, cerca de Oxford, fue construi-
entre 1742 y 1746 por William Smith y John
nderson para sir James Dashwood. Fue pla-
ado por Lancelot ("Eficacia") Brown. Esta
bitación, utilizada en su origen como come-
r, posee el friso de la chimenea original pin-

tado por John Wooton en 1748. La animada
decoración de yeso fue diseñada por Sander-
son y ejecutada por un estucador de Oxford.
Los paneles centrales en los cuatro lados del
techo describen las estaciones. La chimenea
ricamente tallada es de mármol, las puertas de
caoba, y los picaportes están equipados con
su bronce dorado original; el suelo de roble
también es el original. *Fondo Fletcher, 1931,
32.53.1*

WILLIAM VILE, británico, m. 1767
mario para monedas
aoba; 200,7 × 68,6 × 43,8 cm

illiam Vile y su compañero John Cobb crea-
n algunas de las más exquisitas piezas de
obiliario cortesano inglés del siglo XVIII. Este
mario, encargado en 1758 por el príncipe de
ales (más tarde Jorge III), fue acabado en
'61. Con toda probabilidad era un extremo de
a pieza de mobiliario tripartita. El otro extre-
o se encuentra en el Victoria and Albert Mu-
um, Londres. La sección media, si existe, no
ha identificado. Tiene 135 cajones poco pro-
ndos para monedas y medallas, con capaci-
d para más de seis mil piezas de la colec-
ón real. La puerta superior tiene tallada la
trella de la Orden de la Charretera, en la que
príncipe de Gales ingresó en 1750. *Fondo
etcher, 1964, 64.79*

32 Sala de tapices de Croome Court
Inglesa, 1760-1771
Madera, yeso y tapicería; a. 4,23 m,
l. 8,27 m, an. 6,9 m

Robert Adam diseñó la sala de tapices y otra arquitectura interior después de sustituir a Lancelot ("Eficacia") Brown como arquitecto del sexto conde de Coventry, cuya sede en el campo era Croome Court, cerca de Worcester. El techo de esta habitación diseñada en 1763, con sus molduras decorativas y sus guirnaldas de laurel es un ejemplo del estilo enérgico de Adam.

Las tapicerías de las paredes y de los asientos fueron tejidas en la Manufactura de los Gobelinos de París, en el taller de Jacques Neilson. Los medallones basados en dibujos de Fraçois Boucher representan escenas de mitos clásicos que simbolizan los elementos. Los márgenes fueron diseñados por Maurice Jacques. Las tapicerías, encargadas en 176, se instalaron en 1771. (Véase también n. 6. *Donación de la Fundación Samuel H. Kress, 1958, 58.75.1a*

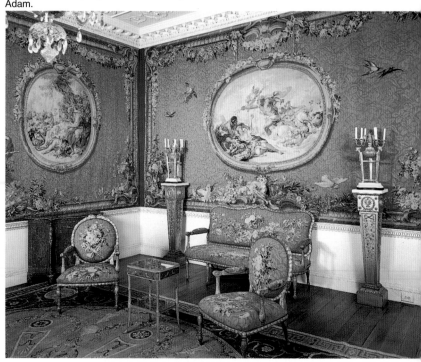

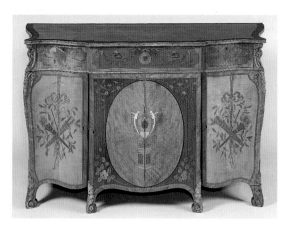

33 *Cómoda*
Inglesa, c. 1770-1780
Satín, tulipero y otras maderas de marquetería,
sobre roble con incrustaciones de marfil;
94 × 152 × 64,4 cm

Las cómodas, muebles de cajones ornamentales, se originaron en Francia a finales del siglo XVII. En esta pieza, cada una de las tres puertas se abre para mostrar cuatro cajones y el falso presenta tres cajones. Las urnas clásicas pintadas en los lados y las guirnaldas de flores frontales se parecen a los motivos de una cómoda atribuida a Thomas Chippendale, c. 1770, en Nostell Priory, Yorkshire. *Compra, legado de Morris Loeb, 1955, 55.114*

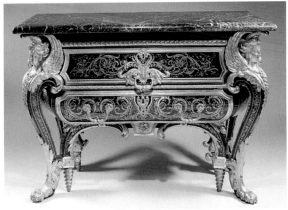

4 ANDRÉ-CHARLES BOULLE,
ancés, 1642-1732
ómoda
*ogal enchapado con ébano y marquetería
e latón grabado, taraceado en un fondo
e carey; molduras de bronce dorado; tabla
uperior de mármol vert antique; a. 87,6 cm*

n 1708, André-Charles Boulle, el ebanista
ás famoso del reinado de Luis XIV, hizo dos
ureaux, o cómodas, para el dormitorio del rey
n el Palais de Trianon (hoy conocido como
ran Trianón). Los *bureaux* del Trianón, nueva
vención en la historia del mueble, eran una

combinación de la mesa y la incipiente cómo-
da, con dos cajones incorporados bajo el table-
ro en una forma influida por el sarcófago roma-
no y los grabados de Jean Berain de diseños
para *bureaux*. Los cajones del modelo de Boul-
le requirieron cuatro patas adicionales acaba-
das en espiral como soporte. La cómoda se
convirtió en una de las piezas más copiadas
del mobiliario francés del siglo XVIII. Este
ejemplo parece ser una versión anterior (c.
1710-1732) hecha en el taller de Boulle. *Colec-
ción Jack y Belle Linsky, 1982, 1982.60.82*

5 Comedor de Lansdowne House
glés, 1765-1768
*ladera, yeso y piedra; a. 5,46 m, l. 14,31 m,
n. 7,47 m*

n esta habitación de Lansdowne House, la
esidencia de lord Shelburne (más tarde mar-
ués de Lansdowne) se observa el estilo refi-
ado de Robert Adam. Los alados arabescos
e grifos y *putti*, jarrones y trofeos de armas,

guirnaldas de hojas, ramos, rosetas, rollos vi-
trubianos y motivos en forma de abanico,
están modelados en yeso y constituyen una de
las glorias de esta sala. Las hornacinas conte-
nían esculturas antiguas de la colección de
lord Lansdowne, una de las cuales, *Tyche*, aún
se conserva. Las ocho hornacinas restantes al-
bergan copias en yeso de estatuas romanas.
El suelo de roble de la habitación es el original.
Fondo Rogers, 1931, 32.12

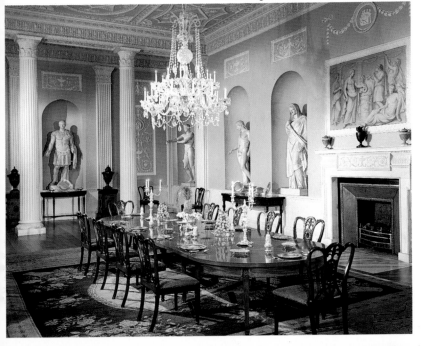

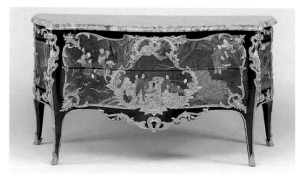

36 BERNARD VANRISAMBURGH II,
francés, act. c. 1730-1764
Cómoda
Lacado Coromandel y ébano sobre roble; tabla
superior de mármol; 86,4 × 160 × 64,1 cm

Vanrisamburgh fue uno de los grandes maestros del estilo Luis XV de mobiliario. En esta cómoda, que fue construida en torno a 1745, barnizó hábilmente el frontal curvo y los lados con paneles coloristas de una pantalla de lacado Coromandel inciso. Este tipo de lacado deriva de la costa de Coromandel, en el sureste de la India. A finales del siglo XVII y durante el XVIII, los barcos mercantes se detenían en los puertos de esa costa para cargar producto exportados de la China (como la pantalla util zada en esta cómoda). El panel central de l cómoda presenta grupos dispersos de figura orientales. Están dispuestos sin perspectiva como se hacía en esta época. Los paneles la terales representan animales fantásticos y, a igual que el frontal, poseen molduras rococó de bronce dorado de excepcional vitalidad e ir ventiva. *Colección Lesley y Emma Sheafer, l gado de Emma A. Sheafer, 1973, 197 356.189*

37 Armario
Francés, París, 1867
Roble enchapado de cedro, marfil y maderas
de marquetería; monturas de bronce plateado;
238 × 151 × 60 cm

Este admirable armario "merovingio" fue el resultado de un esfuerzo conjunto del diseñador industrial Jean Brandely, el ebanista Charles-Guillaume Diehl y el escultor Emmanuel Frémiet. La placa central describe la victoria de las tropas del rey Meroveo sobre las fuerzas del rey de los hunos, Atila, en el año 451. Fue Frémiet, conocido por sus vívidas representaciones de animales, quien creó el relieve plateado y las monturas. El prototipo, un armario para medallas hecho para la Exposición Universal de París de 1867, está en el Musée d'Orsay, París. *Compra, donación del Sr. y la Sra. Frank E. Richardson, 1989, 1989.197*

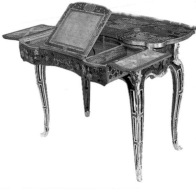

38 JEAN-FRANÇOIS OEBEN,
francés, c. 1721-1763
Mesa escritorio
Roble enchapado de caoba, palisandro
de Madagascar, tulipero y maderas
de marquetería; monturas de bronce dorado;
a. 69,8 cm

Esta mesa (c. 1761-1763), reconocida desd hace mucho como una de las obras maestra de Oeben, se hizo para su clienta más impo tante y asidua, Mme. de Pompadour. La ma quetería de la parte superior –uno de los pane les más hermosos de todo el mobiliario de Oe ben– fue concebida para reflejar el interés d la Pompadour por las artes y representa un tie sto de flores, además de trofeos emblemático de la arquitectura, la pintura, la música y la ja dinería. Esta mesa prueba el talento de Oebe también como mecánico, pues un complej mecanismo permite que la tapa se deslice ha cia atrás al tiempo que la gaveta más grand se mueve hacia el frente, con lo que se duplic la superficie. *Colección Jack y Belle Linsk 1982, 1982.60.61*

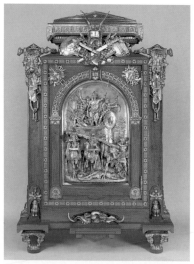

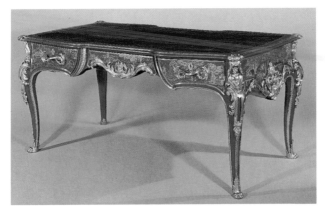

9 GILLES JOUBERT,
ancés, c. 1689 - m. 1775
Mesa escritorio
oble con laca japonesa, bronce dorado;
0,7 × 175,9 × 91,4 cm

sta pieza está documentada por el número
131, que tiene pintado debajo. Por este número se identificaba en el *Journal du Garde-Meuble*, el registro del mobiliario real, como el escritorio entregado por Joubert el 29 de diciembre de 1759, para el uso de Luis XV en el *cabinet intérieur*, su estudio favorito de Versalles. Seguramente se consultó a Luis XV sobre el diseño y la ejecución de esta espléndida mesa escritorio de lacado japonés, que puede entenderse por tanto como una expresión del gusto personal del rey. *Donación del Sr. y la Sra. Charles Wrightsman, 1973, 1973.315.1*

0 Grand salon del Hôtel de Tessé
ancés, 1768-1772
oble tallado, pintado y dorado; a. 4,88 m,
10,25 m, an. 9 m

 noble refinamiento del estilo Luis XVI está presentado en el *grand salon* del Hôtel de assé. La mansión se construyó en 1765-1768 ara Marie Charlotte de Béthune-Charost, conesa de Tessé. Los planos se atribuyen al arquitecto Pierre Noël Rousset. La decoración interior se completó probablemente en 1772, cuando se realizó el último pago al arquitecto y contratista Louis Letellier.

Cada una de las cuatro puertas dobles está coronada por un relieve en estuco con un par de niños sosteniendo un medallón de doncellas bailando. Los cuatro espejos arqueados contribuyen al efecto serenamente neoclásico de la sala. *Donación de la Sra. de Herbert N. Straus, 1942, 42.203.1*

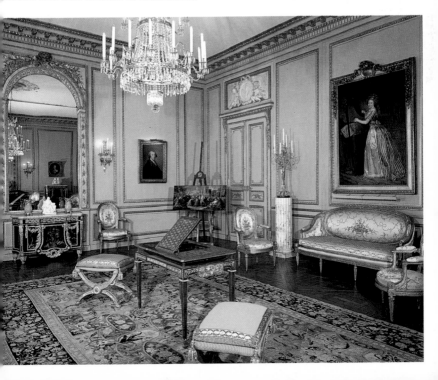

41 Fachada de la tienda del n. 3 del Quai Bourbon, París

Francesa, c. 1775
Roble tallado; 3,99 × 6,24 m

Este escaparate parisiense, de la orilla norte de la Île de Saint-Louis, se encontraba en un lugar favorecido para el comercio, cerca de la unión del Quai Bourbon y el Pont Marie, un puente de principios del siglo XVII sobre el Sena. Se superpuso a la albañilería de un edificio ya existente, del siglo XVII, del cual aún pueden percibirse los modestos perfiles. Los cronistas del París de finales del siglo XIX y principios del XX llamaron la atención sobre encanto y lo raro de esta pequeña fachada tienda aislada, que se creía el único ejemp que quedaba del siglo XVIII. Durante la prim ra guerra mundial, cuando fue desmantelad la superficie pintada original estaba dañada, modo que permitía ver el roble desnudo, y ebanistería había sufrido algunas pérdida Cuando el Museo restauró este escaparat mantuvo el tono natural de la madera. Los el mentos perdidos se suplieron según un dibu con medidas del aparador publicado en 187 *Donación de J.P. Morgan, Jr., 1920, 20.154*

42 MARTIN CARLIN, francés, act. 1766-178 Secreter vertical

Roble enchapado con tulipero y madera púrpura; placas de porcelana; superficie de mármol blanco; 119,4 × 80,6 × 37,5 cm

Este secreter vertical, con un frontal abatibl está decorado con diez placas de porcelana Sèvres. Las superficies de madera barnizad y trabajadas en marquetería se han desgast do en el curso de los años, pero las placas porcelana han conservado su brillante colori original. Estas placas de márgenes de co verde manzana y guardas blancas están pint das con temas florales naturalistas, que i cluyen cestas llenas de capullos suspendid de cintas azules y violetas. Las placas llevan fecha de 1773 y los nombres de los tres pint res de las flores. El modelado y el dorado las molduras de bronce son de una calida excepcional, y contribuyen al efecto de rique: ornamental. *Donación de la Fundación Samu H. Kress, 1958, 58.75.44*

Recibidor del Hôtel de Cabris
francés, 1775-1778
roble tallado, pintado y dorado;
3,57 m, l. 7,77 m, an. 4,24 m

El Hôtel de Cabris, en Grasse, del que procede
esta habitación, es ahora el Musée Fragonard.
Se construyó entre 1771 y 1774 para Jean
Paul de Clapiers, marqués de Cabris, según
diseños de un arquitecto milanés poco conoci-
do, Giovanni Orello.

Los paneles, que datan de 1775-1778, fue-
ron tallados, pintados y dorados en París y se
instalaron en una pequeña sala-recibidor en el
piso principal. Los cuatro pares de puertas do-
bles son notables por la talla de motivos que
incluyen incensarios humeantes, coronas de
laurel entrelazadas y antorchas. Esta decora-
ción ejemplifica la sobriedad del estilo neoclá-
sico. La repisa de mármol blanco de la chime-
nea, coetánea de la habitación, procede del
Hôtel de Greffulhe de París. *Compra, donación
del Sr. y la Sra. Charles Wrightsman, 1972,
1972.276.1,2*

GEORGES JACOB, francés, 1739-1814
Sillón
nogal dorado y satén bordado;
102,2 × 74,9 × 77,8 cm

El Museo posee un conjunto de dos sillones y
dos sillas laterales que datan aproximadamen-
te de 1780 y son obra de Jacob. En la foto-
grafía aparece uno de los sillones. Los marcos
labrados y dorados demuestran la extraordina-
ria delicadeza de la técnica de entalladura. Las
piezas están tapizadas en seda satinada blan-
ca bordada con sedas de colores. El dibujo es
del estilo de Philippe de la Salle, el más famo-
so diseñador de tejidos de seda de la época.
*Donación de la Fundación Samuel H. Kress,
1958, 58.75.26*

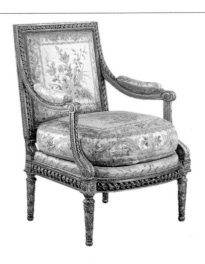

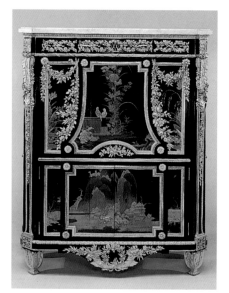

45 JEAN-HENRI RIESENER,
francés, 1734-1806
Secreter vertical
*Laca japonesa negra y dorada y enchapado
de ébano sobre roble; tabla superior de
mármol blanco; molduras de bronce dorado;
144,8 × 109,2 × 40,5 cm*

Este secreter y la cómoda emparejada, también en el Museo, se encontraban en las habitaciones privadas de María Antonieta en el Château de Saint-Cloud. El suntuoso refinamiento de este secreter, hecho en 1783-1787, es una respuesta directa del constructor Riesener al gusto de su cliente real. En el frontal se derraman flores de bronce dorado exquisitamente modeladas, mientras que frutos, trigo, flores y símbolos de gloria principesca fluyen de las molduras de cornucopias que se encuentran a lo largo del extremo superior. Los paneles negros y dorados de lacado japonés reflejan las preferencias de la reina por este material. *Legado de William K. Vanderbilt, 1920, 20.155.11*

46 Armario para monedas
Francés, c. 1805
*Caoba con incrustaciones y molduras de plat
90,2 × 50,2 × 37,5 cm*

Este armario es parte de un conjunto de mu
bles decorados con figuras egipcias, que i
cluye una cama y un par de sillones encarg
dos por Dominique Vivant-Denon (1747-182!
El ebanista parisiense Jacob-Desmalter reali.
el armario según un diseño de Charles Perc
(1764-1838), probablemente por sugerenc
de Denon, e incorporó molduras de Mart:
Guillaume Biennais (1764-1843), cuyo tal'
produjo la mayoría de la mejor plata y bron
dorado del Imperio. La parte superior del arm
rio deriva del pilón de Apolonópolis (Ghoos) e
el Alto Egipto, que Denon vio mientras aco
pañaba la campaña egipcia de Napoleón ent
1798-1799 y que se ilustra en su *Voyage da
la Basse et la Haute Égypte* (París, 1802). L
gado de Collis P. Huntington, 1925, 26.168.7

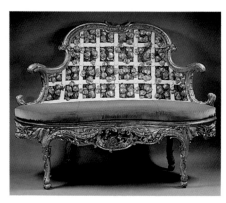

47 Sofá de rincón
Alemán, 1766
*Pino tallado, pintado y dorado;
109,2 × 138,4 × 63,7 cm*

El estilo rococó en Alemania se basaba en pr
totipos franceses enriquecidos por las tradici
nes barrocas autóctonas. La fantasía parec
dominar esta pieza extraordinaria, hecha e
Wurzburgo en 1766. Es parte de un conjun
de cuatro sillas laterales, dos sillones y dos s
fás realizados por el ebanista Johann Köhl
para el castillo Seehof, cerca de Bamberg. C
lección Lesley y Emma Sheafer, legado c
Emma A. Sheafer, 1973, 1974.356.121

DAVID ROENTGEN, alemán, 1743-1807

moda

ble y pino enchapados de tulipero,
omoro, boj, peral, madera púrpura y otras
deras; cajones forrados de caoba; molduras
bronce dorado; tabla superior de mármol
catel rojo; a. 89,5 cm

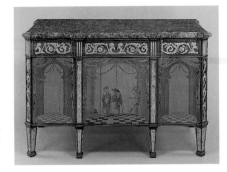

ta cómoda, sellada dos veces en la parte
sera con la marca del Palacio de Versalles,
á registrada en un inventario de 1792 como
teneciente a las habitaciones privadas de
s XVI. Roentgen, que llegó a ser el ebanista
mayor éxito del siglo XVIII, también realizó
chos muebles para Catalina la Grande y tu-
talleres en Viena y Nápoles, así como en
rís y Neuwied, domicilio de su primera tien-
Su marquetería pictórica exquisita y algu-
s intrincados dispositivos mecánicos, tales
no cerraduras elaboradas y botones ocultos
a abrir puertas y cajones, atraían a los co-
cionistas que podían permitirse sus altos
cios. Aún así, la Revolución acabó de he-
o con la carrera floreciente de Roentgen
ando su tienda de Neuwied fue destruida.

Las tres escenas de marquetería del frente
de este refinado ejemplo de la obra de Roent-
gen representan tablados teatrales: los latera-
les están vacíos; el del centro está ocupado
por tres personajes de la *commedia dell'arte*:
Pantalón, su hija Isabel y Arlequín. *Colección
Jack y Belle Linsky, 1982, 1982.60.81*

Patio de Vélez Blanco

pañol, 1506-1515

rmol; a. 19,5 m, l. 13,41 m, an. 10,59 m

ricamente esculpido patio renacentista del
stillo de Vélez Blanco, cerca de Almería, es
a joya de la arquitectura española e italiana
principios del siglo XVI. La estructura funda-
ntal refleja el poderoso gusto conservador
pañol de su arquitecto en los dibujos asi-
tricos, el uso de gárgolas góticas y los arcos
os y segmentales. Sin embargo, los detalles
corativos de los ornamentos esculpidos se
componen de motivos del Renacimiento italia-
no y los realizaron escultores del norte de Ita-
lia. Una suntuosa colección de flora y fauna
aparece en los tímpanos y los intradós de los
arcos, los pies de la balaustrada, y en especial
alrededor de las puertas y las ventanas. Con
toda su complejidad, los motivos conservan la
controlada claridad de forma y organización, el
vivo naturalismo y la audaz cualidad tridimen-
sional característica del estilo del primer Rena-
cimiento italiano. *Legado de George Blumen-
thal, 1941, 41.190.482*

50 Estudio del palacio del duque Federi[co] de Montefeltro en Gubbio

Italiano, c. 1476-1480
*Taraceado de nogal, haya, palisandro, roble y maderas frutales sobre una base de noga[l]
a. 4,85 m, l. 5,18 m, an. 3,84 m*

Se trata de un detalle del cuartito (*studio[lo]*) pensado para la meditación y el estudio. S[us] paredes de madera están trabajadas en u[na] técnica llamada taracea. Las puertas de ce[lo]sía de los armarios, que aparecen abierta[s y] parcialmente cerradas, demuestran el gran [in]terés de la época en la perspectiva lineal. L[os] armarios contienen objetos que reflejan los v[a]riopintos intereses artísticos y científicos [del] duque Federigo. Los libros recuerdan su [ex]tensa biblioteca. Las *imprese* (emblemas) [de] Montefeltro están también representados. E[sta] habitación pudo haberla diseñado Frances[co] di Giorgio (1439-1502) y otros. La constru[ye]ron Baccio Pontelli (c. 1450-1492) y sus a[yu]dantes. Una habitación similar, aún *in situ*, [fue] construida para el palacio del duque en Urbi[no].
Fondo Rogers, 1939, 39.153

51 FRAY DAMIANO DA BERGAMO,

boloñés, c. 1480 - m. 1549
La Última Cena
*Nogal, incrustaciones de varias maderas;
154,3 × 103,7 cm*

Este retablo (1547-1548) está firmado por Fra Damiano da Bergamo, cuyo taller se encontraba en el convento de San Domenico de Bolonia. Fue diseñado por Jacopo Barozzi da Vignola (1507-1573). Las macizas proporciones de los elementos arquitectónicos y los efectos de profundidad, masa y "sorpresa" son similares a los de la fachada de un *palazzo* de Bolonia que Vignola diseñó en 1545 para el humanista Achille Bocchi. Este retablo lo encargó Claude d'Urfé, el embajador francés ante el Concilio de Trento. Se instaló en la capilla de La Bastie d'Urfé, su castillo cercano a Lyon.
Donación de los hijos de la Sra. de Harry Payne Whitney, 1942, 42.57.4.108

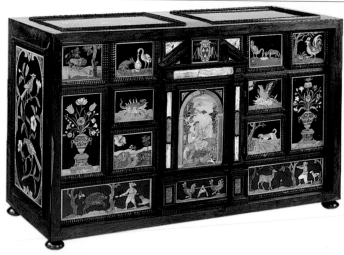

Dormitorio del Palazzo Sagredo

:neciano, c. 1718

adera, estuco, mármol, cristal; a. 3,96 m

or su diseño y elaboración, este dormitorio es
o de los mejores que existen de la época. La
:coración es en parte estucada, en parte de
adera tallada. En la antecámara, pilastras co-
tias estriadas soportan una entabladura en
que vuelan los *amorini*, portando guirnaldas
: flores. Otros *amorini* sujetan el marco dora-
de un cuadro de G. Diziani, que representa
Alba triunfando sobre la Noche. Sobre la en-
ada de la alcoba se encuentran siete *amorini*
tozones. Alrededor de la habitación se ex-
nde un revestimiento de madera con una ba-
de mármol rojo y blanco. Las partes de las
redes que no están ornamentadas están re-
biertas de un brocatel del siglo XVII. La ca-
a de la alcoba posee su soporte original de
arquetería. C. Mazetti y A. Statio probable-
:ente realizaran los estucos. Los *amorini*
tán hermosamente modelados y los arabe-
os de las puertas exquisitamente ejecuta-
s. Todo se combina para formar un animado
alegre conjunto. *Fondo Rogers, 1906, 06.*
35.1a-d

54 Librería
Romana, c. 1715
Nogal y chopo; 398,8 × 238,8 × 61 cm
El pedestal y la parte superior de esta librería,
una de las dos que posee el Museo, presenta
la influencia de un escultor desconocido que
ejecutó maravillosas y exuberantes tallas ba-
rrocas. La pareja se encontraba antaño en un
ala anexa del Palazzo Rospigliosi de Roma,
donde se registró en un inventario de 1722, po-
co después de que se construyera el ala. Se
cree que Nicola Michetti (m. 1759), el arqui-
tecto responsable del nuevo edificio, diseñó las
librerías. *Donación de madame Lilliana Teruz-*
zi, 1969, 69.292.1

Armario
rentino, c. 1615-1623
rias maderas duras exóticas, enchapado
bre roble, con molduras de ébano; placas
mármol, pizarra y piedras duras; taracea
mármoles coloreados, cristal de roca
arias piedras duras; 59 × 96,8 × 35,7 cm
inales del siglo XVI y principios del XVII, el
tro principal del mosaico florentino (*pietre*
'e) fue el taller de corte de los grandes
ques de Toscana. La especialidad del taller
n las tablas de mesa y las placas para la
ntura de armarios hechas de mármol y pie-
s semipreciosas talladas, pulidas y incrus-
as según varios diseños. Con todo, los pro-
tos más admirados eran los paisajes y

escenas con figuras como las de este armario,
en las cuales los artistas de la corte aprove-
chaban los colores y texturas de la piedra para
crear efectos naturalistas. El más grande de
los paneles del frente de este armario repre-
senta a Orfeo; seis de los otros fueron toma-
dos de xilografías de la edición de las *Fábulas*
de Esopo (Nápoles, 1485) de Francesco Tup-
po. Como hace suponer el escudo de armas
del frontón de la puerta central del armario, es
probable que éste haya sido hecho para Maf-
feo Barberini (1568-1644), más tarde papa Ur-
bano VIII, en los últimos años anteriores a su
designación en 1623. *Fondo Wrightsman,*
1988, 1988.19

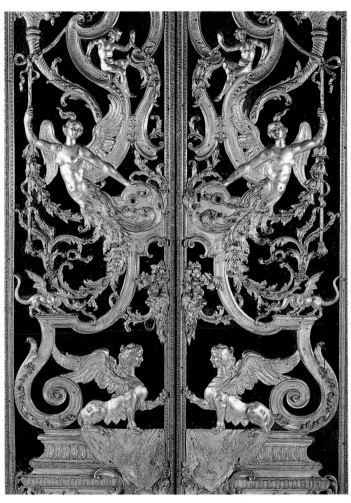

55 LORENZO DE FERRARI,
genovés, 1680-1744
Par de puertas de dos batientes
Génova, c. 1743-1744
*Madera de tilo dorada, espejo de cristal, pino,
enveses revestidos con paneles de nogal;
cada hoja 277 × 63,5 × 6,3 cm*

El par forma parte de un conjunto de cuatro
puertas dobles destinadas a la Galería Dorada
del Palazzo Carrega-Cataldi, hoy Cámara de
Comercio de Génova, que suministró un artista
genovés relativamente desconocido, Lorenzo
de Ferrari, que diseñó el cielorraso, las pintu-
ras murales, los estucos, la ebanistería y el
mobiliario de aquel salón suntuoso. La compo-
sición presenta una mezcla desacostumbrada
de estilos: la solidez barroca de la parte inferior
se eleva hasta la sinuosa extravagancia ro-
cocó de la superior. *Fondo Rogers, 1991,
1991.307ab*

56 La cámara nupcial de Herse
Flamenca, Bruselas, c. 1550
Lana, seda e hilos de metal; 436,9 × 520,7 c

Este tapiz pertenecía a un conjunto de oc
que narra la historia del amor entre el d
Mercurio y Herse, hija de Cecrops, rey de A
nas. En éste, Mercurio entra en el dormito
de Herse con tanta impaciencia que se le ca
las sandalias aladas de los pies. Son aten
dos por varios cupidos. La espléndida habi
ción está maravillosamente amueblada. M
curio ha dejado su vara dorada, el caduce
sobre una mesa intrincadamente tallada. L
figuras de los extremos representan las Vir
des y no guardan relación con la escena prir
pal; en su origen fueron diseñadas para e
marcar tapices basados en los cartones de
Hechos de los Apóstoles de Rafael. Hilos
plata y de plata dorada se emplean lujosame
te por todo el tapiz. En los bordes inferiores,
hilo dorado, se leen las letras BB de Braban
Bruselas y la marca de tejedor de Willem
Pannemaker (fl.1541-1578). En el Museo
encuentra otro panel del conjunto y otros c
se hallan en el Prado. *Legado de George E
menthal, 1941, 41.190.135*

Nacimiento de la Virgen

rentino, tercer cuarto del s. XV
da e hilos metálicos sobre tela;
4 × 49,5 cm

la Edad Media y el Renacimiento, los bor-
dos eclesiásticos eran extraordinariamente
borados y suntuosos. Los frontales del altar
os vestidos se embellecían no sólo con di-
os decorativos o motivos heráldicos y sim-
icos, sino también con composiciones figu-
vas. Entre estas últimas los temas más po-
ares eran aquéllos que se prestaban a una
cuencia de acontecimientos, como las vidas
Cristo, san Juan Bautista y la Virgen María.
e panel pudo formar parte de un frontal de
altar que incluía otras escenas de la vida de la
Virgen. El talento del dibujante y la habilidad
del bordador se equiparan en esta representa-
ción de la vida de la Virgen. El verosímil espa-
cio interior está realzado por los dibujos de la
colgadura de la cama, del techo y del suelo.
Las técnicas de bordado incluyen *or nué* fina-
mente ejecutado, en el que se echan los hilos
metálicos y luego se trabajan encima en seda
y medio punto, especialmente visible en los ve-
stidos y cabellos de las figuras. Aunque se de-
sconoce la identidad del diseñador, se ha su-
gerido el nombre de Benozzo Gozzoli (1420-
1497). *Donación de Irwin Untermyer, 1964,
64.101.1381*

58 Alfombra Savonnerie

Francesa, 1680

Pelo de lana anudado y cortado; 9,09 × 3,15 m

Esta alfombra pertenece a una serie de noventa y dos realizadas para la *grande galerie* del Louvre según los diseños de Charles Lebrun (1619-1690), *premier peintre* de Luis XIV. En 1663 fue nombrado supervisor de la Savonnerie, unos talleres de tejido de alfombras, cerca de París. Empezó los dibujos para el Louvre en 1665 y las primeras alfombras se llevaron a telares en 1668. Estas alfombras, que se e cuentran entre las más extraordinarias hech jamás en Europa, poseen catorce nud Ghiordes (o turcos) por cm². La alfombra q aquí aparece, una de las más exquisitas de l más de cincuenta que se han conservado de serie, fue vendida en 1680. *Donación del S la Sra. Charles Wrightsman, 1976, 19 155.14*

59 El ahogamiento de Britomarte

Francés, probablemente París, 1547-1559

Lana y seda; 465 × 290 cm

Este panel, uno de los ocho tapices que re tan la historia de la diosa Diana, ilustra el m poco conocido de la ninfa Britomarte. Arriba la izquierda, el rey Minos de Creta persig despiadadamente a Britomarte, que prefie arrojarse al mar. La virgen cazadora Diana, presentada con su perro y sus sirvientes, venta la red y la da a los pescadores, para c puedan recobrar el cuerpo de la ninfa y lleva a un lugar sacro. Los tapices, diseñados p bablemente por Jean Cousin el Viejo (c. 149 1560/1561), se tejieron para Diana de Poiti (1499-1566), amante de Enrique II (r. 154 1559), quizá para su Castillo de Anet. Entre referencias directas a Diana de Poitiers es las deltas griegas y los monogramas HD q decoran el borde del vestido de la diosa. L escudos y las armas de las esquinas super res, así como las GS enlazadas de los ribe laterales, hacen referencia a la familia Gri de Génova, propietaria sucesiva de los ta ces. *Donación de los hijos de la Sra. Ha Payne Whitney, 1942, 42.57.1*

60 Encuadernación con representaciones del rey David

Inglesa, s. XVII

Seda, plata e hilos de metal plateado sobre tela; medallones bordados en hilo de seda y de metal sobre seda satinada; 17,8 × 11,4 cm

Los medallones de ambas cubiertas de este libro muestran al rey David: en la cubierta delantera aparece tocando el arpa, mientras que en la contracubierta aparece con el instrumento a su lado. Estas representaciones pueden basarse en un libro de ilustraciones. El medallón está rodeado por un marco decorado; los espacios restantes de cada cubierta están lle- nos de pájaros, frutas y flores. Cinco largas res bordadas decoran el lomo. Aunque el bujo de los medallones es corriente, el bor do es de una calidad magnífica y la cubierta encuentra en excelentes condiciones. La e cuadernación comprende tres libros: el *Nue Testamento* (Londres, 1633), *The Booke Common Prayer* (Londres, 1633), y *El libro los salmos* (Londres, 1633). Inscripciones p teriores atribuyeron la propiedad del libro William Laud, arzobispo de Canterbury (eje tado en 1643). *Donación de Irwin Untermy 1964, 64.101.1294*

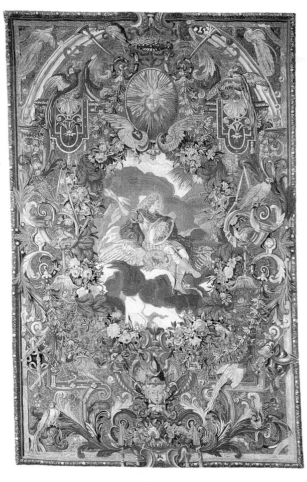

61 El aire
Francés, París, c. 1683
Seda, lana e hilo de metal sobre tela;
427×274 cm

Esta gran colgadura bordada, probablemente
hecha en el convento de San José de la Provi-
dencia para el marqués de Montespán (1641-
1707), es una de ocho que describen los ele-
mentos y las estaciones, cuatro de las cuales
están en la colección del Museo. Luis XIV, su
amante, la marquesa de Montespán, y seis de
sus hijos recitan sendos personajes principa-
les. En este caso, Luis XIV aparece en el del
dios Júpiter, sentado encima de un águila con
un rayo en una mano y un escudo decorado
con una cabeza de Medusa en la otra. Está de-
bidamente rodeado de pájaros y mariposas,
amén de instrumentos musicales que requie-
ren del pasaje del aire para producir sonido.
Los elaborados dibujos deben de haber salido
del taller de Charles Le Brun y fueron confec-
cionados por jóvenes bordadoras con sedas y
lanas coloreadas en punto de bastidor sobre
tela, con un fondo sumamente intrincado de hi-
los de plata y plateados, bordados en punto
estera con motivos espigados y espiralados.
Fondo Rogers, 1946, 46.43.4

62 La colación

Francés, Beauvais, 1762
Lana y seda; 330,2 × 259,1 cm

Este tapiz pertenece a la primera serie (oc|
piezas) diseñada por François Boucher (17C
1770) para la manufactura de Beauvais.
nombre coetáneo de la serie era *Fêtes ital.
nnes* y en los primeros cuatro diseños apar
cen campesinos, estatuas y ruinas como |
que Boucher había visto en Italia. Los siguie
tes cuatro diseños, incluyendo esta merien|
campestre, se produjeron por primera vez |
los años cuarenta del siglo XVIII; sin embarg
los actores se convirtieron en damas y caball
ros disfrutando de la campiña francesa.
conjunto al que pertenece este tapiz se e
cuentra en el Museo. Se compone de otr|
seis diseños originales con otras dos piez
pequeñas añadidas poco después de que Bc
cher dejase de trabajar para Beauvais. Se c
noce el comprador original y toda la historia c
conjunto; según parece, es el único que se |
conservado completo. (Véanse también n. 3
y Pintura Europea, n. 117.) *Donación de A.
Payne Robertson, 1964, 64.145.3*

63 Verdor

Inglés, abadía de Merton, 1905
Lana y seda; 187 × 470 cm

Reflejando la influencia de tapices de veget|
ción anteriores, *Verdor* presenta una tupi(
pantalla de árboles, follaje, flores y animale
Las filacterias, parecidas a las que se encue
tran en los tapices góticos y de principios c
Renacimiento, llevan inscrito un texto de V
lliam Morris (1834-1896). Cada filacteria iden
fica el árbol que tiene debajo y explica poétic
mente el uso de su madera en el arte y la |
dustria: el peral para los tacos de grabado,
castaño para las vigas de techo y el roble pa
los navíos. De los tapices de *Verdor* diseñad(
en 1892 por John Henry Dearle (1860-1932
sólo dos se tejieron: el primero, en ese añ
para Clouds, la casa del *Honorable* Per(
Wyndham; el segundo, éste, trece años de
pués. *Compra, donación de Edward C. Moo
Jr., 1923, 23.200*

65 JEAN FRÉMIN,
francés, maestro 1738 - m. 1786
Caja de rapé
Oro; 8,6 × 7 × 4 cm

En el siglo XVIII el rapé constituía la parte más importante del comercio de tabaco. En Francia se puso de moda esnifar rapé entre la nobleza y la aristocracia debido al encanto y la elegancia de las cajas de rapé de oro. Alrededor de 1740 la fabricación de estas *tabatières* se convirtió en una profesión especializada. Este ejemplar lo hizo en 1756-1757 Jean Frémin en París, y su forma anchurosa y la decoración ininterrumpida de flores esmaltadas son características de mediados del siglo XVIII. La superficie está trabajada en un dibujo de extravagantes trenzas retorcidas y el esmalte se aplicó *en plein*, directamente sobre el metal. *Donación del Sr. y la Sra. Charles Wrightsman, 1976, 1976.155.14*

Colgante: la Prudencia
probablemente francés, París, mediados s. XVI
oro, *calcedonia, esmalte, esmeraldas, rubíes, diamante y una perla suspendida;*
9 × 5 cm

espejo y la serpiente identifican el tema de ta alhaja como la Prudencia, una de las siete tudes. Su imagen está fijada sobre un fondo oro esmaltado. La técnica, bastante rara, es a variedad de *commesso*. En medida y esti-, esta Prudencia es característica de un gru- de joyas que se remontan a la corte del rey ncés Enrique II (r. 1547-1559). *Donación de Pierpont Morgan, 1917, 17.190.907*

66 JAMES COX, inglés,
act. c. 1749-1783, m. 1791
Autómata en forma de carro empujado por un criado chino, con un reloj
Oro, brillantes e imitación de piedras preciosas; a. 25,4 cm

En 1766, la Compañía de las Indias Orientales encargó a James Cox un par de autómatas, del cual éste es el superviviente, para regalárselos al emperador Ch'ien-lung. No se conoce casi nada de Cox anterior a esa fecha, pero está claro que debió ser famoso en su género, con el que se suele asociar su nombre. Desde 1766 hasta 1772, Cox sobresalió en la exuberante pero efímera industria de la manufactura de relojes y autómatas para el mercado chino, que continuó abasteciendo al menos hasta 1783. Este autómata se pone en movimiento por unas palancas que activan el carrusel que sostiene la mujer en su mano izquierda y las alas del pájaro posado sobre el reloj. Una campana oculta tras el parasol más bajo da las horas y todo el mecanismo es impulsado por un muelle y un husillo de reloj alojado sobre las dos ruedas centrales. *Colección Jack y Belle Linsky, 1982, 1982.60.137*

67 Cruz procesional

Florentina, probablemente c. 1460-1480
Plata dorada, plata nielada y cobre con rastros de dorado; 55,2 × 32,4 cm

Una inscripción en la base dice que esta cruz se hizo en el convento de Santa Chiara de Florencia. Es un ejemplo extraordinario de orfebrería florentina renacentista que incorpora dentro de un marco de plata dorada una serie de veinte placas de plata con escenas nieladas que representan la pasión de Cristo y a varios santos. *Donación de J. Pierpont Morgan, 1917, 17.190.499*

68 Globo celeste con reloj

Austríaco, Viena, 1579
Armazón: plata parcialmente dorada y latón; mecanismo: latón y acero; 27,3 × 20,3 × 19 c

Descrito en el inventario de principios del si XVII del Kunstkammer de Praga del empe dor del Sacro Imperio Rodolfo II (1552-161 este globo contiene un mecanismo realiza por Gerhard Emmoser, relojero imperial des 1566 hasta su muerte en 1584, que firmó y chó el anillo meridiano del globo. El mecan mo, que ha sido reparado con frecuencia a largo de los años, hacía rotar la esfera celes y movía una pequeña imagen del sol a lo lar de la elíptica. Se indicaba la hora en un d montado en la parte superior del eje del glob y el día del año sobre un calendario que gira en el anillo horizontal del instrumento. El glo de plata, que está exquisitamente grabado c constelaciones, y el Pegaso del soporte, s obra de un orfebre anónimo, probablemer empleado en los talleres imperiales de Viena de Praga. *Donación de J. Pierpont Morg 1917, 17.190.636*

69 FRANÇOIS THOMAS GERMAIN,
francés, 1726-1791
Cafetera
Plata; a. 29,5 cm

Esta cafetera, hecha en París y fechada en 1757, formaba parte del servicio de la corte portuguesa. De exquisito diseño, con estrías espirales que dotan a la superficie de variedad y movimiento, la cafetera sigue un estilo común en el siglo XVIII, pero con una rara distinción. Las hojas y bayas de la planta del café decoran el remate, el pico y el asa. *Compra, legado Joseph Pulitzer, 1933, 33.165.1*

71 Reloj
Francés, París, 1881
*Plata, oro, piedras semipreciosas, esmalte,
amatistas y diamantes; a. 45 cm*

Esta pieza, reloj y joya compleja a la vez, la diseñó Lucien Falize (1838-1897), para un mecenas inglés, Alfred Morrison, y la realizó la firma Bapst y Falize. Su forma de torre del gótico tardío está enriquecida por estatuillas de oro de Léon Chedeville (m. 1883) y placas esmaltadas, el todo en un lenguaje figurativo alegórico. Por la exuberancia de sus colores y su decoración sumamente programática, este reloj es un ejemplo excelente del historicismo del siglo XIX. *Compra, donación de la Sra. Charles Wrightsman, 1991, 1991.113a-f*

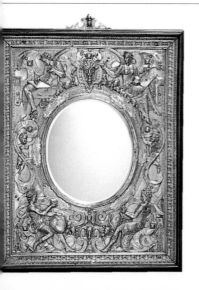

JEAN-BAPTISTE-CLAUDE ODIOT,
ancés, 1763-1850
nagreras
ata dorada y cristal; a. 38,2 cm

stas vinagreras, unas del par que se encuen-
a en el Museo, son parisienses y datan apro-
madamente de 1817. Son un ejemplo de la
esviación de Odiot del corriente estilo decora-
o liso a otro que era audazmente escultórico.
quí la figura central es el foco de diseño, tan
agistral por sí mismo como por el elemento
amático de la composición total. *Donación
e Audrey Love en memoria de C. Ruxton
ove, Jr., 1978, 1978.524.1*

72 WENZEL JAMNITZER,
alemán, 1508-1585
**Relieve con figuras alegóricas,
montado como marco de un espejo**
Plata dorada; 29,5 × 23,2 cm

Wenzel Jamnitzer fue probablemente el más grande orfebre manierista alemán, así como grabador, medallista y constructor de placas e instrumentos matemáticos. Nacido en Viena, se convirtió en maestro orfebre en 1534 en Nuremberg, en cuyo taller trabajaban su hermano Albrecht, su sobrino Barthel y sus hijos Wenzel II, Abraham y Hans II. El diseño de este relieve, con las figuras de la Aritmética, la Geometría, la Perspectiva y la Arquitectura, es una adaptación de la primera página de *Perspectiva Corporum Regularium*, el segundo libro de Jamnitzer sobre perspectiva, publicado en Nuremberg en 1568. El empleo del relieve para el marco de un espejo parece ser de fecha relativamente reciente. *Donación de J. Pierpont Morgan, 1917, 17.190.620*

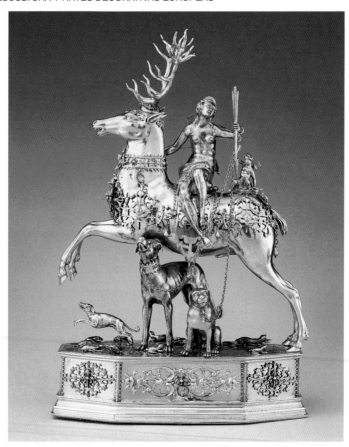

73 JOACHIM FRIES, alemán, c. 1579-1620
Autómata: Diana sobre un ciervo
Plata parcialmente dorada que recubre un
mecanismo de hierro y madera; 37,5 × 24,1 cm
Este autómata se usaba durante las fiestas
lujosas, y otros veinte ejemplares que se con-
servan de esta composición atestiguan su po-
pularidad. Cuando se le quita la cabeza al cier-
vo, el cuerpo sirve de recipiente. Un mecani
mo en la base hace que el autómata gire alr
dedor de una mesa trazando un dibujo pent
gonal y luego se detenga; la persona ante
que se detiene debe vaciar su contenido. El a
co de Diana, el carcaj y la flecha son posteri
res. *Donación de J. Pierpont Morgan, 191*
17.190.746

74 LÉONARD LIMOSIN, francés,
c. 1505-1575/1577
Henri d'Albret, rey de Navarra
Limoges, fechado 1556
Esmalte pintado sobre cobre y parcialmente
dorado; 19 × 14 cm
Léonard Limosin fue el más grande de los pin-
tores de esmaltes que trabajaron en el estilo
desarrollado por un grupo de manieristas italia-
nos y artistas franceses activos en la corte real
francesa desde aproximadamente 1530 a
1570, conocido colectivamente como la escue-
la de Fontainebleau. Son numerosos los retra-
tos esmaltados de Limosin, considerado, al
mismo nivel que Jean Clouet (1486-1540) y
Corneille de Lyon (a. 1500-1574), como los
mejores retratistas del Renacimiento francés.
Esta placa, una de las al menos seis basadas
en un dibujo atribuido a Limosin que se conser-
va en la Bibliothèque Nationale de París, retra-
ta a quien fue cuñado del rey francés Fran-
cisco I (1497-1547). *Colección Jules Bache,*
1949, 49.7.108

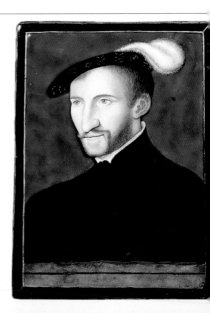

5 SIMON PANTIN, británico, m. 1731
etera, lámpara y mesa
ata; 103,5 cm

n 1724, Simon Pantin, un famoso platero lon-
ense de origen hugonote, realizó este extra-
dinario conjunto. Probablemente fuera un
edido especial para la boda de George
owes con la heredera Eleanor Verney. Se dis-
gue por su soberbia unidad de diseño y su
agistral ejecución, sobre todo en las armas
cisas de sus propietarios. El trípode adopta
forma del mobiliario de caoba de la época.
a tetera de facetas lisas es un ejemplo tardío
el estilo reina Ana, el punto culminante de los
stilos de platería ingleses. *Donación de Irwin
ntermyer, 1968, 68.141.81*

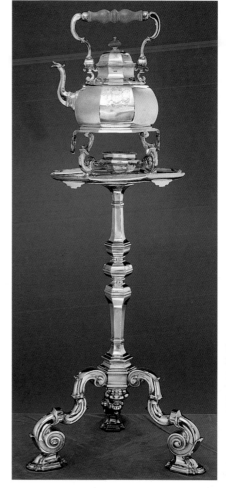

5 Plato
liano, Faenza o Pésaro, c. 1490-1500
ayólica; a. 10,5 cm, diám. 47,9 cm

ste plato está decorado con las armas de Ma-
s Corvino (1440-1490), rey de Hungría des-

de 1458-1490, y Beatriz de Aragón, con quien
se desposó en 1476. Es una de las pocas pie-
zas que se conservan de un servicio de
mayólica italiana regalado a la reina Beatriz
por su hermana Leonor. Pintado en Faenza o
Pésaro, este gran plato resume lo mejor que
se podía hacer técnica y artísticamente en ese
momento en el medio de la mayólica. La paleta
aún está limitada a azules, marrones, verdes y
morados, los cuales se yuxtaponen armónica-
mente y se combinan en los cuatro círculos or-
namentales en torno a la escena central: una
dama peinando la crin de un dócil unicornio. El
plato demuestra la receptividad de la corte
húngara al Renacimiento italiano bajo el rey
Matías. Por su conocimiento y defensa de todo
lo que fuera avanzar en ciencia, arte y literatu-
ra, introdujo plenamente a Hungría en la esfera
del Renacimiento. En vida suya, Hungría fue
uno de los países más adelantados de la vida
cultural e intelectual europea. *Fondo Fletcher,
1946, 46.85.30*

77 NICOLA PELLIPARIO,
italiano, 1475 - c. 1545
Plato con la muerte de Aquiles
Loza de esmalte de estaño (fayenza);
diám. 26,3 cm

La loza de esmalte de estaño, un invento de Oriente Próximo, se caracteriza por su esmalte blanco opaco. Se introdujo en Italia a principios del siglo XIII y la produjeron muchas ciudades italianas. Durante el siglo XVI, esta técnica alcanzó su máximo desarrollo en el norte y centro de Italia.

Pellipario fue la figura central de la escuela de mayólica de Castel Durante. Aquí su descripción de la muerte de Aquiles, ejecutada con gran delicadeza de línea y colorido, se basa en un grabado en madera de una edición de las *Metamorfosis* de Ovidio (Venecia, 1497). Polyxena, hija de Príamo, rey de Troya, ha atraído a Aquiles al templo de Apolo en Thymbra, donde Paris se dispone a dispararle en los talones, su único punto débil. Es particularmente notable el interior del templo, una muestra de la arquitectura renacentista con una perspectiva calculada precisamente. Este plato data aproximadamente de 1520. *Compra, 1884, 84.3.2*

78 ANTOINE SIGALON,
francés, c. 1524-1590
Botella de peregrino
Loza de esmalte de estaño (fayenza);
a. con tapón 42,6 cm

La botella "de peregrino" tenía ranuras por la que se pasaba una correa, para colgarla hombro o de la silla de montar. La forma muy antigua, pero hacia el siglo XVI tales b tellas se hacían también de plata o loza fin no previendo precisamente su uso en viaje La decoración heráldica de esta botella es del conde Juan Casimiro de Baviera. A cac lado del escudo de armas aparecen grotesc que ridiculizan la Iglesia Católica Roman adaptados de un grabado de Étienne Delau (c. 1518-m. 1583 o 1595). Sigalon era un fe viente hugonote y esta botella se hizo indud blemente para conmemorar el cónclave Iglesias protestantes que se reunió en Nim en febrero de 1581. El taller de Sigalon de mes fue uno de los primeros que hicieron loz fina de fayenza en Francia. *Fondo Samuel Lee, 1941, 41.49.9ab*

79 JOSEPH-THÉODORE DECK,
francés, 1823-1891
Plato
Loza; diám. 40,6 cm

Este plato, firmado y fechado en 1866 por J seph-Théodore Deck, ofrece una visión prec y muy manifiesta de la afición a lo japonés qu cundiría en el gusto francés de las postrim rías del siglo XIX. Deck influyó mucho por revalorización del estilo islámico y sus técnic cerámicas innovadoras. Es evidente aquí qu fue asimismo un colorista brillante. *Compr donaciones de Amigos de la Escultura y las A tes Decorativas Europeas y Robert L. Isaa son, 1992, 1992.275*

0 Aguamanil
rancés, Saint-Porchaire, c. 1550
oza blanca con decoración de arcilla incisa
ajo un vidriado de plomo; a. 26,1 cm

e conoce poco del pequeño taller de Saint-
orchaire, que produjo loza muy elaborada en-
e 1524 y 1560. Los productos de la primera y
ejor época requirieron una preparación a ma-
o muy minuciosa después de conseguir la for-
a básica con un torno. Este aguamanil pre-
enta decoraciones escultóricas que se hicie-
on en moldes y luego se aplicaron: el pico y el
sa, las guirnaldas, la arcada de santos y las
áscaras de león. Otros ornamentos superfi-
ales se hicieron presionando troqueles de
etal contra la pieza y rellenando luego las ca-
dades con arcilla marrón. Los ejemplos su-
ervivientes de loza de Saint-Porchaire, a me-
udo con las divisas de escudos de armas de
 realeza y miembros de la nobleza francesa,
an una idea de la clientela de este tipo de ce-
ámica de lujo doméstica. *Donación de J. Pier-
ont Morgan, 1917, 17.190.1740*

82 Cuerpo de Cristo de un crucifijo
Italiano, Doccia, c. 1745-1750
Porcelana de pasta dura; a. 67 cm

Las primeras producciones de la fábrica de
Doccia, fundada en 1737 por Carlo Ginori
(1702-1757) fuera de Florencia, reflejaban su
gusto y su carácter experimental. Ginori, co-
leccionista de esculturas de bronce del periodo
barroco tardío, se impuso la tarea de reprodu-
cirlas en porcelana, fundiéndolas a partir de
moldes y modelos que poseía. Esta escultura
está basada en una escultura de M. Soldani
Benzi (1656-1740). No obstante haber sido le-
vemente simplificada por el modelador de Doc-
cia –probablemente Gaspero Bruschi (c. 1701-
1780)–, la porcelana de Ginori recrea perfecta-
mente toda la elegancia triste y el fresco detal-
le de la figura de Soldani. *Compra, donación
de Lila Acheson Wallace, 1992, 1992.134*

1 Aguamanil
lorentino, 1575-1587
orcelana de pasta blanda; a. 20,3 cm

spirado por la porcelana blanquiazul china
nportada, el gran duque Francisco de Médicis
541-1587) fundó una manufactura que pro-
ujo la primera porcelana europea que ha lle-
ado hasta nuestros días. Los modelos y di-
ujos se copiaron de fuentes del Oriente Próxi-
o, el Lejano Oriente y China. El aguamanil es
no de los cuatro ejemplares de la llamada
orcelana Médicis que se encuentran en el
useo. *Donación de J. Pierpont Morgan, 1917,
7.190.2045*

83 Shou Lao

Francés, Chantilly, c. 1735-1740
*Porcelana de pasta blanda, de esmalte
de estaño; a. 26 cm*

Las primeras fábricas de porcelana franceses
estaban ubicadas en París o sus alrededores
Entre ellas estaba la de Chantilly, fundada e
1730 por Louis-Henri-Auguste, séptimo prínc
pe de Condé. El príncipe poseía una colecció
exhaustiva de arte oriental y su predilecció
por el estilo *kakiemon* japonés se refleja en lo
productos de la fábrica, que, durante su vid
(1693-1740), se hicieron casi exclusivament
en ese estilo. Esta figura de Shou Lao, el dio
taoista de la longevidad, se caracteriza princ
palmente por su muy larga cabeza, que, com
sus manos, fueron pintadas de manera es
pectacular de marrón. Aunque el modelo insp
rador fuera chino, el motivo y los colores de l
bata respetan la manera japonesa imperant
Colección Jack y Belle linsky, 1982, 1982
60.371

84 Pareja persa

Francesa, Mennecy, c. 1760
Porcelana de pasta blanda; a. 24,4 cm

La porcelana fue hecha por primera vez por los
chinos y en Europa no se hizo porcelana de
pasta dura equiparable hasta el siglo XVIII,
aunque la porcelana artificial o de "pasta blan-
da" –el material del que está hecho esta en-
cantadora figura– se introdujo un poco antes.
La fábrica de Mennecy no empezó en la ciudad
de ese nombre sino cerca, en Villeroy, en
1737. En 1748 la fábrica se trasladó a Menne-
cy, pero en 1773 volvió a mudarse a Bourg-la-
Reine, donde permaneció hasta que cerró en
1806. Se han localizado en una subasta dos
variantes de esta deliciosa figura (sin embargo,
ninguna con atuendo oriental). *Colección Jack
y Belle Linsky, 1982, 1982.60.367*

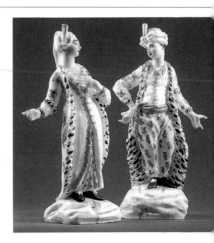

85 Pebetero

Francés, Sèvres, 1757
Porcelana de pasta blanda; a. 44,4 cm

Este pebetero de Sèvres (*vase vaisseau
mât*), de un rosa pálido llamado *rose Pompa
dour*, está fechado en 1757. Su forma imagina
tiva se considera una alusión al bajel de u
sólo mástil que aparece en el antiguo escud
de armas de la ciudad de París. A lo largo de l
parte más ancha se encuentra una serie d
troneras y en cada extremo una cabeza de tr
tón. La tapadera intrincadamente calada sugie
re un mástil; está rodeada por cuatro escalera
de cuerda dorada y sobre su parte superior s
encuentra el pendón azul y dorado de Francia
El modelo se atribuye a Jean-Claude Duples
sis (m. 1774), y las figuras se han pintado a l
manera de Charles-Nicolas Dodin. *Donació
de la Fundación Samuel H. Kress, 1958
58.75.89ab*

6 Jarrón
francés, Sèvres, 1832 (fabricación),
1844 (decoración)
porcelana de pasta dura; a. 34,9 cm

Este es uno de los dos jarrones en los cuales
se funden hábilmente los estilos de revival
gótico y renacentista. Diseñó su forma Alexan-
dre-Évariste Fragonard (1783-1850); en la de-
coración de Jacob Meyer-Heine (1805-1879),
los grupos de figuras están encerrados en un
marco complejo pero delicado de tracería y fo-
llaje. Las figuras representan científicos inven-
tores del primer Renacimiento y Meyer-Heine
prefirió realizar su decoración con una técnica
de grisalla que imita los esmaltes de Limoges
del siglo XVI. *Fondo Wrightsman, 1992,
1992.23.1*

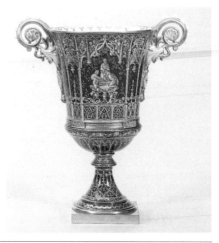

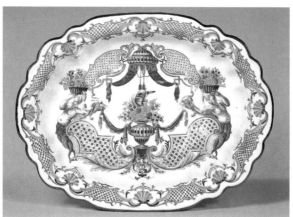

7 Plato
austríaco, Viena, c. 1730-1740
porcelana de pasta dura; 17,8 × 23,2 cm

Este plato se hizo en la manufactura de Viena
dirigida por Claudius du Paquier (m. 1751). El
motivo que distingue sus productos más exqui-
sitos es el dibujo de hojas y filigrana, a menudo
intercalado de flores y frutos, pintado en rojo
herrumbre y otros colores. Concebida como un
ornamento bordado, la filigrana emerge en su
forma madura como un motivo totalmente in-
dependiente. Entre la forma de la pieza y su
decoración pintada, cada una realzando a la
otra, se logra una armonía perfecta. *Donación
de R. Thornton Wilson, en memoria de Flor-
ence Ellsworth Wilson, 1950, 50.211.9*

8 Músicos chinos
inglés, Chelsea, c. 1755
porcelana de pasta blanda; a. 36,8 cm

Las dificultades técnicas de hornear un grupo
de pasta blanda tan grande eran considerables
y por tanto, esta obra se encuentra entre las
creaciones más notables del periodo *Red An-
chor* de Chelsea (1753-1757). El autor, Joseph
Willems (c. 1715 - m. 1766), triunfó al armoni-
zar las figuras exóticas con el ideal de belleza
rococó. Ofrece aspectos satisfactorios desde
cualquier ángulo y este grupo es ideal como
centro de mesa. Según parece se menciona
en el *Chelsea Sale Catalogue* del 8 de abril de
1758: "Un magnífico LUSTRE al gusto chino, her-
mosamente decorado con flores y un gran gru-
po de figuras chinas interpretando música".
Esta descripción indica que el modelo también
podía emplearse como candelabro. *Donación
de Irwin Untermyer, 1964, 64.101.474*

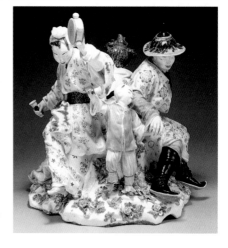

89 Augusto el Fuerte
Alemán, Meissen, c. 1713
Gres Böttger; a. 11,6 cm

Meissen, la primera fábrica europea de porcelana de pasta dura, se fundó formalmente en 1710 después de cinco años de experimentación dirigida hacia el redescubrimiento de la porcelana. En Meissen se hizo escultura desde el principio, pero fue experimental y algo tentativa. Hasta el nombramiento en 1733 de Johann Joachim Kändler (1706-1775) como jefe modelador la fábrica no empezó la producción de un amplio repertorio de pequeñas esculturas vívidamente modeladas. Este pequeño pero poderoso retrato del fundador de la fábrica de Meissen refleja el primer interés escultórico de Meissen. Este modelo, que se ha atribuido sobre bases estilísticas a Johann Joachim Kretzschmar (1677-1740), se concibió como pieza de ajedrez. *Colección Jack y Belle Linsky, 1982, 1982.60.318*

90 Cabra amamantando un cabritillo
Alemana, Meissen, c. 1732
Porcelana de pasta dura; 49,2 × 64,8 cm

En 1732 Johann Joachim Kändler (1706-1775) completó el modelo para un grupo de cabras de Angora que se "dejaría en blanco" (esmaltado pero sin pintar). Esta cabra dando de mamar a su cabritillo es el grupo más lleno de energía y ternura. Kändler dotó a los humildes animales de corral de un aspecto noble. Las grandes composiciones como este grupo exceden la capacidad normal de la porcelana, como puede observarse en las grandes fisuras que se abrieron en la primera cochura. Pero por su audacia y la sencilla manipulación de la superficie, parece que Kändler previera las inevitables grietas, pues se mezclan con los hondos y ondulados pliegues del hirsuto pelaje de la cabra. Gran porcelanista, fue el primero en explotar plenamente la porcelana como un medio escultórico. *Donación de la Sra. de Jean Mauzé, 1962, 62.245*

92 Un artista y un sabio siendo presentados al emperador chino
Alemán, Höchst, 1766
Porcelana de pasta dura; a. 40,3 cm

Este grupo, obra de Johann Peter Melchior (1742-1825), salió de la factoría de Höchst aproximadamente en 1766. Se desconoce el origen del tema, pero probablemente se inspirara en un grabado francés, posiblemente *La audiencia del emperador de China* de Boucher o *El emperador chino* de Watteau. El emperador está apoyado en una estructura rococó coronada por un baldaquino del que cuelgan campanas. Una corte oficial le presenta a un artista ataviado con una guirnalda de laurel y a un sabio que sostiene un rollo abierto. El grupo era un centro de mesa y podía estar rodeado de figuras secundarias. *Donación de R. Thornton Wilson, en memoria de Florence Ellsworth Wilson, 1950, 50.211.217*

1 Lalage
lemana, Nymphenburg, c. 1758
orcelana de pasta dura; a. 20,3 cm

Franz Anton Bustelli (1723-1763), que moeló esta figura, se le conoce mejor por sus reesentaciones de los personajes de la *comedia dell'arte*. Además de Arlequín, Colombia, Pantalón y el Doctor, también concibió moelos para personajes cuyos nombres sólo se onocen a partir de un grabado alemán del sio XVIII. Lalage es uno de ellos, y se encuena en la grácil postura de danza y posee el orte que caracterizan a todos los diseños de ustelli. Aquí viste un corpiño de dibujo romoidal y representa una variante del personaje e Colombina. *Colección Lesley y Emma heafer, legado de Emma A. Sheafer, 1973, 974.356.524*

93 Tártara de Kazán
Rusa, c. 1780
Porcelana de pasta dura; a. 22,9 cm

Durante el siglo XVIII sólo funcionaron dos fábricas de porcelana en Rusia, la fábrica de Porcelana Imperial de San Petersburgo y la fábrica Gardner en Verbilki, en los aledaños de Moscú. Alrededor de 1780, la fábrica imperial empezó la producción de grandes series de figuras que describían los tipos nacionales rusos, de los cuales catorce están representados en la Colección Linsky. Al igual que la mayoría de las figuras, esta elegante mujer de Kazán está modelada a partir de los grabados publicados por Johann Gottlieb Georghi en su *Descripción de todos los pueblos que habitan en el Estado de Rusia* (1774). No se ha determinado la autoría de los modelos, pero algunos podrían atribuirse a Jean Dominique Rachette (1744-1809), modelador jefe de la fábrica desde 1779 a 1804. Se cree que la producción de series continuó hasta el fin de siglo. *Colección Jack y Belle Linsky, 1982, 1982.60.146*

94 Jardinera con escudo de armas
China, mercado inglés, c. 1692-1697
Porcelana de pasta dura; diám. 33 cm

En el siglo XIV, al perfeccionar la porcelana blanquiazul, los chinos desarrollaron una de las técnicas más básicas de la decoración de la cerámica: la de pintar los dibujos antes de vidriar, o directamente sobre la superficie d porcelana. El pigmento de óxido de cobalt que se utilizaba para el dibujo, deriva en un co azul durante la misma cocción que fund los componentes de la propia cerámica. La d coración antes de vidriar posee una agradabl naturalidad y permanencia, de la que carece esmaltado superficial por más colorido qu sea. La primera porcelana china que llegó Europa era blanquiazul y gozó de un favor ir mediato y duradero.

Este gran cuenco pertenece al primer co junto de objetos heráldicos realizados para u cliente inglés. En un panel lateral se encuer tran las armas de sir Henry Johnson, de Aldb rough y Blackwall; en los otros lados, peonias plantas creciendo junto a rocas. *Donación d Sr. y la Sra. Rafi Y. Mottahedeh, 197 1976.112*

95 Copa
Veneciana, c. 1475
Vidrio esmaltado y dorado; a. 21,6 cm

Esta copa procede probablemente de un tall fundado en Murano por el pintor de vidrio v neciano Angelo Barovieri (act. 1424-m. 1461 La decoración ilustra una historia popular itali na. El famoso poeta Virgilio se enamoró de F billa, hija del emperador romano. Furioso pc que lo rechazó, Virgilio hizo desaparecer tod los fuegos de Roma. Para remediarlo, el er perador tuvo que consentir a los deseos de V gilio: desnudaron a Febilla en la plaza del me cado hasta que todas las mujeres de Roma r cuperaron el fuego con cirios que encendía en un carbón ardiente mágicamente colocac en el cuerpo de Febilla.

Esta ornamentación es uno de los ejempl más antiguos que se conocen de una obra pequeña escala de esmaltado y dorado sob vidrio. *Donación de J. Pierpont Morgan, 191 17.190.730*

96 CARL VON SCHEIDT,
alemán, act. principios s. XIX
Taza alta
Vidrio esmaltado y dorado; a. 9,8 cm

Esta taza pintada con una vista de la Puerta de Brandemburgo en la que desemboca la famosa alameda Unter den Linden de Berlín, es un ejemplo del uso del esmalte traslúcido, nuevo medio expresivo perfeccionado por un pintor de porcelanas, Samuel Daniel Mohn (1762-1815), alrededor de 1805. Mohn trabajaba en Dresde, con un taller de pintores que había formado en dicha técnica. Algunos discípulos, entre ellos su hijo Gottlob Samuel, Carl von Scheidt, que firmó y fechó esta taza, y Anton Kothgasser fueron los que llevaron dicha técnica a Berlín y Viena. Fue éste un medio de expresión frío y delicado, especialmente apto para pintar vistas topográficas sobre objetos pequeños. Sin embargo, Gottlob Samuel Mohn empleó la misma técnica para ejecutar vitrales del palacio imperial del emperador Francisco II de Austria en Laxemburg. *Fondo Munsey, 1927, 27.185.116*

Ponchera

glesa, 1700

ristal de roca inglés; a. 16,8 cm, diám. 31,1 cm

s poncheras, llenas de agua helada, se utili-
ban para enfriar las copas de vino: las copas
 suspendían en el agua por los pies, que se
locaban en las acanaladuras del borde. En
 época en que se hizo esta pieza, las pon-
eras solían ser de plata, y se trata de un
jeto grande que rara vez se encuentra en
stal. Tiene grabados los nombres y las ar-
as de William Gibbs y su esposa, Mary Nel-
orpe, e inscripciones que expresan senti-
ientos morales en italiano, hebreo, eslavo,
landés, francés y griego. En la decoración
incipal, Cupido coge a una novia de la mano
canta con un cancionero mientras los músi-
s reunidos en torno a la mesa tocan el laúd,
viola y la flauta. Es el ejemplo más antiguo
l Museo de cristal de roca inglés, que se per-
ccionó a finales del siglo XVII y de inmediato
 convirtió en un competidor del cristal vene-
ano y alemán hasta cobrar igual fuerza pero
ayor "fuego" interior o luminosidad. *Legado*
 Florence Ellsworth Wilson, 1943, 43.77.2

98 La Anunciación de la Virgen
Francesa, París, 1552
Vidriera de color, coloreada y pintada;
a. 162,6 cm

Este panel de vidriera con la Virgen interrumpi-
da mientras reza es un fragmento de un vitral
de la nave lateral norte de la iglesia de Santa
Fe de la villa de Conches de Normandía. El vi-
tral completo describía la Anunciación ambien-
tada en una sala de altas columnas. Este vitral
y su opuesto, de la nave lateral situada al sur
de la iglesia, fueron donados en 1552 por un
natural de Conches, Jean Le Teillier, señor de
Evreux (de la que Conches dependía). Los
centros vidrieros de Normandía aportaron el
resto de los cristales de la nave y del coro. Na-
turalmente, como Jean Le Tellier era miembro
de la corte de Enrique II, supervisor de las can-
cillerías regionales y tesorero de la reina, en-
cargaba sus vitrales a un taller parisiense, que
utilizaba un dibujo suministrado por un artista
que trabajaba en el estilo de la Escuela de
Fontainebleau. *Fondo Rogers, 1907, 07.*
287.12

99 Aguamanil

Bohemio, Praga, c. 1680; montado
probablemente en Londres, c. 1810-1819
*Cristal ahumado con monturas de oro
esmaltadas y diamantes; a. 25 cm*

Las guerras napoleónicas produjeron ur
enorme dislocación en todo tipo de arte, y de
pués de la derrota de Napoleón en 1810, l
coleccionistas ingleses se apresuraron a apr
vecharse de los mercados continentales de l
que estuvieron excluidos durante mucho tier
po. Entre ellos se encontraba el excéntrico n
llonario William Beckford, que compró es
aguamanil (creyéndolo obra de Cellini) pa
adornar su famosa abadía neogótica de Fo
thill. El aguamanil (¿c. 1680?), hecho de dive
sos cuarzos cristalizados, a veces mal llam
dos topacio ahumado, se puede atribuir al ta
ler de Praga de Ferdinand Miseroni. Las mc
duras de estilo renacentista de oro esmaltac
con diamantes son ambas de distinta clase
mucho más elaboradas que otras hechas
Praga durante este periodo. En realidad, pr
bablemente sean un producto decimonónic
de un orífice londinense aún sin identifica
cuyos dibujos neorrenacentistas debieron b
sarse en las mismas fuentes que inspiraron l
chinescos del Royal Pavilion de Brighton. C
lección Jack y Belle Linsky, 1982, 1982.60.1£

1 Reja de la catedral de Valladolid
spañola, 1763
*ierro forjado, parcialmente dorado y piedra
aliza; 15,86 × 12,81 m*

sta reja del coro de la catedral de Valladolid,
ribuida a la familia Amezúa de Elorrio, se eri-
ó en 1763, y se pintó y doró en 1764. Los
otivos decorativos, las piedras y gallones,
ue imitaban gemas preciosas, del friso supe-

rior, las pequeñas columnas salomónicas entre
los barrotes y la remarcable ornamentación ro-
cocó son características del taller de Rafael y
Gaspar Amezúa. En el remate de la reja de
Valladolid existe claridad formal, incluso las ca-
prichosas volutas rococó están claramente
perfiladas en el espacio. *Donación de la Fun-
dación William Randolph Hearst, 1956, 56.
234.1*

00 WILLIAM GLASBY, inglés, 1863-1941
oche
*ondo de vidriera de color, coloreada
pintada, y vidrio grabado; a. 50,8 cm*

robablemente, este panel de vidriera, diseña-
o por William Glasby en 1897, fue realizado
or él mismo en el estudio de Henry Holiday de
ampstead, Londres, en el que Glasby era ca-
ataz y pintor principal sobre vidrio. El panel
ersonifica a la Noche en una mujer que porta
na lámpara y viste un manto oscuro cubierto
e múltiples estrellas. La figura está de pie, so-

bre un fondo de símbolos nocturnos que tam-
bién la enmarcan: lechuzas en vuelo y antor-
chas llameantes. Las técnicas adoptadas de
las grandes tradiciones de la Edad Media –pin-
tura y vidriado de vidrio transparente, con zo-
nas de vidrio coloreado y detalles labrados es-
merilando la superficie de vidrios en dos estra-
tos– están aquí realzadas por un tratamiento
escultural del ropaje, cuyos pliegues están lite-
ralmente grabados en el vidrio por medio de
ácido. *Compra, donación de J. Pierpont Mor-
gan, por intercambio, 1987, 1987.172.2*

PRIMER PISO

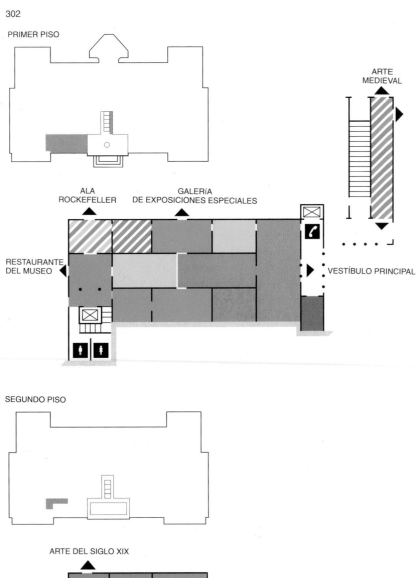

ARTE MEDIEVAL

ALA ROCKEFELLER

GALERÍA DE EXPOSICIONES ESPECIALES

RESTAURANTE DEL MUSEO

VESTÍBULO PRINCIPAL

SEGUNDO PISO

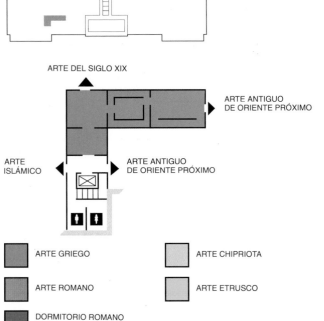

ARTE DEL SIGLO XIX

ARTE ANTIGUO DE ORIENTE PRÓXIMO

ARTE ISLÁMICO

ARTE ANTIGUO DE ORIENTE PRÓXIMO

ARTE GRIEGO

ARTE CHIPRIOTA

ARTE ROMANO

ARTE ETRUSCO

DORMITORIO ROMANO PROCEDENTE DE BOSCOREALE

ARTE GRIEGO Y ROMANO

Las colecciones griega y romana comprenden el arte de muchas civilizaciones a lo largo de varios milenios. Las zonas representadas son Grecia e Italia, pero sin confinarse a los límites impuestos por las fronteras políticas modernas: buena parte de Asia Menor en la periferia de Grecia fue colonizada por los griegos, Chipre se helenizó progresivamente en el curso de su historia, y las colonias griegas se esparcieron por toda la cuenca mediterránea y las costas del mar Negro. En el arte romano, los límites geográficos coinciden con la expansión política de Roma. Además, las colecciones ilustran el arte pregriego de Grecia y el arte prerromano de Italia. Los límites cronológicos los impone un acontecimiento religioso, la conversión del emperador Constantino al cristianismo en el año 337, lo cual no coincide con la caída del Imperio Romano y no produjo un cambio inmediato ni completo en el arte.

Aunque formalmente el Departamento de Arte Griego y Romano no se fundó hasta 1909, el primer objeto que catalogó el Museo fue un sarcófago romano de Tarso, donado en 1870. En la actualidad, la extensa colección comprende escultura chipriota, vasijas griegas pintadas, bustos romanos y pintura mural romana. Las piezas en vidrio y plata del departamento se encuentran entre las más bellas del mundo, y la colección de escultura ática arcaica sólo es superada por la de Atenas.

1 Tañedor de arpa sedente
Cicládico, III milenio a.C.
Mármol; a. 29,2 cm

Poco se sabe de la cultura que floreció en las islas Cícladas. No obstante, los artistas del siglo XX han atraído nuestra atención hacia estos primitivos maestros de la sencillez. Aunque la mayoría de las esculturas cicládicas representan mujeres, también se encuentran algunas de hombres y en unos pocos casos el escultor abandona la fórmula tradicional para representar músicos. Este tañedor de arpa sedente está ejecutado con asombroso detalle a pesar de las herramientas primitivas de las que disponía el escultor. *Fondo Rogers, 1947, 47.100.1*

2 *Kouros* (Estatua de un joven)
Ática, finales del s. VII a.C.
*Mármol; a. sin peana 193 cm,
a. de la cabeza 30,5 cm*

Este *kouros* es la estatua griega de mármol más antigua del Museo. Probablemente se encontraba en la tumba de un joven, pero también pudo estar dedicada en un santuario. El contacto con Egipto hizo que los artistas griegos crearan esculturas monumentales como ésta. Su forma de bloque, la postura frontal, el pie izquierdo avanzado y las manos apretadas son comparables a la escultura egipcia, pero las diferencias con respecto al estilo egipc[...] son igual de evidentes: el espacio entre los c[...] dos y la cintura está hueco, y no existe pilar c[...] sujeción trasera. Los detalles anatómicos aú[...] son esquemáticos. Sin embargo, más tarde, [...] cuerpo se representó de un modo cada ve[...] más realista hasta alcanzar la perfección clás[...] ca en la segunda mitad del siglo V a.C. *Fono[...] Fletcher, 1932, 32.11.1*

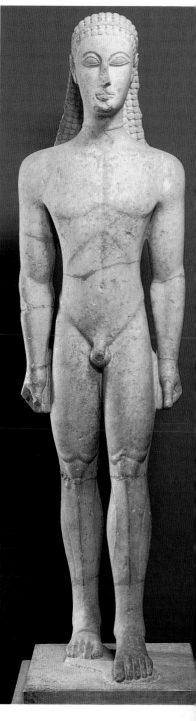

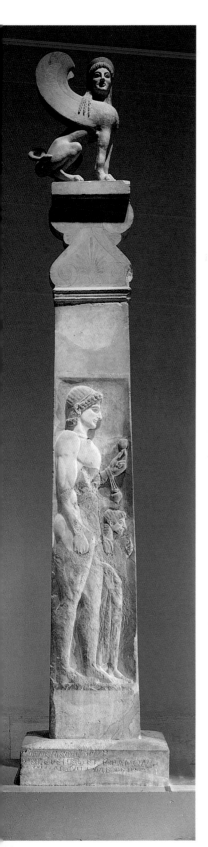

3 Estela funeraria: muchacho y muchacha
Ática, c. 540 a.C.
Mármol; a. 4,23 m

El Museo es rico en relieves funerarios arcaicos hechos en el Ática durante el siglo VI a.C. El más suntuoso y completo es esta estela coronada por una esfinge como guardiana de la tumba. Como en los relieves arcaicos, las figuras aparecen de perfil con los ojos frontales. El relieve es relativamente plano, pero el fondo es cóncavo, lo que hace que la escultura parezca más redonda. La esfinge, trabajada por separado, es de bulto redondo. Se conserva buena parte del color original bajo la incrustación. La escultura de piedra griega nunca se dejaba de ese blanco mortecino que prefirieron los imitadores clasiquizantes. Se utilizaba pintura para diferenciar el pelo, las uñas, los ojos, los labios, el vestido, las armas y demás accesorios. *Fondo Frederick C. Hewitt, 1911; fondo Rogers, 1921; fondo Munsey, 1936 y 1938; donación anónima, 1951, 11.185*

4 *Koré* (Estatua de una joven)
Ática, finales del s. VI a.C. (de Paros)
Mármol; a. 105,4 cm

Esta estatua de una doncella se encontró en la isla de Paros, en las Cícladas, poco antes de 1860. Presumiblemente se trataba de una oferta votiva como las muchas *korai* halladas en la Acrópolis de Atenas. El antebrazo derecho, trabajado por separado, se perdió. La pierna izquierda está ligeramente adelantada y el vestido está tensamente sujeto sobre el muslo por la mano derecha, que junto con la mayor parte del brazo se rompió y se ha perdido. Muchas de las primeras estatuas griegas de mármol se hicieron en las islas, y las escuelas de escultura griega de las islas deben mucho a la excelente calidad del mármol de las canteras que existían desde tiempos prehistóricos. En estilo y ejecución, esta *koré* se parece a una hallada en la Acrópolis de Atenas, que también se atribuyó a un taller de las Cícladas. *Donación de John Marshall, 1907, 07.306*

5 Cabeza de un hermes
Griega (ática), mediados s. V a.C.
Mármol; a. 16,4 cm

Un hermes es un pilar cuadrangular, típica-
mente en piedra, coronado por la cabeza bar-
bada del dios Hermes. Los hermes servían de
hitos fronterizos y como guardianes de las vías
públicas y entradas. Esta obra ejemplifica be-
llamente la gravedad y nobleza de la escultura
clásica griega. Tiene además una importancia
artística considerable, pues refleja una fusión
de la imaginería de Zeus, Dioniso y Hermes.
Compra, donación de Lila Acheson Wallace,
1992, 1992.11.61

7 Amazona herida
Copia romana de un original griego
de c. 430 a.C.
Mármol; a. con peana 203,8 cm

El escritor romano Plinio narra la historia de l
cuatro escultores, que en un concurso esc
pieron amazonas para el templo de Artemi
en Éfeso. En la votación, cada artista se eli
a sí mismo como el mejor, pero Fidias, Crésil
y Fradmon le dieron el segundo puesto a P
cleto, que de este modo ganó el premio. Se c
nocen copias romanas de tres tipos distint
de amazonas basados en originales griego
Esta estatua es una copia de una amazo
obra, supuestamente, de Crésilas. La amaz
na está herida en el seno derecho del que m
na un borbotón de sangre. No obstante, ni
postura ni su expresión revelan dolor ni su
miento. Encarna el ideal clásico, y represer
una evolución de casi doscientos años c
respecto a los primeros mármoles arcaic
Donación de John D. Rockefeller, Jr. 19.
32.11.4

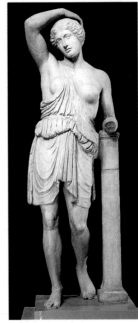

6 Guerrero herido desplomándose
(*Volneratus Deficiens*)
Copia romana de un bronce original griego
de 440-430 a.C. de Crésilas
Mármol; a. total 221 cm, sin peana 196,9 cm

Este guerrero de tamaño superior al natural
aparece con la mano derecha levantada. Un
manto corto le cubre el hombro izquierdo. El
brazo izquierdo está doblado y en otro tiempo
pudo sujetar un escudo. El casco corintio está
inclinado hacia atrás y dirige la mirada al suelo.

Cuando se adquirió por primera vez, la esta-
tua se identificó como Protesilao, el primer
griego que murió en Troya. Sin embargo, más
tarde se señaló que su brazo derecho no está
alzado en actitud de ataque y que en realidad
está herido bajo la axila derecha y se apoya
sobre una lanza. Estas observaciones facilita-
ron la identificación de la estatua como el *Vol-
neratus Deficiens* del famoso escultor griego
Crésilas. *Fondo Frederick C. Hewitt, 1925,*
25.116

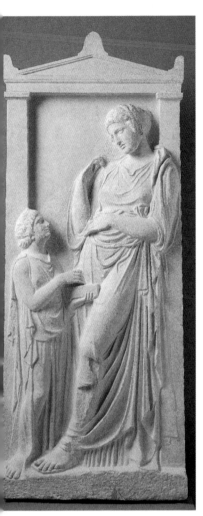

8 Estela funeraria: mujer y criada
Ática, c. 400 a.C.
Mármol; a. como se ha conservado 178,1 cm, a. restaurada 188 cm, an. 75,9 cm

La mujer muerta retratada aparece apoyada contra la pilastra del marco arquitectónico. Con la mano derecha toca el manto. Una muchacha, tal vez una criada, le acerca un cofre, quizás un joyero. Como suele ocurrir en los relieves funerarios griegos, la mirada de las dos mujeres no se cruza y la persona muerta se representa a una escala mayor. El rincón superior izquierdo del relieve se ha perdido, pero como se conserva la acrótera derecha es posible restaurarlo. *Fondo Fletcher, 1936, 36.11.1*

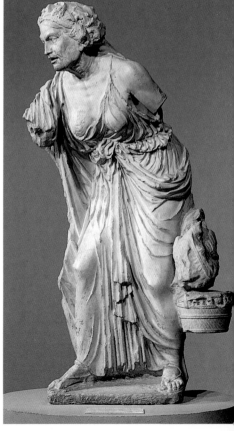

Vieja yendo al mercado
iega, quizás un original del s. II a.C.
*irmol pentélico, restauración en yeso
l rostro y del pecho; a. con la base 126 cm*

periodo helenístico duró tres siglos entre la
erte de Alejandro Magno (323 a.C.) y la ba-
la de Accio (31 a.C.), que señala el principio
l Imperio Romano. En arte, los centros más
eativos ya no se encontraban dentro de Gre-
, sino fuera, en Pérgamo, Alejandría y en la
a de Rodas. Claro que el arte helenístico no
npió con el pasado, pero la conquista de
iente permitió ampliar horizontes. Los artis-
s buscaban temas nuevos y descubrieron el
nero, del cual tenemos un excelente ejemplo
esta mujer vieja y cansada que acude al
ercado con su cesta de frutas y verduras y
llinas. *Fondo Rogers, 1909, 09.39*

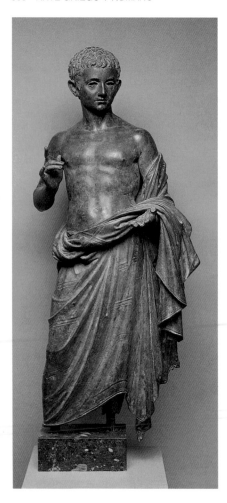

10 Estatua de un príncipe romano, probablemente Lucio César

Romana, finales s. I a.C.
(supuestamente de Rodas)
Bronce; a. 123,2 cm

La naturaleza ambigua de la adolescencia
presenta claramente en este retrato: el suje
posee el cuerpo de un niño y el porte de un
ven seguro de sí mismo. Sus manos están
cías, pero probablemente sostuvieran en o
tiempo objetos relacionados con una cerem
nia religiosa. El manto ricamente decorado
un signo de riqueza, y sus rasgos sugieren q
se trata de un pariente del emperador Augus
El candidato más plausible es Lucio César (
a.C.-2 d.C.), nieto menor del emperador.

El retrato augusto en general modera el au
tero realismo de décadas anteriores con
modelado grácil, clasiquizante, aunque
mermar una vívida caracterización, como ate
tigua este retrato. *Fondo Rogers, 19
14.130.1*

11 Dioniso Hope

Romano, finales s. I,
restaurado por Vincenzo Pacetti en el s. XVIII
Mármol; a. 210,2 cm

El *Dioniso Hope* es una de las réplicas roma-
nas más exquisitas y mejor conservadas de un
tipo de escultura griega que tuvo origen en el
segundo cuarto del cuarto siglo a.C. Se lo co-
noce desde que, en 1796, el coleccionista y
anticuario inglés Henry Philip Hope compró la
escultura en Roma al escultor y restaurador
Vincenzo Pacetti. En 1917 la adquirió, tras más
de un siglo de celebridad en la Colección Ho-
pe, Francis Howard, coleccionista y represen-
tante de arte, nieto de Benjamin Franklin. *Do-
nación de la Fundación Frederick W. Rich-
mond, Judy y Michael Steinhardt y Sr. y Sra. A.
Alfred Taubman, 1990, 1990.247*

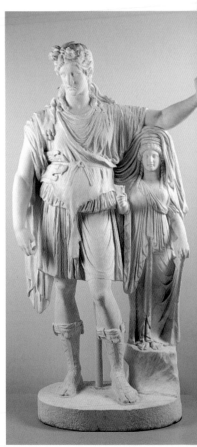

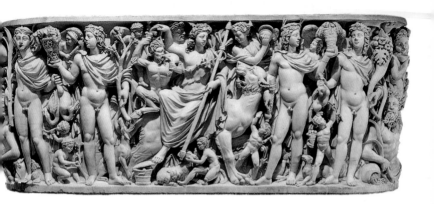

Sarcófago de Badminton

mano, 260-265

rmol griego; a. máx. 88,9 cm, l. máx. 222,9 cm

s sarcófagos, literalmente "comedores de ne", se emplearon para las inhumaciones ante toda la Antigüedad. Éste, en forma de iera, muestra a Dioniso y sus seguidores. El en dios se sienta sobre una pantera, y a su ededor se encuentran sátiros, ménades y el s astado Pan. En el plano frontal y a mayor ala, cuatro jóvenes alados representan a estaciones. Recuerdan al espectador que

el tiempo ya no afecta al muerto, que ahora participa en el festín eterno simbolizado por el festival dionisíaco. El relieve sigue la tradición clásica en muchos detalles, pero las indicaciones de espacio y escala y las relaciones entre las figuras no intentan reflejar la realidad. En tal sentido, el sarcófago documenta el inicio de una transición estilística a la Edad Media.

En 1728, el sarcófago pasó de Italia a la colección del duque de Beaufort en Badminton House, Gloucestershire. *Compra, legado Joseph Pulitzer, 1955, 55.11.5*

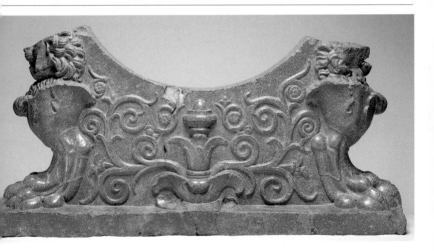

Soporte de una pila

mano, s. II

fido; an. 148,6 cm

o la dominación romana, el pórfido, que se raía de canteras del desierto oriental de pto, se convirtió en monopolio imperial. Su cto suntuoso proviene de su vibrante color púrpura y su extremada dureza, que produ-

ce formas vigorosas y netas y puede pulirse hasta obtener mucho brillo. Éste es uno de dos soportes para un abrevadero o pila oval. La decoración de cada extremo consiste en una cabeza y una garra de león compuestas, unidas por un diseño de volutas foliadas. *Fondo Harris Brisbane Dick, 1992, 1992.11.70*

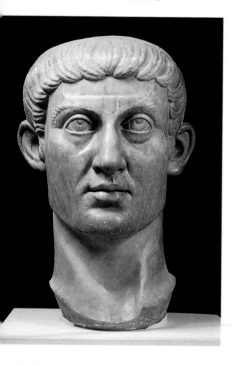

14 Cabeza colosal de Constantino
Romana, c. 325
Mármol; a. 95,3 cm

A finales del siglo III, la escultura retratísti
tiende a ser menos naturalista y más geomé
ca o más cúbica en estructura. En esta cabe
de Constantino se evidencia dicha evoluci
en las arrugas de la mandíbula, la barbilla y
frente, y en la simétrica corona de cabello.
mirada hacia lo alto, con su trascendental s
riedad, también es característica del retrato
mano de los siglos III y IV.

La cabeza, que otrora formara parte de un
estatua colosal, probablemente del emperad
sedente, ya se conocía en el siglo XVII, cua
do formaba parte de la colección Giustiniani
Roma. La nariz, los labios, la barbilla y par
de las orejas están restaurados. *Legado
Mary Clark Thompson, 1923, 26.229*

15 Sarcófago con tapadera
Griego, chipriota, s. V a.C. (de Amathus)
Piedra caliza; l. 236,5 cm

Desde tiempos remotos, el arte de Chipre ha
reflejado el emplazamiento de la isla como una
encrucijada entre Oriente y Occidente. Este
sarcófago es griego en la forma, la ornamenta-
ción arquitectónica y los detalles tales como

las esfinges de cada extremo de la tapader
Orientales son las figuras de Bes y Astarté q
decoran los lados cortos, los parasoles en
procesión de carros y los arneses y otros ja
ces de los caballos. Hecho de la típica pied
caliza local, el sarcófago conserva una inusit
da cantidad de color. *Colección Cesnola, co
prada por suscripción, 1874-1876, 74.51.245*

17 Cabeza de grifo
Griega, mediados s. VII a.C. (hallada en Olimpia)
Bronce; a. 25,8 cm

Un rasgo característico de los objetos utilitarios griegos, fueran en metal o arcilla, es la alta calidad del trabajo y la magistral decoración. En su origen esta cabeza de grifo tal vez fuera uno de los accesorios de un caldero. Fue modelado empleando la técnica de cera perdida y debió estar unido a un cuello trabajado con el martillo, no fundido; los ojos pudieron ser incrustaciones. Al igual que la esfinge y otras criaturas híbridas, el grifo llegó a Grecia procedente de Oriente. Fue particularmente popular entre los siglos VII y VI a.C., y como *protome* es uno de los ejemplos más característicos de accesorios de recipientes. Sin embargo, por su tamaño y ejecución, este ejemplar es excepcional. *Legado de Walter C. Baker, 1971, 1972.118.54*

16 Centauromaquia, tal vez Heracles y Neso
Griega, s. VIII a.C. (presumiblemente de Olimpia)
*Bronce; a. del hombre 11,4 cm,
del centauro 9,9 cm*

En este pequeño grupo de bronce de una sola pieza, un hombre se enfrenta a un centauro. Sus pies están cerca y ambos se encuentran orgullosamente erguidos: la acción se limita a los brazos que están enzarzados en posición de lucha. Sin duda, el hombre es un héroe: tal vez Heracles, pero la ausencia de atributos dificulta una identificación segura. El autor es del Peloponeso, y dicen haber hallado el grupo en Olimpia, el gran santuario griego que produjo tantas ofrendas votivas de bronce. *Donación de J. Pierpont Morgan, 1917, 17.190.2072*

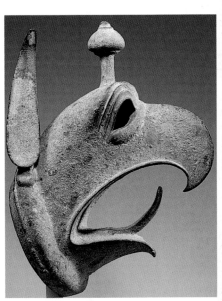

18 Heracles
Griego, finales s. VI a.C.
(supuestamente hallado en Arcadia)
Bronce; a. 12,6 cm

Este robusto Heracles aparece blandiendo una porra. Se encuentra con los pies separados y todo el cuerpo está dominado por unos músculos muy desarrollados. Como es normal en el arte griego, Heracles lleva el cabello corto. Heracles es adorado como un dios y muchas estatuillas suyas se dedicaban como ofrendas votivas. *Fondo Fletcher, 1928, 28.77*

19 Atenea con búho

Griega, c. 460 a.C.
Bronce; a. con el búho 14,9 cm

Atenea, la diosa patrona de Atenas, podía considerarse cercana más que distante, humana más que inmortal. La combinación de dignidad e informalidad confiere a este bronce su carácter particular. La diosa viste sólo el peplo que revela el cuerpo que hay debajo. Ha retirado el casco hacia atrás en un momento de descanso. Sostiene una lanza en la mano izquierda, pero con la derecha está a punto de dejar volar un búho, su pájaro sagrado. Aunque posiblemente influido por una estatua monumental, el artista ha logrado gran frescura y simpatía en la patrona de la ciudad y de los artesanos.
Fondo Harris Brisbane Dick, 1950, 50.11.1

20 Espejo sostenido por una mujer portando un pájaro

Griego, s. V a.C.
Bronce; a. 40,3 cm

Los artistas griegos incorporaron la forma mana a objetos útiles de todas clases. Este pejo es un ejemplo de una calidad excep nal. En él, una mujer vestida con un pep sosteniendo una cría de ave constituye el porte y mango del espejo. *Legado de Walte Baker, 1971, 1972.118.78*

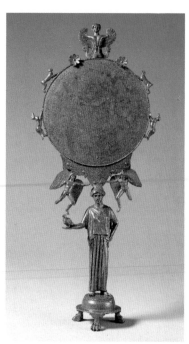

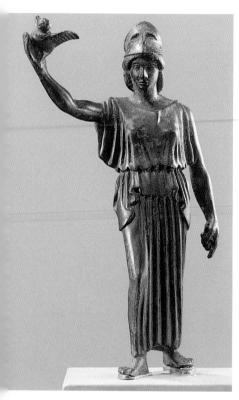

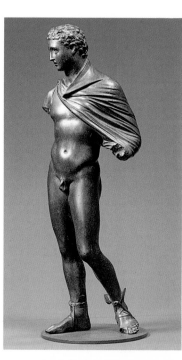

21 Hermes

Final del periodo helenístico - principios del periodo romano, s. I a.C. - I d.C.
Bronce; a. 29,2 cm

A finales del siglo IV a.C., las estatuas griegas habían conseguido un porte y unas proporciones que podríamos considerar clásicas, y las representaciones idealizadas continuaron admirándose y copiándose durante siglos. Las perfectas proporciones de este Hermes se repiten en otras plasmaciones de dios. Esta gran estatuilla, especialmente bien conservada, se encuentra entre las mejores de ese periodo.
Fondo Rogers, 1971, 1971.11.11

2 Bailarina con velo y máscara
riega, s. III a.C.
ronce; a. 20,4 cm

na innovación en el arte griego de los siglos
' y III a.C. fue la caracterización de sujetos
oncretos, lo que condujo al desarrollo de gé-
eros tales como el retrato y la caricatura. Este
ronce es notable porque su efecto depende
 de los rasgos físicos de la figura, sino exclu-
sivamente de la postura y del tratamiento del
vestido. Aunque el tipo de bailarina de túnica
larga se fijó durante el siglo IV a.C., sobre todo
en terracotas, no ha sobrevivido ningún ejem-
plo que pueda compararse a la composición y
la articulación de los pliegues sobre el cuerpo
de esta figura que se conoce como la "bailarina
de Baker". *Legado de Walter C. Baker, 1971,
1972.118.95*

23 Busto de niño
Romano, primera mitad s. I
Bronce; a. 29,2 cm

El retrato de niños no era algo inusitado en el
periodo imperial romano, pero normalmente
están hechos de mármol o de materiales me-
nos costosos. Un retrato de alguien tan joven
como este niño en un material tan caro es muy
raro e indica que era especialmente pudiente.
Se ha dicho que el modelo es Nerón cuando
tenía cinco o seis años. El busto se parece a
otras imágenes del futuro emperador a una
temprana edad y el estilo del trabajo se ajusta
bien a los retratos del año 40. Sin embargo, es
difícil identificar los retratos de niños, sobre to-
do cuando hay tantos que comparten los ras-
gos de familia de la casa Julio-Claudia. En su
origen, el busto estaba montado sobre una ba-
se en forma de estípite, probablemente de
mármol. *Fondos de varios donantes, 1966,
66.11.5*

26 Jarra de estribo

Micénica, s. XII a.C.
Terracota; a. 26 cm

A finales de la Edad de Bronce, durante el ll
mado peiodo micénico (c. 1600-1100 a.C.),
influencia griega en el Mediterráneo se exte
día desde el Levante hasta Italia. El princip
vehículo de influencia era el comercio, pue
los barcos navegaban a lo largo de la costa o
isla a isla vendiendo sus productos. Uno de le
tipos más característicos de recipiente micér
co, probablemente utilizado para transportar
almacenar líquidos como vino o aceite, fue
jarra, que representa un pulpo, es característi
ca y significativa, pues el mar era la princip
fuente de vida de los antiguos griegos. *Co*
pra, donación de Louisa Eldridge McBurne
1953, 53.11.6

25 Centauro

Etrusco o campanio, s. VI o V a.C.
Bronce; l. 14,3 cm, a. 11,3 cm

En sus brazos levantados, este centauro al ga-
lope blandía un árbol desarraigado (ahora roto
y perdido). Como está fundido a un plinto cur-
vo, tal vez la estatuilla estuviera soldada al bor-
de o al asa de un caldero de bronce, probable-
mente acompañado por otros centauros en po-
ses similares. El rostro alargado y el tratamien-
to del cuerpo son típicos de la tradición escul-
tórica etrusca. *Donación de J. Pierpont Mor-*
gan, 1917, 17.190.2070

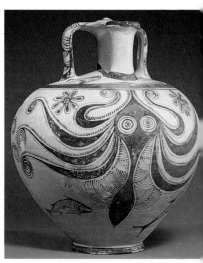

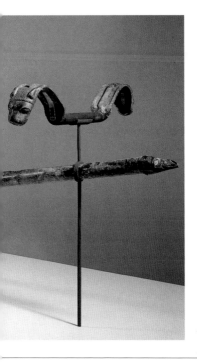

24 Carro

Etrusco, finales s. VI a.C.
Bronce; a. 130,8 cm

Aunque nos resultan familiares por sus representaciones en todo tipo de arte antiguo, muy pocos carros han llegado hasta nosotros, porque hacia el siglo VI ya no se utilizaban para la guerra. Las escenas en las que aparecían se referían a un periodo mitológico remoto. Este carro, hallado en una tumba de Monteleone, Italia, probablemente se utilizó poco antes de que fuera enterrado con su propietario. La riqueza y la calidad de la decoración son excepcionales. La lanza nace de la cabeza de un jabalí y termina en el pico de un pájaro. Los temas principales de las tres partes de la caja del carro se refieren a la vida de un héroe, probablemente Aquiles. En el centro recibe una armadura de su madre, Tetis. En un lado entabla combate con otro héroe, posiblemente Memón; en el otro, Aquiles aparece en un carro arrastrado por caballos alados. Aunque el estilo y el tema dependen de fuentes griegas, la interpretación es enteramente etrusca. *Fondo Rogers, 1903, 03.23.1*

Vasija sepulcral
ica, segunda mitad del s. VIII a.C.
rracota; a. 108,3 cm

ste impresionante recipiente era un monuento funerario; la construcción del interior rmitía que las ofrendas se derramasen so-e el fallecido. La escena principal muestra al fallecido flanqueado por su familia y el cortejo fúnebre. La zona inferior, con carros y guerreros, alude a las principales hazañas del muerto. Debido a la representación esquemática de las figuras y la naturaleza del ornamento, este estilo de pintura griega antigua se denomina "geométrico". *Fondo Rogers, 1914, 14.130.14*

29 *Oinochoe* trifoliado (jarra de vino)

Corintio, c. 625 a.C.
Terracota; a. 26 cm

Algunos de los recipientes más exquisitos d
siglo VII a.C. se hicieron y pintaron en Corint
La técnica de las figuras negras, que allí inve
taron, animaba las siluetas con líneas incisas
colores añadidos. Este *oinochoe* está notabl
mente articulado. Los animales y monstrue
están confinados a una exigua zona en el ce
tro del recipiente. Sobre esta área aparece ur
franja con dibujos de escamas, y en el cuello
en la boca están pintadas rosetas blancas. Ot
viamente, al pintor le preocupa la aparienc
total de la vasija y el equilibrio adecuado ent
zonas oscuras y luminosas. *Legado de Walt
C. Baker, 1971, 1972.118.138*

28 Ánfora de figuras negras:
combate entre Heracles y el centauro Neso

Ática, segundo cuarto del s. VII a.C.
Terracota; a. 108,6 cm

La pintura principal de esta gran ánfora funera-
ria narra el combate entre Heracles y el cen-
tauro Neso. Heracles coge a Neso por los ca-
bellos y se prepara para descargar su espada.
El centauro ha soltado su arma, un tronco de
árbol, y se arrodilla, suplicando clemencia. El
carro de Heracles aguarda. En la franja supe-
rior dos caballos pacen apaciblemente, y en el
cuello de la vasija una pantera ataca a un cier-
vo. Como suele ocurrir en el arte arcaico, la or-
namentación llena el fondo. También enmarca
el friso narrativo de arriba a abajo y llena el re-
verso de la vasija, que carece de figuras. *Fon-
do Rogers, 1911, 11.210.1*

30 *Kylix* (copa de vino)

Laconiano, c. 550 a.C. (hallado en Sardis)
Terracota; a. 12,7 cm, diám. 18,8 cm

La cerámica laconiana vivió su esplendor en
siglo VI a.C. y fue muy exportada. Esta taza s
encontró en una tumba de Sardis, la capital o
Lidia, junto con recipientes áticos y lidios. S
atribuye al estilo del pintor Arquesilas. El bord
del recipiente presenta ornamentación tan
por dentro como por fuera, al igual que la par
exterior del cuenco y la parte superior del tall
La decoración figurativa se limita al tondo, qu
exhibe una esfinge mayestática. *Donación o
los suscriptores al Fondo de Excavaciones o
Sardis, 1914, 14.30.26*

31 Vasija
Griega, finales s. VI - principios s. V a.C.
Fayenza; a. 5,4 cm

Durante el siglo VI a.C., varios centros griegos producían vasijas pequeñas en forma de figuras humanas o de animales o seres mitológicos. Este extraordinario ejemplar, que pudo haber contenido cosméticos o preparados medicinales, consiste en dos pares de cabezas unidas: uno con una joven y un demonio aullante; el otro con un león y un joven negroide. Puede ser que la pieza se haya hecho en Rodas, donde influían en los artesanos tanto la técnica egipcia de la fayenza como la iconografía del Oriente Próximo. *Fondo de Adquisiciones Clásicas, 1992, 1992.11.59*

2 NIQUIAS (alfarero), ático,
mediados s. VI a.C.
**Ánfora con decoración de figuras negras,
premio panatenaico: Atenea Polias**
*Terracota; a. restaurada (el pie es moderno)
1,9 cm*

La tradicional composición del anverso (ilustrado aquí) muestra a la estatua de Atenea Polias. En el reverso aparecen tres hombres corriendo. La inscripción dice: "DE LOS PREMIOS DE ATENAS" y "STADION MASCULINO". (El stadion era una carrera de algo más de ciento ochenta metros). Las vasijas panatenaicas aparecieron por primera vez en el segundo cuarto del siglo VI a.C. y persistieron en los tiempos romanos. Esta ánfora se encuentra entre las más antiguas, fechada entre 566 y 550 a.C., un periodo de cierta experimentación. La ornamentación del cuello y del cuerpo y el emplazamiento de la inscripción del premio oficial no se fijó hasta el último cuarto del siglo VI. En estos grupos arcaicos no hay dos ánforas iguales. Las vasijas de premio se rellenaban de aceite del olivo sagrado. En cada ánfora cabía una metreta (39,312 litros), lo cual dictaba una altura bastante uniforme. La firma del alfarero es rara, pero no exclusiva, aunque no se conoce ningún otro recipiente del alfarero Niquias. *Fondo de Adquisiciones Clásicas, 1978, 1978.11.13*

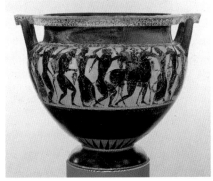

33 LIDOS (pintor), ático, c. 550 a.C.
**Crátera con decoración de figuras negras:
el regreso de Hefesto**
Terracota; a. 55,9 cm

Esta crátera de mezclas, de impresionantes proporciones, ofreció al artista una amplia superficie para pintar a Hefesto, escoltado hasta el monte Olimpo por Dioniso y su corte de sátiros y ménades. Lidos transmite el entusiasmo de la procesión de un modo tan vivo que casi se puede oír.

La técnica de las figuras negras en la pintura de vasijas, inventada en Corinto, se perfeccionó en Ática y, hacia mediados de siglo VI a.C., las vasijas áticas empezaron a eclipsar a las realizadas en otros centros. Aparecieron otros estilos, y puede observarse la evolución de artistas individuales. Conocemos los nombres de algunos de estos pintores por su firma; otros permanecen anónimos y se les da nombres de conveniencia. De los pintores de vasijas de figuras negras del Ática en el siglo VI, los principales son Cleitias, Lidos, el pintor de Amasis y Exequías; los cuatro están representados en el Museo. *Fondo Fletcher, 1931, 31.11.11*

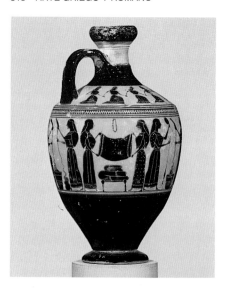

34 Lekythos (jarra para aceite)
Ática, c. 550 a.C. (presumiblemente de Vari)
Terracota; a. 17,1 cm

Los *lekythos* se utilizaban para el aceite y se
encuentran a menudo en tumbas; éste se atri-
buye al pintor de Amasis. El propietario bien
pudo ser una mujer, pues en él aparecen va-
rias mujeres y muchachas trabajando la lana.
En la franja superior, unas muchachas bailan a
cada lado de una mujer sedente o diosa flan-
queada por dos jóvenes de pie. En 1956, el
Museo adquirió otro *lekythos* del pintor de
Amasis. No sólo es muy parecido en forma, ta-
maño, estilo, periodo y esquema ornamental,
sino que también comparte con éste las bailari-
nas de la franja superior. En ese otro, el tema
principal es una procesión nupcial, y resulta
tentador pensar que las dos vasijas fueron he-
chas para la misma dama. *Fondo Fletcher,
1931, 31.11.10*

35 EXEQUÍAS (pintor), ático, c. 540 a.C.
**Ánfora con decoración de figuras negras
y tapadera: a cada lado, procesión nupcial
en un carro**
Terracota; a. 47 cm

Exequías es uno de los más grandes pintore
de cerámica ática de figuras negras y esta án
fora es una de sus mejores obras. Una dios
saluda a una pareja de esposos que se en
cuentran en un carro, mientras Apolo toca la c
tara: la procesión está a punto de empezar, d
rigida por el muchacho que precede a los caba
llos. El tema del reverso es parecido pero sin e
chico; un anciano o un rey sustituye al tañedo
de cítara. *Fondo Rogers, 1917, 17.230.14ab,
donación de J.D. Beazley, 1927, 27.16*

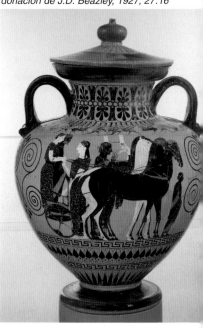

36 PINTOR DE ANDÓCIDES,
ático, c. 530 a.C.
**Ánfora con decoración de figuras rojas:
Heracles y Apolo en lucha por el trípode
délfico**
Terracota; a. 57,5 cm

Poco después del año 530 a.C. las siluetas ne
gras de la técnica de cerámica negra se reem
plazaron por figuras que se dejaban del color d
la arcilla y al cocerse se volvían anaranjadas
rojizas y se disponían sobre un fondo negr
Los detalles se pintaban en líneas de barniz
en raras ocasiones se utilizaban colores opa
cos, blanco y púrpura. La nueva técnica apare
ce por primera vez en las vasijas de un pinto
anónimo denominado el pintor de Andócides
pues algunas de sus obras, como esta ánfor
están firmadas por Andócides como alfarero. L
disputa por el trípode délfico también aparec
en el frontón del tesoro Sifnio de Delfos con lo
que están relacionadas estilísticamente algu
nas de las vasijas del pintor de Andócides
Puesto que se conoce aproximadamente la fe
cha del tesoro Sifnio (c. 530-525 a.C.), nos pr
porciona una fecha bastante razonable para
principio de la cerámica roja ática. *Compra, le
gado Joseph Pulitzer, 1963, 63.11.6*

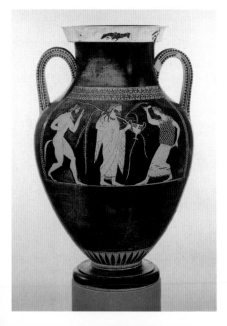

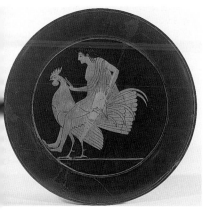

37 EPICTETO (pintor), ático, c. 520-510 a.C.
Plato decorado con figura roja:
muchacho sobre un gallo
Terracota; diám. 18,7 cm

Este plato, firmado por el pintor Epicteto, muestra el raro tema de un muchacho montado en un gallo, con los dedos de los pies apoyados contra la línea roja que delimita el borde del tondo. Se descubrió en 1828 en Vulci, en una propiedad de Lucien Bonaparte, príncipe de Canino, y veinte años más tarde pasó a la colección del segundo marqués de Northampton en Castle Ashby, donde permaneció hasta 1980. Los platos de Epicteto son todos del mismo alfarero y se distinguen de otros platos de la época en que no tienen dos agujeros en el borde para colgarlos. Se conocen nueve platos completos de Epicteto (de los que ahora se han perdido dos) y fragmentos de otros tres. *Compra, Fondo de Adquisiciones Clásicas, donaciones de la Fundación Schimmel Inc. y Christos G. Bastis, 1981, 1981.11.10*

38 EUFRONIO (pintor),
EUXITEO (alfarero), áticos, c. 515 a.C.
Crátera decorada con figuras rojas:
el Sueño y la Muerte abandonando
el cuerpo de Sarpedón
Terracota; a. 45,7 cm

Si el ánfora del pintor de Andócides (n. 36) puede considerarse la vasija de cerámica roja más antigua que se conoce, esta crátera firmada por Euxiteo como alfarero y Eufronio como pintor pone en evidencia la investigación y el dominio de la nueva técnica en menos de media generación. Al diluir el barniz negro se introdujeron nuevas sutilezas: el cabello de Sarpedón es rojizo, más claro que el cabello y la barba del Sueño (a la izquierda). Los músculos y tendones pueden ahora representarse fielmente y el escorzo allana el camino hacia la comprensión de la perspectiva corporal. La composición de esta crátera es una obra maestra, en plena armonía con los requisitos de la forma, en el movimiento de las cabezas, brazos y piernas enmarcados por dos guardias que flanquean la escena. La alternancia de negro y rojo está cuidadosamente equilibrada y se extiende incluso al dibujo del borde y de la franja inferior al friso pintado. *Compra, legado de Joseph H. Durkee, donación de Darius Odgen Mills y donación de C. Ruton Love, por intercambio, 1972, 1972.11.10*

39 EUTÍMIDES (alfarero), ático, c. 510 a.C.
Oinochoe **(jarra de vino) con decoración**
de figuras rojas: El juicio de Paris
Terracota; a. tal como se conserva 16,2 cm

Como tantas otras veces en el arte arcaic
aquí Paris aparece huyendo en un esfuerz
por evitar juzgar cuál de las tres diosas –Her
Atenea y Afrodita– es la más hermosa. He
mes frena al príncipe troyano cogiéndolo por
lira, seguido de las tres diosas. Tras ellos s
acerca Iris junto con una séptima figura, Peit
Aunque existen varios vacíos (sólo las cabe
zas de Atenea, Afrodita e Iris se conserva
completas), el dibujo es extraordinariamen
diestro, con gran énfasis en los ricos vestidos
las sutiles variaciones de postura y gesto. Eut
mides, cuyo nombre aparece como la firma i
cisa del alfarero en el pie, también es conocid
como el rival y amigo de Eufronio (n. 38). Con
pra, donación de Leon Levy y Fondo de Adqu
siciones Clásicas, 1981, 1981.11.9

40 PINTOR DE BERLÍN, ático, c. 490 a.C.
Ánfora con decoración de figuras rojas:
joven cantando y tañendo la cítara
Terracota; a. 41,6 cm

En tiempos de Eufronio (n. 38), se descubrió
que las figuras solas ganaban mucho sin en-
marcarlas, dejando que el fondo negro se mez-
clase con el negro del cuerpo del propio vaso.

Este joven citarista aparece iluminado contr
un escenario oscuro formado por la vasija. E
ta figura ondulante de un joven intérprete es
pintura más impresionante de la música an
gua que ha llegado hasta nosotros y nos hac
lamentar que la música griega, al igual que
pintura, se haya perdido casi por complet
Fondo Fletcher, 1956, 56.171.38

**1 Crátera con volutas
(vasija para mezclar agua y vino)**
ática, c. 450 a.C.
Terracota; a. 63,5 cm

Las escenas principales de esta crátera con
volutas proceden de la batalla de los griegos
contra los centauros en la boda de Piritoo (en
el cuello del reverso) y la batalla entre los ate-
nienses y las amazonas (en el cuerpo). Ambos
temas parecen reflejar las grandes creaciones
artísticas de mediados del siglo V: las esculptu-
ras del frontón oeste del templo de Zeus en
Olimpia y las pinturas murales de Micón en el
Theseion y en el pórtico pintado de Atenas. La
pintura mural se ha perdido por completo, pero
un gran número de vasijas áticas coetáneas
nos ayudan a visualizar las grandes pinturas
de Micón. Esta crátera de volutas se atribuye
al Pintor de los Sátiros Velludos. *Fondo Ro-
gers, 1907, 07.286.84*

42 PINTOR DE PENTESILEA,
ático, c. 465-460 a.C.
**Pyxis (caja para cosméticos) con tapadera:
El juicio de Paris**
Terracota; a. con tapadera 17,1 cm

El dibujo de este *pyxis* es coetáneo de los ini-
cios de la pintura mural en Atenas. Cubrir una
parte de la vasija con un engobe blanco había
sido una innovación ática medio siglo anterior,
pero la policromía (dentro de la gama de colo-
res de la cerámica) no se había intentado ante-
riormente. Así pues, la pintura de vasijas más
convencional se parece a los dibujos colorea-
dos y resulta casi imposible hablar de pincela-
da. Sin embargo, aquí, en detalles como la roca
sobre la que se sienta Paris, el perfil del dibujo
da paso a una representación imaginativa he-
cha exclusivamente con el pincel. No obstante,
respeta algunas convenciones arraigadas, co-
mo la línea del suelo común y evitar solapar la
composición. *Fondo Rogers, 1907, 07.286.36*

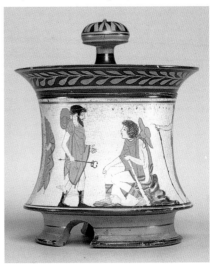

**43 Crátera de columnas:
la pintura de una estatua de mármol**
Apulia antiguo, primer cuarto del s. IV a.C.
Terracota; a. 51,5 cm

Gracias a los autores antiguos y a las esculptu-
ras supervivientes, sabemos que las estatuas
de mármol griegas no se dejaban tan blancas
como las modeladas en yeso, sobre todo en el
periodo arcaico. Esta vasija del sur de Italia es
única en la ilustración exacta de cómo se apli-
caba la pintura en lo que se denomina técnica
encáustica. El artista se dispone a pintar una
estatua de Heracles, y observamos cómo apli-
ca la emulsión de pigmento y cera a la superfi-
cie de la piel de león. Después de la aplicación,
se pasaba un hierro al rojo vivo por la superfi-
cie pintada, de modo que la pintura disuelta pe-
netraba en la piedra. A la izquierda de la esta-
tua, un ayudante o un esclavo calienta varias
barras en un brasero de carbón. Ajeno al artis-
ta que aplica los últimos toques, el propio Hera-
cles avanza con una expresión de curiosidad
crítica. Zeus y Nike, sentados encima, comple-
tan la escena. *Fondo Rogers, 1950, 50.11.4*

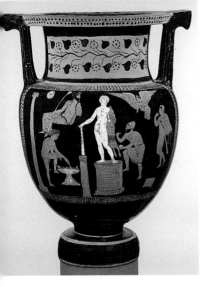

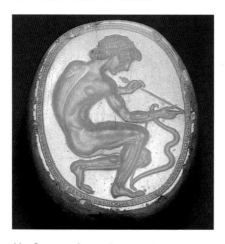

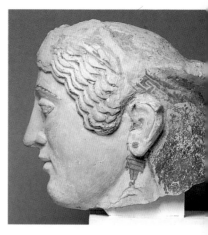

44 Gema en forma de escarabajo: arquero en cuclillas comprobando su arco

Griego, finales del periodo arcaico, c. 500 a.C.
Calcedonia; 1,6 × 1,4 × 0,7 cm

Esta gema demuestra de modo magistral los logros del arte arcaico tardío de Grecia. Se comprende perfectamente la anatomía y se plasma con corrección a pesar de la dificultad del escorzo. Ante la evidencia ofrecida por otra forma de escarabajo calcedonio que se encuentra en Boston, firmado por Epimenes, esta gema del arquero se atribuyó al mismo maestro, que era un jonio, como indican las formas de las letras y los jaeces del caballo de la gema de Boston. *Fondo Fletcher, 1931, 31.11.5*

45 Cabeza de esfinge

Corintia, c. 500 a.C.
Terracota; a. 20,6 cm

La mayoría de las esculturas de terracota d los periodos arcaico y clásico que se conoce en la actualidad son anexos arquitectónicos figuritas votivas de animales y seres humano hallados en santuarios y tumbas. No obstant recientemente, gracias a las excavaciones, e concreto las de Corinto y Olimpia, se ha sabic que los griegos también hacían buenas escu turas individuales de terracota a tamaño natu ral. Esta hermosa cabeza femenina es un obra corintia como confirma la arcilla. Es u poco más pequeña que el tamaño natural, pe ro esto no es descabellado según las hipótes que se trataba de la cabeza de una esfinç sentada. Esto también explicaría el ángulo ta pronunciado en el que el pelo cae sobre la es palda en una masa compacta, sin indicacione de rizos ni trenzas. *Fondo Rogers, 194 47.100.3*

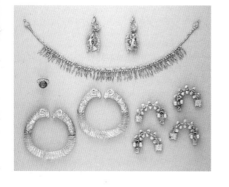

46 Las joyas Ganimedes

Griegas, finales del s. IV a.C. (dicen haberlas hallado en una tumba cerca de Salónica)
Cuatro fíbulas de oro: a. 4,1 cm; par de pendientes de oro: a. 5,4 cm; par de brazalete de cristal de roca con remates de cabeza de carnero en oro: a. 7,6 cm; anillo de oro con esmeralda: a. 2,2 cm; collar de oro: l. 33 cm

Este rico juego de joyas se halló en Macedoni antes de 1913. Estos objetos se encuentra entre las piezas más hermosas de joyería ma cedonia conocida. El par de pendientes de o pertenece a una clase muy reducida de ejen plos de colgantes escultóricos de soberbia fac tura. Aunque ambos muestran a Zeus en fo ma de águila, transportando a Ganimedes, lo pendientes no son idénticos. En uno, la cabez de Ganimedes está vuelta hacia la izquierda en el otro, hacia la derecha. La parte superic de cada pendiente, que camufla el cierre, est decorada con hojas de acanto. Igual de raro e el par de brazaletes de cristal de roca, que te minan con remates de oro en forma de cabez de carnero con ornamentación detallada. I cristal de roca está acanalado en espiral, co un fino alambre de oro enrollado en torno a acanaladura. *Fondo Harris Brisbane Dic 1937, 37.11.8-17*

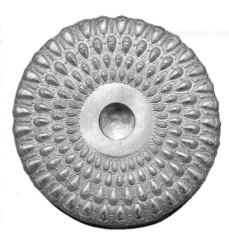

Fiale (vaso de libación)

riego, s. IV a.C.

ro; diám. 23,5 cm, a. 3,6 cm

a libación constituía uno de los ritos religiosos
ás corrientes y se conservan (sobre vasijas
ntadas, por ejemplo) numerosas representa-
ones coetáneas. La ofrenda se derramaba de
a fiale, un tipo especial de cuenco que se
daptaba cómodamente a la palma de la mano
poseía una cavidad en el centro para los de-
os. Se conocen varios ejemplos en arcilla,
once y plata, y éste es uno de los únicos cin-
 cuencos de libación de oro griegos. Está
corado con tres filas concéntricas de bello-
s y una de hayucos; en los intersticios apare-
en abejas y motivos de relleno muy estiliza-
os. Es obra de un taller griego, pero tiene inci-
 en el reverso una importante inscripción en
tras cartaginesas. Es de imaginar que se tra-
 del preciado bien de un cartaginés que vivía
comerciaba con una comunidad griega. Fon-
 Rogers, 1962, 62.11.1

Tesoro de plata

elenístico, primer cuarto del s. IV a.C.

os cuencos hondos, tres tazas con
nblemas, un "skyfos", un cuenco hemisférico,
 "oinochoe", un fiale, un cucharón, un
equeño altar portátil, un "pyxis", un emblema
dos cuernos (quizás de un yelmo)

ste rico tesoro, adquirido en dos lotes, podría
ribuirse, por analogía con el famoso tesoro
othschild, a un taller tarentino del primer pe-
odo helenístico. En su mayoría está dorado y
 unidad estilística de los objetos se demues-
 por los diversos accesorios figurativos. Las
s máscaras teatrales que sirven de pie de
s dos cuencos hondos se repiten en la más-
ra inferior del asa de un pequeño oinochoe,

y los ornamentos de los tazones se repiten en
el pequeño altar. Quizás el objeto más delica-
do de este conjunto sea el relieve dorado de la
Escila. De los tres apéndices caninos que sur-
gen de sus caderas, dos se están comiendo un
pulpo y un pez, mientras que el tercero obser-
va un delfín. El altar, que está dedicado "a los
ocho dioses", está equipado con recipientes
intercambiables para el incienso y otras ofren-
das. Compra, Fondo Rogers, Fondo de Adqui-
siciones Clásicas y donación anónima, dona-
ciones de la Sra. de Vincent Astor, Sr. y Sra.
Walter Bareiss, Sr. y Sra. Howard J. Barnet,
Christos G. Bastis, Sr. y Sra. Martin Fried, Fun-
dación Jerome Levy, Norbert Schimmel, y Sr. y
Sra. Thomas A. Spears, 1981-1982

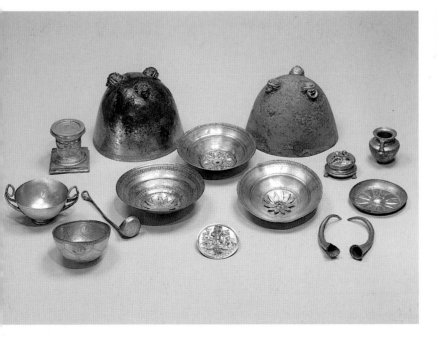

49 Mujer tocando la cítara

Romana, Boscoreale, 40-30 a.C.
Fresco; 186,7 × 186,7 cm

Este fresco, junto con los que se exponen a
lado, procede de una villa cercana a la loca
dad de Boscoreale. Las figuras pintadas en e
ta sección mural son una mujer sentada en
trono y una niña de pie tras ella. La identida
de estas figuras y las de otros frescos de la h
bitación más grande de la villa han sido dura
te mucho tiempo objeto de debate. Podrían e
tar asociadas con Afrodita y Adonis, pero
más probable es que fueran miembros de la
milia real macedonia del siglo III a.C. (Véa
también n. 50.) *Fondo Rogers, 1903, 03.14.5*

detalle

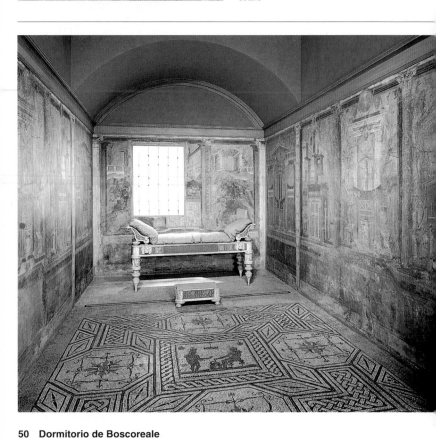

50 Dormitorio de Boscoreale

Romano, 40-30 a.C.

El Museo posee la mayor colección de pinturas
romanas que se pueden ver fuera de Italia. Un
conjunto incluye muchos de los frescos de una
villa de Boscoreale, cerca de Pompeya. La villa
fue enterrada por la erupción del Vesubio en el
año 79 y esta es la razón de que las pinturas
hayan sobrevivido relativamente intactas. En-
tre las pinturas de Boscoreale, este dormitorio
completo, decorado con escenas rústicas y
con complejas vistas arquitectónicas, recuerda
los ambientes de la época. (Véase también n.
49.) *Fondo Rogers, 1903, 03.14.13*

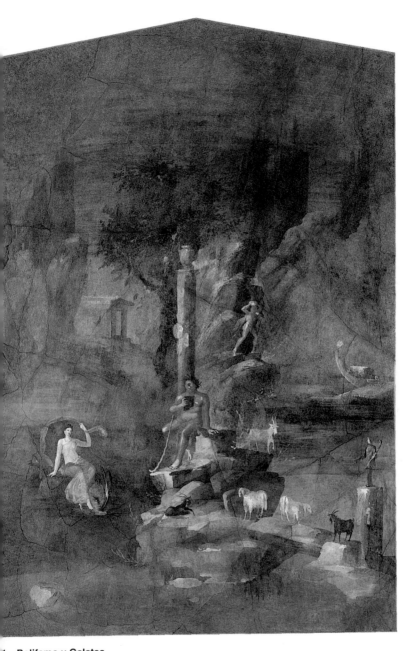

1 Polifemo y Galatea
ugustal medio, c. 11 a.C.
resco; 188 × 119 cm

a villa de Boscotrecase de la que procede es-
mural pertenecía a los parientes directos del
mperador Augusto y la decoraron los artistas
ás importantes de la época. Las pinturas mi-
lógicas, de las que se conservan dos, son
articularmente evocadoras, pues describen
s mitos griegos en el mismo paisaje de vege-
ción, rocas, mar y cielo que existían en torno
 golfo de Nápoles. *Fondo Rogers, 1920,*
0.192.17

SEGUNDO PISO

ARTE GRIEGO
Y ROMANO

ARTE ANTIGUO
DE ORIENTE PRÓXIMO

 ARTE ISLÁMICO

 SALA DEL PERIODO SIRIO
PROCEDENTE DE DAMASCO

 GALERÍA DE EXPOSICIONES ESPECIALES
DEL FONDO HAGOP KEVORKIAN

ARTE ISLÁMICO

El Islam, fundado por Mahoma en el año 622, se difundió en las generaciones sucesivas desde la Meca en Arabia hasta España en Occidente, y hasta India y Asia Central en Oriente. La colección de arte islámico del Museo, que comprende básicamente piezas de los siglos VII al IX, refleja la diversidad y la extensión de la cultura islámica. En 1891, el Museo recibió su primer grupo importante de objetos islámicos, un legado de Edward C. Moore. Desde entonces, la colección ha ido creciendo gracias a donaciones, legados y compras. También ha recibido importantes elementos procedentes de las excavaciones patrocinadas por el Museo en Nishapur, Irán, en 1935-1939 y 1947. Ahora el Museo ofrece quizás la exposición permanente de arte islámico más exhaustiva del mundo. Propiedades sobresalientes que incluyen cerámicas y tejidos de todo el mundo islámico clásico, cristalería y orfebrería de Egipto, Siria, Mesopotamia y Persia, miniaturas reales de las cortes de Persia y la India mogol, y alfombras clásicas de los siglos XVI y XVII. Una habitación siria de principios del siglo XVIII completa el complejo de galerías y áreas de estudio. En la Galería de exposiciones especiales del Fondo Hagop Kevorkian se presentan pequeñas exposiciones temporales.

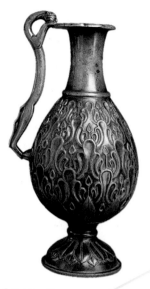

1 Aguamanil

Iraní, s. VII
*Bronce, originalmente con incrustaciones;
a. máx. 48,5 cm*

La primera orfebrería islámica se desarrolló
bajo la influencia de las tradiciones preislámi-
cas del antiguo Oriente Próximo y de las postri-
merías del mundo clásico mediterráneo orien-
tal. La forma de este aguamanil, el asa de feli-
no grácilmente alargada y la decoración
son herencia del arte de la dinastía
sasánida preislámica de Irán y del
precedente periodo parto. El ritmo re-
petitivo de la ornamentación refleja un en-
foque islámico del dibujo. Aunque el agua-
manil sea de bronce, su tamaño y su forma
elegante indican que se trata de un objeto de
lujo. *Fondo Fletcher, 1947, 47.100.90*

2 Cuenco

Iraquí, periodo abasí, s. IX
*Cerámica, vidriada y esmalte coloreado;
diám. 19,7 cm*

La técnica del esmalte coloreado o *loza dora*
en la alfarería fue una de las grandes contrib
ciones de los alfareros islámicos. En este pr
ceso extraordinariamente difícil, en el que
mezclaban óxidos de plata y cobre con
agente, los dibujos se solían pintar sobre
barniz y el esmalte previamente cocidos. D
rante la segunda cocción en un horno reduct
se extraía el oxígeno de los óxidos metálic
lo que hacía que el metal se depositara sob
la superficie, dando al producto un brillo esp
cial y un efecto de reflejos cambiantes. La lo
dorada, que se originó como medio de orn
mentar el vidrio, se empleó por primera vez
cerámica en el siglo IX en Irak. Esta innovaci
tuvo una influencia permanente en la indust
cerámica general, pasando de Irak a Egipto,
norte de África, Siria, Irán y España, y del mu
do islámico a Italia, Inglaterra y América.
este cuenco, que presenta un esquema po
cromo que se encuentra sólo en el siglo IX,
influencia del cristal romano y el posterior *m
llefiori* es evidente en la decoración de rejilla
en algunos motivos. *Fondo Rogers, 195
52.114*

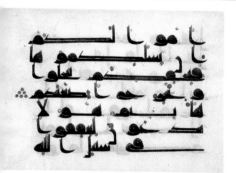

3 Hoja del Corán

Egipcia, s. IX
*Tinta, colores y oro sobre pergamino;
l. 33,3 cm*

Pese a su gran variedad, la caligrafía árab
puede reducirse a dos categorías básicas:
escritura angular, normalmente llamada cúfic
(por Kufa, ciudad de Irak), y la escritura curs
va. Un hermoso ejemplo de caligrafía cúfic
del siglo IX es esta página del Corán, que tipi
ca la imponente grandeza y reverencia por
palabra escrita que los calígrafos lograron d
al texto. La horizontalidad, austeridad y form
lidad del estilo están subrayados por la esca
monumental: toda la línea superior está form
da por una sola palabra compuesta. Otr
ejemplos del período poseen sólo tres línea
por página. El texto está escrito sobre perg
mino, que en Oriente se sustituyó en el siglo
por el papel. Las marcas vocálicas son punt
rojos, amarillos y verdes. Algunos signos di
críticos están en forma de diagonales rojas y
señal del décimo verso del margen es un triá
gulo de seis puntos dorados. *Donación de R
dolph M. Riefstahl, 1930, 30.45*

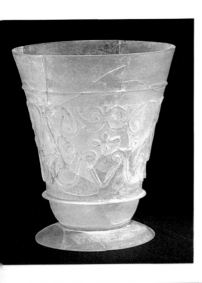

4 Bocal

Iraní o iraquí, s. IX
Vidrio soplado (?) y relieve tallado; a. 13,6 cm, diám. del borde 14,2 cm

En muchos aspectos, el vidrio producido por los artesanos musulmanes medievales nunca fue superado. Estos artistas continuaron la tradición del vidrio preislámico y también desarrollaron innovaciones. Una de estas técnicas nuevas se utilizó para hacer este bocal, cuya ornamentación se realizó cortando y separando toda la superficie exterior excepto el dibujo, que por tanto queda en relieve. La técnica y el dibujo (palmetas, medias palmetas y motivos florales sobre dos volutas entre dos rebordes horizontales) se parece mucho a la antigua talla islámica sobre cristal de roca. Por tamaño, conservación y elegancia, esta es una pieza sin par en el vidrio islámico tallado en relieve. *Compra, donaciones del Fondo Rogers, y Jack A. Josephson, Dr. y Sra. Lewis Balamuth, Sr. y Sra. Alwin W. Pearson, 1974, 1974.45*

Cuenco

ní o transonxiano, Nishapur
Samarkanda, s. X
erámica, pintada con engobe, incisa
vidriada; diám. 45,7 cm

ebido al aspecto sacro del idioma árabe y el ujo potencial de sus diversas escrituras, el o de la caligrafía como elemento decorativo notable en todos los periodos del arte islá-co y en todos los medios, sean objetos o ificios tanto seculares como religiosos. Quizás los ejemplos más sobresalientes del o de la caligrafía en la cerámica se encuen-tren en los objetos de Nishapur y Samarkanda. En el siglo X, Nishapur, ahora una pequeña ciudad, era uno de los grandes centros del arte islámico (a principios del siglo XIII, los invasores mongoles la destruyeron por completo). Las mejores cerámicas de Nishapur fueron objetos pintados con engobe, cuya principal y única ornamentación suele ser las elegantes inscripciones árabes. Este cuenco (el más grande y tal vez el más importante del Museo) dice en caligrafía cúfica: "Planear antes de trabajar te protege del arrepentimiento. Paz y prosperidad". *Fondo Rogers, 1965, 65.106.2*

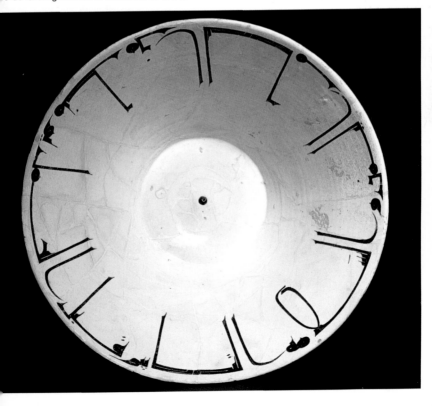

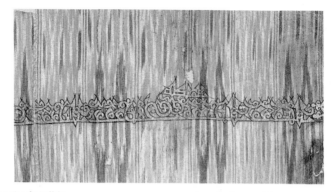

6 Fragmento de tejido, probablemente de un chal
Yemenita, siglo X
Algodón con inscripción dorada; 58,4 × 40,6 cm

En los periodos temprano y medieval los tejidos y las prendas fabricados para uso o vestimenta de la corte o para regalos del gobernante llevaban la marca de soberanía, una inscripción indicadora del nombre del soberano. Ello equivalía a la imaginería empleada para denotar soberanía en los imperios bizantino o sasánida. Tales tejidos inscritos se conocen con el nombre de *tiraz*, palabra persa que designa bordado. Este fragmento de tejido, probabl mente de un chal, es típico de un tipo de *tir* producido en Yemen en el siglo X. El motivo el resultado de la técnica *ikat*, según la cu los haces de hilos de la urdimbre se tiñen memente antes de tejer y se disponen lue en el telar para formar el motivo compuesto puntas de flecha y rombos. La tela tejida lle ba pintada una inscripción dorada, tan estili da con entrelazamientos y floreados que res taba casi ilegible. *Donación de George Pratt, 1929, 29.179.9*

7 Colgante
Egipcio, periodo fatimí, s. XII
Oro, esmalte y turquesa; a. 4,4 cm

La escuela artística centrada en Egipto durante el reinado de los fatimíes de El Cairo (969-1171) es notable. La orfebrería es especialmente hermosa, con elaborados dibujos como el de este colgante, que está construido en filigrana sobre una rejilla de oro. Los fatimíes adoptaron el uso de ornamentos en forma de luna creciente del arte bizantino, así como la técnica del esmalte *cloisonné* (empleada aquí para los pájaros centrales). Este colgante debió estar enmarcado por ristras de perlas o piedras preciosas o semipreciosas, enhebradas a través de los ganchos de oro que tiene alrededor del margen. *Colección Theodore M. Davis, legado de Theodore M. Davis, 1915, 30.95.37*

8 Cuenta de oro
Siria, s. XI
Oro; l. 5,2 cm, diám. mayor 2 cm

La historia de la joyería islámica es larga e ilustre. La orfebrería del periodo fatimí en Siria durante los siglos XI y XII constituye la más brillante y ornamentalmente compleja de esta historia.

Esta cuenta bicónica es una de las sólo dos conocidas. Hecha de filigrana sobre una ti soporte, con los dobles alambres retorcid coronados por granos de diversos tamañ esta cuenta está totalmente recubierta de b llas volutas de hojas que se enroscan a lo la go de cada una de sus cinco secciones. Co pra, donación del jeque Nasser Sabh al-A med al-Sabah, en memoria de Richard Ettir hausen, 1980, 1980.456

Placa

ndalusí, periodo omeya, s. XI

arfil; 20,3 × 10,8 cm

sta placa pertenece a un grupo de marfiles
l siglo XI hechos en al-Andalus durante el
inado de los Omeyas. Muchos de estos mar-
es se crearon para la familia real o su entor-
 y muchos se hicieron en la capital, Córdo-
, o en Medina Azahara, la residencia real.
ebido a las raíces sirias de los Omeyas, no
 de extrañar que muchos de los motivos ha-
dos en estos marfiles se remonten a esa zo-
na. El follaje de arabescos de esta placa cons-
tituye una versión estilizada de las volutas de
hoja de vid y acanto tan populares en el orna-
mento antiguo. Los prototipos para las figuras
animadas se encuentran en antiguos tejidos is-
lámicos de Siria o Egipto, en los que aparecen
pares de pájaros, animales y seres humanos
parecidos, a cada lado de estilizados árboles.
Fondo John Stewart Kennedy, 1913, 13.141

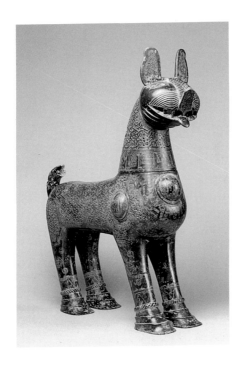

Incensario

ní, 1181-1182

once, perforado e inciso; l. 85,1 cm, a. 80 cm

ta escultura animal metálica singularmente
ande y majestuosa en forma de león pertene-
 a un pequeño grupo de incensarios de for-
s similares. La cabeza se quita para poder
colocar el incienso, y el arabesco entrelazado
del cuerpo y el cuello está perforado para per-
mitir que emane el aroma. Las inscripciones
árabes en escritura cúfica en diversas partes
del animal, así como en las tres protuberancias,
dan el nombre del emir que encargó el trabajo,
su autor y la fecha. *Fondo Rogers, 1951, 51.56*

11 Brazalete

Iraní, primera mitad del s. XI
*Lámina de oro con aplicaciones de alambre
retorcido y granulación de oro, originalmente
montado con piedras; diám. mayor 10,5 cm,
a. del cierre 5,1 cm*

Las piezas esenciales para el estudio de la primera joyería de la Baja Edad Media en Irán son este brazalete y su compañero, que se encuentra en la Freer Gallery of Art, Washington. En este brazalete, cada uno de los cuatro hemisferios que flanquean el cierre tiene en su base un delgado disco plano de oro que fue decorado repujándolo sobre una moneda q lleva el nombre del califa abasí al-Qadir Bill. (991-1031). Existe un buen número de braz letes en oro y plata análogos a este par, au que ninguno tan hermoso ni tan elaborado.

Las formas de la joyería preislámica se obs van en estos brazaletes, lo que nos da una id del conservadurismo y el tradicionalismo en arte. El efecto retorcido de la pulsera deriva de los brazaletes griegos. *Fondo Harris B bane Dick, 1957, 57.88a-c*

12 Aguamanil

Iraní, Jorasán, s. XIII
Bronce, plata y oro; a. 39,4 cm

Este sobresaliente ejemplar de bronce con ataujía de oro y plata del periodo seléucida de Irán (1037/1038-1258) representa la bella orfebrería característica de esa época. El cuerpo de este aguamanil, que está recubierto de un elaborado dibujo entrelazado con terminaciones en cabeza de animal, se divide en doce lóbulos, cada uno rematado por un par de arpías coronadas. Cerca del centro de cada lóbulo se encuentra un medallón que incluye un signo del zodíaco, generalmente con el planeta que lo rige. Varias inscripciones en la parte más ancha y el cuello —todas salvo una ejecutadas en caracteres *nasjí* (cursivos) cuyos extremos prolongados tienen forma de cabeza humana— expresan buenos deseos al propietario, un tema común en la ornamentación epigráfica en la orfebrería islámica de todas las épocas. *Fondo Rogers, 1944, 44.15*

13 Cuenco

Iraní, ss. XII-XIII
*Cuerpo compuesto, pintado y esmaltado sobre
barniz y dorado; diám. 18,7 cm*

En un intento por aumentar el número de co res de sus paletas, los alfareros iraníes del glo XII desarrollaron una técnica conocida a tualmente como *mina'i* (esmaltada), en la q los colores estables se pintaban en un bar de plomo que se hacía opaco con estaño después de una primera cocción, se aplicab los colores menos estables y el objeto se v vía a cocer a baja temperatura. Esta técni permitía al artista pintar una gran variedad colores con completo control, confiriendo a dibujos una calidad parecida a la miniatura q no se encuentra en otros tipos de cerámic Este método tuvo una vida relativamente cor En este cuenco de cerámica brillantemen pintado, un gobernante entronado y su co de servidores, músicos y cetreros montad rodean el dibujo astrológico central, lo que a gura buena fortuna a su propietario. *Donac de la Fundación Schiff y el Fondo Roge 1957, 57.36.4*

4 Cuenco
aní, Rayy, finales del s. XII - principios del XIII
uerpo compuesto, vidriado
con esmalte coloreado; diám. 20,3 cm

a loza dorada, que se originó aproximada-
ente en 1171 en el momento de la caída de
dinastía fatimí, apareció en Irán, así como
 al-Andalus y en Siria. Aunque parece bas-
nte seguro que alfareros egipcios emigrantes
eron los responsables de transmitir la técnica
 los dos últimos países, su cometido en la
arición de la loza dorada en Irán está menos
aro. Entre las razones que apuntan hacia una
lación entre loza dorada egipcia e iraní, en
ncreto de Rayy, se encuentran ciertos ras-
os característicos de ambas cerámicas, como
 dibujo central encerrado en un campo bri-
nte, que aparece en este cuenco iraní de fi-
les del siglo XII o principios del XIII. Este
sgo, además de la cualidad monumental del
bujo y la clara distinción entre el fondo y el
imer plano, es típico de la alfarería atribuida

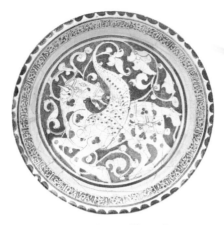

a Rayy antes de su destrucción por los mongo-
les en los años veinte del siglo XIII. *Fondo Ro-
gers, 1916, 16.87*

15 Aguamanil
Iraní, Kashan, 1215-1216
*Cuerpo compuesto, pintado y vidriado;
a. 20,3 cm*

A principios de la Edad Media, en el intento de
imitar la apariencia de la porcelana Sung, se
recurrió nuevamente a la fayenza. Una vez re-
descubierta, los ceramistas islámicos utilizaron
pronto este cuerpo compuesto blanco como
fondo para pintar diseños de tonos y líneas
más variados que los logrados hasta entonces.

Seguramente, uno de los ejemplos más her-
mosos de cerámica musulmana pintada bajo
barniz es este aguamanil de pared doble. El di-
bujo incluye pares de esfinges aladas y arpías,
ciervos, perros y liebres sobre un fondo de ara-
bescos modelados y calados. Inscripciones per-
sas rodean el cuello y la parte inferior del cuer-
po sobre un margen de tallos de sauce. *Fondo
Fletcher, 1932, 32.52.1*

6 Preparación de un medicamento
base de miel
eriodo abasí tardío, Bagdad, página
e un manuscrito datado 621 d.H./1224 d.C.
nta, colores y oro sobre papel; página
3 × 24,1 cm, pintura 13,3 × 17,5 cm

sta pintura en miniatura representa a un far-
acéutico preparando un medicamento cuyo
grediente principal es la miel. El espacio inter-
, indicado con marcos rojos, arcos y enjutas,
 ve frontalmente, como si fuera un escenario.
n joven sentado vigila la preparación, mien-
as, en el segundo piso, un hombre bebe algu-
 medicina y otro revuelve el líquido de una
sija. No obstante estar influida por los ma-
uscritos bizantinos, la ilustración es una esce-
 de género que respeta la mejor tradición de
 pintura árabe. Esta página procede de un
anuscrito disperso, traducción árabe de un
atado griego conocido corrientemente como
 Materia Medica, de Dioscórides, botánico
el siglo I d.C. *Colección Cora Timken Burnett
e miniaturas persas y otros objetos de arte, le-
ado de Cora Timken Burnett, 1957, 57.51.21*

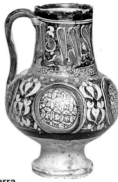

17 Jarra
Siria, probablemente Raqqa, periodo ayyubí,
finales del s. XII - principios del XIII
*Cuerpo compuesto, pintado y vidriado;
a. 18,7 cm*

Esta jarra está decorada con azul de cobalto y
barniz metalizado marrón sobre barbotina
blanca, cubierta seguidamente con un vidriado
transparente. El alto pie sobre el cual descan-
sa se dejó blanco, en tanto que la decoración
principal del cuerpo consiste en cuatro meda-
llones cubiertos de un motivo geométrico y se-
parados por amplios atauriques, el todo sobre
un fondo de espirales diminutas de reserva en
barniz iridiscente sobre la barbotina blanca. El
cuello está rodeado de una inscripción en cur-
siva (*nasji*), en azul de cobalto, que expresa
votos de felicidad. Estos objetos se atribuyen
generalmente a la ciudad de Raqqa, aunque
entonces estaban en actividad otros centros
cercanos. El dibujo de apariencia vegetal y el
fondo de espirales recuerdan algunas compo-
siciones en barniz metalizado de la cerámica
persa de los albores del siglo XIII. La produc-
ción persa y la siria tienen mucho en común,
pero el azul de cobalto no aparece en las
obras de arte persas hasta finales del siglo
XIII. *Colección H.O. Havemeyer, legado de
Horace Havemeyer, 1948, 48.113.16*

19 Par de puertas
Egipcias, El Cairo, probablemente segunda
mitad del s. XIV
*Madera, taraceada con paneles
de marfil tallado; 165,1 × 77,5 cm*

Estas puertas, probablemente de un *almimbar*
(púlpito) de una mezquita o madrasa egipcia,
constituyen un ejemplo sobresaliente de la
maestría de los artesanos mamelucos. El dise-
ño geométrico "infinito" alcanzó su apogeo du-
rante el periodo mameluco de Egipto (1250-
1517). Ninguna otra tradición artística se ha
acercado tanto en número, sofisticación y com-
plejidad a los motivos geométricos del arte is-
lámico, ni tampoco ninguna otra tradición rivali-
za con la islámica en la importancia concedida
a tales motivos. El diseñador islámico ejerció
más libertad e imaginación en el uso de la es-
tructura geométrica que ninguno de sus prede-
cesores y es este hecho el que explica la
abundancia y diversidad de modelos en el arte
islámico. *Colección Edward C. Moore, legado
de Edward C. Moore, 1891, 91.1.2064*

18 Lámpara de mezquita
Siria, periodo mameluco, finales del s. XIII
*Vidrio soplado, labrado, pie aplicado,
esmaltado y dorado; a. 26,7 cm*

En el *Corán*, la luz de Dios se parece a "un r
cho en el que hay una lámpara, la lámpara e
tá en un vidrio y el vidrio es como si fuera ur
estrella resplandeciente". Este verso se col
caba en las lámparas ricamente esmaltadas c
las mezquitas del periodo mameluco. La in
cripción de esta lámpara declara que fue h
cha para el mausoleo de un funcionario sir
que había servido como arquero al gobernan
(lo cual explica el blasón de los círculos). *D
nación de J. Pierpont Morgan, 191
17.190.985*

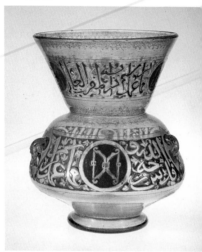

20 Alfombra

Egipcia, El Cairo, último cuarto del s. XV
Lana (aprox. 15 nudos Senneh por cm²);
9 × 2,4 m

En belleza, tamaño y conservación, esta alfombra es una de las más famosas de su tipo. Su dibujo raramente se iguala y su equilibrio cromático es sutil y armonioso.

Esta alfombra pertenece a un tipo que ahora se puede localizar no sólo en Egipto, sino concretamente en El Cairo a finales del siglo XV y principios del XVI. El estilo combina motivos y composiciones muy desfasados (como las plantas de papiro con hojas en forma de paraguas) con diseños coetáneos. Ésta en particular es única entre las alfombras mamelucas por tener cinco unidades principales. *Fondo Fletcher, 1970, 1970.105*

21 Tímpano

Caucásico, probablemente de Kubachi,
en la zona de Daghestán, primera mitad
del s. XIV
Piedra tallada; 129,5 × 73 cm

Este monumental tímpano de piedra procedente del Cáucaso demuestra el tratamiento que dieron los artistas iraníes a la figura humana a principios del siglo XIV. La prominencia del relieve, la naturalidad del movimiento (el caballo está a mitad del paso, el jinete usa el látigo) y el realismo del pertrecho del guerrero están resaltados por el enfoque decorativo del detalle y los dibujos superficiales. La habilidad del artista queda también patente en el modo en que jinete y caballo se adaptan al espacio: las figuras están esculpidas a escala correcta pero no están impedidas por la forma semicircular del tímpano. *Fondo Rogers, 1938, 38.96*

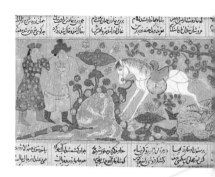

22 Hoja del Corán

Iraquí, Bagdad, periodo mongol, 1307-1308
Tinta, colores y oro sobre papel; 36,8 × 51,3 cm

Ahmad ibn as-Suhrawardi al-Bakri fue uno de los seis discípulos sobresalientes de Yaqut al-Musta 'simi (m. 1298), que mejoró definitivamente la escritura cursiva árabe cortando la plumilla oblicuamente. Este estilo de escritura se conoce por el nombre de *muhaqqaq*. El texto del marco (en cúfico) dice: "Está escrito: Bagdad, que Dios la proteja, en los meses del año lunar de 707 (1307-1308)". El texto *muhaqqaq* dice así:

"Ahmad ibn as-Suhrawardi al-Bakri, alaba a Dios y bendice a su profeta Mahoma, a su familia y compañeros, y se somete [a Dios]".

El iluminador fue Muhammad ibn Aybak. *Fondo Rogers, 1955, 55.44*

23 Yazdigird I y el caballo de agua que lo mató

Periodo ilkhanida, principios del s. XIV
Hoja de un manuscrito: tinta, colores y oro sobre papel; 12,7 × 15,9 cm

La muerte legendaria del rey sasánida Yazdigird I –que se decía fue golpeado por un caballo que emergió de un arroyo como por arte de magia– se describe maravillosamente en esta hoja de un manuscrito disperso del *Shānāmā* (Libro de los reyes) de Fīrdawsī. Son tradicionales el árbol decorativamente curvado y la línea del suelo cubierto de vegetación, donde se retuerce el agua. Las formas de setas derivan del arte chino y los vestidos son mongoles. Los gestos de las figuras de la izquierda expresan sorpresa y miedo. *Colección Cora Timken Burnett de miniaturas persas y otros objetos de arte, legado de Cora Timken Burnett, 195 57.51.33*

24 Jonás y la ballena

Iraní, finales del s. XIV-principios del XV
Pintura; 32 × 48,1 cm

Uno de los profetas más populares de la tradición musulmana fue Jonás, y en el *Corán* se hace referencia a la historia de su encuentro con la ballena. Aquí, la ballena, en realidad una carpa, devuelve a Jonás a la orilla, donde una calabacera, tradicionalmente descrita en las ilustraciones medievales occidentales del tema, se curva por encima de su cabeza. Las olas, hechas de arcos pulcramente superpuestos, están, como el pez, basadas en prototipos chinos. No obstante, la pintura es característicamente persa, con sus vivos colores, fuertes perfiles, sorprendente dibujo de las alas del ángel y la disposición de las plantas en flor. Jonás, que púdicamente tiende la mano para coger la ropa que le ofrece el ángel, refuerza la creencia musulmana en la dependencia de la voluntad de Dios en todos los aspectos de la vida. *Compra, legado Joseph Pulitzer, 1933, 33.113*

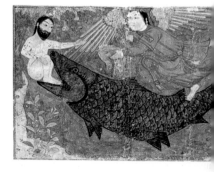

5 Mihrab

raní, Isfahan, c. 1354
Mosaico, cuerpo compuesto,
pintado y vidriado, restaurado; a. 3,43 m

El elemento más importante de cualquier casa
de culto musulmán es el *mihrab*, hornacina
que indica la dirección de la Meca. Dado que
es el punto esencial de la mezquita, en todo el
mundo islámico se ha prestado mucha aten-
ción a su decoración. Este soberbio ejemplo,
de la madrasa Imami (escuela teológica) de Is-
fahan (fundada en 1354), se compone de pe-
queñas piezas de cerámica, cocidas a una
temperatura que hace aflorar el brillo del bar-
niz. Estas piezas se unen para formar dibujos

geométricos, florales e inscripciones.

La cerámica vidriada tiene una gran historia
en la ornamentación arquitectónica de Oriente
Próximo y Medio. Semejante decoración se uti-
lizó por primera vez en el siglo XII en el Irán is-
lámico, donde se colocaban pequeñas losetas
monocromas en las paredes de los edificios de
un modo muy provisional. Con el tiempo se hi-
zo este *mihrab* de mosaico, cuyas paredes se
recubrieron totalmente de teselas. Esta fase
pronto dio paso a dibujos enteros pintados so-
bre teselas mucho más grandes: un modo mu-
cho más fácil de cubrir extensas superficies
con dibujos de cerámica vidriada. *Fondo Harris
Brisbane Dick, 1939, 39.20*

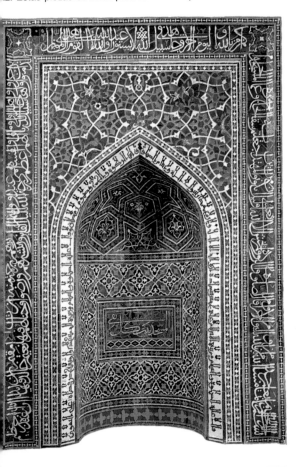

6 Atril para el *Corán*

Turquestán Occidental, 1360
Madera tallada; a. 130,2 cm

La palabra de Dios tal como le fue revelada a
su profeta Mahoma está registrada en el *Co-
rán*, el libro sagrado musulmán. Los Coranes
muy grandes y suntuosos eran muy difíciles de
sostener y se construyeron atriles especiales

para ellos. Este atril lo hizo Hasan ibn Sula-
ymān de Isfahan para una madrasa cuyo nom-
bre está parcialmente borrado en la inscripción
y se desconoce su situación. La forma del atril
deriva de una silla plegable y la decoración de
la sección inferior, que representa un *mihrab*
(n. 25), está exquisitamente tallada a tres nive-
les. *Fondo Rogers, 1910, 10.218*

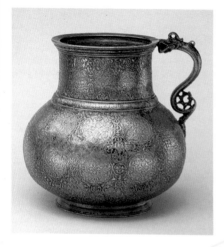

27 Aguamanil

Iraní, probablemente de Herat,
periodo safávida, principios s. XVI
Bronce, incrustaciones de oro y plata; a. 14 cr

El arabesco es el motivo ornamental más pe
culiarmente islámico. Inventado y desarrollad
en los primeros siglos del Islam, se utilizó e
una rica variedad de formas y modelos en to
das las áreas del mundo musulmán. Básica
mente consiste en ornamento vegetal tratad
inorgánicamente: zarcillos que terminan en ho
jas bilaterales con más zarcillos que brotan d
sus puntas, en una infinita diversidad de repet
ciones rítmicas.

En esta jarra persa, los arabescos se equil
bran en un dibujo de medallones punteados
Los arabescos están incrustados en plata, co
oro en el centro de los medallones. La ataují
brilla contra el fondo de bronce oscurecido co
betún. Este denso dibujo, con su juego entr
forma y ornamento, entre movimiento y estab
lidad, entre superficies brillantes y mates sobr
una figura agradable, es una prueba más de l
maestría del artista islámico. *Colección Ed
ward C. Moore, legado de Edward C. Moore
1891, 91.1.607*

28 Guarda

Iraní, periodo timurí, s. XV
Jade nefrítico; l. 10,5 cm

Varios objetos de jade del periodo ti-
múrida poseen remates o mangos con
cabeza de dragón. El verde intenso de la
piedra nefrítica de esta guarda, color prefe-
rido de los timuríes, acentúa la estilizada fero-
cidad de la bestia mítica. El prototipo de este
objeto se encuentra en la orfebrería del perio-
do. Los timuríes eran partidarios de los objetos
de jade y los gorbernantes mogoles de la India
los emularon e hicieron muchos objetos de esa
piedra dura. *Donación de Heber R. Bishop,
Colección Heber R. Bishop, 1902, 02.18.765*

29 Bahram Gur con la princesa india en su pabellón negro

Iraní, Herat, periodo timurí, c. 1426
*Hoja de un manuscrito; tinta,
colores y oro sobre papel; 21,9 × 11,7 cm*

Esta pintura ilustra un episodio de la historia
del rey sasánida Bahram Gur, el gran cazador
en la románica épica *Haft Paykar* del poeta
persa del siglo XII Nizami. Esta miniatura
ejemplifica el estilo clásico de la pintura persa,
que llegó a su apogeo en Herat bajo el patroci-
nio del príncipe timurí Bāysunghur. La escuela
timurí destacó por la pureza y armonía de los
colores, la delicadeza del dibujo, la hermosa
plasmación del modelo y el detalle, y el sutil
equilibrio de la composición. Aquí, el artista
persa muestra característicamente cada ele-
mento de su aspecto más fácilmente compren-
sible. La piscina y el lecho se ven a vista de
pájaro y las figuras humanas desde tres cuar-
tos. Por todas partes existe un uso exquisito
del motivo ornamental. *Donación de Alexander
Smith Cochran, 1913, 13.228.13, folio 23b*

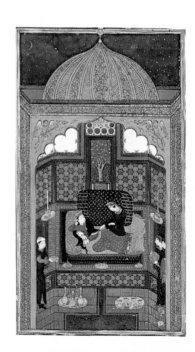

0 La fiesta de Sadeh

…aní, Tabriz, periodo safávida, c. 1520-1522
…inta, colores y oro sobre papel; 23×24,1 cm

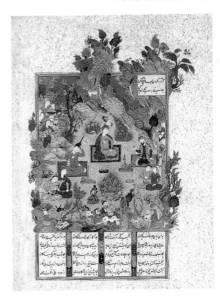

…sta miniatura del gran *Shānāmāh* (Libro de
…s reyes) la pintó el sultán Muhammad, el pri-
…ero de los diversos artistas encargados de
…abajar en el manuscrito. La fiesta de Sadeh
…elebra el descubrimiento del fuego por uno de
…s primeros reyes, Hushang. La miniatura es
…el estilo exuberante heredado del estudio de
…abriz de los gobernadores turcomanos de la
…veja Blanca de finales del siglo XV. Varias
…estias se escabullen o descansan entre las ro-
…as, que en algunos lugares toman la forma de
…abezas animales y humanas. Las ramas del
…rbol y cepas se retuercen e inclinan. La pintu-
…a palpita con la actividad de un mundo que se
…espierta. Hushang, con su enjoyada copa de
…ino, y sus cortesanos parecen ser sofisticados
…afávidas disfrutando de una merienda cam-
…estre, si no fuera por las pieles de leopardo y
…gre que visten algunos de ellos, que les sitúan
…n una época en que sólo se disponía de pieles
…e animales como vestido. *Donación de Arthur*
…. *Houghton, Jr., 1970, 1970.301.2*

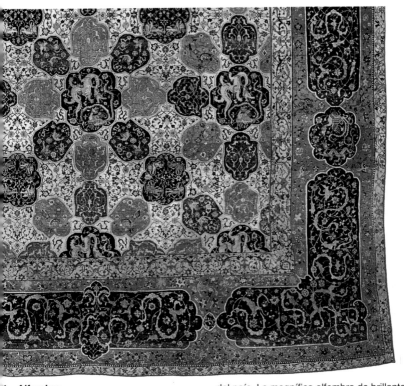

1 Alfombra

…aní, Tabriz, periodo safávida, principios s. XVI
…eda y lana (aprox. 85 nudos Senneh por cm²);
…,9 × 3,4 m

…as alfombras tejidas en el Irán safávida po-
…een más afinidad con la pintura miniaturista y
… iluminación de manuscritos que con los di-
…ujos angulosos y textiles de las primeras al-
…ombras de este país. Esta alfombra se hizo
…robablemente durante el periodo del sha Is-
…a'il (1502-1524) en la región noroccidental

del país. La magnífica alfombra de brillante co-
lorido, con sus "compartimentos" elegantes y
curvilíneos basados en un modelo de estrella
geométrica, está llena de criaturas tomadas
del arte chino, como el dragón y el fénix, y
transformadas al lenguaje islámico. Aunque el
modelo general es una repetición continua, los
motivos de una mitad de la alfombra forman
una imagen especular de la otra, de modo que
el dibujo es impresionante cuando se observa
desde los dos extremos. *Fondo Frederick C.
Hewitt, 1910, 10.61.3*

33 Plato
Turco, Iznik, periodo otomano, c. 1535-1545
*Cuerpo compuesto, pintado con engobe
y color; diám. 39,4 cm*

Los elementos hallados en esta pieza única de
Iznik se inspiran tanto en la porcelana blan-
quiazul china como en el celadón. La forma y
los dibujos se han comparado a modelos chi-
nos. El diseño cuadriculado es empero un mo-
delo geométrico islámico hallado primeramen-
te en una torre tumbal iraní del siglo XI y luego
en todo el mundo islámico. Sin embargo, el es-
quema de color, la composición técnica del
cuerpo y el fondo blanco transparente y el bri-
llante vidriado dan fe de las habilidades de los
alfareros de Iznik. *Legado de Benjamin Alt-
man, 1913, 14.10.727*

2 El concurso de los pájaros

aní, c. 1600
inta, colores y oro sobre papel; 24,8 × 14 cm

finales del siglo XV, los pintores de la escue-
de Bihzad, en Herat, fueron insuperables en
delicadeza del dibujo, la pureza del color y la
ención al detalle. Incorporaron las conven-
ones de la pintura persa desarrolladas en el
glo XV (véase nº 29). Las innovaciones de
sta escuela fueron principalmente un nuevo
terés por el mundo cotidiano junto con una
erceptiva observación del hombre y de la na-
raleza. Cuando el manuscrito del *Mantiq at-
ayr* (El lenguaje de los pájaros) del poeta del
glo XII Farid al-din Attar llegó a manos del
a Abbas el Grande (1557-1628), contenía
uatro miniaturas de 1486, la época en que se
cabó el manuscrito en Herat, y cuatro espa-
os en blanco para otras miniaturas. Como el
a deseaba presentar el manuscrito al altar
e su familia, alrededor de 1600 hizo que sus
tistas pintaran las cuatro miniaturas para
ompletar el libro. Habib Allah, que pintó *El
ncurso de los pájaros*, dio lo mejor de sí al
ntar una miniatura en un estilo que armoniza-
 con las ilustraciones del siglo XV del manus-
ito. Los pájaros, que emprenden un viaje pa-
 buscar un jefe espiritual, simbolizan la hu-
anidad en busca de Dios. El pájaro con cres-
 posado sobre una roca a la derecha, al que
s demás pájaros escuchan, es una abubilla
onocida en Irán como *tajidar*, "el que lleva co-
na"), de la que dicen guarda una relación es-
ecial con el mundo sobrenatural. Se dice que
 profeta Mahoma prohibió que se la matara.
ondo Fletcher, 1963, 63.210.11 recto

34 Panel de azulejos

Turco, Iznik, periodo otomano,
segunda mitad del s. XVI
*Cuerpo compuesto, pintado y vidriado;
121,3 × 120,7 cm*

Uno de los logros artísticos destacados del pe-
riodo otomano fue el desarrollo de la industria
del azulejo centrada en Iznik (la antigua Nicea).
Los azulejos llegaron a usarse mucho en edifi-
cios religiosos y profanos y aún pueden verse
en toda su riqueza, *in situ*, en Estambul, Bursa
y otras ciudades otomanas. Los colores del pa-
nel azulejado, un verde esmeralda, azul de co-
balto, y el famoso rojo "lacre" –color añadido a
la paleta sólo a mediados del siglo XVI y aplica-
do en bajorrelieve– se pintaban sobre un cuer-
po compuesto blanco y se cubrían con un im-
pecable vidriado transparente. La disposición
de escudos floreados en hileras desplazadas,
rodeados de ramilletes de flores, es la que se
encuentra también en tejidos de la época, y es-
te dibujo tan denso tiene, en efecto, una cali-
dad textil. Las flores son las preferidas en la ce-
rámica otomana. El modelo repetitivo está en
este caso interrumpido por un borde en forma
de guarda almenada de perfiles alternados.
*Donación de J. Pierpont Morgan, 1917, 17.190.
2083*

5 *Tughra* de Solimán el Magnífico

1520-1566)
urca, periodo otomano, reinado de Solimán,
1550-1560
nta, colores y oro sobre papel; 64,5 × 52,1 cm

os eruditos no se ponen de acuerdo sobre la
spiración de la forma de la *tughra* (emblema
aligráfico) otomana, que se normalizó en un
specto general al menos desde el siglo XV y
e anterior a todos los edictos imperiales. Las
aracterísticas volutas, arabescos y plantas en
or son suntuosos y refinados. Casi todas las
eas ortográficamente funcionales de la *tug-
a* se concentran en el área de densa activi-
d en la derecha inferior, que da el nombre y
atronímico del sultán, así como la fórmula
iempre victorioso". Las exageradas verticales
n sus apéndices caídos y ondulantes, y las
aboradas curvas sinuosas que forman los la-
os grandes de la izquierda y sus extensiones
acia la derecha son esencialmente decorati-
as. *Fondo Rogers, 1938, 38.149.1*

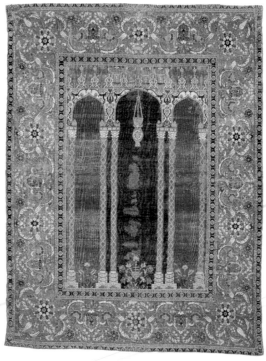

36 Alfombra de oración
Turca, probablemente de Bursa,
periodo otomano, finales s. XVI
*Lana, seda y algodón (aprox. 44 nudos
Senneh por cm²) 167,6 × 127 cm*

Esta sobresaliente alfombra de oración, proba-
blemente la más famosa que existe, es una de
los cuatro tipos de alfombras de oración de la
corte otomana que sobreviven, que comparten
los rasgos técnicos de la urdimbre y tramas de
seda con nudos Senneh de lana coloreada y al-
godón blanco (y a veces ligeramente azul),
creando una alfombra especialmente luminosa
y plástica. Esta alfombra presenta unas colum-
nas soportando tres arcos con una lámpara de

mezquita colgando del centro. Los tulipanes
los claveles, las flores favoritas turcas, son vis
bles entre las bases de las columnas cuidad
samente plasmadas. Hojas de palmeta divio
das y pequeños capullos dibujan los tímpanc
de los arcos. En el panel horizontal de encim
de los tímpanos, cuatro edificios con cúpula
flora variada aparecen entre las almenas cu
vadas. El uso de ciertos tonos delicados (az
claro en concreto) caracteriza estas alfombr
de la corte. La claridad del dibujo y el equilibr
de motivos, sobre todo en el ribete principal, r
vela la maestría alcanzada por los diseñadore
y tejedores de la corte otomana. *Donación c
James F. Ballard, 1922, 22.100.51*

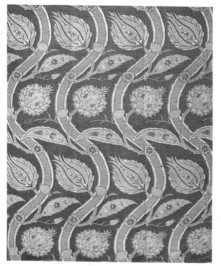

37 Fragmento de tejido
Turco, Estambul o Bursa, periodo otomano,
segunda mitad del s. XVI
Seda e hilos metálicos; l. 121,9 cm

En el siglo XVI, el poder imperial turco alcanz
su apogeo en Asia y Europa. La correlació
entre la preeminencia política y el carácter d
arte turco se insinúa en esta pieza de sec
monumental, audazmente coloreada, proba
blemente hecha en Estambul a mediados d
siglo XVI. Su dinámica interna se establece pc
los fuertes movimientos y contramovimiento
de las grandes hojas y flores, y por las grandi
sas y onduladas verticales a las que está
prendidas. Las unidades individuales comb
nan las cualidades especiales de las diversa
flores (como los lotos y los tulipanes) y se enr
quecen aún más por los ramajes de flores s
perpuestos. Por muy decorativo que sea, est
dibujo evoca sin embargo un entorno natura
La ordenación paralela de las curvas verticale
es un antiguo símbolo del agua; por tanto eve
ca la imagen de un jardín con riachuelos. *Con
pra, legado Joseph Pulitzer, 1952, 52.20.21*

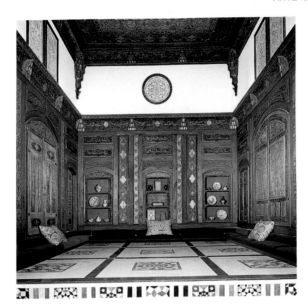

Habitación de Nur ad-Din

ria, Damasco, periodo otomano, 1707
uelos de mármol, paneles de madera,
entanas de vidriera; a. 6,71 m, l. desde
 entrada principal interior hasta
 pared trasera 8,04 m, an. 5,09 m

sta habitación, procedente de la casa de Nur
d-Din en Damasco, es un típico hogar tradi-
onal sirio del periodo otomano. El patio con-
ene una fuente y el suelo está ejecutado en
 mármol de ricos colores. Un arco alto y una
scalera conducen hacia la elevada zona de
cepción, donde el dueño de casa da la bien-
enida a los invitados. Los paneles de madera

en ambas zonas están lujosamente pintados
con dibujos en relieve, poéticas inscripciones
árabes y viñetas arquitectónicas. Los colores
cálidos están reforzados por el dorado. Los ni-
chos abiertos se empleaban para libros y de-
más objetos. Los cerrados cubrían ventanas o
servían como armarios o puertas. Los altos vi-
trales estucados dejaban entrar una luz teñida,
mientras que el aire fresco entraba a través de
las ventanas inferiores enrejadas. Ambos te-
chos están suntuosamente ornamentados con
rayos decorados en el patio y en el complejo
diseño del área de recepción. *Donación del
Fondo Hagop Kevorkian, 1970, 1970.170*

Par de *Jālīs (mamparas caladas)*

dias, periodo mogol, reino de Akbar
556-1605), segunda mitad del s. XVI
renisca; 186 × 130 × 9 cm

as mamparas caladas, llamadas *jālīs*, fueron
 elemento básico de la arquitectura mogola
se usaban de varios modos (ventanas, tabi-
es divisorios, cercos, etc.). En este caso, el
co y el ligero deterioro de una cara indican
ue su usó como ventana y estaba colocada
 una pared exterior. Estas dos mamparas
nen iguales el tamaño, los diseños del borde
menado, la enjuta y el arco con florón. Proba-
emente formaban parte de un conjunto más
ande en el que cada una tenía un dibujo
ométrico interno diferente, tallado, como en
te caso, en dos niveles. El diseño de la que
uí se ve es de estrellas de diez puntas den-
 de decágonos dispuestos en hileras alinea-
s; en la otra, las estrellas, de ocho puntas,
tán dentro de octágonos en hileras despla-
das. Durante el periodo de Akbar el Grande
 1556-1605), la arenaria roja, siguiendo los
ototipos de madera, se convirtió en el mate-
l de construcción por excelencia, que sería
emplazado más tarde por el mármol blanco.
ndo Rogers, 1993, 1993.67.1,2

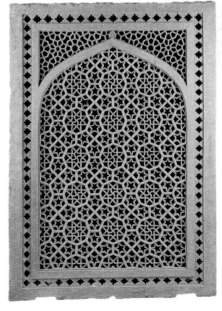

40 Zanbur el espía

Indio, periodo mogol, reino de Akbar
(1556-1605), c. 1561-1576
*Tinta, colores y oro sobre algodón montado
sobre papel; 74 × 57,2 cm*

La primera obra maestra de la escuela mogo
–una copia ilustrada del *Dastan-i Amir Hamze*
(La historia del emir Hamzeh)– narraba los he
chos de Hamzeh, tío del profeta Mahoma
otro héroe homónimo cuyas aventuras está
entretejidas en este texto). Este manuscri
consta de catorce enormes volúmenes; cad
uno contiene cien pinturas de página ente
sobre algodón; muchas son las escenas c
violencia y horror, pero también hay pintura
más tranquilas, en las que el artista represen
un tema de modo realista en un entorno pac,
co. Así lo hizo en esta pintura, en la que apar
ce un espía, Zanbur, acompañando a una do
cella llamada Mahiyya a una ciudad a lomo c
un asno. Las casas y los pabellones se repr
sentan con más fidelidad que en las miniatura
iraníes coetáneas. El elevado punto de vista
la calidad decorativa parten de modelos pe
sas, pero el creciente realismo y, a través c
él, nuestra mayor implicación personal, son i
dicativos de una actitud nueva y diferent
Fondo Rogers, 1923, 23.264.1

41 Retrato de un sufí

India, Deccán, probablemente Bijapur,
c. 1620-1630
*Tinta, colores y oro sobre papel;
pintura 22,6 × 14,9 cm, página 38,4 × 24,8 cm*

Esta pintura de un sufí encorvado sobre s
piernas cruzadas, con sus brazos plegad
apretados estrechamente al cuerpo, como p
ra expresar mediante el refrenamiento materi
la disciplina necesaria para alcanzar la unida
espiritual, es una imagen poderosa. El autor
logró abstrayendo sus formas y simplificand
sus líneas. Este cuadro está dominado por
cabeza del sufí, de cráneo huesudo y rapad
rasgos acusados y mirada concentrada. Es
reducción de forma infunde a la figura una cl
ridad absoluta. Sin embargo, su humanida
queda algo distante, debido a la irrealidad d
motivo estilizado de la capa de *sūf* (lana) de
que proviene la palabra "sufí". El personaje e
tá con su bastón delante y, al lado, el plato c
las limosnas, encima del cual hay una inscrij
ción que reza, traducida: "¡Oh, Profeta, de
cendiente de Hāsim, tuyo es el [nuestro] soc
rro!". Según la tradición, el profeta Mahom
pertenecía a la tribu hachemita. El fondo osc
ro y la aplicación de una gruesa capa de pint
ra, así como los tonos fríos de la piel, son c
racterísticos de la pintura bijapur. *Colecció
Cora Timken Burnett de miniaturas persas
otros objetos de arte, legado de Cora Timke
Burnett, 1957, 57.51.30*

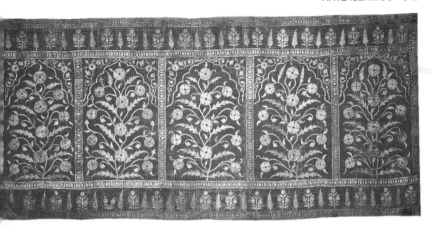

2 Colgadura de tienda
dio, periodo mogol, reino del sha Jahan
628-1658), c. 1635
eda aterciopelada roja y pan de oro;
48 × 2,56 m

n los lujosos campamentos temporales em-
eados por los emperadores mogoles cuando
ajaban por razones de Estado o por placer,
s tiendas se forraban con hermosos tejidos.
ste panel del interior de una tienda, realizado
obablemente para el rajá Jai Singh I de Am-
r (Jaipur), indica el ambiente colorista de se-
ejantes ciudades de tiendas. El fondo ater-
opelado está realzado por el brillante pan de
o. El panel tiene cinco compartimentos, cada

uno con una planta de amapola bajo un arco
de motivos florales y volutas de hojas en las
enjutas de los arcos. Motivos florales y de ho-
jas rellenan los márgenes estrechos, y el mar-
gen grande presenta plantas de amapola alter-
nándose con "árboles" miniatura u hojas estili-
zadas. La decoración de oro se hizo cubriendo
partes del diseño con una sustancia adhesiva,
recubriéndolas luego de pan de oro, fregándo-
lo y pegándolo a la superficie –la hoja de oro
persiste sólo en las zonas tratadas– y puliendo
más tarde la superficie. *Compra, legado de
Helen W.D. Mileham, por intercambio, dona-
ción de Wendy Findlay, y fondos de varios do-
nantes, 1981, 1981.321*

43 Frasco en forma de mango
Indio, periodo mogol, mediados siglo XVII
*Cristal de roca con oro, esmalte,
rubíes y esmeraldas; a. 6,5 cm*

Este exquisito frasco, que combina el amor de
los mogoles por los materiales preciosos y su
predilección por las formas naturales, contenía
probablemente el perfume que usaba su pro-
pietario indio o europeo. Ha sido atractivamen-
te incrustado de alambre de oro, formando una
red de lianas enroscadas adornadas con flores
de rubíes y esmeraldas engarzados en oro. El
cuerpo del frasco, de cristal de roca, com-
pone de dos mitades mantenidas juntas en
parte por la red de alambre de oro. Una delica-
da cadena de oro une el tapón y el collar es-
maltados. Una botella similar pertenece a los
descendientes de la familia Cecil, de Burghley
House, cerca de Stamford, Inglaterra; en 1690,
"Una botella india de cristal semejante a una
alubia, ornada de oro, esmeraldas y rubíes",
constaba en una transferencia de bienes per-
sonales. *Compra, donación de la Sra. Charles
Wrightsman, 1993, 1993.18*

PLANTA BAJA

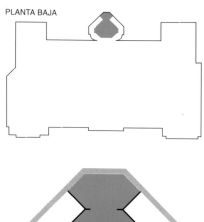

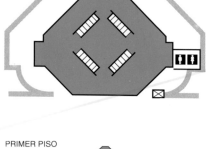

PRIMER PISO

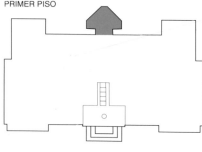

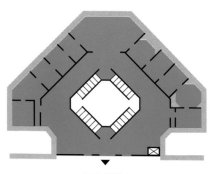

ESCULTURA
Y ARTES DECORATIVAS EUROPEAS

ALA ROBERT LEHMAN

COLECCIÓN ROBERT LEHMAN

El Ala Robert Lehman, que se abrió al público en 1975, alberga la extraordinaria colección reunida por el señor Lehman y sus padres. Rica en pintura italiana de los siglos XIV y XV, la colección también contiene importantes obras de los primeros maestros del norte, incluidos Petrus Christus, Hans Memling y el Maestro de Moulins (Jean Hey). Entre otros valores destacan la pintura holandesa y la española, notablemente la de Rembrandt, El Greco y Goya. Las obras maestras francesas de los siglos XIX y XX incluyen pinturas de Ingres, Renoir y los más importantes postimpresionistas y *fauves*.

Este departamento también es famoso por su colección de dibujos, que comprende raras obras italianas tempranas, importantes láminas de Durero, Rembrandt y maestros flamencos, un gran grupo de obras francesas y cerca de doscientos dibujos venecianos del siglo XVIII.

Mayólica renacentista, cristal veneciano, bronces, mobiliario, esmaltes y tejidos forman el núcleo de un sobresaliente grupo de artes decorativas. Estas obras, como gran parte de la Colección Robert Lehman, se exponen en galerías diseñadas para reflejar el ambiente de la casa Lehman de Nueva York.

1 BERNARDO DADDI,
florentino, act. c. 1327 - m. 1348
La Asunción de la Virgen
Temple sobre tabla; 108 × 136,8 cm

Bernardo Daddi fue el pintor de mayor éxito e influencia de la generación de discípulos de Giotto en Florencia. Entre sus encargos más importantes se encontraba un retablo para la capilla del Sacro Cingolo de la catedral de Prato (1337), donde se conserva una veneradísima reliquia del cíngulo de la Virgen. Se piensa

que este panel es la mitad de arriba de la se ción central de aquel retablo. En él aparece Virgen, transportada al cielo por seis ángele que alcanza su cíngulo a santo Tomás, quien se ven las manos extendidas en el bor inferior del panel. La mitad de abajo del ret blo, que se ha perdido, probablemente inclu además del resto de la figura de santo Tomá a los demás apóstoles de pie alrededor de tumba o del lecho de muerte de la Virgen. C lección Robert Lehman, 1975, 1975.1.58

2 UGOLINO DA SIENA,
sienés, act. c. 1315-1340
La Última Cena
Temple sobre tabla; 34,3 × 52,7 cm

Ugolino di Nerio, conocido también como Ugolino da Siena, fue el exponente principal del estilo de Duccio di Buoninsegna en Siena en los años veinte y treinta del siglo XIV. Lo llamaron a Florencia, probablemente alrededor de 1325-1330, para que pintara el retablo alto de la iglesia de Santa Croce, el templo franciscano más importante de Toscana, cuyas capillas habrían

decorado luego Giotto y sus alumnos. *La Ú ma Cena* es uno de los siete paneles de la pr dela de aquel retablo, que contenía sendas e cenas de la pasión de Cristo. Este precoz i tento de presentar el espacio en perspectiva representar detalles de un interior doméstic tales como el techo artesonado, los cubiertos las patas talladas del banco en primer plar probarían posteriormente su influjo en pintore del Renacimiento. *Colección Robert Lehma 1975, 1975.1.7*

MAESTRO DE LA VIDA DE SAN JUAN BAUTISTA,
riminés, act. primera mitad del s. XIV
festín de Herodes
la decapitación del Bautista
temple sobre tabla; 45,6 × 49,7 cm

Este seguidor anónimo de Giotto, que actuó en Rimini, en la costa adriática de Italia, durante la primera parte del siglo XIV debe su apelativo a una famosa serie de seis tablas que presentan escenas de la vida de san Juan Bautista, de las cuales ésta es la más grande y una de las mejor conservadas. En ella aparece a la derecha Salomé bailando ante el rey Herodes, que, excitado por su belleza, le concede todo lo que pueda desear. Salomé pide la cabeza de san Juan Bautista, que se ve a la izquierda, mientras lo decapitan, a la ventana de la prisión. Salomé aparece de nuevo en el centro de la pintura, presentando la cabeza del Bautista en una bandeja a Herodes y a su propia madre, Herodías, que están sentados tras la mesa y retroceden ante el espectáculo. *Colección Robert Lehman, 1975, 1975.1.103*

LORENZO MONACO,
florentino, c. 1370-1423
Natividad
temple sobre tabla; 21,4 × 31,2 cm

Don Lorenzo, principal pintor florentino de las primeras dos décadas del siglo XV, fue un monje de la orden de los camaldulenses, aunque se le permitía vivir y dirigir un taller fuera de su monasterio de Santa Maria degli Angeli. Esta *Natividad*, parte de la predela de un retablo pintado en 1409, muestra su paleta particularmente rica y brillante, su estilo de dibujo caligráfico y sus brillantes soluciones compositivas para llenar las formas irregulares de sus campos pictóricos, todo ello producto de su experiencia de iluminador de manuscritos. Como escena nocturna, la pintura pone de manifiesto la habilidad del artista para representar la luz mediante cambios de color, especialmente en la pequeña escena de la Anunciación a los Pastores de la parte superior derecha. *Colección Robert Lehman, 1975, 1975.1.66*

5 MAESTRO OSSERVANZA,
sienés, segundo cuarto del s. XV
San Antonio en el desierto
Temple sobre tabla; 46,8 × 33,6 cm

Maestro Osservanza, el discípulo más dota⸱
de Sassetta y uno de los pintores sienes⸱
más encantadores de principios del siglo X⸱
es más bien conocido por una serie de oc⸱
tablas de alrededor de 1435 que ilustran la ⸱
da de san Antonio abad. En esta escena, ⸱
santo, considerado corrientemente como ⸱
fundador de la filosofía monástica occident⸱
siente la tentación de apartarse del angosto
pedregoso sendero de la rectitud por la apa⸱
ción de una placa de oro (que estaba en prim⸱
plano a la izquierda y fue raspada y recubier⸱
de pintura). Los árboles retorcidos del paisa⸱
yermo y accidentado, los conejos y el venad⸱
que pace, las conchas que salpican la orilla d⸱
un lago distante y, por encima de todo, el cr⸱
púsculo rosa, el horizonte curvo y las fantás⸱
cas formaciones nubosas hacen de ésta u⸱
obra maestra del naturalismo renacentis⸱
temprano mezclado con la propensión típic⸱
mente sienesa por la invención poética. *Cole⸱*
ción Robert Lehman, 1975, 1975.1.27

6 GIOVANNI DI PAOLO, sienés, c. 1400-1482
La creación del mundo
y la expulsión del paraíso
Temple sobre tabla; 46,5 × 52 cm

Esta tabla, pintada en 1445 como parte de una
predela de un retablo para la capilla Guelfi de
la iglesia de San Domenico de Siena, describe
en realidad dos episodios de la historia de la
Creación. Llevado por una nube de querubi-
nes, Dios señala el cielo y la Tierra recién crea-
dos: los ríos y montañas del globo están ro-

deados por el verde de los mares y los océ⸱
nos y por los anillos del aire, el fuego, el S⸱
los planetas y las estrellas fijas. A la derech⸱
un ángel expulsa a Adán y Eva del jardín d⸱
paraíso terrenal, representado por el artista c⸱
mo un prado de azucenas, claveles y ros⸱
con una hilera de árboles de frutos de oro. E⸱
el Departamento de Pintura Europea hay ot⸱
fragmento de la misma predela, que muestra⸱
Paraíso del Juicio Final. (Véase también Pint⸱
ra Europea, n. 6.) *Colección Robert Lehma⸱*
1975, 1975.1.31

7 GIOVANNI DI PAOLO,
sienés, c. 1400-1482
La Coronación de la Virgen
Temple sobre tabla; 179,9 × 131,3 cm

Este espléndido panel de aproximadamente 1455 está ricamente decorado de brocados y terciopelos pintados, un pavimento de *faux-marbre*, incrustaciones de mosaico en los brazos del trono marmóreo y el complicado labrado y grabado de los halos en oro del coro celestial y la corona de la Virgen. El panel es uno de los dos retablos de tamaño natural de Giovanni di Paolo de las colecciones del Metropolitan Museum, que posee la mayor selección de obras del artista fuera de su Siena natal. El estilo un tanto excéntrico y sumamente expresivo de las figuras, así como la notable sensibilidad en materia de diseño y color, hicieron de Giovanni di Paolo un favorito de los coleccionistas norteamericanos; Robert Lehman poseía nada menos que once de sus pinturas. *Colección Robert Lehman, 1975, 1975.1.38*

SANDRO BOTTICELLI,
rentino, 1445-1510
a Anunciación
mple sobre tabla; 19,1 × 31,4 cm

bien Botticelli, quizás el maestro más amado
l Renacimiento florentino, se admira hoy
ás por la gracia señorial de sus figuras y la lí-
a fantasía de sus escenarios, sus coetáneos
mbién lo estimaron por sus temas y composi-
nes intelectualmente complicados. En esta
eciosa tabla, el artista creó la ilusión de un
spacio de gran profundidad mediante las pro-
ecciones de una perspectiva lineal de preci-
sión matemática. La arquitectura pintada es austera y monumental a la izquierda, lo que da una sensación de majestad al elegante ángel adolescente, mientras que, a la derecha, en el dormitorio de la Virgen, se suaviza por el añadido de colgaduras, muebles tallados y objetos domésticos personales. Toda la escena está animada por un raudal de luz divina que llega con el mensajero angélico por la entrada que está frente a la Virgen, humildemente arrodillada en su trayectoria. *Colección Robert Lehman, 1975, 1975.1.74*

**9 FRANCESCO DI MARCO MARMITTA
DA PARMA**, emiliano, 1457-1505
La adoración de los pastores
Temple (?) sobre pergamino; 24,5 × 15 cm

Esta espléndida miniatura, incluida otrora en la
colección del papa Clemente VII de Médicis (r.
1523-1534) y donada en 1591 por el papa Gre-
gorio XIV a Cristina de Lorena, gran duquesa
de Toscana, parece que no fue pintada como
iluminación de un libro, sino como objeto inde-
pendiente de devoción personal. En un lumino-
so paisaje nocturno, la Virgen, san José, tres
ángeles y tres pastores adoran al Niño Dios,
que yace en el suelo, con su cabeza reclinada
en un fardo de heno. Detrás de ellos está el
pesebre, construido dentro de las ruinas de un
templo clásico. En segundo término puede ver-
se a los Reyes Magos que, mientras recorren
las riberas de un río, observan atentamente la
estrella y el coro de ángeles suspendido por
encima del Salvador. *Colección Robert Leh-
man, 1975, 1975.1.2491*

10 JACOMETTO VENEZIANO,
veneciano, act. c. 1472 - c. 1497
Retrato de Alvise Contarini (?)
Óleo sobre tabla; 10,5 × 7,7 cm
Retrato de una dama
Óleo sobre tabla; 9,6 × 6,5 cm

Jacometto, el miniaturista y pintor de retratos
pequeños más célebre de Venecia en las pos-
trimerías del siglo XV, es hoy una personalidad
misteriosa, cuyas pocas obras sobrevivientes
han sido identificadas gracias a su semejan[...]
con estas famosas tablas. Admirados ya des[...]
1543 en una de las primeras guías para via[...]
ros dedicadas a las obras de arte veneciana[...]
en la cual se los describe como "de suma p[...]
fección", estos retratos son notables por [...]
meticulosa reproducción del detalle realista [...]
no obstante su pequeñez, por la amplitud p[...]
norámica de sus fondos paisajísticos. *Cole[...]
ción Robert Lehman, 1975, 1975.1.86,85*

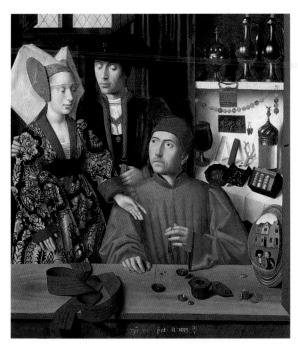

PETRUS CHRISTUS,
neerlandés, act. c. 1444 - m.1475/1476
San Eligio
Óleo sobre tabla; 99×85 cm

En Petrus Christus influyeron profundamente las innovaciones de Jan van Eyck. Este *San Eligio*, firmado y datado en 1449, figura entre sus obras más célebres. Se cree que este cuadro del santo patrono de los orfebres fue pintado para la capilla del templo protestante de los artífices y de los plateros de Brujas. La propensión flamenca por el naturalismo descriptivo es evidente en los objetos cuidadosamente representados: el espejo convexo, el suntuoso brocado que viste la mujer, el surtido de artículos de orfebrería en venta –monedas, joyas y vasijas– expuesto en la estantería. El tamaño monumental de los personajes y su proximidad al plano superficial del cuadro, al igual que algunos recursos ilusivos, como el espejo que refleja dos espectadores no incluidos en el cuadro o la faja que rebasa el borde frontal, crean un vínculo con el observador. *Colección Robert Lehman, 1975, 1975.1.110*

12 HANS MEMLING,
neerlandés, act. c. 1465 - m. 1494
La Anunciación
Óleo sobre tabla; 78,8×55 cm

Activo a finales del siglo XV, Hans Memling fue una de las principales personalidades artísticas de la ciudad flamenca de Brujas. Como otros pintores de su generación seguidores del ejemplo de Jan van Eyck, vistió sus temas religiosos con el lenguaje de la vida cotidiana, prestando minuciosa atención a los detalles realistas. Si bien esta escena, en la que el arcángel Gabriel se presenta ante la Virgen y le anuncia que dará a luz al Hijo de Dios, parece tener lugar en la alcoba de un rico burgués, muchos de los objetos del moblaje doméstico –la garrafa de agua, el candelero sobre el arcón que está tras el lecho y, abajo, a la derecha, el florero con azucenas– encierran un significado simbólico y aluden a la pureza de la Virgen. *La Anunciación*, notable sobre todo por la luz tenue y esplendente que baña los personajes, es una de las obras más importantes de Memling. *Colección Robert Lehman, 1975, 1975.1.113*

13 JEAN FOUQUET, francés, 1415/1420-1481
**La mano derecha de Dios protegiendo
a los creyentes contra los demonios**
Pergamino; 19,7 × 14,6 cm

Esta escena poco común, que es una página
de uno de los libros más maravillosamente ilu-
minados que se pintaran en Francia en el siglo
XV, ilustra la oración de la tarde de las Horas
del Espíritu Santo. Muestra en primer plano
una congregación de creyentes mirando hacia

arriba la mano de Dios, que aparece en el ce[n]-
tro del cielo, con multitudes de demonios q[ue]
huyen a diestra y siniestra. El fondo es u[na]
meticulosa vista del París medieval, quizá [la]
primera que se haya pintado. Jean Fouqu[et]
pintó cuarenta y siete iluminaciones a toda p[á]-
gina de este *Libro de las horas*, que le enca[r]-
gara en 1452 Étienne Chevalier, tesorero [de]
Francia. *Colección Robert Lehman, 197[5],
1975.1.2490*

14 JEAN HEY, francés,
c. 1450 - después de 1503
Retrato de Margarita de Austria
Óleo sobre tabla; 34,3 × 24,1 cm

Este retrato íntimo de Margarita de Austria, h[ija]
del emperador Maximiliano I –que originalme[n]-
te formaba parte de un díptico (en el panel pe[r]-
dido de la derecha debían de aparecer la V[ir]-
gen y el Niño)–, fue pintado en 1490, cuando [la]
princesa de diez años, prometida a los tr[es]
años de edad al infante Carlos VIII, ya hab[ía]
sido extraoficialmente reina de Francia dura[nte]
siete años. El vestido de terciopelo con puñ[os]
de armiño y el tocado de tisú de oro de la m[o]-
delo denotan su elevado rango, en tanto que [el]
rico colgante en forma de flor de lis que po[rta]
al cuello significa su matrimonio pendiente c[on]
la casa real de Francia (pese a que Carlos V[III]
la repudió un año después de que se pintó e[s]-
te retrato).

Su autor se conocía hasta hace poco sólo c[o]-
mo el Maestro de Moulins, mas hoy puede ide[n]-
tificársele como Jean Hey, pintor de corte del d[u]-
que Pedro II de Borbón y, durante toda su vid[a,]
uno de los pintores más famosos de Franc[ia.]
Colección Robert Lehman, 1975, 1975.1.130

EL GRECO, griego, 1541-1614
n **Jerónimo como erudito**
eo sobre tela; 108 × 89 cm

Greco se ocupó en al menos cinco oportuni-
des de la figura de San Jerónimo, uno de los
atro doctores de la Iglesia, cuya condición está
uí definida por los rojas vestiduras cardenalicias
un libro abierto (san Jerónimo tradujo la *Biblia*
griego al latín). Si bien las imágenes del
nto como erudito eran sumamente populares
el siglo XV, en el XVI fue más común que se
retratara como un asceta penitente, faceta de su
piritualidad sugerida por El Greco en el aspecto
macrado y ojeroso del rostro del cardenal. En la
lección Frick se encuentra un cuadro parecido
san Jerónimo probablemente pintado no mucho
spués del arribo del artista a España en 1577,
entras que esta versión es una obra maestra de
madurez artística. *Colección Robert Lehman,*
75, 1975.1.146.

16 REMBRANDT, holandés, 1606-1669
Retrato de Gérard de Lairesse
Óleo sobre tela; 112,4 × 87,6 cm

Gérard de Lairesse (1641-1711) fue en su tiempo un pintor y grabador famoso. La sífilis congénita de que padecía le provocó la ceguera hacia 1690, tras de lo cual concentró sus energías en la teoría del arte. En 1665, cuando Rembrandt pintó este retrato, los devastadores efectos de la enfermedad ya podían verse en las facciones tumefactas y la nariz bulbosa del modelo. No obstante registrar su desgraciado aspecto con una franqueza intransigente, Rembrandt confirió a su personaje un aire de sobria dignidad, realizando un retrato comprensivo del joven artista cuyas teorías acerca de la pintura eran la antítesis de su propio estilo. *Colección Robert Lehman, 1975, 1975.1.140*

LA EX. S. D. MARIA YGNACIA ALVAREZ D TOLEDO MARQESA D ASTORGA CONDSA D ATAMIR
Y LA S D MARIA AGVSTINA OSORIO ALVAREZ D TOLEDO SV HIJA NACIO EN 21 D FEBRERO D 1787

FRANCISCO GOYA,
pañol, 1746-1828
condesa de Altamira y su hija,
ría Agustina
eo sobre tela; 195 × 115 cm

te retrato doble es el tercero de los cuatro
e Goya pintó del conde de Altamira y su fa-
a (véase también Pintura Europea, n. 54),
encargo que contribuyó a que lo nombraran
1789 primer pintor del rey. La rígida formali-
d de la composición está suavizada por la
frescura y profundidad de detalles pictóricos
tales como el bordado del vestido de la conde-
sa, por la calidez brillante de la luz goyesca y
por sus pinceladas sueltas, rápidas, como las
de la transparencia de gasa del traje de la ni-
ña. La libertad de la técnica de Goya y su hon-
da compresión de la naturaleza humana mu-
cho influyeron en los pintores de nuevas gene-
raciones, sobre todo en los impresionistas
franceses. *Colección Robert Lehman, 1975,*
1975.1.148

18 J.-A.-D. INGRES, francés, 1780-1867
La princesa de Broglie
Óleo sobre tela; 121,3 × 90,8 cm

Aunque no le gustaba el género del retrato, In-
gres pintó a muchas de las personalidades
destacadas de su tiempo. Su retrato de la prin-
cesa de Broglie, miembro de los círculos más
cultivados del Segundo Imperio, atestigua con
creces sus dotes para transcribir no sólo la
cualidad material de los objetos que pintaba
–el rico satén y encaje del traje de la modelo,
la silla de brocado, las elegantes alhajas–, sino
también el carácter de su personaje, del
capta irresistiblemente el porte aristocrátic
la tímida reserva. La princesa de Broglie fa
ció prematuramente a la edad de treinta y
co años, y su desconsolado esposo conse
este retrato cubierto de colgaduras como tr
to a su memoria. Robert Lehman lo compró
1957 a los descendientes directos de la fa
lia, que aún poseen las joyas que aparecen
el cuadro. *Colección Robert Lehman, 19*
1975.1.186

CAMILLE COROT, francés, 1796-1875
ana y Acteón
eo sobre tela; 156 × 112,7 cm

el transcurso de su larga carrera, Corot,
ndador de la escuela de Barbizon, grupo de
tistas cuyo motivo favorito era el tranquilo
sque de Fontainebleau, en las afueras de
rís, pintó numerosos cuadros de paisajes
nceses e italianos. *Diana y Acteón* es una
sus primeras representaciones de un tema
la mitología antigua. Al representar un moti-
clásico ambientado en un paisaje, Corot
spondía en esta obra al ejemplo de Poussin.
pasaje de arriba a la izquierda, ejecutado
n el manejo suelto del pincel propio del estilo
aduro de Corot, fué repintado por él en 1874,
año antes de su muerte, a pedido del nuevo
opietario del cuadro. *Colección Robert Leh-*
an, 1975, 1975.1.162

CLAUDE MONET, francés, 1840-1926
isaje cerca de Zaandam
eo sobre tela; 44 × 67 cm

onet dejó París en 1870 durante la guerra
nco-prusiana. Después de una corta estan-
a en Londres fue, por consejo del pintor
arles-François Daubigny, a Zaandam, en los
íses Bajos, donde pintó este cuadro. Em-
pleando una gama limitada en la que predomi-
naban los tonos apagados del verde, el artista
captó brillantemente la atmósfera húmeda y
brumosa y el agua moteada de luz de este pin-
toresco puerto holandés. Los paisajes holan-
deses de Monet fueron muy admirados por los
artistas coevos, en particular Daubigny. *Colec-*
ción Robert Lehman, 1975, 1975.1.196

21 PIERRE-AUGUSTE RENOIR,
francés, 1841-1919
Dos muchachas al piano
Óleo sobre tela; 116,2 × 90 cm

A finales de 1891 o principios de 1892, el director de la École des Beaux-Arts pidió a Renoir que pintara un cuadro para un nuevo museo de París, el Musée du Luxembourg, que estaba dedicado a las obras de artistas vivientes. El motivo elegido fue el de dos muchachas al piano. El artista, consciente del intenso examen al que sería sometida su pintura, prodigó una atención extraordinaria al proyecto, desarrollando y afinando su composición en una serie de cinco lienzos. La pintura de la Colección Lehman, que perteneciera otrora al marchante de arte del siglo XIX Durand-Ruel, y la versión casi idéntica incluida anteriormente en la colección de Gustave Caillebotte, compañero de impresionismo de Renoir, se han considerado por largo tiempo como las variantes más logradas de esta escena íntima y encantadora de la vida doméstica burguesa. *Colección Robert Lehman, 1975, 1975.1.201*

22 ANDRÉ DERAIN, francés, 1880-1954
Los edificios del Parlamento de noche
Óleo sobre tela; 81 × 100 cm

Junto a Henri Matisse y Maurice de Vlaminck, André Derain fue un destacado representante del grupo de pintores franceses conocidos por el nombre de *fauves*. Viajó a Londres en 1905 y 1906 por sugerencia del marchante de arte Ambroise Vollard, para el que pintó una serie de vistas de la ciudad que incluía *Los edificios del Parlamento de noche*. Como lo dijera más tarde el artista, estos lienzos estaban inspirados en las vistas de Londres pintadas por años antes (hacia 1900-1903) por Claude Monet, que habían "causado gran impresión en París en años anteriores". Las pinceladas largas e irregulares de la pintura de Derain y sus colores brillantes y densos delatan tanto la influencia de los neoimpresionistas Paul Signac y Henri-Edmond Cross como las obras coetáneas de Matisse, con quien Derain pasó el verano de 1905 en el sur de Francia (véase 23). *Colección Robert Lehman, 19... 1975.1.168*

23 HENRI MATISSE, francés, 1869-1954
Paseo entre los olivos
Óleo sobre tela; 44,5 × 55,2 cm

Paseo entre los olivos, pintado en Collioure, un pueblo pintoresco de la costa mediterránea que atraía a muchos pintores de entonces, es uno de los primeros lienzos *fauve* de Matisse y está entre los que más lo distinguen. Matisse, inspirado aquí en las obras de sus veteranos coetáneos Paul Signac y Henri-Edmond Cross, que vivían entonces en el sur de Francia, adoptó los colores vibrantes e innaturales predilectos de los *fauves*. El artista encontraba gran inspiración en el paisaje bañado por el sol de Collioure y escribió a un amigo, el pintor Manguin, que estaba lleno de "vistas encantadoras". Poco después de que fuera terminada, esta pintura fue comprada por Gertrude y Leo Stein. *Colección Robert Lehman, 1975, 1975.1.194*

24 PIERRE BONNARD, francés, 1867-1947
Antes del almuerzo
Óleo sobre tela; 90,2 × 106,7 cm

Al igual que su amigo y coetáneo Édouard Vuiard, Bonnard pintaba a menudo la intimidad de los interiores domésticos. En esta obra, el artista hace resaltar la gran mesa, cubierta con un mantel blanco, puesta con vajilla y garrafas. El foco principal de la composición es este *tableau* de objetos inanimados tratados como un bodegón independiente y no las dos figuras indiferentes y psicológicamente distantes. Es típica de Bonnard la ausencia de perspectiva y la chatura de las formas, así como una afición evidente por los motivos decorativos superficiales. *Antes del almuerzo* es una de las tres pinturas suyas de la Colección Lehman. *Colección Robert Lehman, 1975, 1975.1.156*

25 BALTHUS (Balthasar Klossowski), francés, n. 1908
Figura frente a la chimenea
Óleo sobre tela; 190,5 × 163,8 cm

Balthus está considerado como uno de los pintores de figuras más destacados del siglo XX. En buena parte autodidacto, se formó copiando a los Viejos Maestros del Louvre, especialmente a Poussin. Su obra revela una profunda admiración por el arte de Piero della Francesca, de quien estudió el famoso ciclo de *Historias de la Cruz* durante un viaje a Arezzo, en 1926. Balthus ha pintado paisajes, retratos e interiores, pero el motivo pintado con mayor frecuencia por su arte es la mujer en situaciones diversas: soñando despierta, recostada, durmiendo, frecuentemente desnuda o a medio vestir y sumida en un trasfondo erótico. En *Figura frente a la chimenea* llama particularmente la atención la monumentalidad escultural de la modelo, que pareciera tallada en mármol, y la suave luz plateada que baña la figura y llena la habitación. *Colección Robert Lehman, 1975, 1975.1.155*

26 Aguamanil:
Aristóteles montado por Filis
Sur de los Países Bajos o este de Francia, c. 1400
Bronce; a. 33,5 cm

Este celebrado ejemplo de aguamanil tiene por tema la leyenda moralizadora de Aristóteles y Filis, que alcanzó una vasta popularidad en la tarda Edad Media. Aristóteles, el filósofo griego tutor de Alejandro Magno, permitió que lo humillara la seductora Filis, para aleccionar al joven gobernante, que había sucumbido a sus

27 GIOVANNI MARIA VASARO,
italiano (Castel Durante)
Cuenco, 1508
Mayólica; diám. 32,5 cm

Este notable cuenco, que está firmado en el dorso por un tal Giovanni Maria Vasaro y fechado el 12 de setiembre de 1508, fue objeto de variadas descripciones: "una de las piezas de mayólica más bellas que se hayan hecho jamás", pintada por "el artista más talentoso que haya trabajado en un taller de mayólica". La encargó para obsequiarla al papa Julio II Della Rovere su fiel partidario Melchiorre di Giorgio Manzoli de Bolonia o, más probablemente, fue el papa quien la regaló a su servidor boloñés. Está decorada con símbolos de triunfo clásicos, símbolos de la autoridad papal y referencias personales a Julio II y su familia.
Colección Robert Lehman, 1975, 1975.1.1015

8 NICOLÒ DA URBINO,
aliano (Castel Durante o Urbino), s. XVI
lato, c. 1520-1525 (¿o 1519?)
layólica; diám. 27,5 cm

ste plato es una de las veintiun piezas sobrevivientes del servicio de mayólica del Renacimiento más famoso y elaborado. Todos los platos de este juego los pintó Nicolò da Urbino, el intor de mayólica más eminente de su generación, para Isabella d'Este, marquesa de lantua (1474-1539), una destacada protectoa de las artes. El centro del plato está cubierto or el escudo de armas de Isabella d'Este, cirundado de tres de sus emblemas personales: n rollo de música, un candelabro con una vela ncendida, y un manojo de billetes de lotería. n el borde, el artista describe el certamen mucal entre Apolo y Pan con el rey Midas como ez, en medio de un paisaje amplio, pintado on gran sutileza de colorido y delicadeza de ecución. *Colección Robert Lehman, 1975, 975.1.1019*

rtimañas femeninas, descuidando los asuntos e estado. Permitiendo que Alejandro presenara esa locura, Aristóteles le explicó que si a l, un anciano, lo podían manejar tan fácilmen-, para un joven las consecuencias serían aún ás peligrosas. El tema picarezco indica que este aguamanil se hizo para un ámbito doméstico, donde habría añadido a su función la de objeto de entretenimiento para los invitados a la mesa. *Colección Robert Lehman, 1975, 1975.1.1416*

29 Copa
Probablemente del sur de los Países Bajos,
s. XVII
Vidrio; a. 28,1 cm

Las copas de vino con pies "de dragón" fantás
ticos, conocidas a veces como copas serpent
geras, se hicieron al principio en Venecia a f
nales del siglo XVI y llegaron a popularizars
en los Países Bajos y por doquiera en el nort
de Europa a mediados del XVII. El pie se form
calentando una barra de vidrio trasparente co
vetas de color, estirándola y retorciéndola,
curvándola luego hasta darle una forma nudc
sa. Las alas, mandíbulas y aletas consisten e
trocitos de vidrio azul caliente modelados co
tenazas. Aunque su factura requiere gran hab
lidad, las copas serpentígeras fueron antigua
mente bastante comunes; sin embargo, po
causa de su fragilidad excesiva, los ejemplo
de los primeros tiempos como éste son raros
Colección Robert Lehman, 1975, 1975.1.120€

30 Adorno de sombrero
Francés o neerlandés, c. 1520
Oro, filigrana de oro y esmalte; diám. 5,7 cm

Los distintivos para sombrero fueron adornos
de moda en la Europa del siglo XVI. Este ejem-
plo particularmente exquisito y elaborado ilus-
tra un tema satírico que gozó de gran populari-
dad en dicho periodo: el amante senil engaña-
do por una joven. Una dama bien vestida toma
la mano de un joven, mientras descaradamen-
te permite que un señor viejo y libidinoso la
acaricie, distrayéndolo de modo que no advier-
ta que ella mete la mano en su monedero, con
la probable intención de compartir su conteni-
do con su joven pretendiente. La inscripción,
AMOR FAIT MOVLT ARGENT FAIT TOVT (Mucho puede
el amor [pero] el dinero lo puede todo), aclara
perfectamente los sentimientos de la joven.
Colección Robert Lehman, 1975, 1975.1.1524

31 ANTONIO POLLAIOLO,
florentino, 1431/1432-1498
Estudio para un monumento ecuestre
*Pluma y tinta marrón, aguada marrón clara
y oscura; 28,1 × 25,4 cm*

Antonio Pollaiuolo, admirado por sus coetá
neos ya sea como pintor, escultor, grabador
orfebre, fue uno de los artistas de mayor influj
de Florencia en la segunda mitad del siglo X\
Este célebre dibujo, que perteneciera al pintc
e historiador Giorgio Vasari, que lo describi
cabalmente en su *Vidas de los artistas* (1568
se preparó para el duque Ludovico Sforza d
Milán como modelo de una estatua brónce
monumental de su padre, Francesco Sforza
Se sabe que también Leonardo da Vinci prepa
ró varios estudios para un monumento a Fran
cesco Sforza, pero ni sus proyectos ni los d
Pollaiuolo se concretaron nunca. *Colecció*
Robert Lehman, 1975, 1975.1.410

2 BERNAERT VAN ORLEY,
flamenco, c. 1491-1541/1542
La Última Cena, c. 1520-1530
lana, seda e hilos de plata dorada; 363×351 cm

Bernaert van Orley era el pintor de corte de Margarita de Austria, hija del emperador, y el principal diseñador de tapices de Bruselas en la primera mitad del siglo XVI. Esta *Última Cena* espléndida forma parte de una serie de cuatro tapices que ilustran la Pasión de Cristo diseñados por van Orley hacia 1520 y probablemente tejidos por Pieter de Pannemaker (fl. 1517-1535). Toda la composición y las posturas y ademanes de algunas de las figuras es-

tán basados estrictamente en una xilografía de 1510 sobre el mismo tema, de Alberto Durero. La influencia italiana queda evidenciada por el fondo arquitectónico y la intensidad dramática de la escena, que deriva del famoso mural de Leonardo da Vinci sobre este tema y de los cartones para los tapices de *Hechos de los Apóstoles* de Rafael. Se ignora quién encargó los tapices de la Pasión, pero la calidad tan excepcional de la serie, los bordes elaborados e intrincados y el uso de hilo de plata indican un mecenas pudiente y aristocrático. *Colección Robert Lehman, 1975, 1975.1.1915*

3 Marco para un espejo de tabernáculo
florentino, c. 1510
nogal y álamo; 75,6 × 36,8 cm

Los espejos florentinos del siglo XVI tenían corrientemente un postigo corredizo para cubrir el cristal cuando no se utilizaban. Aunque se han perdido tanto el postigo como el espejo de este marco insólitamente bello, que fue tallado probablemente hacia 1510 en el taller de la familia Del Tasso, una ranura en el lado derecho, a través de la cual se supone que pasaba el postigo, delata su función original. Lo propio puede decirse de la inscripción moralizadora tallada en la filacteria de su base: NON FORMA SED VERITAS MIRANDA EST (La verdad, no la apariencia, es digna de admiración). *Colección Robert Lehman, 1975, 1975.1.1638*

34 ALBERTO DURERO, alemán, 1471-152:
Autorretrato
Pluma y tinta; 36,5 × 47,5 cm

Este penetrante autorretrato de Durero mues
tra al artista cuando tenía unos veintidós añc
El dibujo está estrechamente relacionado c
un autorretrato pintado en 1493 del Louvre, p
ra el cual hizo evidentemente de modelo. I
aguda capacidad de observación de Dure
captada en su mirada escrutadora, resulta cl
ra en los dedos escorzados y las sombras
la mano cuidadosamente representada, así c
mo en los pliegues arrugados del almohadó
En el folio verso hay estudios parecidos de
almohadón. Aunque Durero trazó su monogr
ma en muchos de sus dibujos, la inscripción
d' de la parte superior de la hoja es obra
una mano posterior. *Colección Robert Le
man, 1975, 1975.1.794*

35 TADDEO ZUCCARI,
marquesano, 1529-1566
El martirio de san Pablo
*Pluma y tinta marrón y gris, aguada marrón,
sobre un esbozo en tiza negra, realzado
con blanco (oxidado) sobre papel beige;
48,8 × 37,7 cm*

Taddeo Zuccari fue un empresario de mucho
éxito y un gran artista que supervisó numero-
sas campañas de decoración al fresco de pala-
cios e iglesias en toda Roma y por doquiera en

los Estados Papales antes de morir a los trei
ta y siete años. Este dibujo, que muestra la d
capitación de san Pablo fuera de las murall
de la Roma antigua, es un modelo meticulos
para un fresco del techo de la capilla Frangip
ni de la iglesia de San Marcello al Corso. En
dibujo, realizado entre 1556 y 1559, aparece
joven artista, que aún no había cumplido trei
ta años, en la plenitud de su capacidad de
bujante y proyectista. *Colección Robert Le
man, 1975, 1975.1.553*

REMBRANDT, holandés, 1605-1669
La Última Cena, según Leonardo da Vinci
tiza roja sobre papel; 36,4 × 47,3 cm

Este dibujo monumental revela al joven Rembrandt, de veintiocho años, explorando las posibilidades dramáticas y expresivas de una de las obras más veneradas del arte del Renacimiento: el mural de Leonardo da Vinci *La Última Cena* de Milán. El dibujo, aparentemente una copia, crea una escena psicológicamente más íntima y al mismo tiempo más cargada de emoción, gracias a modificaciones sutiles de la ambientación, la luz y las posiciones y actitudes de Jesucristo y sus discípulos, que se preguntan quién cumplirá la profecía del maestro y lo traicionará. Se trata de un extraordinario tributo de quien cabría considerar como el pintor más grande del siglo XVII a uno de los maestros sublimes del XV. *Colección Robert Lehman, 1975, 1975.1.794*

CANALETTO, veneciano, 1697-1768
Castillo de Warwick, fachada este
pluma y tinta marrón, aguada gris; 31,6 × 56,2 cm

Giovanni Antonio Canal, llamado Canaletto, más conocido como pintor de vistas sumamente detalladas de la ciudad de Venecia, pasó en Londres diez años, de 1746 a 1756, pintando monumentos de la ciudad y la campiña inglesas para sus protectores británicos. Para Francis Greville, lord Brooke, último conde de Warwick, pintó cinco vistas del castillo de Warwick, inclusas dos de la fachada este. Este dibujo espacioso, trazado con toque ligero, hecho también para lord Brooke, se usó como diseño preliminar para el cuadro expuesto ahora en la City Museum and Art Gallery de Birmingham. *Colección Robert Lehman, 1975, 1975.1.297*

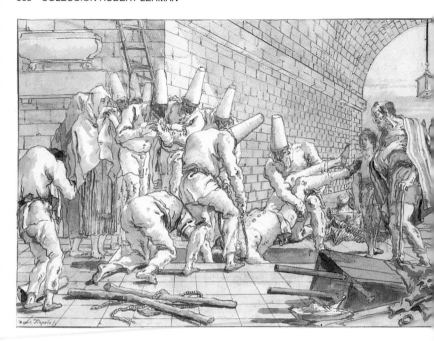

38 GIANDOMENICO TIEPOLO,

veneciano, 1727-1804

El entierro de Polichinela

Pluma y tinta marrón, aguada marrón
y amarilla, sobre tiza negra; 35,3 × 47,3 cm

El hijo, ayudante y finalmente sucesor de Giovanni Battista Tiepolo como primer pintor de los monumentales frescos narrativos y retablos de Venecia en el siglo XVIII, Domenico Tiepolo, se recuerda actualmente sobre todo por una serie de 104 dibujos que es la crónica d[e] nacimiento, la vida y la muerte del héroe cóm[i]co veneciano Polichinela. Este dibujo, el núm[e]ro 103 de la serie, es una de las últimas obr[as] ejecutadas por Domenico al término de u[na] larga y notable carrera. A esta imagen obs[e]sionante seguía, en la última página del álbu[m] del que procede, una escena del esqueleto [de] Polichinela arrastrándose desde su sepultur[a.] *Colección Robert Lehman, 1975, 1975.1.473*

39 EDGAR DEGAS, francés, 1834-1917
Muchachas campesinas bailando
Pastel sobre papel de calco; 62,9 × 64,7 cm

En las últimas dos décadas de su vida, Degas realizó una serie de pasteles y dibujos de bailarines rusos. Al principio puede ser que haya sentido la necesidad de dedicarse a ese tema después de ver actuar a un cuerpo de danza ruso en el Folies Bergère de París. Se supone que este abigarrado ejemplo es uno de sus primeros tratamientos del tema y probablemente es una de las obras de las que habla la sobrina de Manet en su diario. Habiendo visitado a Degas en su estudio el 1 de julio de 1899, recordaba sus palabras cuando se ofreció a "mostrarle la orgía de color que estoy haciendo en este momento" y sacó a relucir tres pasteles de mujeres con trajes regionales rusos. Su descripción de los "collares de perlas, blusas blancas, faldas de colores vivaces y botas rojas, bailando en un paisaje imaginario... los gestos [que] son asombrosamente precisos, y los vestidos de colores hermosísimos" evoca sugestivamente esta imagen. *Colección Robert Lehman, 1975, 1975.1.166*

0 MAURICE PRENDERGAST,
orteamericano (n. en Newfoundland),
858-1924
El tranvía de la avenida Huntington
página del cuaderno de bocetos
(el gran jardín público de Boston)
Acuarela sobre lápiz; 35,9 × 28,3 cm

Esta encantadora descripción de una mujer
que desciende de un tranvía es una de las cin-
cuenta y ocho hojas del cuaderno de bocetos
del gran jardín público de Boston de Prender-
gast, así llamado porque algunas de las esce-
nas –inclusa la del tranvía de la avenida Hun-
tington ilustrada aquí– son lugares reconoci-
bles de ese jardín público. Los dibujos y acua-
relas de este bloc de dibujo actualmente des-
encuadernado tienen por tema principal el ale-
gre ajetreo de mujeres elegantemente atavia-
das. Dado que una serie de imágenes son
ideas esbozadas para anuncios publicitarios,
parece probable que Prendergast usara este
cuaderno de bocetos para promocionar sus ha-
bilidades ante los editores y otros clientes. Es-
te volumen es uno de los ochenta y ocho blo-
ques de dibujo sobrevivientes del artista. *Co-
lección Robert Lehman, 1975, 1975.1.924-67*

41 ODILON REDON, francés, 1840-1916
Pegaso y Belerofonte
Carboncillo sobre papel; 51 × 36 cm
En sus dibujos al carboncillo, Odilon Redon
desarrolló una visión sumamente personal del
mito y el símbolo, impregnada de oscuros tras-
fondos filosóficos. El contraste espectacular de
luz y sombra que posibilitaba este medio se
ajustaba de forma ideal a su contenido enig-
mático. Haciendo el elogio de su gama expre-
siva de efectos tonales, Redon observaba que
"el negro es el color esencial... Es el represen-
tante del espíritu". Este dibujo de alrededor de
1890 toma su tema de la mitología griega. El
mortal Belerofonte capturó al caballo alado Pe-
gaso y con él desafió al monstruo Quimera.
Belerofonte intentó luego volar con Pegaso al
cielo, mas lo abatió el rayo de Zeus. *Colección
Robert Lehman, 1975, 1975.1.686*

PRIMER PISO

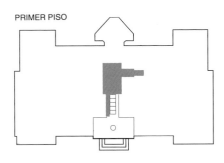

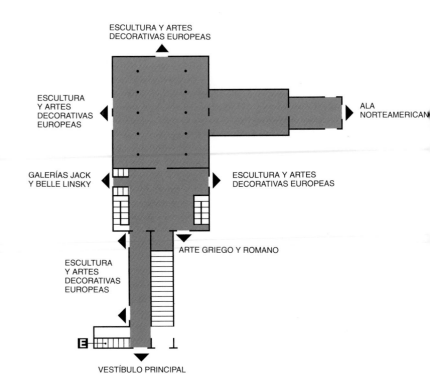

ESCULTURA Y ARTES
DECORATIVAS EUROPEAS

ESCULTURA
Y ARTES
DECORATIVAS
EUROPEAS

ALA
NORTEAMERICAN

GALERÍAS JACK
Y BELLE LINSKY

ESCULTURA Y ARTES
DECORATIVAS EUROPEAS

ARTE GRIEGO Y ROMANO

ESCULTURA
Y ARTES
DECORATIVAS
EUROPEAS

E

VESTÍBULO PRINCIPAL

ARTE MEDIEVAL

EDIFICIO PRINCIPAL

La Edad Media, el periodo entre los tiempos antiguos y los modernos de la civilización occidental, se extiende desde el siglo IV al XVI, es decir, aproximadamente desde la caída de Roma hasta los inicios del Renacimiento. Las colecciones del Museo cubren el arte de este largo y complejo periodo en sus diversas fases, incluyendo el arte paleocristiano, el bizantino, el de las migraciones, el románico y el gótico. El Departamento de Arte Medieval y Los Claustros administra no sólo la colección que se encuentra en el edificio principal del Museo en la Quinta Avenida, sino también la de Los Claustros en el norte del Manhattan (véanse pp. 392-411).

Una donación del financiero y coleccionista J. Pierpont Morgan en 1917 forma el núcleo de más de cuatro mil obras de arte medieval ahora alojadas en el edificio principal del Museo. La colección ha crecido gracias a adquisiciones, donaciones y legados, notablemente los de George Blumenthal, George y Frederic Pratt, e Irwin Untermyer. Entre las piezas importantes de la colección se encuentran platería, esmaltes, vidrio y marfiles del arte paleocristiano y bizantino; joyería del periodo de las migraciones; objetos de metal, vidrieras, escultura, esmaltes y marfiles románicos y góticos, y tapices góticos.

1 Tapa de sarcófago con el Juicio Final
Paleocristiana, Roma,
finales del s. III - principios del IV
Mármol; 40,6 × 237,3 × 7 cm

La parábola de la separación de las ovejas de
las cabras (Mateo, 25:31-46) simboliza el Jui-
cio Final. En el centro, Cristo, vestido como
maestro filósofo, se sienta en una roca y posa
con ternura la mano derecha sobre la cabeza
de una oveja, la primera de las ocho que se
aproximan por la derecha. Ahuyenta a las cin-
co cabras de su izquierda con la mano levanta-
da. Los árboles del fondo crean un entorno bu-
cólico pastoril propio de la imaginería de la sal-
vación en el arte paleocristiano. *Fondo Rogers,
1924, 24.240*

2 Medallón retrato de Gennadios
Romano, Alejandría, segunda mitad del s. III
Oro y vidrio; diám. 4,2 cm

Este busto de un joven, hecho quizás par
usarlo como colgante, está trazado con un bu
ril fino sobre pan de oro aplicado a la superfici
de un vidrio de color azul zafiro y sellado co
una capa de vidrio transparente. El borde est
biselado para enmarcarlo. La inscripción ider
tifica al sujeto como: "Gennadios, muy dotad
para el arte musical". Las variantes gramatica
les de la inscripción corresponden al dialect
alejandrino griego y la técnica de hacer meda
llones con retratos de este tipo se identifica e
general con esa ciudad. *Fondo Fletcher, 192€
26.258*

3 El tesoro Vermand
Provincias romanas, segunda mitad del s. IV
*Plata dorada y nielada; izq.: l. 9,5 cm; centro:
l. 12,4 cm; dcha.: 3,5 cm; diám. 2,2 cm*

Un grupo de molduras ricamente decoradas s
encontraba entre los objetos exhumados d
una tumba militar en Vermand, cerca de Sain
Quentin, al norte de Francia. La tumba debi
pertenecer a un jefe de alto rango, tal vez u
oficial militar romano o a un bárbaro al servici
de Roma. Tres de las piezas aparecen en l
ilustración: el anillo y las dos placas para e
fuste de una lanza; están decorados con vides
arabescos florales, cigarras y animales fantás
ticos.

Los dibujos pertenecen al repertorio de la
postrimerías del arte antiguo, pero la técnic
era un nuevo método desarrollado en las re
giones fronterizas del Rin y el Danubio, utiliza
da básicamente para la ornamentación de se
mejantes arreos militares. Se llama "talla d
astilla" debido a que los modelos, aunque n
son tallados, están hechos de piezas en form
de cuña como las que dejan las astillas corta
das en la talla de madera. Los contrastes en e
dibujo se han reforzado mediante el nielado
una amalgama de sulfato de plata que se intro
duce en la plata incisa dorada. El hallazgo Ve
mand es el ejemplo más notable de talla de as
tilla que existe. *Donación de J. Pierpont Mo
gan, 1917, 17.190.143-145*

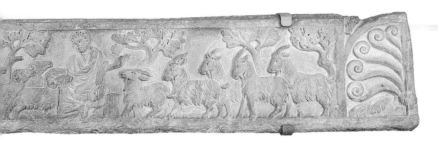

Relieve de tumba con la *Traditio legis*

Paleocristiano, último cuarto del s. IV
Mármol; 48,6 × 133,4 × 14,6 cm

La popular imagen paleocristiana de la *Traditio legis* (Cristo dando la ley a Pedro) se describe en este hermoso relieve que probablemente se ciera para una tumba. En el nicho central, Cristo (su rostro se ha perdido) eleva la mano derecha en proclamación y desenrolla el pergamino de la ley hacia Pedro que se encuentra a su izquierda. Pablo está a la derecha de Cristo. La mitad inferior del relieve se ha perdido. Restos de arcadas en los extremos del relieve indican que los nichos eran al menos seis, aunque es más probable que fueran siete, con Cristo en el centro.

El relieve es una bella obra romana realizada bajo la influencia oriental a finales del siglo IV. El estilo figurativo es claramente teodosiano en el fuerte y sutil modelado, los cuerpos redondeados, el cincelado de los rostros y la delicada e intrincada ornamentación arquitectónica. *Donación de Ernest y Beata Brummer en memoria de Joseph Brummer, 1948, 48.76.2*

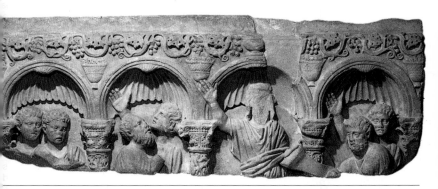

Busto de una dama de alcurnia

Protobizantino, Constantinopla,
finales del s. V-principios del VI
Mármol; a. 53 cm

Este busto, de la región de Constantinopla, representa a una joven dama que viste un elegante manto sobre una túnica; tiene el cabello recogido en un tocado del tipo imperial en forma de redecilla. El sutil y delicado modelado de su rostro aún conserva cierta sensación de naturalismo a pesar de la mirada fija. La persona representada probablemente disfrutara de un alto rango en la corte bizantina a finales del siglo V o principios del VI. *Colección de The Cloisters, 1966, 66.25*

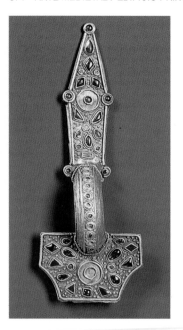

7 Romana y gancho

Altobizantino, primera mitad del s. V
Peso: bronce relleno de plomo; gancho: bronce
23,5 × 11 cm; p. 2,29 kg o 7 litrae bizantinas

El peso tiene forma de busto de una empera
triz. Lleva un elaborado peinado. La riqueza d
la diadema de joyas, de la que cuelgan ristra
de perlas, se repite en el collar de cuatro ge
mas en hilera, salpicado de perlas. El busto s
halla sobre una peana rodeada de perlas y d
corada con dibujo de ochos. Aunque dominac
por el estilo hierático característico de los p
sos altobizantinos, el rostro, el pelo, la joyería
los vestidos están modelados con sensibilida
Cuando el peso se suspendía del gancho, po
día moverse a lo largo de una romana regulac
para determinar el peso del artículo colgado d
extremo opuesto. *Compra, Fondo Rogers, le*
gado de Theodore M. Davis, por intercambio,
donaciones de George Blumenthal, J. Pierpo
Morgan, Sra. Lucy W. Drexel y Sra. de Robe
J. Levy, por intercambio, 1980, 1980.416a,b

6 Fíbula de arco

Gepídica, s. V
Oro sobre núcleo de plata con granate
almandino, nácar o esmalte; l. 17,1 cm

Las fíbulas de arco se llevaban por pares para
fijar el manto. Este tipo de fíbula, con la placa
superior y la inferior unidas por un arco y un
núcleo macizo de plata dorada decorada con
cabujones, se ha descubierto principalmente
en Hungría y en el sur de Rusia. Los paralelis-
mos más próximos a esta fíbula son los del Se-
gundo Tesoro Szilagy-Somlyo (Transilvania),
del que podría proceder este ejemplar. *Fondo*
Fletcher, 1947, 47.100.19

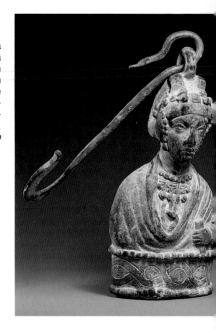

8 "Cáliz de Antioquía"

Altobizantino, Siria, s. VI
Plata dorada; a. 19,1 cm

La sencilla copa de plata que constituye el nú-
cleo de este vaso está recubierta por un reci-
piente de intrincado calado de plata dorada.
Estudios recientes identificaron el vaso como
una parte de un gran conjunto de platería litúr-
gica paleocristiana, tal vez procedente del pue-
blo de Kaper Koraon, de Siria. Se ha sugerido

que nunca fue un cáliz, sino una lámpara d
aceite de pie. En su vid, densamente habitada
Cristo aparece, sentado, dos veces: en un c
so, con un pergamino; en el otro, junto a u
cordero, encima de un águila de alas despl
gadas. Las demás figuras sentadas aclaman
Cristo, quizá como alusión a "Yo soy la luz".
inicios de ese siglo, la copa interior se tom
erróneamente por el Santo Grial. *Colecció*
The Cloisters, 1950, 50.4

10 Díptico del cónsul Justiniano

Altobizantino, Constantinopla, 521
Marfil; cada hoja 35 × 14,5 cm

Justiniano fue nombrado cónsul de Oriente en el año 521 y había ordenado hacer éste y otros dípticos como regalo a los miembros del Senado para que celebraran su consulado. En el centro de cada hoja se halla un medallón enmarcando una inscripción dirigida al senador. Elegante en su simplicidad, el medallón consta de un simple motivo de perla y un complejo cimacio tallado con cuidado y precisión. En las cuatro esquinas de cada hoja se encuentra la cabeza de un león emergiendo del centro de hojas de acanto. La blanda calidad plástica de las hojas de acanto contrasta fuertemente con el cimacio abstracto y geométrico. *Donación de J. Pierpont Morgan, 1917, 17.190.52,53*

Pyxis con las santas mujeres la tumba de Cristo

tobizantino, Siria-Palestina (?), s. VI
arfil; a. 10,2 cm, diám. 12,7 cm

tema de este *pyxis* es la visita de las santas ujeres a la tumba de Cristo. No obstante, las s Marías que llevan los incensarios se roximan no a una tumba sino a un altar. Susuyendo la tumba por el altar, el artista ilustró creencia popular de que el altar simbolizaba Santo Sepulcro. Esta asociación parte de la eencia oriental en la presencia del Cristo cruicado en el altar durante la celebración de la caristía. Esta escena se adapta a un *pyxis* e probablente se utilizaba como receptáculo ra la hostia. *Donación de J. Pierpont Mor-n, 1917, 17.190.57*

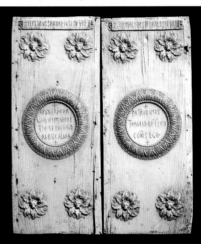

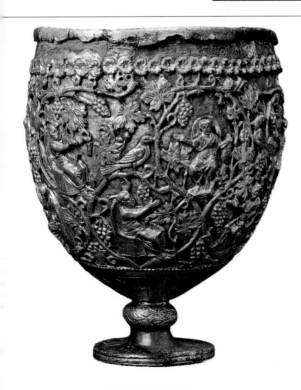

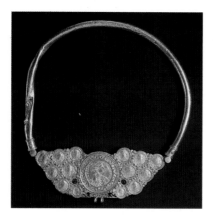

11 Pectoral

Altobizantino, Constantinopla (?),
mediados del s. VI
Oro nielado; a. con el collar 23,8 cm

Este pectoral forma parte de un tesoro que a
guran haber descubierto en Antinópolis o
Tomei, cerca de Asiut. Consta de un collar
unido a un frontal con un largo medallón cen
rodeado de monedas y dos discos decorativ
En su origen, los dos anillos acanalados de
base sujetaban un medallón. Las monedas
presentan emperadores de los siglos IV al
retratados en su mayoría con atuendo milit
Las últimas monedas datan del reinado de J
tiniano. El medallón central muestra en el
verso un emperador con atavío militar y en
reverso la figura de Constantino, sedente en
trono vistiendo una túnica y un yelmo. Sostie
un globo crucígero y un cetro, y su pie izquier
descansa sobre la proa de un navío. Esta in
gen refleja el paso de la supremacía política
Roma a Constantinopla. *Donación de J. P.
pont Morgan, 1917, 17.190.1664*

12 Paloma

Altobizantina, Attarouthi, Siria, s. VI-VII
Plata; l. 14,6 cm

La paloma, hecha de una sola lámina de plata,
está volando, con las patas metidas debajo del
cuerpo. Originalmente llevaba una cruz en el
pico y puede ser que su intención fuera simbo-
lizar al Espíritu Santo. Muchos son los textos
que hablan de palomas semejantes coronando
altares y tumbas, pero no se conoce ningún
otro ejemplo de los primeros periodos cristia-
nos o bizantinos. Como elemento del gran gru-
po de objetos de platería litúrgica procedentes
de dos iglesias del pueblo de Attarouthi, en Si-
ria septentrional, esta paloma, así como otra
argentería litúrgica que comprende el Tesoro
de Attarouthi, atestigua la riqueza y el prestigio
de la Siria cristiana en la época altobizantina.
*Compra, Fondo Rogers y Fundación Henry J. y
Drue E. Heinz, donaciones de Norbert Schim-
mel y Lila Acheson Wallace, 1986, 1986.3.15*

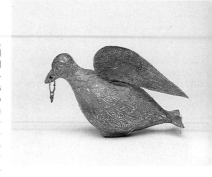

13 Plato con David y Goliat

Bizantino, Constantinopla, 628-630
Plata; diám. 49,5 cm

Diez platos de plata de diversos tamaños
llamado Tesoro de Chipre forman un ciclo en
que aparecen escenas de la vida de Dav
Seis de estos platos se encuentran en el M
seo y cuatro en el Museo de Chipre, en Nic
sia. Se hicieron en Constantinopla durante
reinado de Heraclio (610-641) y fueron quiz
un regalo real. El conjunto se hizo para ser e
puesto. El plato más largo, que aparece aquí
que muestra a David luchando y matando
Goliat, pudo colocarse en el centro, flanquea
o rodeado por otros de menor tamaño. Las s
ries de imágenes, así como el estilo clásic
pudieron basarse en modelos anteriores. Pa
cen representar un esfuerzo consciente pa
mantener con vida las formas helenísticas
la antigüedad. *Donación de J. Pierpont M
gan, 1917, 17.190.396*

Fíbula de arco
ngobarda, primera mitad del s. VII
ata dorada y nielada; 15,9 × 9,5 cm

ta gran fíbula de arco representa el trabajo
los longobardos en Italia, que ocuparon des-
568 a 774. A diferencia de los artistas fran-
s, que trabajaron principalmente en bronce,
longobardos fabricaron joyería de oro y pla-
El diseño del cuerpo de la fíbula de arco se
mpone de formas zoomórficas en talla de as-
a. Dos cabezas de pájaro se proyectan des-
cada lado del cuerpo. Al igual que las obras
otras tribus bárbaras que gradualmente se
tablecieron en Europa occidental en el llama-
periodo de las Migraciones (siglos IV al VII),
arte de los longobardos estaba dedicado a la
namentación de armas y otros artículos por-
les. La joyería y las armas revelaban el esta-
de los guerreros bárbaros en una sociedad
litar y eran enterrados con ellas en su tumba.
mpra, legado Joseph Pulitzer, 1955, 55.56

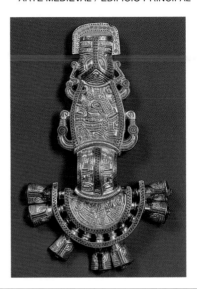

15 Relicario de la Vera Cruz
Bizantino, Constantinopla (?),
finales del s. VIII-principios del IX
*Plata dorada, esmalte "cloisonné", nielado;
10,2 × 7,35 cm*

La parte superior y los laterales de este relica-
rio están decorados con esmaltes de la Cruci-
fixión y bustos de veintisiete santos, incluidos
los doce apóstoles. Escenas de la Anunciación,
Natividad, Crucifixión y Anastasis están traba-
jadas en niel sobre la parte inferior de la tapa.
Dentro del relicario se encuentra un comparti-
mento en forma de cruz que en otro tiempo
contuvo un fragmento de la Vera Cruz. En la ta-
pa aparece Cristo vivo en la cruz, vestido con
una larga túnica (*colobium*) de origen oriental;
su madre y san Juan lloran por él. El exhaustivo
programa de esmaltado inaugura el despuntar
de la rica historia de esta técnica dentro del arte
bizantino y occidental. *Donación de J. Pierpont
Morgan, 1917, 17.190.715*

Cristo entronizado con santos
l emperador Otón I
ónida, escuela de la Corte, 962-968
rfil; 12,7 × 11,4 cm

ta placa dedicatoria muestra a Cristo entro-
ado aceptando una maqueta de la iglesia de
n Mauricio en Magdeburgo de manos de
ón I (r. 962-973). Es una de la serie de los
cinueve marfiles conocidos como marfiles
Magdeburgo. Todos de tamaño idéntico con
raro recorte geométrico o floral en el fondo,
tos marfiles describen varias escenas sim-
icas y del Nuevo Testamento con la severa
onumentalidad de los frescos otónidas. Aho-
dispersos en las colecciones europeas y
rteamericanas, antaño formaron parte de un
njunto mucho mayor, estimado por lo bajo
cuarenta y cuatro escenas, que se hallaba
la iglesia de San Mauricio (fundada por
ón I entre 955 y 973). El conjunto constituía
obablemente un embellecimiento didáctico
ra un ambón (púlpito) o la cancela de una
erta. *Donación de George Blumenthal,
41, 41.100.157*

17 Placa con la Crucifixión y Hades atravesado
Bizantina, s. X
Marfil; 12,7 × 8,9 cm

La iconografía de esta placa no es corriente entre las representaciones bizantinas de la Crucifixión. Mientras que la Virgen, san Juan, los dos ángeles y los tres soldados que se reparten los vestidos de Cristo son testigos frecuentes de la muerte de Cristo, el hombre barbudo reclinado que está atravesado por la cruz es un rasgo muy atípico. Se trata de Hades, que gobierna los infiernos.

Tras las destrucciones debidas a la querella de las imágenes (c. 725-842), artistas y estudiosos buscaron en fuentes pictóricas y literarias más antiguas para recrear un corpus de imaginería cristiana. El tema del Hades atravesado por la cruz, ilustrando la victoria de Cristo sobre la muerte y las fuerzas del mal, se inspiró en fuentes literarias, en concreto en el *Himno del triunfo de la cruz* de Romanos el Melodista (m. 556), que se cantaba el Viernes Santo en la iglesia bizantina. *Donación de J. Pierpont Morgan, 1917, 17.190.44*

18 Cristo entronizado procedente de una cruz pectoral
Anglosajón, principios del s. XI
Marfil de morsa y cobre dorado; 14,9 × 6,4 c

En este fragmento de cruz pectoral, Cristo a rece en una cara y el cordero de Dios y c símbolos de los evangelistas en la otra. D de principios del siglo XI, pero es difícil de terminar si se hizo en el norte de Francia o Inglaterra. La postura de la figura y el tipo fac –los ojos ovales (en otro tiempo con incrus ciones de cuentas oscuras), el bigote caíd la barba dividida– presentan paralelismos c los manuscritos y marfiles ingleses. Sin emb go, también existen claras afinidades estilí cas con algunos de los manuscritos de Sa Bertin creados bajo influencia inglesa, m concretamente de Winchester. Los monas rios franceses de Saint-Bertin y Saint-Vaast taban estrechamente relacionados con inst ciones similares en Inglaterra, y el estilo W chester no sólo dominaba los talleres ingles sino que tenía una amplia área de influencia el continente, sobre todo en la zona direc mente enfrente del canal. Pudiera ser que cruz la hiciera en Saint-Bertin un artista ing o continental educado en Inglaterra. *Donac de J. Pierpont Morgan, 1917, 17.190.217*

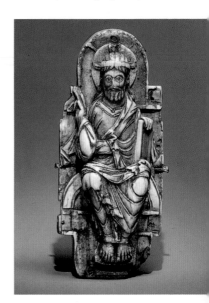

19 Placa con el viaje de Emaús y el Noli me tangere
Norte de España, probablemente León, c. 1115-1120
Marfil; 27 × 13,7 cm

En esta placa se representan dos apariciones del Cristo resucitado. El *Evangelio* según san Lucas habla del Cristo resucitado viajando con dos discípulos por el camino de Jerusalén a Emaús. El *Evangelio* según san Juan relata la aparición del Cristo resucitado a María Magdalena mientras ella estaba llorando en la tumba.

Advirtiéndole: "*Noli me tangere* [no me ques]", le dijo luego que contara a los discí los la buena nueva de su resurrección.

Una placa pareja con el Descendimiento la cruz y las santas mujeres en la tumba se e cuentra dividida entre una colección privada Oviedo y el Hermitage, en San Petersbur La dinámica talla de este marfil es caracterí ca de numerosas obras del arte románico pañol. *Donación de J. Pierpont Morgan, 19 17.190.47*

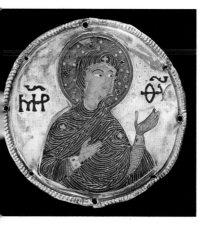

20 Panel circular de la Virgen

Bizantino, Constantinopla, principios del s. XII
Esmalte "cloisonné" sobre oro; diám. 8,25 cm

Este es uno de los nueve medallones del Museo que proceden de un icono de plata del arcángel Gabriel del siglo XI (ahora destruido) procedente del monasterio Djumati en Georgia (que anteriormente formaba parte de la U.R.S.S.). Los medallones presentan una Deesis extensa –la intercesión de la Virgen y los santos ante Cristo para la salvación de la humanidad–, un tema extraído de la liturgia bizantina. Los medallones, técnica y estilísticamente brillantes, son bellos ejemplos de esmalte *cloisonné* bizantino. Según esta técnica, unos finos listeles o *cloisons* se sueldan a una base para formar un sistema de celdillas que contienen la pasta vítrea y evitan que se mezclen los diversos colores. Los esmaltes *cloisonné* combinan la luminosidad del vidrio coloreado con el brillo del oro. *Donación de J. Pierpont Morgan, 1917, 17.190.675*

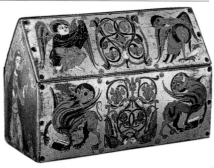

21 Cofre relicario

Francia central (Limusín)
o España septentrional (Castilla), c. 1150-1175
Cobre dorado y esmalte "champlevé":
12,4 × 20,3 × 8,6 cm

En las placas frontales de este relicario se encuentran los símbolos de los cuatro Evangelistas: el ángel de Mateo, el águila de Juan, el león de Marcos y el buey de Lucas. En el otro lado aparece Cristo entre la Virgen María y san Marcial (un obispo de Limoges del siglo III) y la mano de Dios flanqueada por dos ángeles portadores de incensarios. En los extremos aparecen san Pedro y san Pablo. En Limoges existía un culto especial a san Marcial, y se sabe que el relicario había estado en los aledaños de la ciudad de Champagnat en el siglo XIX. Sin embargo, elementos estilísticos, como la ornamentación floral, son afines a la decoración sobre esmaltes creada para el monasterio de Silo. *Donación de J. Pierpont Morgan, 1917, 17.190.685-687,695,710,711*

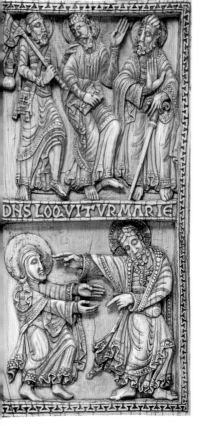

DHS LOQVITVRMARIE

22 Placa con las tres Marías en la tumba de Cristo

Renana, Colonia, c. 1135
Marfil de morsa; 21,3 × 19,7 cm

Esta placa, su compañera que también está en el Museo (*La incredulidad de Tomás*) y otras tres del Victoria and Albert Museum, Londres, probablemente procedan del mismo grupo, de un ambón (púlpito) decorado con escenas de la infancia y la pasión de Cristo. Todas están talladas en marfil de morsa, empleado a menudo en lugar de marfil de elefante en el arte románico septentrional. El tamaño relativamente menor de los colmillos de morsa requirió el uso de tres placas para la composición central. Los pliegues incisos son un rasgo del estilo de Colonia, y la composición es parecida a la de una placa de marfil del Schnütgen Museum de Colonia. Aunque estilizados, los edificios del fondo insinúan una arquitectura románica coetánea. *Donación George Blumenthal, 1941, 41. 100.201*

Figura columna de un rey
Antiguo Testamento
ncesa, París, c. 1150-1160
dra caliza; 115 × 23,5 cm

a columna en forma de estatua procede del
o claustro de la abadía de Saint-Denis a las
eras de París. En Saint-Denis se puso en
rcha un vasto programa de construcción y
amentación arquitectónica bajo la dirección
extraordinario clérigo Suger, que fue abad
sde 1122 a 1151. Este rey es la única figura
umna completa que se conoce de ese pe-
do. Al igual que la cabeza del rey David de
tre-Dame (n. 26), se ha identificado a partir
grabados antiguos. Con las demás escultu-
del claustro, este rey del Viejo Testamento
día representar la genealogía real de Cristo.
gado Joseph Pulitzer, 1920, 20.157

Crucifijo relicario
rte de España, Asturias, c. 1150-1170
ta nielada y repujada sobre núcleo de
dera, gemas talladas, joyas; 59,1 × 48,3 cm

figura repujada de Cristo flanqueada por la
gen y san Juan domina el frontal de este
cifijo relicario. Sobre él se encuentra un án-
con un incensario, mientras que a los pies
án se levanta de su tumba, simbolizando la
ención de la humanidad. El gran vidrio so-
la figura de Cristo contuvo otrora una reli-
a. En el reverso aparece el cordero de Dios,
eado de los símbolos de los cuatro evange-
as. El reverso también presenta una inscrip-
n latina que dice: "Sanccia Guidisalvi me hi-
en honor al Sagrado Redentor". Sanccia es
nombre de mujer. Aunque pudo ser donan-
documentos de la época se refieren a muje-
artistas que trabajaron en España.
a cruz procede de la iglesia de San Salva-
de Fuentes, en la provincia de Oviedo, y es
nparable estilísticamente a otras obras de
región. *Donación de J. Pierpont Morgan,
17, 17.190.1406*

25 La Virgen y el Niño
Francesa, Auvernia, segunda mitad del s. XII
Nogal con lino y yeso, policromado; a. 78,7 cm

Este tipo de imagen de la Virgen con el Niño
entronizados era muy popular en la región de
Auvernia, donde se hizo esta obra. María, co-
mo madre de Dios, también representa el trono
de la sabiduría divina. El Niño sostenía un rollo
o libro, hoy desaparecido, que simbolizaba la
divulgación del conocimiento a través de la pa-
labra de Dios. Para plasmar estas ideas abs-
tractas, las estatuas debían ser formales y si-
métricas, con una rígida frontalidad y formas y
ropajes estilizados. (Véase también Arte Me-
dieval - The Cloisters, n. 2.) *Donación de J.
Pierpont Morgan, 1916, 16.32.194*

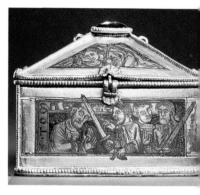

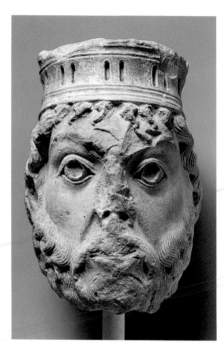

26 Cabeza del rey David

Francesa, París, c. 1150
Piedra caliza; a. 28,6 cm

Esta es la única cabeza que existe de las esculturas que se encontraban en la jamba del portal de santa Ana en la catedral de Nôtre-Dame de París. Se ha podido identificar gracias a grabados del portal hechos antes de la destrucción de la escultura durante la Revolución francesa. Esculpida en piedra caliza de grano fino, la cabeza posee un lustre que la hace parecer mármol. Las pupilas profundamente incisas de los grandes ojos redondeados presentaban en su origen incrustaciones de plomo. Las mejillas suaves y carnosas contrastan con los fuertes pómulos y los ojos intensos. Esta magnífica cabeza está esculpida en el estilo transicional entre el románico y el gótico, y posiblemente estuviera destinada a la basílica de Saint-Étienne que estaba siendo reconstruida después de 1124 y antes de 1150 en el lugar de la catedral. *Fondo Harris Brisbane Dick, 1938, 38.180*

27 Vidriera con ángeles portando incensarios

Francesa, Troyes, c. 1170-1180
Vidrio y plomo; 47 × 44 cm

Las vidrieras hechas en Troyes durante la última parte del siglo XII representan una importante transición del románico al gótico. E[ste] panel con ángeles portadores de incensari[os], quizá de la iglesia de San Esteban, procede[de] una ventana de semicírculos unidos cuyo te[ma] general era la *Dormición* (muerte) de la Virge[n].

El panel está pintado con excepcional pre[ci]sión contra un fondo decorado con hermos[os] racimos. Los vínculos estilísticos con los [es]maltes de Mosa y las iluminaciones de Cha[m]pagne demuestran que los artistas de Tro[yes] habían asimilado técnicas, relaciones de c[olor] y tipos de figuras que no eran propios de n[in]guna otra pintura de vidrieras del siglo XII. *[Do]nación de Ella Brummer, en memoria de su [es]poso, Ernest Brummer, 1977, 1977.346.1*

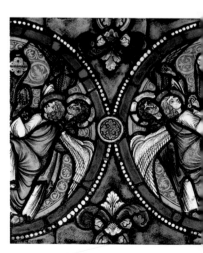

8 Relicario de Santo Tomás Becket

glés, 1175-1180
ata dorada y nielada, vidrio; 5,7 × 7 × 4,4 cm

n el frontal oblongo y las placas traseras apa-
·cen la muerte y el entierro de santo Tomás
ecket, el arzobispo de Canterbury que fue
sesinado en 1170 por cuatro caballeros de la
·rte de Enrique II de Inglaterra. Las placas
·ontales y traseras del tejado contienen ánge-
·s de medio cuerpo, y el ángel superior a la
·cena del martirio sostiene a un niño que sim-
·liza el alma de Becket. La magnífica factura
·l relicario se manifiesta en las listas de cuen-
·s, bisagras y decoración floral. Las figuras
·stán delicadamente dibujadas y los cuerpos
·odelados por ropajes de abruptos pliegues
·bujados. Este relicario, uno de los más anti-
··os de Becket, se atribuye a un taller inglés
··tivo en los años setenta del siglo XII. *Dona-
·ón de J. Pierpont Morgan, 1917, 17.190.520*

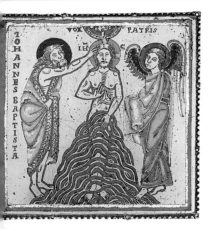

· Placa con el bautismo de Cristo

·osa, 1150-1175
·*smalte "champlevé" sobre cobre dorado;
·,2 × 10,2 cm*

·sta placa la realizaron artistas del valle del
·osa (actualmente de Francia y Bélgica), tra-
·cionalmente renombrados por sus obras de
·smalte *champlevé*, de belleza excepcional.
·· ésta, san Juan Bautista unge a Cristo, de
·e en las ondeadas aguas del Jordán. En la ri-
··ra opuesta lo espera un ángel, mientras la
··z de Dios desciende del cielo. Una rica y va-
··da gama de colores alegra más aún el estilo
·licado y animado del grabado. Esta obra for-
·aba parte de una vasta serie de placas que
·coraban una vez un único objeto más gran-
·, acaso un retablo o un púlpito. *Donación de
·Pierpont Morgan, 1917, 17.190.430*

30 Placa con figura añadida de Santiago el Mayor

Francesa, Limoges, c. 1225-1230
*Esmalte "champlevé" sobre cobre dorado;
29 × 14 cm*

Esta placa es una de las seis (las otras están
en París, San Petersburgo y Florencia) que se
cree proceden del altar de la abadía de Grand-
mont en la región del Limusín de Francia. Los
talleres de Limoges eran famosos por obras de
este tipo, en las que las figuras doradas y los
elementos decorativos se fijaban con rema-
ches a un fondo esmaltado. Las placas de
Grandmont son excepcionales entre estas pie-
zas por su ropaje clasicista y su monumentali-
dad. Se fundía cada figura y luego se termina-
ba con cincel. Los ojos están formados por
puntos de esmalte azul oscuro y pequeñas pie-
dras realzan los detalles de la túnica. *Donación
de J. Pierpont Morgan, 1917, 17.190.123*

31 Vidriera con san Vicente encadenado
Francesa, París, c. 1244-1247
Vidrio y plomo con pintura vítrea;
373,4 × 109,2 cm

Este panel de vidriera pertenece a una ser
que ilustra episodios de la vida de san Vicent
diácono, el más famoso de los mártires esp
ñoles. Las series formaban una ventana en
capilla de Nuestra Señora en la abadía ben
dictina de Saint-Germain-des-Prés en Par
donde se veneraron durante mucho tiempo l
reliquias de san Vicente. La abadía tenía m
chos vitrales, especialmente en la capilla
Nuestra Señora, del siglo XIII; gran parte
ellos fue destruida en 1794 durante la Revol
ción Francesa. Otros paneles de esta serie
encuentran ahora en la Walters Art Galle
Baltimore, el Victoria and Albert Museum
Londres y en la iglesia parroquial de Wiltc
Estos paneles son obras maestras del gótic
Los cuerpos son alargados; las cabezas expr
sivas, dibujadas con gran libertad y varieda
los gestos elocuentes y enfáticos. *Donación*
George D. Pratt, 1924, 24.167

32 Cuerpo de Cristo
Francés, París, tercer cuarto del s. XIII
Marfil; a. 16,5 cm

El Cristo sufriente en la cruz fue un tema ce
tral del arte gótico. Tallado en bulto redond
para una cruz de altar, esta obra maestra, pr
bablemente parisiense, transmite el sufrimien
y la agonía de Cristo. A pesar de la pérdida
los brazos y piernas, la figura revela una pr
funda sensibilidad de forma y expresión. La p
licromía en los cabellos, los rasgos faciales y
cuerpo realzan el naturalismo de la imagen.
poderosa estructura anatómica es notable
los crucifijos del periodo gótico. La estricta ve
ticalidad del cuerpo en las versiones románic
de la Crucifixión se ha sustituido por una post
ra sutilmente inclinada. Este magnífico cuer
anticipa el estilo más refinado de la corte
mediados del siglo XIII, aunque conserva l
rasgos principales del clasicismo gótico de
primera parte del siglo. *Donación del Sr. y*
Sra. Maxime L. Hermanos, 1978, 1978.521.

33 GIOVANNI PISANO, italiano,
c. 1245/1250- después de 1314
Atril
Mármol de Carrara; 71,1 × 58,4 cm

Se cree que este atril en forma de águila suj
tando un libro en sus garras, con una repi
para libros octogonal, procede de un púlpito
la iglesia de Sant'Andrea de Pistoia. El púlp
es obra de Giovanni Pisano y se concluyó
1301. La plasmación de las plumas gracias
fuertes y ondulados golpes de cincel, casi ho
zontales con respecto a las patas, posee u
bravura agresiva que le confiere una sensa
ción aérea y de movimiento que comparten l
águilas esculpidas por Giovanni Pisano en S
na y Perusa. *Fondo Rogers, 1918, 18.70.28*

4 Aguamanil

Alemán, baja Sajonia, segunda mitad del s. XIII
Bronce; 31,1 cm

Este aguamanil en forma de caballero monta-
do se hizo en Sajonia, al norte de Alemania.
Los aguamaniles los empleaban los laicos pa-
ra lavarse las manos en las comidas y los sa-
cerdotes para lavarse las manos durante la mi-
sa. Este ejemplar estaba seguramente desti-
nado al uso doméstico. La figura simboliza los
ideales de la caballería descritos en los popu-
lares *roman courtois* (libros de caballería) me-
dievales. *Legado de Irwin Untermyer, 1964,
64.101.1492*

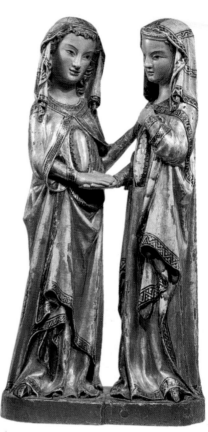

35 La Visitación

Alemana, Constanza, c. 1310
Nogal, policromado y dorado; 59,1 × 30,5 cm

Poco después de la Anunciación, cuando supo
de la milagrosa concepción de Jesús, la Virgen
María visitó a su prima Isabel, que también es-
taba esperando un hijo (Juan Bautista). Esta
representación de su gozoso encuentro proce-
de del monasterio dominico de Katharinenthal
en la región del lago Constanza, en la actual
Suiza. Con los grupos de san Juan y Cristo de
Amberes y Berlín, la *Visitación* del Museo se
ha atribuido al ciclo del maestro Enrique de
Constanza. Las cavidades recubiertas de cris-
tal probablemente contuvieran representacio-
nes del Niño Jesús y san Juan, un motivo ico-
nográfico alemán corriente en esa época. *Do-
nación de J. Pierpont Morgan, 1917, 17.
190.724*

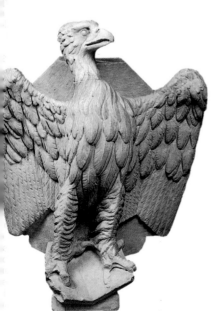

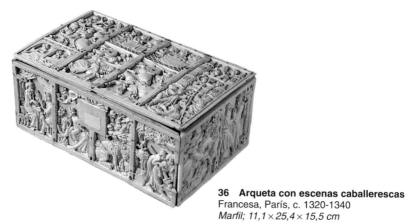

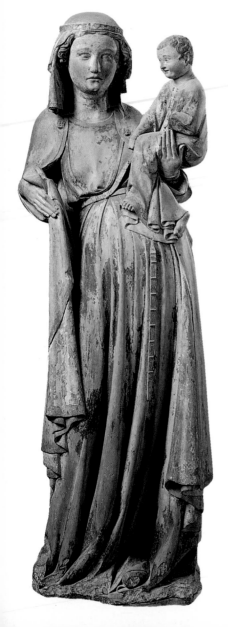

36 Arqueta con escenas caballerescas

Francesa, París, c. 1320-1340
Marfil; 11,1 × 25,4 × 15,5 cm

Esta arqueta es excepcionalmente rica en ta
llas que describen escenas caballerescas d
los relatos medievales. Caballeros asaltando
castillo del amor y combatiendo en justas po
los favores de las damas. Gawain y Galaha
rescatando doncellas encarceladas en cas
llos. Lancelot, disponiéndose a rescatar a G
nebra, cruza un torrente caudaloso utilizando
hoja de su espada como puente. Tristán e Iso
da son espiados desde un árbol por el rey Ma
ke, pero el reflejo del rey en una fuente reve
su presencia a los amantes. También aparece
otros temas populares: el unicornio capturad
por la dama, los salvajes hombres peludos d
bosque. La parte frontal muestra a Filis y Aris
tóteles y escenas de la tragedia de Píramo
Tisbe. Parte frontal: *Colección de The Cloi.
ters, 1988, 1988.16;* resto de la arqueta: *Don,
ción de J. Pierpont Morgan, 1917, 17.190.17*

37 La Virgen y el Niño

Francesa, probablemente de Vexin, 1300-132
Piedra caliza policromada; a. 158,8 cm

En esta imponente estatua devocional, inusita
damente grande, la Virgen sostiene al Niño co
mo elevándole ante los fieles. El cuerpo form
una delicada curva, que se repite en los plie
gues paralelos de su falda. El tema de esta es
cultura era frecuente en el siglo XIV en Fran
cia, Alemania y las regiones de los Países Ba
jos, y su popularidad como imagen votiva su
gió de la creencia en el culto de la Virgen e
aquella época. Se han conservado muy poca
de estas esculturas en las localidades para la
que en su origen fueron hechas, fuera una igle
sia parroquial, una gran catedral, un oratori
aristocrático o una capilla monástica. Se ha
perdido los ejemplares aislados para la vene
ración al aire libre, en los remotos altares d
las encrucijadas, en los puentes de las ciuda
des o en los exteriores de las casas. Por tant
la mayoría de las esculturas que se han con
servado —incluida esta obra— carecen de inc
caciones históricas sobre su procedencia,
identidad de los que las encargaron y sus em
plazamientos originales. Basándose en com
paraciones estilísticas, se ha propuesto la re
gión de Vexin, entre Normandía y la Île-de
France, como el origen más probable de est
obra. *Legado de George Blumenthal, 194
41.190.279*

8 Custodia-relicario
Custodia: italiana (probablemente florentina),
finales del siglo XV; disco: italiano
(posiblemente toscano), 1375-1400
*Plata dorada, cristal de roca, "verre églomisé";
. 55,9 cm*

En la inscripción de esta custodia-relicario se
dice que contiene un diente de santa María
Magdalena. La reliquia se encuentra dentro de
un recipiente de cristal de forma almendrada
que se halla montado en una capillita de obra
calada provista de torrecillas apoyada a su vez
en una base en forma de cáliz. De la corona de
la capillita se alza un disco de vidrio que cons-
tituye un ejemplo soberbio de pintura al revés
sobre vidrio (*verre églomisé*). La Crucifixión se
muestra en un lado del disco y la Natividad en
el otro. Este tipo de relicario imita claramente
una custodia de la hostia. *Donación de J. Pier-
pont Morgan, 1917, 17.190.504*

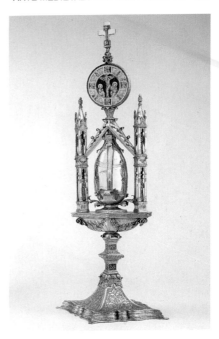

40 Jofaina con una caballero lacerando una serpiente
Española, Valencia (?), 1390-1400
Loza dorada; diám. 43,8 cm

Esta jofaina, el ejemplo más antiguo de loza
dorada medieval de la colección, presenta una
técnica de barniz islámica y una ornamenta-
ción gótica. La figura central –un caballero la-
cerando una serpiente– está quizá inspirada
en las representaciones de la leyenda de san
Jorge y el dragón. Los detalles están esgrafia-
dos (incisión por garfio o grafito). Aunque los
escudos alrededor del margen no son escudos
de armas identificables, aparecen también en
una pieza coetánea que se encuentra en el
Instituto de Valencia de Don Juan, en Madrid.
La representación de una figura grande en lu-
gar de la decoración floral o geométrica más
habitual y el colorido de la jofaina del Museo
hacen de ella una pieza excepcional. *Donación
de George Blumenthal, 1941, 41.100.173*

9 Brochadura con san Francisco de Asís
Italiana, Toscana, c. 1350
*Cobre dorado con esmalte translúcido
y opaco; diám. 10,8 cm*

En esta brochadura, o broche para capa, apa-
rece san Francisco recibiendo los estigmas.
Los paralelismos iconográficos más inmedia-
tos de esta representación son los frescos de
la iglesia superior de la basílica de Asís. Sin
embargo, la brochadura se aparta de los proto-
tipos presentando una escena nocturna. La
técnica del esmalte difiere completamente de
los vistos en la mayoría de las obras italianas y
del sur de Europa en el siglo XIV. El artista era
quizás un toscano de Florencia, atraído a Asís
cuando se estaba decorando la basílica. Esta
brochadura octalobulada pudo ser hecha para
la capa ceremonial de uno de los abades. *Do-
nación de Georges y Edna Seligmann, en me-
moria de su padre, Simon Seligmann, coleccio-
nista de arte medieval, y de su hermano René,
1979, 1979.498.2*

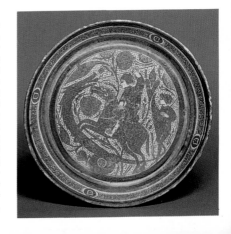

41 Tapiz de la Anunciación

Sur de los Países Bajos, 1400-1430
Madera y lámina metálica sobre seda;
3,4 × 2,9 cm

Sentada a la derecha bajo un edículo abierto, María desvía la vista del libro sobre el atril para escuchar al arcángel Gabriel. Gabriel sostiene un estandarte con las palabras: "Ave gratia plena [Ave (María), llena eres de gracia]". En el cielo, Dios padre envía hacia la Virgen al Niño Jesús sosteniendo una cruz. Jesús es precedido por la paloma del Espíritu Santo. Dos ángeles sostienen un escudo de armas, que podría ser el del cliente. El cartonista de la *Anunciación* pertenecía claramente a la escuela de gótico internacional. Esta obra probablemente se tejió en Arras, el centro de tapices más importante de la primera mitad del siglo XV. No obstante, el tapiz se encontró en España y el escudo de armas se ha reconocido como español. Aún está por decidir si el cartón refleja un dibujo flamenco o del norte de España. *Donación de Harriet Barnes Pratt, 1949, en memoria de su esposo Harold Irving Pratt (nacido el 1 de febrero de 1877, fallecido el 21 de mayo de 1939), 1945, 45.76*

42 Santa Catalina de Alejandría

Francesa, París, c. 1400-1410
Oro, esmalte "ronde-bosse" y joyas; a. 9,5 cm

Se dice que santa Catalina de Alejandría fue una princesa cristiana ejecutada por el emperador romano Majencio en el siglo IV. Santa Catalina fue una de las santas más populares de la Iglesia medieval y sus reliquias eran famosas por sus poderes milagrosos. Esta estatuilla podría provenir de un relicario que, junto con otras figuras de santos, estaría integrado en un conjunto arquitectónico. La factura de esta pieza es extraordinariamente bella y el delicado modelado del rostro se parece al de la Virgen de Toledo esmaltada en oro que se hizo para Jean, duque de Berry, antes de 1402. Se dice que esta estatuilla de santa Catalina procede de un convento de Clermont-Ferrand. *Donación de J. Pierpont Morgan, 1917, 17. 190.905*

3 Figura enlutada de la tumba del duque de Berry

Francesa, Borgoña, c. 1453
Alabastro; a. 38,4 cm

Jean de Cambrai empezó en Bourges la tumba de Jean, duque de Berry (1340-1416) y la concluyeron Étienne Bobillet y Paul de Mosselman. Una realista efigie del duque a tamaño natural se encontraba encima del sarcófago mientras que a los lados se alineaban figuras enlutadas, esculpidas en altorrelieve bajo una serie de arcadas. Estas estatuillas se identifican como parentes y aliados del fallecido. La tumba fue objeto del vandalismo durante la Revolución y las figuras enlutadas fueron destruidas o dispersadas. De las cuarenta estatuillas sobreviven veinticinco, incluyendo ésta y dos más que se encuentran en la colección del Museo.

El duque de Berry fue un magnífico mecenas de las artes y el Museo posee varias obras de su colección. (Véase Arte Medieval - The Cloisters, n. 27.) *Donación de J. Pierpont Morgan, 1917, 17.190.389*

4 Cortesanos en una rosaleda

Francés o del sur de los Países Bajos, 1450-1455
Lana, seda, lámina metálica sobre seda; 3,1 × 2,5 cm

Esta obra forma parte de un conjunto conocido como los Tapices de la Rosa. Tal vez fueran hechos para el rey francés Carlos VII, cuyos colores eran el blanco, el rojo y el verde, y el rosal uno de sus emblemas. Los tapices son suntuosos, con hilos metálicos no sólo en las ropas y la joyería sino también, lo que es poco frecuente, en las hojas, capullos y rosas abiertas. Tejidos en Arras o en Tournai, los tapices probablemente daten de 1450, pues detalles tales como los rizos oscuros de las frentes de las mujeres no parecen darse antes de esa fecha. *Fondo Rogers, 1909, 09.137.1*

45 ATRIBUIDO A CLAUX DE WERVE,
neerlandés, act. 1396 - m. 1439
La Virgen y el Niño
Piedra caliza policromada y dorada;
135,3 × 105,4 cm

Este monumental retrato de la Virgen y el Niño
del Convento de las Clarisas de Poligny se dis-
tingue por su convincente naturalismo. Esta
monumentalidad marcada, característica de
los escultores activos en el círculo de Claus
Sluter, influyó durante generaciones en la es-
cultura borgoñona francesa: La representación
de la relación entre la madre y el hijo, con el ni-
ño regordete que interrumpe jugando la lectura
de la Virgen, transmite una tierna intimidad. A
pesar de este carácter hogareño, la inscripción
del banco reafirma el cumplimiento por Cristo
de la profecía bíblica: "Desde el principio de los
tiempos fui creado" (*Eclesiastés* 24:14). *Fondo
Rogers, 1933, 33.23*

46 Cuna del niño Jesús
Sur de los Países Bajos, Brabante, s. XV
Madera policromada y dorada, plomo,
plata dorada, pergamino pintado y bordado
de seda con perlas de río, hilos de oro, orope
y esmaltes translúcidos; 35 × 28 × 18,1 cm

Esta extraordinaria pieza de Brabante es u
ejemplo de cuna-relicario, conocida como *r*
pos de Jésus. Semejantes cunas parecen h
ber sido objetos de la devoción popular dura
te el siglo XV y principios del XVI. Se vener
ron durante las fiestas de Navidad y podían s
ofrecidas a las monjas al hacer sus votos.
Niño (ahora perdido) yacía bajo la colcha
seda decorada con el árbol de Isaías, y la c
beza descansaba sobre el cordero de Di
bordado en la almohada. *Donación de Ru
Blumka en memoria de los ideales de su últin
esposo, 1974, 1974.121*

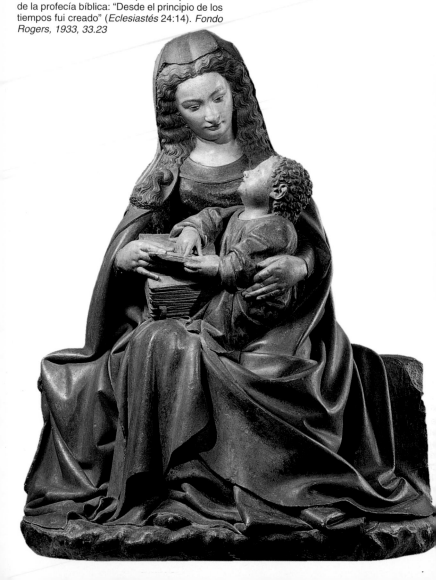

48 ATRIBUIDO A NICLAUS WECKMANN,
sur de Alemania, act. 1481-1528
La Sagrada Familia
Madera de tilo con restos de policromía
y dorado; a. 80 cm

Este simpático grupo de la Virgen y el Niño con san José fue en otro tiempo el elemento central de un gran retablo del convento cisterciense de Gutteneel bei Biberach. La Virgen y el Niño miran en la misma dirección y el Niño levanta su mano derecha en señal de bendición. Su posición sugiere que pueden haber formado parte de un grupo de la Sagrada Familia con santa Ana o de una escena de la Adoración de los Magos. El orbe que Jesús tiene en su mano izquierda simboliza su papel de soberano espiritual del mundo. Este relieve, que se suponía anteriormente ser obra de diversos maestros de Ulm, sólo recientemente se ha atribuido a Niclaus Weckmann. *Donación de Alastair B. Martin, 1948, 48.154.1*

7 Silla
Norte de Italia, s. XV
Roble; 81,3 × 71,1 × 43,2 cm

Se cree que esta silla, decorada con tracería gótica, procede de la región de Piamonte, en el norte de Italia. Es una de las sillas medievales más antiguas de la colección del Museo. En la collegiata di San Orso en Aosta se conservan sillas similares. Sin embargo, este tipo de sillas también servían para el uso secular. En el montante derecho se observa una inscripción ilegible en caracteres góticos. *Donación de George Blumenthal, 1941, 41.100.124*

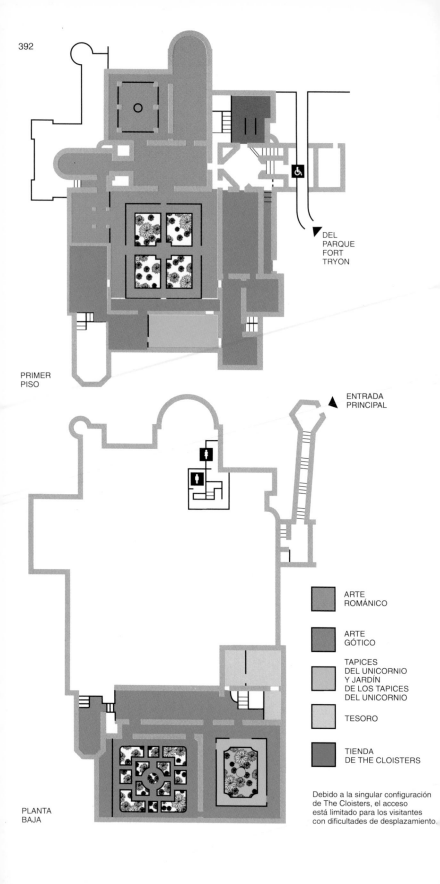

392

DEL
PARQUE
FORT
TRYON

PRIMER
PISO

ENTRADA
PRINCIPAL

ARTE
ROMÁNICO

ARTE
GÓTICO

TAPICES
DEL UNICORNIO
Y JARDÍN
DE LOS TAPICES
DEL UNICORNIO

TESORO

TIENDA
DE THE CLOISTERS

Debido a la singular configuración
de The Cloisters, el acceso
está limitado para los visitantes
con dificultades de desplazamiento.

PLANTA
BAJA

ARTE MEDIEVAL

THE CLOISTERS
(*Los Claustros*)

La colección de Arte Medieval del Museo se encuentra no sólo en el edificio principal de la Quinta Avenida (pp. 370-391), sino también en The Cloisters. Situados en el Parque Fort Tryon, al norte de Manhattan, un magnífico escenario que da al río Hudson, The Cloisters se inauguró en 1938. Incorpora elementos de cinco claustros medievales –San Miquel de Cuixà, Saint-Guilhem-le-Désert, Bonnefont-en-Comminges, Trie-en-Bigorre y Froville– y de otros lugares monacales del sur de Francia. La mayoría de las esculturas fue adquirida por George Grey Barnard (1863-1938), eminente escultor y ávido coleccionista de arte medieval. En 1914, en la Avenida Fort Washington, Barnard abrió al público su museo. Buena parte de la colección del mismo fue adquirida en 1925 gracias a la generosidad de John D. Rockefeller, Jr. Se edificó un nuevo museo de estilo arquitectónico medieval que incorporó tanto elementos del museo de Barnard como obras de la propia colección de Rockefeller. Merced a la donación de Rockefeller y a otras donaciones importantes, la colección de The Cloisters sigue creciendo.

La colección de The Cloisters, famosa especialmente por su escultura arquitectónica románica y gótica, también contiene manuscritos iluminados, vidrieras, orfebrería, esmaltes, marfiles y pinturas. Entre sus tapices se encuentra la famosa serie del Unicornio.

CÓMO LLEGAR A THE CLOISTERS

Metro: Tren A Octava Avenida IND hacia la Calle Ciento Noventa: terraza con vistas. Salir por ascensor; tomar luego el autobús número 4 o caminar por el Parque Fort Tryon hacia el Museo.

Autobús: Avenida Madison autobús número 4, "Fort Tryon Park-The Cloisters", para a la puerta del Museo.

Coche: Desde Manhattan: Henry Hudson Parkway dirección norte, primera salida después del puente George Washington.

1 Placa de san Juan Evangelista sedente
Carolingia (escuela cortesana),
principios del s. IX
Marfil; 18,3 × 9,5 cm

Los cuatro evangelistas se encuentran entre las imágenes más representadas en el arte carolingio. En esta placa, Juan, acompañado por su símbolo, el águila, muestra el texto abierto de su *Evangelio*. La inscripción que se encuentra en el extremo superior es de las obras del poeta cristiano Sedulio y dice así: "Proclamada la palabra de Juan, llega al cielo como un águila". Aunque se escribió posteriormente, es probable que reemplace a una original más antigua. Esta espléndida placa pudo decorar el ala de un tríptico. Con los demás evangelistas y sus símbolos, habría enmarcado una imagen central de Cristo. El estilo –con profundas capas de pliegues repetidas en la superficie– y la iconografía relacionan estrechamente este marfil con manuscritos y marfiles de la escuela de la corte de Carlomagno. *Colección de The Cloisters, 1977, 1977.421*

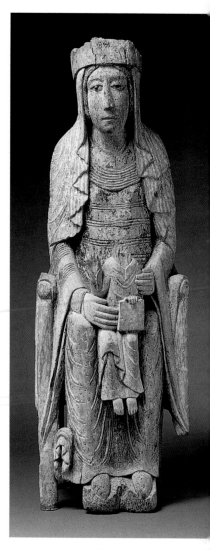

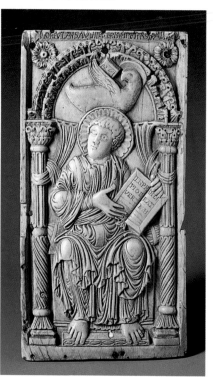

2 La Virgen y el Niño entronizados
Francesa, Borgoña, primera mitad del s. XII
Abedul policromado; a. 102,9 cm

Esta escultura es originaria de Autun en Borgoña. Se trata de un conmovedor ejemplo de Trono de la Sabiduría. En esta guía aparece otro ejemplo de Auvernia (Arte Medieval-edificio principal, n. 25). Esta Virgen no es tan rígida y frontal como la de Auvernia: su cabeza está ligeramente inclinada y el tratamiento lineal de ropaje y el "pliegue flotante" cerca de su tobillo derecho insinúan cierto movimiento. La repetición y variación de ritmos lineales sirve para reforzar la intensidad de la imagen.

Aún se observan restos de color sobre la Virgen, y una de las incrustaciones originales de vidrio azul de los ojos. *Colección de The Cloisters, 1947, 47.101.15*

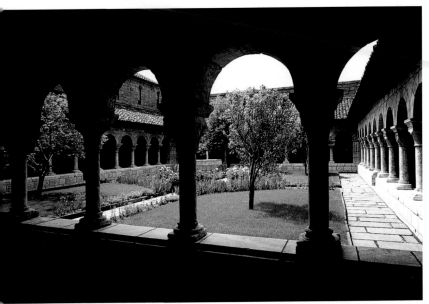

El claustro de Cuixá

Pirineos, Rosellón, c. 1130-1140
Mármol

El monasterio benedictino de Sant Miquel de Cuixá, situado al pie del monte Canigó en los Pirineos, se fundó en el año 878. Su claustro, que aquí se observa en parte, se construyó en el siglo XII. En 1791, cuando Francia decretó la Constitución Civil del Clero, los monjes de Cuixá lo abandonaron. La obra de piedra del monasterio se dispersó. Como no todos los capiteles están en The Cloisters, la reconstrucción es sólo poco más de la mitad de su tamaño original. Los capiteles de mármol en relieve presentan gran variedad de dibujos. Algunos están esculpidos en simples formas de bloque, otros están intrincadamente esculpidos con volutas de hojas, piñas, animales de dos cuerpos y una cabeza común (una variedad especial para los capiteles de los rincones), leones decorando personas o sus propias patas. Algunos de los capiteles presentan influencias de los tejidos de Oriente Próximo con dibujos de animales. Otros parecen derivar de fábulas o de la imaginación popular conservada en los bestiarios. Muchos de los motivos representan versiones cristianas de la lucha entre las fuerzas del bien y del mal, pero para los artistas de Cuixá los viejos significados eran menos importantes que la creación de composiciones sorprendentes.

El jardín del claustro está atravesado por deambulatorios, que permiten acceder rápidamente de una parte a otra del monasterio. Al igual que en muchos monasterios, una fuente de agua ocupa el centro del jardín: aquí una fuente de ocho lados de un monasterio vecino, Saint-Genis-des-Fontaines. *Colección de The Cloisters, 1925, 25.120.398, 399, 452, 547-589, 591-607, 609-638, 640-666, 835-837, 872c,d, 948, 953, 954*

Parte del fuste de un báculo

Norte de España, finales del s. XII
Marfil; a. 28,6 cm, diám. 3,5 cm

Este cilindro delicadamente tallado, obra maestra del románico, constituía la parte superior de un báculo. El fuste se divide en cuatro bandas que describen dos reinos: el celestial y el terrenal, cada uno con ángeles heraldos. En la parte superior está Cristo entronizado dentro de una mandorla, y en el otro lado la Virgen y el Niño en otra mandorla. Los dos registros centrales están llenos de ángeles vestidos de diáconos. El registro inferior muestra el nombramiento de un obispo.

El estilo figurativo y la virtuosidad técnica de la talla casi carecen de iguales entre los marfiles del siglo XII. Toda la superficie está densamente llena de animadas figuras. La principal característica del estilo es la turbulencia del abundante ropaje. *Colección de The Cloisters, 1981, 1981.1*

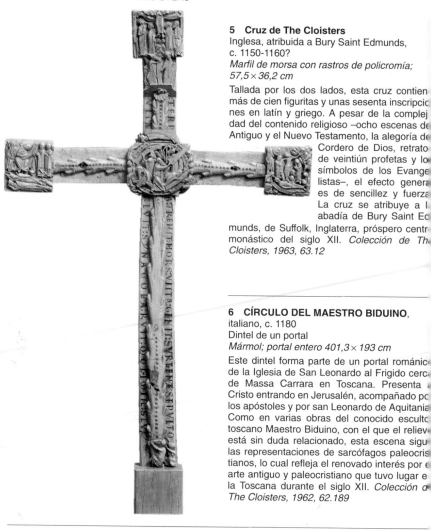

5 Cruz de The Cloisters

Inglesa, atribuida a Bury Saint Edmunds, c. 1150-1160?
Marfil de morsa con rastros de policromía; 57,5 × 36,2 cm

Tallada por los dos lados, esta cruz contiene más de cien figuritas y unas sesenta inscripciones en latín y griego. A pesar de la complejidad del contenido religioso —ocho escenas del Antiguo y el Nuevo Testamento, la alegoría del Cordero de Dios, retratos de veintiún profetas y los símbolos de los Evangelistas—, el efecto general es de sencillez y fuerza. La cruz se atribuye a la abadía de Bury Saint Edmunds, de Suffolk, Inglaterra, próspero centro monástico del siglo XII. *Colección de The Cloisters, 1963, 63.12*

6 CÍRCULO DEL MAESTRO BIDUINO,

italiano, c. 1180
Dintel de un portal
Mármol; portal entero 401,3 × 193 cm

Este dintel forma parte de un portal románico de la Iglesia de San Leonardo al Frigido cerca de Massa Carrara en Toscana. Presenta a Cristo entrando en Jerusalén, acompañado por los apóstoles y por san Leonardo de Aquitania. Como en varias obras del conocido escultor toscano Maestro Biduino, con el que el relieve está sin duda relacionado, esta escena sigue las representaciones de sarcófagos paleocristianos, lo cual refleja el renovado interés por el arte antiguo y paleocristiano que tuvo lugar en la Toscana durante el siglo XII. *Colección de The Cloisters, 1962, 62.189*

7 Ábside

Español, Fuentidueña, c. 1175-1200
Fresco; a. 306 cm

El ábside es el espacio más sagrado de la iglesia, pues es el lugar donde se celebra la misa. Este ábside procede de la iglesia de San Martín, del pueblo español de Fuentidueña, a unos 120 km al norte de Madrid. El ábside, construido con alrededor de tres mil bloques macizos de caliza dorada, se compone de un arco elegante y una bóveda de cañón semicircular que remata en una semicúpula. Esta disposición arquitectónica es de origen romano, por lo cual se denomina ahora románico el estilo que ejemplifica. La gran amplitud de la superficie mural de las iglesias de este periodo se decoraba frecuentemente con frescos, como esta representación de la Virgen y el Niño entronizados en majestad, que estaba originalmente en la iglesia de San Juan de Tredós, en los Pirineos catalanes. *1958, préstamo del Gobierno de España, por intercambio, L. 58.86*

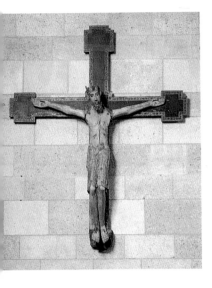

8 Crucifijo

Español, Palencia, segunda mitad del s. XII
*Cruz: pino rojo; Cristo: roble blanco
y policromía; 260,4 × 207,6 cm*

Según la tradición, este crucifijo colgaba en el convento de Santa Clara, cerca de Palencia. Es uno de los más hermosos ejemplares que se conservan del tipo románico. Este Cristo, con la corona de oro del rey de los cielos, triunfante sobre la muerte, contrasta fuertemente con los crucifijos de fechas posteriores, en los que Cristo, con la corona de espinas, se representa en toda la agonía de su sufrimiento. Los brazos casi horizontales, la anatomía estilizada y los aplanados pliegues del ropaje confieren a la escultura una dignidad impresionante. La figura, tallada en roble blanco, y la cruz de pino conservan buena parte de su pintura original. La base de yeso sobre la que se ha aplicado la pintura es gruesa y en algunos puntos se ha modelado para producir detalles más delicados que los que se consiguen con la talla.
Colección de The Cloisters, 1935, 35.36a,b

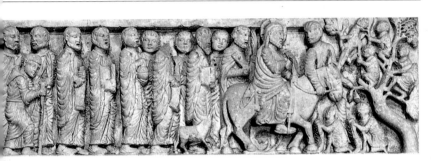

Hoja de un Beatus de Liébana
con Cristo en Majestad

Española, Castilla, San Pedro de Cardeña, 1180
*Temple, oro, tinta sobre pergamino;
43,8 × 29,8 cm*

Los manuscritos de Beatus son comentarios ilustrados del *Apocalipsis*, la revelación bíblica de san Juan. Esta compilación de textos visionarios hecha hacia 776 por un monje cristiano español, Beatus de Liébana, consiste en pasajes del *Apocalipsis* acompañados de interpretaciones preparadas como alegorías cristianas. Las hojas del manuscrito de la colección del Museo, de las que aquí se muestra una, proceden de un manuscrito desmantelado en los años setenta del siglo XIX. El estilo pictórico de estas páginas manuscritas destaca por los contrastes de color vibrantes y dramáticos y el refinado tratamiento lineal de las figuras y sus ropajes. Debajo de la figura de Cristo entronizado en majestad, el ángel de Dios encarga a san Juan que escriba el *Apocalipsis* (*Apocalipsis* I:1-6). *Compra, Colección de The Cloisters, fondos Rogers y Harris Brisbane Dick y legado de Joseph Pulitzer, 1991, 1991.232.3*

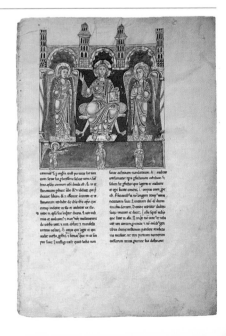

10 Escena de la vida de san Nicolás

Francés, Soissons, 1200-1210
Vidrio y plomo con pintura vítrea; 54,6 × 39,3 cm

Este panel, que se remonta al programa de vidrieras de Soissons de principios del siglo XIII, ilustra una escena de la vida de san Nicolás. Nicolás, un obispo del siglo IV, fue un santo popular en Europa occidental, sobre todo en el norte de Francia durante los siglos XII y XIII, y en el año 1200 se le dedicó una capilla en Soissons. El rico y brillante color del vidrio y los pequeños y tubulares moldeados de los pliegues son característicos de aquel periodo, mientras que los paneles rectangulares dispuestos en arcadas son una innovación que se convertiría en norma a mediados del siglo XIII. *Colección de The Cloisters, 1980, 1980.263.3*

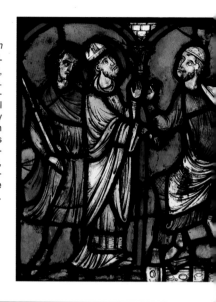

11 Panel con un león

Español, San Pedro de Arlanza, c. 1220
Fresco montado sobre tela; 226,1 × 335,3 cm

Según los bestiarios medievales, los leones dormían con los ojos abiertos y por tanto eran equiparables a la vigilancia cristiana. Este león es uno de los dos que se encontraban en el monasterio de San Pedro de Arlanza. Fiero de aspecto oriental, se yergue entre una arcada y un árbol en flor, y su imagen es la del poder invencible. Por debajo de él se encuentra un margen de peces decorativos. En su libertad de línea el fresco recuerda la caligrafía o la iluminación de manuscritos. *Colección de The Cloisters, 1931, 31.38.1a*

12 Cáliz

Norte de Europa, 1222
Plata dorada; 18,4 × 9,2 cm

Esta copa sacramental, que se distingue por su parca ornamentación, lleva una inscripción alrededor del pie que declara que fue hecha por el hermano Bertinus en 1222. Como no se ha identificado a Bertinus, se desconoce su lugar de origen. El tenso entrelazado de animales y vegetación indica un conocimiento del arte de Mosa de principios del siglo XIII. *Colección de The Cloisters, 1947, 47.101.30*

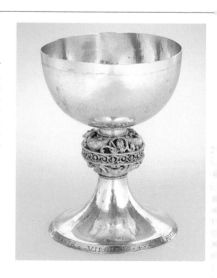

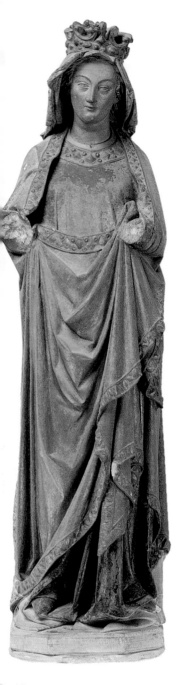

14 Cierre
Mosa, c. 1210
Bronce dorado; 5 × 7,5 cm

En la mitad derecha de este cierre un persona-
je masculino coronado se sienta en un banco y
descansa los pies sobre un león. Un ayudante
arrodillado coloca una mano sobre el hombro
del rey. En la mitad izquierda se encuentra una
mujer sentada; descansa los pies sobre un ba-
silisco con cabeza de mono y cuerpo de dra-
gón. Ella también tiene un sirviente sentado a
su lado. Esta pieza podría ser una ilustración
parcial del salmo 91:13 –"caminarás sobre la
víbora y el basilisco, y pisotearás el león y el
dragón"–, un pasaje que la tradición interpreta
como el triunfo de Cristo y san Agustín como el
triunfo de la Iglesia.

Muchos rasgos estilísticos, como el ropaje
colgante alrededor de las rodillas y los motivos
ornamentales, apuntan hacia el arte de Nicolás
de Verdún y su escuela, y lo datan alrededor
de 1210. *Colección de The Cloisters, 1947,
47.101.48*

3 Virgen
Isaciana, Estrasburgo, 1248-1251
renisca, policromada y dorada; a. 148,6 cm

sta escultura polícroma, la más importante de
, colección, se encontraba en la celosía de
oro de la catedral de Estrasburgo. Aunque en
682 se destruyó la celosía, un dibujo de 1660
egistra la posición de la escultura entre otras
obre la superficie de la celosía. La Virgen es-
ba acompañada por el Niño, que se sujetaba
n un rosal (?). La figura conserva gran parte
e su policromía original. Los pliegues quebra-
os del ropaje son indicativos de desarrollo co-
táneo del estilo cortesano de París. *Colección
e The Cloisters, 1947, 47.101.11*

15 Díptico con la coronación de la Virge‚ y el Juicio Final

Francés, París, c. 1260-1270
Marfil; a. 12,4 cm

Este díptico es excepcional no sólo por la p‚ fundidad y el refinamiento de su talla, sino ta‚ bién por sus escenas yuxtapuestas. La coron‚ ción de la Virgen y el Juicio Final aparecen ra‚ vez en las tallas de marfil. La representaci‚ de un fraile –los miembros de las órden‚ mendicantes jugaron un papel muy activo en‚ vida religiosa de la corte– guiado al cielo p‚ un ángel y seguido por un rey y un papa, p‚ see mayor interés iconográfico. Según comp‚ raciones con orfebrería y escultura monume‚ tal parisienses, este marfil se ha datado po‚ después de mediados del siglo XIII. *Colecci‚ de The Cloisters, 1970, 1970.324.7a,b*

16 Aguamanil

Alemán, s. XIII
Latón; a. 22,2 cm

Los aguamaniles tomaban formas imaginati-vas, y a menudo caprichosas. Contenían agua para que los sacerdotes se lavaran las manos durante la celebración de la misa y también se usaban en los hogares para lavarse las manos durante las comidas. Este dragón bípedo tra-gándose a un hombre curva la cola sobre su cuerpo alado para formar el asa. El agua sale por un agujero debajo de la cabeza del hom-bre. *Colección de The Cloisters, 1947, 47. 101.51*

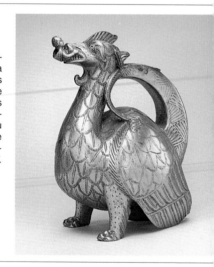

17 Portal

Francés, Borgoña, c. 1250
Piedra caliza con restos de policromía; 4,7 × 3,8 m

Este portal del monasterio borgoñón ‚ Moutiers-Saint-Jean servía originalmente pa‚ entrar al presbiterio de la iglesia de la abad‚ desde el claustro principal. Se construyó d‚ rante un periodo próspero de la historia de ‚ abadía y evidencia la unión arquitectónico-e‚ cultural frecuente en el periodo gótico. En ‚ tímpano que remata la entrada aparece ur‚ corte celestial de ángeles que atienden a Cri‚ to y la Virgen cuando la corona Reina de l‚ Cielos. El tema del reino celeste se traspone ‚ terrenal por medio de las columnas formad‚ por grandes figuras de reyes en hornacin‚ con docelete que flanquean la entrada. Se h‚ conjeturado que en ellas están representad‚ Clodoveo, el primer rey cristiano de Francia, ‚ Clotario, su hijo. Cuenta la tradición mediev‚ que el recién convertido Clodoveo concedió ‚ monasterio una carta que lo eximía a perpetu‚ dad de la jurisdicción real y eclesiástica, priv‚ legio confirmado luego por Clotario. *Colecci‚ de The Cloisters, 1932, 32.147*

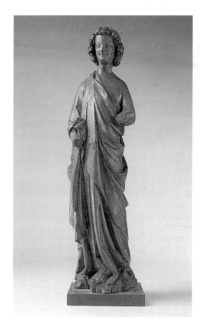

Par de ángeles de altar

franceses, Artois, 1275-1300
oble con rastros de policromía; a. 73,7 cm

stos ángeles combinan la monumentalidad
e las figuras de piedra de los portales de las
atedrales del siglo XIII con la delicadeza y la
egancia de las tallas de marfil. Sus mantos
rman pliegues largos y profundos, algunos
e los cuales se apoyan alrededor de una ca-

dera. Se cree que proceden de la región de los
aledaños del Paso de Calais, en Artois. Estos
dos ángeles estaban en su origen policroma-
dos y dorados, y estaban provistos de alas.
Ángeles de este tipo solían constituir grupos
de cuatro o seis y se situaban en lo alto de las
columnas que rodeaban los altares de las igle-
sias. *Colección de The Cloisters, 1952, 52.
33.1,2*

Tumba de Ermengol VII

spañola, Lérida; efigie: 1320-1340; relieves
el sarcófago y los celebrantes: mediados
el s. XIV; ensamblada en el s. XVIII
*edra caliza con rastros de policromía;
edidas máximas del conjunto
?6,1 × 201,9 × 90,2 cm*

na tumba doble y tres individuales en la capi-
a gótica pertenecieron a miembros de la fami-
. Urgell de Cataluña y se encuentran entre
s ejemplos más bellos que han sobrevivido
e arte sepulcral de la escuela leridana. Aun-
ue los condes de Urgell fueron patrones del
onasterio de Bellpuig de los Avellanes, cerca
e Lérida, con los que se asocian todas las fi-
uras, excepto la efigie de un joven, estas figu-
s nunca se han identificado con seguridad.
n embargo, se cree que pertenecen a la épo-
. en que Ermengol X reconstruyó la capilla a
incipios del siglo XIV.
a efigie de la tumba individual más grande
a de Ermengol VII (m. 1194), según una tra-
ción que data del siglo XVIII– está estilística-
ente relacionada con las demás tumbas pero
más elaborada y refinada. Ermengol yace
la tapadera del sarcófago. Tras la efigie, y
culpido a partir del mismo bloque de piedra,
encuentra la comitiva fúnebre. Encima de
os, en paneles distintos y no tan bellamente
culpidos, los clérigos practican el rito funera-

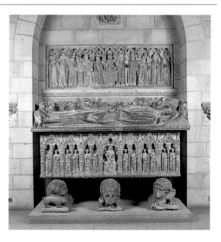

rio de la absolución. El sarcófago, de fecha al-
go posterior que la efigie, está decorado con
relieves de Cristo en Majestad y los apóstoles.
La tumba no se menciona en los documentos
monásticos hasta mediados del siglo XVIII y
pudo haberse reunido en esa época a base de
partes de otras tumbas, a juzgar por la mezcla
de estilos que caracteriza su presente disposi-
ción. *Colección de The Cloisters, 1928, 28.95*

20 La Virgen y el Niño
Inglesa, Westminster o Londres, 1290-1300
Marfil; a. 27,3 cm

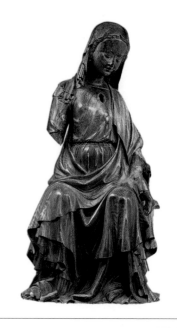

Las estatuillas de marfil como esta eran de naturaleza devocional y debieron crearse para capillas o pequeños oratorios. En un cambio completo de la rígida frontalidad de las esculturas románicas, semejantes estatuillas tendieron a reforzar una ternura íntima y recíproca entre la Virgen y el Niño. Esta es la más hermosa de los pocos ejemplos ingleses que existen, aún cuando el Niño Jesús, que en otro tiempo se encontraba sobre la rodilla izquierda de la Virgen, se haya perdido. Por su unificada claridad de visión, intenso refinamiento, que es a la vez ubicuo y detallado, y la impresión de monumentalidad, se trata de una obra maestra. El rostro de la Virgen está tan exquisita y elegantemente modelado que podría considerarse una de las más bellas imágenes del arte gótico. En el curso del tiempo las pulidas superficies de la Virgen han adquirido una atractiva pátina rojiza oscura. *Colección de The Cloisters, 1979, 1979.402*

21 JEAN PUCELLE, francés,
act. c. 1320 - c. 1350
Libro de las horas de Juana d'Évreux
Grisalla, temple, pan de oro y tinta sobre vitela; 8,9 × 6,4 cm

Entre 1325 y 1328, Jean Pucelle, cuyo estilo influyó en la iluminación de manuscritos parisienses durante casi un siglo, iluminó este pequeño libro de las horas, hecho, casi seguro, para Juana d'Évreux, reina de Francia. La obra es la única hecha enteramente por Jean Pucelle y contiene veinticinco miniaturas de página entera, un calendario ilustrando los signos del zodíaco y numerosos dibujos marginales, todos pintados en grisalla con detalles de color. Los dos ciclos de imágenes ilustran la infancia y la pasión de Cristo y la vida de san Luis. Los detalles iconográficos de la escena de la Crucifixión (arriba a la izquierda, folio 68v) revelan una influencia italiana, y en concreto del maestro sienés Duccio. La maestría de Pucelle se trasluce en el abigarramiento del dibujo, la libertad en el tratamiento de las formas y el grado de concentración y la profundidad de expresión en ilustraciones tan limitadas en dimensión y en color. *Colección de The Cloisters, 1954, 54.1.2*

22 La virgen y el Niño
Francesa, Île-de-France, París (?),
primera mitad s. XIV
Piedra caliza, policromada y dorada; a. 172,7 c

Esta Virgen con el Niño se halla extraordinar
mente bien conservada: la pintura y el dora
están casi intactos y la mayoría de los cabu
nes permanecen en la corona y en los ribet
del vestido. La Virgen se interpreta como rei
de los cielos, regia, indulgente y serena, pe
más relajada que en los modelos anteriore
La figura presenta una grácil curva en "S" y l
ropajes son blandos y flexibles, característic
del estilo de mediados del siglo XIV. *Colecci
de The Cloisters, 1937, 37.159*

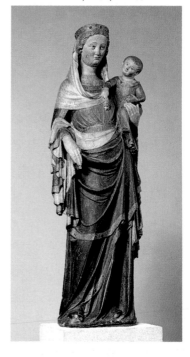

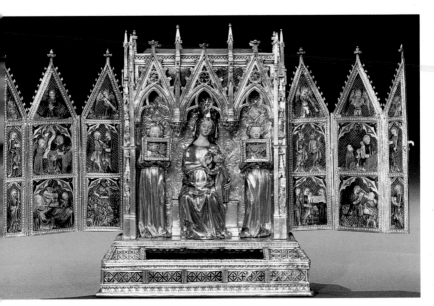

Altar relicario ("El altar de Isabel")
francés, París, 1320-1340
Plata dorada y esmalte translúcido; a. 25,4 cm,
l. (abierto) 40,6 cm

Este altar relicario con la Virgen y el Niño, en forma de retablo en miniatura con alas de bisagra, se hizo en París alrededor de 1345. Se cree que se construyó para la reina Isabel de Hungría y posiblemente lo cedió al convento de las Clarisas de los Pobres de Budapest, que ella fundó en 1334. El esmalte translúcido de las alas, en la parte frontal y trasera, posee un brillante esplendor. Los detalles arquitectónicos son reminiscentes de las iglesias góticas, sobre todo los arcos trilobulados y la bóveda estriada sobre la Virgen sedente y el Niño, con sus ángeles guardianes. Como la mayoría de las escenas de las alas están relacionadas con la infancia de Jesús, parece probable que los ángeles presentaran en otro tiempo reliquias asociadas con la Natividad en sus cajitas con ventana. *Colección de The Cloisters, 1962, 62.96*

MAESTRO DEL CÓDICE
DE SAN JORGE, italiano, Florencia,
act. después de 1310 - década de 1340
Crucifixión; La Lamentación
Temple sobre tabla, fondo de oro trabajado;
cada panel 39,7 × 27 cm

Este pequeño díptico es una obra tardía (c. 1340-1345) de un pintor de paneles e iluminador italiano conocido como el Maestro del Códice de San Jorge. Su estilo maduro se caracteriza por la mesura y la profunda emoción, armonía de masas y espacio, y el elegante y refinado uso del color y el detalle. Aquí el artista sigue estrechamente la descripción de la lamentación que se encuentra en las *Meditaciones sobre la vida de Cristo*, una obra de un franciscano del siglo XIII conocido como el Pseudo-Buenaventura: "Nuestra Señora sostiene la cabeza y los hombros [de Cristo] en su regazo, la Magdalena los pies en los que tanta benevolencia había encontrado otrora. Los demás se encuentran de pie entre grandes lamentaciones... como corresponde a un primogénito". *Colección de The Cloisters, 1961, 61.200.1,2*

25 El Emperador Enrique II

Austríaco, Lavanthal, 1340-1350
Vidrio y plomo con pintura vítrea; 99,1 × 45,1 cm

Las tres ventanas centrales del ábside de la capilla gótica contienen vitrales de la iglesia de Saint Leonhard en Lavanthal, construida alrededor de 1340. Las dos ventanas completas, una con su tracería original, y partes de otras tres en The Cloisters ilustran escenas de la vida de Cristo y de la Virgen y figuras de santos. Juntas constituyen la colección más extensa de vitrales austríacos de una sola iglesia que se encuentran en un país extranjero. Aquí aparece el emperador del Sacro Imperio Enrique II. Él y su esposa Cunegunda eran los santos patrones de los donantes de las ventanas. (Los paneles en los que aparecen los donantes aún se conservan en Lavanthal.) *Colección de The Cloisters, 1965, 65.96.3*

26 Tapices de los nueve héroes: Julio César

Francés o del sur de los Países Bajos,
c. 1385-1410
Lana; 407,7 × 233 cm

Los tapices de los nueve héroes, que se encuentran entre los tapices góticos más antiguos que se conservan, fueron tejidos en el taller de Nicolas Bataille de París o son obra de un maestro del sur de los Países Bajos. El tema de los héroes lo popularizó un poema francés de alrededor de 1312 en el que se describían tres héroes paganos, tres hebreos y tres cristianos. Aquí aparece Julio César, identifica-do por un águila de dos cabezas, su acostu[m] brado escudo de armas medieval. Los artist[as] medievales retrataron a los antiguos en atue[n] dos coetáneos, y los nueve héroes están su[n] tuosamente ataviados y armados a la moda [de] 1380. Las pequeñas figuras que rodean a l[os] héroes representan a los miembros de u[na] corte medieval. Las armas que se exhiben [en] la mayoría de los pendones son las de Jea[n] duque de Berry. La predominancia de sus a[r] mas indica que los tapices fueron encargad[os] por o para él. *Donación de John D. Rockefell[er,] Jr., 1947, 47.101.3*

27 POL, JEAN Y HERMAN DE LIMBOURG,
act. c. 1400-1416
Las bellas horas de Jean, duque de Berry
Francés, París, c. 1406-1408 o 1409
Temple y pan de oro sobre pergamino;
23,8 × 16,8 cm

Las exquisitas pinturas de este libro de las ho-
ras, en temple y oro, fueron el primer encargo
que aceptaron Pol de Limbourg y sus herma-
nos para Jean, duque de Berry, uno de los ma-
yores patrones y bibliófilos de la Edad Media.
(También poseía el Libro de las horas de Jua-
na d'Évreux [n. 21] y los Tapices de los nueve
héroes [n. 26], en la Colección de The Clois-
ters.) Registrado en el inventario del duque de
1413 como unas *belles heures*, el libro contie-
ne noventa y cuatro miniaturas de página ente-
ra, como el duque de Berry en viaje (f. 223v),
que aquí se reproduce, y muchas de menor ta-
maño, así como viñetas de calendario e ilumi-
naciones de los márgenes. El estilo de los Lim-
bourg se caracterizaba por el detalle meticulo-
so, el color exquisito, un grado de realismo
previamente desconocido en Francia, y un tra-
tamiento de la forma y el espacio que indican
una fuerte conciencia de las tradiciones pictóri-
cas italianas. (Véase también Arte Medieval -
Edificio principal, n. 43.) *Colección de The
Cloisters, 1954, 54.1.1*

ROBERT CAMPIN,
erlandés del sur, c. 1373-1444
íptico con la Anunciación
*eo sobre tabla; panel central 64,1 × 63,2 cm,
da ala 64,5 × 27,3 cm*

panel central de este pequeño tríptico repre-
nta la Anunciación. José aparece en su taller
el panel de la derecha. El donante, presumi-
emente Ingelbrecht de Mechelen, cuyo escu-
de armas se encuentra en la ventana iz-
ierda del panel central, y su mujer aparecen
odillados en el panel izquierdo. Esta obra,
nbién llamada el Retablo de Mérode, data
aproximadamente 1425 y está realizada se-
n la nueva técnica flamenca de los colores al

óleo sobre paneles de madera. También es in-
novadora al situar la Anunciación no en un pór-
tico o un lugar eclesiástico, sino en una habita-
ción de clase media de la época del cliente. En
todo el arte de Campin se anticipa la futura
evolución de la pintura flamenca. Aunque
Campin claramente se recrea en su habilidad
para pintar objetos reales con una forma y una
textura bellas, también está guiado por las ne-
cesidades simbólicas del tema. La jofaina y el
lirio de la Virgen en el jarrón son símbolos de la
pureza de María. La vela es un símbolo de
Cristo; el candelabro representa a la Virgen
que lo concibe. *Colección de The Cloisters,
1956, 56.70*

29 Ventanas con santos

Renanas, 1440-1446

Vidrio y plomo con pintura vítrea; a. del panel entero 3,77 m, an. de cada ventana 71,8 cm

En la Sala Boppard se encuentran seis paneles de vidrieras procedentes de la nave de la iglesia carmelita de Saint Severinus en Boppard-am-Rhein. Estas seis ventanas lanceoladas, situadas tres sobre tres, originalmente constituían una única ventana alta, hecha e instalada entre 1440 y 1441. Después de la secularización de los monasterios tras la invasión napoleónica de Renania, se quitaron y se dispersaron todos los vitrales. Los paneles de Los Claustros constituyen la única serie de un gran ciclo de Boppard que se han conservado intactas y las únicas obras existentes de uno de los dos maestros de Boppard. Su estilo figurativo y

el extenso uso del vidrio blanco sugieren q probablemente aprendiera en Colonia.

Aquí aparecen las tres ventanas lanceolad superiores. Las santas que se encuentran elaborados nichos endoselados son, de quierda a derecha: santa Catalina de Aleja dría con la rueda y la espada de su marti santa Dorotea recibiendo del Niño Jesús u cesta de rosas del jardín celestial, y santa Ba bara portando su atributo, una torre. En l ventanas superiores, san Servando, obispo Tongres, y san Lambert flanquean la figu central de la Virgen, alrededor de la cual se señó el programa iconográfico de la nave n te. Los paneles representan el conjunto m brillante de vidrieras del gótico tardío que encuentran en los Estados Unidos. *Colecci de The Cloisters, 1937, 37.52.4-6*

30 Bocal del mono

Franconeerlandés, c. 1430-1440

Esmalte pintado sobre plata y plata dorada; a. 20 cm, diám. 11,7 cm

Este raro y hermoso bocal, obra de artistas holandeses o franco-holandeses, probablemente se realizó para la corte de Borgoña. Está decorado con esmalte "pintado", llamado así porque el material se aplicaba libremente sobre la plata, sin los alveolos que separan el color en el esmalte *champlevé* o los dibujos incisos que proporcionan líneas maestras para la aplicación de los esmaltes traslúcidos. Dentro del bocal, dos monos, con jaurías, persiguen a dos ciervos. Un mono lleva un cuerno de caza, el otro un arco y una flecha. La caza ocurre en un estilizado bosque con una banda nebulosa en la parte superior. El exterior presenta un tema de preferencia septentrional: los monos roban las pertenencias y la ropa de un buhonero que duerme y juegan con sus tesoros en el elegante follaje de volutas del bocal. *Colección de The Cloisters, 1952, 52.50*

1 GIL DE SILOÉ,
español, act. 1475-¿1504?
Santiago el Mayor
Alabastro con restos de policromía y dorado;
46 cm

En 1486, Isabel de Castilla encargó una elabo-
rada tumba de alabastro para sus padres,
Juan II de Castilla e Isabel de Portugal. Esta
tumba en forma de estrella, que aún se en-
cuentra en medio de la iglesia del monasterio
cartujo de Miraflores, en Burgos, se construyó
entre 1489 y 1493. El escultor Gil de Siloé em-
pleó ayudantes que fueron responsables de
muchas de las figuras del monumento. Pero
esta estatua del santo patrón de España debió
hacerla él solo. Es soberbia la factura de la
pieza, sobre todo los delicados detalles de las
manos y el rostro. Representado como peregri-
no, el santo lleva la calabaza de peregrino col-
gando de su vara y un sombrero adornado con
la vieira que llevaban los peregrinos a Santia-
go de Compostela. Aún se observan restos de
oro y policromía en la superficie de la figura.
Colección de The Cloisters, 1969, 69.88

32 Gaspar, uno de los tres Magos
Alemán, suevo, antes de 1489
Álamo policromado y dorado; a. 156,2 cm

En la Edad Media, particularmente en los Paí-
ses Bajos y Alemania, se creía que los reyes
que llevaban al Niño Jesús las ofrendas de oro,
incienso y mirra descendían de los tres hijos de
Noé y por tanto representaban las tres razas de
la humanidad. Aquí, el rey morisco destapa una
copa, que parece orfebrería germánica de fina-
les del siglo XV. Esta estatua y otras parecidas
de los otros dos Magos formaron parte en su
tiempo de un retablo, con las alas pintadas, del
convento de Lichtenthal, cerca de Baden-Ba-
den. Los reyes son especialmente atractivos
por la elegancia y la vivacidad de sus poses y la
excepcional calidad de su policromía. *Colec-*
ción de The Cloisters, 1952, 52.83.2

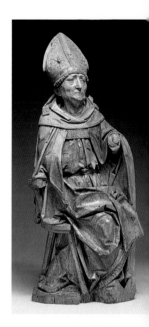

33 Tabernáculo con alas plegables

Austríaco, Salzburgo, 1494
Plata, parcialmente dorada, nácar y esmalte;
a. 69,2 cm, an. (abierto) 25,1 cm

Este tabernáculo es de una calidad artística
excepcional y está plenamente documentado.
Según los archivos del monasterio benedictino
de San Pedro de Salzburgo, lo hizo en 1494 el
maestro orfebre Perchtold para Rupert Keutzl,
abad del monasterio. En la moldura superior a
la Última Cena se encuentra una inscripción la-
tina que dice: "Fui hecho por orden del abad
Rupert". Sobre la base se encuentran escudos
con las armas del monasterio y del abad Ru-
pert y la fecha 1494. Las tallas de nácar son tí-
picas austríacas, pero pocos ejemplos son tan
hermosos como éste, en el que el fondo bri-
llante de plata realza las animadas siluetas. La
escena de la Última Cena del reverso se ha to-
mado de un grabado del maestro J.A.M. Zwo-
lle, mientras que la Flagelación y el Prendi-
miento de Cristo son copias libres de grabados
de Schongauer. *Donación de Ruth y Leopold*
Blumka (en conmemoración del centenario del
Metropolitan Museum of Art), 1969, 69.226

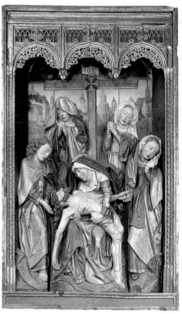

34 La Lamentación

España central, c. 1480
Nogal policromado y dorado;
210,8 × 123,2 × 34,3 cm

Esta Lamentación polícroma, que en su orig
constituía el centro de un gran retablo con al
pintadas, es un interesante ejemplo de la pr
ducción de un taller español de finales del sic
XV. Se detecta la mano de varios artistas. Di
rentes escultores tallaron el marco y la figura
se emplearon distintas pinturas para las figur
y el paisaje. Es evidente la deuda con la pint
ra septentrional en figuras tales como s
Juan y la Magdalena enjugándose las lág
mas, ambas derivan de Rogier van der We
den (véase Pintura Europea, n. 57). Sin er
bargo, el marco dorado y los brocados late
les son peculiarmente españoles. *Colección*
The Cloisters, 1955, 55.85

5 TILMAN RIEMENSCHNEIDER,
Alemán, Franconia, ¿1460?-1531
Obispo sedente
Madera de tilo; a. 91 cm

Entre 1475 y 1525 floreció en el sur de Alemania una escuela de escultores en madera de tilo, conocida especialmente por sus elaborados retablos. Riemenschneider, que también produjo notables obras en piedra, fue uno de los primeros maestros de la madera de tilo. Entre 1485 y los años veinte del siglo XV poseyó un gran taller en Wurzburgo. Hasta finales del siglo XV era corriente que las esculturas de madera de tilo se pintaran. Sin embargo, ya en 1490, Riemenschneider creó obras que no estaban policromadas sino acabadas con un barniz marrón. Esta escultura, que data de 1495-1500 es una de las pocas obras de madera, datadas en la última década de siglo XVI, que existen del artista. Pudo pertenecer a un retablo monócromo. La figura quizá represente a san Kilian o san Erasmo o quizá a uno de los cuatro padres latinos de la Iglesia. Los ojos –grandes, bajos, con los párpados superiores muy marcados– son característicos de la obra de Riemenschneider, como los ropajes y la postura de la figura. *Colección de The Cloisters, 1970, 1970.137.1*

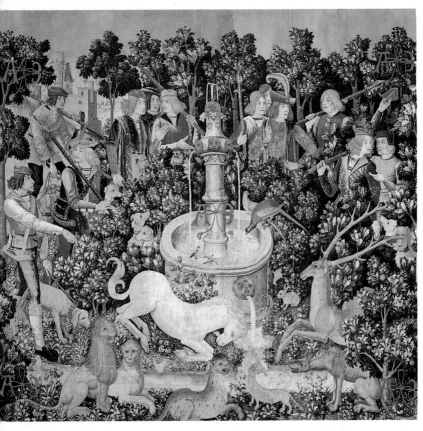

6 Tapices del Unicornio:
El unicornio en la fuente
Diseño: parisino; tejido: sur de los Países Bajos, Brabante, Bruselas, c. 1500
Lana, seda, hilo metálico; 3,68 × 3,78 m

Este tapiz que representa a un unicornio en una fuente rodeado de cazadores es el segundo de una serie de siete que representa la Caza del Unicornio. En el primero se inicia la cacería. El unicornio intenta escapar en el tercero y en el cuarto se defiende. Del quinto sólo resta un pequeño fragmento que ilustra la parte mejor conocida de la leyenda, que dice que se capturó a la bestia cuando descansó la cabeza en el regazo de una virgen. En el sexto tapiz aparece el unicornio muerto trasladado al castillo y en el séptimo resucita, encerrado en un jardín bajo un granado.

La leyenda del unicornio era un paralelismo popular de la Pasión de Cristo: como el unicornio abandona su ferocidad y es domesticado por la doncella, así Cristo renuncia a su naturaleza divina y se convierte en humano a través de la Virgen. El unicornio arrodillado, mojando su cuerno en el agua, alude a la creencia popular en que el cuerno del unicornio tenía el don de purificar.

Dados su estilo y técnica, estos tapices debieron tejerse en Bruselas a partir del dibujo de un artista familiarizado con el arte francés. La mezcla del simbolismo cristiano con la flora y la fauna asociadas al amor profano y a la fertilidad sugiere que los tapices pudieron ser creados para celebrar un matrimonio. No obstante, por desgracia se desconoce la persona que encargó este soberbio conjunto y la ocasión para la que se tejió. *Donación de John D. Rockefeller, Jr. 1937, 37.80.2*

37 Jugando al *quintain*

Francés, París (?), c. 1500
Vidrio blanco, plateado, dos tonalidades
de pintura vítrea, pintura de fondo;
diám. 20,3-23,7 cm

Los paneles circulares de plata pintada se utilizaban mucho en la decoración de los edificios seculares del norte de Europa a finales de Edad Media. En las residencias privadas normalmente ilustraban escenas de la Biblia o leyendas de santos. Se realizaban en ventanas romboidales o en vidrio transparente, prueba de la nueva prosperidad de la clase media.

Este panel circular es atípico pues describe un juego conocido como *quintain*, en el cual el jugador que se encuentra de pie intenta derribar a su contrincante sentado. Desarrollado a partir de un ejercicio de competición para caballeros, el deporte se convirtió en un juego cortesano en el siglo XV y un tema corriente en el arte secular tardomedieval. *Colección a The Cloisters, 1980, 1980.223.6*

38 El tránsito de la Virgen

Alemán, Colonia, finales del s. XV
Roble; 175,3 × 201,9 cm

El tránsito de la Virgen era un tema popular en el arte del siglo XV. Las composiciones escultóricas normalmente son deudoras de la pintura de los Países Bajos en cuanto a composición e iconografía, y este relieve se equipara a varios ejemplos, incluido uno del *Tránsito de la Virgen* del Maestro de Amsterdam, en el Rijksmuseum, Amsterdam, y otro de Petrus Christus en la Timken Gallery, Putnam Foundation, San Diego. Los apóstoles se congregan en torno al lecho de la Virgen, mientras san Pedro imparte el sacramento de la extremaunción. El lecho endoselado y la tarima denotan un interior del siglo XV, mientras que el incensario que sostiene uno de los apóstoles parece obra de la orfebrería coetánea. En la puerta de la derecha está representada la leyenda de guirnalda. Santo Tomás, que no había estado junto al lecho de muerte, se convence de la Asunción de la Virgen sólo cuando su cinturón cae del cielo a sus manos. Este relieve, en su origen la escena central de un retablo policromado con dos alas, se ha atribuido al taller de Colonia del maestro Tilman van der Burch. *Colección de The Cloisters, 1973, 1973.348*

39 Aguamanil rematado por un hombre salvaje

Alemán, probablemente Nuremberg, finales del s. XV
Plata, plata dorada y esmalte; a. 63,5 cm

Este aguamanil con un remate heráldico consistente en un salvaje es uno del par que se encuentra en el Museo y se cree que lo hizo en Nuremberg Hartmann von Stockheim, maestro alemán de la orden de los caballeros teutónicos, entre 1499 y 1510. Con los atributos tradicionales de la porra y un escudo de armas (ahora perdido), el salvaje anunciaba la propiedad del aguamanil y su protección.

El salvaje era una invención literaria y artística de la imaginación medieval. Aunque se pensaba que vivía en las regiones boscosas remotas, frecuentemente se representaba en los países de habla germánica. El salvaje se consideraba bruto e irracional, pero fue transformado por el humanismo renacentista. Concebido como la encarnación de la fuerza y la resistencia germánicas legendarias, se convirtió en el modelo según el cual el hombre debía poner a prueba su propio coraje. *Colección de The Cloisters, 1953, 53.20.2*

0 Atril águila

ur de los Países Bajos, Limburgo,
laastricht, c. 1500
atón; 201,9 × 39,4 cm

osiblemente esta obra monumental, hecha
on piezas modeladas por separado, la hiciera
on alrededor de 1500 en Maastricht el fundidor
elga Aert van Tricht el Viejo. El atril descansa
obre leones acostados y está coronado por
n águila que apresa en sus garras a un león
encido. Las alas del águila sostienen un gran
oporte para libros. Un poco más abajo se ha
ñadido un soporte más pequeño, quizás para
ue lo usaran los niños del coro. Estatuillas de
risto, santos, profetas, los tres reyes y la Virgen con el Niño aparecen en un escenario de
rquitectura mezclada e intrincadas ramas. De
pología similar a los atriles que aún se encuentran en las iglesias de Venraai y Vreren,
e cree que este atril procede del ala norte del
ltar mayor de la colegiata de San Pedro en
ovaina. *Colección de The Cloisters, 1968, 8.8*

SEGUNDO PISO

ALA NORTEAMERICANA

PINTURA
EUROPEA

**GALERÍAS ANDRÉ MERTENS
DE INSTRUMENTOS MUSICALES**

 INSTRUMENTOS MUSICALES
OCCIDENTALES

 INSTRUMENTOS MUSICALES
NO OCCIDENTALES

INSTRUMENTOS MUSICALES

El departamento de Instrumentos Musicales, fundado en 1942, conserva más de cuatro mil obras, procedentes de todos los continentes, que datan desde la prehistoria hasta la actualidad. Gran parte de las pertenencias del departamento entraron en el Museo en 1889, cuando la señora de John Crosby Brown donó la Colección Crosby Brown de Instrumentos Musicales.

Los ejemplares de la colección del Museo, seleccionados por su importancia técnica y también por su belleza tonal y visual, ilustran la historia de la música y de la interpretación musical. Particularmente notables son los instrumentos áulicos europeos del Renacimiento, el piano más antiguo que se conoce, raros violines y clavicordios, instrumentos hechos con materiales preciosos y el taller totalmente equipado de un constructor de violines. En las galerías, abiertas desde 1971, se expone una selección representativa de unas ochocientas obras europeas, norteamericanas y no occidentales. El equipo de audio permite a los visitantes oír la música interpretada con estos instrumentos, que también se emplean en conciertos y conferencias de demostración.

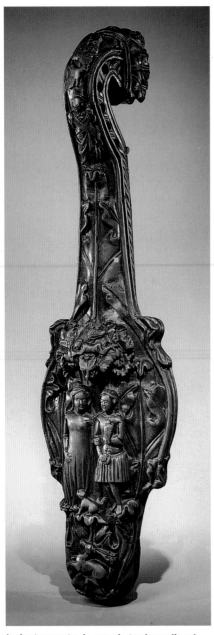

2 ANTONIO STRADIVARI,
italiano, 1644-1737
Violín
Arce, abeto y diversos materiales; l. 60,1 cm

Durante la época barroca (aproximadamen
1600-1750), los instrumentistas se esforzaro
por conseguir claridad más que matices dina
micos. Los supremos *luthiers* italianos valora
ban sobre todo la calidez del tono, y sus dura
deras obras maestras conservan esta calida
al cabo de tres siglos.

Este Stradivarius es el más hermoso de to
dos los violines barrocos. Hecho en Cremon
en 1691, es único al haber sido restaurado
su aspecto y tono original. Los demás violine
de este gran maestro presentan modificacio
nes posteriores destinadas a exagerar su res
nancia y brillantez, calidades ajenas a la inter
ción del constructor. Este violín es fuerte per
no estridente, y sus cuerdas de tripa produce
un sonido ideal para la música de cámara. *D
nación de George Gould, 1955, 55.86*

1 Instrumento de cuerda tardomedieval
Norte de Italia, c. 1420
Madera de boj y palisandro; l. 36 cm

Este atractivo pariente cercano de la guitarra
se hizo probablemente como regalo para dis-
frute y educación de una joven. Sus cinco
cuerdas habrían pasado sobre un puente bajo
y plano, y el intérprete habría empleado un
plectro para rasguear un acorde u obtener una
melodía tañendo una cuerda por vez. Este ins-
trumento tal vez se construyera para conme-

morar un compromiso. La joven pareja modes
tamente ataviada del reverso del instrument
que posa formalmente bajo el árbol de la vid
en el que un Cupido desnudo coge su arc
parece tener connotaciones nupciales. Nume
rosos emblemas familiares extraídos de la es
cultura, la iluminación, los bestiarios y otra
fuentes contribuyen a la imaginería de corte
y compromiso. *Donación de Irwin Untermye
1964, 64.101.1409*

JOHANN WILHELM HAAS,
Nuremberg, 1648-1723
Trompeta (izquierda)
Plata; boquilla y cuerda no originales; l. 71,2 cm

CHARLES JOSEPH SAX, belga, 1791-1865
Clarinete (derecha)
Marfil y metal; l. 68 cm

Flauta (abajo)
Sajona, 1760-1790
Porcelana y metal; l. 62,6 cm

Estos ejemplos son raros al combinar materiales insólitos con una elegante decoración.

La trompeta de plata con molduras de oro data de alrededor de 1700 y tiene grabado el escudo del rey de Sajonia, para quien probablemente sonaba. Las trompetas, emblemas de nobleza, las tocaban los miembros de un gremio de músicos de elite. El clarinete de marfil, hecho en Bruselas en 1830, posee claves doradas de cabeza de león y presenta las armas y el lema de los príncipes de Orange.

La flauta de porcelana está decorada con una colorista banda de flores que se enrolla en espiral entre los agujeros de los dedos y la embocadura, interrumpida sólo por las virolas chapadas en oro que conectan las secciones distintas del tubo. Tres secciones centrales de longitudes ligeramente distintas pueden intercambiarse para regular el tono.

Trompeta: *Compra, fondos de varios donantes, 1954, 54.32.1;* clarinete: *Compra, fondos de varios donantes, 1953, 53.223;* flauta: *Donación de R. Thornton Wilson en memoria de Florence E. Wilson, 1943, 43.34*

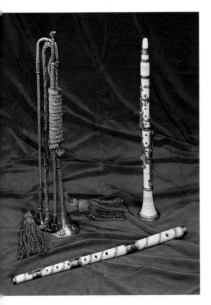

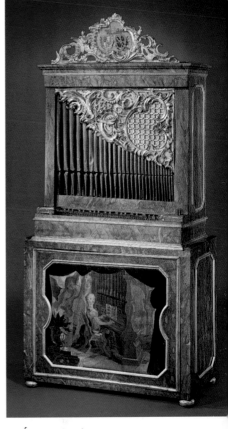

4 Órgano de cámara
Alemán, s. XVIII
Madera, metal, diversos materiales; a. 217 cm

Los pequeños órganos de tubos proporcionaban distracción musical popular y acompañar los servicios religiosos privados. Se dice que este colorista órgano de cámara barroco procede del castillo Stein de Taunus, una región cerca de Francfort del Meno. Su caja veteada tiene dos componentes: una base cúbica que contiene el fuelle y la cámara neumática, en cuyo frontal aparece una pintura de santa Cecilia de Franz Caspar Hofer, fechada en 1758, y una sección superior que sostiene el teclado, los cañones y su soporte. Sobre la cornisa, un bastidor tallado y dorado encierra dos escudos de armas y la fecha 1700. Otro bastidor tallado resguarda el remate de la primera hilera de tubos metálicos. Dos hileras interiores más completan el aparato tonal, que está controlado por unas palancas de hierro en la parte derecha del teclado de cuarenta y cinco notas. El organista tenía que tocar de pie, con otra persona que inflaba el fuelle tirando de una cuerda en el lado derecho. *Colección Crosby Brown de Instrumentos Musicales, 1889, 89.4.3516*

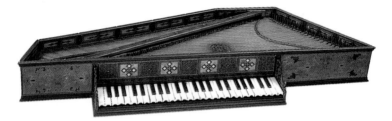

5 Espineta pentagonal

Veneciana, 1540

Madera, diversos materiales; an. 138 cm

En la Italia renacentista, las delicadas espinetas eran los instrumentos de teclado favoritos de la aristocracia. Destinados al uso de los aficionados, a menudo estaban ricamente decorados para deleitar tanto la vista como el oído. Este instrumento, una de las espinetas más exquisitas que han sobrevivido, fue encargado por la duquesa de Urbino y lo construyó un maestro veneciano desconocido. Sobre el teclado está inscrita una invocación humanística: "Soy rico en oro y rico en tono, si no eres bueno, déjame solo" (aquí la "bondad" se refiere tanto a la virtud personal como a la habilidad musical). Tallas emblemáticas apuntalan el teclado y una intrincada taracea y ornamentos calados recubren el frontal y el interior.

Esta espineta, uno de los más antiguos instrumentos de teclado, se ha utilizado en el Museo para conciertos y grabaciones. Unas púas rasgan las cuerdas de bronce y su tono parecido al del laúd se adapta muy bien al repertorio popular de ese periodo, sobre todo a las danzas y variaciones sobre canciones sacras y populares. *Compra, legado del fondo Joseph Pulitzer, 1953, 53.6*

6 HANS RUCKERS EL VIEJO,

flamenco, c. 1545 m. 1598

Virginal doble

Madera, diversos materiales; an. 190 cm

Este virginal suntuosamente pintado, hecho e Amberes en 1581, es la obra más antigua qu existe de Hans Ruckers el Viejo. Trasladado Perú, se descubrió en alrededor de 1915 en capilla de una hacienda cerca de Cuzco. Fe pe II de España y su mujer Ana aparecen e medallones dorados sobre el teclado derech Cuando el "niño" de tonos altos de la izquierd se coloca sobre su "madre", los puede tocar s multáneamente una sola persona. El panel ba jo el teclado presenta un lema latín, que dic "La música dulce es un bálsamo para el traba jo". *Donación de B. H. Homan, 1929, 29.90*

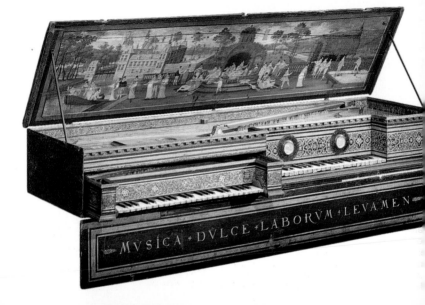

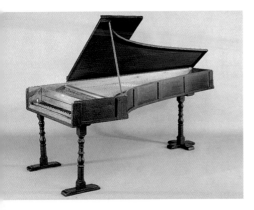

BARTOLOMEO CRISTOFORI,
italiano, 1655-1731
Piano
Madera, diversos materiales; l. 228,6 cm

Este piano, el más antiguo que existe, es uno de los tres del taller de Bartolomeo Cristofori que han sobrevivido. Cristofori inventó el piano en la corte de los Médicis en Florencia alrededor de 1700. El ejemplar del Museo data de 1720 y está en condiciones de utilizarse gracias a las sucesivas restauraciones que se iniciaron en el siglo XVIII. Exteriormente sencillo, este piano es, sin embargo, un prodigio de tecnología y tonalidad. Su complejo mecanismo prefigura el piano moderno, pero su teclado es más corto y no existen pedales que aporten contraste tonal. En cambio, la extensión comprende tres registros distintos: un cálido y rico bajo, unas medias octavas más fuertes, y un brillante agudo de corta duración. Destinado básicamente al acompañamiento, el invento de Cristofori se llamó *gravicembalo col piano e forte* (clavicémbalo con suave y fuerte), refiriéndose a la novedad de su flexibilidad dinámica. Lodovico Giustini explotó sus cualidades expresivas al componer la primera música para piano que se publicó (Florencia, 1732), inspirada en los ingeniosos instrumentos de Cristofori. *Colección Crosby Brown de Instrumentos Musicales, 1889, 89.4.1219*

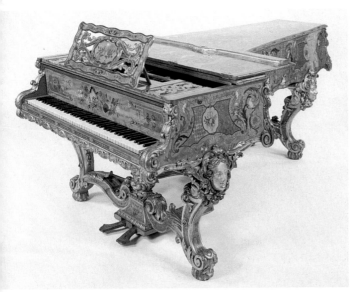

ERARD & COMPANY, Londres, c. 1840
Piano
Madera, metal, diversos materiales; l. 247 cm

La rama londinense de la famosa casa parisiense de constructores de arpas y pianos realizó este magnífico piano para la esposa del tercer barón Foley. Las teclas y los pedales parecen casi intactos, de lo que se deduce que este hermoso instrumento se conservó puramente como un emblema de cultura y estatus. La marquetería de maderas naturales y teñidas, marfil grabado, nácar, abalón y alambre ilustra muchas escenas musicales y trofeos, así como animales, grutescos, motivos florales, bailarines, dioses griegos y las armas de los Foley. George Henry Blake, del que no se sabe nada, es el autor de esta ornamentación. El mecanismo, patentado por Erard, es el antepasado directo de la gran "acción" moderna, que permite mayor potencia y rapidez en la técnica. De ahí que los pianos de Erard fueran los favoritos de virtuosos tales como Franz Liszt. *Donación de la Sra. de Henry McSweeney, 1959, 59.76*

9 Tambor

Ghanés, s. XX

Madera policromada; l. 53,4 cm

Muchas tribus africanas aún hacen y tocan tambores según métodos centenarios, que están gobernados por complejas reglas y tabúes. La decoración tallada y los cuerpos de madera simbolizan funciones rituales. Los tambores debían "residir" en cabañas donde, en representación de los dioses o conteniendo poderosos fetiches, recibían ofrendas de alimentos.

Un significativo ejemplar procedente de Ghana es este tambor policromado soportado a hombros de dos mujeres sedentes. La descripción de la escritura y el buen estado de conservación indican el origen bastante reciente de esta evocativa escultura, símbolo de la maternidad. Presumiblemente este tambor de culto fue en otro tiempo una pieza importante de un altar ashanti. Debió perder eficacia antes de dejar la posesión del culto. *Donación de Raymond E. Britt, Sr., 1977, 1977.454.17*

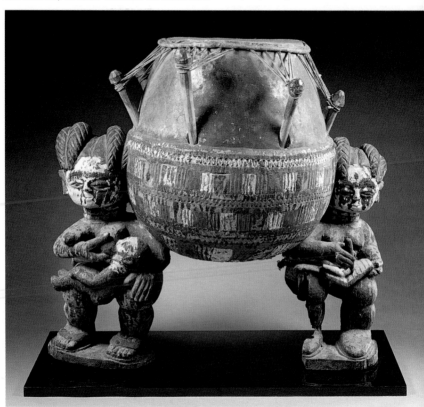

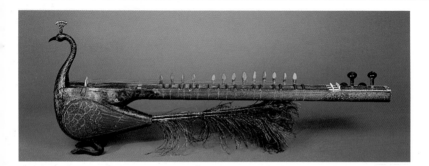

10 *Mayuri*

Indio, s. XIX

Madera, plumas, diversos materiales; l. 112 cm

El *mayuri*, un tipo de sitar con arco, es uno de los diversos instrumentos indios que incorporan formas de animales. Su nombre sánscrito significa "pavo real". Cuando se toca, los pies del pájaro permanecen en el suelo y el clavije-ro descansa sobre el hombro del intérprete. A lo largo del diapasón se encuentran los trastes ajustables y las cuerdas de alambre, sobre una cola de plumas reales. Otros tipos de sitar también emplean en su construcción materiales de aves, incluidas cáscaras de huevo. *Colección Crosby Brown de Instrumentos Musicales, 1889, 89.4.3516*

1 Pi-pa

China, dinastía Ming, s. XVII

Madera, marfil, diversos materiales; l. 94 cm

El término *pi-pa*, en su origen un nombre genérico para los laúdes chinos, describe el movimiento hacia adelante y hacia atrás de la mano derecha de los intérpretes a lo largo de las cuerdas. El tipo moderno que aquí se ilustra probablemente lo introdujeron en Asia central los invasores del siglo VI y alcanzó su cenit durante la dinastía T'ang (618-907), pero aún se escucha en conjuntos, acompañando narraciones dramáticas y baladas, y piezas para virtuosos solistas con títulos de programa. La extraordinaria ornamentación tallada en este ejemplar incluye 120 placas de marfil que representan animales, flores, personas y emblemas budistas, todos ellos símbolos de la buena suerte, la longevidad y la inmortalidad. Un murciélago, símbolo convencional de la buena suerte, aparece en el remate del cuello. Instrumentos de tan rara belleza se hicieron como regalos para los gobernantes extranjeros y para su uso en la corte. El intérprete de esta *pi-pa* seguramente disfrutaba de un alto estatus como músico. *Legado de Mary Stillman Harkness, 1950, 50.145.74*

2 Sesando

Indonesio, Timor, finales del s. XIX

Hoja de palmera, bambú, alambre; a. 57 cm

En Indonesia, se suelen coser secciones de hoja de palma (*Borassus flabellifera*) para hacer baldes para recoger savia. Aquí un "balde" de hoja de palma parecido forma el reflector del sonido de una cítara tubular de bambú de veinte cuerdas de alambre elevada sobre puentes cortos. El elegante diseño es práctico y musicalmente eficaz: el frágil reflector puede reemplazarse fácilmente si se daña y el instrumento es tan ligero como resonante. El *sesando* se sostiene verticalmente en frente del pecho del músico, con la abertura hacia el cuerpo. La parte superior se suspende de una cuerda alrededor del cuello del intérprete y la inferior descansa en su regazo. Los dedos de ambas manos rasgan las cuerdas. Estos instrumentos participan en los conjuntos que acompañan las canciones y las danzas. Es muy raro ver *sesandos* en Occidente, donde la sequedad del invierno quiebra sus materiales tropicales. *Colección Crosby Brown de Instrumentos Musicales, 1889, 89.4.1489*

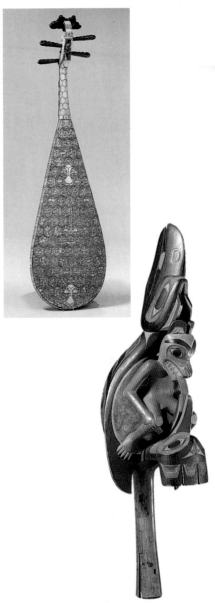

13 Matraca de chamán

Indio tsimshian, islas Reina Carlota, Columbia Británica (Canadá), s. XIX

Madera; l. 35,5 cm

Los cordófonos o instrumentos de cuerda se desconocían en el hemisferio occidental antes de la llegada de los europeos. Sin embargo, al cabo de más de diez mil años, los nativos desarrollaron una sorprendente variedad de idiófonos, tambores e instrumentos de viento. Matracas en forma de ave, como ésta, son tallas características de la zona noroeste de América del Norte. Estos instrumentos encarnaban emblemas totémicos y representaban a los animales transmitiendo poderes mágicos al chamán a través de sus lenguas. Determinados colores de pigmentos naturales son esenciales para la eficacia de las matracas. *Colección Crosby Brown de Instrumentos Musicales, 1889, 89.4.615*

SEGUNDO PISO

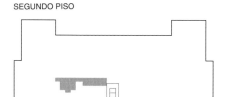

GALERÍAS
DE EXPOSICIONES ESPECIALES

PINTURA
Y ESCULTURA
DEL SIGLO XIX

PATIO BLUMENTHAL

Estas galerías se comparten
con el Departamento
de Dibujos y Grabados

BALCÓN
DEL VESTÍBULO PRIN

GALERÍA ROBERT WOOD JOHNSON JR.;
ROTACIONES DE LA COLECCIÓN PERMANENTE,
OBRAS SOBRE PAPEL

GALERÍAS
DE EXPOSICIONES ESPECIALES

FOTOGRAFÍAS

Aunque se instituyó como departamento conservador independiente apenas en enero de 1992, el Departamento de Fotografías aloja una colección de más de veinte mil imágenes adquiridas por el Museo a lo largo de sesenta y seis años. Ya en 1928 se incorporaban a la colección tesoros fotográficos individuales, gracias al enfoque omnímodo de las artes gráficas que caracterizó a William Ivins, Jr. y A. Hyatt Mayor, los dos primeros conservadores de grabados.

Sin embargo, son dos las colecciones que abarcan conjuntamente el medio siglo que va de 1895 a 1945 y constituyen las piedras angulares de las pertenencias del departamento: la Colección Alfred Stieglitz y la Colección Ford Motor Company. Stieglitz, apasionado defensor de la fotografía como arte y director de la influyente revista *Camera Work*, donó al Museo más de quinientas fotografías en 1928 y 1933, y mediante un legado que dejó al morir en 1946. La Colección Ford Motor Company, quinientas obras reunidas por John C. Waddell y entregadas al Museo en 1987 como donación de Ford Motor Company y del Sr. Waddell, representa la fotografía europea y norteamericana de vanguardia entre las dos guerras mundiales.

Mediante cita concertada es posible examinar en la Sala de Estudio de Grabados y Fotografías tanto imágenes fotográficas como libros y álbumes ilustrados fotográficamente.

1 WILLIAM HENRY FOX TALBOT,
británico, 1800-1877
Varec, 1839
Impresión en papel salado; 22 × 17,5 cm

Esta huella evanescente de espécimen botánico, una de las fotografías más raras, la hizo Talbot sólo unos meses después de presentar al público por primera vez su invento: la fotografía o "dibujo fotogénico", como él la llamaba. Las primeras imágenes de Talbot se hicieron sin una cámara; aquí se posó sobre una hoja de papel fotosensibilizado un alga marina ligeramente translúcida que bloqueó los rayos solares en las partes que cubría y dejó una tenu impresión de su forma.

Las plantas fueron tema frecuente de las p meras fotografías de Talbot, que, como era u serio aficionado a la botánica, consideraba registro cuidadoso de los especímenes com una importante aplicación de su invento. El *A bum di disegni fotogenici* en el que aparece es ta impresión contiene treinta y seis imágene: Es la primera obra fotográfica importante con prada por el Metropolitan Museum. *Fondo Ha ris Brisbane Dick, 1936, 36.37*

2 HENRI LE SECQ, francés, 1818-1882
**Figuras grandes del portal norte
de la catedral de Chartres**, 1852
*Copia en papel salado a partir de negativo
de papel; 32,8 × 22,1 cm*

Vistas oblicuamente desde el punto de vista de un visitante de la catedral, las esculturas del portal de la fotografía de Henri Le Secq parecen liberarse de su apoyo de piedra. La corporeidad de las figuras se anima gracias a la nitidez focal y a su posición, entre columnas sombreadas y una mancha de agitado follaje. Su inspirada fotografía de catedrales francesas le valió el elogio de los críticos y el apoyo oficial, pues Le Secq demostró que el nuevo medio era capaz de documentar detallada y cuidadosamente. Esta fotografía tomada en 1852 es a la vez un poema elocuente sobre el paso del tiempo y la vitalidad del arte, ideas resonantes en una época embarcada en estudios y restauraciones arqueológicos pero aferrada a la concepción romántica del fragmento. Esta fusión de lo objetivo y lo personal en la fotografía arquitectónica hizo de Le Secq una figura central del grupo de fotógrafos franceses que sentó las bases de la estética del medio. *Compra, donaciones de la Fundación Howard Gilman y Harriette y Noel Levine, legado de Samuel Wagstaff, Jr., Fondo Rogers, 1990, 1990.1130*

ÉDOUARD BALDUS, francés
. en Prusia), 1813-1889
ont en Royans, 1854-1859
opia en papel salado a partir de negativo
e papel; 43,2 × 33,9 cm

e aclama a Édouard Baldus por sus fotogra-
as de los grandes proyectos arquitectónicos y
s ferrocarriles en expansión de la Francia del
egundo Imperio. Aquí, en un rincón pintores-
o de Francia oriental, Baldus trata de la fuerza
e la naturaleza y la ingenuidad de lo que pre-
nde el hombre de ella. Esta impresión ex-
aordinariamente rica y bien conservada de
354-1859 demuestra el dominio estético inno-
ador del medio de Baldus. Artistas de otros
edios habían visitado y descrito Pont en Ro-
ans, pero nadie como Baldus se había atrevi-
o a relegar el puente y las casas a la parte
ás alta de la fotografía y hacer desaparecer
or completo el horizonte. Nuestra atención se
oncentra en las accidentadas superficies ro-
osas del barranco, representadas con un rea-
smo brutal más cercano a las pinturas de
ourbet que a todo lo producido hasta enton-
es en fotografía. *Fondo Louis V. Bell, 1992,*
992.5003

**ALBERT SANDS SOUTHWORTH
JOSIAN JOHNSON HAWES**,
orteamericanos, 1811-1894; 1808-1901
emuel Shaw, presidente del Tribunal
upremo de Justicia de Massachusetts,
ediados del s. XIX
aguerrotipo; 21,6 × 16,5 cm

a asociación bostoniana de Southworth y
awes produjo los retratos en daguerrotipo
ás excelentes de Norteamérica para una
ientela que incluyó personalidades políticas,
telectuales y artísticas. Este proceso fotográ-
co fue inventado por Louis Daguerre (1787-
851) y se difundió velozmente por todo el
undo después de su presentación pública de

1839 en París. Expuesta en una cámara oscu-
ra modificada y revelada en una atmósfera de
vapores de mercurio, cada placa de cobre pla-
teado y muy pulido constituye una fotografía
única que, vista a una luz apropiada, ofrece un
detalle y una tridimensionalidad extraordina-
rios. La presencia imponente de Lemuel Shaw,
esculpida en un diluvio de luz solar a través de
la atrevida visión del daguerrotipista, es un
cambio sorprendente respecto a los recursos
de estudio y la luz indirecta de los clásicos re-
tratos de mediados del siglo XIX. *Donación de*
Edward S. Hawes, Alice Mary Hawes y Marion
Augusta Hawes, 1937, 38.34

5 CARLETON E. WATKINS,

norteamericano, 1829-1916

Vista del río Columbia, cascadas, 1867

Copia en sales de plata con albúmina a partir de placa; 40 × 52,4 cm

Carleton Watkins combinaba una virtuosidad técnica del medio con un sentido riguroso de la estructura de la imagen. Las fotografías de gran formato como las que Watkins tomó en 1867 en Oregón a lo largo del río Columbia conllevaban grandes exigencias materiales, pues como por entonces no existían medios prácticos de ampliación, los negativos de vidrio "tamaño gigante" de Watkins debían ser ta grandes como sus copias. Por añadidura, la frágiles placas debían cubrirse con una em sión fotosensible, exponerse y revelarse mi tras la solución estaba húmeda, lo cual requ ría llevase consigo un cuarto oscuro portá Pese a las dificultades e incluso a causa ellas, Watkins compuso sus paisajes con tan esmerada reflexión y cuidado que estas vist imponentes no inducen al sobrecogimiento no a la atención más exquisita. *Fondo de con pra Warner Communications Inc. y Fondo Ha ris Brisbane Dick, 1979, 1979.622*

6 THOMAS EAKINS,

norteamericano, 1844-1916

Dos alumnas con trajes griegos, c. 1883

Copia en sales de platino; 36,8 × 26,6 cm

Famoso por el realismo incisivo de sus pinturas, Thomas Eakins adoptó la fotografía como ayuda en sus estudios naturalistas y su labor docente. Cuando fue director de la Academia de Bellas Artes de Pensilvania en los años ochenta del siglo pasado alentó a sus estudiantes a que trabajaran inmediata y directamente a partir del modelo. Además fotografió a los modelos para reunir una colección de imágenes de la vida real que sirviera de referencia futura a sus estudiantes. Esta fotografía de dos alumnas con vestimentas griegas ilustra la habilidad de Eakins para captar de pronto un equilibrio exquisitamente pasajero: ese soplo vital de una antigua escultura griega que llamamos confusamente "clásico" pero será por siempre moderno. *Fondo David Hunter McAlpin, 1943, 43.87.17*

EDWARD STEICHEN, norteamericano
en Luxemburgo), 1879-1973
Flatiron, 1904
romato y goma sobre copia en sales
platino; 47,8×38,4 cm

altura impresionante y la forma dinámica
edificio Flatiron, construido en 1902 en la
dison Square, lo convirtió en un tema favori-
de los fotógrafos en los albores del siglo. En
njunto, las tres grandes fotos del *Flatiron* de
a colección, cada una de color diferente,
nstituyen el estudio cromático por antono-
sia del crepúsculo en el escenario urbano

moderno. Los efectos melancólicos y pictóri-
cos de esta fotografía se lograron añadiendo a
una copia al platino capas de pigmento sus-
pendido en una solución fotosensible de goma
arábiga y bicromato de potasio. Esta fotografía
es un excelente ejemplo de los esfuerzos que
realizaban los fotógrafos del círculo de Alfred
Stieglitz para representar su experiencia del
mundo en formas que amalgamaran la verosi-
militud de la fotografía y las visiones artísticas
de la época. *Colección Alfred Stieglitz, 1933,
33.43.39*

8 PAUL STRAND,
norteamericano, 1890-1976
Ciega, 1916
Copia en sales de platino; 33,7×25,6 cm

Después de estudiar fotografía en un colegio
secundario con el reformador social Lewis
Hine, Paul Strand asimiló lecciones de arte eu-
ropeo reciente gracias a las exposiciones de
obras de Picasso, Brancusi y otros que realizó
Alfred Stieglitz en su galería en 1914 y 1915.
En 1916, Strand hizo una serie de retratos de
neoyorkinos en los que fundió la objetividad
del documento social con las formas audaz-
mente simplificadas del modernismo. Con can-
dor a toda prueba e insistencia gráfica, *Ciega*
logra ser patético y mordaz a la vez. Reprodu-
cida en la revista de Stieglitz *Camera Work*,
esta imagen se convirtió inmediatamente en un
icono de la nueva fotografía norteamericana.
Colección Alfred Stieglitz, 1933, 33.43.334

9 LÁSZLÓ MOHOLY-NAGY,
norteamericano (n. en Hungría), 1895-1946
Fotograma, 1926
Copia en gelatina de plata; 23,9 × 17,9 cm

Como parte de la experimentación visual y téc
nica que caracterizó a la Bauhaus, la escue
de diseño alemana donde enseñaba, Moho
Nagy realizaba fotografías (él las llamaba "
togramas") colocando objetos sobre una ho
de papel fotográfico que exponía luego a la l
Aunque adoptó un procedimiento inventa
casi un siglo antes por Henry Talbot, Moho
Nagy lo utilizó para hacer fotografías cuy
cualidades espaciales, tonales y gestuales c
safiaban a los medios tradicionales de rep
sentación visual. Esta composición de 192
en la cual el artista dejó su mano y su pincel
el papel, es un paradigma de la sustitución
la representación pintada a mano por la nue
visión de la fotografía. *Colección Ford Mo
Company, donación de Ford Motor Company
John C. Waddell, 1987, 1987.1100.158*

10 UMBO (Otto Umbehr),
alemán, 1902-1980
Misterio de la calle, 1928
Copia en gelatina de plata; 29 × 23,5 cm

Esta fotografía no describe lo que vió Otto Um-
behr cuando miró fuera de su ventana de Ber-
lín, sino lo que descubrió al poner cabeza aba-
jo la imagen de la calle que había fotografiado
desde arriba. Su mera inversión (indicada por
la firma "Umbo" en el ángulo inferior derecho)
postula un mundo inquietante en el cual lo in-
sustancial domina la sustancia, el efecto eclip-
sa la causa y la imaginación intercepta la cog-
nición. *Colección Ford Motor Company, dona-
ción de Ford Motor Company y John C.
Waddell, 1987, 1987.1100.49*

11 WALKER EVANS,
norteamericano, 1903-1975
**Rincón de cocina, vivienda de arrendatari
Hale County, Alabama**, 1936
Copia en gelatina de plata; 19,5 × 16,1 cm

El verano de 1936, Walker Evans colaboró c
el escritor James Agee en la redacción de
artículo inédito sobre los cultivadores de alç
dón del sur de Norteamérica. El artículo
convirtió finalmente en un libro fundamen
Let Us Now Praise Famous Men (1941). D
rante cuatro semanas de julio, Evans tomó
tografías de tres familias de aparceros y
ambiente. Este estudio de un rincón bien ba
do es la décimosegunda placa del libro;
cuerda las observaciones de Agee acerca
la importancia de "la desnudez y el espacio"
estas casas: "las cosas sueltas están pues
con gran sencillez y en ángulo recto, disting
das unas de otras... [lo que da] a cada obje
una fuerza concentrada que de otra manera
poseería". *Compra, donación de la Fundac
Horace W. Goldsmith, 1988, 1988.1030*

2 GARRY WINOGRAND,
orteamericano, 1928-1984
◄ Morocco, 1955
opia en gelatina de plata; 23,5 × 33,9 cm

◄ Morocco fue uno de los clubes nocturnos más cotizados de Nueva York en los años cincuenta, un lugar perfecto para que Garry Winogrand diera prueba de su talento de avispado portero gráfico trabajando para *Harper's Bazar, Collier's, Pageant y Sport Illustrated.* Como sus primeras fotografías del boxeador Floyd Patterson en el ring, ésta de una pareja bailando desbarata el concepto de instantánea. Enfocando las elocuentes reacciones de su sujeto (aquí, el rostro y las manos que revelan una energía salvaje), Winogrand introdujo un estilo de fotografía en 35 mm nuevo y extremadamente polémico. Directo, impertinente, pero intuitivamente coreografiado, este planteamiento pronto colocó al artista junto a Robert Frank como uno de los reporteros gráficos destacados del momento. *Compra, donación de la Fundación Horace W. Goldsmith, 1992, 1992.5107*

3 ADAM FUSS,
itánico, n. 1961
¡hora!, 1988
opia en gelatina de plata; 169,6 × 129,5 cm

◄ enorme fotograma de Fuss registra más el empo y la energía que la forma material. Expuso su gran hoja de papel fotográfico, a flote sobre el agua de una cubeta, a un brillante estello luminoso en el preciso momento –¡ahora!– en que lanzaba sobre él un balde de agua. El impacto profundo del agua en el "paisaje" del papel, así como las olas concéntricas la miríada de gotitas separadas sobre la superficie del agua quedaron grabadas en la hoja e Fuss, pero el motivo abstracto parece más en registrar el nacimiento de un sistema solar la escisión de átomos. En su alcance cosmogico e infinitesimal, esta fotografía es una imagen trascendental de una visión global del undo en la medida de nuestro actual conociento de él. *Compra, donación de la Fundación Horace W. Goldsmith, 1991, 1991.1127*

428

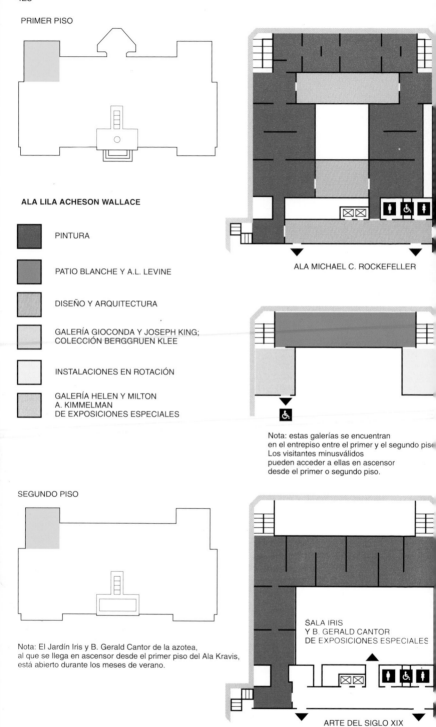

PRIMER PISO

ALA LILA ACHESON WALLACE

PINTURA

PATIO BLANCHE Y A.L. LEVINE

DISEÑO Y ARQUITECTURA

GALERÍA GIOCONDA Y JOSEPH KING;
COLECCIÓN BERGGRUEN KLEE

INSTALACIONES EN ROTACIÓN

GALERÍA HELEN Y MILTON
A. KIMMELMAN
DE EXPOSICIONES ESPECIALES

ALA MICHAEL C. ROCKEFELLER

Nota: estas galerías se encuentran
en el entrepiso entre el primer y el segundo piso.
Los visitantes minusválidos
pueden acceder a ellas en ascensor
desde el primer o segundo piso.

SEGUNDO PISO

Nota: El Jardín Iris y B. Gerald Cantor de la azotea,
al que se llega en ascensor desde el primer piso del Ala Kravis,
está abierto durante los meses de verano.

SALA IRIS
Y B. GERALD CANTOR
DE EXPOSICIONES ESPECIALES

ARTE DEL SIGLO XIX

ARTE DEL SIGLO XX

ALA LILA ACHESON WALLACE

En el Departamento de Arte del Siglo XX se estudian cuadros, obras sobre papel, y la escultura, el diseño y la arquitectura desde 1900 hasta el presente. Desde que se fundó, el Museo ha mantenido una conexión continua con el arte contemporáneo. En 1906, George Hearn, miembro de la administración del Museo, creó un fondo con su nombre para la adquisición de obras de artistas norteamericanos vivientes; un segundo fondo, con el nombre de su hijo, Arthur Hoppock Hearn, se creó cinco años después. Estos fondos siguen siendo una de las principales fuentes de ingresos. La colección también ha crecido gracias a donaciones y legados, entre los que destacan la donación que hizo Georgia O'Keeffe de parte de la herencia de Alfred Stieglitz en 1949, el legado de Scofield Thayer en 1982, la donación de noventa obras de Paul Klee que Heinz Berggruen hizo en 1984, y el legado de Lydia Winston Malbin en 1989.

Este departamento se fundó oficialmente en 1967. Si bien artistas europeos tales como Bonnard, Matisse, Picasso, Boccioni y Balthus se encuentran representados por obras importantes, la mayor parte de la colección es norteamericana. Especial interés revisten los cuadros de The Eight, las obras modernistas del círculo de Stieglitz, las pinturas expresionistas abstractas y las obras sobre papel. La colección de diseño y arquitectura contiene obras maestras del mobiliario Art Déco francés, y orfebrería, cristalería, cerámica, tejidos y dibujos de diseño en representación de los movimientos más importantes del siglo XX.

El Ala Lila Acheson Wallace, abierta en 1987, proporciona espacio permanente para exponer arte del siglo XX. En esta ala, las instalaciones cambian con frecuencia y se presentan exposiciones especiales. El Patio Blanche y A. L. Levine del entrepiso se inauguró en 1993. La escultura se expone principalmente en el Jardín Iris y B. Gerald Cantor de la azotea, que ofrece asimismo panoramas espectaculares del horizonte urbano.

1 PABLO PICASSO, español, 1881-1973
La comida del ciego
Óleo sobre tela; 95,3 × 94,6 cm

En los primeros años del siglo XX, la temática de Picasso se desplazó de las animadas escenas de vida urbana a imágenes de atmósfera más tierna y melancólica. Se dedicó a pintar marginados sociales, evocando su sufrimiento en la pobreza y la desesperación. *La comida del ciego*, pintado en Barcelona en el otoño de 1903, muestra una figura que, con un trozo de pan en una mano, con la otra busca a tient una jarra. Tiene ante sí un plato vacío. El e torno desolado y desnudo es quizás emblem tico tanto de su ceguera como de su pobrez y hace que la decoración del plato vacío –in sible para él– sea aún más conmovedora. tonalidad azul que envuelve toda la compo ción y caracteriza muchas de las obras de casso de este periodo añade patetismo a la e cena. *Compra, donación del Sr. y la Sra. Haupt, 1950, 50.188*

2 PABLO PICASSO, español, 1881-1973
El peinado
Óleo sobre tela; 174,9 × 99,7 cm

A inicios de 1905, Picasso usó con frecuencia como modelos a saltabancos o gente de circo ambulante, cuyo mundo aparece en casi todos los aspectos de su obra de entonces. En pintura, no obstante haber cambiado su paleta del azul al rosado, sus obras no siempre expresan felicidad. Este cuadro de una madre que se deja peinar mientras el hijo juega a sus pies lo pintó en 1906, hacia el final del periodo rosa, cuando Picasso adoptó un enfoque más clásico y escultórico de las figuras representadas. Sin embargo aún está presente la ambigüedad de sus pinturas circenses, pues las tres figuras parecen no estar relacionadas entre sí, formalmente unidas por la composición pero psicológicamente aisladas. *Colección Catharine Lorillard Wolfe, Fondo Wolfe, 1951; comprada al Museo de Arte Moderno, donación anónima, 53.140.3*

PABLO PICASSO, español, 1881-1973
ertrude Stein
/eo sobre tela; 100×81,3 cm

casso empezó este retrato de la escritora
orteamericana Gertrude Stein en el invierno
e 1905-1906. Pablo Picasso tenía veinticua-
o años y había trabajado en París durante
nco. Stein posó para Picasso en unas ochen-
ocasiones, pero esta cabeza le creó a Picas-
o grandes dificultades. Después de un viaje a
spaña en el otoño de 1906 modificó el cuadro
pintando la cabeza. El rostro de aspecto de
áscara con sus pesados párpados refleja el
ciente encuentro de Picasso con la escultura
ricana, romana e ibérica. La cualidad monu-
ental de la figura demuestra la transición del
tista de las figuras etéreas y estilizadas de
s cinco años anteriores a las sólidas formas
bistas inmediatamente precedentes a la rup-
ra formal de las *Demoiselles d'Avignon*. Se
ce que Picasso respondió a la observación
Stein, que entonces tenía treinta y dos
os, de que el retrato no se le parecía dicien-
o simplemente: "Se parecerá". *Legado de*
ertrude Stein, 1946, 47.106

4 HENRI ROUSSEAU (el Aduanero),
francés, 1844-1910
El festín del león
Óleo sobre tela; 113,7 × 160 cm

En 1891, Rousseau empezó a pintar escenas imaginarias ambientadas en la jungla. Este cuadro, que representa a un león devorando un jaguar, probablemente se expuso por primera vez en el Salón de Otoño de 1907. La vegetación de los cuadros selváticos de Rousseau se basa en plantas exóticas que el artista había estudiado en el jardín botánico de París, pero, sin reparar en sus dimensiones reales, inventaba bosques que dominaban sus figuras de nativos y animales. Reminiscentes de los estudios de leones en lucha de Delacroix, los animales de Rousseau se basan a menudo en fotografías de cuentos infantiles de su hijo. Aquí, la luna llena, en parte visible tras una colina, intensifica el carácter onírico de la escena. *Legado de Sam A. Lewisohn, 1951, 5 112.5*

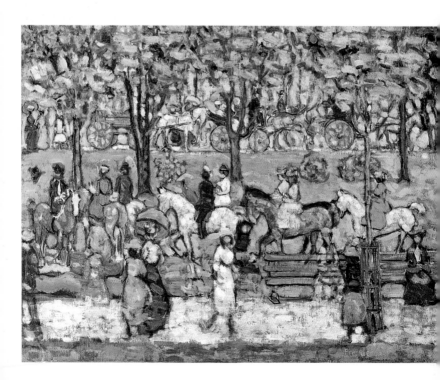

6 ANDRÉ DERAIN, francés, 1880-1954
La mesa
Óleo sobre tela; 96,5 × 131,1 cm

Junto con Henri Matisse y Maurice de Vla-
minck, André Derain perteneció al grupo de ar-
tistas denominados *fauves* (fieras), cuyo uso
de colores audaces y estridentes y formas
agresivas convulsionó el arte francés de la pri-
mera década de este siglo. Sin embargo, hacia
1910, Derain y también Matisse se dejaron in-
fluir por la reciente emergencia de los cubistas.
La mesa (1911) ilustra este periodo transicio-
nal de Derain. Aunque su paleta incluye azules
y rojos, su intensidad y brillo se han reducido
drásticamente. El firme modelado de la mesa,
las colgaduras y las vasijas contrasta vehe-
mentemente con las obras *fauvistas* de Derain,
en las que la forma se sugiere mediante man-
chas de pigmento puro que raramente se co-
rrespondía de un modo "realista" con la natura-
leza. La perspectiva, en cierto sentido asiste-
mática, de esta composición cita oblicuamente
la fractura cubista de la forma y el espacio, pe-
ro en el análisis final *La mesa* probablemente
ilumine las raíces cézannescas del cubismo
más que la obra coetánea de Picasso y
Braque. (Véase también Colección Robert
Lehman, n. 22.) *Colección Catharine Lorillard
Wolfe, Fondo Wolfe, 1954, 54.79*

MAURICE PRENDERGAST,
orteamericano (n. en Newfoundland),
858-1924
Central Park
Óleo sobre tela; 52,7 × 68,6 cm

a paleta de Prendergast estaba influida por la
e los postimpresionistas franceses. Aquí ob-
ervamos su peculiar estilo de configurar dibu-
>s de colores puros y vivos con amplias pince-
adas. La composición se construye como en
n mosaico decorativo o como un tapiz en el
ue la gente y el paisaje están entrelazados en
na superficie ricamente pintada de árboles
erticales y caminos horizontales. Como mu-
has de las obras del artista, este cuadro está
in fechar. Probablemente se pintara en torno
1908-1910. Los óleos de Prendergast se ba-
aban en sus acuarelas y sus múltiples apun-
>s en acuarela atestiguan su soberbia maes-
ía del medio.
Prendergast, miembro de The Eight, participó
n la exposición histórica de ese grupo en
908 en las Galerías Macbeth de Nueva York.
he Eight pintaron temas mundanos caracte-
sticos del ámbito urbano de calles pobladas,
arques, salas de baile y teatros, y la exposi-
ión fue atacada por críticos que preferían las
oras tradicionales, académicas y sentimenta-
s que reforzaban los valores morales. *Fondo
eorge A. Hearn, 1950, 50.25*

7 WASSILY KANDINSKY, ruso, 1866-1944
El jardín del amor (Improvisación n. 27)
Óleo sobre tela; 120,3 × 140,3 cm

Poco después de 1910, Kandinsky y František Kupka pintaron los primeros cuadros abstractos. Ambos artistas, trabajando independientemente, habían desarrollado un lenguaje pictórico nuevo, con propósitos espirituales y de expresión emotiva, pero de hecho abstracto. Muy probablemente, la fuente de las imágenes de *El jardín del amor* (1912) sea el relato bíblico del Paraíso y el jardín del Edén. Varios animales figuras y motivos paisajísticos están colocados alrededor de un gran sol amarillo. El paisaje descrito con grandes pinceladas, refleja el dominio de la técnica de la acuarela –adaptada en este caso a un óleo– que poseía Kandinsky. La idílica escena no carece de acentos amenazadores, como lo indican la presencia inquietante de negras manchas de pintura y, en el centro a la derecha, el deslizarse de una serpiente. *Colección Alfred Stieglitz, 1949, 49.70.1*

8 JACQUES VILLON, francés, 1875-1963
La mesa de comedor
Óleo sobre tela; 65,4 × 81,3 cm

Este cuadro de 1912 representa una naturaleza muerta dispuesta sobre una mesa, tema preferido de Braque y Picasso, cuya invención estilística, el cubismo, fue asimilada casi contemporáneamente por otros pintores de París. La interpretación de Villon, igualmente analítica, está diseñada en un estilo más libre y lírico y consiste en una recapitulación de sus experimentos de descripción de la forma y el espacio. La mesa y los objetos que están sobre ella han sido empujados diagonalmente hacia el plano delantero del cuadro y tratados de manera muy distinta de la perspectiva frontal de los bodegones de Braque y Picasso. Villon adopta para denotar el espacio planos geométricos transparentes e imbricados de tonos luminosos y oscuros, y para definir las formas una red de líneas negras, animando la sobria paleta cubista con azul, verde, blanco y toques de amarillo. *Compra, donación del Sr. y la Sra. Justin K. Thannhauser, por intercambio, 1983, 1983.169.1*

HENRI MATISSE, francés, 1869-1954
Mastuerzos con "Danza, I"
Óleo sobre tela; 191,8 × 115,3 cm

A finales de la primavera de 1912, Henri Matisse regresó a Issy-les-Moulineaux, en el suroeste de París, tras una prolongada estancia en Marruecos. Empezó a trabajar inmediatamente en dos lienzos de unos 183 centímetros de altura que eran variaciones sobre un mismo tema: una vista del estudio del artista en la que aparece en el fondo una parte de su pintura *Dance, I* (1909) (la otra versión está en el Museo Pushkin de Moscú). En ambas versiones de este tema hay un sillón en primer plano a la izquierda y un florero de mastuerzos floridos colocado sobre un trípode a la derecha en el centro; lo que las distingue son las diferencias de las combinaciones cromáticas y del tratamiento del espacio. En el cuadro del Museo, el espacio está vistosamente aplastado y los objetos se representan sin modelado volumétrico. Las imágenes están muy simplificadas y, excepto el florero, todo está cortado por el borde de la tela. La pintura está aquí aplicada en capas delgadas y con pinceladas amplias que permiten que el lienzo crudo delinee las formas y asome por las zonas coloreadas con resultados luminosos. Canto al color y la luz, *Mastuerzos con "Danza, I"* fue uno de los trece cuadros que Matisse exhibió en el Armory Show de Nueva York en 1913. *Legado de Scofield Thayer, 1982, 1984.433.16*

10 ROGER DE LA FRESNAYE,
francés, 1885-1925
Artillería
Óleo sobre tela; 130,2 × 159,4 cm

El tema del cuadro *Artillería*, terminado tres años antes de que estallara la primera guerra mundial, parece profético. Aunque ésta sea una escena imaginaria, de la Fresnaye, hijo de un oficial del ejército, probablemente observaba desfiles militares semejantes cerca de Les Invalides, en París. Aquí, oficiales de artillería a caballo acompañan un carro de municiones que transporta soldados y arrastra un cañón de campaña. En el fondo, alzando una bandera tricolor, marcha una banda de infantería con uniformes rojiazules. Reputada como la obra maestra del artista, *Artillería* evoca el patriotismo, el fervor, el movimiento e incluso el ambiente sonoro. De la Fresnaye la pintó en 1911, el año en que adhirió al cubismo y se sumó a grupo llamado *Section d'Or*. Enfatizando cada vez más la geometría subyacente a toda forma de la naturaleza, redujo aquí todas las formas a su núcleo geométrico y las alineó según un estricto eje diagonal. La carrera de pintor de de la Fresnaye fué breve, pues duró sólo de 190. a 1914. La enfermedad le obligó a renunciar sus grandes composiciones figurativas al óleo y dedicarse a pequeños dibujos y acuarelas. *Donación anónima, 1991, 1991.397*

11 CHILDE HASSAM,
norteamericano, 1859-1935
Avenida de los Aliados
Óleo sobre tela; 91,4 × 72,1 cm

Childe Hassam y Maurice Prendergast fueron exactamente coetáneos y recibieron la influencia de la pintura impresionista de Francia, pero el primero permaneció más fiel a su tradición. Esta escena magnífica y brillante de 1918, vertida con gran virtuosismo, presenta una vista peculiar de Nueva York. En cierto momento, durante el otoño de 1918, cuando los Estados Unidos estaban en guerra, las banderas de los aliados estaban colgadas sobre la Quinta Avenida para un desfile organizado con el fin de promocionar la venta de bonos de la libertad. Hassam pintó varias vistas del desfile; éste es el tramo británico, entre las Calles 53 y 54. El espectáculo del flameo de los grandes estandartes de colores brillantes llena el cielo claro y el cañón formado por los altos edificios. Debajo quedan casi en la oscuridad los peatones y vehículos de la atareada ciudad. *Legado de la Srta. Adelaide Milton de Groot (1876-1967), 1967, 67.187.127*

12 MARSDEN HARTLEY,
norteamericano, 1877-1943
Retrato de un oficial alemán
Óleo sobre tela; 173,4 × 105,1 cm

Hartley pintó sus abstracciones más sorprendentemente avanzadas e integradas durante los primeros años de la primera guerra mundial, cuando vivía en Berlín (marzo de 1914-diciembre de 1915). *Motivos de guerra*, su serie militar alemana, consta de lienzos intensos y poderosos de talante expresionista. Reflejan no sólo su revulsión por la destrucción de la guerra, sino también la fascinación por la energía y la pompa que acompañaba la carnicería. *Retrato de un oficial alemán*, pintado en no-

viembre de 1914, demuestra la asimilación de Hartley del cubismo (la yuxtaposición semejante a un collage de fragmentos visuales y la hierática estructuración de los perfiles geométricos) y el expresionismo alemán (la ruda pincelada y el dramático colorido). La densa masa de imágenes (insignias, banderas, medallas) evoca un retrato a la vez psicológico y físico del oficial. También se dan referencias concretas a su amigo Karl von Freyburg, un joven oficial de caballería que acababa de morir en combate: K.v.F. son sus iniciales, el 4 era el número de su regimiento y 24 su edad. *Colección Alfred Stieglitz, 1949, 49.70.42*

13 GEORGES BRAQUE, francés, 1882-1963
Le Guéridon
Óleo con arena sobre tela; 190,5 × 70,5 cm

El periodo de 1919-1920 fue transicional en la carrera de Braque. Al acercarse a los cuarenta años volvió a pintar después de servir en el ejército durante la primera guerra mundial. En la obra de Braque empezaron a resurgir elementos naturalistas, aunque conservaba muchas de las innovaciones formales del cubismo. Esta composición de una naturaleza muerta, *Le Guéridon* (*La mesita redonda*) de 1921-1922, es típica de este periodo. Braque conserva la paleta cubista de verdes, beiges y blancos con un uso prominente del negro. El espacio pictórico está comprimido en la parte superior del plano del cuadro y el sobre de la mesa está inclinado para mostrar una naturaleza muerta formada por frutas, periódicos e instrumentos musicales. Las fragmentadas formas geométricas y formas aplanadas están relacionadas con la técnica del collage que exploraron por primera vez Braque y Picasso unos diez años antes. Braque realizó al menos quince *Guéridons* entre 1921 y 1930. Este cuadro es probablemente de los primeros de la serie y se expuso en el Salón de Otoño en noviembre de 1922. *Donación parcial de la Sra. de Bertram Smith, en honor de William S. Lieberman, 1979, 1979.481*

4 PIERRE BONNARD, francés, 1867-1947
La terraza de Vernon
Óleo sobre tela; 146,7 × 194,3 cm

Bonnard recibió la influencia de las ideas de Gauguin sobre representar las cosas simbólicamente mediante dibujos y colores fuertes. Bonnard y su amigo Édouard Vuillard también adaptaron los elementos líricos del impresionismo y puntillismo renoiresco a sus tranquilas escenas cotidianas, que se han tildado de "intimistas". Estas influencias son evidentes en *La terraza de Vernon*, que empezó en 1920 y retocó en 1939. Esta pintura de su casa en el valle del Sena revela una intrincada organización espacial. Bonnard diferencia el espacio del primer plano con el del fondo mediante la drástica línea vertical del enorme tronco de árbol. A la derecha enmarca bolsas de espacio alrededor de las figuras. Así el espectador puede aislar áreas de composición y discernir una ordenada progresión a través de esta obra heroicamente proporcionada. (Véase también Colección Robert Lehman, n. 24.) *Donación de la Sra. de Frank Jay Gould, 1968, 68.1*

5 BALTHUS (Balthasar Klossowski),
francés, n. 1908
La montaña
Óleo sobre tela; 248,9 × 365,8 cm

La montaña se concluyó en 1937, tres años después de que Balthus expusiera como independiente por primera vez a los veintiséis años. La ambición y maestría de la composición demuestran su precocidad. Sus formas fuertemente simplificadas revelan la influencia de Piero della Francesca y George Seurat, y la cuidada desproporción de sus figuras indica su deuda con Gustave Courbet. *La montaña* se ha considerado la respuesta de Balthus a las *Muchachas del pueblo* de Courbet, pintado casi un siglo antes (véase Pintura Europea, n. 131). Las formas de las indolentes muchachas encuentran su paralelismo en las montañas que se alzan tras ellas. Este cuadro es la obra maestra de la primera época de Balthus. (Véase también Colección Robert Lehman, n. 25.) *Compra, donaciones del Sr. y la Sra. Nate B. Spingold y Nathan Cummings, Fondo Rogers y Fondo de la Fundación Alfred N. Punnett, por intercambio, y Fondo Harris Brisbane Dick, 1982, 1982.530*

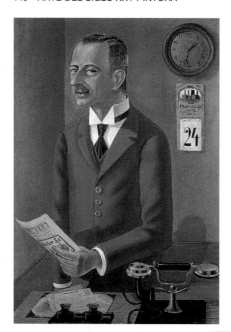

16 OTTO DIX, alemán, 1891-1969
El hombre de negocios Max Roesberg
Óleo sobre tela; 94 × 63,5 cm

Dix fue el pintor más conocido del movimiento en pro de un realismo deliberadamente inexpresivo y prosaico que se conoció en la Alemania de la década de 1920 por el nombre de Neue Sachlichkeit (nueva objetividad). Sin embargo, su realismo clínico y con frecuencia despiadado lo distinguía de sus coetáneos. Recurriendo a unos pocos detalles mordaces, Dix lograba captar la individualidad de sus modelos, entre los que había destacados abogados, empresarios y marchantes de arte, así como poetas, prostitutas y bailarines. La franqueza diabólica que inspiran las obras posteriores de Dix está ausente de este retrato de 1922, encargado con anterioridad. Roesberg (1885-1965), fabricante de herramientas industriales, coleccionaba obras de artistas de Dresde, entre ellos Dix.

Fastidiosamente vestido con una chaqueta marrón topo, chaleco gris, corbata estampada azul y cuello duro blanco, Roesberg da muestras de aguda inteligencia. El modelo está ligado firmemente con sus actividades empresariales por detalles pintorescos: el reloj de pared, el calendario de taco, el catálogo de venta por correo de piezas mecánicas y la carta certificada dirigida a Otto Dix sobre su vade. El impecable teléfono negro y plateado da un tono cosmopolita a esta oficina pueblerina, representada con los sobrios colores del comercio y el dinero, sobre todo verdes y marrones realzados con blanco y negro. *Compra, donación de Lila Acheson Wallace, 1992, 1992.146*

17 CHARLES SHEELER,
norteamericano, 1883-1965
Americana
Óleo sobre tela; 121,9 × 91,4 cm

Al igual que algunos de sus coetáneos, Sheeler se esforzó por unir las técnicas modernistas y los conceptos formales para expresar un temperamento norteamericano. *Americana* es uno de los siete cuadros realizados entre 192? y 1931 del interior de la casa de Sheeler de South Salem, Nueva York. En éste, el mobiliario creaba una equilibrada composición de rectángulos compensados por elementos curvilíneos. No cabe duda de que en el enfoque del artista influyó el cubismo, pero, lo más importante es que su elección de los objetos refleja el interés de los años treinta por el arte popular, evidenciado por las alfombras que flanquean una mesa Shaker y sus bancos. *Colección Edith y Milton Lowenthal, legado de Edith Abrahamson Lowenthal, 1991, 1992.24.8*

8 CHARLES DEMUTH,
norteamericano, 1883-1935
El número 5 en oro
*Óleo sobre composición de cartón;
90,2 × 76,2 cm*

Charles Demuth forma parte del grupo de artistas modernistas norteamericanos que exponían regularmente en la Galería 291 de Alfred Stieglitz. Aunque Demuth estaba influido por el cubismo y el futurismo, su elección de objetos urbanos e industriales, su sentido de la dimensión y la inmediatez de expresión son norteamericanos. En los años veinte de nuestro siglo, Demuth realizó una serie de retratos-carteles en honor a sus coetáneos, inspirados en los retratos de palabras de Gertrude Stein. *El número 5 en oro* (1928) es la obra más lograda del grupo. Estaba dedicada a su amigo el pintor y poeta norteamericano William Carlos Williams, cuya obra *El gran número* inspiró el título y la imaginería del cuadro. No obstante, la pintura de Demuth no es una ilustración representativa del poema, sino más bien una impresión abstracta del coche de bomberos n. 5. *Colección Alfred Stieglitz, 1949, 49.59.1*

9 GEORGIA O'KEEFFE,
norteamericana, 1887-1986
Rojo, blanco y azul
Óleo sobre tela; 101,3 × 91,1 cm

De las primeras modernistas norteamericanas, Georgia O'Keeffe fue la única estimulada con entusiasmo por Alfred Stieglitz en sus galerías de Nueva York. Durante casi siete decenios produjo cuadros de gran originalidad, casi exclusivamente paisajes y motivos florales y de osamenta. El tema de los huesos y los cráneos de animales hizo su aparición en su obra en 1930, primeramente solo y más tarde en marcos paisajísticos. Aunque recogía los huesos en sus viajes a Nuevo México, los utilizaba en cuadros que realizaba en Nueva York. Proba-

blemente pintó *Rojo, blanco y azul*, una de sus obras más famosas, en Lake George, Nueva York, durante el otoño de 1931. En los bordes mellados, en las superficies desgastadas y los colores pálidos de la calavera de vaca vio la esencia del desierto, una belleza eterna. Este cuadro es no sólo una elocuente abstracción de forma y línea, sino también un icono ricamente simbólico. El crucifijo que configuran las astas extendidas y el poste vertical eleva este sencillo estudio al nivel de una reliquia sagrada. El título de la pintura y la gama tricolor se proponían comentar satíricamente la identidad nacionalista, obsesión norteamericana de los años veinte y treinta de nuestro siglo. *Colección Alfred Stieglitz, 1952, 52.203*

20 CHAIM SOUTINE, francés
(n. en Lituania), 1893-1943
Madeleine Castaing
Óleo sobre tela; 100 × 73,3 cm

A principios de la década de 1920 y finales de la siguiente, Madeleine Castaing y su esposo, Marcellin, fueron los clientes principales de Soutine. En 1928, fecha de este retrato por encargo, el alto nivel emotivo del febril expresionismo de Soutine ya había perdido mucho de su vehemencia. Sin embargo, las sutiles distorsiones del rostro y de la figura de Mme. Castaing acentúan la inquietud de ésta. Como en todos los retratos del artista, la figura se recorta sobre un fondo neutral. Aquí el fondo es verde y azul, colores que se convirtieron en el sello que caracterizaría a Madeleine Castaing como uno de los legendarios anticuarios y proyectistas de interiores de París, renombre que conservó hasta su muerte, en 1993. Ya entrada en años, recordaba que, durante las seis sesiones en que había posado en el estudio de Soutine, no se había quitado su costoso abrigo negro de nutria, abierto para mostrar un vestido de *chiffon* rojo brillante. *Legado de la Srta. Adelaide Milton de Groot (1876-1967), 1967, 67.187.10.*

21 EMIL NOLDE, alemán, 1867-1956
Grandes girasoles I
Óleo sobre tabla; 77,5 × 92,7 cm

Nolde amaba las flores y empezó a pintarlas a principios de siglo. En la campiña desolada en que vivía creó un arriate exuberante que fue fuente de muchos de los óleos y acuarelas de los últimos treinta años de su vida. Pese a que los nazis le habían prohibido pintar, Nolde siguió produciendo sus flores de acuarela durante la década de 1930. En *Grandes girasoles I* (1928), Nolde ha distribuido amarillos, verdes y rojos intensos con pinceladas pesadas y directas en una composición de gran belleza. Las flores, aisladas de su entorno, aumentan el impacto visual del color. El denso empaste, que sumerge las flores, y las hojas grandes, pesadas, dan a la obra una energía y una vida casi palpables y transmiten la sensibilidad de Nolde ante la poderosa fuerza de la naturaleza. *Legado de Walter J. Reinemann, 1970, 1970.213*

22 MAX BECKMANN, alemán, 1884-1955
Comienzo
*Óleo sobre tela; tríptico, panel central
175,3 × 149,9 cm; paneles laterales,
cada uno 165,1 × 84,5 cm*

Comienzo, el octavo de los diez trípticos del artista, fue iniciado en 1946 en Amsterdam y terminado en 1949 en Norteamérica, a la que Beckmann había inmigrado en 1947. Las memorias infantiles, tema de esta obra, pueden relacionarse con el sentimiento de desarraigo que albergaba entonces en Beckmann. El panel de la derecha describe las fuerzas que reprimen la fantasía de un niño y el de la izquierda las que la liberan, mientras que en el central se da rienda suelta a la imaginación infantil. En la escena del aula de la derecha, un maestro severo se eleva por sobre sus alumnos; en el panel de la izquierda, frente a un chico coronado, la música celestial del organillero ciego invoca un coro de ángeles. El panel central describe los juegos bulliciosos del desván. El gato con botas que cuelga cabeza abajo recuerda el final bochornoso de muchos dictadores, en tanto que un maniquí hace tres grandes pompas de jabón de vistosos colores, quizás como alusión a la fugacidad de la niñez. *Legado de la Srta. Adelaide Milton de Groot (1876-1967), 1967, 67.187.53a-c*

23 EDWARD HOPPER,
norteamericano, 1882-1967
El faro de Two Lights
Óleo sobre tela; 74,9 × 109,9 cm

En el transcurso de su larga carrera, el pintor paisajista Edward Hopper alternó entre vistas semejantes, quintaesencia de la Norteamérica rural, especialmente de Nueva Inglaterra, y vistas de calles, rascacielos, restaurantes y teatros de la Norteamérica urbana. Sus composiciones provocan invariablemente sensaciones de aislamiento, ya sea de la condición humana o de la situación del lugar. Hopper, que trabajó muchos años como ilustrador, estudió al principio con Robert Henri, que encabezaba a The Eight. Hopper expone sus escenarios en formas más rudas y simplificadas, que delatan un impulso geométrico poderoso y subyacente. La luz matutina de este cuadro (1929) golpea la fachada frontal de la construcción, creando un fuerte contraste con los paramentos sumidos en la sombra. A diferencia de otros artistas que habrían elegido este tema por su potencial dramático, Hopper ha visto los edificios sin relacionarlos con el océano, y la escena es relativamente tranquila. *Fondo Hugo Kastor, 1962. 62.95*

24 STUART DAVIS,
norteamericano, 1892-1964
Informe desde Rockport
Óleo sobre tela; 61 × 76,2 cm

Stuart Davis desarrolló su estilo distintivo, que pone de relieve una paleta brillante. Al igual que muchos de los cuadros realizados por Davis en los dos últimos decenios de su vida, *Informe desde Rockport* (1940) está basado en una composición anterior; en este caso se trata de *Plaza de pueblo* (1925-1926), actualmente en el Newark Museum. El quiosco blanco de la izquierda y el surtidor de gasolina de la derecha están plantados como anunciadores que nos guían hacia la composición. La calle amarilla conduce al garaje del centro del cuadro con un movimiento hacia adentro reforzado por los bordes diagonales de los dos planos situados en cada lado. Sin embargo, cualquier sensación de profundidad está contrarrestada por el uso que hace Davis de colores totalmente saturados y de líneas y formas curvas que crean en toda la superficie una impresión de achatamiento. Este paisaje expresa la vitalidad, fragmentación y velocidad de la vida norteamericana moderna a mediados de siglo, que ejercía tanta atracción sobre el artista. *Colección Edith y Milton Lowenthal, legado de Edith Abrahamson Lowenthal, 1991, 1992.24.1*

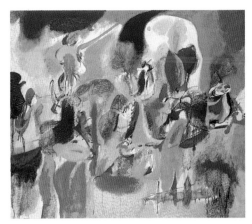

5 ARSHILE GORKY, norteamericano
n. en Armenia), 1904-1948
Agua del Flowery Mill
Óleo sobre tela; 107,3 × 123,8 cm

Las abstracciones biomórficas de Gorky, crea-
das en Nueva York en los años cuarenta, refle-
an la liberadora influencia del automatismo su-
realista y anticipan la caligrafía gestual del ex-
presionismo abstracto. Sin embargo, su obra
permaneció vinculada a los valores tradiciona-
es de la pintura occidental: pintura de caballete
de tamaño relativamente moderado, basada en
composiciones cuidadosamente planeadas y
rebocetadas. El vocabulario pictórico de Gor-

ky alcanzó un refinamiento maduro a mediados
de los años cuarenta y está ejemplificado en su
obra maestra, *Agua del Flowery Mill* (1944), un
paisaje de colorido exquisito, pincelada poética
y complejidad compositiva. Aunque no se des-
cifra fácilmente, las imágenes de la pintura se
basan en la naturaleza y describen un escena-
rio concreto, los restos de un viejo aserradero
sobre el río Housatonic en Connecticut. Tras la
visita que Gorky realizó en 1942, el territorio de
Connecticut se convirtió en sus últimos cuadros
en un sustituto de su Armenia natal, cuya pre-
sencia impregnaba su primera obra. *Fondo
George A. Hearn, 1956, 56.205.1*

6 MILTON AVERY,
norteamericano, 1885-1965
Estela de lancha motora
Óleo sobre tela; 136,5 × 181,6 cm

Milton Avery pintó todos sus temas favoritos
-paisajes bucólicos, amplias marinas y estu-
dios íntimos de familiares y amigos– con la sen-
cillez y el humor afable que le venían del cono-
cimiento profundo. Empleando el color, la forma
y el diseño como medios de expresión principa-
les, Avery se esforzó por captar la esencia del
momento fugaz. A diferencia de su obra inicial,
que mezclaba colores brillantes y vibrantes, los
últimos cuadros de Avery, como *Estela de lan-
cha motora* (1959), se centra en las sonorida-
des ricas y sutiles de un solo color. Sus óleos

están aplicados sobre la tela en capas delga-
das, lo que acentúa su luminosidad y fluidez,
cualidades que complementan sus motivos ma-
rinos. El arte de Avery y su dominio de los ele-
mentos compositivos nos permiten disfrutar de
esta vista de una lancha motora que roza ape-
nas la superficie del agua, de intenso azul os-
curo, sin perder de vista el inherente carácter
abstracto y la fuerza emotiva de la pintura. Aun-
que la carrera de Avery siguió un curso indepen-
diente poco condicionado por las tendencias ar-
tísticas del momento, su obra influyó en las bús-
quedas de color y espacio de una generación
posterior de pintores de superficie-color norte-
americanos. *Donación de la Fundación para las
artes Milton y Sally Avery, 1989, 1989.274*

27 WILLEM DE KOONING, norteamericano
(n. en los Países Bajos), 1904-1997
Attic
Óleo, esmalte y calcomanía de periódico sobre tela; 157,2×205,7 cm

El dinamismo gestual y la imaginería de dibujos que se repiten en todo el lienzo de *Attic* (1949), la primera obra maestra de De Kooning, ilustra el lenguaje visual radicalmente nuevo adoptado por los pintores expresionistas abstractos en Nueva York durante finales de los años cuarenta y los años cincuenta de nuestro siglo. La red de formas blancas es tan densa que desaparece virtualmente el fondo negro donde están situadas. El uso casi exclusivo del blanco y el negro por De Kooning estaba determinado en parte por la disponibilidad el precio de la pintura esmaltada comercial Aunque esta paleta es severamente restringida, De Kooning demuestra su virtuosidad en el manejo exquisito y expresivo de la pintura, l superficie y la línea. En las obras que inmediatamente siguieron a *Attic*, De Kooning recuperó el uso del color. *Propiedad conjunta del Metropolitan Museum of Art y Muriel Kallis Newman en honor de su hijo Glenn David Steinberg, Colección Muriel Kallis Steinberg, 1982 1982.16.3*

28 JACKSON POLLOCK,
norteamericano, 1912-1956
Ritmo de otoño
Óleo sobre tela; 266,7×525,8 cm

Pollock, destacado expresionista abstracto y miembro de la escuela de Nueva York, es más famoso por sus *drippings* (cuadros "chorreados"), que siguen suscitando fuertes reacciones a más de cincuenta años de que fuera pintado el primero de ellos. Junto a sus colegas Willem de Kooning, Barnett Newman y Mark Rothko, Pollock rechazó los temas y técnicas de la pintura de caballete tradicional, que consideraba insuficiente para expresar las verdades que necesitaba transmitir en su arte. En sus primeras obras, Pollock buscaba la verdad en los mitos arcaicos de muchas culturas, pero mientras buscaba una nueva temática trabajaba en pos de una técnica nueva que fuera tan directa y fundamental como el contenido que deseaba expresar. A finales de los años cuarenta había desechado la representación y la temática específica, concentrándose en el proceso pictórico propiamente dicho. *Ritmo de otoño* (1950) es un excelente ejemplo de ese nuevo proceso. *Fondo George A. Hearn, 1957, 57.92*

9 CLYFFORD STILL,
orteamericano, 1904-1980
in título (PH-114)
leo sobre tela; 233 × 179,7 cm

till llegó a la ciudad de Nueva York a media-
os de los años cuarenta y pronto empezó a
xponer pinturas caracterizadas por configura-
ones amorfas e irregulares aplicadas exclusi-
amente con una espátula; como en *Sin título
PH-114)*, de 1947-1948, en que diferentes zo-
as de color colindan como las piezas de un
rompecabezas, encajando unas en otras. Los
colores son intensos y cálidos, y pequeños
parches de color contrastante aparecen con
frecuencia en los bordes o en medio de zonas
más grandes. Aunque Still evitaba atribuir a su
obra significado asociado alguno, los especia-
listas suelen hacer hincapié en las alusiones al
paisaje de sus composiciones. La inquietante
presencia del área negra que domina esta
composición sugiere una caverna o un barran-
co. *Donación de la Sra. Clyfford Still, 1986,
1986.441.3*

30 RICHARD DIEBENKORN,
norteamericano, 1922-1993
Ocean Park (Número 30)
Óleo sobre tela; 254 × 208,3 cm

Aunque Diebenkorn empezó como pintor abstracto en los años cuarenta, pronto se volcó a la figura y llegó a ser uno de los destacados pintores figurativos del grupo que tuvo por centro la zona de San Francisco. En 1967 regresó a las obras abstractas con la serie del *Ocean Park* –un grupo de obras increíblemente bellas, matéricas pero refinadas, que demuestran que está entre los coloristas más sensibles de su generación. Este cuadro lo hizo en 1970 y es un delicado ejemplar de la serie. El artista ha modulado tan sutilmente su color exquisito y apagado, que del lienzo parece emanar una suave, velada luz. Es como si Diebenkorn hubiera tomado a Matisse, cuyas pinturas rayaban en la abstracción, un paso más adelante cruzando la frontera de la pintura abstracta. Pero, como Matisse, Diebenkorn mantuvo sus lazos con el mundo natural. *Legado de la Srta Adelaide Milton de Groot (1876-1967), por intercambio, 1972, 1972.126*

32 CY TWOMBLY, norteamericano, n. 1928
Sin título
Óleo y lápiz de color sobre tela; 156,2 × 190,5 cm

La frase "dibujo en pintura", que se ha utilizado para explicar la obra madura de Jackson Pollock, describe exactamente esta gran abstracción sin título de 1970 de Twombly. En su estilo personal, Twombly traslada los medios y técnicas del dibujo, en este caso el lápiz de color usado de manera caligráfica, a una superficie de tela pintada. A diferencia de Pollock, Twombly mantiene el control del proceso creativo aplicando el pigmento directamente sobre la superficie, en una acción similar a la escritura. Su gesto expresivo, aunque parezca hacer garabatos, es muy controlado. La gradación de tamaños y matices de las franjas paralelas de líneas arrolladas con soltura crea una sensación de movimiento e insinúa profundidad. Éste es un ejemplo más que excelente de la última obra de Twombly. *Compra, donación de Fondo Bernhill, 1984, 1984.70*

◄ ELLSWORTH KELLY,
orteamericano, n. 1923
zul verde rojo
leo sobre tela; 231,1 × 208,3 cm

as obras de ejecución precisa de Kelly utili-
an unas pocas formas abstractas lisamente
ntadas de color intenso y llamativo. Una es-
ncia de seis años en París (1948-1954) diri-
ó su arte hacia las abstracciones biomórficas
e Jean Arp y los posteriores recortables de
atisse, más que al gestualismo del expresio-
smo abstracto. No obstante, la escala de pri-
meros planos y los lienzos de gran tamaño ex-
presan un interés contemporáneo por el apla-
namiento del espacio pictórico para centrar la
atención en los elementos formales de color y
forma. *Azul verde rojo* (1962-1963) crea una
tensa relación superficie-espacio entre la elip-
se incompleta e irregular y el campo rectangu-
lar que disecciona. El rectángulo puede verse
como un plano llano o un fondo ligeramente re-
traído. Kelly explora el mismo vocabulario vi-
sual y los mismos intereses en su escultura.
Fondo Arthur Hoppock Hearn, 1963, 63.73

33 JAMES ROSENQUIST,
norteamericano, n. 1933
Casa de fuego
Óleo sobre tela; 198,1 × 502,9 cm

Pintado veinte años después de las primeras telas *pop art* de Rosenquist, *Casa de fuego* (1981) desprende el mismo dinamismo que caracterizó sus mejores obras de los años sesenta. La eliminación de la pincelada visible y el uso de materiales comerciales son un ejempl del *por art* norteamericano. Las imágenes, r presentadas con realismo, están turbador mente yuxtapuestas. El significado exacto este tríptico alegórico es ambiguo. En el pan central, un cubo de acero, de brillo sobrenat ral, desciende por una ventana parcialmen abierta. A la derecha irrumpen unos pintalabic de color rojo brillante y anaranjado alineado

34 ROY LICHTENSTEIN,
norteamericano, n. 1923
Stepping Out
Olio e magna su tela; 218,4 × 177,8 cm

Desde sus lienzos de *pop art* de los sesenta, R Lichtenstein ha reciclado la imaginería de nue tra cultura cotidiana, plasmada a menudo a tr vés de los puntos de fotograbado de las tiras cómics. Más recientemente, los temas proc den de las obras maestras de la historia del ar En *Stepping Out* (1978), el apuesto joven, ve tido con sombrero de paja y camisa de cuello d ro, remite directamente a personajes del cuad *Tres músicos* (Museo de Arte Moderno de Nu va York) de Fernand Léger de 1944. La mujer bia de la izquierda es una síntesis de imagine surrealista, como la que empleaba Picasso los años treinta. El cuadro ilustra su estilo ta propio: color brillante y limitado a los tres prim rios además del blanco y el negro. La pintura aplica de un modo plano, de bordes tajantes la formas están perfiladas por gruesas líneas r gras. *Compra, donaciones de Lila Acheson W llace, Fondo Arthur Hoppock Hearn, Fondo thur Lejwa en honor de Jean Arp, Fondo Bernh Fundación Joseph H. Hazen, Inc., Fundaci Samuel I. Newhouse, Inc., donaciones de W ter Bareiss, Marie Bannon McHenry, Loui Smith y Stephen C. Swid, 1980, 1980.420*

>mo una batería de cañones. A la izquierda,
a bolsa de papel marrón cargada de comes-
les se encuentra insólitamente vuelta al re-
s. De las imágenes pueden deducirse alu-
ones a la guerra, el sexo, la violencia, la in-
stria y la domesticidad. El cuadro se puede
terpretar como una metáfora de la moderna
ciedad norteamericana, una sociedad llena
e contradicciones. *Compra, Fondos Arthur*

Hoppock Hearn y George A. Hearn, y donación
de Lila Acheson Wallace, 1982, 1982.90.1a-c

CHUCK CLOSE, norteamericano, n. 1940
ucas
leo y lápiz sobre tela; 254 × 213,4 cm

gigantesco retrato que Chuck Close le hizo
su amigo y colega Lucas Samaras está ba-
do en una fotografía polaroid dividida en
adrículas agrandadas luego en esta imagen
ntada de 1986-1987. Si bien Close mostró
r primera vez sus grandes retratos, de per-
cción fotográfica, a principios de los años se-
nta, en años muy recientes ha experimenta-
 formas de desafiar nuestras nociones de
rosimilitud. Un detenido examen de la super-
cie del cuadro revela que su autor ha conser-
do el cuadriculado usado para ampliar la
agen original y lo ha subdividido en miles de
adraditos. Dentro de cada cuadrado ha pin-
do un motivo distinto, consistente en una
mbinación de círculos, cuadrados y rombos
 varios colores. Por tanto, la imagen que se
cibe está formada por innumerables elemen-
s atomizados que el ojo organiza en una ima-
n coherente, a semejanza del sistema cro-
ático adoptado por los postimpresionistas
eurat y Signac. Mediante esta técnica, Close
nsigue combinar los elementos decorativos
n los descriptivos, la precisión con la cuali-
ad pictórica, la abstracción con el realismo.
ompra, donación de Lila Acheson Wallace y
e Arnold y Milly Glimcher, 1987, 1987.282

36 DAVID HOCKNEY, británico, n. 1937
Gran interior, Los Ángeles
Óleo, y tinta sobre papel cortado y pegado,
sobre tela; 183,5 × 305,4 cm

Este turbulento ambiente interior, pintado en 1988, es un ruedo en el que las diversas obsesiones de Hockney de los últimos veinte años convergen con los trenes de vida, las naturalezas muertas y los interiores de California, y con la propia historia del arte moderno, en concreto la presencia dominante de Picasso. Aunque los ambientes interiores de Hockney de los años setenta siguen preceptos formalista cuando explora los modelos reiterados y frontalidad espacial, las obras de los añc ochenta, como ésta, involucran vorazmente espacio y el detalle. El cuadro es un *tour c force* compositivo y la vívida demostración c cómo el interés del artista por la escenograf ha revitalizado la pintura de interiores en s obra. *Compra, donación de Natasha Gelma en honor de William S. Lieberman, 198 1989.279*

37 SUSAN ROTHENBERG,
norteamericana, n. 1945
Galisteo Creek
Óleo sobre tela; 284,5 × 375,9 cm

Susan Rothenberg exhibió por primera vez sus pinturas y dibujos a mediados de los años setenta. Adoptando el caballo como único elemento iconográfico para la reintroducción del contenido en la pintura, produjo algunas de las imágenes más convincentes del decenio. Su obra siempre se distinguió por la contundencia y gestualidad de la superficie pintada, que pre-pondera sobre el detalle anecdótico. Este cu dro (1992) data de la misma época de vari otros ejecutados a principios de los años n venta, en los cuales se presentan ante el e pectador primeros planos de cuartos traser de caballos con perros, cabras y conejos ent las patas. *Galisteo Creek* muestra una vis aérea del paisaje de Nuevo México en la q aparecen los despojos de un ternero muer dos perros corriendo y, por encima de ell unos cuervos volando. *Compra, donación Lila Acheson Wallace, 1992, 1992.343*

LUCIAN FREUD, británico, n. 1922
Hombre desnudo, visto de espaldas
Óleo sobre tela; 183,5 × 137,5 cm

Durante casi medio siglo, Lucian Freud dedicó sus esfuerzos a la representación de la figura y rostro humanos. Francamente, la persona tratada en este asombroso cuadro suyo de 1991-1992, uno de los de mayor tamaño, no es bella. El que posa en el ático-estudio del artista es un hombre enorme, un gigante domado. Se ve desde atrás, desnudo y con la cabeza rapada, sentado en un taburete protegido por una funda que está puesto sobre una plataforma para posar alfombrada de rojo. El modelo es Leigh Bowery, una figura teatral de Londres. Freud registra el continente de Bowery con cruda veracidad. Es propio de un virtuoso el manejo de la pintura en la descripción de diferentes texturas, y extraordinaria la traducción de un paisaje de carne, vencido aquí por el tiempo y el abuso. En esencia no se trata de un retrato, sino más bien de una naturaleza muerta hecha de piel. *Compra, donación de Lila Acheson Wallace, 1993, 1993.71*

39 GEORG BASELITZ, alemán, n. 1939
Hombre de fe
Óleo sobre tela; 247,7 × 198,1 cm

Desde 1969, Georg Baselitz, que vivió en Alemania oriental hasta 1957, pinta y dibuja sus temas al revés. Según el artista, esta forma de pintar le permite limitar el contenido narrativo de sus imágenes e impide una interpretación literaria de las mismas que estaría fuera de lugar. En resumen, quiere crear pinturas suspendidas entre la abstracción y la figuratividad. En *Hombre de fe* (1983), Baselitz representa a gran escala (el cuadro tiene casi 2,50 m de altura) una imagen sencilla y perturbadora. Un hombre vestido de oscuro, inclinado en oración, viene cayendo por el lienzo, como en vuelo. El halo desflecado de pintura blanca, amarilla, rosada y malva que rodea la figura acentúa la sensación de descenso veloz. Sólo parece natural que, hallándose en una situación difícil, rece. *Donación de Barbara y Eugene Schwartz, en memoria de Alice Schwartz, 1985, 1985.450.1*

40 UMBERTO BOCCIONI,
italiano,
1882-1916
Antiagraciado
Bronce; 58,4 × 52,1 × 50,8 cm

Boccioni fue el exponente más destacado del futurismo italiano, movimiento efímero (c. 1909-1915) interesado en condensar la velocidad y el dinamismo de la ciudad moderna.

Su libro sobre pintura y escultura futuristas, publicado en 1914, anunciaba que el grupo del que formaba parte rechazaba valores artísticos tradicionales: "Debemos romper, demoler y destruir nuestra armonía tradicional, que nos induce a caer en una 'gracia'... Nosotros renegamos del pasado porque queremos olvidar y, en arte, olvidar significa renovarse".

Tomando del cubismo la distorsión y la fragmentación, Boccioni intentó socavar los conceptos corrientemente aceptados de proporción, armonía y belleza. *Antiagraciado*, una de sus cuatro esculturas existentes, fue vaciada en bronce con carácter póstumo en 1950-1951 a partir de un yeso esculpido en 1913. La imagen, basada en el semblante de su madre, es al mismo tiempo un análisis formal de superficies poliédricas y masas tridimensionales. Boccioni le agrega elementos arquitectónicos encima de la cabeza para personificar la unión futurista entre la figura y el espacio. *Legado de Lydia Winston Malbin, 1989, 1990.38.1*

41 JOHN FLANNAGAN,
norteamericano, 1895-1942
Figura digna: cabra montés irlandesa
Granito y aluminio fundido sobre peana
de hormigón; a. 136,5 cm

Flannagan empezó a esculpir en piedra en torno a 1928. Sus propósitos y convicciones como artista están resumidos admirablemente en *La imagen en la roca*, una breve declaración escrita poco antes de su muerte. "Como el diseño, el tallado final evoluciona involuntariamente partiendo de la índole eterna de la propia piedra, abstracta fantasía lineal y volumétrica ajena a la fluctuante secuencia de la conciencia, que expresa la vaga memoria general de muchas criaturas, de la vida humana y animal en sus diversas formas. Es partícipe del profundo impulso panteísta de parentesco con todas las cosas vivientes y de la unidad esencial de la vida, una unidad tan completa que puede ver una figura merecedora de respeto incluso en la forma de una cabra". Esta estatua fue esculpida alrededor de 1932. *Donación del Fondo Alexander Shilling, 1941, 41.47*

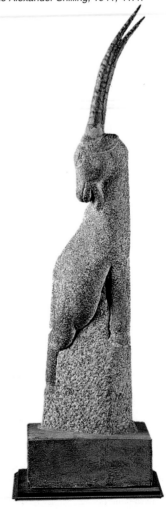

GASTON LACHAISE, norteamericano
, en Francia), 1882-1935
ujer de pie
once; a. 185,1 cm

aston Lachaise, que inició su carrera de es-
ltor en París durante los primeros años del
glo XX, halló su musa inspiradora en la pletó-
a figura de Isabel Dutaud Nagle, una norte-
nericana que desposó en 1917. Lachaise,
e la había seguido hasta Norteamérica en
06, permaneció en el país hasta 1935, año
su muerte, y llegó a ser uno de los esculto-
s de figuras humanas más importantes del
ís. *Mujer de pie*, empezada poco después
llegar a Nueva York en 1912, fue su primera
cultura de tamaño natural. La sometió a nu-
erosas modificaciones antes de exponerla en
1918 como yeso pintado, y sólo en 1927 reali-
zó un vaciado de bronce. De los varios ejem-
plares existentes, éste se fundió especialmen-
te para la colección de Scofield Thayer, coedi-
tor de *The Dial*, una revista de arte literario que
presentaba frecuentemente obras de La-
chaise. No cabe duda de que las característi-
cas anatómicas de *Mujer de pie* se basan en el
torso relleno de Isabel, de espaldas y nalgas
anchas y lisas y de senos grandes y genero-
sos. Contrastan con estas masas horizontales
las elegantes manos, así como las piernas y
los pies delgados que sostienen con gracia to-
do el peso de la figura. Para Lachaise, *Mujer
de pie* representaba la imagen arquetípica de
la mujer ideal. *Legado de Scofield Thayer,
1982, 1984.433.34*

43 HENRY MOORE, británico, 1898-1986
Sin título
Piedra de Hopton-Wood; a. 46,4 cm

Aunque las obras posteriores de Henry Moore son de gran tamaño y están vaciadas como versiones de bronce, las primeras estaban ejecutadas en una sola pieza, en un tamaño más modesto y en madera o piedra. Como lo explicó el artista, "Soy por naturaleza un escultor que talla la piedra, no un escultor creador de modelos.

Me gusta más cortar y tallar las cosas q construirlas". En esta obra no titulada de 193 como en la mayor parte de sus tallas en piedr el enfrentamiento físico de Moore con sus m terias primas no es evidente en la suave term nación de la superficie. Las formas compact y macizas son muy abstractas, sus siluetas configuraciones sugieren la anatomía huma pero no son completamente identificables. *L gado de Lydia Winston Malbin, 1989, 199 38.41*

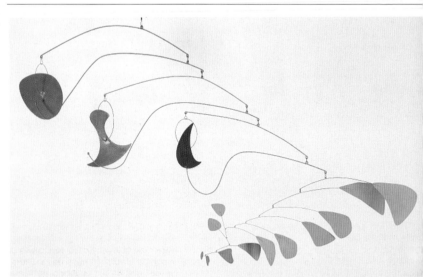

44 ALEXANDER CALDER,
norteamericano, 1898-1976
Gongos rojos
Aluminio pintado, latón, varilla de acero, alambre; 152,4 × 365,8 cm

Las primeras obras de Calder eran juguetes ingeniosos y sofisticados; empezó a hacer esculturas móviles –o "mobiles", como las llamó el artista Marcel Duchamp– en 1932. *Gongos rojos*, terminada en 1950, demuestra cómo Calder, con un mínimo de detalles, fue capaz de crear espléndidas obras líricas. Como lo hicie-

ran Klee y Matisse en su pintura, Calder de cribe aquí el volumen con sólo una línea. Es sensación de volumen aumenta cuando la e cultura se mueve, describiendo literalmente volumen en el espacio. Incluso en posición e tacionaria, la pieza se caracteriza por dar u sensación de movimiento, puesto que los e mentos crecen en tamaño y anchura, desde racimo de siluetas pequeñas de un extrem hasta las grandes y solitarias del otro, para f mar un *crescendo* visual ascendente. *Fon Fletcher, 1955, 55.181.1a-f*

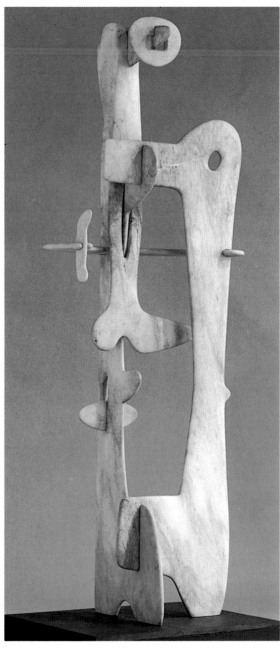

45 ISAMU NOGUCHI,
norteamericano, 1904-1988
Kouros
Mármol; a. 297,2 cm

El término *kouros* se usa para indicar las estatuas griegas arcaicas que representaban desnudos masculinos de pie. Después que el Metropolitan adquirió el *Kouros* de Noguchi (1944-1945), el escultor le escribió al Museo: "La imagen del hombre como *kouros* viene de los recuerdos estudiantiles de vuestros vaciados en yeso arcaicos y del *kouros* rosado que adquisteis (véase Arte Griego y Romano, n. 2): es

la admiración de la juventud. Mi *Kouros* es una construcción de piedra. El peso de la piedra la mantiene en alto, en un equilibrio de fuerzas tan preciso y precario como la vida". Poco después que salió de un campo de concentración de Arizona, en el que había estado detenido durante la segunda guerra mundial, Noguchi realizó esta figura utilizando trozos de mármol que había encontrado en obras en construcción de la ciudad de Nueva York. Describiendo ese periodo en su autobiografía, el artista escribió de nuevo refiriéndose a *Kouros*: "Es como la vida: puedes perderla en cualquier momento". *Fondo Fletcher, 1953, 53.87a-i*

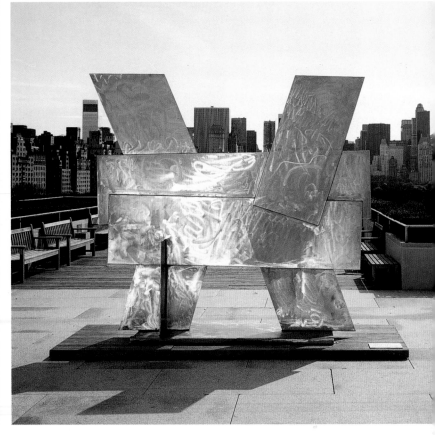

46 DAVID SMITH,
norteamericano, 1906-1965
Becca
Acero inoxidable; 287,3 × 312,4 × 77,5 cm

Smith, el escultor norteamericano más influyente de este siglo, fue un maestro de la técnica de la soldadura del metal. Estudió pintura y su consecuente obra escultórica era de una orientación paradójicamente opuesta, casi bidimensional y a menudo caligráfica, comparándose a intereses de la pintura norteamericana de posguerra. Sus primeras construcciones de los años treinta estuvieron influidas por las obras de Julio González y las esculturas de hierro de Picasso. Las obras de inspiración paisajista de Smith de los años cuarenta y cincuenta eran "dibujos de metal". El arte de los últimos quince años de su vida se caracterizó por piezas monumentales para las que empleaba placas solapadas rectangulares de acero muy pulido. *Becca* (1965), llamada así por una de las dos hijas de Smith, ilustra la audaz sencillez y la notable gracia de estas formas. La superficie está cubierta de elaborados rallones que parecen pinceladas. *Compra, legado de la Srta. Adelaide Milton de Groot (1876-1967), por intercambio, 1972, 1972.127*

48 LOUISE BOURGEOIS,
norteamericana (n. 1911 en Francia)
Ojos
Mármol; a. 189,9 cm

El ojo, motivo recurrente del surrealismo, simbolizaba el acto de la percepción –que los surrealistas trataban de minar– y aludía a otras partes anatómicas de carácter más abiertamente sexual. La carrera artística de Louise Bourgeois está caracterizada por un vocabulario muy personal que abarca tanto variaciones de elementos totémicos e iconografía surrealista como un biomorfismo cargado de una intensa sexualidad. Sus formas pueden percibirse a menudo como retratos extraídos de la materia descriptiva o anecdótica. *Ojos* es una obra monumental tallada en uno de los materiales preferidos por la artista, el mármol, y denota su preocupación por el sueño. La combinación de la forma arquitectónica y la anatomía humana es un reflejo de sus pinturas de los años cuarenta. Su enfoque de la construcción de imágenes transmite la frescura de la percepción elemental de un niño, un examen primario de las complejidades de la vida por medio de recursos formales. *Donación anónima, 1986, 1986.397*

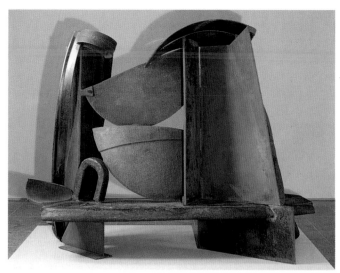

47 ANTHONY CARO, británico, n. 1924
Odalisca
Acero; a. 195,6 cm

El esculto británico sir Anthony Caro fue discípulo de su renombrado compatriota Henry Moore y su obra fue influida durante los años cincuenta por la versión de Moore de la figuravidad abstracta. En 1959, el encuentro de Caro con la obra del norteamericano David Smith precipitó una revolución en su arte que afirmó al cabo su reputación de principal personalidad de la escultura soldada del siglo XX. En *Odalisca* (1984), Caro logra un diálogo entre los movimientos verticales y horizontales, las líneas curvas y rectas y las formas convexas y cóncavas. Las formas labradas en acero recortado colaboran con las boyas y las cadenas que se han cortado por separado y se han vuelto a unir al conjunto ensamblado. A diferencia de las obras iniciales de Caro, que tendían a recalcar la frontalidad, ésta se ofrece a una visión anterior y posterior. Con los años, Caro se inclinó a orientar horizontalmente sus esculturas, lo que transmite una sensación de cuerpo en reposo. En este contexto, la idea de la esclava del harén recostada parece ser una asociación temática pertinente. *Compra, donación de Stephen y Nan Swid, 1984, 1984. 328a-d*

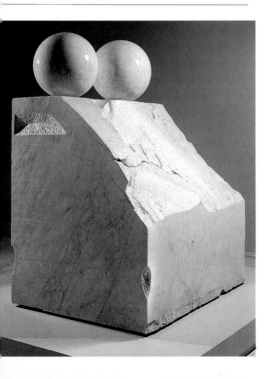

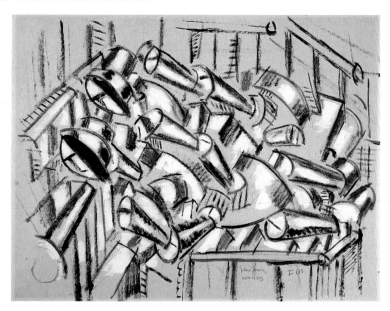

49 FERNAND LÉGER, francés, 1881-1955
Dos mujeres recostadas
Aguada y carboncillo sobre papel; 50,2×64,8 cm

Léger, como Picasso y Braque, es uno de los tres cubistas principales. Esta obra coincide con un periodo breve pero importante de la vida de Léger, cuando entre 1912 y 1914 llegó al máximo de la fragmentación del tema. Las dos figuras, reducidas a cilindros, tambores y formas ovoidales, parecen, ni más ni menos, piezas mecánicas, índice de los nexos del artista con el futurismo y su fascinación ante el mecanizado mundo moderno. *Donación del Sr. y la Sra. William R. Acquavella, 1986, 1986.396.1*

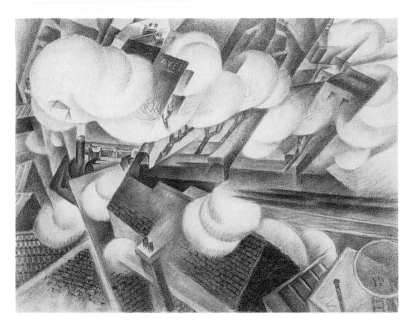

50 GINO SEVERINI, italiano, 1883-1966
El tren en la ciudad
Carboncillo sobre papel; 49,8×64,8 cm

Este dibujo al carboncillo sintetiza la preocupación de los futuristas italianos por el movimiento y la velocidad expresados en imágenes bélicas y medios de transporte rápido. Se trata aquí de la vista aérea calidoscópica de un paisaje de tejados sesgados y árboles espigados que un tren atraviesa dramáticamente a toda velocidad. El dibujo pertenece a una serie que ocupó la mente de Severini desde que a finales de 1915 vio pasar tropas y artillería por delante de su casa de la campiña francesa y bajo la ventana de su apartamento de París. *Colección Alfred Stieglitz, 1949, 49.70.23*

51 OSKAR KOKOSCHKA,
austríaco, 1866-1980
Norbert Wien
Lápiz de color sobre papel; 69,9 × 49,5 cm

Kokoschka vivió en Dresde desde noviembre de 1916 hasta el año 1924, pero durante la primavera de 1920 pasó varios meses en Viena, donde realizó una serie de retratos dibujados y litografiados entre los que se hallaba éste. Norbert Wien, que fue un artista diletante y ocasional marchante de arte, dirigió durante muchos años la galería Miethke de Viena. El autor ha captado plenamente el porte refinado del personaje con trazos veloces y decididos de pastel negro. *Legado de Scofield Thayer, 1982, 1984.433.204*

52 PAUL KLEE, alemán, 1874-1940
Ventrílocuo y pregonero en el desierto
Acuarela, y tinta de imprenta calcada, sobre papel con margen entintado; 38,7 × 27,9 cm

Es posible que esta obra de 1925, con su grotesca fantasía, transmita a muchos observadores la quintaesencia de Klee. Bestias imaginarias que flotan dentro de un ventrílocuo transparente que parece ser todo barriga simbolizan tal vez las voces que parecen llegar desde allí. Los años más productivos de Klee fueron los del periodo en que enseñó en el Bauhaus, primero en Weimar y luego en Dessau (1921-1931). *Colección Berggruen Klee, 1984, 1984. 315.35*

53 PAUL KLEE, alemán, 1874-1940
Aspirante a ángel
Aguada, tinta y lápiz sobre papel; 48,9 × 34 cm

En 1939, Klee realizó veintinueve obras que representaban ángeles, no de naturaleza celestial, sino criaturas híbridas plagadas de debilidades humanas. Como sufría de una enfermedad incurable, Klee posiblemente sentía afinidad con esos extraños. En esta obra cubrió una hoja de papel de diario con aguada negra, dibujó sobre ella con un lápiz la figura y la luna, y llenó las formas con una ligera aguada blanca. El fondo negro que asoma a través del blanco da a esta criatura un resplandor fantasmal. *Colección Berggruen Klee, 1984, 1984. 315.60*

54 EUGÈNE GAILLARD, francés, 1862-1933
Silla sin brazos
Nogal y cuero; a. 94 cm

La muy influyente galería parisina de Samuel Bing, l'*Art nouveau Bing*, que se inauguró en 1895, se convirtió en sinónimo de estilo modernista. La galería vendía objetos decorativos y artísticos creados especialmente para ella y Eugène Gaillard fue el primer diseñador de mobiliario contratado por Bing. Aunque Gaillard proyectaba principalmente piezas de mobiliario, sus diseños comprendían desde alfombras y artefactos de iluminación hasta tejidos. Esta silla pertenece a un juego de muebles diseñado por Gaillard para un comedor modelo expuesto en el ambicioso pabellón de la galería en la Exposición Universal de París de 1900. La fluidez de las líneas de la armazón de la silla y la tracería de las curvas de trencilla repujadas en su respaldo de cuero ambarino son la encarnación del *Art nouveau. Fondo Cynthia Hazen Polsky, 1991, 1991.269*

55 EDGAR BRANDT, francés, 1880-1960
Puerta "Persia"
Hierro forjado; a. 205,1 cm

Edgar Brandt fue un artesano magnífico que empleaba todos los recursos técnicos de la metalistería francesa tradicional, además de uno de los exponentes más completos del *Art déco* de los años veinte. Su puerta "Persia" de 1923 combina una variedad de formas florales estilizadas y ondulantes fajas festoneadas presentadas en texturas contrastantes con el fin de crear un motivo libre, de riqueza extraordinaria. El uso que hace de varillas en espiral geométrica y formas seminaturalistas es típico del *Art déco. Compra, donación de Edward C. Moore, 1924, 24.133*

6 HANS COPER,
inglés (n. en Alemania), 1920-1981
Tiesto
Gres; a. 46 cm

En 1939, cuando tenía diez y nueve años, Hans Coper huyó de su Alemania natal para establecerse en Inglaterra, donde se habría perfeccionado como ceramista extraordinariamente original. Al principio se propuso ser escultor, pero, bajo la influencia de Lucie Rie, en cuyo estudio encontró trabajo y que se convirtió en un amigo de toda la vida, volvió a la cerámica. La obra de Coper es sólida y a menudo monumental. Este tiesto de 1975 es una de sus realizaciones postreras y más impresionantes. El gran tamaño, la forma delicadamente modulada y la matizada textura de su superficie se combinan para hacer de ésta una de sus obras esenciales. *Donación de Jane Coper, 1993, 1993.230*

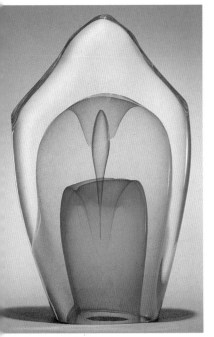

57 DOMINICK LABINO,
norteamericano, 1910-1987
Aparición polícroma
Vidrio; 21,6 cm

En 1965, Dominick Labino abandonó una lograda carrera de ingeniero inventor de la industria del vidrio para dedicar por completo sus esfuerzos creativos al soplado del vidrio. Concibió una fórmula que permitía fundir el vidrio a bajas temperaturas en hornos pequeños aptos para las necesidades de sopladores independientes, con lo que dió comienzo al movimiento internacional de la cristalería de estudio. *Aparición polícroma* (1977), escultura vítrea trabajada en caliente, forma parte de una serie de piezas modeladas a la llama hechas por Labino durante los años setenta. El vidrio incoloro recubre velos interiores de vidrio dicroico que provoca cambios de color según varía el ángulo de incidencia de la luz. La naturaleza especial del material está complementada por la forma agraciada y fluida de la escultura de Labino; con todo, es su extraordinario sentido del color y su habilidad para crear relaciones cromáticas gracias a la pericia técnica lo que hace de él un maestro de la vidriería del siglo XX. *Donación del Sr. y la Sra. Dominick Labino, 1977, 1977.473*

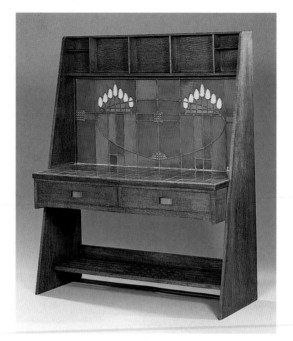

58 CHARLES RENNIE MACKINTOSH,
escocés, 1868-1928
Lavabo, 1904
*Roble, azulejos, vidrio coloreado sellado
al plomo y espejo; a. 160,5 cm*

Mackintosh diseñó este lavabo como parte del
mobiliario para el Baño Azul de Hous'hill, una
casa que reformó especialmente para la Srta.
Cranston y su prometido. La Srta. Cranston

era propietaria de un grupo de salones de t▮
de gran éxito de Glasgow, muchos de los cua▮
les proyectados por Mackintosh para ella, pue▮
era una de sus clientas más importantes. Est▮
lavabo, con su forma sin concesiones y su or▮
ginal panel de vidrio abstracto, revela al arqu▮
tecto y diseñador en el cenit de su capacidac
Compra, donación de Lila Acheson Wallace
1994, 1994.

59 Atribuido a KOLOMAN MOSER,
austríaco, 1868-1918
Pedestal para plantas, 1903
*Bandejas metálicas y madera pintadas;
a. 92,7 cm*

A fin de siglo, Charles Rennie Mackintosh en
Glasgow y Josef Hoffmann y Koloman Moser
en Viena empezaron a experimentar diseños
rigurosamente geométricos que se apartaban
de las fluentes curvas que caracterizaron al *Art
nouveau* y el *Jugendstil* y anticipaban el movi-
miento modernista de los años veinte. Esta
plataforma para plantas, con sus escaques de
damero blanquinegros y sus repisas en voladi-
zo, obedece a un férreo concepto arquitectóni-
co. Aunque no se conoce ningún dibujo prepa-
ratorio específico, este apoyo se parece mu-
cho a varios diseños anteriores que se en-
cuentran en el archivo de los Wiener Werkstät-
te. *Compra, donación de Lila Acheson Wal-
lace, 1993, 1993.303*

60 ÉMILE-JACQUES RUHLMANN,
francés, 1879-1933
Armario, 1926
*Ébano de Macassar, amaranto y marfil;
a. 127,6 cm*

El estilo *Art déco* llegó a su culminación en los diseños expuestos en la Exposition Internationale des Arts Décoratifs et Industriels de París de 1925. En ese periodo, Émile-Jacques Ruhlmann era el primer fabricante de muebles de Francia, y el armario, hecho de maderas exóticas y precioso marfil, le fue encargado por el Metropolitan Museum en 1925, después de que el gobierno francés le comprara el primer ejemplar. El motivo principal, una cesta llena de flores, labrada en marquetería, es una proeza de diseño y realización, y el mueble resume la clase de objetos de lujo que producía entonces Ruthmann. *Compra, donación de Edward C. Moore Jr., 1925, 25.231.1*

61 MARCEL BREUER, norteamericano
(n. en Hungría), 1902-1981
Sillón "B 35", 1928
Acero tubular, madera pintada, tela; a. 81,9 cm

Éste es uno de los diseños más excepcionales y de mayor éxito ideados para el mobiliario de acero tubular. Mientras trabajó en el Bauhaus, Breuer promovió el uso de este material. Él concibió el bastidor de esta silla como una única línea continua en el espacio. El ojo la recorre desde un brazo hacia atrás, baja hasta el piso, sube al asiento, cruza el respaldo y vuelve a bajar hasta la punta del otro brazo. El asiento y el respaldo, en voladizo, cuelgan de ambos lados del bastidor y no están conectados con los brazos, sino que flotan libremente entre ellos, proporcionando a quien se sienta una especie de apoyo balanceado. *Compra, donación de Theodore R. Gamble Jr., en honor de su madre, la Sra. Theodore Robert Gamble, 1985, 1985.127*

AGRADECIMIENTOS

Agradecemos a todos aquellos dentro del personal del Museo que participaron con tan buena voluntad a la revisión de esta guía. En particular se deben nombrar los siguientes: H. Barbara Weinberg, Joan Aruz, Kim Benzel, Stuart W. Pyhrr, Richard Martin, William Griswold, Colta Ives, Catherine Roehrig, Everett Fahy, Katharine Baetjer, Keith Christiansen, Walter Liedtke, James David Draper, Jessie McNab, William Rieder, Judith Smith, Carlos Picón, Joan R. Mertens, Daniel Walker, Laurence Kanter, Linda Wolk-Simon, Mary Shepard, Julie Jones, William S. Lieberman, Lisa Messinger, Lowery S. Sims, Sabine Rewald, J. Stewart Johnson, Jane Adlin, Barbara Bridgers y Deanna Cross.

ÍNDICE ALFABÉTICO

Autores de las fotografías

David Allison: Artes Decorativas Norteamericanas, n. 18; Richard Cheek: Artes Decorativas Nor teamericanas, n. 4; Geoffrey Clements: Pintura y Escultura Norteamericanas, nos. 2, 4; Sheldar Collins: Arte Asiático, nos. 2, 55; Instituto de la Indumentaria, n. 4; Instrumentos Musicales, n. 1 Lynton Gardiner: Arte Asiático, nos. 38, 39, 54; Arte Medieval-The Cloisters, nos. 11, 16; Arte de siglo Veinte, nos. 29, 48; Bob Hanson: Arte Medieval-Edificio Principal, n. 33; Schecter Lee: Artes Decorativas Norteamericanas, n. 1; Arte Antiguo de Oriente Próximo, nos. 8, 17; Arte de África Oceanía y América Latina, nos. 5, 6, 14, 16, 28; Arte Asiático, nos. 22, 23, 27, 30, 31, 36, 58; Arte Egipcio, nos. 39, 41; Pintura Europea, nos. 32, 95, 107, 128; Arte Griego y Romano, nos. 2, 3, 14 22, 23, 27, 30, 48; Arte Islámico, nos. 6, 24, 38; Arte Medieval-Edificio Principal, n. 23; Arte Medie val-The Cloisters, nos. 6, 19; Stan Ries: Arte Egipcio, n. 38; Malcolm Varon: Arte Asiático, nos. 40 41, 42, 43, 44; Dibujos y Grabados, n. 13; Pintura Europea, n. 161; Arte Medieval-The Cloisters nos. 2, 13, 18, 34, 35, 38; Paul Warchol: Pintura y Escultura Norteamericanas, n. 19; Artes Deco rativas Norteamericanas, nos. 13, 21; Arte del siglo Veinte, n. 41.

Las demás fotografías han sido realizadas por el estudio fotográfico del Museo.